실크로드의 에토스

선하고 신나는 기풍

실크로드의 에토스
선하고 신나는 기풍

2017년 11월 15일 초판 1쇄 인쇄
2017년 11월 20일 초판 1쇄 발행

지은이 권영필

펴낸이 권혁재

편 집 권이지

인 쇄 동양인쇄주식회사

펴낸곳 학연문화사
등 록 1988년 2월 26일 제2-501호
주 소 서울시 금천구 가산디지털1로 168 우림라이온스밸리 B동 712호
전 화 02-2026-0541
팩 스 02-2026-0547
E-mail hak7891@chol.net

ISBN 978-89-5508-379-8 93600

실크로드의 에토스
선하고 신나는 기풍

권영필

학연문화사

감사 인사

왜 이 책에 에토스ethos라는 제목을 붙였을까. 독자의 입장에서 볼 때 해명이 필요한 부분이다. 간단히 말해 그 개념은 한 종족이 가지고 있는 민족적, 문화적 특성을 드러내는 기풍으로서 서양고전에서는 특히 도덕적인 면이 강조된 복합적 어의를 가지고 있다. 따라서 실크로드에 담겨진 함의를 구명하는 데 이만큼 적절한 말이 더 있을까 싶다.

2011년에 『문명의 충돌과 미술의 화해 - 실크로드 인사이드』를 출간하고 난 후 3~4년 후에는 속편을 내야지 하고 생각했는데, 6년이나 걸렸다. 그렇게 된 데에는 나의 게으름 때문도 있었겠지만, 리히트호펜을 분석하는 작업이 오래 걸렸음을 고백하지 않을 수 없다. 리히트호펜이 '실크로드'를 명명한지도 금년까지 꼭 140년이 지났다. 이제 새로운 각도에서 평가해야할 것으로 판단된다. 이러한 기초 작업은 실크로드학의 미래를 점쳐보는 데에 어느 정도 유용할 것이라는 기대가 없지 않다.

이 책을 엮는 데에는 여러분들의 아낌없는 조력이 녹아들어 있다. 중앙아시아 학회의 창립멤버로서 함께 일해온 김호동 교수와 민병훈 박사, 두 분이 나의 연구에 늘 기초자료를 제공할 뿐 아니라, 수시로 중요한 자문에 기꺼이 응해 준데 대해 큰 감사를 표한다. 특히 히브리어 성서의 내용이 동서 비단교역상을 파악하는 데 있어서 중요한 대목이 되기에 그 자료를 마침 연구년으로 미국에 체류 중이었던 김 교수에게 부탁하여 받음으로써 연구에 큰 도움이 되었다. 또한 민 박사의 최근의 저서에서 보인 한국 실크로드 미술에 대한 관점은 이 분야 연구에 시사하는 바가 적지 않다.

일본 실크로드와 관련된 〈낙중낙외도〉 연구에서 정우택 교수의 도움이 없었다면 그 논문은 완성시킬 수 없었을 것이다. 여기에 감사를 표한다. 한편 코카서스 남쪽 기슭의 고대 조지아의 금세공은 이웃 그리스 문화와는 다른 별개의

독자성을 가지고 있는 것으로 고고학은 말하고 있다. 이토록 중요한 이 지역 답사 (2016)를 주도한 김홍남 교수에게 감사를 전한다. 아울러 AMI 팀의 일본 아스카 지방 필드워크도 매우 감명 깊었음을 밝힌다.

소중한 자료 이용을 허락, 논문의 개진 맥락에 깊이를 더하게 해주신 런던 소아스의 로더릭 위트필드 교수, 박영숙 교수, 두 분께 심심한 사의를 표한다. 이 밖에도 베를린의 이정희 교수, 전호태 교수, 이용성 교수, 소현숙 교수, 김진순 박사 등 귀중한 사진을 보내주시고, 문헌을 보정해 주신 분들께 깊은 감사를 드린다.

이 책의 완성에는 문하의 연구자들이 힘을 모았다. 이 책에서는 보통과는 달리 서문을 한국어 이외에 영어, 중국어, 일어 등의 외국어로 싣는 이례적인 일을 꾸몄다. 번역 작업에는 중국어의 조정래 교수, 영어의 정윤희 학인, 일어의 김정복 학인 등이 참여하여 수고를 아끼지 않았다. 또한 와세다 박사과정의 한보경은 외국 자료를 조달하는 데에 큰 역할을 함으로써 내 글의 편벽성을 어느 정도 면하게하는 데에 꽤 기여하지 않았나 싶다. 불교미술의 진수를 실크로드에서 찾아내는 주수완 박사 또한 번거로운 요구사항에도 성실로 일관하며 도왔다. 끝으로 내 원고를 통독하며 꼼꼼하게 지적, 보완해 준 이화영 선생, 박리리 학인의 노고를 잊을 수 없다. 이들 모두에게 큰 감사를 전한다.

무엇보다도 학연문화사의 권혁재 사장님은 특별한 출판철학을 가지고 있는 게 아닌가 싶다. 순수인문학을 표방하는, 채산성 없는 이 책의 상재를 기꺼이 맡아주심에 깊은 감사를 드린다. 아울러 끝없는 수정가감의 교정에도 늘 웃음으로 대하며, 효과적 편집으로 가독성을 높인 편집장 권이지 씨에게도 고마움을 전한다.

2017년 가을
희수의 언덕에서
近史 권 영 필

목 차

「실크로드의 에토스 -선하고 신나는 기풍」을 위한 서론

실크로드를 통해 동서로 오간 것이 물질만은 아니다. 미술, 인문정신, 종교, 민속 등 다양한 분야의 에토스ethos적 요소들이 교류되었다. 이 요소들은 실크로드라는 x축(시간)과 y축(공간)의 좌표 위에 독자적인 존재가價를 점찍는다. 종교의 확산과 전이를 계기로 미술이 함께 이동하지만, 미술은 자신의 값을 유지한다. 그 예를 16~17세기 일본에서 찾아볼 수 있다. 이것은 문명교류의 원리라고 할 수 있다.

이 책에 담겨진 나의 주장들 가운데 몇 가지 관점을 내세우고 싶다.

첫째는 페르디난드 폰 리히트호펜Ferdinand von Richthofen(1833~1905)의 '실크로드', 그것의 의미를 새롭게 찾아낸 것이다. 나는 리히트호펜의 실크로드 지리서인 『시나』(China) 원본이 서울대 도서관에 소장된 줄은 꿈에도 모르고 있었다. 알려져 있듯이 그 책은 1877년에 제1권이 출간되었는데, 거기에(p.499) 저 유명한 '자이텐슈트라세'(Seidenstrasse, 독일어의 '실크로드')라는 개념이 처음으로 등장한다. 그러나 영어의 'Silk Road'가 세계학계에 보편화되기 시작한 것은 반세기

도 더 지난 1938년에 이르러서야 가능했다. 이런 이상한 일의 전말顚末이 매우 궁금했다. 그 책을 독파하는 방법 외에 어느 누구도 그 답을 내게 일러주지 않았다.

서울대의 그 책은 대출불가의 귀중도서로 분류돼, 나는 아마존을 통해 복제본을 구입해서 몇 년에 걸쳐 700여 페이지에 달하는 그 책을 쉬엄쉬엄 읽어나갔다. 리히트호펜은 1905년에 작고하였고, 독일의 지리학파가 영어권으로 진입하는 데에는 장애가 있었던 모양이다. 어쨌건 그 대저 속에서는 영어문헌과의 연결점이 쉽게 발견되지 않았다. 그러나 이 대저는 내게 많은 시사점을 던져주었다. 무엇보다도 리히트호펜의 업적을 새로운 각도에서 평가하는 것이 필요함을 인식케 된 것이다. 더불어 리히트호펜의 학문적 배경에 독일 경험지리학의 거장 알렉산더 폰 훔볼트A. von Humboldt(1769~1859)가 있었다는 것도 주목할 일이다. 후자는 일찍이 중앙아시아 언저리를 탐사하고 1843년 중앙아시아에 대한 노작을 발표한 바 있다.

리히트호펜은 중국지리에 대한 식견을 넓히기 위해 중국대륙을 직접 탐사하는 외에 중국 고전문헌을 읽고 분석하는 작업을 병행하였다. 『서경書經』의 한 부분인 「우공禹貢, Yü-kung」을 끄집어 내 중국 고대지리의 실상을 파악하였다. 아마도 19세기 후반에 독일 지리학파의 그 어느 누구도 생각지 못했던 본원주의적 방법론, 즉 '중국 것은 중국식으로' 관찰해야 한다는 방식에 입각한 것이리라. 그가 고대 중국 경제에서 비단이 차지하는 비중을 파악하게 된 것도 「우공」을 통해서였다. 『시나』의 총 700여 페이지 중에 「우공」이 100여 페이지에 달한다. 그가 얼마나 이 주제에 집중하였는지 알 수 있다. 달리 말하면 그의 지리학은

인문학 개발의 적극적인 도구가 되었던 것이다.

그 책의 「우공」 이외의 부분을 구분하면, 지질관계가 270여 페이지, 중국역사와 더불어 그것과 접속되는 그리스 지리학자 프톨레마이오스Ptolemaios와 마리누스Marinus 등의 세계지리가 150여 페이지이며, 특히 우리의 관심을 집중시키는 부분인 중국불교 입수의 역사와 서양 종교의 동양 전파 등 인문학적 사료들이 200여 페이지를 점하고 있다.

이와 같은 내용들은 리히트호펜의 '실크로드'를 이해하는 데에 매우 중요한 대목이 된다. 왜냐하면 지금까지는 대부분 리히트호펜은 '비단 통로'에만 집중한 단순한 지리학자로 치부되어 왔기 때문이다. 그는 중국의 공자가 왜 한나라 때에 서양에 알려지지 않았을까 하는 의문을 제기할 정도로 당초부터 인문학에 관심을 보였고, 결국 실크로드를 통해 동서의 문화가 교류되었음을 입증하려 했던 것이 그의 기본적 목표였던 것이다.

"가장 값비싸고, 동시에 운반하기에 가장 가벼운" 비단이 상품화되어 서쪽으로 가는 것은 그 옛날부터 당연한 시장논리였을 것이다. 뿐만 아니라 비단의 유통 경로를 추적하는 것은 매우 중요하다. 왜냐하면 그 길을 통해 문화가 함께 이동하기 때문이다. 리히트호펜의 비단 서행西行 루트가 월지月氏(현 우즈베키스탄)에까지만으로 한정된 것이라고 헤르만A. Herrmann(1886~1945)은 주장하였다. 그러나 사실은 때로는 점진적인 행보였을지라도 더 서쪽으로 나아갔음을 리히트호펜의 지리학은 제시하고 있다. 후한 때에 가장 서쪽으로 나아간 중국 사절 감영甘英의 종착지가 카스피아해 동안東岸이었던 것으로 리히트호펜은 보고 있고, 특히 중국 비단이 카스피아해 북부의 종족(Aorsi)에 전달되었음을 피력함으

로써 루트의 다원성을 제시하기도 하였다. 이는 스텝루트의 존재를 그가 인식했던 것으로 판단할 수 있는 부분이다.

더욱이 그는 비단 서행의 궤적을 인문학적 방법론을 개발함으로써 파악해내고 있다. 중국어의 비단인 '사絲 si'가 각국으로 퍼져나가, 한국의 '실 sir', 몽고어의 'sirkek', 그리스어의 'ser'로 된 것을 보면 비단의 파급 범위를 알게 된다. 또한 성경에 비단이 언급되는 곳을 찾아 고증하는 방식을 취한다. 가령 「이사야서」(기원전 6세기 후반)의 'sherikoth'가 비단을 의미한다든가, 「에스겔서」에 나오는 티루스Tyrus의 교역에 비단이 포함돼 있는 점 등을 지적하고 있다.

실크로드에서 물건의 이동보다 더 중요한 것은 사람(특히 종교인)의 이동이다. 후자에 의해서는 문화가 더 직접적으로 전달되기 때문이다. 리히트호펜이 인도로 가는 구법승들과 유럽 선교사들의 동방활동에 주목하는 이유이다. 그는 몽골의 몬테코르비노J. v. Montecorvino(1247~1328)를 비롯, 일본의 하비에르F. Javier(1506~1552), 중국의 리치M. Ricci(1552~1610) 등의 행보에 관심을 기울일 뿐만 아니라, 특히 중국 선교의 파급상황에 더 집중하였다. 이런 관점에서 그가 제시한, 19세기 중엽에 발표된 쿤스트만F. Kunstmann(1811~1867)의 문헌 정보는 괄목할만하다 하겠다.

무엇보다도 리히트호펜의 업적은 프톨레마이오스와 마리누스가 설정한 '실크 도시(Serica)' 위에 중국 역사 내용을 덧입혀 검증하는 힘든 작업을 해냄으로써 자신의 실크로드 개념을 완성한 점에 있다. 그의 노력에 힘입어 실크로드라는 좌표에 그려진 세계문화사는 통일적 관점에서 바라볼 수 있는 연결구조 속에 놓이게 된다.

높은 산의 위용이 바로 밑에서는 파악이 불가능하고 먼 거리에서만 조망되듯이 리히트호펜은 시간의 거리를 두고 그의 학문의 위대성이 파악되는 그런 존재라고 하겠다.

둘째, 문화전파자로서의 실크로드의 역할은 이미 청동기시대에 활동적으로 되어 시베리아의 문화를 남쪽으로 이식시켜 한반도에까지 이르게 하였다. 예컨대 스키타이의 '동물양식'과 샤머니즘의 확산이 그것이다. 특히 고대 한국의 샤머니즘에 대해 인류학 교수 오스굿C. Osgood(1905~1985)은 한국민족은 북방 삼림지대에서 남하한 민족으로 한국의 무교는 북방의 삼림에서 유래하였고, 불교가 4세기에 들어온 후에 무교적 요소가 사라지는 듯 하였으나, 한국인의 인품에 그대로 스며들었다고 하였다. 이런 에토스적 특징은 먼 옛날에 시작되어 조선조 후기를 지나 어쩌면 오늘날까지도 지속되고 있는 것이 아닌지 하는 생각을 하게 된다.

우리가 지금 보통 쓰고 있는 '신난다'라는 단어는 본래 샤먼의 접신상태의 경지를 비유한 말로 이해된다. 서양 미학에서 말하는 엑스타시스의 고양된 상태와 일맥상통하는 개념일 것이다. 미술에 나타나는 현상으로는 균제미 표방의 가라앉은 정적인 고전미와 대립되는 매우 역동적인, 직관적인, 일탈적인, 때론 '흙냄새 나는', 나이브한 소박미를 드러내는 특징을 보인다.

이런 특징이 한국인의 성격에 늘 잠재적으로 내재해 있는 것으로 생각된다. 한국의 고대 사회의 신라 · 가야 토기에서도 소위 이형접합異形接合의 작품이 연출되는 것은 예삿일이다. 이런 '환상적인'('Verträumtheit', Eckardt, 1929, p.171) 성격의 미적 전통은 조선조 후기의 민화에서도 표출되고 있다. 심지어는 우리시

대에 와서도 이중섭李中燮(1916~1956)의 〈황소〉에서 보듯 그 맥이 닿는 듯 하다. 원천적으로 스키타이의 '동물양식'은 이러한 심리상태를 반영한 대표적인 사례가 될 것이고, 종교적 관점을 떠나 순수히 미학적인, 비유적인 관점에서 이와 같은 직관적 성격의 작품을 서양미술에서 찾자면 르네상스 시대의 보티첼리S. Botticelli(1444~1510)의 〈비너스의 탄생〉이 적격이겠다.

이처럼 고대 한국의 경우, 샤머니즘적 성향이 지배적이었다고 해서 한국의 청동기 작품들이 매양 '흙냄새'만 나는 것은 아니다. 그것들은 높은 수준의 미적 감각을 드러낸다. 〈청동 고운무늬 거울〉도9-1을 비롯, 다양한 〈청동제 방울〉 유물들에서 때때로 그런 느낌을 갖게 된다. 이 작품들이 샤만의 의기로 쓰였던 것으로 추정되지만, 그것들의 제작에는 토속의 생래적生來的 미의식이 작용하였을 것으로 평가할 수 있다. 이러한 미의식은 후대에 실크로드를 통해 들어온 로만 글라스의 수입과정에서 취사선택의 안목으로서 제 구실을 다하였을 것으로 믿어진다. 왜냐하면 이 외래품들(신라가 수입한 로만 글라스들)의 기형, 색깔, 문양 등의 미적 요소들이 주변의 타국에서 수입한 로만 글라스에 비해 매우 특징적이기 때문이다.

종교에서 생성된 에토스(선한 기풍)적인 트렌드는 실크로드를 타고서 번져나간다. 그러나 때로는 역기능적 현상이 나타나기도 한다. 7세기 때에는 노예매매('투르판 문서' 의거)가 있었음을 알 수 있고,[V. Hansen, 2005] 또한 당나라 극성기인 8세기 중엽에는 소위 '호풍胡風'이 불어 범凡이란계 문물의 유행이 온 장안을 지배하였는데, 한편 도시의 주점에는 푸른 눈의 외국 여성이 서비스하는 풍조가 스며들었다. 대 시인 이백李白도 그 세태를 그의 시에서 읊조릴 정도였

다.[森安 孝夫, 2007, p.191~193] 이것은 선한 모럴의 관점에 배치되는 풍조라 하겠으며, 사실상 오래가지 못하였다.

본래 실크로드의 에토스는 인류의 선한 본질을 담지하며 문화의 긍정적인 측면을 펴뜨리는 데에 제 힘을 다하였다. 샤머니즘에 이어 이미 후한 때에 불교가 전파되었고, 당나라 초기에 들어온 예수교와 더불어 이란의 조로아스터교, 마니교 등이 동아시아에 전파되었다. 순수히 미술적인 관점에서는 북위 이래로 범凡이란 문양인 연주문連珠文이 중국과 한국에 유행하였으며, 16세기에는 마테오 리치를 통한 서양 인문사상의 보급과 더불어, 그때 들어온 서양미술의 감성적 요소가 중국 황실의 미감을 일깨웠다. 이처럼 실크로드는 각 지역의 미술문화에 이니시에이터로서 적지않은 자극을 주었던 것이다.

셋째, 실크로드는 일본 미술과 인문학에서도 이니시에이터(자극점)로서의 강한 역할을 담당하였음에 틀림없다. 7세기 일본의 불교미술에서는 인도 미술의 흔적을 읽어낼 수 있다. 고구려 승 담징曇徵(610년에 도일)에서 시원된 것으로 알려지기도 하는 호류지 금당 벽화는 그 점을 잘 말해준다. 당초 고구려의 불교미술은 인도, 중앙아시아를 거쳐 불교미술의 미적 용광로가 된 돈황벽화에서부터 영향을 입었을 것으로 보이기 때문이다.[권영필, 2011, pp.83~90] 또한 근년의 연구는 정창원正倉院, 쇼소인 소장의 로만 글라스가 백제에서 건너간 것으로 평가되기도 한다. 서아시아의 여러 유물들이 대부분 당을 통해 입수되었고, 그를 바탕으로 일본식의 재창조가 성공적으로 완성된 것을 발견할 수 있게 된다. 일본 정창원에 소장된 실크로드 유물들은 고대 일본인의 고유한 미감을 확장시키는 데에 중요한 기능을 했을 것으로 보아도 좋을 것이다.

특히 16세기 해상 실크로드를 통해 일본에 전파된 예수교의 성상화는 일본인에게 새로운 미적 과제를 제공하였다. 일본화단은 '양풍화'를 개발하며 미적 인식의 변화를 경험한다. 또한 성상화의 금金배경은 쇼군의 취향을 자극하여 〈낙중낙외도洛中洛外圖〉(1565년, 狩野 榮德)에 독특한 금운金雲을 드리우게 한다. 이것은 일본의 전통 금기법이 서양의 외래 자극에 조화를 이룬 결과로 평가할 수 있다.

18세기에는 네덜란드를 통해 서양을 바라보는 새로운 시각인 '란가쿠蘭學'를 체계화하였다. 시바 코간司馬 江漢(1747~1818)도10-3은 서양화에 몰두한 이 시대의 대표적인 화가였으며, 동시에 란가쿠의 연구자로서 많은 업적을 남겼다.

일본인들은 실크로드가 가져다 준 서구 문물을 적절히 흡수하여 '일본화' 시키는 데에 상당한 재능을 발휘하였다. 란가쿠 통로는 19세기에도 근대화 작업을 위해 계속적으로 유효했다. 네덜란드에 실학을 배우도록 정부 유학생으로 파견된(1862~1867) 일본의 한 지식인은 겸해서 '독일 미학'을 섭렵하여 일본 미학의 뿌리를 내리는 선구자로서 임무를 다하였다. 그가 바로 니시 아마네西 周(1829~1897)였다. 그는 처음에 'Ästhetik'을 '善美學'(1867년)이라고 명명했으며, 일본의 학계는 나중에 '미학'으로 칭하여(1892) 오늘날까지도 동양에서의 학술용어로 인정받기에 이르렀다. 뿐만 아니라 일본 학계는 일본의 전통적인 정서체계에 속하는 '유현幽玄'을 미적 범주에 귀속시키기도 하였다. 실크로드의 에토스, 즉 선한 기풍의 물결에 적셔진 현상으로 보인다.

로마 여인이 비단을 기다림 같이, 신라 왕족이 로만 글라스를 대하는 기쁨 같이, 리히트호펜이 마케도니아 상인의 전언傳言(2세기)을 통해 '비단 도시'의 존재를 알게됨(1877년) 같이, 폴 펠리오Paul Pelliot가 〈왕오천축국전〉을 고증함(1909년) 같이, 니콜라 심스-윌리엄스Nicolas Sims-Williams가 오렐 스타인Aurel Stein이 1907년에 돈황 근처 모래사막 속에서 찾아낸 소그드인의 편지(4세기)를 근년에 해독함 같이 실크로드는 언제나 '신나는' 에토스에 이바지하였다.

참조

Andreas Eckardt, *Geschichte der koreanischen Kunst*, (Leipzig: Verlag Karl W. Hiersemann, 1929).

Valerie Hansen, "Using the Materials from Turfan to Assess the Impact of the Silk Road Trade," in: *Life and Religion on the Silk Road*, International Conference 2005 Proceedings, Korean Association for Central Asian Studies(KACAS).

모리야스 타카오(森安 孝夫),『シルクロードと唐帝國』, 興亡の世界史 05, (東京: 講談社, 2007).

권영필,『문명의 충돌과 미술의 화해 —실크로드 인사이드』, (서울: 두성북스, 2011).

Silkroad's Ethos

제 1 부
실크로드에 바치는 헌사

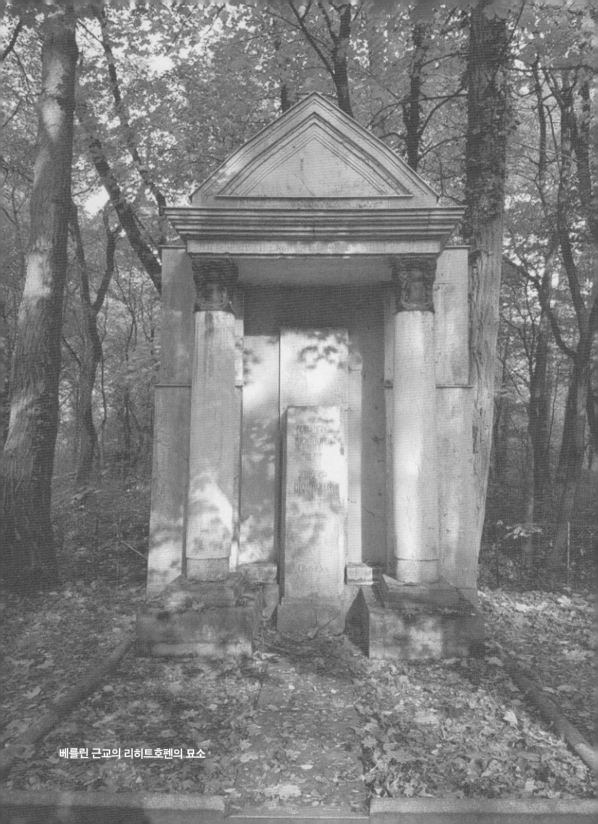

베를린 근교의 리히트호펜의 묘소

1장 | 리히트호펜의 인문정신

'실크로드'처럼 우리에게 친근감을 주는 개념도 드물다. 그러나 실상 그 내연 內緣이 구체적으로 알려지지 않아 어느 정도 모호한 것도 사실이다. 1877년 페르디난드 폰 리히트호펜Ferdinand von Richthofen(1833~1905)이 고대의 동서무역로를 독일어의 'Seidenstrassen(Silk Road)'으로 주창한[1] 이래 19세기 동안에는 그 지리 용어가 지리학계에서 거의 활용되지 못했던 것 같다. 베를린 대학에서의 그의 문하생인 스웨덴의 스벤 헤딘Sven Hedin(1865~1952)도 중앙아시아를 연구하면서 실크로드 개념에 몰입하지는 않았다.[2] 심지어 독일에서의 지리학 전문 논문에 서도 'Seidenstrassen'은 인용되고 있지 않았다.[3] 그러다가 알베르트 헤르만Albert Herrmann(1886~1945)이 1910년에 박사학위 논문의 주제로 「중국과 시리아 간의 고대 실크로드Seidenstrassen」[4]를 제시함으로써 그 개념이 새롭게 부각되기 시작

1 Ferdinand von Richthofen, *China. Ergebnisse eigener Reisen und Darauf Gegründeter Studien*, (Berlin: Verlag von Dietrich Reimer, 1877), pp.I-XLII +1-758. vol.I-V(1877~1912). 이 5권의 책 중에 제1권 [이하 *China*(vol.1)로 표시]에 'Seidenstrassen'이 처음으로 명시되며, 그의 이론의 핵을 이룬다.

2 헤딘이 리히트호펜의 문하에 들어간 것은 그의 나이 24세 때(1889년, 당시 리히트호펜은 56 세)였으며, 'Seidenstrassen' 개념이 탄생된 지 12년 만이다.

3 T. 요시다(吉田)는 1894년에 「고대로부터 중세까지의 비단교역과 비단공업의 발달」이란 제목 으로 하이델베르크(Heidelberg) 대학에서 박사학위를 받았다. 그런데 이 논문이 실크로드 경 제에 관한 주제를 다루고 있으면서도, 더욱이 리히트호펜의 주저인 *China*(vol.1)를 여러 번 인 용하면서도 'Seidenstrassen'에 대한 언급이 없다[주52, 53 참조]. 또한 지리학자 F. 그르나르(F. Grenard)의 1898년도 조사보고서에서도 그 개념이 적극적으로 준용되고 있지 않았다. Fernand Grenard et al., *Mission scientifique dans la Haut Asie 1890-95*, II, (Paris : 1898).

4 Albert Herrmann, "Die alten Seidenstrassen zwischen China und Syrien," Inaugural-

한 것이다.

그러나 이 논문이 나온 1910년대에는 아직 영어의 'Silk Road' 개념이 세계 지리, 인문계에 등장하지 않았던 것으로 판단된다.[5] 헤딘이 1908년 일본지학회 日本地學會의 초청을 받아 일본에 와서 강연을 했던 기회에 영어로 발표하고, 거기에서 'Silk Road'가 언급되었을 가능성이 고려되기도 하지만, 아직 확실성이 미약하다.[6]

한편 20세기에 접어들어 세계 고고학계가 중앙아시아를 집중적으로 탐사, 발굴함으로써 이 실크로드는 다시금 단순한 지리개념으로서가 아니라, 명실상부한 지리 · 인문개념으로 자리잡는 계기가 마련되었던 듯하다. 왜냐하면 영국, 독일, 프랑스 등의 탐사자들이 발굴조사 후에 출간한 보고서의 양이 엄청나기도 하지만, 그 내용이 지리, 역사, 종교, 민속 등을 천착하여 구성하였기 때문이다.

이러한 과정을 거치는 동안에도 사실상 리히트호펜의 회자되는 '실크로드'가 어떻게 발생했고, 그 내용의 실상이 무엇인지에 대해서는 별로 연구된 바가 없다고 해도 과언이 아닐 정도이다. 더욱이 헤르만의 '시리아 연장설'[7]이 학계의 기정사실화 되어가고 있었기에 이 개념의 원조인 리히트호펜은 단순히 거기에 묻혀버린 느낌이다.

이제 이 장에서는 19세기 후반에 왜 리히트호펜이 그 설을 제창하였으며, 그

Dissertation(Göttingen Univ., 1910). 또한 헤르만은 같은 해에 동일한 주제의 책을 출간하였다. Albert Herrmann, *Die alten Seidenstrassen zwischen China und Syrien, Beiträge zur alten Geographie Asiens,* (Berlin : Weidmannsche Buchhandlung, 1910).

5 1938년에 와서야 비로소 영어의 'Silk Road'가 학계에서 이용되기 시작하기 때문이다[주56 참조].

6 근세 일본의 중앙아시아 발굴자인 오타니 고즈이(大谷 光瑞)와 실크로드 관계 분야의 전문 연구자인 시라스 조신(白水淨眞)의 글을 통해 볼 때, 그 당시 헤딘이 영어로 발표한 것은 사실이나 'Silk Road'는 확인되지 않는다.

7 헤르만은 그의 박사 논문을 기초로 한 저서[주4 참조]에서 리히트호펜이 실크로드의 서쪽 끝을 고대 소그드 지역(현 우즈베키스탄)이었다고 하는 설을 부정하고 시리아까지로 연장되어야 한다는 이론을 수립하였다.

것의 이론적 배경과 실크로드의 실질적 함의가 무엇인지를 밝힘으로써, 헤르만의 덮개를 제거하고, 리히트호펜의 이론적 본질에 다가가고자 한다. 그렇게 되면 왜 오늘날까지도 그 개념이 살아움직이고, 숨쉬는가를 어렵지 않게 이해하게 될 것이기 때문이다. 결론부터 말한다면 리히트호펜의 '실크로드'는 사실상 헤르만이 한정지은 것과는 다르다. 또한 리히트호펜이 새롭게 소생해야할 이유는 그가 단순한 지리학자라기보다는 역사와 철학, 종교에 관심을 둔 인문학자였다는 점에서다.[8]

이 장에서는 이 과제를 위해 3단계로 나누어 접근하고자 한다. 첫째, 리히트호펜에게 영향을 준 선학들의 작업을 선-리히트호펜Pre-Richthofen. 둘째, 리히트호펜 자신의 업적Richthofen Selber. 셋째, 리히트호펜의 후대 영향Post-Richthofen으로 나누어 관찰코자 한다.

Ⅰ. 리히트호펜 전시대(Pre-Richthofen)

1. 18세기 독일 지리학과 철학

18세기 후반의 독일 지리학의 전통은 1세기 후인 19세기 후반에 나타날 리히트호펜의 사상을 예비하고 있었다. 그것은 무엇보다도 지리학과 철학의 결합이었다. 대 철학자 임마누엘 칸트Immanuel Kant(1724~1804)가 지리학을 연구했다는 사실은 이미 알려진 일이다. 그는 지리학을 공간과, 역사학을 시간과 연계시

8 *China*(vol.1), p.729. 또한 리히트호펜이 그의 저서 결론부에서 '인간의 지성적 노동력'을 강조한 점에서도 그의 인문적 소양을 읽을 수 있다. 한편 실크로드 연구자인 Daniel C. Waugh는 리히트호펜 저서의 결론부를 다음과 같이 요약하였다. "우리는 지질학 연구를 시작하면서 물리적인 경치를 연구해야하며, 그런 다음 지리학자는 분석의 다음 단계, 즉 인간과 변화하는 환경과의 상호작용에 초점을 맞춰야 한다." Daniel C. Waugh, "Richthofen's 'Silk Roads': Toward the Archaeology of a Concept,"《The Silk Road》, vol.5, no.1 (Summer 2007) [http://www.silk-road.com/newsletter/vol5num1/srjournal_v5nl.pdf.], p.2, 가운데 줄.

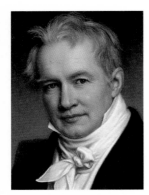

도 1-1 알렉산더 폰 훔볼트
(1769~1859)

컸으며, 이 두 학문은 경험과학이라고 자리매김하여 후대 지리학 이론 발전에 심대한 영향을 미쳤다.[9]

나아가 철학자 요한 곳프리드 헤르더Johann Gottfried Herder (1744~1803)는 지리학 연구에서 자료의 철저한 수집을 통한 객관적 방법과 이를 바탕으로 한 감성적 인식을 강조하였는데, 이러한 이론을 적극적으로 수용한 사람이 지리학자 알렉산더 폰 훔볼트Alexander von Humboldt (1769~1859)도 1-1였다. 즉 훔볼트는 당대 독일 낭만파 논객들인 괴테, 실러, 피히테, 셸링 등과 교분을 나누었을 뿐 아니라, '인류의 집으로서 지구'에 대한 이해를 확대하기 위해서는 세계의 다른 지역에 대한 각종 자료를 체계적으로 수집하고, 분석할 필요성이 있다고 강조한 헤르더의 저술로부터 큰 감명을 받았던 것이다.[10] 더욱이 훔볼트의 지리학에 나타나는 민족학적인 접근 방법은 인류학의 기초를 세운 헤르더에 의한 영향으로[11] 보인다.

이러한 학문적 배경 속에서 훔볼트는 아메리카를 조사한 후인 1829년에 러시아를 여행하였으며, 그의 노정은 러시아 서북의 네바강Neva(상트 · 페테르부르크 근처)에서 시작하여 예니세이 지역에까지 다다랐다.[12] 러시아에서 남쪽으로 내려오면서 중국의 준가리아Jungaria, 準渴爾 지역에서 국경수비대를 만난 정경을

9 권용우 외, 『지리학사』, (한울, 2010), pp.76~77.

10 권용우 외, 위의 책, pp.80~82.

11 헤르더는 인류학의 기초 위에서 민족학(ethnography)을 개발하였다. "헤르더가 위대한 자기 스승[칸트]의 영감을 제치고 내관과 명확성의 수준에까지 올라간 분야는 인종학과 민족학이었다. 민족학은 18세기에 유럽의 '세계사' 출현의 중심에 있었다. 유럽인들의 외래 문화와의 접촉과 연장은 '문화적 자각'의 지평을 열었고, 따라서 이러한 외래 문화들은 더 이상 고려에서 벗어나는 대상이 아니었다. 헤르더는 이러한 도전에 가장 민감하였고, 가장 창의적인 반응자였다." John H. Zammito, *Kant, Herder, and the Birth of Anthropology*, (Chicago and London : The Univ. of Chicago Press, 2002), p.345.

12 1829년 훔볼트는 15,472㎞나 되는 이 지역을 25주 동안에 주파하였다. ["A. von Humboldt": 인터넷 접속, 2015. 03. 22]

그의 여행기는 이렇게 적고 있다.

"빈한한 복장의 몽골 군인들이 허술한 두 개의 둔영屯營 앞에서 이르티
시 강Irtysh, 额尔齐斯河 뚝의 북쪽을 지키고 있었다. 그 군인들은, 새 깃털을
꽂은 원뿔형 모자를 쓰고, 푸른 비단옷 복장을 한 멋있는 젊은 중국인들의
명령을 따르고 있었다. 민둥산의 언덕 위에는 작은 중국 사원이 있고, 계
곡에는 낙타들이 풀을 뜯고 있었다. 왼쪽은 몽골이고, 오른쪽은 중국, 남
쪽은 중국 투르케스탄의 초원이 전개되었다."[13]

동아시아 지역에는 미처 발걸음이 미치지 못하였으나, 그가 조사한 아메리카
(서부해안)와 북아시아가 지질학적인 각도에서, 또한 민족학적 견지에서 동아시
아와 연결된다는 가정을 함으로써[14] 연구대상 지역으로 아시아에 대해 학적 관
심을 보였던 것이다. 식물 연구가인 그는 중국과 한국, 일본의 식물에 대해서도
관심을 가졌는데, 이는 그의 후학인 지볼트Philipp Franz von Siebold(1796~1866)로부
터[15] 배운 것이었다. 또한 "알타이와 히말라야, 천산과 곤륜에 대한 무지가 중국
자료를 게을리하게 함으로 해서 내륙아시아 지리를 어둡게 만들었다"[16]고 한
그의 술회는 역으로 내륙아시아에 대한 지향성을 드러내고 있기도 하다.

13 D. Botting, *Alexander von Humboldt. Biographie eines grossen Forschungsreisenden*,
 (München : Prestel Verlag, 1976), p.302.
14 Naoji Kimura(Tokyo, Sophia University), "Alexander von Humboldts geographisches
 Interesse an Ostasien," Internationales Symposium: *'Kulturelle Übersetzung' Annäherungen
 in Theorie und Praxis an eine neue, vielfältig rezipierte Konzeption,* Institut für
 Übersetzungsforschung zur deutschen und koreanischen Literatur, (2014. 11. 01), p.5.
15 한편 지볼트는 일본에 체류했던 경험을 바탕으로 〈Nippon〉(1840)이라는 여행기를 저술하
 였으며, 거기에서 유럽인들에게는 처음으로 한국어를 소개하기도 하였다. 위의 글, p.8.
16 위의 글, p.6.

2. 훔볼트의 '중앙아시아' 서곡

실크로드의 지리적 핵심 부분은 중앙아시아이다. 이 개념은 훔볼트에 의해 부각되었다. 이에 대해 리히트호펜은 다음과 같이 정리하였다. "훔볼트의 노작 *L'Asie-Centrale*중앙아시아(Paris : 1843) 이래 중앙아시아란 명칭이 -그 기원은 먼 고대로 소급되지만- 과학적 지리학에서 뿐 아니라 정치적 표현으로서도 일반적으로 사용되고, 현재 일상에서도 쓰이고 있다. 확실한 개념을 얻으려면 칼 리터 Carl Ritter(1779~1859)에 의한 지리학에 도입된 기하학적 방법에 의한 것을 활용해야겠지만, 사실상 훔볼트가 이를 진일보시켜 결국 '아시아의 중심으로 간주되는 구간부軀幹部의 중심점을 타르바가타이Tarbagatai, 塔爾巴戛台 산맥 남쪽 기슭의 추구착Tshugutshak, 楚呼楚(塔城)에서 찾았다. 중앙아시아 지역은 '이 지역의 중앙위선[44.5도]'부터 남북 5도씩 떨어져 북위 39.5도와 49.5도의 두 위선에 의한 구획에서 구성되며, 이 지역의 동서 경계는 기록이 없다."[17] 그런데 훔볼트의 결론에는 서두의 규명과는 달리 "중앙아시아는 알타이 산맥의 남쪽에서 시작하여, 협의에서는 히말라야 대산맥의 북측 사면에서 끝난다"[18]라고 정의하였음을 리히트호펜은 지적하였다.

훔볼트로부터 중앙아시아의 중요성을 인식하게 된 리히트호펜이었지만, 그는 훔볼트의 중앙아시아 개념을 비판하기에 이르렀다. 리히트호펜의 중앙아시아 지역의 특징은 다음과 같다.

"첫째, 배출구가 없는 태고적 물웅덩이가 대륙과 연결된 지역, 즉 물웅덩이의 오랜 존재가 배출구가 없는 특성에 의해 야기된 특수 현상을 가장 충만하게 발

17 *China*(vol.1), pp.3~4 [리히트호펜(リヒトホーフェン, Richthofen), 望月勝海 外 譯,『支那 (I) -支那と中央アジア-』, (東京 : 岩波書店, 1942), pp.3~4]. 본시 훔볼트의 '중앙아시아' 개념은 다음을 참조. Alexander von Humboldt, Mahlmann trans., *Central-Asien*, (Berlin : 1844), Bd.1, p.10[*China*(vol.1), p.4].

18 *China*(vol.1), p.4 [원출: Humboldt, 위의 책, p.610].

전시켜온 땅으로 남쪽의 티벳고원으로부터 북쪽의 알타이까지, 서쪽의 파미르 분수계分水界로부터 동쪽에 있는 중국의 거대한 강의 분수계와 흥안령Khingan 산맥에 이르는 지역"으로 정의하여 지형성을 기초로 하고 있음을 알게 된다. 동쪽의 '거대한 강의 분수계'는 아마도 감숙지역의 황하의 발원지에서부터 물줄기가 동북쪽으로 올라간 오르도스 지역을 말하는 것 같으며, 거기에서 더 동쪽의 대흥안령 산맥의 시작점까지로 확대한 것으로 보인다. 또한 "둘째, 주변지역, 그곳의 강들은 바다로 흘러들고, 카스피해와 아랄해처럼 육지에 있는 바다 같은 부분으로 흘러든다." 이 주변지역은 옥서스와 약사르트를 끼고 있는 고대 소그드 지역을 말하는 것으로 이해된다. "셋째, 통로지역, 거기에서 옛날에는 배출구가 없는 지역들이 부분적으로 물이 흐르는 지역으로 바뀌기도 했고, 또는 반대의 경우가 생기기도 했다. 그 지역은 아직까지도 상당한 정도로 중앙아시아의 고유성을 유지하고 있고, 주변 땅들의 특성을 아직까지도 완전히 잃지 않고 있다. 그렇기에 이 지역들은 완전히 이쪽에 속하는 것도 아니고, 또한 저쪽 지역에 속하는 것도 아니다"라고 지질적 특성에 근거하여 구명하고 있는데, 이것을 문화적 특성으로 치환해석하여도 합당할 것으로 보인다. 예컨대 옛 간다라 지역 같은 곳이 해당지역이 아닌가 싶다. "넷째, 물이 거의 없는 포구海腕에 의해 대륙과 분리된 섬"으로 중앙아시아를 표현한다는 것은 상당한 문학적 수사라고 말할 수 있겠다.[19]

　　요약하면, 리히트호펜은 중앙아시아의 동서 구획을 파미르 서쪽에서부터 흥안령의 시작점까지로 보는 넓은 지역을 아우른다. 무엇보다도 지리적으로는 대륙과 분리된 섬과 같은 고장으로 기술함으로써 그 문화적 고유성을 인정하였다는 점이 흥미롭다.

19　인용부호 속의 내용들 : *China*(vol.1), pp.6~8.

II. 리히트호펜 자신의 시대

1. 리히트호펜과 '실크로드'의 탄생

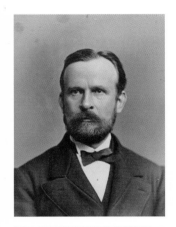

도 1-2 **리히트호펜** (상), **리히트호펜의 묘비(하)**

리히트호펜도 1-2은 귀족출신으로 유년시절부터 지리학에 관심을 보였는데, 특히 베를린 대학에서 공부할 때 (1850~1856), 훔볼트의 시베리아 여행 동행자였던 구스타브 로제Gustav Rose로부터 큰 감화를 받았다. 졸업 후 빈의 지질조사소에 들어가 1860년까지 활동하며, 남 티롤-알프스와 트란스실바니아의 지질조사를 한 것이 업적으로 남는다. 이것이 나중에 히말라야 연구에 대비자료로서 도움을 주기도 하였다. 그는 야외 지질학자로서의 경험을 쌓고 27세에 베를린으로 귀환하였다.[20]

1860년 마침 독일은 프러시아 극동외교사절단을 구성하였는데, 리히트호펜은 여기에 지질학자로서, 또한 공사관公使館의 서기관 자격으로 참여하였다. 이것이 그가 차후 동아시아 지질 · 지리조사, 특히 중국과 중앙아시아를 조사하게 된 시발점이 되었다.[21] 그리고 그의 불후의 명저[22]를 남기게 된 결정적인 계기가 된 것이다.

실제로 리히트호펜의 아시아 지리에 대한 사고思考에 가장 큰 영향을 끼친 것 가운데에는 1829년의 훔볼트의 여행 기록(1843)을 들

20 리히트호펜(リヒトホーフェン, Richthofen), 望月勝海 外 譯, 앞의 책, 解說 pp.1~2; Ewald Banse, *Grosse Forschungsreisende. Ein Buch von Abenteurern, Entdeckern und Gelehrten,* (München : 1933).
21 리히트호펜(リヒトホーフェン, Richthofen), 望月勝海 外 譯, 위의 책, 解說 p.2.
22 주1 참조.

수 있고, 아울러 리터의 저작(1832)도 방법론에서 중요한 역할을 하였다.[23]

1) 동아시아 여행

리히트호펜의 동아시아 여행일정을 요약하면 다음과 같다.

1860~1861: 통상협약 차 중국, 일본, 샴을 방문한 외교팀과 동행. 중국은 내
　　　　　류여행이 금지됨. 일본도 에도江戸, 요코하마, 나가사키 등 해안
　　　　　만 허락. 중국이 다행스럽게도 외교팀 이외의 연구자들에게는
　　　　　해양 여행을 허락하여 대만, 필리핀, 셀레베스, 자바를 둘러봄.
　　　　　나중에 외교 팀과 방콕에서 만남. 중앙아시아로 들어가려는 시
　　　　　도는 폭동으로 인해 좌절됨. 또한 흑룡강 하구에서 시베리아와
　　　　　몽골의 경계 지역을 조사하려는 계획은 포기됨. 문명국들 중에
　　　　　중국은 아직 지질 연구가 되어있지 않아 연구가치가 높다는 점
　　　　　을 확인함.

1861~1868: (사절단과는 별도로) 샌프란시스코, 캘리포니아, 네바다 여행, 상해
　　　　　귀환.

1868~1872: 북경에 들어가 중국정부에 여행계획을 제출, 허가를 받음. 7차에
　　　　　걸쳐 중국내륙 여행.

　　　　　- 제1차 : 1868, 최초의 지질답사. 강소성, 절강성.

23　리히트호펜은 그의 주저 제1권에서 훔볼트와 리터에 관해 다음과 같이 피력하였다. "훔볼
　트의 경이로운 가치를 지닌 저작, *L'Asie Centrale*(중앙아시아)에서 항상 현상의 전체성을
　파악하려고 노력했던 훔볼트의 위대한 정신은 '본 것' 자체와 '체험한 것'의 한계를 통해 시
　야를 좁히는 것이 아니라, 전 대륙을 한 눈의 범위 속에 넣었던 것이다'라고 하였으며, 나아
　가 "리터의 저작 *Asien*(아시아, 1832)은 경이로운 구조"이며, "중국에 관한 포괄적인 지리
　학의 완성"이라고까지 극찬하였다. *China*(vol.1), pp.724~725.
　Waugh도 "Ulla Ehrensvärd 교수가 2007년 심포지움에서 한 발표("Sven Hedin and
　Eurasia: Adventure, Knowledge, and Geopolitics")에 따르면, Ritter의 지도제작 기술은 리
　히트호펜에게 모방되었고, 그를 통해 헤딘에게도 전해졌다"라고 밝히고 있다. Daniel C.
　Waugh, 앞의 글, p.2, p.9 주1.

- 제2차 : 1869, 양자강 하류 조사. 실질적인 석탄층의 존재를 중국에서 처음으로 확인.

- 제3차 : 1869, 산동성, 요동반도 서안을 따라 내륙 여행. 방산현坊山懸에서 의미깊게도 석회암 화석 채취. 다음은 동방의 조선으로 향함. 요동반도를 구성한 태고의 지층이 층면에서 희안하게도 분명성을 드러내주고 있는데, 이것이 사람들이 별로 방문하지도 않고, 인구도 적은 땅이라는 기이함과 더불어 이 여행에 특별한 매력을 부여함. 태고산大孤山 너머 고려문高麗門에 도착. 마침 거기에 장이 서서, 조선 사람들을 만남.

만주의 고도古都 목단牧丹에서 심양沈陽으로 내려가 북경 행.

- 제4차 : 1869, 강서, 절강, 경덕진요景德鎭窯 방문.

- 제5차 : 1870, 광동 하남부河南府로 향해 곤륜의 동부를 횡단. 호남, 호북, 하남, 산서, 직예直隸(現 하북성) 등 답사. 천진天津대학살 발생(1877년 6월)으로 일본 여행. 어렵사리 일본 서남 각지를 자유롭게 여행하는 허가를 얻음.

요코하마, 후지산, 오사카, 나가사키, 시마바라(운젠雲仙화산), 아마쿠사天草 섬, 사츠마薩摩, 키리시마霧島 화산, 아리타 도기제작소 등 답사. "일본은 경치의 다양함을 통해 풍부한 산세, 쏟아지는 물줄기, 깊은 협곡, 다양한 꽃들의 화려함을 우리에게 보여주며, 그 백성들은 사랑과 지성을 드러낸다. 아름다운 자연에 대한 감정, 그것을 명랑한 이 백성들은 외국인에게 전해 준다. 중국은 그 거대함, 역사발전, 상업과 교통의 규모 등이 대단하다. 일본에서의 며칠 동안 느낀 여행자를 기분좋게 해준 모든 자극들을 중국은 가지고 있지 못하다."

- 제6차 : 1871, 절강과 안휘의 산악지대 조사. 상해, 영파를 거침.

- 제7차 : 1871~1872, 직예, 몽골, 산서, 섬서, 사천, 호북 답사. 북

방의 선화宣和를 거쳐 몽골의 남쪽 언저리로 감, 대동大同에서 오대산 등반. 서안 도착, 휴양. 서안에 인접한 감숙지방을 답사하려는 소망이 오랫동안 진압되지 않은 회교도의 반란 때문에 어렵게 됨. 대신 마르코 폴로가 말했던 길을 통해 진령산秦嶺山을 넘음. 그것은 중국의 동북에서 서남지역과 동 티벳에 이르는 유일한 교통로임.

끝으로 남쪽의 운남으로 가려했으나 그곳이 우기雨期여서 건강상의 우려가 있고, 여비도 고갈되어 12년간의 중국여행에 종지부를 찍음.

1872년 12월 : 독일 귀환.[24]

12년에 걸친 정력적인 이 여행의 결과, 리히트호펜의 생애와 학문은 두 가지 관점에서 특징을 드러낸다. 첫째 그는 아시아 답사의 다양한 경험을 통해 지질학에서부터 인문지리쪽으로의 관심전환의 가능성을 발견함으로써 결국 비단에 주목, 최초로 '비단길'을 명명하기에 이른 것이다. 둘째 지리학자 모치츠키 카츠미望月勝海도 지적했다시피, 굳게 닫혀진 중국 내부에 처음으로 근대과학의 예리한 관찰안觀察眼을 투사하여 오지 깊이까지 최초로 답사를 한 사람으로 평가받고 있다는 점이다.[25] 이 밖에도 1886년 베를린 대학에서 독일 최초로 지리학 강좌를 담당했던 사실을 부가할 수 있겠다.

2) 중국 비단과 '실크로드'

리히트호펜의 중국지리에 대한 관찰은 남다른 바가 있다. 현지답사를 시행함으로써 지리학자로서의 기초요건을 충족시켰을 뿐만 아니라, 그는 중국 고대 사

24　*China*(vol.1), pp.XXVII-XLII.
25　리히트호펜(リヒトホーフェン, Richthofen), 望月勝海 外 譯, 위의 책, 解說 p.12.

서를 분석하여 지리환경의 변화를 관찰하는 방법론을 개발하였다. 즉 서구인들이 보는 중국 인식과는 무관한, 중국인들 자신의 고유한 땅에 대한 지식Kunde의 역사[26]를 파악할 필요가 있다고 본 것이다. 즉 그를 위해 『서경書經』의 한 부분인 「우공禹貢, Yü-kung」을 끄집어 낸 것이다.[27] 알려진대로 「우공」은 하왕조의 시조인 우禹가 대홍수를 다스리고, 국토를 정리한 기록이라고 전해진, 일종의 중국고대 지리서인 것이다. 뿐만 아니라 리히트호펜은 이 고전을 통해 비단이 중국 고대 사회에서 중요한 역할을 함을 인지하게 되었다. 그가 이 자료에 몰두한 것은 1872년 상해에서 시작되었다. 영어로 기초작업을 했으며, 독일로 귀환 후 플라스Johann Hinrich Plath(1821~1912)가 이 분야에 선행 연구를 했음을 알게 되었다.

비록 그가 중국어로는 직접 접근할 수 없었을지라도 레게James Legge (1815~1897)의 탁월한 번역본[28]을 통해 이 고전에 밝혀진 정보와 스스로 답사한 내용을 비교하는 작업에 치중했던 것이다. 특히 「우공」의 연대와 신빙성에 대한 증거 작업과 내용 파악을 수행하면서[29] 선학 플라스에 의해서도 어느 정도 평가 받을 수 있을 것이라는 자부심을 갖게 되었다.

그는 중국 문물의 서향西向에 대해 공자의 사상이 왜 서방으로 전파되지 못했을까 하는 인문적 사고에서 출발하였지만, 그것을 논증하는 일은 쉽지 않았던 것이다. 우선 리히트호펜은 동서의 교통이 순조롭지 못했던 것으로 보고, 그 원

26 *China*(vol.1), p.275.
27 「우공(禹貢)」은 『서경(書經)』의 한 편(篇)으로서 우가 산천을 다스리고, 전국을 9주로 나눈 다음, 각 주의 공물을 바치는 방법에 대해 논한 내용이다. 또한 당시의 산맥과 수계(水系)의 기재 등을 포함한 일종의 지리서이다.
28 James Legge, *The Chinese Classics, with a translation, critical and esegetical notes, prolegomena and copious indexes*, 7 vols.: Shu-king, 3. vol., (Hong kong, 1865).
29 리히트호펜은 「우공」을 심도있게 검토한 후 다음과 같이 술회하였다. "간단하고, 냉냉한 방식의 이 도큐멘트가 어떻게 완전한 신뢰성을 가지고 있는가를, 그리고 해설자들의 상상력이 녹아내려 있는 초인간적 작업의 표현으로부터 어떻게 전적으로 자유로울 수 있는가를 보여주었기를 기대한다." [*China*(vol.1), p.364].

인의 일단을 유목민족의 방해 때문이었던 것으로 해석하였다.[30] 그러나 아이러니칼하게도 사실상 물질의 이동은 유목민족의 도움이 적지 않았던 점을 부인할 수 없는 사정이다. 그는 서방에서의 중국에 대한 인식을 캐던 중, 비단의 존재를 발견하게 되었다.

그는 중국 비단이 중앙아시아를 거쳐 서아시아에 이르는 통로를 한漢 무제 때의 장건張騫 루트를 천착함으로써 확인하였다. 그는 『사기』,『한서』 등 역사서를 통해[31] 장건이 대완大宛, Fergana(Jaxartes=시르다리야강Syr Darya 상류)을 지나 대월지에 이르고, 다시 대하大夏, Bactria(Oxus=아무다리야강Amu Darya 상류)에까지 진출한 후, 귀환하여 그에 대해 천자에게 상세히 보고하였음을 알게 되었다. 또한 리히트호펜은 장건이 대하에서 신독身毒, 즉 인도의 존재를 인지하게 되었음을 [32] 주시하였다.

리히트호펜은 중국비단이 중국인의 손에 의해서 어디까지 서행西行하였으며, 그 후에는 어떤 경로로 나아갔는지 하는 데에 관심을 집중하였다. 그리하여 그

30 *China*(vol.1), p.436.

31 *China*(vol.1), p.449, 주1. 리히트호펜은 사마천의 『사기』 제123권의 장건 스토리를 브로쎄 (Brosset)의 번역본을 통해 독파하면서, 이 보고서가 '있는 그대로의 진실'(ungeschminkt) 을 부각시켰다고 술회하였다. Brosset, "Relation du pays de Tauwan," traduit du Chinois. *Nouv. Journ. Asiatique II*, (1828), pp.418~450.

32 장건이 (천자에게) 말하기를, "신(臣)이 대하에 있을 때 공(邛)의 죽장(竹杖)과 촉(蜀)의 포 (布)를 보았습니다. '어떻게 이것을 구했느냐'고 물어 보니 대하국 사람이 말하기를, '우리의 상인들이 신독에 가서 산 것이다. 신독은 대하의 동남쪽으로 대략 수천 리 떨어진 곳에 있 는데, 그 풍속은 정착생활로서 대체로 대하와 동일하지만, 매우 습하고 덥다고 한다. 그 나 라 사람은 코끼리를 타고 전투를 한다. 그 나라는 큰 강(大水)[주155, 大水 : 즉 인더스강] 에 임해 있다'고 했습니다. 그래서 제가 헤아려 보건대, 대하는 한나라에서 일만 이천 리 떨 어져 있고 한나라의 서남쪽에 있습니다. 그런데 신독국 또한 대하에서 동남쪽으로 수천 리 떨어져 있고 촉의 물건이 있다면, 이는 그곳이 촉으로부터 멀지 않다는 것입니다. 이제 대 하에 사신을 보낼 때, 강족이 사는 땅을 통과하려 한다면 [그 길은] 험하고 강족이 싫어할 것 이고, 조금 북쪽으로 간다면 흉노에게 붙잡히게 될 것이니, 촉을 경유한다면 당연히 지름길 이 있을 것이고 또한 약탈당할 염려도 없을 것입니다."라고 하였다. 동북아역사재단 편, 『사 기 외국전 역주』 대완열전 63, (2009), p.269.

는 중국 비단의 서진 상황을 밝히기 위해 장건의 서역행을 토대로 하였고,[33] 나아가 거기에 자신의 견해를 덧보태 그 과정을 다음과 같이 더욱 심화시켰다.

첫째, 중국 비단은 테렉 파스Terek-pass를 통해 대완을 거치고, 파르티아(안식安息)에 다달아 그곳에서 파르티아인들은 매우 적극적인 중계역할을 하여 자신의 고유 지역(니사, 헤카톰필로스 : 저자 보완) 뿐만 아니라, 페르시아, 메소포타미아, 시리아 등지로 보급활동을 전개했다는 것이다. 여기(시리아)에서부터 나중에는 로마인들이 이 호사스런 물건을 가져가게 되었다고 하였다.

둘째, 리히트호펜이 서방 문헌으로부터 얻은 자료에 따르면, 비단을 전한 또 다른 족속은 카스피아해 북부와 불가강 하류에 살았던 아오르시Aorsi로서, 그들은 흑해 남안南岸의 폰투스에 비단을 가져 갔다는 것이다.

셋째, 또 다른 비단 전달자는 대하인들인데, 그들은 박트리아에서부터 카불을 지나 인도로 내려간다는 것이다.[34]

이처럼 리히트호펜의 실크로드론論은 먼저 중국 역사서에 근거하여 전개되고 있으며, 더욱이 중국비단이 카스피아해 북부의 종족에게 전달되었음을 피력한 것은 사실상 그의 스텝루트에 대한 인식을 시사하는 것으로 읽혀져 그 의미가 매우 크다고 할 수 있다.

33 『한서』 장건전과 『사기』 대완전에 쓰여진, 기원전 139년에 출발, 기원전 126년에 귀환하여 13년 동안 서역에 있었던 장건의 서역행 경로는 다음과 같다. 장안 → 농서 → 무위 → 음산 → 카라호토 → 하미 → 차사 → 쿠챠 → 카슈가르 → 대완(페르가나) → 귀산성 → 마라칸다(사마르칸드) → 대월지 → 박트라 → 우전(호탄) → 무위 → 음산 → 태원→ 장안. [나가사와 카즈토시(長澤 和俊), 『張騫とシルクロード』, (東京 : 淸水書院, 1984), p.60, 圖7 참조].

34 *China(vol.1)*, pp.463. 한편 Gościwit Malinowski 는 최근의 발표에서 북방 초원 루트를 통해 훈족이 가져온 중국비단이 Bosporan 왕국의 한 도시인 타내스(Tanais)에까지 전달된 사실을 새롭게 제시한 바 있는데, 아마도 리히트호펜이 말한 제2루트와 연관된 것이 아닌가 유추된다. Gościwit Malinowski, "Alexandria, Roma, Palmyra, Tanais and other Western gateways of the Silk Road in antiquity" International Symposium on "Ancient Capitals on the Silk Road", World Capital Culture Research Foundation, (2015. Sep. 18).

3) 그리스의 지리학자 프톨레마이오스

리히트호펜이 당초 그리스 지리학자 프톨레마이오스Klaudios Ptolemaios(활약시기 : 125~151)에 시선을 돌린 이유는 무엇일까. 우리는 이 해답을 다음과 같은 근인近因과 원인遠因의 관점에서 찾을 수 있을 것으로 본다.

리히트호펜은 "광범위한 해외여행과 조사연구를 통하여 얻은 풍부한 경험과 세계지식으로 독일의 이해관계를 대내외적으로 확대시키는 데 중요한 역할을 수행한"[35] 학자로, 또한 "독일의 중국 진출과 그를 위한 교두보의 확보가 갖는 전략적 중요성을 열렬히 전파한"[36] 학자로 서양 지리학사地理學史에는 자리매김 되어 있다. 그가 중국지리에 힘을 기울인 것이 전략적이었다는 평가를 받든 아니든 간에, 그에게서 의미 있는 것은 순수한 학적 견지에서 볼 때, 전한대에 이르러 동서교통의 길이 공식적으로 열렸다는 역사적 사실에 의거,[37] 그 길을 통해 중국비단이 서방으로 건너간 문물교류를 확인함으로써 궁극적으로 비단을 기초로 문화 인프라 구축에 성공했다는 점이다. 그는 또한 이러한 역사적 사실이 서방에서는 어떻게 이해되었는지를 지도를 통해 찾아내고자 했다. 이러한 그의 관점에 부합된 인물이 마리누스Marinus와 프톨레마이오스였던 것이다.

기원후 2세기에 이집트의 알렉산드리아에서 태어난 지리학자 프톨레마이오스는 알렉산드리아에서 생활하며 일하였다. 그는 사실상 로마제국에 의해 조직

35 권용우 외, 앞의 책, p.99.

36 위의 책, p.98.

37 『사기』는 장건(張騫)의 탐사 지역을 다음과 같이 열거하였다. "장건이 몸소 방문했던 곳은 대완·대월지·대하·강거 등이었고, 또한 그 주변 5~6개의 큰 나라에 관해서도 전해 들었는데, 이를 모두 천자에게 아뢰었다."[騫身所至者大宛·大月氏·大夏·康居, 而傳聞其旁大國五六, 具爲天子言之]. 또한 장건의 서역행을 '착공(鑿空: 길을 뚫음)'이라고 불렀다. "그 후 1년여 지나서 장건이 대하 등의 나라와 소통하기 위해 파견했던 사신들이 대부분 그 [나라] 사람들과 함께 오니, 이에 서북의 나라들이 한과 처음으로 통하게 되었다. 그런데 장건이 '착공(鑿空)' 하고 난 뒤 사신으로 간 사람들은 모두 박망후라 칭하였다."["其後歲餘, 騫所遣使通大夏之屬者皆頗與其人俱來, 於是西北國始通於漢矣. 然張騫鑿空, 其後使往者皆稱博望侯,"]『史記』卷123, 大宛列傳 第63 [동북아역사재단 편, 앞의 책, pp.256, 278].

적으로 이루어진 측량 데이터를 이용하는 것이 가능하였고, 그 밖에도 금일에는 산일된 다수의 해륙海陸의 여행안내서를 자유로이 이용할 수 있었다. 프톨레마이오스는 그의 선배 마리누스의 성과에 힘입은 바가 컸다. 그러나 프톨레마이오스가 마리누스의 업적을 기초로 하면서도 그것을 종합한 일을 해낸 사실을 상기할 필요가 있다.[38]

리히트호펜이 프톨레마이오스를 찾아낸 것은 18세기 지리학에 힘입은 바 크다. 이제 리히트호펜의 논지를 따라 그 정황을 살펴보도록 하자. 프톨레마이오스의 유명한 'seres', 'serica' 지역 개념에[39] 대해 당비유D'Anville는 그것이 중국이라고는 생각지 않았고, 감숙성의 서북부를 포함한다고 했는데(1768년), 다시 드 귀뉴De Guignes는 이 견해를 수정, 세리카를 중국으로 보았고(1784년), 이 대립적 견해는 결국 훔볼트와 리터 등에 이르러 프톨레마이오스의 세리카Serica는 이마우스Imaus(파미르)의 동쪽에서 시작하여 다림분지 동쪽에 있는 '미지의 땅terra iconitia'으로까지 뻗어나간다고 정리했다.[40]

리히트호펜은 앞에 제시한[41] 많은 정보들을 바탕으로 다음과 같은 가정에 이른다. 즉 중국에서 시작된 비단장사는 이미 일찍부터 손에서 손으로라는 매개를 통해 서쪽 지방으로 행해졌고, 또한 타림분지Tarim Basin의 요지에 있는, 우리가 이쎄도넨Issedonen이라는 이름으로 알고 있는 한 정주족에게 본질적인 역할이 주어졌던 것이다. 리히트호펜은 이 이쎄도넨이 오늘날 야르칸트와 호탄을 지칭하는 타림분지 남서의 주민인 것으로 이해하였다.[42] 또한 리히트호펜은 '세

38 렐리오 파가니(レリオ・パガーニ, Lelio Pagani), 竹內啓一 譯, 「クラウディオス・プトレマイオスの宇宙誌」, L. パガーニ 解說, 『プトレマイオス世界圖』, (東京 : 岩波書店, 1978), pp.3~5.

39 그리스어로 'seres'는 비단이며, 'serica'는 비단의 나라이다. 이에 대해서는 다음의 자료가 참고가 된다. 헨리 율・앙리 꼬르디에(Henry Yule & Henri Cordier), 정수일 역주, 『중국으로 가는 길』, (사계절, 2002), pp.53~64, 307~308의 주87.

40 China(vol.1), pp.479~500. "Marinus의 Seidenstrasse" 항목 참조.

41 위의 책, p.442.

42 위의 책, p.458. "Handelsstrassen nach dem Oxus und Yaxartes" 항목 참조.

라 메트로폴리스'Sera Metropolis'를 장안으로 보았던 것이다.[43]

리히트호펜은 "마리누스는 개척자였다"라고 강조한다. 이어서 그는 "비단을 가져오는 중국인들의 나라에 속하는 이마우스Imaus 너머의 지방들, 그리하여 마리누스에 의해 세리카Serica라고 불리웠던 지방에 대한, 마리누스의 조사의 원천은 마케도니아 상인 마애스MAËS(일명 'Titianus')가 중개업자에게 보낸 정보에 의한 것이었다. 마리누스의 글에서 나온 매우 짧은 추출 내용들에 대해 그의 후계자인 프톨레마이오스에게 우리는 감사해야 한다. 수학자인 프톨레마이오스는 이 자료를 다각적으로 보완하였다. 프톨레마이오스에서 고대 지리학 지식은 절정에 달했다. 그의 지리 작품은 2세기 동안 이용되었으나, 그 후 로마 제국의 멸망과 함께 망각의 세계로 빠졌다. 그러다가 15세기 르네상스 시대에 다시 소생하였던 것이다."[44]

이탈리아의 지리학 연구자인 렐리오 파가니Lelio Pagani의 지론에 따르면, 프톨레마이오스의 세계도는 중대한 오류가 있기는 하지만, 기왕에 알려진 세계의 영역을 확대하였다. 중앙아시아, 동아시아에 관계해서, 말레이시아 제도諸島, 황금반도(말레이 반도), 간지스강 이동以東의 인도, 중국에 이르는데 까지의 지식을 보여주고 있다. 아시아의 표현은 상당히 부정확한 것이 있는 것은 거의 틀림없지만, 프톨레마이오스에 의해 이루어진 새로운 공헌은 중요한 것으로[45] 본다.

이제 프톨레마이오스의 지도도 1-3a, b에서 중앙아시아 중심부를 살펴보도록 하자.[46]

43 위의 책, p.489; Daniel C. Waugh, 앞의 글, pp.3~4.
44 위의 책, p.478.
45 아다 타케오(織田 武雄) 外,「プトレマイオスの世界圖の解說」, L. パガーニ(Lelio Pagani) 解說,『プトレマイオス世界圖』,(東京 : 岩波書店, 1978), pp.5~6.
46 일본의 고전 지리학의 탁월한 연구자인 아다 타케오(織田 武雄) 등이 해석한 자료 [주45]에 따른 것이다.

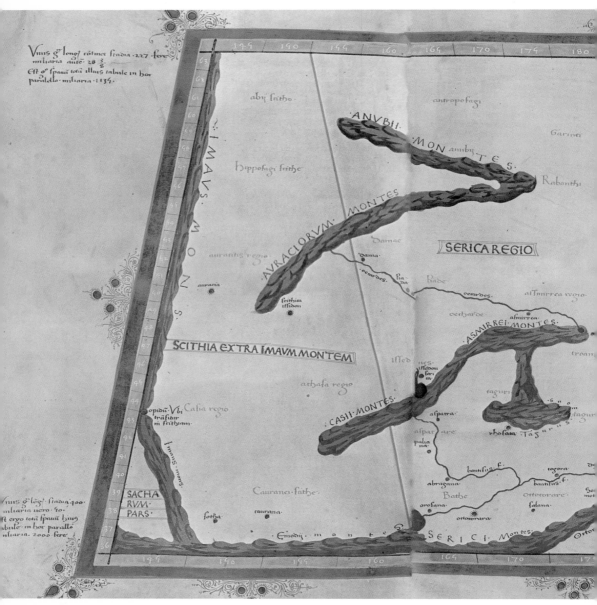

도 1-3a **프톨레마이오스의 세계지도, 제23도 '아시아 제8도'(중앙아시아)**
프톨레마이오스(c. 100~178 A.D.)의 '코스모그라피아'(宇宙誌)의 15세기 사본.
그는 총 28도를 제작하였는데, 그 중 '중앙아시아'는 제23도(아시아 제8도)에 해당된다.

프톨레마이오스의 도시명	중국명
Hormeterion	疏勒 (카슈가르)
Auzacia	姑墨 (악수)
Issedon Scythia	龜茲 (쿠챠)
Issedon Serica	鄯善 (챠르쿠릭)
Daxata	玉門關 (옥문관)
Dorsacha	酒泉 (주천)
Thogara	張掖 (장액)
Sera metropolis	武威 (무위)
Soeta	莎車 (야르칸트)
Chaurana	于闐 (호탄)
Damna	焉耆 (카라샤르)
Piala	交河 (투르판)
Asmiraea	且彌 (하미) *
Throana	敦煌 (돈황)

표 헤르만의 지도에 표시된 프톨레마이오스와 마리누스에 의한 중앙아시아 도시명
출처: 『プトレマイオス世界圖』依據, p.17. * 아다 타케오(織田 武雄)는 伊吾로 보고있다.

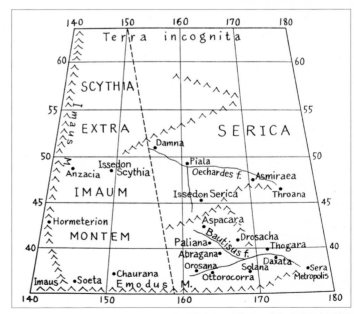

도 1-3b 프톨레마이오스의 지도 해설, 아시아의 동북부

실크로드의 에토스 -선하고 신나는 기풍

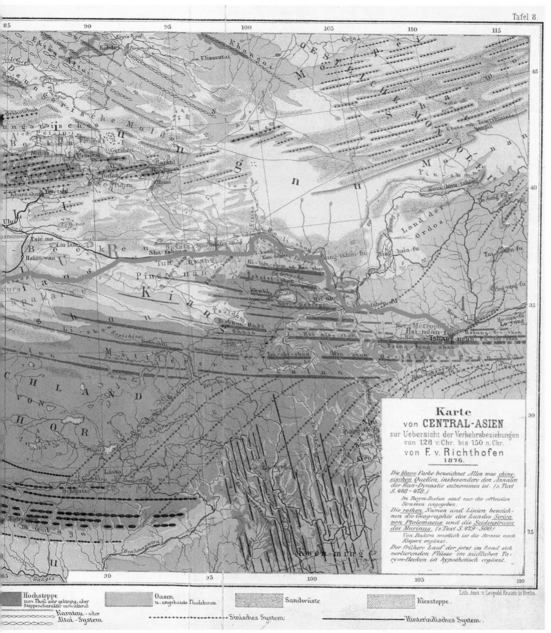

도 1-4a **리히트호펜의 실크로드 지도, '중앙아시아' 세부**
적선은 마리누스의 실크로드.

Karte
von CENTRAL-ASIEN
zur Uebersicht der Verkehrsbeziehungen
von 128 v.Chr. bis 150 n.Chr.
von F. v. Richthofen
1876.

Die blaue Farbe bezeichnet Alles was chine-
sischen Quellen, insbesondere den Annalen
der Han-Dynastie entnommen ist. (s.Text
S. 448 - 478.)
Im Tarym-Becken sind nur die officiellen
Strassen angegeben.
Die rothen Namen und Linien bezeich-
nen die Geographie des Landes Serica
von Ptolemaeus und die Seidenstrasse
des Marinus. (s.Text S. 479 - 500.)
Von Baktra westlich ist die Strasse nach
Kiepert ergänzt.
Der frühere Lauf der jetzt im Sand sich
verlierenden Flüsse im südlichen Ta-
rym-Becken ist hypothetisch ergänzt.

중앙아시아 지도

기원전 128년~기원후 150년까지의 교통 연관 개요

리히트호펜, 1876

* 청색은 중국자료, 특히 한서에서 뽑아낸 모든 것
을 나타냄. [텍스트 p.448~478 참조]
 타림분지에서는 공식적인 길이름 만을 표시했음.
* 적색 명칭과 선은 프톨레마이오스의 Serica(비단도
시) 지역의 지도와 마리누스의 실크로드를 나타냄.
 서쪽의 박트리아에 관해서는 키페르트(H. Kiepert
 1818~1899)에 의한 길을 보완하였음.
* 타림분지 남쪽의, 현재는 사막으로 된 말라버린 강
의 예전 줄기는 상상적으로 복원하여 넣었음.

도 1-4b **리히트호펜의 실크로드 지도, '중앙아시아' 세부 지도 안내**
왼쪽 그림이 지도 안내, 오른쪽 글이 지도 안내의 번역이다.

ZENTRALASIEN
ZUR ZEIT
DER ALTEN HANDELSBEZIEHUNGEN ZWISCHEN CHINA UND DEN IRANISCH-TURANISCHEN LÄNDERN
(114 v. Chr.~ 23 n. Chr. und 87~127 n. Chr.)
Bearbeitet von A. Herrmann
Maßstab 1:5000000

Die blaue Farbe bezeichnet alles, was die Werke des Sse-ma Ts'ien (†85 v. Chr.)
und den Annalen der früheren und der späteren Han-Dynastie (206 v. Chr. bis
24 n. Chr. und 25–220 n. Chr.) entnommen ist.
A. (Tu-ho-lo) kursiv gesetzte Namen in Haarschrift nach späteren Quellen,
insbesondere den Annalen der Tang-D. (618–906) und Hüan-tsang (629–45).
Mit roter Farbe sind die Angaben des Marinus von Tyrus, bzw. des Ptolemaios
bezeichnet; z.B. Serica. .Ruinen alter Städte.
 alte Hauptstraßen .z. Z.d.Han-D. bewässerte, jetzt versandete,
 alte Nebenstraßen erst heute bewässerte Flußläufe/s. Sumpf.
 heutige Straßen Yä Nephrit (kostb. Stein, meist vorkom. i. Flüssen)
LOU-LAN: »Königreich«, häufig zugleich als Name für dessen Hauptstadt.
°Hornetarion: Namen mit vorgesetzter ° sind solche, für die in der Quelle des
Marinus andere in der Art der früheren, bzw. d. späteren Han-Dynastie
bezeichnet; .Sitz d. Generalprotektors, Militärkolonie während d. Blütezeit
Wu-lei Kin-man/ .d. Handels unter der früheren, bzw. d. späteren Han-Dynastie.
m. = mons, montes .tagh, schan = Gebirge - daw., dawan = Paßhöhe
 .d. darja = Fluß

중앙아시아
중국과 이란-투란(고아시아) 국가들 간의
고대 교역관계의 시대
(기원전 114년~기원후 23년과 기원후 87년~127년)
A. 헤르만 제작
(축척 1 : 5000000)

청색은 사마천(기원전 85년 작고)의 사기, 전한서와
후한서(기원전 6년~기원후 24년, 기원후 25년~
220년)에서 추출한 모든 것을 표시함.
주: (Tu-ho-lo) 괄호 속의 세필체의 명칭은 후대의 사
서, 특히 「당서」(618~906)와 현장(629~645)의 「대
당서역기」에 따른 것임.
붉은 색은 티루스의 마리누스와 프톨레마이오스의
항목들을 표시한 것임.

그 밖에 기원후 100년 경에	.·.표는 고대도시들의 유적지.

그 밖에 기원후 100년 경에
〜〜〜〜 고대 주간선로 〜〜···· 한나라 당시의 강, 현재는 사막화 됨.
〜〜〜〜 고대 부도로 〜〜〜 오늘날에 비로소 물이 흐르는 경로. ⌖ 늪지.
 현재의 도로 옥 = 연옥석(고가의 보석, 대부분 강에서 나옴).
루란: 《왕국》, 동시에 그 나라의 수도 이름으로 자주 쓰임.
°Hormeterion: 앞에 °표가 붙은 이름들은 마리누스의 전거에서, 고유한 적절한 명칭들을 다르게 제시한 것을 말함.
Wu-lei(烏壘), Kin-man(金滿) = 전한, 후한의 교역 전성기 동안의 도호부, 식민지역의 소재지.
m. = mons, montes 산; tagh, schan = 산맥; daw., dawan = 고령(高嶺); d, darja = 강.

도 1-4c **헤르만의 실크로드 지도, '중앙아시아' 세부 지도 안내**
도 1-4b와 비교하기위해 헤르만의 〈지도 안내〉를 함께 제시한다. 왼쪽 그림이 지도 안내, 오른쪽 글이 지도 안내의 번역이다.
헤르만의 지도(1910)는 리히트호펜의 지도(1877)보다 30여 년 뒤에 제작되었다.
헤르만의 〈지도 안내〉가 비교적 자세한 것은 사실이나 기본적인 얼개는 리히트호펜의 것을 모델로 하였음이 분명하다.

아시아 북부: 이마우스 산맥은 천산과 알타이 등의 제諸 산맥을 말한다. 이 이마우스 산맥에 의해 아시아 북부는 다시 〈이마우스 산맥 내측의 스키타이〉와 〈이마우스 산맥 외측의 스키타이〉로 나뉘고, 다시 동쪽에는 에쿠메네의 최동부에 있는 〈비단의 나라絹國〉의 세리카(중국)를 위치시킨다.

〈이마우스 산맥 내측 스키타이〉에 대해서는 프톨레마이오스가 파르티아 왕국 등을 통해 정보를 교환했던 것으로 보이고, 아직 아랄해의 존재를 알지 못했기 때문에 약사르트Jaxartes강과 옥서스Oxus 강을 카스피아해로 흘러들게 하고 있다.

〈이마우스 산맥 외측의 스키타이〉에 있어서 특히 주의해야 할 것은 세리카로 향한 소위 실크로드에 관한 기재이다. 프톨레마이오스가 〈지리서〉의 제1권에 기록한 것에 의하면 실크로드에 대응하는 지역의 지식은 (앞에서도 말한 바처럼) 마리누스가 마케도니아계의 대상업자 마애스(별명: 티티아누스)로부터 전해 들은 내용이다.

프톨레마이오스에 의하면 세리카로 향한 통로는 〈이마우스 산맥 내측의 스키타이〉의 박트라, 말하자면 금일의 아프카니스탄의 마자리샤리프 부근에 있는 박트리아의 고도 바르프로부터 '석탑' 의미의 투리스 라피데아Turris lapidea를 거쳐 이마우스 산맥을 넘어 출발점을 의미하는 호르메테리온Hormeterion에까지 이르게 된다[47]는 것이다.

이 이마우스 산맥을 넘는, 말하자면 파미르를 넘는 통로에 대해서는 율Sir Henry Yule(1820~1889), 리히트호펜, 스타인Aurel Stein(1862~1943), 시라토리 구라키치白鳥 庫吉(1865~1942) 등에 의해서 다양하게 추정이 시도되었지만, 다음의 3가지로 요약된다.

① 타슈켄트가 투르크어語로 석탑石塔이라는 의미가 있기에 토우리즈 · 라피

47 위의 자료, pp.16~17.

테아를 타슈켄트로 가정한다면, 파미르를 넘는 데에 발프부터 타슈켄트로 북행하여 우회하는 것이 부자연스러운 감이 있다.

② 발프에서부터 시르다르야 지류의 우프시유천川의 계곡을 거슬러 올라가 다라우토구레간이 토우리즈·라피테아가 되고, 따라서 호루메테리온은 그의 동쪽의 아무다리야의 상류에 연한 테레쿠 고개峠를 넘어 페르가나로 통하는 통로와의 회합점會合点에 있는 이루케슈탄, 즉 파미르 고원 동록東麓의 카슈가르에 비정된다. 이 통로는 거리상으로 가장 짧지만, 지형이 매우 험준하고, 도섭점徒涉点(걸어서 물을 건너야 하는 곳)도 많아 대大 캬라반이 통과하는 데에는 그다지 적합하다고 생각지 않는다.

③ 발프로부터 쿤도즈를 지나, 아무다리야 상류의 우한·다리야 계곡을 따라 거슬러 올라가, 동쪽으로부터 다림천川 지류의 야르칸드천川과의 안부鞍部의 사리콜을 넘어, 타슈구르간을 경유, 타림분지를 통하는 통로가 된다. 거리는 길지만 비교적 통과하기가 쉽다.『대당서역기』에 의하면, 현장이 중국으로의 귀로에는 이 통로를 이용했음이 밝혀지고 있다. 그러므로 이 통로가 파미르를 넘는 간선 루트였다고 한다면, 프톨레마이오스의 토리스·라피테아는 타시구르간, 호르메테리온은 카슈가르이고, 또는 야르칸도에 들어맞는 것으로 생각된다[48]는 것이다.

프톨레마이오스가 실크로드에 연沿한 것으로 생각했던 도시가 어디에 있는 것인가는 확정하기 어렵지만, 이제 헤르만이 호르메테리온을 출발점의 카슈가르로 본 것을 인정하면서, 헤르만이 비정한 프톨레마이오스(마리누스)의 도시명과 중국명을 대비해보면 앞의 표(p.39 참조)로 정리된다[49]는 것이다.

이들 도시에 대한 헤르만의 추정에 대해서도 이쎄돈 스키티아Issedon Scythia를

48 위의 자료, p.17.
49 위와 같은 곳.

악수, 이쎄돈 세리카Issedon Serica를 안식安息 등으로 비정하는 견해도 있고, 세라 메트로폴리스Sera metropolis도 실크로드의 실제의 기점이었던 난주, 장안을 막연하게 가리키는 것도 있다. 또한 세리카를 흐르는 오에카르데스Oechardes강과 바우티수수Bautisus강도 실제하지 않는 가공의 하천으로 간주되고 있지만, 전자는 타림강, 후자는 황하의 상류에 대한 어떤 지식이 반영된 것이 아닌가 하는 생각이 든다고[50] 한다.

그런데 리히트호펜은 앞에서 말한 것처럼 이쎄돈 세리카를 호탄으로, 세라 메트로폴리스를 장안으로 비정하고, 실크로드가 타클라마칸 사막의 남쪽을 지나가는 것으로 결론지었다.[51] 리히트호펜의 이와 같은 결론과 특히 프톨레마이오스에 관한 해석은 헤르만에 의해 어느 정도 객관적으로 평가되었다.[52]

50 위와 같은 곳.
51 주42, 43 참조.
52 "리히트호펜은 프톨레마이오스의 진술의 의미를 다른 누구보다도 깊이 있게 파악해서 예리함과 분명함을 가지고 자기 성과의 기초로 삼을 수 있었다. 당연히 명칭의 어원을 추적하고, 교통 관계에 대한 중국 보고서를 추적하였다. 그 밖에 세리카(Serica)라는 명칭은 당비유(D'Anville)의 견해를 따랐다. 그러나 리히트호펜이 다림 분지 남도에 프톨레마이오스의 대부분의 지명을 맞추고 있다는 점에서 그는 당비유에서 벗어났고, 모든 다른 설명에서도 벗어났다. 왜냐하면 그는 중국 사서를 토대로 그 시대에는 오늘날처럼 북도가 아니라 남도가 유일하게 이용되었던 길이었다는 사실을 증명하였다고 믿었기 때문이었다. 결국 리히트호펜은 다음과 같은 점에서 세리카 지리에 대한 자기 견해를 결론지었다. '프톨레마이오스는…, 중국으로 가는 거대한 상업로 주변의 여러 소국(小國)들에 대해서는 표면적이었지만, 부정확한 지식을 가졌던 것은 아니었다. …또한 바우티소스(Bautisos) 북쪽의 티벳 고지에 대해서는 전혀 몰랐고, 캬라반 길의 북쪽에 있는 소국들에 대해서도 부정확한 지식을 가져 그것들을 지도에 올바르게 집어넣을 수 없었다. (지도에 관한) 그의 식견은 중국의 수도(Si-ngan-fu)를 동쪽에 넣음으로써 끝을 맺었다.'" Albert Herrmann, 앞의 책, pp.23~24; *China*(vol.1), p.493.

2. 헤르만의 등장과 리히트호펜 비판

중국 지리학의 고전서라고도 할 *China*(vol.1) 출간(1877) 이래, 리히트호펜은 '서재書齋 지리학'을 넘어서서 현장의 지질과 지형을 조사하고, 그것들의 특성이 역사에 끼친 영향을 판단하는 방법론을 개발한 학자로 평가할 수 있다. 그는 1886년 베를린대학에 독일 최초로 지리학 강좌를 개설하여 학통을 이어가게 할 기반을 닦기도 하였다. 또한 그에 의해 고대의 비단교역이 지리학의 관심 주제로 부각되기도 하였다.

19세기 말의 이러한 독일 지리학계의 상황 속에서 박사학위 논문 가운데 비단경제를 주제로 다룬 논문이 하이델베르그 대학에 제출되었다.[53] 흥미롭게도 그는 일본인 테츠타로 요시다였다. 「고대에서 중세 초기까지의 비단 통상과 비단 공업의 발달」이 그것이다. 그는 리히트호펜, 히르트Friedrich Hirth(1845~1927) 젬퍼G. Semper(1803~1879)의 이론을 뼈대로 하면서 자기의 실크 경제론을 편다. 이 중에 특히 리히트호펜의 이론에 힘입은 바가 크다.[54] 사정이 이러함에도 불구하고 요시다의 논문에서 'Seidenstrassen'이라는 용어가 등장하지 않는 점은 매우 이례적이다. 왜냐하면 '비단교역Seidenhandel'을 다루자면 비단길을 언급하는 것이 논리 전개 상의 적정한 수순으로 판단되기에 그러하다. 요시다의 논문이 헤르만에 의해 별로 긍정적인 평가를 받지 못했던 것과는[55] 무관할 것이지만, 하여간 그 용어를 이용하지 않은 점은 오히려 리히트호펜 쪽에 의지하여 풀어야 할 과제 같기도 하다. 즉 'Seidenstrassen'의 개념이 오늘날 회자되는 것과는

53 T. Yoshida, "Entwicklung des Seidenhandels und der Seideninsustrie vom Altertums bis zum Ausgang des Mittelalters," Dissertation, (Heidelberg Univ., 1894).

54 주53의 요시다(Yoshida)의 논문에서 인용된 주는 모두 301개인데, 그 중에 리히트호펜이 33개, 히르트가 19개, 젬퍼가 7개를 각각 차지하였다. 이 통계는 리히트호펜의 영향력을 보여주는 자료가 되는 것으로 볼 수 있다.

55 Albert Hermann, 앞의 책, p.2의 주(p.1의 주1의 연속). 헤르만은 요시다의 논문에 대해 "별로 독창적이지 못하다(wenig selbständig)"고 평가하였다.

다르게 그 개념이 탄생한 1877년부터, 20세기 전후한 시기까지의 근 30년 동안
은 활발하게 활용되지 못했기 때문이다.

리히트호펜의 애제자였던 스벤 헤딘도 그 개념을 서둘러 활용했던 것 같지
않다. 그가 이 개념을 직접적으로 사용한 것은 1936년에 간행된 중앙아시아 발
굴에 관한 그의 책이었고, 이것이 1938년에 'Silk Road'라고 영어로 번역되면서
점차 이름을 얻기 시작한 것이다.[56]

그런데 사실은 리히트호펜 이후, 독일어로 이 개념을 처음 쓴 사람은 헤르만
이었다. 서두에 잠시 언급한 것처럼 그는 1910년에 괴팅겐 대학 철학부에서 박
사학위 논문으로 「중국과 시리아 간의 고대 실크로드」[57]를 인증 받았다. 물론
이 논문은 후에 책으로 출간되었으나[58] 영어로는 번역되지 않았다. 리히트호펜
의 저서 출간년(1877)으로부터 정확히 33년 만이다.

헤르만은 이 논문에서 중국 사서를 발판으로, 특히 히르트의 이론에 힘입어
사실상의 실크로드가 시리아까지 전개되었음을 밝힘으로써, 기존의 리히트호
펜의 실크로드 설을 수정하기에 이른 것이다. 리히트호펜은 기원전 114년부터

56 Valerie Hansen, *The Silk Road. A New History*, (Oxford University Press, 2012), p.8;
 From the Editor's Desktop[Daniel C. Waugh], "Richithofen's 'Silk Road': Toward the
 Archaeology of a Concept," 《The Silk Road》, vol.5, no.1, (Summer 2007), p.7. "1930년대
 에 리히트호펜의 오리지널 구성은 각주 이상으로 두드러졌다. 사실상 헤딘은 자기 책을 선
 전할 목적으로 낭만적인 아우라를 위한 '실크로드'를 끌어들인 첫 번째 인물이었다. 문제의
 이 책은 1936년에 스웨덴어인 *Sidenvägen*으로 출간된 것을 2년 후에 *Silk Road*로 영역한
 것이다."
 필자가 조사한 바에 의하면 헤딘은 뉴욕의 로타리 클럽 잡지에 '실크로드'를 소개하는 글을
 영어로 기고하였다. 그는 거기에서 처음으로 영어의 'Silk Road'를 쓴 것이다. Sven Hedin,
 "Rediscovering the Silk Road," *The Rotarian*, vol.LII, no.2, (New York : Feb. 1938),
 pp.12~16. [원출 : "361. Rediscovering the Silk Road. *The Rotarian*, (February 1938).
 Ebenso, *The popular Journal of Knowledge: Disvovery*, (Cambridge, June 1938),
 S.130~139" Die Sven Hedin Stiftung, *Die Werke Sven Hedins*, Sven Hedin -Life and Letters
 I, (Stockholm : 1962), pp.102~103].
57 주4 참조.
58 주4 참조.

기원후 127년 사이에 중국의 비단교역이 옥서스강Oxus과 약사르트강Jaxart의 국가들과 이루어졌고, 거기서 다시 남행하여 인도와 연결된다고 하였다. 그러나 헤르만은 옥서스 지역에서 더 서진하여 시리아에까지 이른다는 결론이다.[59]

헤르만의 이 주장을 이해하는 데에는 몇 가지 조건에 대한 언급이 선행되어야 할 것으로 본다.

① 헤르만이 참고했던 『사기』, 『한서』 등 중국사서의 번역이 샤반느Ed. Chavannes(1865~1918)에 의해 주석과 함께 번역되었고,[60]
② 중국과 중앙아시아 관계 연구가 1870년대 이후 집중적으로 이루어져, 특히 히르트 같은 연구자의 새로운 이론이 제시되었던 점,
③ 20세기 초두에 스웨덴, 독일, 영국 등에서 중앙아시아 발굴, 연구가 시작되어 출토된 유물이 문헌연구의 기초가 되었던 점을 들 수 있다.[61]

이러한 새로운 조건하에서 헤르만은 특히 히르트의 연구에 의지하여 리히트호펜을 비판하기에 이르렀다. 히르트는 다음과 같은 연구 성과를 제시하였다.

59 Albert Hermmann, 앞의 책, p.10, no.10. 헤르만은 여기에 다음과 같이 덧붙였다. "왜냐하면 동쪽에 있는 가장 큰 나라(중국)가 교역을 하는 동안 시리아가 한번도 직접적인 연관을 갖지 못했을지라도, 우리가 히르트의 연구 이래 비로소 알고 있는 것처럼, 중국에서 생산한 비단의 가장 큰 판로는 아니라고 해도, 시리아 역시 가장 큰 나라 중의 하나였고, 이 나라가 중국 비단을 내륙아시아와 이란을 통한 통로에서 받았기 때문이다."
60 1882년 A. Wylie에 의해 『전한서』가 번역되었고, 1907년 이래 Ed. Chavannes에 의해 『후한서』가 번역되었는데, 더욱 가치가 있는 것은 샤반느의 주석이다. Albert Hermmann, 앞의 책, p.14, 16.
61 예를 들면 영국의 A. Stein이 두 차례(1900~1901; 1906~1908)에 걸친 중앙아시아 탐사 후에 한대와 그 이후의 옛 취락지들이 오늘날 완전히 잊혀진 길들의 정거장이 된 것을 입증했던 것이라든가[Albert Hermmann, 앞의 책, p.11], Stein의 유적지 지도(1907/1909)를 이용했던 일[Albert Hermmann, 앞의 책, p.129] 등은 헤르만에게 큰 도움이 되었던 것이다.

① 중국과 시리아를 잇는 자료들은 히르트의 연구에서 다각도로 수집된다.

② 히르트는 대진大秦을 시리아로 추정하였다.[62]

③ 히르트에 의하면 중국의 비단은 -장건의 3차 서역행(기원전 115년) 이후- (필자 보완) 기원전 1세기 때에 중요한 수출 품목이었으며 중국의 서북 지방에서 대량으로 생산되었다.[63]

④ 다양한 시리아 무역품들이 중국으로 수입되었다.[64] "양측이 상당한 정도로 상호 의존적이었지만, 그렇다고 직접적인 국가적 연결이 있었던 것은 아니었다"고 헤르만은 제약적 언표를 부여한다.[65]

그러나 우리가 여기에서 주시할 사안은 그 무역품이 통과한 통로가 중국에서 시리아까지 확보되었다는 점이다. 헤르만은 동서를 잇는 길은 돈황과 로프노르를 잇는 장성長城의 가장 중요한 관문인 양관에서 출발하여 종국에는 시리아의 공업도시 티루스Tyrus(지중해 東岸)에 도달한다고 하였다.[66]

헤르만과 리히트호펜은 통로의 연장이라는 관점에서 뿐 아니라, 중앙아시아의 어느 길이 주 통로의 역할을 하였느냐 하는 점에서도 서로 엇갈렸다. "기원후 100년에 동서 간의 연결들은 가장 높은 상태에 이르렀고[반초班超 때의 캬라반이 가장 서쪽에까지 나아갔다], 리히트호펜이 가정했던 것처럼 교역 카라반들은 남로만을 이용했던 게 아니고, 보다 훨씬 전에 북로를 이용하였다. 왜냐하면 여기(북로)에 중국인들의 가장 중요한 3거점(쿠챠, 투르판, 하미)이 있었기 때

62 히르트는 관계되는 중국사서를 분석하여 대진이 안티옥을 수도로 하는 시리아임을 밝혀내었다. Friedrich Hirth, *China and Roman Orient*, (Shanghai & Hongkong : Kelly & Walsh, 1885), Preface and Introduction.

63 위의 책, pp.225~226, 주2. 昭帝년간(기원전 86~73)에 주요 수출품목과 생산지를 언급하고 있는데, 비단이 포함되어 있고, 그것은 주로 서북지방에서 생산된다고 하였다.

64 위의 책, pp.72ff, 228ff.『魏略』에 있는 大秦(여기서는 시리아)의 내용을 기초로 하고 있다.

65 Albert Herrmann, 앞의 책, pp.6~7, no.5.

66 위의 책, p.17.

문이다. 가장 애호했던 노선은 중로中路(양관에서 누란을 거쳐 쿠챠로 이어진다)였을 것이다. 왜냐하면 그 길이 동서를 잇는 가장 짧은 연결이었기 때문이다."[67]

헤르만은 리히트호펜이 남로를 주로 이용했다는 주장에 대해 그 불합리성을 지적하기도 했다. 한의 장군 이광리李廣利가 기원전 103년에 대완 원정 길에 남로를 이용했다가 다수의 군대가 굶어 죽은 사례를 지적하면서 그 당시 남로의 캬라반 이동 조건이 열악했음을 언급하기도 하였다.[68] 동시에 리히트호펜이 후한대에 와서야 북로의 서부가 열렸다는 주장에 대해서도 비판을 가했다.[69]

3. 리히트호펜의 Seidenstrasse 재론: 리히트호펜 재조명의 필요성

앞에서 보았듯이 헤르만은 리히트호펜의 실크로드가 옥서스까지로 제한되었기에 시리아까지로 연장되어야 한다는 주장을 피력, 세계 학계의 지지를 얻기에 이르렀다. 그런데 리히트호펜의 비단무역 경로에 대한 내용을 좀 더 세밀하게 검토하면 우리는 새로운 사실을 발견하게 된다. 즉 리히트호펜은 '옥서스 너머의 서쪽'으로 가장 오래된 비단교역이 있었음을 전제하고, 그는 다시 개별 자료들을 바탕으로 이 명제를 귀납적으로 논증하였다.

당초에 리히트호펜은 〈비단교역〉이라는 항목을 두고[70] 비단의 운송과 경제성, 파급력에 대해 조심스럽게 진단하였다.

"헤로도투스Herodotos(기원전 484~425) 시대에 동서의 문명족들이 서로

67 Albert Herrmann, 위의 책, pp.8~9; pp.126~127.
68 위의 책, p.119.
69 위의 책, p.120; *China*(vol.1), p.468. 이에 대한 증거자료로 헤르만은 한(漢)이 서역 북도의 윤태(輪台, 쿠챠 동쪽 인근)를 멸한 뒤, 그 루트가 훨씬 서쪽에서 안정적으로 되었다고 사마천이 기술하였음을 제시하였다.
70 *China*(vol.1), p.442.

그들의 관계를 잘 알 수 없기는 했지만 그 당시 이미, 어쩌면 오래 전서부터 교역이 이루어졌을 것임은 전혀 의문의 여지가 없는 것이다. 아마도 그교역은 많은 어려움과 싸워야 했으며, 또한 많은 저지를 당했을 것이다. 그러나 그런 것들을 통해서 손에서 손으로 전해진 중국의 산물들이 옥서스와 약사르트에 있는 나라들, 그리고 거기서부터 더 서쪽에 있는 지역들에 도달하였던 것이다. 즉 가장 값비싸고, 동시에 운반하기에 가장 가벼운 것이 비단이었다."[상점 필자][71]

이 부분은 매우 중요한 대목이다. 왜냐하면 헤르만의 생각에는 리히트호펜이 옥서스 서쪽으로는 중국의 비단 무역의 길인 '실크로드'를 설정하지 않았기에 그것이 오류라고 했던 것인데, 사실상 리히트호펜의 실크로드는 이미 약사르트와 옥서스 너머의 서쪽으로 뻗어 있었던 것이다. 이 길이 대규모의 캬라반 수송을 위한 것은 아니라고 해도 비단이 운반되었던 통로였던 것은 분명하다.

이미 앞에서 본 바와 같이 리히트호펜은 중국 비단의 서행통로에 대해 세 갈래길(테렉-파스 루트, 카스피해 북부 루트, 박트리아-인도 루트)을 밝힌 바 있지만, 그는 다시금 비단이 중국에서 생산되는 조건과 서방으로의 파급 상황을 언어학적, 종교적, 사회적 관점, 즉 인문학적 방법론에 입각하여 검토함으로써 비단이 언제, 서쪽의 어느 지역에까지 나아갈 수 있었던가에 대해 다음과 같은 보다 심층적인 사료를 제시했던 것이다.

첫째로, 중국에서 가장 오래된 시기부터 비단을 얻을 수 있었고, 또 직물로 직조되었던 것이다. 왜냐하면 비단은 「우공禹貢」에 보면 거의 모든 지방의 공물 貢物 조에서 지칭되고 있고, 또한 『주례周禮』에서도 여러 차례 그 생산에 관해 언

71 주70과 같은 곳. 한편 리히트호펜은 이미 중국 비단이 중계자인 파르티아인들에게 넘어간
 후, 다시 페르시아, 메소포타미아, 시리아로 공급됨을 언급한 적이 있다. *China*(vol.1),
 p.463.

급이 되고 있기 때문이다.[72]

둘째, 중국어의 비단絲의 발음이 퍼져 나간 궤적은 그 직물이 전달된 범위를 의미한다. 따라서 주변국의 비단 발음을 고찰할 필요가 생긴다. 중국어 '사絲'는 sz', ssu, sse 등으로 발음되는데, 때로는 접미어로 무의미한 'r'이 붙어서 sser, ssir로 된다. 이런 연관 속에서 한국어로는 sir, 만주어로는 sirghe, 몽골어로는 sirkek, 그리스어로는 σηρ(ser)로 된다.[73] 물론 여기에서 중요한 것은 파급연대이다. 따라서 이것은 방법론적으로 연대에 종속되는 의미를 갖는 단점이 있다.

셋째, 언어와 관계해서 성경에 등장하는 비단이라는 단어를 찾아내고, 아울러 그것의 연대를 살펴보는 것이다. 리히트호펜은 드 귀뉴De Guignes의 주장에 따라 〈이사야서〉 19장 9절의 'sherikoth'가 아마도 비단직물을 의미할 것으로 보고 있고, 또한 파르드쉬Pardessus가 〈에스겔서〉 16장 10절, 13절의 'Meschi'가 틀림없이 비단일 것으로 보는 것에 동의하는 것 같다.[74] 그런데 이 단락에서 파르드쉬가 〈에스겔서〉 27장 16절에 티루스Tyrus와의 교역에 비단이 들어있는 점에 대해 반신반의하는 입장인 것으로 리히트호펜은 적고 있지만,[75] 여기에 대

72 China(vol.1), p.443.

73 위와 같은 곳. 언어 관계에 대한 내용은 리히트호펜이 Henry Yule의 저서[주74 참조]를 참고했을 가능성을 배제할 수 없으나, 리히트호펜은 De Guignes의 책(1793)과 Pardessus의 논문(1842)을 직접 인용하였다.

74 China(vol.1), p.443, 주3, 4. De Guignes, "Idée du Commerce des Chinois et nations occidentales," *Mém. de l'Acad. des Inscr. et B.L.*, vol.XLVI, (1793), p.575; Pardessus, "Mém. sur le commerce de soie chez les anciens," *Mém. de l'Acad. des Inscript. et Belles Lettres*, vol.XV, (1842). 한편 드 귀뉴가 〈이사야서〉의 Sherikoth를 비단으로 보는 것이 오류임을 지적한 이는 Henry Yule [*Cathay and the Way Thither*, vol.1, (1866), p.20]과 Terrien de Lacouperie [*Western Origin of the Early Chinese Civilization from 2,300 B.C. to 200 A.D.*, p.201] 등이다. 또한 파르드쉬가 말한 〈에스겔서〉 16장 10절과 13절의 히브리어 'Meschi'는 비단이라고 King James Version과 Strong's Hebrew 4897은 인정하고 있고, 뿐만 아니라 St. Jerom의 그 부분 해석도 Silk였던 것으로 나타나고 있대[Frederic Charles Cook ed., *The Holy Bible, According to the Authorized Version, A.D.1611*, vol.6, (London : 1876), p.68]. [이상의 문헌자료들을 미국에서 보내준 서울대 김호동 교수에게 감사를 표한다].

75 China(vol.1), 위와 같은 곳.

해 긍정적으로 보는 견해가 있을 뿐 아니라,[76] 여기에서 중요한 것은 「에스겔
서」가 쓰여진 연대(기원전 6세기 후반)와 시리아의 티루스 항이 가지고 있는 동서
교역 상의 위치라고 하겠다. 시리아의 수도 다메섹을 통해 들어온 비단이 이곳
에서 지중해로 나가는 것으로 해석할 수 있다.

넷째, 고대 사회에 의상으로 유명했던 사례는 '메디아 의상'이다. 리히트호펜
은 고대 문필가들로부터 이 메디아 의상이 언급된 많은 곳에서 서방과의 중요
한 비단무역을 지시하고 있다고 하며, 그에 대한 예로서 메디아 의상이 비단직
물로 만들어졌다는 사실에 대해 프로코피우스Procopius of Caesarea가 가이우스 율
리우스 카이사르Gaius Julius Caesar의 『갈리아 전기Commentarii de bello Gallico』에서 인
용하고 있음을 들었다.[77] 헤로도투스의 『역사Histories』에 의하면, 메디아인들은
의상이 뛰어나, 이웃 종족들로부터 늘 찬사를 받아왔으며, 특히 이웃 페르시아
인들이 부러워했다는 것인데, 한편 그 의상이 비단이었을 가능성이 높지만, 확
실성에 대해서는 말하기 어려운 점이 있다.[78]

메디아는 페르시아의 서북, 메소포타미아의 동부, 카스피안해의 서편에 위치
한 국가로서 문화적으로는 페르시아와 밀접한 관계에 있었다. '메디아 의상'이

76 주74의 Frederic Charles Cook ed. *The Holy Bible*, 같은 곳. 성경에 silk가 나오는 곳이 세
군데 있는데, 그 중에 하나가 〈에스겔서〉라는 것이다. 〈에스겔〉 27장 16절 "Tyre로 가져
온 상품들 중에 실크가 들어있다[Ezekiel (xxvii, 16), places silk among the merchandise
brought to Tyre]."

77 *China*(vol.1), p.443, 주5.

78 헤로도투스, 천병희 역, 『역사』, (도서출판 숲, 2009), p.111, no.135: "페르시아인들처럼 외
국의 관습을 기꺼이 받아들이는 민족은 달리 찾아보기 힘들다. 예컨대 그들은 메디아의 옷
이 자신들의 옷보다 더 아름답다고 여기고 입고 다니며,…" p.325, no.84: "그들은 우선 7인
중 오타네스 외에 누군가 다른 사람이 왕이 될 경우, 오타네스와 그의 후손들에게 해마다
메디아 풍 옷 한 벌과 페르시아 인들이 가장 귀하게 여기는 갖은 선물을 주기로 결의했다."
p.690, no.116: "아칸토스에 도착하자 크세르크세스는… 그들과 우호동맹을 맺고, 메디아식
의복을 한 벌 하사하며, 치하했다."
그런데 리히트호펜은 말하기를 헤로도투스 자신은 그 의복의 재료에 대해서 언급한 적이
없다고 하였다. *China*(vol.1), p.443.

시사하는 바, 이 지역에까지 전한대 이전에 비단이 파급되었을 가능성은 리히트호펜의 실크로드 연장설에 힘을 보태는 자료가 된다 할 것이다.

다섯째, 알렉산더 대왕의 장수 네르고스Nerchos가 기원전 327년 인더스강을 넘어 펀자브 지방에 들어갔을 때, 처음으로 비단을 보았던 사실은 잘 알려진 이야기이다.[79] 리히트호펜이 이 대목에서 그를 비단을 언급한 최초의 인물이라고 강조한 것은 의미심장한 면이 있다.[80] 실제로 중국비단이 들어간 지역은 인도이고, 그것을 Serico라고 인지한 사람은 그리스인이었던 것이기 때문이다. 다시 말해 이 사실은 알렉산더 대왕의 동방원정 이전에 비단이 그리스에 들어갔음을 시사하는 것이다.

리히트호펜은 이러한 자료들을 통해 중국비단의 서행이 직접 중국인에 의해 이루어졌건, 또는 실크로드 상에 있는 중개인들에 의존하였건 간에, 어떻게 가능하였는가 하는 점을 확인하려 했던 것이다. 더욱이 여기에서 중요한 것은 헤르만이 주장하는 것과는 다르게 리히트호펜의 비단길의 종점이 옥서스를 지나 서쪽으로 넘어간 지점에 존재한다는 사실이다. 이러한 관점은 그의 글의 또다른 부분에서도 검증되고 있다.

19세기 유럽의 중국학 연구자들에게 중국과 로마와의 관계는 매우 중요한 연구대상 중 하나였다. 예컨대 히르트 같은 이는 1885년, 중국 고대 사서史書에 나타난 대진大秦이 로마 제국이었을 것으로 보았던 통념을 깨고 그는 대진을 로마의 속주인 시리아條支로 규명하였다.[81] 이 두 거대 국가의 관계설정에서 시리아가 새로운 포인트로 떠오른 것이다. 또한 히르트에 따르면 리히트호펜도 통

79 류세트 불르누아(リュセット ブルノア, Lucette Boulnois), 長澤和俊 外 譯, 『シルクロード』, (東京 : 河出書房新社, 1980), p.12. 原出; Strabo, XV. i, 20[Lucette Boulnois, *La Route de la Soie*, (Paris : Arthhaud, 1963)].

80 *China*(vol.1), p.443.

81 Friedrich Hirth, *China and the Roman Orient*, (Shanghai & Hongkong : Kelly & Walsh, 1885), Preface and Introduction.

넘 주장자의 한 사람으로 치부되고 있다.[82] 그런데 리히트호펜은 히르트의 발표 이전에 그의 주저(1877)에서 중국의 사자가 로마에 이르려면 카스피아해와 로마 사이에 있는 나라들을 먼저 지배해야 한다는 이론에 동의함으로써[83] 중간지대(시리아)의 의미를 부각시켰고, 또한 반초의 사절인 감영甘英이 대진행大秦行의 과정에서 파르티아의 뱃사람을 만난 곳이[84] 카스피아해의 동안東岸이었으며, 종국에 대진행의 배를 타는 곳이 시리아 해변이었을 것으로 추정함으로써 중국의 서진西進에 시리아가 중요함을 인식하였던 것으로 보인다.[85]

리히트호펜의 이와 같은 주장들이 19세기 말에는 가설로 치부되고, 중론의 긍정적 평가를 얻기 어려웠을지 몰라도, 오늘날 현대 고고학의 성과를 거기에 대입하면 사실상 기원전 5세기 경에는 중국 비단이 중앙아시아는 물론이고, 유럽에까지 건너간 사실을 확인할 수 있게 된다.[86]

4. 리히트호펜의 종교, 미술 지향

중국 지리학은 중국 고전지리학으로 풀어야 한다는 리히트호펜의 본원本源 지향의 관점은 바로 철학적, 인문학적 자세라고 볼 수 있다. 불교의 동점 루트는 인도에 중국 비단이 들어간 과정을 역으로 살펴보는 것과 다름이 없다. 종교

82 위의 책, p.4.

83 *China*(vol.1), p.470, 주3.

84 위의 책, p.470.『後漢書(후한서)』, 安息國條, "都護班超遣甘英使大秦, 抵條支. 臨大海欲度, 而安息西界船人謂英曰:"[상점 필자]

85 *China*(vol.1), p.470, 주3.

86 자오 펑(趙豊),『中國絲綢藝術史』, (北京 : 文物出版社, 2005), p.10. "『詩經』中記載有 "抱布貿絲"的情況. 通往歐洲的草原絲綢之路已初步開通, 蘇聯巴澤雷克地區, 西德斯圖加特市附近, 中國新疆烏魯木齊近郊都已發現約公元前5世紀前後的絲綉品, 實證了中西絲綢之路貿易很早就已存在."
 알타이 지역의 파지리크, 서독의 슈투트가르트, 신강 우루무치 근처에서 발굴된 기원전 5세기의 비단 수품 등은 중서 사주지로 무역의 매우 이른 시기의 실증 사례들이다.

가 실크로드를 이용해서 전파되는 과정은 지리학의 대상이다. 그런데 리히트호펜은 퍼져나간 종교의 인문적 파급효과에 더 많은 관심을 기울이고 있다. 예컨대 5세기 법현法顯의 『불국기』는 레뮤사Rémusat에 의해 1836년에 번역된 바, 리히트호펜은 그것을 참고하여 불교의 박해와 같은 종교 역사에 대한 것 뿐 아니라, 생활문화와 미술에 관해서도 그 특징을 집어내고 있다.

법현의 호탄于闐(현 和田) 여행에 대해 특히 다음과 같은 사례들을 언급하고 있다.

"그곳에 불교가 만개했으며, 한 사원에 3천 명의 신도가 있다. 승려들이 식사 때에 매우 적연寂然하였던 점이 중국 여행객의 경이를 자아내게 하였고, 불화佛畵를 떠메고 다니는 행렬 의식에 참여하려 법현은 3개월을 머물렀다. 그는 그곳의 풍습에 대해서도 자세히 기술하였다."[87]

법현이 399년에 인도로 출발, 414년에 귀환하고, 그동안 불교의 본고장에서 공부했으며, 30개 국을 여행하며, 모든 성지를 방문하였고, 특히 신도들의 도덕성, 경건성, 엄격한 예절 등에 감복했음을 리히트호펜이 지적한 것은 오히려 자신의 관점을 드러낸 대목으로 생각된다. 리히트호펜은 이 여행기에 대해 다음과 같이 평가하였다.

"그럼에도 그 당시 그의 여행은 불교의 진흥이라든가, 또한 중국에서의 지리 지식의 확산과 같은 일반적인 성과를 거두지 못했다. 왜냐하면 그의 귀환의 시기가 불교 박해가 일어난 때였기에 그러하였다. 후대에 이르러 그의 기록은 열매를 맺었다. 220년 이래 인도와 중국의 단절되었던 외교

87 *China*(vol.1), p.516.

적 소통이 다시금 재개되었던 것은 어쩌면 법현의 덕분이 아닌가 싶다."[88]

425년에 인도의 왕 캬피리Kia-pi-li는 사절을 중국에 보내 다양한 장신구와 두 마리의 앵무새를 선물하였다. 466년에도 사절을 보내매, 그는 중국 황제로부터 작위를 받았다. 이밖에도 440년 일력, 월력의 정확한 계산법의 도입, 500년과 504년의 라피스 라줄리Lapis Lazuli 병의 선물, 518년 인도로부터 불적 구입차 송운宋雲 파견 등 양국 간 일련의 외교적 사건들을 발췌해내었다.[89]

계속해서 리히트호펜은 종교에 치중한다. 아시아에 파급된 초기 기독교 선교 활동을 보면, 4세기 초에 메소포타미아와 페르시아에 다수의 비숍 교구가 들어선다. 334년에 메르브와 투스Tus에 세워졌고, 420년에는 메트로폴리탄 교구로 승격되었다. 553년에 코스마Cosmas는 말하기를 실론Ceylon에 있는 가톨릭 종교가 내부 인도와 메일Male로 퍼졌다고 했다.[90]

〈중국에 들어간 최초의 그리스도교〉[91]를 점검하기 위해 어느 정도 확실성이 있는 자료를 제시한다. 6세기에는 선교사들이 파미르 산맥 너머에 있는 나라들로 들어갔다는 사실이 누에알을 비잔틴으로 가져갔다는 역사를 통해 더욱 확실하게 되었다.[92] 리히트호펜은 여기에서 상당한 개연성을 가지고 호탄을 그 장

88 위의 책, p.516.
89 위의 책, p.517.
90 위의 책, pp.549~550; p.550의 주1, 2(Henry Yule, 앞의 책[주74 참조], p. XC / Cosmas, *Topographia christiana* Lib. III. p.179).
91 위의 책, p.548.
92 위의 책, pp.528~529. Henry Yule, 앞의 책, (1866), p.CLIX ff. "돌궐의 칸 Dizabul은 비단 상권을 장악하고 있었던 페르시아와의 관계가 악화되어 다른 비단 판로처를 물색하여 568년에 Justinian II세 조종에 사절을 보냈다. 사절은 유리한 조건에 기뻐하였다. Justinian은 이 중요한 교역물과 관계해서 페르시아와 결부되지 않은 좋은 기회를 잡았다고 생각했고, 그 자신이 다음해인 569년에 돌궐 조정의 Zomarchus에 사절을 보내 돌궐과의 판매관계로 들어갔다. 이때 Justinian은 중간 판매자인 페르시아를 무력하게 하는 일층 더 유혹적인 수단을 찾아내었다. Procopius의 얘기에 따르면 Serinda에 살았던 두 승려를 선정하여 누에알을 콘스탄티노플로 가져오라고 하였다." 이 이야기에 의하면, 호탄(Serindia)에 이미 비잔

소(Serinda)로 인정하였다. 호탄은 중국 이외에 일찍부터 양잠을 해왔던 유일한 나라였고, 6세기 초 인도 종교의 주요 도시였을 뿐 아니라 인도 문자와 함께 언어, 예절, 관습에서 나온 많은 것들이 인도로부터 수입되었기 때문에 'serinda'라는 이름이 호탄을 의미한다고 보았던 것이다.[93] 결국 호탄에 이미 그리스도교가 들어가 있었다는 이야기가 되는 것이다. 물론 635년에 중국 당에 들어간 네스토리우스교는 〈대진경교비大秦景敎碑〉를 통해 보고되고 있다.[94]

우리는 여기에서 리히트호펜의 관점에 의지하여 9세기 때의 중국의 사회상과 인문적 성격을 살펴볼 필요가 있다. 1718년에 프랑스인 아베 르노도Abbé Renaudot는 아랍 필사본을 번역, 출간함으로써 지식인 사회를 놀라게 하였다. 한편 1764년에는 드 귀뉴De Guignes도 그 당시 파리의 왕립도서관 소장으로 넘어간 아랍 필사본의 원본을 발견해내었고, 후에 르노도가 한 번 더 번역하여 주석과 함께 출간했다.

르노도의 번역본에 따르면, 중국인의 교양은 높이 평가되고, 그들은 글과 그림을 배운다. 중국인들의 과학의 소유를 부인하였다. 종교는 불교. 기본세금은 없지만, 재산 정도에 따라 조세부담이 있어서 수입의 30%를 세금으로 낸다. 생산품 중에는 도자기에 대한 언급이 있다. 그 나라의 지리에 관해서는 별 얘기가 없다. 티벳의 칸과 투르크 왕 타가자즈Taghazghaz의 백성들이 중국을 이웃으로 친하게 되고, 동쪽에 있는 섬나라, 신라가 있고, 거기에 어떤 아랍인들도 방문한 적이 없다는 사실을 알게 된다. 중국 자체는 매우 깨끗하고, 신선한 공기를 가진 나라, 서방보다 큰 강이 많은 나라로 기술되었다.[95]

틴 교회의 승려가 들어가 살았던 것을 알게 된다.

93 *China*(vol.1), p.550.

94 위의 책, p.554.

95 위의 책, pp.569~570. *Anciennes relations des Indes et de la Chine, de deux voyageurs mahométans qui y allèrent dans le IX siècles de notre ère*; oeuvre traduit de l'arabe par Abbé Renaudot, (Paris : 1718).

여기서 신라에 대한 소개는 매우 특이하다. 왜냐하면 일반적으로 아랍 세계에 소개된 신라와는 다르기 때문이다. 리히트호펜은 또 다시 아랍인들의 신라 이야기를 꺼낸다.

"중국 저편에 있는 미지의 나라가 있다. 그러나 칸투Kantu(항주에 있는 아랍 관소) 앞에 조밀하게 높은 산들이 솟아있다. 그것들은 신라 땅에 있다. 그곳은 금이 풍부하다. 이곳을 방문한 모하멧인들은 때로 이런 장점들에 감동을 받아 눌러앉아 살고자 한다. 그 나라에서는 인삼Ghorraib, 송진, 침향, 홍예틀, 못, 말안장, 도자기, 지도, 계피, 뿌리약재 등을 수출한다."[96]

리히트호펜의 고대 한국에 대한 관심은 남다르다. 이미 앞에서 보았듯이 그는 중국 여행시에 방문하였던 요동반도의 태고산大孤山 너머의 고려문高麗門 장터에서 한국인들을 만났던, 그때의 인상을 기록에 남겼다. 그의 관심은 인류학적인, 민족학적인 부분에 집중되어 있었다.[97]

96 *China*(vol.1), p.575, p.576의 주. 리히트호펜은 'Ghorraib'을 인삼으로 보았다.
 이 조선에 관한 부분은 리히트호펜이 Henry Yule의 책을 인용한 것으로 보인다. 헨리 율 · 앙리 꼬르디에(Henry Yule & Henri Cordier), 정수일 역주, 『중국으로 가는 길』, (사계절, 2002), pp.219~222 참조.
97 그의 3차 중국 조사(1869) 때의 기록은 *China*(vol.1), XXXV과 특히, *China*(vol.2), (1882), pp.161~169에 상세하게 기록되어 있다. 제2권의 조선 부분은 다음의 글에 번역되어 있다. 김재완, 「푸른 눈의 독일 지리학자에 비친 한국과 한국인」, 『문화역사지리』 16-3, 통권 24호, (2004. 12), pp.121~126. 인상적인 부분들을 발췌하면 다음과 같다. "조선 남자들은 적어도 일본 남자들보다 더 키가 크고, 더 힘세고 아름답다. / 가령 보통 사람들은 희고, 거칠고 노란 옷을 걸치는 반면, 상류층 사람들은 엷은 청색의, 매우 올이 가는 비단으로 짜여진 상의를 걸침으로써 빈부의 차이를 드러낸다. / 신분이 낮은 백성과 아이들의 경우 밝은 색의 소재는 대개 덜 실용적이다. 그러나 이 경우에조차도 나는 가장 불쾌한 냄새를 알아차리지 못했다. 중국인들 특유의 냄새, 더 나은 계층의 냄새도 중국 여행자들에게는 매일 매일의 고문이었다. / 내가 대화를 했던 모든 사람들이 중국인들보다 교제에서 더 총명하고, 활발하고, 탁 트이고, 붙임성 있다는 것을 발견하였다. / 비록 한국이 조공 의무를 이행하였을지라도 혼혈은 피했다. / 나는 한국 여자들을 직접 보지는 못하였다. 그 이유는 여자들은 시장에

그의 저서의 많은 부분이 동양에서 활동한 종교인들에 관해 집중되어 있다. 징기스칸의 몽골 수도 칸발릭Khanbaliq에서 활동한 몬테코르비노Giovanni di Montecorvino(1247~1328)가 그중의 한 사람이다. 징기스칸의 유럽 침입을 저지, 회유코자 1278년 교황 니콜라우스 III세는 5명의 수도사들을 몽골에 파견하였으나 도착에 성공치 못하였다. 이어서 교황 니콜라우스 IV세는 프란시스코 교파의 몬테코르비노를 파견, 1294년 7월 대도에 도착, 1328년 타계까지 30여 년간 줄곧 대도에서 포교활동을 하였다. 외국 종교를 포용하였던 몽골 칸의 비호하에 중국 선교에 큰 성과를 거두었다. 성당을 세우고, 몽골 황족을 개종시키고, 6천 명에게 세례를 주고, 몽골어로 성경을 번역하는 등 헌신적인 활동으로 그는 1307년에 대주교의 서임을 받았다. 그의 선교 상황은 세 차례에 걸친 교황에게 드리는 편지에 나타나 있다.[98] 이 이외에도 리히트호펜이 제시한 프리드리히 쿤스트만Friedrich Kunstmann(1811~1867)의 논문 자료는 이 분야 연구에 기초가 될 것으로 판단된다.[99]

스페인 선교사 프란시스코 하비에르Francisco Javier(1506~1552)가 일본에 1548

오는 것이 허락되어 있지 않기 때문이다. 그 여자들은 빼어난 용모를 갖고 있는 듯하다. 그리고 나는 혼인한 남자들이 그들의 부인들에게 공손하게 대화하는 것을 목격하였다. / 거의 모든 교양 있는 한국인들이 소수의 가장 발달된 일본인의 생김새를 연상케 하는 호감 있는 유형을 갖고 있는 반면, 하층 계급에서는 단지 소수에서만 나타난다. 행상인들 가운데 북 아메리카 인디언과 아이누족을 연상시키는 두 번째 유형이 뚜렷이 나타난다."

98 몬테코르비노의 포교 활동. *China*(vol.1), pp.615~616. 몬테코르비노의 서신과 그에 관한 후대의 연구자료들은 다음의 책이 참고가 된다. Christopher Dawson ed., *The Mongol Mission. Narratives and Letters of the Franciscan Missionaries in Mongolia and China in the Thirteenth and Fourteenth Centuries*, (New York : Sheed and Ward, 1955).

99 Kunstmann의 논문자료는 Dawson의 책[주98] 참고문헌에도 들어 있지 않은 고전자료로 볼수 있다. Kunstmann, "Die Mission in China," *Historisch-politische Blaetter*, Bd.37, (1856), pp.225~252; Kunstmann, "Die Mission in Indien und China," ebendas, Bd.38, (1856), pp.507~537, 701~719, 793~813; Kunstmann, "Die Mission in China[Nachtrag 追補]", ebenda, Bd.43, (1859), pp.677~682; Kunstmann, "Die Chronik des Minoriten Johann aus Winterthur," *Archiv f. Schweiz. Geschichte*, (Zürich : 1856), Bd.XI, p.208. *China*(vol.1), p.615, 주1; p.616, 주1.

년에서 1551년까지 3년간 머물면서 선교에 전념하였던 것과는 대조적으로 마테오 리치Matteo Ricci(1552~1610)는 1582년 마카오에 도착, 1610년 북경에서 작고할 때까지 30년 가까이 중국에 머물며 포교는 물론이고, 문화 교수로서의 역할을 다했던 것이다. 리히트호펜은 이러한 선교사의 직능에 대해, "성직자는 직업에 너무 매어있지 않을 때에는, 백성들의 성격과 그들의 도덕, 종교 습관을 연구한다. 그리고 그 나라의 언어를 배울 때, 그 나라의 문학, 역사, 학문, 정부 형태 등을 배울 수 있게 된다. 그리고 여행에서 그 나라 지리와 친숙해질 기회를 얻는다. 그 어떤 나라도 중국에서 만큼 기독교 선교가 그의 본령을 넘어선 과제를 대량으로 성취하고, 폭넓은 분야를 생성하여 학문을 이룬 경우는 없다. 특히 17~18세기에 예수회Jesuits 교단의 포괄적이고 근본적인 활동이 없었다면, 중국은 오늘날까지도 해안가를 제외하고는 '미지의 땅terra incognita'으로 남아있을지도 모른다"[100]라고 인문정신을 강조한다.

이것은 전적으로 마테오 리치를 두고 한 말이다. "리치는 중국어를 배웠고, 방언까지도 익혔다. 그리고 그는 불교 승려의 옷을 입고 체류가 허가된 광동성 내부의 조경부肇慶府, Shau-king-fu로 갔다. 사랑의 마음으로 전심을 얻었고, 실험물리학에서는 노련함으로 백성들을 가르쳤고, 수학에서는 지식으로 학자들을 가르쳤다. 그럼에도 학자들과는 리치가 공자 존경과 조상숭배에 대해 알고자 하지 않았다는 점에서 부딪쳤던 것이다. 리치는 중국에서 문화와 종교라는 옛 건물을 떠받치고 있는 이 두 가지 초석이 없이는 그 어떤 새로운 것이 생겨날 수 없음을 알아차렸다. 그는 남경으로 돌아와 유클리드 기하학을 중국어로 번역하였고, 수학에 대한 관심을 일깨웠다."[101]

19세기 후반에 유럽의 중국학 연구자들은 중국 고전 번역을 시작하였고, 그 기초 속에서 중국미술 연구가 싹트기 시작하였다. 1887년 프랑스의 팔레오로

100 *China*(vol.1), p.653.
101 위의 책, p.655.

그M. Paléologue가 최초로 『중국미술사』를 집필하였다.[102] 소위 고동기古銅器라고 불리우는 하夏, 상商의 청동기는 의식제기로서 중국고대미술의 주요부를 차지하였다. 유럽의 이러한 인문전통의 흐름은 리히트호펜의 중국 연구에 지대한 영향을 끼쳤다.

앞에서부터 보았듯이 그는 중국 고대지리를 원천적으로 연구하기 위하여 「우공禹貢」을 관찰하였고, 그 연장선상에서 고동기를 연구한 것이다. 그에 있어서 이 청동제기들은 미술품으로서 보다는 지리적인 실제를 확인하기 위한 보응적 재료로서의 의미를 갖는 것이다.

부셸S. Bushell에 의하면, "하夏의 우禹 임금은 9주州에서 공물로 거둔 금속재료로 주조하여 9족足 정鼎을 만들었고, 이들 의기들에는 각 지방의 자연 산물을 도해한 지도와 형상들이 조출되는 것으로 알려져 있다"는 것이다.[103] 바로 이와 같은 관점에서 리히트호펜은 그의 대저에서 고동기에 관심을 가지고 분석했던 것이다.[104] 그런데 그가 미술에 관심을 가지고 있다는 평가는 1905년 그의 사후 그를 기리는 추도문에도 나타나 있다. 일본의 미술잡지 『국화國華』 편집자는 리히트호펜을 미술 전문가로 칭하기까지 하였다.[105]

리히트호펜의 지리학은 경제지리학에서 출발했지만, 그의 '실크로드' 개념 창

102 권영필, 『미적 상상력과 미술사학』, (문예출판사, 2000), p.32.; Maurice Paléolgue, *L'art chinois*, (Paris : 1887).

103 Stephen W. Bushell, *Chinese Art*, vol.I, (London : Wyman and Sons, 1904), p.71.

104 *China*(vol.1), pp.368~373. 리히트호펜은 고동기를 "최초의 지도제작적 표현들(Älteste kartographische Darstellungen)"이라는 제하에서 설명하고 있다.

105 "비보를 듣고서 우리들은 깊이 통석하는 바가 되었다. 씨는 그의 전문이 오히려 지학 방면이지만, 독일 근래의 중국학은 씨에 의해서 그 서막이 열렸다고 말해도 결코 과언이 아니다. 그의 저서 『중국』에는 다소 중국미술 특히 고동기(古銅器)에 관해 쓴 것이 있다. 이른바 오류가 없는 것도 아니고 오늘날에는 대부분 보는데 부족하다고는 하나, 씨의 연구가 히르트(Hirth) 씨 일파의 중국미술 연구가를 궐기시킨 것을 생각하면 동양미술에 뜻을 둔 것이 씨에게 힘이 된 바가 결코 적지 않았다." 국화 편집자(國華 編輯者), 「リヒトホ-フェン氏逝く」, 『國華』 第16編, 第186號, (1905), p.145.

출은 철두철미 인문적 정신에 기반한 것임을 알 수 있다. 리히트호펜의 이론을 공격했던 헤르만은 상업적 관점에만 치중하여, 리히트호펜의 장처를 간과했다. 즉 후자가 그의 대저 *China*(vol.1)에서 근세에 이르는 인문적 사례들까지 부각시킴으로써 '실크로드'를 공간의 길이뿐만 아니라 시간의 길이도 고려하는 시공적 개념으로 제시하였음을 주목할 필요가 있다. 이처럼 리히트호펜이 시간적 연장에 의미를 둔 것은 현대에 와서도 '실크로드'가 거론될 수 있는 기초를 마련한 것으로 해석할 수 있다. 리히트호펜의 위대성은 궁극적으로 비단을 기초로 문화 인프라 구축에 성공했다는 점에 있다.[106]

Ⅲ. 리히트호펜의 동아시아에서의 영향(Post-Richthofen)

큰 산이 바로 밑에서는 그 위용이 조망되지 않는 것처럼, 리히트호펜의 실체 파악은 먼 시간의 간격을 요구한다. 리히트호펜의 후대 영향은 주로 유럽의 지리학자들에게서 찾아볼 수 있겠지만,[107] 이 'Post-Richthofen'에서는 동양에 어

106 리히트호펜을 연구한 미국의 다니엘 와우도 필자와 유사한 견해를 피력한 적이 있다. "리히트호펜을 재조명하는 것은 우리로 하여금 탁월한 선인들의 저작에 감춰진 문화 축적의 저층을 발굴하도록 하는 데 있다"고 그의 연구를 결론지었다. Daniel C. Waugh, "Richthofen's 'Silk Roads' : Toward the Archaeology of a Concept,"《The Silk Road》 vol.5, no.1, (Summer 2007), p.7.

107 헤딘을 비롯, 리히트호펜의 영향을 받은 유럽 학자들의 면면을 일별하면 다음과 같다. Sven Hedin(1865~1952): 1889년 리히트호펜 문하생이 됨[당시 24세, 리히트호펜은 56세]. 독일이 식민지에의 권력신장을 위해 지리학에 전념했던 사실을 주목함[스벤 헤딘(ヘディン, S., Sven Hedin) 他, 高山洋吉 譯,『リヒトホ-フェン傳』, Reminiscences of F. v. Richthofen, (東京 : 慶應書房, 1941), p.42]. 중앙아시아 제1차 조사(1893~1897) : 타클라마칸, 제2차 조사(1899~1902) : 타림분지, 제3차 조사(1905~1908) : 트란스히말라야 발견, 제4차 조사(1927~1935) : 고비사막[나가사와 카즈토시(長澤 和俊),『シルクロード ハンドブック』, (東京 : 雄山閣, 1984), pp.316~317].
Alfred Hettner(1859~1941) : 리히트호펜의 제자. 자연과학과 인문과학 사이의 간격을 메우는 것이 지리학의 중요 역할이라고 주장함.
Sigfrid Passarge(1866~1958) : 리히트호펜의 학풍을 이어받음. 특히 '지리민족학'에 주력

떤 직 · 간접의 발자취를 남겼는가에 주력하고자 한다. 특히 그의 '실크로드' 개념은 그의 사후로부터 현대에 이르면서 더욱 빛을 발하고 있는 사정이다. 다만 여기에서는 20세기 중반기까지를 다룰 것이다.

한편 헤딘으로 말하면, 리히트호펜의 직제자로서 그와 동시대인으로 간주해야 할 것이지만, 스승보다 반세기 가량 장수하면서 동서양의 문화계에 적지 않은 영향을 끼쳤기에 여기에서는 Post-Richthofen의 선두에 서는 인물로 편입될 수밖에 없게 된다. 그리하여 일본을 통해 들어온 헤딘과 한국, 한국과 일본 관계, 나아가 한국의 초기 실크로드 관련 상황을 광복 전후의 시기로 나누어 고찰하고자 한다. 여기에서 광복 이후라 함은 1960년대까지로 설정하며, 이는 한국의 실크로드학의 맹아기를 형성하는 시기를 말하는 것이다.[108]

1. 20세기 초~1945년 : 연고기緣故期

1) 스벤 헤딘

스웨덴의 스벤 헤딘Sven Hedin(1865~1952)은 1908년에 조선을 방문하여 서울의 YMCA 강당에서 강연을 하였다. 그가 당초 오타니 고즈이大谷 光瑞와 일본 지학협회地學協會의 초청으로 1908년 11월 8일부터 30일간 일본에 머물면서 중앙아시아에 대한 많은 강연을 한 후, 그 해 12월 13일에 조선에 도착한 것이다.[109]

함. 다음의 저서가 참고가 됨. Sigfrid Passarge, *Geographische Volkerkunde*, (1938) [지그프리드 파싸르게(ジーグフリード・バツサルゲ, Siegfried Passarge), 高山洋吉 譯, 『大東亞地理民族學』, (東京 : 地平社, 1942)]

108 그 이후의 발전양상은 본서 11장 「한국의 실크로드 미술 연구 40년」과 김호동의 논문[Kim Hodong, "The Study of Inner Asian History in Korea: From 1945 to the Present," *Asian Research Trends: A Humanities and Social Science Review*, no.8, The Centre for East Asian Cultural Studes for Unesco, (Tokyo : The Toyo Bunko, 1998)]을 참고할 것.

109 히라스 조신(白須 淨眞), 『大谷 光瑞とスヴェン・ヘディン -內陸アジア探險と國際政治社會』, (東京: 勉誠出版, 2014), pp.319~320.; 스벤 헤딘(ヘディン, Hedin), 「中亞探險談」, 『世界』 55, 京華日報社, (1908. 12). pp.50~55.

12월 19일의 헤딘도 1-5의 강연에 대해 〈대한매일신보〉
는 '탐험연설'이라는 제하에 "서양의 유명한 세계탐험가
헤진 박사가 금일 하오 4시반에 종로 청년회관에서 28년
경력을 연설한다더라"라고 보도하였다. 이 발표의 세부
적 내용은 알 수 없으나 일본에서의 강연 사례로 미루어
보아 대략 1908년까지의 3차에 걸친(1893~1897,
1899~1902, 1905~1902) 탐사를 소개했을 것으로 추측된다.

한편 헤딘 연구자료에 따르면, 새로운 사실들이 밝혀
지고 있다. 즉, 12월 16일의 서울 강연에서는 독일, 영국,
프랑스, 미국, 러시아 대사와 스톡홀름에 무관으로 있었

도 1-5 **서울에서의 스벤 헤딘(중앙)**
1908년.

던 무라다村田와 아카시明石 등이 참여했던 것으로 알려지고 있다. 또한 19일 강
연에는 2천 명이 운집하였는데, 모두가 한국인들이었고, 단지 2명의 일본인과
2명의 유럽인들이 있었다는 것이다. 여기에서 더욱 주목되는 대목은 다음과 같
은 헤딘의 술회이다. "내가 여기에 서있다는 것과 순수한 대륙적인 아시아인들
에게 아시아에 관해 얘기한다는 것이 얼마나 경이로운 일인가!"110

헤딘 연구가인 스웨덴의 로젠S. Rosén 교수는 그 당시의 사실들을 다음과 같
이 매듭지었다. "내륙아시아에 대한 헤딘의 강연은 한국에서 이 지역을 직접 방
문한 사람의 강연으로는 최초였다."111

110 Alma Hedin, *Mein Bruder Sven, Nach Briefen und Erinnerungen*, (Leipzig : FAB, 1925),
 pp.278~279; 히라스 조신(白須 淨眞), 앞의 책, p.351. "Den 19. Heute grosser Empfang
 beim russischen Generalkonsul Sommow, zu Ehren des Geburtstages des Zaren. Dann
 koreanisches Bankett, vorher Vortrag, zweitausend Personen, alles Koreaner, ausser
 zwei Japanern und zwei Europäern. *Wie wunderlich, hier zu stehen und echten
 kontinentalen Asiaten von Asien zu erzählen!*"[이탤릭, 필자]
111 권영필 · 김호동 편, 『권영필교수정년퇴임기념논총 上. 중앙아시아의 역사와 문화』, (솔 출
 판사, 2007), p.322.

2) 김중세

도 1-6 김중세
베를린 유학시절(1911~1927).

한국인 최초의 독일 유학생인 김중세金重世(1882~1946)는 특이한 존재다.[112] 독일 베를린대학에서 수학하였고 (1911~1919),[113] 1926년에 독일 라이프치히대학에서 철학 박사학위를 취득하였다. 그런데 그는 독일의 중앙아시아 탐사자인 알베르트 폰 르콕Albert von Le Coq(1860~1930)이 1904~1905년에 투르판吐魯蕃 토육에서 발굴한 「한문본 불교계본佛敎戒本: Prātimokṣa, 波羅提本乂 단편」을 1925년에 독일어로 역주하여 학술지에 발표한 것이다.[114]

이 자료는 가로가 8.9cm, 세로가 26.9cm 크기의 종이 앞·뒷면에 한문으로 불제자의 지켜야 할 계율의 내용을 적은 것이다. 더욱이 초서체로 쓰여졌을 뿐 아니라, 중앙의 일부가 손상된 채로 발굴되었기에 내용을 파악하는 데에는 적지 않은 어려움이 수반되었을 것이다. 김중세가 이 자료를 처음 접했던 것은 1919년으로서[115] 그는 그때 이미 독일 학계로부터 이 자료를 해독할만한 학자로 실력을 인정받았음에 틀림없다. 그는 1913년부터 베를린 프러시아 아카데미 학술협력원으로 있었기에 아마도 르콕과의

112 김중세에 관한 학술자료를 제공한 이용성 교수(서울대)에게, 또한 김중세의 학위논문(Leipzig 대학, 1926)에 첨부된 김중세의 이력사항과 「동양학자 김중세 연구」(표정훈, 성균관대학 석사 논문, 2014) 논문을 보내준 베를린(Berlin) 대학의 이정희 교수에게 감사를 표한다.

113 위의 김중세 학위논문의 첨부 이력서에 따르면, 그는 수학 당시(1911~1919) 주로 철학과 비교언어학(vergleichende Philogie)에 치중하였으며, 특히 베를린 대학의 세계적인 석학들의 강의를 섭렵했던 것을 알 수 있다. 예컨대, Oskar Münsterberg(동양미술사), Georg Simmel(사회학, 민속학), Georg Lasson(헤겔 철학), Max Dessoir(미학, 예술학), Ernst Cassierer(상징 철학), F.W.K. Müller(중앙아시아학) 등, 또한 Leipzig 대학에서 August Conrady(비교언어학, 중국학), Erich Haenisch(만몽어) 등의 지도를 받았다.

114 Chung Se Kimm, "Ein chinesisches Fragment des Prātimokṣa aus Turfan," *Asia Major*, vol.2, (Leipzig : 1925).

115 위의 논문, p.597.

접촉이 가능했을 것으로 보인다.[116]

사실 그는 독일에 유학하기 전에 이미, 영어 개인교수(1893~1895), 서울 성균관에서의 한학(1900~1904), 일본 도요대, 게이오대, 와세다대 등에서 철학, 외국어 등을 수학하였고(1905~1908), 덧붙여 독일에 온 후 그리스어와 산스크리트어를 습득하였기에 독일의 동양학 전공자 이상의 탄탄한 학적 배경을 가지고 있었던 것이다.[117]

그는 초서로 된 한문불경을 우선 한문의 정자체楷書로 바꾸어 새롭게 필사하였고, 파자破字된 곳을 채워 넣었다. 그 후 독일어로 번역하였고, 일부는 영어로도 번역하여 다른 판본의 기존 영역본과 비교하는 작업을 하였다. 이러한 고증 작업을 위해서는 고도의 전문적인 문헌학적 능력과 다양한 언어 구사가 필수적인 것이다.[118] 이 밖에도 그는 베를린 학사원에서 일할 때 또 다른 초서 필사본 두 점을 접하였는데, 그것은 쿠차庫車에서 출토된 것이었다.[119]

이러한 사실들은 그가 중앙아시아학 연구자로서 좋은 출발을 보였음을 알게 해준다. 말하자면 중앙아시아학 연구의 본고장에서 인정을 받으며, 학술적 성과를 거두었음을 보여주는 것이기에 그러하다.

그런데 김중세는 이 논문을 발표한 이후에 귀국할 때까지(1928) 박사학위 논

116　위의 논문, 같은 곳. 김중세는 논문의 서두에 이 자료를 가지고 논문을 쓰게 허락한 A. 르콕 교수에게 감사한다고 쓰고 있다. 아마도 이 학술기관에 근무했던 이력이 연관되었거나, 아니면 베를린대학의 지도교수 뮐러(Müller)의 소개로 이루어졌을 가능성을 고려할 수 있다.
　　그의 학위논문에 첨부된 이력서에는 "Seit März 1913 bis April 1924 gehörte ich als *wissenschaftlicher Hilfsarbeiter der Orientalischen Kommission der Preussen Akademie der Wissenschaften zu Berlin* an, wo ich mich mit chinesisch-buddhistischen Handschriften aus Turfan beschäftigte und eine Sammlung der Sinico-buddhistischen Termini bearbeitet habe."[이탤릭, 필자]라고 하여 그가 '베를린 프로이센 학술원의 동양부 학술조수였음'을 보여주고 있다.

117　표정훈, 앞의 석사논문, pp.151~152.

118　위의 논문, p.66.

119　Chung Se Kimm, 앞의 논문(1925), p.601.

문(1926) 이외에 또 다른 관계 논문을 발표하지 못하였다. 아마도 학위논문의 마무리에 어려움이 있었던 것이 아닌가 여겨지기도 한다. 그러나 더욱 우리의 기대를 어긋나게 하는 것은 그가 귀국 후 경성제대의 교수로 있으면서도 (1929~1932) 중앙아시아 관계 논문을 발표하지 못했던 점이다. 이 당시는 조선총독부 박물관에 오타니 유물이 이미 공개되었던 때였던 점을 감안하면 더더욱 그러하다.

그는 한국인으로서는 최초로 중앙아시아 관계 논문을 쓴 학자였지만, 한국의 중앙아시아학사學史의 견지에서는 단지 의미 있는 출발점을 찍는 정도의 역할을 했던 것이 아닌가 생각될 뿐이다.

한편 김중세의 위상에는 못 미치나, 1930년대에 북경에서 활동한 김구경金九經(1899~1950?)의 연구성과를 언급하지 않을 수 없다. 그는 당초 교토의 오타니大谷대학을 졸업한 후 1931년 북경대학에서 불교연구와 강의를 하던 차 돈황본 선종 사본『능가사자기楞伽師資記』를 접하고, 교감 간행(1933)하여 중국 학계가 인정하는 업적을 이룩하였다.[120] 이는 한국 실크로드학에 또 하나의 초석을 쌓은 결과를 낳게 한 것이다.

3) 일제강점기의 중앙아시아 연구

일제 식민시대에 한국의 중앙아시아학, 실크로드학은 뿌리를 내리지 못하였다. 세계 학계의 경향을 보더라도 리히트호펜의 'Seidenstrassen'(1877) 개념이 영어의 'Silk Road'라는 말로 보편화 된 것은 반세기가 훨씬 지난 1938년[Sven Hedin]에 이르러서야 가능했던 것이다.[121] 이는 그 분야 연구가 그만큼 시간을 필요로 하는 고된 작업인 것을 보여주는 것 같기도 하다. 어쨌건 일본에서도

120 정광훈, 「1930-40년대 한국 초창기 돈황학 연구 -김구경, 한낙연, 이상백을 중심으로-」, 『중앙아시아연구』 21-1, (중앙아시아학회, 2016), pp.51~57.
121 주56 참조.

'シルクロード'라는 말은 1939년이 돼서야 초기 사례가 보이고,[122] 1960년대가 되면 동양사, 미술사의 일각에서 '실크로드'라는 말이 출판물에 제기되었던 것이다.[123]

그 대신 그보다 훨씬 앞선 20세기 전후한 시기부터 시라토리 구라키치白鳥 庫吉(1865~1942)에 의해 '서역학'이라는 개념의 연구가 개시되었다.[124] 뿐만 아니라 시라토리는 1900년에 발표한 그의 초기 논문에서 벌써 리히트호펜을 인용하며 때로는 비판을 가하기도 하였지만, 거기에서 'Seidenstrassen'에 대한 내용은 일언반구도 찾아볼 수 없다.[125]

한국과 관계해서는 마쓰다 히사오松本 壽男(1903~1982)가 주목된다. 그는 도쿄제국대학에서 동양사를 전공한 후, 1929년 일본 다이쇼大正대학에서 서역사 강좌를 맡았고, 그 이후 동서교류사에 관심을 두었다. 고쿠가쿠인國學院대학 교수, 도쿄제국대학 강사를 거쳐 1942년 경성제국대학 조교수로 부임하였다. 일본에서 이 분야에 명성을 가지고 있었던 그가 서울에 온 후, 자신의 분야인 중앙아

122 아다치 키로쿠(足立 喜六), 「シルクロードに就いて」, Über die altchinesische "Seidenstrasse", 『歷史學硏究』 9:9, (1939.10.1), pp.36~46. 『シルクロードと日本』, 歷史公論ブックス 7, (東京 : 雄山閣出版, 1981).

123 우메무라 히로시(梅村 坦), 〈シルクロード〉項, 『歷史學事典』, 第13卷, (東京 : 弘文堂, 2006), p.310. 梅村 坦, 「特集關係文獻解說」, 松本 壽男 編集協力, 『シルクロードと日本』, (東京: 雄山閣, 1981), pp.167~172.

124 시라토리 구라키치(白鳥 庫吉)는 후학들에 의해 일본 동양학의 창시자, 塞外 · 서역학 연구의 태두로 지칭될 [마쓰무라 준(松村 潤), 「白鳥 庫吉(1865~1942)」, 江上波夫 編, 『東洋學の系譜』, (東京 : 大修館書店, 1992), pp.37~52] 만큼, 그 자신이 「西域史上の新硏究」 제하에서 다수의 논문을 발표한 것이 1911~1913년이고, 그보다 앞서 1897년에는 「匈奴は如何なる種族に屬するか」를 발표하여 서역학의 문을 열었다. 시라토리 구라키치(白鳥 庫吉), 『西域史硏究』 上, (東京 : 岩波書店, 1970) 『白鳥 庫吉全集』 第六卷 所收], pp.57~227.

125 시라토리 구라키치(白鳥 庫吉), 위의 책, pp.17~18, p.34, p.529. 1900년에 「烏孫に就いての考」를 발표하며[『史學雜誌』, 第14編 2號], 리히트호펜의 古地名, 종족 설정에 문제가 있다고 주장하기도 하였다. 특히 이 논문은 그의 유럽 유학시 독일어로 번역되어 1902년 함부르크의 국제동양학회에서 낭독되었고, 헝가리 잡지 Keleti Szemle(vol.3)에 게재되는 등 유럽 학계의 인정을 받았던 것이다.

시아사史와도 경성은 무연無緣하다고 술회했으며, 다만 오타니 콜렉션의 일부가 조선총독부박물관에 소장되어 있다고 했다.[126] 이 '무연'이란 표현이 그 당시 한국의 학문 여건을 칭한 것, 즉 그 분야 전문가가 없다는 것을 말한 것으로 보이지만, 어쨌건 그가 경성제국대학에서 서역 관계 강의를 했을 가능성의 여지는 있을 것 같다.

2. 1946~1960년 : 맹아기萌芽期

1) 광복 이후의 중앙아시아 연구

광복 이후 국내 최초의 중앙아시아사 논문은 고병익(1924~2004)의 「원대사회와 이슬람교도」(1949)였다. 이는 석사논문이었지만, 해외의 학자들도 참고하는 정도의 수준이었던 것으로 평가되고 있다.[127] 당초 녹촌 고병익 선생은 일본 도쿄제국대학 동양사학과에서 수학하였고(1943~1944), 이보다 앞서 후쿠오카고등학교에 다닐 때부터(1941~1943) 일본의 서역학의 학풍을 직접 접할 기회가 있었던 것이다. 그의 「六十自述 -연구사적 자전-」에 따르면, 하마다 고사쿠濱田耕策의 『동양미술사』와 하네다 도오루羽田亨의 『서역문명사개론』으로부터 자극을 받았던 것으로 알려지고 있다. 후자는 도쿄대학 출신으로 시라토리 구라키치의 영향을 받았으며, 특히 그의 연구는 '동서교섭사'에 역점을 두었다.[128]

이러한 학풍이 녹촌에게 직접, 간접으로 영향을 끼쳤던 것이다. 그의 저서에 '교섭사'라는 제목이 붙은 책, 예컨대 『동아교섭사의 연구』(1970)가 있고, 또 실

126 마쓰다 히사오 박사 고희 기념 출판위원회(松本壽男博士古稀記念出版委員會) 編, 『東西文化交流史』, (東京 : 雄山閣出版, 1973), p.440.

127 김호동, 「한국 內陸아시아史 연구의 어제와 오늘」, 『중앙아시아연구회 회보』, (1993), p.4; Kim Hodong, 앞의 논문, p.3.

128 이태진, 「고병익 선생님 따라 歐美 나들이」, 『거목의 그늘. 녹촌 고병익 선생 추모문집』, 고병익추모문집간행위원회, (지식산업사, 2014), pp.116~118.

제로 1962~1963년에는 서울대학교 문리과대학 강의에서 〈동서교섭사〉라는 제하의 강의를 하였던 것으로 알려지고 있다.[129]

　이러한 한국의 '교섭사' 경향에 관해 김호동은 한국의 광복 이후 50년간의 중앙아시아학의 특징을 살피는 가운데 '교섭사' 범주의 글이 태반이라고 전제한후, 그러나 그 연구도 한국과 북방과의 관계가 압도적인 다수를 차지한다고 하였다. 바꾸어 말하면 초원민과 오아시스민 사이의 교류에 관한 글은 찾아보기힘들다고 비판하였다.[130]

　한편 여기에서 '실크로드'라는 말에 대해 다시금 살펴볼 필요를 느낀다. 앞에 언급했다시피 일본에서도 1960년대에 들어와서야 '실크로드'라는 말이 출판계에 유행되기 시작하는 정도가 되었던 것 같다. 그렇다면, 한국에서의 '실크로드' 용어의 일반적인 사용, 또는 대학 강의에서의 사례는 과연 언제부터였는지가궁금하게 된다. 이 문제를 해결할 구체적인 자료가 쉽게 발견되지 않기에 우선은 숙제로 남겨둘 수밖에 없을 것 같다.

2) 한국에서의 '실크로드' 사용

　그런데 실제로 한국에서 '실크로드' 단어의 사용이 출판물에 나타난 것은 1952년이다. 동양사학 연구자인 조좌호曹佐鎬(1917~1991)가 저술한 『세계문화사』에 '비단길Silk Road'의 개념도 1-7이 등장하고 있다.[131] 그가 일본 도쿄제국대학

129　사학자 이호관(전 국립전주박물관 관장) 선생은 1958년에 연세대학교 사학과에서 고병익 교수의 〈동서교섭사〉 강의를 들었다고 술회하였으며(2015년 12월), 또한 사학자 민현구 교수(고려대)의 직담(2014년 봄)에 따르면 1963년도 서울대학교 문리과대학 사학과 강의에 고병익 교수의 〈동서교섭사〉 강좌가 개설되었다고 한다. 이 두 분에게 감사를 표한다.

130　김호동, 앞의 글, p.3. 또한 김호동은 흉노, 유연, 돌궐, 회골, 몽골 등에 관한 연구는 불모지로 남아 있으며, 투르키스탄의 오아시스 지역에 관한 논고는 빈핍한 형편이라고 하였다.

131　조좌호, 『세계문화사』, (제일문화사, 1952), p.77. 이와 아울러 조좌호는 후에 헤딘의 여행기인 『실크 로오드』를 번역 출간(삼진사, 1980)하여 그의 실크로드학에 대한 지속적인 관심을 표출하기도 하였다. 그런데 조좌호가 이 번역서의 해설 말미에 쓴 연도는 1974년으로 되어 있다.

도 1-7 한국 최초의 '실크로드' 표현
조좌호의 『세계문화사』(1952)에서.

에서 동양사학(1941년 입학)을 전공했던 사실을 고려하면, 그 용어에의 접근이 어렵지 않았을 것으로 보여지기도 한다. 앞에서도 잠시 언급한 것처럼, 도쿄대학의 시라토리 이후 일본의 서역학, 중앙아시아학, 실크로드학은 도쿄대학파가 그 학맥을 이어갔기 때문이다.

그렇다면 이러한 사례는 위에 언급한 고병익의 〈동서교섭사〉 강의(1963)에서도 이 용어가 활용되지 않았을까 하는 더 강한 추측을 낳게 한다.

2장 | 실크로드와 황금문화

　인류 역사에서 금의 발견은 인류가 쌓아온 가장 위대한 업적 중의 하나라고 말해도 좋을 것이다. 그것은 금을 통해 획기적 가치를 창출해내었다는 점에서 더욱 그러하다. 금의 물질적 실용성을 인지한 인류는 그것으로부터 '불변', '빛남', '최고', '절대성', '희소성'이라는 문화적 상징성을 터득하게 되었다. 그리하여 최고 권력자는 금을 확보하고, 그것을 활용함으로써 남으로 하여금 최고의 존재임을 인지케 하는 지배원리를 터득하게 되었다. 무엇보다도 왕들은 금관을 만들고, 무덤의 부장품을 금으로 제작하며, 이집트의 경우 저승에 간 파라오의 얼굴을 금으로 조형하는 특징을 보이기도 하였다. 또한 아기 예수의 탄생을 기리기 위한 의례품儀禮品에 황금이 들어 있다는 것은 의미심장한 면이 있다고 하겠다.

　동서양을 막론하고 역사상 가장 오래된 금공품gold artefacts의 연대는 언제쯤 되는 것일까. 불가리아 동쪽 흑해 연안 근처에 있는 레이크 바르나Lake Varna 주변의 무덤들에서 출토된 유물들은 기원전 4250년부터 4000년 사이로 편년되고 있어서 이것이 최초의 금공품으로 평가되고 있는 것이다. 금제 장신구들이 죽은이의 수의 위에 매달려 있고, 해골들에도 금관테discs, 펜던트, 장식고리bangles 따위가 치장되어 있었음이 발견되었다. 이곳의 4개의 가장 부요한 무덤들에서 나온 금제품이 무려 2,200점에 이른다.[1] 이처럼 고대로부터 권력자들은 금공품,

1 Susan La Niece, *Gold*, (London : The British Museum Press, 2009), p.10.

도 2-1 금제 동물형상 장신구
기원전 제5 밀레니움기 말, 불가리아 바르나 출토,
바르나 고고학박물관.

특히 금제 장신구에 몰입하였다.도 2-1

왕들과 권력자들은 자체적인 금 생산, 통상을 통한 수집, 때로는 정복지에서의 수렴收斂 등의 방식으로 금 총량 확보에 주력한다. 기원전 331년 이후, 알렉산더 대왕의 동방 정복 루트가 전대前代 페르시아 제국의 주요 금 공급지의 모든 곳을 거쳐갔다는 사실은 거의 우연한 일이 아니다.[2] 서방의 군주들이 금에 큰 관심을 가졌던 것 못지않게 유라시아 유목족의 수장들도 금 축적에는 생래적 능력을 발휘했다고 말할 수 있겠다. 스키타이의 막대한 양의 금유물 부장附葬 사실과, 훈족의 아틸라Attila 왕이 동로마를 격파하고 조약 조건에 매년 950kg의 금을 헌납하도록 한 경위 등은 알려진 일들이다.[3]

금으로 만들 수 있는 것들은 장신구, 조각품 — 예컨대 신상神像, 후대에 오면 순금제 불상 등 —, 무기류, 식기류, 화폐 따위로 대별된다고 하겠다. 이 금제품들은 특수한 테크닉에 의해 제작됨으로써 후대에 더 큰 가치를 인정받는다. 이런 관점에서는 금제 장신구가 대표적이라고 말할 수 있겠다. 왕의 모자, 허리띠, 반지, 목걸이, 귀걸이, 사후 세계를 위한 신발 등, 왕후의 경우도 품목은 대동소이하다고 하겠다.

이러한 금문화의 실체가 실크로드를 통해 동점하는 정황을 검토한다고 하면, 그에 대한 논의에서는 두 가지 관점의 내용이 포괄적으로 다루어져야 할 것이다. 첫째는 이동의 형식인데, 금제품의 직접적인 이동, 금세공 테크닉의 전파,

2 Dyfri Williams and Jack Ogden, *Greek Gold. Jewelry of the Classical World*, (New York : The Metropolitan Museum of Art, 1994), p.13.

3 김병모, 『금관의 비밀』, (푸른역사, 1998), p.42.

금판에 표출된 양식의 전이 등이 문제가 될 것이고, 둘째는 금 관계의 종족과 지리로서 그리스와 흑해연안(스키타이 포함), 헬레니즘 지역, 투바의 아르잔(스키타이), 몽골(흉노), 북중국西戎, 한반도 등의 요소가 거론될 것이다.

I. 선행연구 다시 보기

여기에 소개하는 자료들은 실크로드와 금문화라는 두 주제를 함께 고려했을 때에 도움이 될 것으로 판단되는 것들임을 미리 밝혀둔다.

금에 대한 관심을 가장 많이 가진 사람들은 아마도 스키타이인들일 것이다. 무덤에서 발굴된 금의 양도 그러하거니와 금에 대한 신화를 가진 종족이라는 점에서도 스키타이인들은 매우 특이하다. 예를 들면 흑해 북안北岸의 쿨 오바Kul Oba의 한 무덤에는 120파운드(약 54kg)의 금이 들어있었고,[4] 스키타이 발원지로 인정되고 있는 투바 지역의 아르잔 2쿠르간의 제5호묘에서는 총 9,300점의 유물이 출토되었는데, 그중에 금제가 5,600점에 달한 것으로 보고되고 있다.[5] 또한 그리스의 역사학자 헤로도투스는 그의 『역사』에서 스키타이 족의 탄생은 하늘에서 금 기물들이 내려온 것에서 비롯되었고, 또 스키타이인들의 관심사 중에는 그리핀(독수리와 사자의 합성인 상상적 동물)이 금을 지킨다는 설화가 있음을 서술하고 있다.[6]

이러한 스키타이의 역사를 그리스와의 관련 속에서 연구한 사람은 지금으로부터 1세기 전에 활동한 민스Sir Ellis Hovell Minns(1874~1953)였다. 그의 주저인

4 Ellis Hovell Minns, *Scythians and Greeks*, (Cambridge : The University Press, 1913), p.205.
5 Konstantin v. Čugunov, Hermann Parzinger, Anatoli Nagler, *Der Goldschatz von Aržan*, (Mosel : Schirmer, 2006), p.12.
6 헤로도투스(Herodotus), 천병희 역, 『역사』, (도서출판 숲, 2009), 제IV권 5항, 27항. 실제로 그리스의 암포라에는 〈그리핀과 금〉 신화가 그림으로 묘사되고 있다. Susan La Niece, 앞의 책, p.19 도판.

Scythians and Greeks(1913)는 지금도 인용되는 이 분야 필독의 자료이다. 그는 그 당시 러시아에 유학하면서 러시아 학계에서 시행한 흑해연안의 스키타이묘 발굴현장을 직접 답사하는 일면, 관계문헌을 섭렵하여 대저를 완성하였다. 여기에서 스키타이의 금공金工이 그리스와의 협력 관계 속에서 발전해 나갈 수 있었던 사정을 피력하여 결과적으로 이 불후의 명저는 실크로드사史 기술에도 일익을 담당하게 되었다. 다만 그리스 우선의 시각에서 스키타이를 평가한다는 것은 패권주의 역사관에 빠질 우려가 있다는 점이 염려되기도 한다.

동양에서는 일찍이 1950년대부터 스키타이 미술에 관심을 둔 에가미 나미오 江上 波夫(1906~2002)를 꼽을 수 있겠다. 동양사 연구의 바탕에서 출발했지만, 일찍부터 유물과 조형을 통한, 다시 말하면 고고학적 시각을 통해 실크로드사를 해석한 특장을 가지고 있다. 그의『江上 波夫 文化史論集 5. 遊牧文化と東西交涉史』(2000)에는 스키타이와 유목문화에 관한 그의 초기부터의 노작이 수록되어 있는데, 거기에서 그는 '기마민족설'을 주장하여 논란의 중심에 서기도 했지만, 기마민족의 왕족들은 황금을 '신분의 심볼'로 삼고, 자기들 이외에는 황금을 사용치 못하게 하는 '황금 타부설'을 제기하여 주목을 받게 되었다.[7]

스키타이족의 오리진에 대해서는 학계에 정론이 없다시피 하던 차에 1970년대와 2000년초, 두 차례에 걸친 아르잔Arzan(투바 공화국) 지역 발굴을 통해 스키타이 발흥 연대를 종래의 기원전 7세기에서 기원전 9세기 말로 끌어올리는 성과를 거두게 되었다. 따라서 스키타이는 알타이 지역에서 서쪽의 흑해연안으로 퍼져 나간 것으로 결론을 짓게 된 것이다. 이 역사적인 고고학적 작업에는 러시

7 에가미 나미오(江上 波夫),『江上 波夫 文化史論集 5. 遊牧文化と東西交涉史』, (東京 : 山川出版社, 2000), pp.34~37.
 '기마민족설'은 기마민족황실 세력이 중국대륙·조선반도를 거쳐 일본의 고분시대 후기에 도래했다는 주장이다. 에가미 나미오(江上 波夫),『騎馬民族國家』, (東京 : 中央公論社, 1991 [初版 1967]). 이와 유사한 주장은 또 다른 사람에 의해서도 표명되고 있다. 구지 쓰토무(久慈力),『シルロード渡來人が建國した日本』, (東京 : 現代書館, 2005).

아의 그르쟈노프Michail Grjaznov, 추구노프Konstantin V. Čugunov, 독일의 파르칭거Hermann Parzinger와 나글러Anatoli Nagler 등이 참여하였고, 그네들은 고분에서 출토된 미증유의 다량의 황금유물들을 시각적으로 뿐만 아니라, 직접 촉각적으로 처리하는 귀중한 경험을 하게 되었다. 더욱이 아르잔 1호의 발굴을 바탕으로 기원전 9세기로 편년되는 스키타이 문화의 독자성이 한층 굳건해졌다고 할 수 있겠다. 또한 아르잔 2호(기원전 7세기 중기)에서 발굴된 금제 동물양식의 유물들이 주문 생산의 결과물인지는 논의를 남겨 놓고 있으나, 그 디자인 자체는 매우 개성적이다.[8]

신라의 금과 유리가 상관관계 속에서 전파되었음을 지적하고, 특히 금공예의 조형적 특징을 분석하며 그것의 외국과의 연관과 그 도래 흐름을 연구한 이인숙의 「금과 유리: 4-5세기 고대한국과 실크로드의 遺寶」는 신라 금과 유목족과의 관계에 대해 주목한 최초의 논고라고 할 수 있겠다. 신라의 태환이식太環耳飾과 이집트의 그것이 유사함에 유의하고, 그리스에서 출발하여 헬레니즘의 물결을 타고, 중앙아시아를 거쳐 신라에 이른다는 전파루트 상정과 함께, 특히 유목문화의 담지자들이 금을 찾아 직접 신라에 왔음을 시사하는 주장은 매우 개발적인 견해로 평가할 수 있다.

"기동성이 뛰어난 유목민들은 금을 찾아 장기간에 걸쳐 먼거리를 이동하였던 유라시아 대륙문화의 전달자였으며, 그 일단이 여러 과정을 거쳐 한반도에 도달할 수 있었을 것이다."[9]

8 강인욱, 「스키토-시베리아 문화의 기원과 러시아 투바의 아르잔 1호 고분」, 『중앙아시아연구』, 20-1, 중앙아시아학회, (2015), pp.127~145; 콘스탄틴 추구노브(Konstantin Chugunov), 「투바·아르잔 2호 고분의 발굴성과」, 『중앙아시아 연구의 최신성과와 전망』, 중앙아시아학회 창립 20주년 기념 국제학술대회(2016.12.3), pp.137~161.
9 이인숙, 「금과 유리: 4-5세기 고대한국과 실크로드의 遺寶」, 『중앙아시아연구』, (중앙아시아학회, 1997), no.2, p.77.

 신라 금에서 가장 중요한 하이라이트는 금관이다. 금관에 관한 연구는 1921년 금관총의 금관이 발견된 이래 일본인 학자들에 의해 개시되었는데, 그간 국내외에서 집중된 신라금관에 대한 관심의 열기가 이 분야 논저의 학적 수준을 끌어올린 것이 아닌가 생각된다. 그러나 사실상 이런 현상은 세계적으로 실크로드학이 발달한 정황과 무관치 않은 것으로 볼 수 있다. 따라서 역사학적 · 고고학적 · 도상학적 접근이 더 용이해졌다고나 할까. 한마디로 금관을 보는 시야가 더 넓어진 것이다.

 『황금의 나라 신라』(2004)는 이한상의 주저로서 신라금관에 대한 총합적인 보고서의 성격을 갖는다. 황금문화가 신라에서 유행했던 것은 그것이 자생했다는 측면보다는 그 문화의 전달자가 있었음을 전제하고, 사르마트족, 흉노족, 선비족, 거란족과 같은 유목민족들이 그 역할을 했던 것으로 보고 있다. 그리하여 대부분의 학자들이 신라금관과의 유관 자료로서 내세우는 사르마트 금관(기원후 1세기)을 비롯, 아프가니스탄의 틸리야 테페 금관(기원후 1세기), 흉노의 내몽골 아로시등阿魯柴登 금관(기원전 3세기 초), 선비족의 보요관步搖冠(내몽골 포두시包頭市 달무기達茂旗 출토, 위진 220~316 시대) 등을 예로 들고 있고, 특히 시베리아의 꿀라이 문화 청동상의 관(기원전 3세기)과 운남성에서 활동했던 전족滇族(漢代)의 청동장식의 관식은 새로운 자료로 제시하고 있어 주목된다.[10] 덧붙여 고구려의 평양 청암리 토성 금관, 집안 출토 금동관식, 국립중앙박물관 소장 금동관식 등을 유관 자료의 범주에 넣고 있다. 여기에서 저자는 "황금문화의 전달자는 직접적으로 고구려, 간접적으로는 그에 인접한 선비족 왕조였던 것 같다"[11]고 결론지음으로써 스키타이 황금문화와 연관 짓는 다수론을 배격하고 있다.

10 이한상, 『황금의 나라 신라』, (김영사, 2004), pp.49~54. 이 관식들 중에 꿀라이 문화 관식은 본래 2000년에 발표된 최병현의 논고에서 제시된 바 있다. 최병현, 「황남대총의 구조와 신라 적석목곽분의 변천 · 기원」, 『황남대총의 諸조명』, 제1회 국립경주문화재연구소 국제학술대회 논집, (2000), p.121, 도면8.
11 이한상, 위의 책, p.268.

한편 『Gold Crown of Silla』에 실린 이한상의 논고[12]는 위의 저서를 바탕으로 하였지만, 2004년 이후에 발표된 논저들을 참고하면서 새로운 관점을 첨가하였다. 예컨대 신라금관의 용도에 대해 "박보현은 국가 행사에서 의식용으로 사용했다고 보고 있다"는 점을 강조했다.[13] 이 점은 신라 금문화 해석에 있어서 중요한 이슈 중 하나라고 볼 수 있다.

이송란의 『신라 금속공예 연구』(2004)는 고대한국의 금공예의 계보를 정리한 책이다. 신라 금공예의 성립과정을 외래 요인, 즉 실크로드를 통해 유입된 서방기술의 관점에서 주도면밀하게 분석하였다. 예컨대 고대 금공예 테크닉에서 주요 요소들인 누금법과 보요步搖에 대해 발원지인 그리스로부터 스키타이를 거쳐 한국에 이르는 길을 구체적으로 제시하였다.

그의 논점을 요약하면 다음과 같다. 역사기록은 한반도 남부에서의 금의 사용에 대한 매우 흥미있는 내용을 전하고 있다. 먼저 중국 사서(『삼국지三國志』卷30, 魏書30)에서는 삼한시대에 금이 장신구로서 선호되지 않았다는 기사를 쓰고 있는 반면, 한국의 사서(『삼국사기三國史記』)에서는 신라 일성왕[재위는 134~154년이지만, 3세기 후반으로 보는 견해도 있다] 때에 민간에서 금은주옥金銀珠玉의 사용을 금지시킨 일이 있음을 전하고 있기 때문이다. 그렇다면 후자의 스토리는 왕실에서 금의 사용처가 폭주했다는 의미가 된다. 그런데 매우 이상하게도 사실상 4세기 이전에는 금의 사용례가 확인되지 않고 있다. 그렇다면 다른 용도가 있었을 것이라는 추론이 가능해진다는 것이다.[14]

4세기 이후 중국 자체에 금 수요량이 늘어난 것에 비해 공급이 부족했던 상황과 관련해서 신라 금이 국제적인 교역체계에서 성가가 있었을 것으로 판단된

12 Lee Hansang, "The Gold Culture and the Gold Crowns of Silla," *Gold Crown of Silla*, Lee Hansang ed., (Seoul : Korea Foundation, 2010).

13 위의 논문, p.117. "…, while Bag Bohyeon sees it as used for ceremonial purpose in state affairs."

14 이송란, 『신라 금속공예 연구』, (일지사, 2004), pp.41~54.

다는 것이다. 이때 신라는 국제교역망의 일환으로 다각적인 육로망을 구축하였고 우역郵驛을 설치해 전국적인 도로망을 확보하였는데, 여기에서 중요한 것이 동해안 루트였다는 것이다.[15] 금의 수출과 교역상의 중요성을 지적한 이러한 견해는 신라금을 금관을 비롯한 장신구 제작의 용처로만 생각해왔던 기존의 관점을 일신하는 중요한 견해로 생각된다.

II. 금공 기술의 개발과 실크로드

1. 콜키스

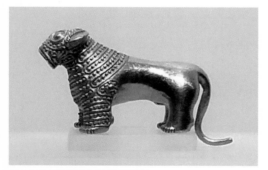

도 2-2 금제 돋을무늬 사자형 장신구
기원전 3천년기 후반, 조지아 츠노리(Tsnori) 출토, 조지아 국립박물관.

코카서스 산맥 남쪽의 고대 콜키스 colchis 왕국이 벌써 초기 청동기 시대 (기원전 3천년기 후반)에 최고 걸작인 〈금제 돋을무늬 사자형 장신구〉(높이 4.1㎝)도 2-2를 제작하였음은 주목할 만한 일이다.[16] 상반신 전체를 원형돌기 무늬로 채워 털갈기를 도안적으로 표현했고, 사지의 버티고 있는 모양세가 힘이 넘친다. 전체적으로 소박하지만 균형잡힌 조형미를 보여 콜키스 금공 디자인의 높은 수준을 드러낸다. 이 밖에도 이 시대에는 금제 장신구를 제작하여 이미 금제품이 생활 속에 침투하였음

15 위와 같은 곳. 한편 필자도 '동해안 루트'설을 제기한 바 있다. 2세기 이후부터 고구려와 말갈이 연합하여 신라를 공격할 때는 모두 동해안이 대상이었다는 점, 강릉시 초당동 고분에서 '出'자형 금동관이 출토된 사실 등을 근거로 삼았다. 권영필, 『렌투스 양식의 미술 - 동쪽으로 불어온 실크로드 바람』상, (사계절, 2002), pp.283~284.

16 Georgian National Museum, *Archaeological Treasury*, (2011), p.11의 도판.

을 시사한다. 이러한 전통은 청동기 시대(기원전 2천년기 전반)부터 보석 감입의 채색장식polychrome과 필리그리 기법을 활용하는 등 금공 기술의 발전 양상으로 이어진다.[17] 콜키스인들의 이러한 색채감각은 후대에 그리스에서 나타나는, 예컨대 민스Minns가 지적한 바, '감각에 직접적인 호소를 하는 색채의 원리'[18]보다 앞선 것으로 평가할 수 있겠다.

이와 같은 콜키스의 독자적인 우수한 금공 기술은 기원전 5~4세기에 이르러 서쪽의 그리스, 동쪽의 아케메니드의 영향을 입어 최고조에 달하게 된다.[19] 특히 콜키스 지역은 사금의 생산지로 유명하며, 코카서스 북쪽의 스키타이(사르마티안)에게 금 원료를 제공하였을 것으로 추측된다.[20] 이 양자의 접촉은 콜키스에서 발굴된 사르마티안 '동물양식'의 형상을 가진 작품들에서 추적이 가능하다.[21]

2. 그리스

기원전 5세기로부터 4세기에 해당되는 그리스 고전기 미술에서 금공예가 차지하는 비중은 높지 않을 수도 있다. 그러나 그리스 금공예가 주변지역, 특히 흑해연안의 그리스 식민지역을 비롯해서 트라키아, 스키타이 등에 끼친 영향은 지대하다. 더욱이 헬레니즘기에는 오리엔트의 금공과 결합되면서 그 여세가 실크로드를 타고서 동방에까지 전달될 정도였다.

그리스는 금 생산이 풍부한 편은 아니다. 그 때문에 그리스에서 생산되는 금 보석세공의 양은 외국 무역과 그 영향을 반영한다. 주변지역에서 생산된 금이

17 Russudan Mepisaschwili et al., übersetzt aus dem Russischen von Barbara Donadt, *Die Kunst des alten Georgien*, (Edition Leipzig, 1977), p.20.

18 주24 참조.

19 Georgian National Museum, 앞의 책, p.23.

20 『소련 국립에르미타주 박물관 소장 스키타이 황금』, 국립중앙박물관, (1991), p.33.

21 Amiran Kakhidze et al., *Batumi Archaeological Museum Treasure*, Ministry of Education, culture and sport of Ajara, (Tbilisi : 2015), p.109.

그리스에 공급된다. 그리스 북쪽의 트라키아Thracia(=Thrace), 지중해 주변 지역, 즉 이집트, 동부 사막과 누비아, 스페인 등지와 흑해 동안의 코카서스 등지가 금산지로 알려져 있다.[22]

 "그리스 고전기의 금은세공이 보석을 쓰지 않은 점은 이집트나 페르시아와는 달랐다. 보석을 경멸하는 것은 그 당시 중근동보다는 유럽에 더 가까웠다. 그리스에서의 보석금세공의 유행은 알렉산더 대왕이 근동과의 교역을 연 것과 연관이 있다."[23] 그리스가 넘겨다본 근동의 금공은 사실상 페르시아에 그 연원이 있었던 것이다. 여기에서 잠시 페르시아 금공의 사정을 본다면, 아케메네스 시대로 돌아가야 한다. 그 대표적인 예로는 소위 '옥서스 유보遺寶'(기원전 5~4세기)에 들어있는 〈금제 그리핀 팔찌〉를 보면 잘 알 수 있다. 두 마리의 일각수 형의 그리핀을 마주 보게 한 조형인데, 몸 전체를 보석, 유리, 파이앙스faïence로 상감하여 페르시아 금공의 전형을 보여준다.

 스키타이 전문가인 민스는 이미 100년 전에 그리스 금세공 작업에 변화가 온 계기를 적극적으로 소개한 바 있다. 즉 "그리스인들이 알렉산더 침공 이후 동쪽의 야만인(非非그리스인)들과 일층 밀접한 접촉을 했기 때문에, 그들은 오히려 피지배자의 영향을 받게 되었다. 그들로부터 그리스인들은 귀한 보석의 높은 미를 평가할 줄 알게 되었다. 뿐만 아니라 그리스인들은 색깔을 감상하는 법을 배웠다. 이미 그리스 고분Artjukhov에서 이러한 패션이 나타나고 있었다."[24] 나아가 민스는 당대에 유명한 미술사가인 리글Alois Riegl을 끌어들여, "감각에 직접적인 호소를 하는 색채의 원리가 사고에 호소하는 구조성tectonic을 대신하게 되었다"[25]라고 부연하였다. 이처럼 그리스 금문화에 대한 연구는 역

22 Dyfri Williams and Jack Ogden, 앞의 책, p.13.
23 위의 책, pp.15~16.
24 Ellis Hovell Minns, 앞의 책, p.404.
25 위와 같은 곳.

사적 줄거리를 훨씬 뛰어넘는 미학적, 미술사학적 관점이 대두되는 계기를 만들기도 하였다.

결국 헬레니즘기(기원전 330~30년)의 금공은 그리스 고전기(기원전 5~4세기)에 개발된 '필리그리 에나멜filigree enamel(꼰 금사로 구획을 짓고, 그 내부를

색유리를 녹여 메우는 기법)'과 전통적인 누금법을 이용하고, 덧붙여 색깔이 영롱한 보석을 곁들이는 새로운 기법을 개발하였다. 예를 들면 영국 브리티시뮤지엄The British Museum 소장의 〈헤라클레스 매듭의 금관diadem〉도 2-3은 중심부에 금사를 꼬아 만든 여러 겹의 끈으로 헤라클레스의 매듭형을 형성하고 그 가운데 홍보석을 박았다. 이 매듭 좌우는 '필리그리 에나멜' 기법으로 처리하였다.[26] 헬레니즘기의 금장신구들은 알렉산더 대왕의 정복에 의한 전리품으로 얻어진 트라키아의 금과 페르시아의 금으로 대부분 생산되었다.[27]

서방의 금문화가 실크로드를 통해 동방으로 확산될 수 있었던 것은 "금제 장신구가 착용자의 미를 돋보이게 하고, 특히 신분과 부를 드러내 주며, 무덤의 부장품으로서도 사자를 영예롭게 한다"는 그리스인들의 믿음이[28] 어쩌면 인류 공통의 관념으로 통했기 때문으로 생각된다. 더욱이 인류는 '더 훌륭한' 미적 대상을 늘 갈구하는 미학적 존재이기에 외국의 금공품에 담지된 조형성과 테크닉을 적극적으로 받아들였기 때문이다.

26 Dyfri Williams and Jack Ogden, 앞의 책, p.65, pl.18.
27 Susan La Niece, 앞의 책, p.89.
28 Dyfri Williams and Jack Ogden, 앞의 책, pp.31~33.

3. 트라키아

그리스 문화는 흑해연안의 제국諸國에 상당한 영향력을 행사하였다. 이는 특히 트라키아와 스키타이에 더 집중화되었다. "그리스 식민화의 거대한 이동은 기원전 7~6세기에 트라키아 해안으로 퍼졌다. 이런 기회에 민족적인, 문화적인 교류의 성공적인 호혜와 진전이 이루어지게 되었으며,"[29] 이후 그리스는 기원전 5~4세기에 이르면 트라키아 금공예 발전에 직접적인 문화세력으로 작용한다.

앞에 소개한 대로 최고最古 금공품의 생산지로 인정된 바르나Varna가 트라키아 지역에 속한다는 사실은 우연한 일이 아니다. 트라키아인들은 금에 대해 남다른 관심을 보였던 것이다. 기원전 4세기, 그리스 식민지역들과의 무역을 통해 부를 축적한 트라키아인들은 금을 권력과 부의 상징으로 인정하여 많은 금공품을 제작하였다. "대개의 경우, 트라키아에서 작업하는 그리스 장인들은 그들의 고객의 요구를 만족시키려, 이란의 형식에 그리스 모티프를 장식하는 절충적인 작품을 탄생시켰다."[30] 그리하여 전통적인 주제인 그리핀뿐만 아니라, 트라키아 신화와 함께 페가수스, 아폴로, 헤라클레스 등의 그리스 주제가 대상화되었다.

엠보싱 기법을 구사한 은세공에서 표현대상의 중요부를 금도금으로 강조하는 수법은 그리스에서 개발되었지만, 트라키아 금공예는 이를 더 확산시키는 역할을 하였다. 대표적인 사례 중 하나는 그리스 전형의 그릇인 피알레phiale(접시형 컵)에 그리스 신화인 헤라클레스 주제를 사실적으로 표현한 작품(기원전 4세기, 소피아 국립역사박물관)인데, 머리카락, 수염, 사자의 털 등 주요부를 금도금으로 장식하였다.[31] 이 작품은 트라키아인을 위해 만든 그리스 장인의 작품으

29 Ivan Marazov ed., 앞의 책, p.26.
30 위의 책, p.37.
31 위의 책, p.176, pl.107.

로 추정된다.

그런데 이와 매우 유사한 작품이 몽골의 노용·올 20호분(기원전 1세기)에서 발굴되어 주목된다. 2006년 러시아·몽골의 연합고고학 팀이 발굴한 이 작품은[32] 남신의 머리카락에만 금도금이 남은 상태를 보여준다도 2-4. 또한 흥미

도 2-4 은제 그리스 신상 원반형 장식
기원후 1세기, 노용·올 출토, 몽골 학술원 고고학연구소.

롭게도 이 남신은 호랑이 가죽을 깔고 앉아 있는 점이 특이하다. 이처럼 은제품에 금도금으로 강조하는 기법이 황남대총에서 출토된 금제 그릇에도 보이고 있어서[33] 실크로드 문화의 강한 전파력을 실감하게 된다.

4. 타렌트

그리스가 금문화를 활성화시킨 지역은 흑해 연안뿐이 아니었다. 이탈리아 반도의 남부 식민도시들과 시실리 섬에서도 그 문화를 직접적으로 받아들였다. 특히 항구도시 타렌트는 무역으로 축적된 경제를 통해 금공예의 꽃을 피웠다.

32 Н. В. Полосьмак et al., ДВАДЦАТЫЙ НОИН-УЛИНСКИЙ КУРГАН, The Twenteith Noin-Ula Tumulu, (Новосчбчрск : ИНФОЛИО, 2011), pl.4.40; G. Eregzen ed., *Treasures of the Xiongnu*, (Ulaanbaatar : Institute of Archaeology, Monglian Academy of Science, 2011), pl.162.

33 필자는 고신라 금속공예의 이와 같은 특징을 처음으로 한국 문화계에 소개한 바 있다. 권영필, 「'로마 유리' 위에 빛나는 신라의 상상력」, [한국문화, 그 찬란한 기억], 〈조선일보〉 (2009. 09. 14); Kwon Young-pil, "West Asia and ancient Korean Culture: Revisiting the Silk Road from an Art History Perspective," *The International Journal of Korean Art and Archaeology*, (Seoul : National Museum of Korea, 2009), pp.166~167.

금월계관, 보트형 귀걸이, 식물열매형 펜던트, 사자머리를 양 끝에 붙인 목걸이 등의 형식과 누금법을 비롯, 금사를 연결loop-in-loop하는 수법 등 그리스 고전기의 양식을 고스란히 반영하고 있다.[34] 타렌트 금공예 발전에는 외래 장인들의 유입이 관계되었을 것이라는 견해는[35] 그리스의 흑해 연안 식민지역에서의 상황과 유사함을 알게해 준다.

5. 흑해 북안의 스키타이

한편 흑해 북안과 동안의 코카서스 지역에서 활동한 스키타이도 그리스의 고전기 이전부터 그리스의 식민도시들과 경제적인 측면에서는 상호 '공생관계'를[36] 유지하였지만, 문화적으로는 그리스의 영향을 떠안을 수밖에 없는 사정이었다. 이러한 관계가 극명하게 나타난 분야가 바로 스키타이 금공예였다. 특히 기원전 4세기 스키타이 문화가 절정에 달했을 때, 앞서 트라키아에서처럼 그리스 식민지역에서 작업하는 그리스 장인들은 주문생산을 통해 스키타이인들의 기호를 충족시켰다.[37] 스키타이인들이 선호하는 전통주제인 그리핀, '동물양식 animal style'을 적극적으로 채용하면서 스키타이인들의 전투장면, 생활상 따위를 사실적 기법으로 표현하였다.

대표적인 작품인 〈금제 전투형상 빗〉도 2-5은 상·중·하의 세 부분으로 주제가 나뉘어져 있다. 상부에는 스키타이인의 전투장면이, 중간부에는 스키타이의 동물양식이, 하부에는 실용적인 빗살이 각각 매우 사실적으로 조형되었다. 이것

34 Museum für Kunst und Gewerbe, *Das Gold von Tarent. Hellenistischer Schmuck aus Gräbern Süditaliens*, (Hamburg : 1989), pp.14, 31.

35 Dyfri Williams and Jack Ogden, 앞의 책, p.201.

36 Karl Jettmar, *Art of the Steppes*, (New York : Crown Publishers, INC., 1967), p.21.

37 『소련 국립에르미타주 박물관 소장 스키타이 황금』, 앞의 책, p.93. 무엇보다도 그리스와의 중계무역을 관장하고 있었던 보스포로스(5세기 초 발생) 제국의 수도인 파니카페움에 있는 작업장은 스키타이 귀족층을 위한 물품들도 제작하였다.

은 그리스 장인에 의한 작품으로 인정된다.

스키타이 고분 발굴 상황을 보면, 보통 피장자의 머리를 덮고 있는 것은 금판 장식들이었으며, 남녀 모두 스키타이인들은 금판을 가지고 의상을 장식하였다. 에르미타쥬박물관에는 1만 개 이상의 표본이 있는 것으로 알려져 있다.[38]

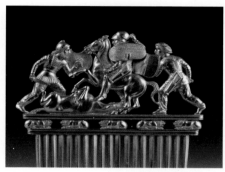

도 2-5 금제 전투형상 빗
기원전 5세기 말~4세기 초, 솔로하 고분 출토,
러시아 에르미타쥬박물관.

스키타이 금공예는 남 시베리아의 스텝지역, 즉 알타이 서쪽, 카자흐스탄의 동북쪽에서 소위 스키토-사키(표트르 1세 수집품)의 '동물양식'을 생성하여 또 다른 갈래를 형성하였다. 여기에서 특히 〈금제 환상環狀 표범형 장신구〉도 2-6는 독특한 도형을 보이는데, 이것은 나중에 아르잔 고분에서 그 조형祖形(9세기)을 찾을 수 있다. 또한 동물투쟁 주제도 특징적인 면모를 과시한다. 이 표트르 1세 수집품들은 그리스적인 요소보다는 오히려 페르시아 미술의 영향이 보인다.[39]

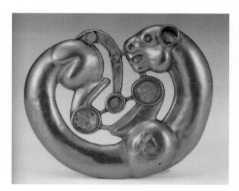

도 2-6 금제 환상(環狀) 표범형 장신구
기원전 6~5세기, 러시아 에르미타쥬박물관.

한편 기원전 3~2세기에 흑해 북안의 스텝지역에서 스키타이인들을 밀어낸 사르마티아인들도 조형적으로는 스키토-사르마티아 미술을 형성한다. 금제 토르크, 나선형 팔찌 등 장신구를 만들며, 거기에 동물양식, 동물투쟁의 주제를 표출한다. 대표적인 작품으로는 노보체르카스크의 호흐라치 출토의 〈금제 목

38 Ellis Hovell Minns, 앞의 책, p.58, 62.
39 『소련 국립에르미타주 박물관 소장 스키타이 황금』, 앞의 책, p.103, pl.95.

걸이〉를 들 수 있다.[40] 환상적인 동물들이 그리핀을 공격하는 주제인데, 초록색
의 옥을 악센트 부위에 감입한 특징이 보인다.

6. 이식의 '황금인간'

1969년 "황금인간"으로 불리우는 피장자가 카자흐스탄 이식Issyik의 사카 고분
(기원전 4세기 말~3세기 초)에서 출토되어 학계의 이목을 집중시켰다. 부장 유물
중에 금제 장신구가 무려 4,000점에 달하고, 또한 피장자의 의관衣冠이 모두 삼
각형의 금판으로 덮여 있었던 점이라든가, 더욱이 그 고분이 스키타이의 스텝
존steppe zone에서 벗어난 의외의 지역에 위치하고 있었던 점 등이 매우 이례적
이었기 때문이었다.

제일 주목되는 부분은 원뿔형 모자이다. 이는 사카인의 모자로서 이란의 페
르세폴리스와 비스툰 유적의 아케메네스조 부조에도 이런 모자를 쓴 사카인이
표현되어 있다. 이러한 특징과 더불어 이 모자에는 '동물양식'의 짐승들이 다수
등장하여 이 고분이 스키타이계系 임을 명징적으로 보여준다. 예컨대 산양의 뿔
을 가진 유익마有翼馬, 몸을 180도로 뒤튼 호랑이 등이 그러하다. 특히 '出'자형을
가로 방향으로 겹치게 한, 나무 위에 날라가는 새 표현의 모자 장식은 흑해 북
안의 사르마티아에서 자주 보는 모습이다.[41]

이러한 특징들은 금을 선호하는 유목문화와의 연결성을 보여준다. 이 지역은

40 위의 책, pl.193.
41 『世界美術大全集』東洋編 第15卷 中央アジア, 타나베 카쓰미(田辺 勝美) 編, (東京 : 小學館,
 2001), p.343, pl.45~53 도판해설(林俊雄). 한편 이식 고분의 이러한 '出'자형 장식을 신라금
 관의 출자형의 先形으로 보기도 한다. 민병훈, 『실크로드와 경주』, (통천문화사, 2015),
 p.32. 스키타이인의 원추형 관모가 페르시아의 페르세폴리스와 비스툰 유적에 표현된다는
 내용은 다음의 글에도 보인다. Bruno Jacobs, "Saken und Skythen aus persischer Sicht,"
 W. Menghin, H. Parzinger et al. hrsg., *Im Zeichen des Goldenen Greifen. Königsgräber
 der Skythen*, (München : Prestel, 2008), pp.158~161

북쪽의 아르잔 스키타이 문화(이식보다 나중에 발굴된)와 남쪽의 중국 감숙성 서융의 유목문화를 잇는 중간지점이라고 보아도 좋을 것이다.

7. 틸리야-테페

아프카니스탄 북서부 시바르간Shibarghan의 틸리야-테페Tillya-tepe(금의 언덕) 유적은 1978년에 러시아·아프간 고고학 팀의 사리아니디V. Sarianidi에 의해 발굴되었으며, 다량의 금유물들이 수습되었다. 기원후 1세기로 편년되는 모두 7기의 고분 가운데 6기가 발굴되었고, 그 결과 고분의 주인공이 부유한 왕족인 것으로 추정되었다. 금관을 위시한 금제 장신구 등 모두 2만여 점의 금제 유물들이 출토되었다.[42] 발굴 당사자는 파르티아 화폐들의 출토를 근거로 이 유적이 인도-파르티안 왕국과 연관되는 것으로 추정하였다.[43] 그러나 유물들이 스키타이 '동물양식'의 금공품, 헬레니즘 문화의 장신구, 중국의 동경 등 다양한 문화를 내포하고 있어 고분 주체 해석에 다양성을 야기시키기도 한다.

[42] P. Cambon은 많은 틸리야-테페 금유물에 대해 다음과 같이 견해를 표명하였다. "2만 점의 '터무니 없는' 보물들은 무엇에 보응하는 것인가? 사실, 아주 간단히 말해 6기의 무덤들의 장의 유물들인데, 그 무덤의 장치는 극도의 단순함을 드러내고, 또한 壯麗함이 없지도 않다. 가로 2m, 세로 1.5m, 땅밑 2m의 사각 구덩이, 그 가운데 4각 목관이 있고, 거기에 마지막 여행을 준비한, 길게 누운 사자들이 안식을 취하고 있다. 5명의 부인들과 1명의 전사…." Pierre Cambon, "Tillia tepe," *Afghanistan. les trésors retrouvés*, Musée national des Arts asiatiques-Guimet, (Paris : 2006), p.165. Cambon은 이들의 여행 노자비용이 너무 많은 건 아닌지라고 힐난하는 것 같다.
틸리야-테페 출토 유물을 종합적으로 검토한 논고가 최근에 발표되었는데, 금문화 자체에 대한 세밀한 분석은 가하지 않았지만, 이 유적·유물에 대한 학적 의미를 고조시키는 데에는 상당한 기여를 한 것으로 볼 수 있다. 주경미, 「아프가니스탄 틸리야-테페 출토 금제 장신구 연구」, 『중앙아시아 연구』 19-2, 중앙아시아학회, (2014), pp.27~54.

[43] 발굴자들은 고분에서 발굴된 화폐들을 근거로 유적지의 고대 국가를 추정하였다. 이들 화폐들은 파르티아적 성격을 암시하고 있으며, 반면에 그레코-박트리아 화폐는 단 한 점도 발견된 바 없다는 것이다. Victor I. Sarianidi, "The Treasure of Golden Hill," *American Journal of Archaeology*, vol.84, no.2, (Apr., 1980), p.131.

도 2-7 금관, 국립중앙박물관 전시장, 2016년
기원후 1세기, 틸리아-테페 출토, 카불 국립아프가니스탄박물관.

우리의 관점에서 가장 주목되는 유물은 금관이다. 발굴자인 사리아니디는 6호묘 출토의 금관도 2-7이 그리스적인, 파르티아적인, 쿠샨적인 성격과는 차별화되며, 오히려 유목세계에 가장 적확한 비교대상을 가지고 있는 것으로 보았다. 카자흐스탄의 이식Issyik 쿠르간 출토의 젊은 전사의 관식에는 생명의 나무라고 할 수 있는 나무에 새가 앉아 있는 모습이 두드러진다. 또한 이러한 나무와 새의 연상은 호흐라치Khokhlach 출토의 사르마티아 여왕의 금관(기원후 1세기 초)에서도 찾을 수 있으며, 더 나아가 극동의 신라에서도 나무와 날개 모티프로 장식된 금관이 있음을 지적하였다.[44] 또한 금관에 부착된 보요步搖(또는 瓔珞)도 신라금관의 것과 유사하여 신라금관의 도상적 연원을 찾아내는 데에 참고가 된다.

이 금관의 조형사상은 "나무, 꽃, 새 등이 입식의 형태로 된 점에서 중앙아시아와 북방유라시아 지역의 성수聖樹, 혹은 세계수 사상, 천계天界 사상"에 뿌리를 둔 것으로 보고, 금관을 종교적 용도의 장신구로 해석하기도 한다.[45]

틸리야-테페 유물들의 조형미학에 관해서 발굴자는 준엄한 평가를 내린다. "그 유물들의 예술적 수준이 전체적으로 조악한 원인은 이 지역의 새로운 지배세력인 쿠샨의 왕들의 취향이 열등한 수준이었던 것에 기인한다. 그러나 한편 스텝지역의 유목민족의 미술이 비록 특유의 생명력이 관습화되고, 때로는 표현

44 사리아니디(Sarianidi, V. D, 민병훈 역, 『박트리아의 황금 비보』, (통천문화사, 2016), pp.221~224. V. 쉴쯔도 발굴자의 견해에 동의하고 있다. Véronique Schiltz, "Cataloque des oeuvres exposées," pl.134 앞의 *Afghanistan. les trésors retrouvés*, p.282. 林俊雄은 덧붙여 일본에서는 나라의 후지노키(藤の木) 고분에서 나무, 새, 보요의 세 요소가 부착된 금동관이 출토되었다고 했다. 『世界美術大全集』, 앞의 책, p.349, pl.68 도판해설(林俊雄).
45 주경미, 「아프가니스탄 출토 고대 금제공예품의 특징과 의미」, 『아프가니스탄의 황금문화』, (국립중앙박물관, 2016), p.240.

력이 투박하기는 하지만, 그들 특유의 역동적인 특징들은 동양과 그리스 전통의 융합에 크게 공헌했다"고 매듭짓는다.[46]

8. 아르잔 스키타이

우리가 아는 것처럼 알타이는 금 산지로 유명하고, 그 명칭 자체도 현지어로 '금'으로 알려져 있음에도 알타이 쿠르간에서 금이 많이 발굴되진 않았던 것은 도굴 때문이었듯이, 남시베리아의 투바 공화국의 아르잔Aržan 유적도 비슷한 사정이었다. 소련 고고학팀이 시행한 1974년 제1차 아르잔 발굴(아르잔 1호)에서도 금 유물을 얻지 못하였다. 그러다가 2001~2003년에 러시아와 독일이 공동으로 제2차 조사를 시행하여 아르잔 2호 고분을 발굴함으로써 비로소 미증유의 금유물들을 수습할 수 있었다.

2호 고분(7세기 말)의 외형이 직경 80m, 높이 2.5m이고, 그 내부에는 2,500년 동안 아무도 접근할수 없었던, 2.6×2.4m의 공간에 남녀의 시신이 안치되어 있었다. 남자는 1.8kg의 금목걸이를 착용하고 있었는데, 이것은 '동물양식'의 수없이 많은 작은 들고양이 모양으로 장식한 것이다. 이 목걸이는 이 망자가 기마유목족의 최고위의 지배계층에 속하는 인물임을 나타낸다. 상의에는 금으로 주조한 무려 2,632개의 소형 들고양이 장식이 꿰메져 있고, 가죽제 바지에는 금제 미니아투어 진주알갱이가 장식되었다. 여자의 상의에도 2,297개의 금제 소형표범이 장식되었다. 이미 벽두에 제시한 것처럼 아르잔 2호 고분은 총 9,300개의 유물을 간직하고 있는데, 그 중에 금제가 5,600점에 달한다는 사실은[47] 우리를 경악시키기에 충분하다고나 할까.

더욱이 이 금제품들은 스키타이 고유의 디자인으로 제작된 소위 금문화의 첨

46 사리아니디(Sarianidi, V. D), 민병훈 역, 앞의 책, p.234.
47 Čugunov, Parzinger, Nagler, 앞의 책, p.12.

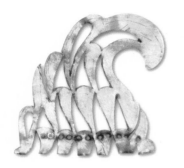

도 2-8 금제 그리핀 장신구
기원전 7세기 중엽, 투바 아르잔 2호 발굴, 에르미타쥬박물관.

단을 표방하는 미술품도 2-8들이다. 흑해연안의 스키타이 금공이 그리스에 의존했던 사실을 기억하는, 이곳을 발굴했던 서구의 고고학자들은 그 당시 이 아르잔 금공예의 예술적 후견인이 누구였던가를 찾아내려 고심하였다. 아르잔 2호 고분의 출토물들이 보여주는 바와 같은 고급한 예술문화와 경제력과 정치 지배력을 가졌던 '동부 스키타이'의 수명이 길지 않았던 것은 무엇에 원인이 있었던 것일까. 고래로 금은 보장가치와 교환가치를 모두 가지고 있는 사정인데, 이처럼 부유한 스키타이 사회가 어떻게 사라질 수 있었는지에 대한 사회학적 질문이 제기되지 않을 수 없다.[48]

9. 감숙성 서융

스키타이 금문화의 영향은 동아시아에도 파급되고 있다. 북중국의 감숙성 남부지역은 기원전에 중화인들이 말하는 만족蠻族의 활동지였다. 중국 고고학계는 근년의 발굴을 통해 이 지역이 서융西戎이 활동했던 곳임을 밝혀내었다. 발굴지는 장가천 지역(張家川 回族自治縣 甘肅 東南部, 隴山西麓, 東接陝西 隴縣)으로 전국시대 마가원馬家塬 묘지군이다.

이 고분군은 기원전 350년 전후로 편년되며, 서융 갈래의 수령과 귀족의 묘지일 가능성이 대두되고 있다. 출토품 중에는 금제유물들이 주류를 이루고, 특

48 Hermann Parzinger, *Die Skythen*, (München : Verlag C. H. Beck, 2007), pp.32~36 참고. 발굴 당사자였던 추구노프(K. Čugunov) 교수는 이 아르잔 2호의 스키타이 금공의 생산은 카자흐스탄의 사카 문화와 연관이 있는 것으로 언급한 바 있다(중앙아시아학회 창립 20주년 기념 국제학술대회(2016.12.3), 「중앙아시아 연구의 최신성과와 전망」 제하에서 추구노프는 「투바 · 아르잔 2호 고분의 발굴성과」를 발표하였고, '질의응답'에 그렇게 답변함).

히 후기 스키타이 조형의 특징인 동물투쟁 주제의 금제유물이 다수 출토되었다. 함께 출토된 중국의 마차와 차구車具들은 중국문화의 성격이지만, 차구 장식에는 동물양식이 반영되고 있는 것은 두 문화의 강한 습합현상임을 말해 준다.

세부적인 특징인 투각기법(또는 鏤空技法), 열을 지어 행진하는 동물, 변형된 조문鳥紋, 동물투쟁 주제 등이 알타이 파지릭Pazyryk의 문화와 상관성이 있는 것으로 해석된다.[49] 특히 그리핀(格里芬)과 뱀이 박진감 있게 엉켜 싸우는 장면의 금제요대식金製腰帶飾도2-9은 스키타이 '동물투쟁'을 더 양식화시킨 주목되는 작품이다. 이러한 그리핀 주제가 기원전 4세기 중엽에 중원 가까운 지역에까지 등장하는 것은 실크로드 문화 전파의 강도를 보여주는 것으로 이해된다.

금제유물에 이용된 테크닉은 예컨대 동물형상을 만들 때, 얇은 금판을 오려 조형한 박금편전절법薄金片剪切法이라든가, 금귀걸이의 보석 감입법(중국에서는 '鑲嵌')도 2-10, 금팔찌에 금사를 꼬아 구획을 만들고 거기에 옥을 감입하는 방법, 철, 동판에 문양을 새기고 금을 망치로 메꾸어 넣는 법錽金揷入法 따위가 응용되

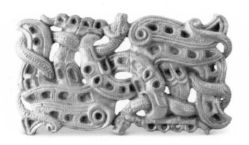

도 2-9 **금제 그리핀과 뱀의 투쟁 요대식(腰帶飾)**
기원전 4세기 중엽, 중국 감숙성 장가천 마가원 출토, 북경대박물관.

도 2-10 **금제 귀걸이**
기원전 4세기 중엽, 중국 감숙성 장가천 마가원 출토, 북경대박물관.

49 『西戎遺珍. 馬家 戰國墓地出土文物』, 甘肅省文物考古硏究所, (北京 : 文物出版社, 2014), p.028. "動物相鬪紋, 成列行進的動物等與俄羅斯阿爾泰地區的巴扎雷克(Pazyryk) 墓地有密切的關係."(註7) [Sergei I. Rudenko, *Frozen Tombs of Siberia: the Pazryk Burials of Iron Age Horsemen*, (Berkeley and Los Angeles : University of California Press, 1970), pl.28, 67, 151~152, 169~170, 174.

도 2-11 맘금철(錽金鐵) 말재갈
기원전 4세기 중엽, 중국 감숙성 장가천 마가원 출토,
북경대박물관.

도 2-12 금상감 철화살촉
기원전 7세기 중엽, 투바 아르잔 2호 발굴, 에르미타쥬박물관.

고 있다.[50]

특히 맘금추입법錽金挿入法을 구사한 〈맘금철錽金鐵 말재갈〉[51]도 2-11의 그리핀의 머리 문양은 스키타이의 아르잔 2호 출토의 〈금상감 철화살촉〉[52]도 2-12의 문양 수법과 흡사하여 주목된다. 말하자면 북쪽 아르잔의 선진 기법이 남쪽의 감숙에 영향을 주었을 것으로 유추되기 때문이다.

10. 금화의 이동

역사상 금화를 최초로 만든 나라는 기원전 7세기 말 리디아Lydia(현 터키)였다. 금과 은의 합성인 일렉트럼electrum이었다.[53] 많은 고대 국가들이 금화를 제작하였는데, 이상하게도 고대 중국에서는 금화를 그렇게 선호하지 않았다.[54]

그런데 우리의 관심은 금화 생산 자체보다는 그것이 실크로드를 타고서 어

50 위의 『西戎遺珍. 馬家塬戰國墓地出土文物』, pp.33~111(一. 金銀器), pp.169~211(三. 鐵器).
특히 금제팔찌(도록 p.62)에 구현된 기법에 대해 발굴자는 '鑲嵌'으로 평가하였으나, 필자의
판단으로는 그리스의 'filigre enamel'을 방불케하는 것으로 보인다.

51 위의 도록, p.208 〈錽金鐵馬鑣〉(M1: 94).

52 W. Menghin, H. Parzinger et al. hrsg., 앞의 책, p.74, pl.6.

53 Susan La Niece, 앞의 책, p.40.

54 위의 책, p.48.

떻게 동서를 오갔는가 하는 데에 있다. 실크로드를 통해 동서의 교역이 활성화되면서 금화가 결제의 수단이 되기도 하여 금화가 이동하는 계기가 되었다. 로마, 서아시아 등지의 금화는 아프카니스탄에서 여러 건의 발견 예가 있다. 힌두쿠슈 북부(박트리아 금화), 카불(쿠샨 금화), 핫다(박트리아 금화), 시에라-라바드(로마 금화), 탁실라(쿠샨, 굽타 금화), 북서변경지역(쿠샨 금화), 서 판잡(쿠샨 금화) 등지에서 각각 발견되었다. 또한 소그드 지역인 아프라시압에서 아케메네스 금화가, 그리고 사마르칸드에서 쿠샨 금화가 각각 출토되었다.

중국의 신강지역과 중원에서도 서아시아의 금화들이 발견되었다. 신강의 호탄(박트리아 금화), 투르판 아스타나(박트리아 금화), 감숙성 무위(박트리아 금화), 섬서성 서안(박트리아 금화), 함양(박트리아 금화) 등지이다.[55] 아울러 동로마 제국의 금화도 중국 내에서 산견된다. 최초의 발견 사례인 1897년부터 2002년까지의 동로마 금화의 출토는 총 46건(방제품 8건, 미상 2건 포함)에 달하며, 지역 분포로서 가장 다수를 점하는 곳은 신강, 영하, 섬서의 삼성으로서 32건이나 된다. 이 출토지들은 중국에서 활동한 소그드인들의 지역과 대략 일치하며, 금화의 연대 분포는 북위 때의 3차(456~467년간), 당 시대의 7차(643~742년간)에 걸친 동로마 사신의 중국 방문이 참고가 된다.[56]

동아시아에까지 건너온 로마 금화의 이동 사례는 매우 드물다. 그렇기에 여기에 대해서는 조금 부연할 필요가 있다. 1942년 베트남의 메콩강 하류의 바삭강과 샴만 사이에 있는 오케오 유적에서 금제품을 비롯한 각종 유물들이 출토되어 프랑스 극동학원의 L. 마르레가 조사하였고, 정식 보고서는 1959년에 출간되었다. 이 유적은 부남扶南 시대에 항구였었던 것으로 알려져 있다. 출토 유물이 매우 다양한 가운데 금제품의 총 중량이 2kg에 달하여 주목되고 있다. 그

55 오카자키 타카시(岡崎 敬), 『東西交渉の考古學』, (東京 : 平凡社, 1973), pp.228~265. 이송란, 앞의 책, pp.49~50.

56 뤄 펑(羅豊), 『胡漢之間 -絲綢之路與西北歷史考古』, (北京 : 文物出版社, 2004), pp.113~155.

런데 매우 중요한 것은 거기에 로마 금화가 들어 있다는 사실이다. 금화에는 안토니우스 피우스Antonius Pius(138~161 재위) 즉위 15년(152)이라고 새겨져 있다.[57] 이것은 후한 환제 9년(166)에 대진大秦 안돈安敦의 사절이 일남日南(베트남 북부)에 와 입공入貢했던 사실[58]과 무관치 않은 것으로 보인다.

III. 신라의 금문화

이제 끝으로 고대 신라의 금문화의 상황을 몇 가지 점에서 언급하고자 한다.

1. 문헌이 말하는 신라의 금

신라가 금金산지로 유명했던 사실은 이웃 나라의 문헌에도 언급되는 정도이다. 『일본서기』(卷8, 仲哀天王 條)에 "일본의 진津·港을 향하고 있는 나라가 바다 저쪽에 있다. 눈부신 금·은·채색 등이 그 나라에 많이 있다. 이를 고금栲衾(다구부스마) 신라국이라 이른다."[59]고 했다. 이 내용을 중애천왕仲哀日王(재위 192~200) 때의 사실로 보기는 어렵고, 여러 가지 고고학적 정황으로 미루어 적석목곽분이 만들어진 시기로 볼 수 있다는 견해도 있다.[60] 이처럼 일찍부터 신라의 금 생산과 금에 대한 관념의 정황이 동아시아에 알려졌던 모양이다. 또한 통일신라기에 이르러서도 멀리 아랍사람들에게까지 그 명성이 자자하여 아랍 문헌에도 그 사실이 기재되는 지경이다.

중세 아랍 지리학자인 이븐 쿠르다지바Ibn Khurdādhibah(820~912)는 그의 저서

57 위의 책, p.288; 모리 마사오(護 雅夫) 編, 『漢とローマ』, (東京 : 平凡社, 1980), pp.308~313.
58 『後漢書』, 西域傳, 桓帝 延熹 條.
59 성은구 역주, 『일본서기』, (정음사, 1987), pp.198~199. "有向津國. 眼炎之金·銀·彩色, 多在其國. 是謂栲衾新羅國焉" ; 이인숙, 앞의 글, p.77; Lee Hansang, 앞의 글, p.111.
60 이한상, 앞의 책, p.60.

『제도로諸道路 및 제왕국지諸王國志』에서 "중국의 맨 끝 깐수Kantu의 맞은 편에는 많은 산과 왕(국)들이 있는데 그곳이 바로 신라국이다. 이 나라에는 금이 많으며, 무슬림들이 일단 들어가면 그곳의 훌륭함 때문에 정착하고야 만다"라는 내용을 기술하고 있다.[61] 그 밖에도 중국 사서(『삼국지』)와 고대 한국의 『삼국사기』도 삼한과 신라시대의 금에 관한 정황을 기록하고 있다.[62]

2. 고대 한국 땅에서 발굴된 최고最古의 금제품은 어떤 것일까

신라에서 출토된 금제품 가운데 가장 오래된 작품으로 치부할 수 있는 것은 무엇일까? 예를 들면 누금세공으로서는 황남대총 남분 출토의 반지가, 또한 민무늬 팔찌로서는 황남대총 북분의 것이 가장 오래된 작품으로 알려져 왔었다.[63] 그런데 지난 2009년 김포 운양동 마한 유적에서 발굴된 금제 귀걸이 한쌍은 3세기로 편년되어 지금까지는 최고의 사례로 평가되고 있다.[64]

3. 신라의 금공 테크닉의 실크로드 영향

일반적으로 신라 금문화 형성에 끼친 외래 영향, 특히 스키타이에 대해서는 회의적인 견해가 대두되기도 한다. 스키타이를 비롯한 북방 유목문화가 4~5세기에 시작되는 신라의 금문화에까지 이르는 데에는 양자 간에 시간과 공간의 간극이 적지 않다는 것이 반론의 주된 이유인 것으로 보인다.

61 무함마드 깐수, 『신라·서역교류사』, (단국대학교 출판부, 1992), p.314. [원출: Abu'l Qāsim Moḥammad Ibn Ḥauqal, *al-Masālik Wa'l Mamālik* (Ed. Brill E.J.), (Leiden : 1968)]; 같은 내용이 유럽의 지리자료에도 보인다. *China*(vol.1), pp.575~576.
62 이 2장의 'Ⅰ. 선행연구 다시보기'의 이송란의 『신라 금속공예 연구』 부분 참조.
63 이한상, 앞의 책, pp.32~34.
64 이 자료는 이송란 교수 제공. 이에 감사를 표한다.

그런데 일반적으로 문양, 기술, 양식 등 미술의 기본 요소의 전파는 징검다리식으로 연결된다는 점을 유념할 필요가 있다.[65] 스키타이의 '동물양식'을 보자면, 다음과 같은 동점의 경로를 생각할 수 있다. 흑해연안(기원전 7세기~4세기), 또는 투바의 아르잔(기원전 9세기~7세기, 또는 기원전 7세기), 알타이(기원전 5세기), 감숙 남부(서융, 기원전 4세기), 몽골의 노용·올(기원 전후), 그리고 낙랑(기원후 3세기) 등으로 연결된다.[66]

누금세공[67]의 경우도 그 메커니즘이 유사하다고 할 수 있다. 신라 누금세공의 출발은 황남대총 남분을 비롯한 4세기 후반의 고분 출토품도 2-13들이다.[68] 이것의 연원을 거슬러 올라가면 그리스 금공예로까지 연결된다. 여기에서 그 중간과정들을 살펴보자.

그리스 금공의 누금법이 스키타이에게 끼친 영향은 기원전 5세기부터 나타난다. 그리고 기원전 3세기부터 흑해 북안의 스키타이 영역으로 밀려든 사르마티아는 스키토-사르마티아 양식을 만들며 기원을 전후한 시기의 작품에서 누금법을 이어간다. 헬레니즘기의 박트리아는 그리스양식과 이러한 북방유목민족의 누금세공의 영향을 받는다. 이러한 박트리아는 선비족 누금에 영향을 주었다는 점이 중요하다. 앞의 스키토-사르마티안 양식은 알타이의 파지리크 유목문화에 파급되는데, 이것은 "이동목축에 의해 경제생활이 유지되는 스키타이

65 예컨대 간다라의 불상 양식은 한국의 초기 불상에까지 전달된다. 그러나 우리에게 직접 영향을 준 불상은 중국불상이다. 그렇지만 우리는 그 한국 불상에 나타난 특징을 간다라 양식이라 부른다. 이처럼 헬레니즘 조각양식이 간다라, 중국 초기불상, 한국 초기불상으로까지 점철되고 있음을 알고 있다.

66 제시된 지역의 작품들이 재료에 있어서 다소 차이가 있다. 흑해연안, 아르잔, 감숙 등은 금제품이고, 알타이 고분은 도굴로 금제품이 逸失되었고, 노용·올의 흉노 고분품과 평양의 낙랑 출토품은 은제이다. 이 은제품들은 일부 트라키아에서처럼 강조부위를 금도금하였을 것으로 유추되기도 한다.

67 한국에서의 누금세공의 초기 연구: 이영희, 「고대 金工의 鏤金細工기법에 관한 연구」, 『미술사학』7, (1995), pp.41~100.

68 이한상, 앞의 책, p.34.

유목문화의 동점과 관련이 있다"[69] 이러한 문화적 흐름은 몽골 노인 · 울라(현, 노용 · 올, 前漢代) 23호분의 흉노 금공에 영향을 주며, 중국 내륙으로 이어진다. 이 과정에서 나타난 작품이 낙랑의 석암리 9호분 〈금제 누금 대구〉이다.[70] 그런데 누금조형과 연관 짓는다면 골-모드Gol Mod 20호분에서 발굴된(2001, 2004~5) 〈금제 누금장식 핀〉도 2-14(서한)[71]은 황남대총 남분의 작품과 강한 유사성을 드러내어 주목된다. 따라서 황남대총의 작품은 어찌 보면 수입품일 가능성마저 제기해 볼 수 있을 것 같다.

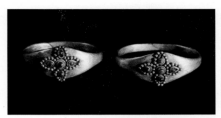

도 2-13 **금제 누금장식 반지**
기원후 4세기 후반~5세기 중엽, 황남대총 남분 출토,
국립경주박물관.

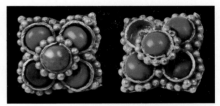

도 2-14 **금제 누금장식 핀**
기원후 1세기, 몽골 골모드 20호분 출토,
몽골 학술원 고고학연구소.

한편 알타이 바릭숙Baryk-Sook 고분(기원전 400~300) 출토의 누금 귀걸이는 내몽골의 아로시등阿魯柴登 출토의 가장 오래된 흉노식 누금 귀걸이(전국시대)의 모델이 되는 것으로 평가되며, 나아가 이 흉노 작품은 중국 내륙의 상왕촌묘商王村墓(山東省 臨淄市, 전국시대) 누금 귀걸이와 양식적으로 연결된다는 것이다.[72] 이렇게 보면 누금 기법은 원초적으로 그리스의 영향을 입은 스키타이계의 양식이 징검다리 식으로 알타이까지 이르고, 다시 내몽골을 통해 중원에 이르는 흐름을 알게 된다.

69 이송란, 앞의 책, p.319.

70 이송란, 위의 책, pp.304~342 참고. 여기에서 이송란은 "스키타이인들이 누금세공품으로 신체를 장식하게 된 것은 그리스가 기원전 4세기 흑해 연안으로 진출한 이후이다"(p.319)라고 보았는데, 그리스가 흑해연안에 진출한 것은 기원전 7~6세기로 알려지고 있으며, 또한 실제로 스키타이 무덤에서는 5세기 때의 누금공예품이 출토되고 있다. 다음 자료를 참조: Dyfri Williams and Jack Ogden, 앞의 책: pl.76(Nympaion kurgan 17 출토, 금목걸이, 기원전 425~400) / pl.81(Kul Oba 출토, 금제 torque, 기원전 400~350).

71 G. Eregzen ed., 앞의 책, pl.113.

72 이송란, 앞의 책, 같은 곳 참고.

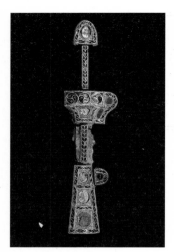

도 2-15 금제 감옥장식 보검
기원후 5~6세기, 경주 계림로 14호분 출토,
국립중앙박물관.

또 다른 갈래는 앞에 검토된 서용 마가원 유적인데, 여기에서도 금제 누금귀걸이가 출토된 바 있어 주목을 요한다. 더욱이 이 유적이 서역과 중원의 습합 문화를 드러내고 있으며, 그 위치가 감숙성의 남단임을 고려할 때, 이 누금 기술의 중원으로의 소통은 어렵지 않았을 것으로 유추된다.

신라에 들어온, 서방계 작품으로 평가되는 금제품 중에 중요한 것으로는 경주 계림로 14호분 출토의 〈금제 감옥장식 보검〉도 2-15을 들 수 있다. 이 작품의 출자에 대해서는 여러 설이 있는 가운데, 이송란은 누금법, 감옥법을 기초로 에프탈 양식과의 연관을 거론하고 있으며, 한편 최근 윤상덕은 이 계림로 14호분 유물에 대해 클로와조네 기법과 관계해서 제작지를 동부 유럽으로 추정한 글을 발표하기도 했다. 이러한 맥락에서 이송란은 신라가 중앙아시아 금공품의 영향을 수용할 수 있었던 것은 북방 중국과 고구려를 잇는 국제 교역망(앞의 1장 참조)에 동참할 수 있었던 것에서 비롯된다는 논지를 펴고 있어 주목받고 있다.[73]

4. 신라 금문화 출발의 내재적 요인

종국적으로 마립간 시대에 왜 황금이 필요했는지 내재적 요인에서 풀어내는 시각이 외세론과 함께 논의되는 것은 당연하다고 할 것이다. 왕권강화와 국가 의례의 성격을 가진 시조묘제사始祖廟祭祀에 신라관의 제작이 필요했을 것으로 보는 논리가 그것이다. 즉 역으로 "이 신라관의 조형은 결국 천신 개념과 천신

73 위의 책, pp.339~343 참고; 윤상덕, 「경주 계림로 보검으로 본 고대 문물교류의 단면」, 『신라의 황금문화와 불교미술』, (국립경주박물관, 2015), p.220.

의 권위를 이어받은 신라왕의 치세이념과 밀접하게 연관되었을 것"(이송란, p.176)이라고 말할 수 있다. 이것을 처음 사용한 시기가 바로 황남대총 단계였을 것이며, 그 형태는 전통적인 신목神木과 신록神鹿 개념에 의지했을 것이며, 나아가 신라의 이러한 금관 도상은 결국 유라시아 유목족의 샤먼적 우주관과 맥을 같이하게 된 것이라는 주장이다.[74] 결국 대형 고분을 축조할 만큼 국가의 권력이 강화된 마립간 초기(내물마립간, 재위: 356~401)에 이와 같은 통치 철학을 구현한 금관이 생성되었다는 사실은 결코 우연한 일이 아니라고 하겠다. 또한 이러한 신라관이 권위의 상징이라면 그것은 금관이어야 할 것이다.

신라의 금문화는 적석목곽분에서 시작된다. 그렇다면 왜 적석목곽분에는 금유물이 많은 것일까. 위에 살펴본 내재론과는 달리, 외래의 자극에 의해 금문화가 출발했다는 견해가 그간 대두되었다.[75] 즉 북방유목족이 신라에 도래했다는 이론이다. 이것을 직접적인 외래영향설이라고 한다면, 간접적인 외래영향설이 새롭게 떠오르고 있다. 즉 신라 사신이 외국에 가서 유목족의 복식문화를 받아들임으로써 신라금관을 포함한 금장신구들이 생기게 되었다는 관점이다. 알려진 대로 신라 사신은 377년과 382년 두 차례에 걸쳐 유목민족에 기반을 둔 전진前秦 왕조를 방문하였는데, 그 기회에 북쪽 여러 왕조의 정보를 지니고 귀국하였다는 것이다. 그리하여 왕조국가 운영에 필수적인 위계질서를 뒷받침하는 복식제도를 받아들이게 되었으며, 그때 북방 유목민족 문화 성향의 귀금속 장식 습관도 함께 들어왔다고 보는 입장이다.[76] 그러나 이 경우에 대형고분의 발생과 마립간 칭호와 같은 본원적 변화현상이 어떻게 사절의 견문을 통해 가능

74 위의 책, pp.143~229 참고.

75 유목족의 도래설을 주장하는 대표적인 학자는 최병현이다. 최병현, 『신라고분연구』, (일지사, 1992), pp.412~415. 필자도 이 도래설에 동의하는 입장이다. 권영필, 『렌투스 양식의 미술 -동쪽으로 불어온 실크로드 바람』(상), (사계절, 2002), p.267. 또한 이인숙은 이미 소개한 것처럼, 유목족이 금을 따라 신라에 온 것이라는 주장이다.

76 함순섭, 「신라의 황금문화와 마립간」, 『신라의 황금문화와 불교미술』, (국립경주박물관, 2015), p.209.

할 수 있었는지 설명되어야 할 것이다.

IV. 맺음말

지금까지 보아온 것처럼 동서의 금공 미술에서 스키타이만큼 동서 양쪽으로 연결고리를 형성한 경우도 드물다 할 것이다. 스키타이는 서쪽의 그리스를 고리에 꿰고, 실크로드의 징검다리를 거쳐 동쪽의 북중국까지를 엮어 넣는다. 이러한 관점은 스키타이 자신이 금공의 기술개발에 기여했다는 측면보다는 실크로드를 이용한, 문양과 기술의 전파에 더 의미를 둔 것에서 생긴 것이다. 이처럼 스키타이가 주변에 직·간접의 영향을 끼쳤다는 사실은 대부분 스키타이의 흑해 연안에서의 활동에 초점이 맞춰져 있었던 것이다. 그런데 1970년대 이후로 새롭게 발굴된 아르잔 시대의 스키타이 문화는 동부의 스키타이의 역할을 조명할 수 있는 기초를 제공한다.

사실상 아르잔 스키타이의 개발은 기대 이상의 결과를 가져온 것으로 볼 수 있겠다. 편년, 지역성, 금문화 등 이례적인 요소들이 많이 발생한 것이다. 무엇보다도 기원전 9세기로 편년되는 스키타이의 탄생이 미누신스크 지역에서 시작된다는 사실은 그 문화의 동쪽으로의 확산이 흑해로부터 보다는 더 용이했었을 것으로 유추할 수 있는 시각점을 만들어 준다. 더욱이 아르잔의 스키타이인들이 막대한 금장신구를 소유했고, 거기에 고유한 미적 감각을 부여했음은 인류 금문화에 하나의 이정표를 세웠음에 틀림없다.

외래양식은 항상 멋있고, 훌륭해 보여 그것을 따르려는 본능적 상태에 놓이게 된다. 인간의 이와 같은 심리를 A. 리글은 '예술의욕Kunstwollen'[77]이라 불렀다.

77 리글의 이 개념은 1893년 그의 주저에서 주창되면서, 그가 역사상 최초로 미술 '양식론'을 개발한 알맹이가 되었다. 그가 자신의 책 제목에 '裝飾史의 基礎'란 부제를 단 것은 시사하는 바가 매우 크다.

미술양식의 이런 원리는 자기 이외의 족속을 '바바리안barbarian'이라 했던 그리스가 금공예에서 보석을 첨가한 이방異邦의 양식을 어쩔 수 없이 받아들인 것에서도 나타난다. 금공예 기법의 누금법과 보요가 신라에까지 전해진 것도 어찌 보면 자연스런 현상이다. 지금까지의 연구에 따르면, 외래 금문화의 신라 유입은 외래인의 직접적인 도래설, 신라 사신의 유목문화 왕조 방문을 통한 정보 입수설, 외래 유물의 직접적인 수입에 의한 영향설 등으로 대분된다.

금문화는 청동기와 철기 문화보다 훨씬 앞서 태어났고, 또 이 후자들이 역사의 무대에서 사라진 후에도, 그리고 지금까지 인류의 사랑을 받으며 존속되고 있다. 인류의 금문화의 공통점은 그것이 위세품prestige goods의 역할을 했다는 데에 있다. 금의 현실적 가치와 더불어 그것의 상징성이 그 자신을 '금메달'에 올려놓은 것이리라. 실크로드를 통해 이루어진 이 금문화의 행진 대열 속에 고대한국이 한 가닥을 이루고 있음은 매우 의미 있는 역사적 사실이라 아니할 수 없다.

표 **다량의 금 유물을 출토한 유적들**

연대	출토지	사용 주체	금의 총량	출토 단위
기원전 4,250~4,000	흑해 서안 바르나	트라키아	2,200 점	4개의 고분
기원전 7세기	투바, 아르잔	스키타이	5,600 점	1개의 고분
기원전 5세기 경	흑해 북안 쿨-오바	스키타이	54kg	1개의 고분
기원전 4세기 말 ~3세기 초	이식 (현, 카자흐스탄)	사카	4,000 점	1개의 고분
기원후 1세기	틸리야 - 테페 (현, 아프가니스탄)	인도 - 파르티안	20,000 점	6개의 고분

Alois Riegl, *Stilfragen. Grundlegungen zu einer Geschichte der Ornamentik*, (München : Mäander Verlag GmbH, 1975) [Nachdruck der Ausgabe (Berlin : 1893)].

3장 | 길고 긴 렌투스lentus 양식

I. '렌투스' 양식

유목민족의 미술에서 동물은 중요한 주제가 된다. 기원전 7세기 전반 이래로 흑해 북안에서 활동한 스키타이족[1]의 동물 디자인은 알타이를 거쳐 그 세력이 동점하면서 흉노에게까지 영향을 끼친다. 이 미술이 뛰어난 상상력을 바탕으로 출발했으면서도 양식적 발달이 제약되어 있었던 것은 아마도 반복되는 초원생활의 단순한 회로回路 때문이었던 것으로 추측된다. 말하자면 환경의 적극적인 자극이 없었기에 생긴 결과가 아닌가 여겨진다.

스키토·흉노의 미술은 야취의 끝마무리와 조형의 단순성이라는 관점에서는 소박주의 미술이요, '천천히 변한다', '오래 지속된다'라는 관점에서는 '렌투스lentus' 양식인 것이다.[2] 이 개념에 대한 인식은 점차 한국의 실크로드 분야 고고학계에서도 공감대를 형성한 것으로 보인다. "권영필은 미술사적 관점에서 시공적으로 문화가 바뀌어도 지속되는 초원의 예술양식을 렌투스 양식으로 표현한 바 있다"[3] 라고 러시아 고고학 전문의 강인욱은 규정적으로 피력하였다.

1 Hermann Parzinger, *Die Skythen*, (München : Verlag C. H. Beck, 2007), p.9.
2 권영필,『렌투스 양식의 미술 -동쪽으로 불어온 실크로드 바람』(하), (사계절, 2002), p.53.
3 『스키타이 황금』전시도록, 강인욱, (2011), p.53.

II. 렌투스의 어원

'렌투스lentus'는 라틴어로서 그 뜻은 "오랫동안 지속되는 전통(고집)"이다.[4] 불어의 'lentement(천천히)'의 어원이 여기에서 나온 것으로 믿어진다. 요컨대 오랫동안 지속되거나 천천히 변하거나 동류 개념이라고 말할 수 있겠다. "선사시대부터 인류는 동물 주제에 관심을 보여왔고, 특히 유목세계에서 절정에 달해 그 효과는 오랜 세월에 걸쳐 살아남았던 것으로 생각된다."[5] 필자는 이러한 현상의 구체적인 예를 스키타이의 '동물양식animal style'에서 찾았다.

동물양식 미술에서 우리는 무엇을 다룰 것인가. 이 분야 석학인 벙커E. Bunker는 "패턴과 장식적 요구와 관계되는 보수성의 종족 미술이 문제"라고 답하고, 또한 "이 장식적 요구에서는 모티프들은 오랜 세월 동안 동결될 수 있었던 것"이라고 하여, 그 양식이 얼어붙듯이 오래갈 수밖에 없음을 강조하였다. 즉 '렌투스'와 일맥이 상통하는 언표인 것이다.

또한 이 동물양식의 조형적 특성에 대해 난도르 페티시Nándor Fettich는 "자연주의로부터의 이탈, 따라서 자연 가운데서 찾아낼 수 있는 형식들을 기하학적으로 변형시키거나 완전히 환상적인 구도를 선호하는 식"[6]이라고 하였다. 우리는 이 양식의 전형으로 표트르 대제의 수집품 가운데 들어있는 〈금제 환상環狀 표범형 장신구〉[7]도 2-6를 꼽을 수 있다. 동물의 몸체를 둥글게 말아 머리와 엉덩이

4 "tenace, qui dur longtemps", Félix Gaffiot, *Dictionnaire Abrégé LATIN-FRANÇAIS Illustré*, (Paris : Librairie Hachette, 1936), p.363.

5 이처럼 Karl Jettmar도 필자와 비슷한 생각을 피력한 것이다. Karl Jettmar, *Art of the Steppes*, (New York : Crown Publishers, INC., 1967), p.198.

6 위의 책, 같은 곳.

7 동일한 유물에 대해 편년의 차이가 있다. 이 가운데 나의 경우는 Arzan 발굴을 주도한 Parzinger의 편년에 무게를 둔다. 즉 기원전 6~5세기. Elena F. Korol'kova, "Die Anfänge der Forschung. Die sibirische Sammlung Peters des Grossen," W. Menghin, H. Parzinger et al. (Hrsg.), *Im Zeichen des Goldenen Greifen. Königsgräber der Skythen*, (München : Prestel, 2008), p.50~51, pl.1[기원전 6~5세기];『소련 국립에르미타주 박물관 소장 스키타이

가 서로 맞닿게 하고, 그 내부에 앞발과 뒷발, 머리와 꼬리를 모으는 조형 방식은 팽만膨滿한 느낌의 에너지를 분출한다. 이런 유형은 또한 크리미아 반도에서도 출토된 바 있다.[8]

도 3-1 **청동제 환상(環狀) 표범형 장식**
기원전 9세기, 투바 아르잔 1호 발굴, 에르미타쥬박물관.

그런데 이 환상 양식은 사실상 기원전 9세기, 선先 스키타이 양식에서부터 비롯된다. 러시아의 고고학자 그르야즈노프Grjaznov는 1971~1974년까지 투바Tuva 공화국의 아르잔 Arzan 고분(1호분)을 발굴하여,[9] 앞의 표트르 대제의 수집품과 흡사한 작품도 3-1을 수습해 내었다.[10] 근년의 자료에 따르면, 이 고분의 연대는 9세기 말~8세기 초로 편년되어[11] 여기서 출토된 환상 양식의 유물은 표트르 대제의 수집품보다는 약 3세기가량 앞

황금』, 국립중앙박물관, (1991), 도.95[기원전 5~4세기]; The Metropolitan Museum of Art, *From the Lands of Scythians*, (1975), p.103, pl.34(color pl.6)[기원전 7세기 말~6세기 초]. 뿐만 아니라 이 유형의 버클은 청동제로도 제작되어 확산적인 사용례를 파악하게 한다. Emma C. Bunker & C. Bruce Chatwin, *'Animal Style' Art from East to West*, (An Asia House Gallery Publication, 1970), pl.38, Bronze, [기원전 6세기].

8 앞의 책(국립중앙박물관), 도판 46, 기원전 5세기 초.

9 Michail Petroviê Grjaznov, *Der Grosskurgan von Arzan in Tuva, Südsibirien*, (München : Verlag C. H. Beck, 1984).

10 위의 책, p.37, 도판 15.

11 일본의 가토(加藤)는 아르잔 1호분의 연대에 대해 발굴자인 그르야즈노프와 면담하는 등의 방법을 통해 기원전 8세기~7세기로 비정하였다. 가토 규조(加藤 九祚), 「スキト·シベリア文化の原郷について」, 『江上波夫教授古稀記念論集 考古·美術篇』, (東京 : 山川出版社, 1976), pp.273~274. 그러나 그 후 2004년에 C14 등 과학적 방법에 의해 이 1970년대의 연대관이 수정되고 있다. 하야시 도시오(林 俊雄)는 기원전 822~791년으로 평가하며『グリフィンの飛翔 -聖獸からみた文化交流-』, (東京 : 雄山閣, 2006), p.86], Parzinger는 기원전 9세기 말~8세기 초로 보고 있다(앞의 책, 2007, p.32).

선다.[12] 이런 연대관에 입각할 때, 이 '환상' 양식은 스키타이의 초기, 즉 기원전 9세기부터 기원전 6세기까지 약 3세기 동안 전혀 도상적인 변화가 없이 동물양식의 전형이 고스란히 유지되었음을 알게 된다.

뿐만 아니라 아르잔 유적은 스키타이 조형의 정체성을 확인하는 중요한 자료들을 제공한다. 즉 아르잔의 1호분을 발굴한 지 약 30년 후인 2000년 초에 다시 아르잔 2호분을 발굴하여 획기적인 고고 유물들을 수습해내었다. 2호분은 러시아 에르미타쥬 박물관 팀과 독일 국립고고학 연구소 팀이 공동으로 발굴하여[13] 보존처리와 편년에 세밀성을 더하였다. 아르잔의 2호분(기원전 7세기 중기)에서 상당량의 금공품이 발굴되었을 뿐 아니라[14] 공예기법도 우수하여 스키타이 문화에 대한 기존의 개념이 수정되어야 한다고 발굴 당사자들은 입을 모은다. 설령 주변 문화세력에 의존해 주문생산을 했을 가능성을 감안하더라도 디자인 자체가 타 문화에서 비교대상을 찾기 어려운, 매우 개성이 넘치는 작품들이라는 점을 고려해야 할 것이다.[15]

12 한편 이 아르잔 유물의 연대에 대해서 독일의 Parzinger는 오르도스 출토의 서주(기원전 1027~771) 시대 유물과의 유사성을 언급함으로써 사실상 아르잔 유물의 상한 연대를 더 올려잡을 수 있는 여지를 남기고 있다. [Hermann Parzinger, 앞의 책, p.35]. 이런 환상형의 동물양식은 아르잔 1호분 외에도 남시베리아의 타가르 문화 초기, 알타이의 마이레미르, 동부 카자흐스탄의 치럭타, 중앙아시아의 사카르-챠가(기원전 8~7세기) 등에서 나타나고 있지만, 아르잔 1호분 유물이 연대가 가장 이르다는 점이 주목된다. [유키시마 고우이치(雪嶋宏一),『スキタイ. 騎馬遊牧國家の歷史と考古』, (東京 : 雄山閣, 2008), pp.83~85].

13 Konstantin Čugunov, H. Parzinger, A. Nagler, "Der skythische Fürstengrabhügel von Arzhan 2 in Tuva. Vorbericht der russisch-deutschen Ausgrabungen 2000-2002," *Eurasia Antiqua 9*, (2003), p.113~162; Konstantin V. Čugunov, H. Parzinger, A. Nagler, *Der Goldschatz von Aržan*, (Mosel : Schirmer, 2006).

14 총 9,300점 이상의 유물을 발굴하였는데, 그 중에 약 5,700여 점이 금제품이다. Hermann Parzinger, *Die Skythen*, p.38; 하야시 토시오(林 俊雄), 앞의 책, p.118. 금제품의 총 중량이 20kg에 달하는 것으로 보고하고 있다.

15 앞의 2장 주8과 주48 참조.

III. 양식의 지속성

환상 동물형은 표범뿐 아니라 사자, 늑대, 고양잇과 동물feline을 주제로 하며, 출토지도 투바(아르잔)에서 흑해 연안의 크리미아, 중국 북서부 등지로 확산되고 있다. 대체로 기원전 5세기까지는 형태상의 큰 변형이 없이 유지되고 있다. 동주 시대(기원전 6~5세기)의 작품 중에는 자연주의적인 동물표현이 살아난 것도 있어서, "전형적인 스키타이 환상環狀 동물양식을 중국식 디자인으로 번안도 3-2한 것"[16]이라는 해석이 붙기도 한다. 심지어는 북중국에서 출토된 중국의 명나라(1368~1644) 때의 금속 디자인에도 스키타이 양식도 3-3이 지속된다는 것은 놀라운 일이 아닐 수 없다.[17]

한편 동물양식의 또 다른 주요 주제는 '동물투쟁'이다.[18] 동물투쟁은 일찍이 기원전 5세기, 이란의 페르세폴리스 아파다나 계단 부조에서 보듯이 사자가 숫

도 3-2 청동제 환상(環狀) 동물형 장식
기원전 6~5세기, 동주 시대, 뉴욕 개인 소장.

도 3-3 청동제 동물양식 장식
명(1368~1644) 또는 더 후대, 북중국 출토.

16 Emma C. Bunker & C. Bruce Chatwin, 앞의 책, p.101, pl.67. "the overall design appears to be a Chinese translation of the typical Scythian curled feline."

17 Emma C. Bunker, *Ancient Bronzes of the Eastern Eurasian Steppes from the Arthur M. Sackler Collections*, The A. M. Sackler Foundation, (New York : Harry N. Abrams, Inc., Publishers, 1997), pl.276.

18 '동물투쟁'에 관해서는 다음의 자료가 참고가 된다. Edith Dittrich, *Das Motiv des Tierkampfes in der altchinesischen Kunst*, (Wiesbaden : Otto Harrassowitz, 1963). Emma Emma C. Bunker & C. Bruce Chatwin, 앞의 책. 특히 벙커는 동물투쟁에는 샤머니즘적 요

양을 공격하는 약육강식의 양태로 나타난다. 또한 동물투쟁의 무대에서는 흔히 그리핀이 왕자의 자리를 점한다. 본시 그리핀은 신과 제왕의 수호자의 역할을 담당하였던 것이지만,[19] 유목 세계에서는 다른 동물의 공격자가 된 것이다. 스키타이의 경우 아르잔 2호분에서부터 그리핀 조형의 유물들이 다수 출토되어 그 동물에 대한 편향성을 짐작케 되는데,도 2-7 사실상 동물투쟁의 등장은 아직 예비 단계에 지나지 않는 것으로 보여진다.[20]

그러나 스키타이의 흑해 시대에서는 사정이 전혀 다르다. 기원전 4세기 이래의 금공품에서는 그리핀의 투쟁 장면이 두드러진다. 특히 흑해 북안의 톨스타야 모길라 쿠르간Tolstaya Mogila kurgan에서 출토된 〈금제 가슴장식〉도 3-4과 〈금제 칼집 장식〉(기원전 4세기)에는 말을 공격하는 그리핀이 매우 사실적으로 부조되었다. 비록 그리스 장인의 손으로 만든 것이지만, 이 작품들에 담겨진 콘텐츠가

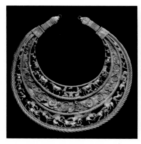

도 3-4 금제 가슴장식
기원전 4세기 중엽, 톨스타야 모길라 출토, 키에브 역사박물관.

소가 있음을 지적하기도 한다. Bunker, 위의 책, p.15~16.

19 그리핀은 기원전 10세기 경에는 고대 아시리아 신전의 수호자가 되며[하야시 토시오(林 俊雄), 앞의 책, p.89], 간다라 불상 조각에서는 부처의 보호자가 되었다. 이 후자의 예는 파리의 기메박물관 전시품에서 확인할 수 있다. 도 4-5 참조.

20 하야시 토시오(林 俊雄)는 조금 다른 견해를 표명한다. 즉 아르잔 2호분 출토의 〈아키나케스 형 단검〉의 칼자루 막음부에 두 마리의 호랑이가 입을 벌린 채 마주 보고 그 사이에 작은 염소(?) 한 마리가 끼어 있는 조형이 금상감 기법으로 표현되어 있는데, 이 장면을 그는 후기 스키타이 시대에 유행하기 시작한 동물투쟁을 예견할 수 있는 조형으로 보고 있다. 하야시 토시오(林 俊雄), 『スキタイと匈奴. 遊牧の文明』, (東京 : 講談社, 2007), p.119.

스키타이인들의 주제에 대한 깊은 이해와 심미성을 반영한다는 점에서 스키타이 미술의 최고 걸작이라고 하지 않을 수 없다.

하여간 이러한 동물투쟁은 흑해 북안에서 시작하여 스텝루트를 따라 점차 동쪽으로 오면서 알타이 파지리크, 몽골, 북중국의 오르도스, 영하 자치구에 이르며, 또한 시대도 기원을 전후한 시기에 도달한다.[21] 동물투쟁의 주제가 장신구에 이용되면서 장방형의 틀 속에 주제를 집어넣거나, 또는 틀이 없이 표현대상을 직접 노출시키는 방식이 개발되어, 후자는 'P'형, 'B'형 등으로 불리우기도 한다. 싸우는 동물들이 서로 얽혀있는 장면에 투각 operwork 기법을 활용함으로써 극적인 장식효과를 돋아준다. 이런 유형들은 대체로 표트르 대제의 콜렉션(시베리아 수집품)에 들어 있는, 기원전 4세기경의 유물들 가운데서 찾아볼 수 있다. 예컨대 'P'형의

도 3-5 금제 말을 공격하는 사자형 그리핀
기원전 5~4세기, 시베리아 출토, 에르미타쥬박물관.

도 3-6 금제 뱀과 싸우는 늑대형 대구(帶具)
기원전 7~5세기, 시베리아 출토, 에르미타쥬박물관.

〈금제 말을 공격하는 사자형 그리핀〉도 3-5 등의 작품들과[22] 더불어 장방형의 〈금제 뱀과 싸우는 늑대형 대구(帶具)〉도 3-6[23] 등을 들 수 있다.

21 주17, 18의 Emma. C. Bunker와 Edith Dittrich의 두 책을 참고하였고, 그중에 영하자치구 출토는 『中國靑銅器全集. 北方民族』15, (北京 : 文物出版社, 1995), 도판100, 101, 105 등을 참고하였다.
22 Karl Jettmar, 앞의 책, 도판1 〈세 마리의 야수가 싸우는 금판장식〉, 도판34 〈말을 공격하는 '사자형 그리핀'〉, 도판36 〈'신비로운' 늑대와 호랑이의 투쟁〉 등을 들 수 있다.
23 『소련 국립에르미타주 박물관 소장 스키타이 황금』, 앞의 책, 도판98.

동물투쟁에 등장하는 그리핀의 존재는, 그것이 동아시아에서 출현할 경우, 마치 서방 문화의 도래를 의미하는 것과 같은 상징성을 갖는다. 감숙성 남쪽 장가천 마가원馬家塬 유적에서 출토된 〈금제 그리핀과 뱀의 투쟁 요대식腰帶飾〉(기원전 4세기 중엽)도 2-9은 이런 성격을 잘 반영하고 있다. 묘주가 서융족西戎族 수장으로 추정되는 이 묘에서는 스키타이, 파지리크 문물과의 연관성을 보여주는 유물들이 다수 출토되기도 했을뿐더러,[24] 서역인으로 보여지는 금제 인물상이 발굴되기도 하여 서역과의 활발한 교류를 짐작케 한다.[25] 더욱이 감숙성은 중국 내륙의 관문 격이기도 하거니와 그 남쪽 끝인 장가천은 중원을 코앞에 둔 지역이라 한漢 이전에 벌써 실크로드를 타고 들어온 서역문화의 근접을 실감케 해준다.

한편 스키타이 동물투쟁의 도상적 전통은 사르마트 미술에 고스란히 이입된다. 아조프해와 카스피해 사이에 살고 있던 사르마트족은 기원전 4세기부터 흑해 북안의 스텝지대로 밀려들기 시작하여 기원전 2세기 초에 이르면 볼가강 하류로부터 대규모로 이동하여 스키타이를 남쪽의 크리미아로 밀쳐낸다.[26] 이 역사적 소용돌이 속에서 결국 양자 간의 문화적 융화가 일어난다. 볼가강 하류 출토의 'D'형의 〈말을 공격하는 맹수 장식판〉(기원전 1세기)과[27] 〈그리핀을 공격하는 상상적 동물들 목걸이〉(기원후 1세기)[28] 등은 이러한 역사를 반영하고 있다. 또한 흑해 북안의 하프리 3호분 출토의 〈장방형 금제 대식帶飾〉(1세기)은 두 마

24 『西戎遺珍. 馬家 戰國墓地出土文物』, 甘肅省文物考古研究所, (北京 : 文物出版社, 2014), pp.28~30.

25 왕 후이(王輝), 「甘肅 發現的 兩周時期的 "胡人"形象」, 『考古與文物』 第6期, (2013) p.60. 圖 一, 7. 馬家塬 M6 출토의 金人面飾의 특징을 "둥근 눈, 코, 입가 등이 두드러져 있고, 갈색 안료로 만곡한 둥근 눈썹과 새꼬리털처럼 위로 뻗친 호인의 수염을 그렸다. 머리에는 납작한 투구형의 첨모(尖帽)를 썼다"라고 기술하였다.

26 『소련 국립에르미타주 박물관 소장 스키타이 황금』, 앞의 책, p.258.

27 위의 책, 도판192.

28 위의 책, 도판 193.

리 용과 그리핀이 투쟁하는 내용을 담고 있다.[29]

뿐만 아니라 몽골의 노용·올(노인·울라) 6호분에서 출토된 펠트에서도 동물 투쟁의 형국이 연출된다. 동물을 공격하는 주체가 그리핀인지는 정확히 판별하기 어렵지만, "스키토·시베리아 예술의 의장을 잘 표징한 것"[30]이라고 한 발굴 보고서의 평가는 그 도상이 스키타이 범주에 있음을 천명하고 있다.

동물투쟁과 '동물양식'의 주제는 유목족들이 역사의 무대에서 주류로서 활약했던 기원을 전후한 시기까지 연속되었으며,[31] 그 이후 이러한 유목 미술의 전통은 정주문화에 스며들면서 오랫동안 긴 명맥을 유지해 나갔다. 예를 들면 그리핀도 3-7의 경우, '동물양식'의 특징을 담지한 채로 동유럽 지역Carpathian의 아바르Avars(558~805) 후기 문화에 등장하여, 페티시Fettich는 이 현상을 "네오 스키티안

도 3-7 **청동제 그리핀 장식, '네오-스키타이' 양식**
아바르스(558~805) 후기, 아바르스 영역,
비엔나 괴블(Göbl) 콜렉션.

neo-Scythian"이라고 불렀는데, 이것은 아마도 훈Hun족과도 연관이 있었을 것으로 본 것에 기인한다.[32] 이 유물을 자세히 보면 목갈기와 날개의 빗살이 단순화된 점, 투각 기법이 활용된 점, 그리핀을 사각 구획을 꽉 채워 구성한 점, 표현의 투박성 등은 전형적인 동물양식의 특징을 드러내고 있는 것이다. 어쨌든 이 양

29 하야시 토시오(林 俊雄),『スキタイと匈奴. 遊牧の文明』, pp.313~314.

30 우메하라 스에지(梅原 末治),『蒙古ノイン·ウラ發見の遺物』,(京都 : 便利堂, 1960), pp.65~66.

31 유목족에 대한 고고학적 연구에서 동물양식은 주요 과제 중의 하나이다. 근년에 세계 학계에서 이에 대한 전시와 연구가 집중되었다. 다음의 자료를 참고할 수 있다. Emmer C. Bunker, *Nomadic Art of the Eastern Eurasian Steppes*, (New York : The Metropolitan Museum of Art, 2002);『大草原の騎馬民族 -中國北方の靑銅器-』, 도쿄국립박물관(東京國立博物館), (東京 : 1997); Jenny F. So and Emma C. Bunker, *Traders and Raiders on China's Northern Frontier*, (Seattle : University of Washington Press, 1995); Adam T. Kessler, *Empires Beyond the Great Wall. The Heritage of Ginghis Khan*, (Natural History Museum of Los Angeles County, 1993).

32 Karl Jettmar, 앞의 책, p.199.

도 3-8 목제 마주 보는 그리핀 장식
16세기 이전, 참나무, 최장 41㎝, 네덜란드 제작 추정, 런던
개인 소장.

도 3-9 목제 그리핀 장식 장롱문짝
19세기, 호림박물관. 그리핀 한쌍을 마주 보게 조각하였다.

식이 기원후 8~9세기까지 존속되었다는 점이 눈여겨볼 부분이다.

그리핀 표현의 또 다른 전통은 서아시아와 유럽에서 찾아볼 수 있다. 즉 두 마리의 그리핀을 서로 마주 보게 하는 도상이 그것인데, 이것은 늦어도 기원전 첫 밀레니움기에는 정형화된다.[33] 런던 개인소장의 한 작품은도 3-8 참나무로 민속풍의 소박한 터치를 보이나 도상의 고전성을 충실히 따르고 있어, 근세로의 흐름을 이어주는 의미를 지닌다.[34]

근세에는 프랑스 루브르박물관의 한 전시실(19세기)의 코르니스 장식에도 나타난다. 그런데 이러한 서구의 전통과는 별개로 중국의 19세기 장롱의 문짝 장식도 3-9에는 스키타이의 동물양식 패턴의 그리핀이 부조로 조각되어 우리를 놀라게 한다.[35] 두 그리핀이 마주 보는 패턴인데, 생략과 과장 방식에 의한 앞·뒷발의 표현, 날개와 꼬리의 간략화된 인동문, 꼬부라진 독수리 부리 등의 요소들이 스키타이 전통의 재현을 여실히 보여준다.

33 하야시 토시오(林 俊雄),『グリフィンの飛翔 -聖獸からみた文化交流-』, 圖57의 5, 圖84의 3. 님루드 출토 유물.

34 소장자는 이 작품을 네덜란드로부터 구입한 것으로 전한다.

35 『한국의 목가구』전시도록, 호림박물관, (2015년 3월). 전시에서는 한국 고가구로 소개되었는데, 목공예 전문가인 박영규 교수에 따르면 19세기 작품으로서 중국의 영향을 받았거나 아예 중국 작품일 가능성이 있는 것으로 평가되고 있다.

제 2 부
실크로드와 세계 미술

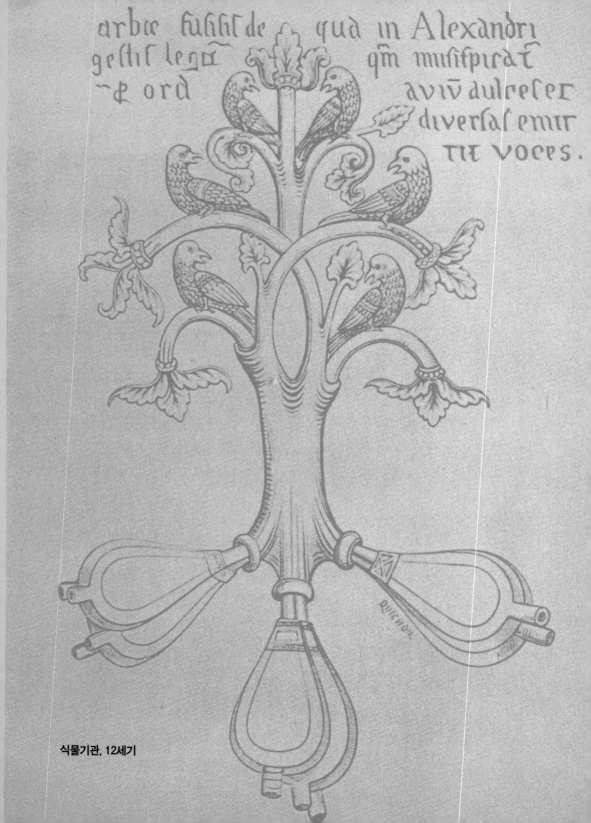

식물기관, 12세기

4장 | 실크로드와 문양의 길

 흑해 동안東岸의 쿠반에서 출토된 첫 밀레니움기 전반의 청동기에는 〈점박이 사슴문양〉이 들어있는데,[1] 이와 유사한 문양이 고대 한국의 청동기에도 나타나고 있어서 문양 전파에 대한 우리의 인식을 새롭게 하고 있다. 이런 사례들은 비일비재하다. 알타이 동편에 있는 아르잔 지역의 스키타이 무덤에서는 금제 장신구가 쏟아져 나왔다. 기원전 7세기로 편년되는 이 유물들 가운데 그리핀 문양을 모티프로 한 작품이 들어있어 우리를 놀라게 한다. 서아시아 계통의 이 문양이 어떻게 동쪽으로 흘러온 것일까. 또한 기원전 5세기의 파지리크 고분에서는 이란제로 믿어지는 카펫이 출토되었고, 거기에는 팔메트 문양 등 다양한 초화문 등이 수놓아진 것이다. 이처럼 문양의 동서교류는 일찍부터 활발했던 것이 분명하다. '실크를 실어나른 길'이라고 해서 리히트호펜이 붙인 '실크로드'[2] 보다 훨씬 앞선다.

 따라서 '실크로드'의 의미는 교류의 상징성을 가질 뿐, 실제로 인류는 그 이전부터 동서를 오갔고, 그를 통해 많은 문물이 전달되는 가운데 다양한 문양들이 원류지를 떠나 퍼져나간 것이다. 이러한 교류의 동기에 대해 실크로드학에

1 Metropolitan Museum of Art, *The Golden Deer of Eurasia*, (Yale University Press, 2000), p.137, pl.138.

2 알려진 대로 '실크로드' 명칭은 독일 지리학자 리히트호펜(1833~1905)에 의해 1877년에 명명되었다. Ferdinand von Richthofen, *China. Ergebnisse eigener Reisen und Darauf Gegründeter Studien, Erster Band*, (Berlin : Verlag von Dietrich Reimer, 1877), p.496.

서는 대체로 4가지 관점에서 분석한다. 교역, 여행, 전쟁, 종교 등이 그것이다.[3] 물론 문양 자체도 이러한 동기에 의해 확산된다는 전제하에 이 글을 전개하고 자 한다.

I. 문양의 전개

1. 교역

고대 유목족들은 말을 타고 스텝루트를 따라 먼 곳까지 이동한다. 이웃 지역과 물물거래도 가능했을 것으로 본다. 이런 경로로 이동된 문양이 스키타이의 '동물양식' 문양이라고 할 수 있다.[4] 동물의 형상을 왜곡, 생략시킨 개성적인 문양이 생성되었는데, 그것은 적어도 스키타이의 활동기인 기원전 9세기부터, 영향을 입은 북중국의 전국말 기원전 3세기까지의[5] 장구한 세월 동안 이웃 문화권에 전파되어 강한 영향을 끼쳤다. 이 문양들이 오랜 기간 유지된 문양의 지속성의 의미에서 '렌투스 양식'이라고 불리기도 한다.[6]

3 이와 같은 4개념의 아이디어는 다음의 책에서 참고한 것이지만, 그 책의 관점은 문양과 무관하다. Susan Whitfield ed., *The Silk Road. Trade, Travel, War and Faith*, (Chicago : Serindia Publication, 2004), pp.13~23.

4 'Animal Style Art'에 대해서는 다음의 책을 참조. Michael I. Rostovtzeff, *The Animal Style in South Russia and China*, (Princeton : 1929); Emma C. Bunker & C. Bruce Chatwin, *'Animal Style' Art from East to West*, (An Asia House Gallery Publication, 1970); 뻬레보드 치꼬바, E. V., 정석배 역, 『스키타이 동물양식』, (학연문화사, 1999).

5 이 동물주제는 중국 북방의 대표적인 유물들로만 편년해 봐도 흉노와 漢이 겹치는 시기인 진한대까지는 영향을 끼쳤을 것으로 봐야 한다. "서한 시기에 이르러 동물문 예술의 종류가 현저히 감소되었다"『中國靑銅器全集. 北方民族』15, (北京 : 文物出版社, 1995), p.29]고는 하지만 유지되고는 있었던 것이다.

6 이 책의 3장 「길고 긴 렌투스 양식」 참조. 필자는 '동물양식' 문양을 지속성의 관점에서 '천천히', '더딘'이라는 라틴어 '렌투스(lentus)'를 따서 '렌투스 양식'이라고 명명한 바 있다. 권영필, 『렌투스 양식의 미술 -동쪽으로 불어온 실크로드 바람』(상 · 하), (사계절, 2002).

그러나 실크로드를 통한 교역의 대부분은 제도권 내에서 행해지는 경우를 말할 수 있다. 공식적인 무역뿐만 아니라, 조공의 형태, 또는 하사품 등이 여기에 포함될 것이다. 따라서 그러한 물품 속에는 대표적인 문양이 들어 있게 마련이다. 그 대상물 중에 문양이 수반되는 종류는 직물, 카펫, 금은 공예품, 도자기 등을 들 수 있다.

한漢 나라 때 수출된 중국비단이 서아시아에서 발굴된 사례를 살펴보면, 예컨대 팔미라 박물관에 있는 비단 조각도 4-1에서 당시 한漢의 능형문菱形文을 확인할 수 있다.[7] 실크로드와 문양의 연관성을 적나라하게 드러내는 대목이 아닐 수 없다. 유사한 경우가 몽골의 노용·올 흉노 고분 출토품도 4-2에서도 보인다. 기원전 1세기 때의 중국 비단의 문양이 생생하게 남아 있다.[8]

이 흉노 고분에서 출토된, 이란제製로 평가되는 카펫에는 팔메트 문양을 포함한 초화문과 더불어 그리핀의 문양까지 들어있어 문양사의 귀중한 사료가 되

도 4-1 옛 문양의 비단
전한(기원전 206~기원후 24), 팔미라 출토,
국립 팔미라박물관. 팔미라 박물관에 전시된 유품.

도 4-2 옛 문양의 비단
기원후 1세기, 노용·올 출토, 에르미타쥬박물관.
1923년 러시아 코즐러브가 발굴, 흉노 묘에서 출토된
카펫 주연을 두른 비단.

7 필자가 팔미라 박물관의 전시 작품에서 찍은 자료를 보면 연속능형문과 양식화된 동물문이 확인된다. 전시 캡션에는 "'Han damask' silk with gazelles from China(Iamblik Tower Tomb 83 AD)"라고 적혀 있다.

8 노인·울라(노용·올) 제6호분 출토의 카펫 주연을 두른 비단의 문양에는 '花菱' 문양이 직조되어 있다. 우메하라 스에지(梅原 末治),『蒙古ノイン·ウラ發見の遺物』, (京都 : 便利堂, 1960), pp.76~77, 圖44.

고 있다. 한편 시리아의 견직물 편(기원후 3세기 초)에 보이는 4엽화판문은 중앙아시아의 호탄 근처에서 출토된 〈켄타우어와 병사문 벽걸이〉 편의 의복문과 일치한다. 이 출토물은 중앙아시아에서 생산된 것으로 알려져 이 꽃문양이 수입된 후 현지에서 재생산되었음을 알게 한다.[9]

또한 당나라 때에는, 수입한 사산왕조의 은제접시에서 얻은 제왕 수렵문과, 소그드의 직조에서 얻은 연주문을 각각 중국식으로 번안하여 비단에 직조하였다. 당에서 제작한 발에 리본을 묶은 천마문 금錦이 투르판의 아스타나에서 출토되고 있으며, 이런 유형의 작품이 일본으로 수출되어 법륭사法隆寺에 소장된

도 4-3 **청동 연주문 장식 원형판**
기원전 1천년기, 아제르바이젠 출토,
테헤란 국립 이란박물관.

사실은 잘 알려진 일이다.[10] 또한 서아시아에서 생산된 천마문 금錦, samite silk이 이집트의 안티오네 Antione에서 발견되기도 한다.[11]

한편 문양의 개념을 넓혀 보면, 수입된 그릇의 특별한 형태가 전이된 경우도 살펴볼 수 있다. 가령 당에 입수된 소그드 은기의 팔곡 철판凸瓣을 당식唐式으로 바꾸어 재창조한 사례도 발견된다.[12]

동아시아에 큰 영향을 끼친 문양은 연주문이다. 이 문양은 기원전에 서아시아에서 비롯되었다. 지금까지 알려진 최고最古의 연주문은 테헤란 박물관

9 Kwon Young-pil, "West Asia and ancient Korean Culture: Revisiting the Silk Road from an Art History Perspective," *The International Journal of Korean Art and Archaeology*, (Seoul : National Museum of Korea, 2009), p.164.

10 소후카와 히로시 · 요시다 유타카(曾布川 寬 · 吉田 豊),『ソグド人の美術と言語』, (京都 : 臨川書店, 2011), pp.274~275, 圖5-40.

11 Zhao Feng, "The Evolution of Textiles Along the Silk Road", *China. Dawn of a Golden Age, 200-750 AD*, J. C. Y. Watt, (New York : The Metropolitan Museum of Art, 2004), p.74, fig.72.

12 치 둥팡(齊東方),「輸入 模倣 改造 創新 -粟特器物與中國文化」,『從撒馬爾干到長安』, 榮新江 主編, (北京: 北京圖書館出版社, 2004), p.32.

의 〈청동 연주문 장식 원형판〉도 4-3으로 기원전 1밀레니움기에 속한다.[13] 또한 비교적 오래된 자료로는 하쟈바드-파르스 출토의 도기전의 〈연주문 사자두형〉 (기원후 4세기)을[14] 들 수 있다. 이 문양은 기원후부터 소그드로 건너와 6~7세기 때에는 대 유행의 소용돌이를 일으켰다.[15] 동아시아에 알려진 연주문은 대부분 소그드 문물을 통한 것이다.

중국의 연주문은 대체로 위진남북조 시기에 시작되는 것으로 알려져 있었으나, 근년의 연구 성과에 따르면,[16] 연주문의 사용 사례도 보다 이른 시기로 상향될 가능성을 생각해 볼 수 있다. 실제로 한漢나라 기와에 연주문으로 해석할 수 있는 사례를 발견할 수 있다.[17] 또한 이와 유사한 기와가 낙랑에서도 출토되어

13 필자가 조사한 자료에 따르면 그러하다.

14 National Museum of Iran, *Decorative Architectural Stucco from the Partian & Sassanid Eras*, (unknown datum).

15 소그드 연주문의 초기 유물들은 많지 않은 가운데, 예를 들면 〈쿠샨 왕자의 두부와 모자 소조상〉(기원후 1~2세기, 달베르진 · 테파 출토, 우즈베키스탄 예술연구소 소장)의 모자 주연을 장식한 연주문이라든가, 〈장식물 거푸집〉(3~4세기, 카라 · 테페 출토, 사마르칸드 고고학연구소 소장)에 나타난 연주문 따위를 들 수 있으며, 아프라시압 벽화(7세기 중엽)에 묘사된 인물들 의복의 연주문은 유행의 절정기에 속하는 것으로 볼 수 있다.
『동서문명의 십자로. 우즈베키스탄의 고대문화』, 국립중앙박물관, (2009), 도48, 52, 86, 87.

16 김병준, 「敦煌 縣泉置漢簡에 보이는 漢代 변경무역 -삼한과 낙랑군의 교역과 관련하여-」, 『한국 출토 유물: 초기철기 삼국시대』, 권오영 등, (2011. 11), pp.1391~1398. 張騫의 서역행의 귀로에 중앙아시아 현지 사절이 동행했던 사실이 사서에 대략 기록되고 있기도 하고『史記』卷123 大宛列傳, 김병준 p.1398] , 또한 기원전 11년 康居가 아들을 한의 조정에 보내 상업교역의 의지를 표출하기도 한다『漢書』卷96 "以此度之, 何故遣子入侍? 其欲賈市为好, 辞之诈也."(김병준 p.1399, 번역문 참조); Étienne de la Vaissière, trans. James Ward, *Sogdian Traders. A History*, (Leiden : Brill, 2005), p.37]. 나아가 김병준은 그의 논문에서 1990년대 초 돈황에서 발견된 漢簡 중에 들어있는 〈永光五年康居王使者訴訟册〉을 해석하여 기원전 39년에 소그드인(康居) 사자들이 돈황을 거쳐 중국에 들어와 활동한 확실한 증거를 소개하고 있다.

17 『중국 고대도성 문물전』, 한성백제박물관, (2015), 도2-3. 이 유물과 함께 전시된 〈'내청'명 청동거울〉(도072)에도 중심에 연주문류(類)가 들어있어 주목된다. 하지만 전자(수막새)의 연주문을 '꽃술' 상징으로, 후자(청동거울)의 연주문을 '달' 상징으로 각각 해석할 소지가 없지도 않기에 아직은 그것들을 연주문으로 단정짓기는 어려운 시점이다. 그러나 다른 한편 영국 브리티시뮤지엄에 전시된, 연주문이 새겨진 니야 출토의 목재 테이블(유물번호 OA

다각도의 검토가 요구된다고 하겠다.[18]

　고대 한국의 연주문은 백제 것으로 부여 규암면 절터에서 발견된 벽전의 문양이다. 그 밖에는 통일신라의 기와(암키와, 수키와, 치미 등)에 그 문양이 다량으로 검출된다. 이러한 유행은 소그드와 중국이라는 두 진원자震源者로부터 온 것임을 염두에 두어야 할 것으로 본다. 이와 함께 검토되어야 할 문양은 쌍조문이다. 새가 마주 보고 있는, 때로는 꽃잎을 서로 물고 있는 문양은 주로 기와에 돋을 무늬로 표현된다. 이것은 범凡이란계 문양이다.

　연주문을 비롯, 인동문, 포도문 등은 중국에는 없었던 문양들이다.[19] 금은공예품과 도자기 등의 전두리나 굽부분에 나오는 넝쿨문양, 아칸서스 문양 따위는 그 근원이 이집트를 포함한 서아시아에서 발생한 것으로 실크로드를 타고서 동점하였던 것이다. 이런 초화문들은 중국 도자기에 전이되고, 다시 이를 통해 한국의 청자, 분청사기, 청화백자 등에 몇 세기 동안 지속적으로 전파된 것이다.

　다른 한편, 중국의 도자기가 서아시아에 수출된 것은 당나라 때부터였다. 이집트의 카이로 근교 후스타트Fustat에는 도자기 파편 퇴적층이 있었다. 발굴 조사에 따르면, 출토된 도자기 파편은 60만 편에 달하는데, 그중에 중국 도자편이 1만2천 편이나 된다. 이른 시대는 8~9세기 당나라 때부터 16~17세기의 청대까지에 이른다. 바다의 실크로드를 통한 도자무역의 실상을 파악할 수 있는 대목이다. 그런데 이 중에 중국 도자의 카피품이 들어 있다는 점이 흥미롭다. 수입 직후 만든 것들인데, 거기에는 중국식의 초화문, 연판문蓮瓣文 따위가 표현되어 문양의 전파 사정을 파악할 수 있게 한다.[20]

　　1907.11-11.85)이 1~4세기인 점을 감안하면 漢代 중원에 연주문이 전달되었을 가능성은 점쳐볼 수 있을 것으로 보인다.

18　우메하라 스에지 · 후지타 료사쿠(梅原 末治 · 藤田 亮策) 編,『朝鮮古文化綜鑑』第三卷, (奈良 : 養德社, 1959), 圖版 第95-393.

19　『オクサスのほとりより』, (Miho Museum, 2009), p.48.

20　미카미 쓰기오(三上 次男),『陶磁の道 -東西文明の接點をたずねて-』, (東京 : 中央公論美術出版, 2000), pp.15~34.

2. 여행

고대 사회에서는 여행 개념이 없었다고 해도 과언이 아닐 것이다. 여행에 대한 인식, 사회체제, 정보, 교통기관 등의 조건이 매우 열악했던 것에서 야기된 결과이겠다. 그러나 사실상 역사가인 그리스의 헤로도투스도 여행을 많이 한 사람에 속할 것이고, 또한 중국 한 나라 때의 장건張騫도 사절의 신분으로 13년 동안 이역만리를 다녀오긴 했지만, 기실 그것 역시 여행인 셈이다. 그리고 이들의 왕래 길은 그 자체가 실크로드였던 것이다. 그 여행길에 어떤 문양들이 오갔는지는 확인키 어려워도 영향을 끼쳤을 것임에는 틀림없다.

또한 불교 승려들의 구법여행도 중요한 부분이다. 주지되듯이, 5세기 법현의 『불국기』를 비롯, 7세기 당 현장의 『대당서역기』, 8세기 혜초의 『왕오천축국전』 등에는 실크로드의 많은 문물들이 소개되어 있다. 이 자료들이 종교적, 역사적, 인문적 가치를 지닌 것은 분명하지만, 거기에서 미술, 특히 문양 자료를 섭렵하기는 쉽지 않다고 하겠다.

역사상 여행가로 알려진 사람들로서는 제일 유명한 마르코 폴로Marco Polo(1260년 베니스 출발, 1295년 귀향), 이븐 바투타Ibn Battuta(1325~1354년간 여행) 등을 내세울 수 있다. 그런데 한가지 흥미 있는 일은 『동방견문록Divisamentdou Monde』에는 그리핀에 대한 항목이 나온다. 괴력을 가진 이 상상적인 동물을 실제로 보았다는 이야기가 쓰여있다.[21] 이 점을 유추 해석하면 13세기에만 해도 그리핀에 대한 강한 호기심이 살아있었다는 점이다. 그리핀의 문양적 가치를 입증한 귀중한 사례이다. 또한 14세기 중엽에 30년간 아시아, 아프리카, 유럽을 종횡무진 편력한 바투타에게서도 그 당시 사람들은 이국풍취에 대한 많은 자극을 받았을 것이다.

21 마르코 폴로(Marco Polo), 김호동 역주, 『동방견문록』, (사계절, 2000), pp.495~496.

실크로드사에 힘을 실은 이 귀중한 자료를 번역한 정수일은 책의 서장에 "13세기 이슬람 도자기의 타일문양, 바빌로니아나 페르시아 성벽의 문, 이슬람의 사원건축에 많이 이용되었고, 독특한 문양이 인상적이다"라고 쓴다.[22] 바투타의 편력이 이슬람 쪽에 치우친 사실과 연관해서 이러한 문양사적 관점을 역자가 내세운 자료로 이해된다. 사실상 이러한 이슬람 문양이 현대에까지도 영향을 미쳤음을 알 수 있다. 잘 알려진 일이지만, 프랑스의 거장 앙리 마티스Henri Matisse의 후기 작품들은 대부분 양식화된 이슬람 미술의 꽃 문양을 배경으로 하고 있다.[23]

3. 전쟁

역사상 가장 큰 족적과 파문을 일으킨 전쟁은 아마도 알렉산더 대왕의 동방 원정일 것이다. 긴 여정도 그렇거니와 결과적으로도 '헬레니즘'이란 대문화현상을 발단시켰다는 점에서 그러하다. 인문학, 예술, 종교 등이 몇 세기 동안 그 문화적 소용돌이 속에 녹아 있었다. 사실상 헬레니즘의 영향은 많은 분야에서 보다 지속적이었다.

우선 눈에 띠는 것은 그리스 건축양식 중에 코린트 양식의 문양이다. 그 문양은 불교미술, 특히 간다라 미술에 많은 영향을 끼쳤다. 뿐만 아니라 로마인의 석관 장식에 많이 나오는 꽃넝쿨garland 문양도 불교에 전이되어 간다라 양식에 등장한다. 원통형 사리구 외면에는 그 문양이 시문된다.[24] 멀리는 중앙아시아의

22 이븐 바투타(Ibn Battuta), 정수일 역주, 『이븐 바투타 여행기』 1, (창작과 비평사, 2001), 책 앞의 컬러도판과 캡션.

23 스기무라 토(杉村 棟), 「東西アジアの交流」, 『世界美術大全集』, 東洋編 第17卷, イスラーム, 責任編集 杉村 棟, (東京 : 小學館, 1999), p.277; Pierre Schneider, "The Figure in the Carpet. Matisse und das Dekorative', *Henri Matisse*, (Kunsthaus Zürich, 1982), p.14.

24 오카자키 타카시(岡崎 敬), 『東西交涉の考古學』, (東京 : 平凡社, 1973), pp.275~276.

미란 벽화에도 나온다.[25] 아마도 두 대상이 모두 사자死者를 존숭하는 의미를 가진 것에서 전이된 것으로 보인다. 또한 불상 도상에 등장하는 그리핀의 존재도 헬레니즘의 영향으로 파악된다.

751년 달라스 전투에서 중국은 이슬람에게 완전 항복하였다. 고구려의 후예 고선지 장군의 패배였다. 이 여파로 당군唐軍이 다수 아랍권으로 잡혀갔다. 이에 대한 기록이 잡혀갔다 귀환한 두환杜還의 『경행기經行記』에 담겨있다. 『경행기』는 현재 남아 있지 않지만, 그 내용의 개략이 두우杜佑의 『통전通典』에 전한다.[26] 그런데 『통전』의 『경행기』 항목을 보면, 포로 중에는 '금은장金銀匠', '화장畵匠' 등이 포함돼 있어, 이로 보면 8세기 전반의 중국 미술문양을 아랍권에 전했을 가능성이 농후하다.

전쟁사에 남을 그 후의 사건은 13세기 전반의 징기스칸의 서정이다. 징기스칸의 동서정벌은 한두 가지 점에서 우리의 주제와 밀접히 연관된다. 첫째, '잠jam'이라는 역참 제도를 개발하여 '새로운' 실크로드 확장에 기여하였다는 점.[27] 둘째, 전쟁 포로를 통해 몽골의 궁정이 당시의 유럽 미술을 체험하는 기회를 가졌다는 점이다. 특히 후자의 경우 포로였던 프랑스인 기욤 부쉐Guillaume Boucher가 궁정장인으로 활약한 스토리의 편린들이 매우 중요하다.[28]

25 Benjamin Rowland, *The Art and Architecture of India. Buddhist · Hindu · Jain*, (New York : Penguin Books, 1974), pp.186~187.

26 杜佑, 『通典』 下, (長沙 : 岳麓書社出版, 1995), p.2756.

27 김호동, 『몽골제국과 세계사의 탄생』, (돌베개, 2010), pp.141~142.

28 징기스칸의 아들인 제2대 칸 우구데이(재위 1229~1241)가 그의 말년에 동유럽을 유린하여 유럽의 교회는 대책 수립에 부심하였고, 그 일환으로 사제를 몽골에 파견, 회유책을 강구하였다. 1253에 프랑스 왕 루이 9세가 프랑스 수사 루브룩(William of Rubruck, 魯布魯克)을 카라코룸에 파견하여, 그는 1년간 머물고 귀국한 후, 왕에게 여행 내용을 「보고」 [in: Christopher Dawson ed., *The Mongol Mission. Narratives and Letters of the Franciscan Missionaries in Mongolia and China in the Thirteenth and Fourteenth Centuries*, (New York : Sheed and Ward, 1955), pp.89~221] 하였다. 이 여행기의 내용 중에 수도 카라코룸에서 활동한 프랑스 금속세공 장인 부쉐에 관한 기록이 들어있어 주목된다. 5장 '징기스칸 시대 칸발릭의 서양화' 참조.

도 4-4a **식물 기관**
12세기. 미술사가 L. 올쉬키(Leonardo Olschki)가 징기스칸 시대에 칸발릭(북경)에서 봉사한 프랑스 장인 기욤 부쉐(Guillaume Boucher)의 필법에 걸맞을 것으로 추론한 작품.

도 4-4b **비야르 드 온느꾸르의 사자**
13세기, 온느꾸르의 화첩.
올쉬키가 선정한 온느꾸르(Villard de Honnecourt)의 사자 그림.

　　더욱이 부쉐가 남겼을 작품을 재구성한 레오나르도 올스키Leonardo Olschki의 연구[29]는 큰 도움이 된다. 올스키는 부쉐가 그렸을만한 작품들을 부쉐와 성향이 일치하는 — 또는 연속선상에 있는 — 그의 전·후 시대의 유럽 화가들의 작품들 속에서 대표적인 10점을 골라내었다. 그중의 몇 점이 문양의 성격을 갖기에 여기에 2점을 소개한다: 〈식물기관An Organ in Form of a Tree〉도 4-4a((12세기)과 〈비야르 드 온느꾸르의 사자Villard de Honnecourt's Lion〉도 4-4b(13세기)[30]인데, 전자는

29　Leonardo Olschki, *Guillaume Boucher. A French Artist at the Court of The Khans*, (Baltimore : The Johns Hopkins Press, 1946).
30　위의 책, p.79, p.114, pl.5, pl.8. 부쉐가 분수에 4마리의 사자상을 만들었는데, Olschki는 그것을 드 온느꾸르의 작품에 비유하였다.

중세 박물학의 전통을 드러내는 식물표본 같은 작품이고, 후자는 부쉐와 동시대인인 유명 프랑스 건축 디자이너 드 온느꾸르의 작품이다.

4. 종교

불교는 조형에 의지하여 종교성을 발현하는 성향이 강하다. 따라서 그 과정에 많은 문양들이 수반된다. 인도의 불교는 서북쪽으로 올라가 간다라에서 꽃을 피우고, 많은 조형물들을 탄생시켰다. 간다라 불상 중에서는 그리핀을 마치 협시불처럼 좌우에 안치하여 주존을 보위하는 형세도 4-5를 찾아볼 수 있다. 이처럼 전염성이 강한 문양인 그리핀이 불교와 습합된 것은 전혀 우연한 일이 아니다.

그로부터 실크로드를 타고서 동진하는 과정에서 많은 문양들을 전파시켰다. 연화문 같은 것은 대표적인 사례 중의 하나이다. 또한 불상 광배의 화염문과 양식적 표현의 의습도 중국을 거쳐 한국에까지 다다른다. 특히 불화에 나타나는 영기문은[31] 지속성의 관점에서 문양의 본질을 잘 드러낸다.

'동방기독교'라 불리우는 네스토리우스의 십자가도 문양화되어, 돈황 출토의 스타인 콜렉션에 들어있는 두루마리 〈사제상〉에는 몇 개의 십자가 문양이 나타난다.[32] 중국 내륙에서 발견된 비석에도 네스토리우스 문양을 찾아볼 수 있다.[33] 마니교의 창시자인 마니는 화가였다. 그리하여 마니교는 성화에 치중하였고, 점차 초화문 등 장식적 요소가 가미되었고, 시간이 지남에 따라 이런 요소들이 문양의 성격을 띠기도 한다.

31 강우방은 미술의 본질을 '영기문'에 두고 한국미술을 새롭게 해석하였다. 강우방, 『한국미술의 탄생. 세계미술사의 정립을 위한 서장』, (솔, 2007).

32 김호동, 『동방기독교와 동서문명』, (까치, 2002), pp.164~166.

33 Francis A. Rouleau, "The Yangchow Latin Tombstone as a Landmark of Medieval Christianity in China", *Harvard Journal of Asiatic Studies*, vol.17, no.3/4 (Dec. 1954).

도 4-5 편암 '스라바스티의 기적' 불상
기원후 3~4세기, 아프가니스탄 카피사 출토, 파리 기메박물관. 불상 좌우에서 불가를 수호하는 한 쌍의 그리핀이 주목된다.

Ⅱ. 결론

실크로드를 다녔던 사람들은 각기 이동의 목적을 가지고 있다. 그 목적은 위에서 살핀 것처럼 교역, 여행, 전쟁, 종교 등의 계기와 일치한다. 그 이동을 수단으로 미술품, 공예품, 의복, 문장, 성화, 무기 등에 담겨진 문양이 전이된다. 그런데 건축물은 이동할 수 없는 본질임에도, 그것이 가지고 있는 양식, 문양 등이 다른 지역으로 확장된다. 건축양식과 문양이 관자觀者의 감성을 자극하면, 그 사람을 통해 전달되는 원리이다. 따라서 문양은 때로 사상, 문학, 악곡, 무용과 같은 '무형문화재'와 특성을 공유한다고 하겠다. 이런 의미에서 '문양의 길'은 실크로드와 불가분리의 관계에 놓여 있으며, 실크로드학을 광범위하게 활용해야 하는 위치에 있다고 하겠다.

부록

특수 문양 사례 시론: 고구려 벽화와 돈황벽화의 의미론적 유사성

1. 간다라의 하르미카-베디카 문양

인도 간다라 탑의 상부에는 복발 위에 얹혀진 '하르미카harmika, 平頭'가[1] 있는데, 이는 천계天界의 궁전을 상징하는 신성한 영역으로서[2] 그 주변의 속계와 경계짓기 위해 '베디카'라고 하는 울타리vedika, 欄楯를 둘러치는 상자형 구조로 되어 있다. 따라서 이 부분은 '내용harmika'을 담는 '그릇vedika'의 관계로서 '하르미카-베디카'라 칭할 수 있다. 또한 탑의 하부의 탑돌이pradakṣiṇa를 위한 구역에도 신성神聖 영역의 표시로 이 베디카 울타리를 둘러치게 되어 있다.

이와 같은 구조를 가지고 있는 고식古式의 사례는 산치 대탑도 4-시1a을 들 수 있다. 또한 하르미카-베디카의 상부는 더 복합적이다. 인도의 바르후트 부조 불탑도와 산치 대탑의 부조에서 보듯이 하르미카-베디카의 상부가 역逆피라미드형으로서 층단을 이루며 적립된다. 층단 위에는 철벽凸壁, 또는 城塞文 형태를 얹어 놓는 것이 특징이다. 이러한 제반 구조 형식은 간다라에 고스란히 전파된다.[3] 더욱 주목되는 것은 이 철벽 형식이 돈황벽화(257굴)와 고구려벽화(쌍영총)에도

1 『望月佛敎大辭典』, 츠카모토 젠류(塚本 善隆) 編, (東京 : 世界聖典刊行協會, 1973), p.3835 下 ; 오타니 나카오(小谷 仲男), 『ガンダーラ美術とクシャン王朝』, (京都 : 同朋舍出版, 1996), p.292, fig.54.
2 "하르미카 : 궁융형 하늘로 둘러싸여진 우주 정상의 최정점에 거하는 삼십삼천(三十三天)을 상징하는 복발(覆鉢) 꼭대기에 있으며, 탑에서는 그것에 의해서만 세계산(world-mountain)의 존재가 표현된다." Benjamin Rowland, *The Art and Architecture of India. Buddhist · Hindu · Jain*, (New York : Penguin Books, 1974), p.79.
 '세속적인 곳과 구별되는 신성한 구역'을 의미하며, 나아가 제단, 세계수, 세계의 축(axis mundi)으로 파악되기도 한다. Wikipedia. Die freie Enzyklopädie. [접속일자: 2015년 1월 20일]; 천득염, 『인도불탑의 의미와 형식』, (도서출판 심미안, 2013), pp.132~134.
3 오타니 나카오(小谷 仲男), 앞의 책, pp.282~283. 오타니는 철벽을 'merlon'이라 불렀다.

하르미카
(harmika, 平頭)

베디카
(vedika, 欄楯)

도 4-시1a 산치 대탑의 상부 하르미카(harmika) 부분
기원후 1세기, 인도 산치.

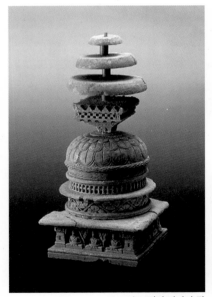

도 4-시2b 편암 간다라 탑의 하르미카-베디카 파편
기원후 2~3세기, 간다라 출토, 영국 브리티시뮤지엄.

도 4-시2a 편암 간다라 탑
기원후 3~4세기, 스와트 출토, 스와트 박물관.
복발 상부의 하르미카-베디카(성속을 구분하는 경계)
부분의 격자문이 중요하다.

도 4-시2c 편암 간다라 탑 상부
기원후 2~3 세기, 스와트 붓카라 사원지 출토, 스와트 박물관

나타난다는 사실이다.

여기에서 우리의 주목을 끄는 부분은 하르미카-베디카이다. 즉 울타리 형태로서 상하 연속된 창 문양이라는 점이다. 간다라 작품에서는 그 문양이 제법 양식화되어, 가령 스와트 출토의 탑(현 탁실라 박물관 소장)도 4-시2a에서는 그 특징이 잘 드러난다. 특히 브리티시뮤지엄의 소장 자료에서는 창의 수효가 늘어나 공간적으로 더 확장된 모양을 보이며, 완연한 격자문을 완성한다.[4]도 4-시2b 여기에 더하여 스와트 소장의 봉헌탑 상부에는 사격자문(솔방울 문양 유사)도 4-시2c이 나타나 이 베디카 문양 자체가 하나의 유형을 이루고 있음을 짐작케 한다.

2. 하르미카-베디카 문양의 돈황 전이

실크로드 상에서 간다라와 돈황은 문화적으로 상호 연결된 구조 속에 있다. 특히 불교적인 관점에서는 더욱 그러하다. 인도의 불교미술이 동아시아로 전파되는 통로의 중심부에 간다라가 있으며, 중국으로 들어가는 관문의 입구에 돈황이 위치한다. 따라서 간다라 미술이 돈황에 영향을 끼침은 당연한 일이다.

지금 남아있는 돈황벽화의 초기연대는 북량北涼 시기인데, 석굴의 수효도 얼마되지 않는다. 268굴, 272굴, 275굴 등이 그것이다. 이 세 굴은 북량 중기인 430년 경에 조영된 것으로 편년되며,[5] 이 석굴들의 불상과 벽화는 새로운 조형

4　W. Zwalf, *A Catalogue of the Gandhara Sculpture in the British Museum*, vol.I: Text, (London : British Museum Press, 1996), p.61, 295~296; vol.II: Plates, pl.470; Seiichi Mizuno and Takayasu Higuchi (ed.), *Thareli, Buddhist site in Pakistan surveyed in 1963-1967*, (Kyoto University Scientific Mission to Irnian Plateau and Hindukush, 1978), pl.131. 1-13; 히구치 타카야스(樋口 隆康),『パキスタン·ガンダーラ美術展』, (國立國際美術館, 1984), 圖 III-1.
　　종교적 관념을 떠나 순수한 문양의 형태에서 이와같이 바둑판의 흑백이 섞바뀌는 모양의 문양을 일인들은 ' 文', 또는 '市松文様'이라고 부르기도 한다.『シルクロード. 絹と黃金の道』, 도쿄국립박물관(東京國立博物館), (東京 : 2002), p.123.
5　판 진스·류 융쩡(樊錦詩·劉永增),『燉煌鑑賞』, (南京 : 江蘇美術出版社, 2006), p.143.

기법으로서 "서방 예인의 솜씨로부터" 온 것으로 추단된다는 것이다.[6] 여기에 간다라 조형기법을 포함할 수도 있을 것이다.

돈황벽화에 초기 격자문이 등장한 것은 석굴 259호(북벽 천정), 254호(중심주 상부 천정), 257호(후부 천정), 251호(중심주 동북) 등이다. 이것들은 북조 막고굴 제2기 석굴에 해당된다. 북위가 돈황을 점령한(439) 후, 통치에 들어간 것이 444년이고 그 즉시 돈황진鎭을 설치(444~452)하였고, 곧 태무제의 폐불(446~ 452)이 단행되었으며, 이어서 운강석굴의 담요曇曜 5굴이 조영(460~465)되었기에 실제 제2기 돈황석굴의 성립 시기는 465년 이후부터 500년 전후 사이인 것으로 평가되고 있다.[7]

그런데 북위의 이 석굴들을 자세히 분석하면 새로운 양식이 눈에 띈다. 우선 이 석굴들의 천정 벽화에는 모줄임천정이 회화로 표현되기 시작한다. 모줄임천정이 소조형식이었던 북량기 석굴과는 다르게 변화된 것이다. 그리하여 이 모줄임천정의 외곽 테두리에 격자문, 또는 사격자문이 표현된다. 또한 257굴의 모줄임천정에는 내부 중심에 연지蓮池와 연꽃, 그리고 수영자들의 모습이 보인다. 이는 분명히 키질벽화에서 연유된 것이다. 베를린 박물관 소장의 벽화편(키질 출토)에는 유사한 모티프가 표현되고 있는데, 이는 원천적으로 인도풍인 것으로 해석되고 있다.[8] 뿐만 아니라 257굴의 일부 주제, 즉 남벽, 서벽, 북벽의 인

6 오카자키 타카시(岡崎敬),「四, 五世紀的絲綢之路與燉煌莫高窟」,『中國石窟 · 燉煌莫高窟』, 第
 一卷, (北京 : 文物出版社, 1999), p.203.

7 판 진스(樊錦詩) 外,「敦煌莫高窟北朝洞窟的分期」,『中國石窟. 敦煌莫高窟』一, 敦煌文物研究
 所, (北京 : 文物出版社, 1982), pp.190~191. 또한 쑤바이(宿白)는 450년대부터 470년대까지
 는 柔然의 침입으로 말미암아 사실상 그 기간 동안에는 석굴조영이 어려웠을 것으로 판단하
 여 259굴, 257굴 등은 480년대 이후에 조성되었을 것으로 보기도 한다. 쑤 바이(宿白),『中
 國石窟寺硏究』, (北京 : 文物出版社, 1996), pp.241~242. 한편 제2기 석굴편년에 대해 또 다
 른 견해도 있다. 스 웨이샹(史葦湘)은 259굴을 북량기 석굴(268, 272, 275굴)에 가장 근접한
 초기 북위 시기의 석굴로 보았고, 그 연대는 5세기 상반경이라고 하였다.『敦煌學大辭典』, 季
 羨林 主編, 譯本: 고려대 민족문화연구원, (2016). [原本 : 上海, 1998, p.46].

8 마리오 부살리(Mario Bussagli), 권영필 역,『중앙아시아 회화』, (일지사, 1990) p.102, 그림 36.

연고사因緣故事들은 가로로 연속해서 표현되고 있는 특징을 보이는데, 이는 돈황 벽화의 그 전시대에는 보이지 않던 수법이다. 또한 배경의 짙은 황색은 사산조 풍風이라고 일컬어지기도 한다.[9] 나아가 건물 기둥 상부에 간다라의 하르미카-베디카의 철벽凸壁 형태도 보인다.

더욱이 우리의 주목을 끄는 부분은 간다라에서는 하르미카-베디카의 조형이 부조로 표현된 반면, 이미 위에서 본 바와 같이 돈황벽화에서는 회화로 바뀐다는 점이다. 이것들은 모줄임천정 중심에 둥근 연꽃상징을 묘사한 특징을 가지고 있다. 해석컨대 불가의 정토淨土(天界)를 이 베디카 격자문이 에워싸고 지키는 것으로 판단된다. 이런 수호의 역할은 나중에 북주시대의 428굴에 이르면 호랑이가 떠맡아 베디카 격자문을 대신하기도 한다.

또한 254굴에서 눈여겨봐야 할 것은 간다라의 영향이 강하게 나타난다는 점이다. 서벽중앙에 안치된 〈백의불白衣佛〉은 그 의습문衣褶紋이 간다라 조각의 그것을 방불케 한다. 이 밖에

도 4-시3 **편암 시비(Shibi)왕 전생설화 부조**
기원후 2~3세기, 간다라 출토, 영국 브리티시뮤지엄.

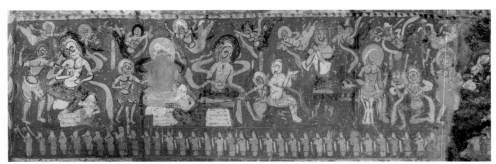

도 4-시4 **시비왕 전생설화 벽화**
5세기 전반, 북량, 돈황석굴 275호.

9 Basil Gray, *Buddhist Cave Paintings at Tun-huang*, (London : Faber and Faber Linited, 1959), p.38.

도 간다라 부조에 나타난 〈시비Shibi왕 전생설화Jataka〉(2~3세기, 영국 브리티시뮤지엄 소장, OA1912. 12-21.1)도 4-시3는 돈황벽화의 275굴(5세기 전반)도 4-시4, 254굴 것과 유사도상類似圖像임이 확인된다. 화면의 향좌로부터 의자에 앉아 있는 석가전생, 무릎을 꿇고 앉아 전생의 무릎에서 살점을 베는 사람, 저울을 들고 서있는 사람, 판정관 등 석가전생의 스토리가 전개되는 순서와 포즈, 화면구도 등이 대체로 일치한다. 따라서 간다라의 하르미카 표현도 간다라 양식 전파의 동일 궤적 속에서 돈황으로 전달되었을 것으로 믿어진다.

다른 한편 북위가 치중했던 운강 석굴에서도 제2기의 9, 10 석굴(480년대)에는 중앙아시아, 서아시아 일대에서 유행했던 작은 초화문양이 출현한다.[10] 운강 석굴의 이와 같은 서방양식은 돈황벽화의 외래 조형의 유행 사조에 시사하는 바가 적지 않다고 하겠다.

3. 돈황의 하르미카-베디카 문양의 확산

돈황 벽화의 천정에 묘사된 모줄임천정 공간은 천계天界의 중심으로 인식되고 있다. 이러한 모줄임천정의 입구에 간다라 탑의 하르미카-베디카 문양이 둘러진 것은 결코 우연한 일이 아닌 것이다. 왜냐하면 천정의 모줄임천정과 탑의 하르미카, 이 두 개념은 모두 공간의 상위권을 상징하기 때문이다. 돈황벽화 천장의 격자, 사격자 문양은 북위~서위 간의 431굴(후부)도 8-13, 435굴(후부)도 4-시5 등에서 보

도 4-시5 **모줄임천정의 사격자문 벽화**
534년 전후, 북위~서위, 돈황석굴 435호 천정.

10 쑤 바이(宿白), 앞의 책, p.79.

도 4-시6 **금강보좌탑 하부의 간다라식 격자문 벽화**
556~581년, 북주, 돈황석굴 428호 서벽 중층.

듯이 후대로 갈수록 그 표현욕구가 더욱 왕성해진다. 또한 여기에 함께 등장한 '연속당초문' 역시 천계를 구분짓는 경계 역할의 또 다른 기능자임을 보여주어 주목된다.[11]

이 격자, 사격자 문양은 서위대의 석굴 288(중심주 북), 285(굴정), 북주의 석굴 428(후부) 등으로 이어지면서 근 1세기 이상 적극적으로 표현되고 있다. 특히 428굴의 서벽 중층에는 탑이 묘사되어 있는데, 상부 복발에는 인두조신人頭鳥身의 가릉빈가를, 하부 베디카에는 전형적인 격자문을 각각 시문하였다. 이 후자 문양은 매우 중요한 의미를 갖는다. 왜냐하면 간다라 탑에 나타나는 입체적인 베디카가 이차원의 회화로 전이된 사례이기 때문이다.도 4-시6

4. 고구려 고분벽화의 특수 문양

이러한 하르미카식式 격자 문양이 고구려 고분 벽화에도 등장한다. 이 사례에 대해 당초의 벽화 발굴 보고서에는 시각적 현상 서술에 그치는 정도였다.[12] 그 문양이 무엇에서부터 비롯되었는지 하는 문제는 주목의 대상이 되지 못하였

11 8장, '5. 천마 주변 장식' 참조.
12 1936년 대동군에 있는 고산리 1호분을 발굴한 오바 쓰네키치(小場恒吉)는 이러한 문양에 대해 "폭 12cm의 세장한 黃黑 두 색의 石疊(석첩: 포개놓은 돌)을 橫으로 그리고, 그 위에 벽화의 주제인 사신을 묘사하여 마치 甃道(추도:벽돌을 깔은 길) 위를 걷는 것 같았다."라고 언급하였다. 『昭和十一年度古蹟調査報告』, 오바 쓰네키치(小場 恒吉), (京城 : 朝鮮古蹟硏究會, 1937), p.28.

다. 근년에 고구려 벽화 연구자인 아즈마 우시
오東潮는 그의 저서에서 고구려 벽화의 사신도
를 정리하며, 고산리 1호분에 대해서는 세키노
關野貞의 글을 인용함으로써[13]도 4-시7 그 문양에
역점을 두고 있음을 시사하였다.

도 4-시7 **사신도와 격자문 벽화**
6세기 전반, 평양 고산리 1호분.

나아가 아즈마가 삼실총 제1실의 "벽면과 천
정부는 시간적 수직관계에 있다"는 점을 강조
하는 것을 보면, 현세와 내세의 공간을 구분하
는 것으로 이해되며, 또한 "묘주 부부상이 격자문 위를 걸어가며 승려와 남녀
시종을 거느리고 있는"(상점은 필자) 장의행렬은 승선昇仙을 나타내는 것이라고
한 것에서,[14] 우리는 비로소 이 '격자문'의 의미론적 해석에 접하게 된다. 즉 격
자문은 내세로 들어가는 문인 것이다. 그에 의해서 보면 벽화에 그려진 묘주부
부상은 승선사상의 상징이라 말해도 좋을 것이다.[15] 이는 본래 중국의 한漢 이
래로 서왕모 도상에서 비롯된 것이다.[16] 결국 승선(=승천)의 장면을 위해서는 속
계와 천계를 가르는 구획이 필요하게 된다.

이처럼 이 문양의 중요성이 대두되었음에도 불구하고, 그 문양의 단초에 대
해서는, 즉 그 문양이 어디에서 비롯되었는지에 대해서는 아직 궁금증을 남기
고 있다. 여기에서 고구려의 이 문양이 돈황벽화를 징검다리로 해서 간다라의
격자문, 즉 하르미카-베디카문과 연결될 가능성을 타진할 필요성이 생기는 것
이다. 이 문양대는 고구려 벽화에 5세기 후반~말부터 등장한다. 이러한 실상은

13 "폭 12cm의 三條의 斜線文에 黃黑色을 교차로 착색하였다.[세키노 타다시(關野 貞),『朝鮮の
 建築と藝術』,(東京 : 岩波書店, 1941)]" 아즈마 우시오(東 潮),『高句麗壁畵と東アジア』,(東
 京 : 學生社, 2011), p.133.
14 아즈마 우시오(東 潮), 위의 글, p.120.
15 위의 글, p.119.
16 위의 글, p.116.

고구려의 문화기반이 확충된 사실과 무관치 않은 것으로 볼 수 있다.

고구려는 이 문양을 북위로부터 받아들였을 것이다. 5세기 말에 고구려의 국력이 크게 신장되면서 북위와 밀접한 외교관계를 가졌다.[17] 장수왕(재위 425~491년) 때에 북위에 사신을 보낸 것이 44회, 그 후 문자왕(재위 491~519년) 때에 29회에 달하고 있음은 그 당시의 문화전파의 정황을 말해준다. 특히 돈황을 포섭한(439년) 북위를 통해 하서문화를 직접적으로 받아들였을 가능성이 넓어졌다고 하겠다.[18]

고구려 벽화의 모줄임천정 주변을 경계짓는 또 다른 방식은 소위 '부채접이식' 표현이다. 이 역시 천계를 속계와 구분하기 위한 문양이라 할 수 있다. 진파리 4호분(6세기 전반) 천정에 묘사된 이 문양은 돈황석굴 288호(서위)의 것과 흡사하다. 말하자면 고구려 벽화와 돈황 벽화, 양자의 밀접한 연관성을 보여주는 사례이다.[19]

고구려 벽화의 하르미카-베디카문은 쌍영총(5세기 후반, 평남 남포시) 벽화도 4-

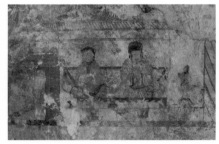

도 4-시8 **부부상(좌)과 그 밑의 격자문 벽화(우)**
5세기 후반, 평남 남포시 쌍영총.

17 미사키 요시아키(三崎 良章), 「北魏の對外政策と高句麗」, 『朝鮮學報』 102, (東京 : 朝鮮學會, 1982), pp.129~148.
18 권영필, 「고구려 벽화의 중앙아시아와의 연관성」, 『문명의 충돌과 미술의 화해 -실크로드 인사이드』, (두성북스, 2011), pp.64~65.
19 권영필, 위의 책(2011), p.74.
 또한 서위 이전인 4세기 중반~5세기 중반 시기에 고구려가 하서지방의 소그드와 교류했음이 밝혀지고 있기도 하다. 이송란, 「신라 계림로 14호분〈금제감장보검〉의 제작지와 수용경

시8에서 잘 표현되고 있다. 묘주 부부상 하부의 마치 돗자리를 깐 것처럼 보이는 문양대(사격자 문대)가 부부상이 승선의 공간에 존재함을 명징 明徵한다. 다시 말하면 그들은 천상에 앉아 있는 것이다. 또한 이 사격자문대斜格子文帶는 간다라 의 베디카가 탑주변을 감싸는 형국을 연상시키 며, 더욱이 부부상의 좌측 기둥 상부에는 전형 적인 하르미카 도상, 즉 철벽凸壁 형태merlon와

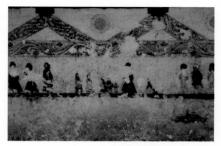

도 4-시9 **행렬도와 격자문 벽화**
5세기 말~6세기 초, 황해도 안악 2호분

벽사辟邪 성격의 괴수怪獸상이 보인다. 더욱이 이 철벽은 돈황 257굴의 석가 당 시의 설화 도해의 한 장면, 즉 담장 기둥상부와 흡사하여 주목된다. 이것은 돈 황벽화와의 연관성을 보여주는 중요한 사례가 된다.

그 밖에 삼실총(5세기 후반, 길림성, 집안), 수산리 고분(5세기 후반, 평남 남포시), 안악 2호분(5세기 말~6세기 초, 황해도)도 4-시9, 고산리 1호분(6세기 전반, 평양지역) 등에서도 유사한 문양대를 찾을 수 있다. 특히 후자의 고산리 1호분 벽화에서 는 사신四神을 천상 공간에 두는 의미를 가지고 있어서 각별하다고 하겠다.

5. 북방기류

고구려가 4세기 중엽에 중국의 감숙지역과 교류했음이 안악 3호분 벽화의 호등무를 통해 나타나고 있다.[20] 뿐만 아니라 이미 그 지역의 물건을 수입했던 사실도 밝혀져 있다.[21] 이런 교류 사실들은 그 이후 고구려의 돈황행을 수월하

로」,『미술사학연구』, 258, (한국미술사학회, 2008, 6), pp.89~94. [7장 주22 참조].

20 7장 주16, 17 참조.

21 7장 주22 참조. 이송란, 앞의 글, pp.90~91. [원출: 타카하마 슈(高浜 秀),「資料紹介, 金銅象 嵌魁」,『MUSEUM』第372號, (東京國立博物館, 1982, 3), pp.15~20].

게 만든 길닦이의 역할을 했다고 말할 수 있을 것이다.

한편 덕흥리 고분 벽화(408년)에서 시작된 불꽃문양이 70여 년 후에 고원북위묘 칠관화固原北魏墓 漆棺畫(477~484년)에 등장하는 것은 고구려가 중국 북쪽의 미술문화를 선도해 나간 '북방기류'[22]의 중요한 사례가 되는 것이다. 이로써 고구려는 5세기 후반에 감숙으로 가는 주요 길목에 징검다리를 놓은 것이다. 그러나 사실상 고구려의 선도적 입장은 6세기 전반의 돈황벽화에 직접적으로 표출된다. 무용총 벽화(5세기 전반)의 〈수렵도〉는 서위(535~556년)대의 돈황 249굴 〈수렵도〉의 모델이 되기 때문이다. 또한 삼실총(5세기 후반) 벽화의 〈지그재그식 담장〉도 동일 주제의 돈황 석굴 296호(북주, 556~581년), 420호(수, 581~618년) 벽화보다 1세기가량 빠르다.[23] 보다 중요한 것은 고구려 벽화가 돈황벽화로부터 받은 영향이다. 가장 분명한 사례는 돈황석굴 288호(서위)의 〈부채접이식

22 제3부 7장 주40 참조. '북방기류'라는 말은 필자가 처음 주창한 개념으로서 '고구려와 이웃하고 있는 북중국에 형성된 독특한 미적 공감대'를 뜻하며, 거기에서 '고구려가 선도적 입장'에 있었던 것을 말한다. 권영필, 「고구려 회화에 나타난 대외교섭」, 『고구려 미술의 대외교섭』, 한국미술사학회, (예경, 1996), p.184; 권영필, 「고구려의 대외문화교류」, 『고구려의 문화와 사상』, (동북아역사재단, 2007), p.262; 권영필, 『문명의 충돌과 미술의 화해 -실크로드 인사이드』, (두성북스, 2011), p.82. 한편 어넌 하라(鄂嫩哈拉)는 고구려화를 논하면서 "당시 중국북방의 각 민족의 화풍이 일치적 추향(趨向)에 이르렀다"[상점 필자]고 하여 북방기류론적 견해를 일찍이 표명하였다. 어넌 하라(鄂嫩哈拉) 外 編, 『中國 北方民族 美術史料』, (上海 : 上海人民美術出版社, 1990); 또한 근년에 중국학자 정 옌(鄭岩)도 동북지구에서 하서(河西)로 통하는 '문화 통도(通道)' 개념을 내세워 필자와 유사한 견해임을 알게되었다. 정 옌(鄭岩), 『魏晉南北朝 壁畵墓 研究』, (北京 : 文物出版社, 2002), pp.174~175; 또한 고구려와 감숙이 이어지는 불교미술적 연결성에 대해서는 다음의 논문이 주목된다. 김진순, 「5세기 고구려 고분벽화의 불교적 요소와 그 연원」, 『미술사학연구』 258, (한국미술사학회 2008, 6), pp.53~68. 최근에는 박아림 교수가 고구려 벽화를 논하면서 '북방기류' 론에 중점을 두고 있다. 박아림, 『고구려 고분벽화 유라시아를 품다』, (학연문화사, 2016), p.13ff.

23 권영필, 『문명의 충돌과 미술의 화해 -실크로드 인사이드』, (두성북스, 2011), pp.77~80. 특히 〈지그재그식 담장〉에 대해서 "고구려 벽화가 돈황벽화의 특징적인 표현을 豫示한다"고 한 M.Sullivan의 지적은 의미심장한 면이 있다. Michael Sullivan, *The Birth of Landscape Painting in China*, (Berkeley : Univ. of California Press, 1962), p.151.

명암표현〉이 진파리 4호분(6세기 중엽) 벽화에 고스란히 반영된 것이다.[24]

이러한 사례들은 돈황벽화의 격자문, 사격자문이 고구려 벽화에 과연 영향을 미칠 수 있었을까 하는 질문에 어느 정도 해답을 준 것이라 생각된다. 고구려의 사격자문은 5세기 후반의 쌍영총 벽화에서부터 등장하기에 5세기 중엽 이후의 돈황벽화는 전파 가능 범위에 속하는 것으로 볼 수 있다. 더욱이 여기에서 고구려가 불교문화에 치중했던 사실을 상기할 필요가 있겠다.

또한 고구려가 장수왕(재위 425~491년) 때에 북위에 44회에 달하는 사신 파견을 시행했음은 매우 주목할 부분이다. 이 기회에 북위의 수도 평성 근교에 조성된 운강석굴인 담요曇曜 5굴(460~465년)을[25] 통해 돈황석굴에 대한 지견과 관심을 갖게 되었을 것 같기도 하다.

한편 고구려 벽화의 사격자문이 중원과는 연관성이 없는 것일까 하는 점을 고려의 범위에 넣을 수 있을 것 같기도 하다. 예컨대 전한 때의 마왕퇴 1호분의 '백화帛畵'에 표출된 승선사상과 이승과의 경계 표시를 검토할 때 그러하다.[26] 그러나 한대 이후 위진시대에는 사격자문이 지속되지 않는 것과 같은 새로운 문제가 대두 되는 것을 생각해야만 한다.

24 권영필, 위의 책(2011), pp.74~76.
25 판 진스(樊錦詩) 外, 앞의 글, 같은 곳; 배제호, 『세계의 석굴』, (사회평론, 2015), pp.171~172.
26 그 밖에 낙양의 금곡원 신망(金谷圓 新莽) 분묘의 천장에 말각조정과 함께 그 내부에 태양이 묘사되고, 그 주연을 '지그재그' 문양으로 마무리 짓는 경우를 찾을 수 있다. 또한 이 지그재그 문양은 서교천정두(西郊淺井頭) 벽화의 일월도 주변에도 이용되어 漢代의 지배 문양이었음을 알게 된다. 황 밍란(黃明蘭) 編著, 『洛陽漢墓壁』, (文物出版社, 1996), p.111의 圖四, p.83의 圖七. [당초 '帛畵'에 대한 서제스천을 준 이정희 교수(포틀랜드 대학)에게 감사를 표한다].

표 돈황석굴 벽화의 사격자문과 연대

돈황 석굴	시대	모줄임천정 위치	문양 유형	문양 표현의 정도	비고
257호	*465~500년 **480년경	후부 천정	사격자문		중원식+간다라식 탑 묘사
259호	*465~500년 **480년경 ****5세기 전반	북벽 천정	사격자문		
254호	*465~500년 **480년경	중심주 상부천정	사격자문		간다라식 백의불
251호	*465~500년 **480년 이후	중심주 상부천정	사격자문		
431호	*북위 ***북위~서위	후부	격자문 사격자문	표현욕구 왕성	
435호	*북위 ***북위~서위	후부	격자문 사격자문	표현욕구 왕성	
288호	*서위 (535~556)	중심주 북	사격자문		
285호	*서위(538 / 539)	굴정	격자문		
428호	*북주(556~581)	후부	격자문 사격자문		간다라식 탑 묘사

편년은 다음의 자료를 참고한 것임.
*표『中國石窟 敦煌莫高窟』(敦煌文物研究所, 1982)
**표『中國石窟寺研究』(宿白, 1996).
***표『敦煌裝飾圖案』(關友惠, 2010).
****표『敦煌學大辭典』(季羨林, 2016).

5장 | 징기스칸 시대 칸발릭의 서양화
- 몬테코르비노 성당 벽화를 중심으로 -

I. 문제제기

'서양화'는 언제 동양에 전파된 것일까. 이 질문에 답하기 위해서는 먼저 서양화의 개념정의가 선행되어야 할 것이다. 그 해답을 위해서는 다층적인 해석이 요구될 수 있겠으나, 우선 서양화의 특징적 표현, 예컨대 명암법, 사실성 같은 기법을 내세울 수 있을 것이다. 이런 특징이 동양에 전파된 것은 3가지 단계로 나누어 관찰할 수 있다.

첫째, 이런 기법이 구현된 서양 작품이 동양에 직접 전달된 경우이다. 신장의 호탄 근처에서 출토된 직물 〈무사상武士像 벽걸이 카페트〉에 표현된 '상반신 병사상'은 서방의 명암법을 세밀하게 표현한 매우 사실적인 작품이다. 그런데 이것은 중앙아시아에서의 모작으로 평가되고 있어서[1] 아마도 중아中亞에 전달된 서방 원본을 모델로 했을 것으로 보여진다. 이 원본은 남아있지 않지만, 이 모작의 연대가 기원을 전후한 시기이기에 동양에서 제작된 작품으로서는 최초의 사례라는 점에서 주목할 의미가 있다고 하겠다.

둘째로는 서양화의 기법만이 전수된 사례로서 중국 육조시대의 화가 장승요張僧繇의 소위 '요철법凹凸法'이 그것이다. 이 기법은 특히 아잔타 벽화와 인도의 불교 회화와 함께 동점된 것으로서 엄밀하게 말하면 그리스, 로마의 서양화와

1 권영필, 『문명의 충돌과 미술의 화해 -실크로드 인사이드』, (두성출판, 2011), pp.68~69. [원출: James C. Y. Watt et al., *China. Dawn of a Golden Age*, 200~750 AD (New York : The Metropolitan Museum of Art, 2004), pp.194~195].

는 구별된다고 하겠다. 이 밖에도 당나라 때에 활약한 위지을승의 화법이 이러한 부류에 속한다.

셋째, 서양화의 기술을 가진 화가가 동양에 건너와 작품을 남긴 경우이다. 중국의 육조말의 북제에서 활약한 조중달의 '조의출수曹衣出水' 기법은 인물화의 옷주름을 부각시키는 기법이다. 소그드 태생의 조중달이 6세기에 이미 소그드에 퍼져있었던 서양화 기법을 익혀 중국에 전한 것이다. 이는 원천적으로는 헬레니즘 조각에 나타나는 사실법과 연관되는 것인데, 그 기법의 전달은 다음과 같은 경로를 통했을 것으로 보인다. 로마 → 파르티아 → 소그드 → 중앙아시아 → 중국 → 한국에 이른다.[2]

그러나 이 유형의 기법이 중국에서 어떤 매체를 이용해서 표현되었는지는 분명치 않다. 따라서 여기에서 오소독스한 의미의 서양화, 즉 화가, 테크닉, 매체 등이 서양적인 것일 경우의 '서양화'가 언제 동양에 들어왔는가를 묻는 물음이 중요하다고 하겠다.

이 세 번째 카테고리에 대해서 필자는 16세기 일본에 들어온 예수교Jesuit와 그 교단에 속한 사제이자 서양 화가인 몇 사람을 관찰하면서 이것이 동양에 들어온 첫 번째 '서양화' 전파의 실례라고 정의한 바 있다.[3] 이 경우 작품의 실물이 지금까지 유존된다는 점에서 연구가치가 높다고는 할 수 있겠으나, 사실상 연대상으로 보면 더 이른 시기의 사례를 추려낼 수 있을 것으로 본다. 중국의 몽골시대인 13세기에 벌써 서양화가 중국 중원에 들어왔을 가능성이 ─ 위에 말한 세 번째 카테고리에 입각해서 ─ 제기되기에, 이렇게 되면 16세기 일본의 서양화 입수를 동양 최초의 경우로 꼽는 설은 재고되어야 할 것이다.

그리하여 이 글에서는 몽골시대인 13세기 말에 이탈리아 출신의 사제인 J. 몬

2 권영필, 위의 책, pp.128~129, pp.133~136.
3 권영필, 위의 책, pp.177-178. [원출: 권영필(權寧弼), 「文明の衝突'と美術の和解 -日本の初期洋風畵を中心に-」, 『第12回 日韓美學硏究會 報告書』(廣島 : 日韓美學硏究會, 2004), pp.60~69].

테코르비노Montecorbino가 칸발릭北京에 세운 가톨릭 성당의 그림들에 관해 주목하고, 아울러 주변의 정치사회적 정황, 즉 몽골에서의 유럽인의 활동을 살펴봄으로써 성당그림의 생산환경에 접근하고자 한다. 나아가 칸발릭 성화를 복원하는 방법으로 13세기 후반의 이탈리아 비잔틴 회화의 이코노그래피Econography를 거기에 덧씌워 보고자 한다.

Ⅱ. 몽골제국의 팽창과 로마 가톨릭 선교사 파송

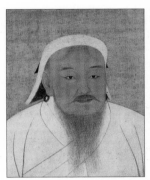

징기스칸도 5-1에서 시작된 외국 정벌은 그의 사후(1227), 그의 아들인 제2대 칸 우구데이(재위 1229~1241)에 이르러서는 정벌군이 유럽을 향했다. 바투Batu, 拔都를 총수로 하는 서정군은 1237년에 남러시아를, 1240년에는 키에프 공국, 모스크 후국侯國을 차례로 정복하였다. 1241년 폴란드를 거쳐 항가리에 들어간 군대는 동독일에 이르러 북유럽 제후諸侯 연합군을 발시타트Wahlstatt에서 대파하였고, 몽골군은 그 여세를 몰아 비엔나 교외까지 진격하였다. 만일 이때 우구데이의 부고가 전해지지 않았다면 서유럽은 안전을 면할 길이 없었을 것이다.[4]

도 5-1 **징기스칸의 초상**
14세기, 원대 화원, 면본채색,
타이페이 고궁박물원.

이와 같은 역사적 사실보다 앞서서 이미 대칸이 자기의 군대를 독일에까지 보내어 로마는 물론이고, 그 너머에 있는 나라들까지도 정복하려는 의도를 가지고 있다는 소식이 이미 1236년에 유럽에 전달되었다.[5] 이런 계획이 실제로

4 Kunst und Ausstellungshalle der Bundesrepublik Deutschland Gmbh, *Dschingis Khan und Seine Erbe, Das Weltreichen der Mongolen*, (München : Hirmer Verlag, 2005), p.211; 김성근 외(감수), 『세계문화사』 Ⅲ, (학원사, 1966), p.532; 고마츠 히사오(小松 久男), 이평래 옮김, 『중앙유라시아의 역사』, (소나무, 2005), pp.207~208.

5 Kunst und Ausstellungshalle der Bundesrepublik Deutschland Gmbh, 위의 책, p.210.

실현되어오고 있음을 본 유럽의 정치·종교 지도자들은 그에 대한 대책을 강구하지 않을 수 없었던 것이다.

한편 당시는 팽창해가는 이슬람 세력을 저지키 위한 십자군 전쟁의 시기였는데, 1243년 교황에 피선된 이노센트 4세Innocent IV(1243~1254)는 프랑스 왕 루이 9세와 연합하여 독일 왕 프리드리히 2세의 권력을 저지시켰다. 또한 서방기독교 국가연합을 독려하여 몽골 침입에 저항하였다. 당시 서구인들에게는 몽골인 중에는 기독교를 신봉하는 부족이 있다고 전해져 1245년에 이노센트 4세는 프랑스 리옹Lion에서 전 유럽 주교 회의상에서 전교사를 파송하여 몽골 조정과 통빙通聘할 것을 결의하였다. 당시 교황은 도미니크회多明我會와 프란시스코회方濟各會의 전교활동을 전적으로 지지하였다. 그리하여 그는 동방의 임무를 프란시스코회에 맡겼다.[6]

1246년 교황은 이탈리아 출신 프란시스코회의 카르피니Jean de Plan Carpini, 柏朗嘉寶를 몽골에 파송, 몽골의 수도 카라코룸Kharakorum, 和林에 도착하여 교황의 서한을 '타타르 황제'에게 전하고 이듬해에 돌아왔다. 귀국 후 여행의 견문을 바탕으로『몽골의 역사』를 저술하였다. 이어서 1253년에는 프랑스 왕 루이 9세가 프랑스 수사 뤼브룩William of Rubruck, 魯布魯克을 카라코룸에 파견, 그 역시 1년간 머물고 귀국한 후,『여행기』를 발표하였다.[7] 특히 이 여행기의 내용 중에는 수도에서 활동한 프랑스 금속세공 장인 기욤 부쉐Guillaume Boucher에 관한 기록이 들어있어 유럽 미술의 영향을 살피려는 이 글의 전개에 적지 않은 도움이 되고 있다.

6 구 웨이민(顧衛民),『基督宗敎藝術在華發展史』,(上海 : 上海書店出版社, 2005), p.78.

7 구 웨이민(顧衛民), 위의 책, pp.78~79. 또한 몽골군의 서방 침입과 그에 따른 가톨릭의 대응 방책의 소상한 전말에 관해서는 다음을 참조. 김호동,『동방기독교와 동서문명』, (까치, 2002), pp.43~76. 특히 리옹 회의에 따른 전교사 파송에 관한 구체적인 외국 자료는 다음의 논고를 참고. 김호동,「元帝國期 한 色目人 官吏의 초상 -이사 켈레메치의 생애와 활동-」,『중앙아시아 연구』11, (2006), p.78, 주14.

1. 몽골의 대외정책과 종교

13세기에 몽골의 지배계층이 대외정책의 일환으로 외래 종교를 어느 정도 용인하는가 하는 문제는 몽골제국의 '본속주의本俗主義'[8]에 기본하고 있는 것으로 파악되기도 하지만, 어느 면에서는 전통적인 종교인 샤머니즘과 연관이 있을 것으로 보이기도 한다. 샤머니즘의 지속성과 힘을 과소평가해서는 안되겠지만, "그것이 영적 단일화의 원칙을 공급할 능력이 없었다"라는[9] 샤머니즘의 종교력에 대한 견해가 외래 종교를 개방한 요인 중의 하나가 된 것이 아닐까 생각되기도 한다. 어쨌건 중요한 것은 몽골 지배층의 종교적 '톨레랑스tolerance'[10]라고 할 것이다.

심지어는 대칸 자신도 기독교의 교리를 지키기도 하였다. 예를 들면, 1254년에 몽골의 수도 카라코룸에 있었던 선교사 뤼브룩의 여행기에 따르면, 몽케 칸(재위 1251~1259)의 황후가 기독교인일 뿐 아니라, 칸 자신도 경교의 사제로부터 금식기간 동안 일주일 내내 금식할 것을 요청받고, 그대로 시행했다고 적혀있다.[11] 13세기 말에 몽골제국의 개방성과 종교적 관용성이 유럽 선교사들로 하여금 아시아에 들어와 감히 활동할 수 있게 고무시켰던 독특한 조건을 만들어

8 이사 켈레메치(1227~1308)는 아르메니아나 아제르바이잔 지방 출신의 네스토리우스파 기독교인이었던 것으로 보인다. 이사와 그의 일족이 (몽골에 체류하면서) 기독교를 계속 신봉할 수 있었던 것을 통해 몽골제국기에 관철되었던 本俗主義를 다시 확인할 수 있는 것으로 김호동은 보고 있다. 김호동, 위의 논문, p.110.

9 Christopher Dawson ed., *The Mongol Mission*, (New York : Sheed and Ward, 1955), p.xxiii.

10 Erich Haenisch, "Die Kulturpolitik des Mongolischen Weltreiches," *Preuss. Akad. der Wissenschaften, Vortraege und Schriften,* no.17, (Berlin : 1943), pp.17, 29. Haenisch는 만일 이러한 종교적 톨레랑스가 없었다면, 그 광활한 땅을 안정적으로 유지할 수 없었을 것이라고 지적하였다.

11 Christopher Dawson, 위의 책, p.163.

냈던 것이다.[12]

2. 몽골의 문화정책

한편 원나라 정부는 정치적으로도 외국 전교사들을 우대했다. 또한 황제는 외국사신, 설객說客, 전사戰士, 백공百工, 령인伶人, 술사術士 등에게 봉급을 주기도 하였다.[13] 원대에는 네스토리우스교를 야리가온也里可溫, 몽골어: erkegün이라 불렀으며, 이 교인들은 군적의 정지와 요역徭役의 면제, 조세의 징면 등의 혜택을 받았다.[14] 기독교를 관장하는 부서인 숭복사崇福寺를 두었으며, 그 수장은 종이품從二品으로 되어 있었다.[15]

몽골은 중국의 전통적인 계층질서인 '사농공상士農工商'과는 다르게 공상의 비중이 높아졌다. 방대한 영토의 확장과 그 관할에 따르는 건축, 토목공사 등의 필요에 의해 장인의 수요가 증가되었다. 여기에서 많은 외국 장인들과 전쟁포로를 수용하게 되었다.[16] 예를 들면 그 당시 독일 포로들은 준가리아의 철광산으로 보내지기도 하였다.[17] 또한 뒤에 검토하게 될 기욤 부쉐같은 명장名匠도 당

12 James D. Ryan, "Christian Wives of Mongol Khans: Tartar Queens and Missionary Expectations in Asia", *Jouranl of the Royal Asiatic Society*, vol.8, no.3, (1998). p.411. 몽골의 皇家 일족과 기독교와의 관계에 관해서는 다음을 참조. 김호동, 앞의 책, pp.189~197.

13 구 웨이민(顧衛民), 『基督教與近代中國社會』,(上海, 1996), p.28. 외국 전교사 우대의 경우, 천주교를 예로 들면 다음과 같다. "天主教泉州主教安德魯說皇帝每年給他的俸金,值一百金佛羅林俸金大半用于建築教堂."

14 위와 같음.

15 네스토리우스교는 중국의 전통 종교인 불교(宣政院, 長官 從一品), 도교(集賢院, 長官 正二品)와 비교되며, 실제로 제도상 도교 밑에 두었다. 구 웨이민(顧衛民), 앞의 책, p.33.

16 Erich Haenisch, 앞의 논문, pp.11~12. 이러한 정황은 다음의 자료에서도 확인된다. 김호동, 앞의 책, p.44. "화레즘 왕국의 도시들은 하나씩 몽골인들에 의해 함락되었다. …저항했던 주민들은 도시 외곽의 평원으로 끌려나와 대부분 살해되었다. 기술자들은 목숨을 부지할 수 있었지만, 노예로 전락하여 몽골리아로 압송되는 운명을 맞았다."

17 Leonardo Olschki, *Guillaume Boucher. A French Artist at the Court of the Khans*,

초에는 포로로 잡혀온 인물이었다. 몽골사회에 수용된 이와 같은 공예개념을 더 연장시킨다면, 거기에 뒤따르는 단계가 바로 화화, 벽화를 대표로 하는 미술이다. 즉 'artisan'에서 'artist'로 이동된 장르를 어려움 없이 그 사회가 인정하게 된 것이다.[18]

Ⅲ. 13세기 후반에 몽골에 들어간 서양미술 자료

1. 기욤 부쉐

뤼브룩의 몽골선교에 대해서는 앞에서 간략히 설명하였는데, 실은 그의 여행기의 내용은 13세기 중엽의 몽골 미술, 특히 유럽미술과의 관계를 파악하는 데에 중요한 몫을 하고 있다. 그 여행기의 많은 부분은 기욤 부쉐Guillaume Boucher라고 하는 프랑스 금속세공 장인에 할애하고 있다. 부쉐와 헝가리 태생인 그의 부인은, 징기스칸의 아들이자 후계자인 우구데이가 사거死去한 후, 1242년 바투칸이 중앙 유럽에서부터 러시아, 내륙 아시아에 이르는 승전에서 퇴각할 무렵, 벨그라드에서 포로가 되었다. 그 당시 벨그라드는 항가리에 속해 있었으며, 고대 로마와 비잔틴 문화의 거점지로서 프랑스의 영향이 매우 강했다. 처음에 그는 카라코룸에 끌려와 노예로 살면서 망구 칸의 형인 아릭-부가Arik-Buga의 집안 일을 도왔으며, 점차 최고의 장인으로서 궁정일을 맡게 되었다.[19]

13세기 중엽은, 다시 말하면 몽골의 안정기인 '팍스 몽골리카'의 역사 국면에

(Baltimore : Johns Hopkins Press, 1946), p.5. 그리고 이 p.5의 주15에는 포로들의 또 다른 작업의 예를 들고 있다. "The 'Teutons' were also employed in other parts of Asia for digging gold and the manufacturing of arms."

18 "몽케 칸과 몽골의 다른 지배자들, 귀족들, 관료들은 점차 프랑스 고딕의 미술과 공예의 특성에 익숙해지게 되었다." 위의 책, p.25.

19 위의 책, pp.2, 5.

접어든 시기여서 이 시기의 문화, 특히 외래문화에 관해 언급한다고 하면, 당연히 부쉐와 같은 인물과의 조응은 불가피한 것이겠다. 몽골 관계 역사학자 올쉬케는 이 대목에 관심을 집중시켜 한 권의 책을 엮었다.[20] 거기에서 뤼브룩의 여행기에 등장한 부쉐의 미술활동과 몽골의 유럽미술의 수용상황을 상세히 기술하였다. 그 여행기를 뼈대로 하고, 거기에 유럽미술 사조의 살을 입히고, 숨을 불어넣어 그 속에서 부쉐의 활동을 부각시켰다.

몽골 조정의 미술 인식은 남다른 바가 있었다. 몽골제국의 개국자는 새로운 문명 발전에서 미술과 공예의 중요성을 의식하여 왕가의 각 구성원들이 일정한 수의 숙련된 장인과 미술가들을 받아들일 것을 기관들에 칙령으로 선포할 정도였다.[21] 그리하여 왕실과 행정부가 있는 카라코룸의 황궁 건물과 장식은 중국인 장인들에 의해 처리되었지만, 도시 주변에서는 서아시아 건축, 비잔틴 공예, 유럽 미술 등의 몇몇 대표적인 사례들이 부쉐의 시대에 존속되었었다.[22] 부쉐는 황제를 위한 작품에서는 몽골 조정의 문화적 절충주의를 받아들였지만, 가톨릭 집단을 위해 창안해낸 모든 헌신적인 작품들에서는 가장 순수한 프랑스 양식의 특징을 드러내었다.[23]

그러면서도 부쉐는 비잔틴과 모하메트의 중동이 고래로 지켜왔던 미술 테크닉의 오랜 전통을 간직하고 있는 편이었다.[24] 그는 황실에 봉사하기도 하였지만, 때로 종교적인 작품에도 힘을 기울인 것을 보게 된다. 그는 이동식 게르Ger에 소 예배실을 만들고, 그것을 아름답게 꾸미고, 거기에 종교적인 이야기를 그리기도 하였다.[25] 또한 그는 수도의 소 가톨릭 집단을 위해 작품들을 제작하기

20 위의 책: Leonardo Olschki, *Guillaume Boucher. A French Artist at the Court of the Khans.*
21 위의 책, p.7.
22 위의 책, p.17.
23 위의 책, p.47.
24 위의 책, p.95.
25 Christopher Dawson, 앞의 책, p.180.

도 하였다.[26]

카라코룸에서 활동한 유럽 공예가 부쉐와 그를 둘러싸고 있는 환경이 가진 미술 조건들이 몬테코르비노의 칸발릭 성당이 완성되는 13세기 말까지 유지되는 데에 특별한 장애가 있었던 것 같지는 않다.

2. 몽골 최초의 '로마 교회'

앞에 언급한 카르피니와 뤼브룩, 두 사람의 종교사절로서의 파견은 엄밀한 의미에서 선교여행이었다기 보다는 정치적 사절의 성격을 띠는 것으로 해석되고 있기도 하다.[27] 이러한 평가는 이들 후에 몽골의 선교여행을 이어나갔던 몬테코르비노Giovanni di Montecorvino, 蒙高維諾(1247~1328)와 비교할 때, 더욱 두드러지는 면이 있다. 바꾸어 말하면, 몬테의 경우는, 그의 활동이 매우 종교적이었다고 말할 수 있다. 그의 몽골 도착까지의 경위와 몽골에서의 활동을 간략히 연표식으로 정리하면 다음과 같다.[28]

표 **몬테코르비노의 해외 선교**

연도	몽골에서의 활동
1289년	교황 니콜라스 4세는 로마에 재직 중이던 코르비노를 일 칸국의 칸 아르군과 원 세조 쿠빌라이 등에게 보내는 친서를 휴대시켜 선교목적으로 원에 파견하였다.
1291년	인도에 도착.
1292년	유럽에 첫 서한 보냄.
1294년	7월 대도 도착. 1328년 타계까지 30여 년간 줄곧 대도에서 포교활동.
1299년	대도에 첫 성당을 세움.[성종의 신임과 허락을 얻어]

26 Leonardo Olschki, 앞의 책, p.4.; Henry Yule, 앞의 책, vol.I, p.230.
27 Christopher Dawson(ed.), 앞의 책, p.vii.
28 오도릭(Odorico Mattiussi), 정수일 역주, 『오도릭의 동방기행』, (문학동네, 2012), pp.306~308, 정수일의 주5 참조.

연도	몽골에서의 활동
1305년	두 번째 서한 : 칸(원 성종)의 개종에는 성공하지 못했지만, 칸이 기독교인들에게 관용을 베풀고 있음을 알았다.
1306년	세 번째 서한 : 칸의 예우를 받고 있음을 알림.
1307년	교황 클레멘스 5세(Clemens V, 재위 1305~1314)는 그를 대주교로 임명.

몬테코르비노는 몽골에 도착한 그 해(1294년)에 'King George'라 부르는 활리 길사闊里吉思, 현지어: 기와르기스를 만났다. 활리길사로 말하면, 전통적으로 몽골과 관련이 깊다.[29] 그의 증조부 아라쿠시 데킨 구리Alaqu tägin-quli는 옹구Öng의 수장 으로서 징기스칸을 도와 몽골 건국과 그 이후 서정西征에도 절대적인 기여를 했 기에 옹구 집안은 대대로 몽골황제의 부마가 되었고, 한편 몽골제국의 번병蕃屏 으로서의 임무를 다하였다. 이런 배경 속에서 활리길사는 고당왕高堂王에 봉해 졌다.[30]

몬테코르비노는 독실한 경교도景敎徒였던 활리길사와 그의 아들을 가톨릭으 로 개종시키는 데에 성공하였고, 활리길사로 하여금 옹구 왕부王府가 있는 오론 즈무阿倫斯木에 동양 최초의 가톨릭 성당을 건축하여 기진寄進케 하였다. 그리하 여 그 성당의 이름도 '로마 교회Ecclesia Romana'라 명명하였다.[31]

몽골에 지은 최초의 로마 교회에 관해서는 기초적인 자료소개가 이미 선행 된 바 있지만,[32] 폴 펠리오Paul Pelliot의 소개는 또 다른 의미를 더하고 있다. "몬테 코르비노가 어떻게 'George', 즉 활리길사闊里吉思 왕자를 네스토리우스교에서 로만 가톨릭으로 개종시켰는지, 그리고 북경에서 20일 거리에 있는 왕자의 궁

29 옹구트족의 기원에 관해서는 다음을 참조. 김호동, 앞의 책, pp.183-189.

30 에가미 나미오(江上 波夫), 「內蒙古で發見された東アジア最古のカトリック敎會址」, 『江上 波夫文化史論集5. 遊牧文化と東西交涉史』, (東京 : 山川出版社, 2000), pp.518~520; 옹구 (Öng)족은 '汪古部'(내몽골 陰山 지구의 일개부족)으로 풀이된다. Christopher Dawson, 앞 의 책, p.225~226; 구 웨이민(顧衛民), 앞의 책 『基督宗敎藝術在華發展史』, pp.88~89.

31 에가미 나미오(江上 波夫), 위의 논문, p.524.

32 주9의 Christopher Dawson의 책; 주6의 구 웨이민(顧衛民)의 책 각각 참조.

성에 교회를 지었는지 하는 사실을 처음 말한 것은 몬테코르비노의 편지에서 였다"고 폴 펠리오는 언급하고 있다.[33] 이 언급에서 주목이 가는 부분은 이 내용을 '처음' 말했다고 토를 달은 펠리오의 지적이다. 이것은 그 당시 조지 왕자와 몬테코르비노와의 밀접한 관계를 보여주는 대목이다. 그렇다면 그때 지은 교회도 아마 왕자의 지원하에 몬테코르비노가 주도하여 지은 것이 아닐까 추측된다. 바꿔 말하면 서양의 성당 양식으로 지은 것이 된다는 말이다. 그런데 문제는 이 몽골 초기의 가톨릭 성당 건물이 지금은 유적지의 상태로밖에 남아 있지 않다는 사실이다.

코르비노가 중국에 온 해에 지은 이 로마교회는 최초의 가톨릭 교회로서 활리길사가 죽은 후, 그의 백성들이 다시금 경교로 돌아감으로써 관심의 대상에서 멀어졌던 것으로 보인다. 활리길사의 활동지였던 오론 즈무Olon Süme의 고성지高城址는 음산陰山 너머 몽골고원의 우란차프 맹盟의 위치에 있다. 지금은 폐허화된 이 유지遺址를 20세기 전반에 3차에 걸쳐(1929, 1939, 1942) 발굴을 시행하였던 바, 1929년의 일차 발굴은 중국의 황문필黃文弼에 의해 이루어졌다. 그는 당시 스벤 헤딘Sven Hedin이 이끄는 서북과학고사단西北科學考査團의 일원으로 활동하던 중에 이 유적을 우연히 발견하여 간단한 약보고를 발표하였다.[34] 2차와 3차 발굴은 일본의 실크로드 전문가 에가미 나미오江上 波夫가 주도하였다. 3차 조사(1941) 때에 몬테코르비노의 '로마교회당'으로 상정되는 토성의 동북 모퉁이 건축지를 발굴하였다. 그의 보고에 따르면, 유지의 플랜이 서구의 교회건축을 시사하며, 고딕풍의 장식 연와煉瓦라든가, 소상塑像 단편 등이 '로마 교회당' 터였음을 확신시켜 준다고 하였다. 또한 이 내성터에 있는 건물지에서는 채색 식

33 Paul Pelliot, "Chrétiens d'Asie Centrale et d'Extrême-Orient", *T'oung Pao Series*, vol.15, no.5, (1914), p.633.

34 서북과학고사단, 「西北科學考査團之工作及其重要發現 1 貝勒廟北之古城」, 『燕京學報』第八期, (1930); 에가미 나미오(江上 波夫), 위의 논문, pp.396~400.

도 5-2 **채색 식물문양의 벽화 단편**
13세기 말, 몽골 오론즈무 출토.

도 5-3 **고딕 양식의 나뭇잎 장식 전**
13세기 말, 몽골 오론즈무 출토.

물문양의 벽화 단편도 5-2이 발굴되기도 하였고, 드물게는 이슬람권의 도자기라
든가, 고려의 철회도기 등이 출토되었다는 것이다.[35] 로마 교회 유지遺址로 추정
되는 곳에서 수습된 벽돌 파편에 돋을 무늬로 된 고딕 양식의 나뭇잎 장식도 5-3
은 극동에 유일하게 남은 유럽식 장식인 것으로 발굴자인 에가미 나미오는 추
론하고 있다.[36]

이러한 것을 종합해 보면 '로마 교회당'이 부족 왕실의 권위와 재력을 등에 업
은 장려한 건물이었을 것으로 유추되며, 그 건축 양식에 있어서는 다분히 서구
식 건축이었을 것으로 생각된다. 아울러 좀더 상황을 연장하여 해석한다면 아
마도 실내 구조나 장식에 있어서도 서구식을 따르지 않았을까 추찰되기도 한
다. 왜냐하면 교회의 명칭 자체도 '로마교회'라고 불렀기 때문이다. 다만 우리가
기대하는 바, 회화에 관한 자료가 문헌상으로나 발굴 출토물로도 입증이 되지
않기에 이 발굴품들은 칸발릭에 세워진 성당벽화를 해명하기 위한 첫 번째 보
조자료로서의 역할을 할 뿐이라고 해야겠다.

35 에가미 나미오(江上 波夫), 위의 논문, pp.402~418.

36 Namio Egami, "Olon-sume et la découverte de l'église catholique romaine de Jean de
 Montecorvino," *Journal Asiatique,* Tome CCXL-2, (Paris : Librairie Orientaliste Paul
 Geuthner, 1952), la Société Asiatique, p.164, pl.III.

3. 칸발릭 성당의 '성경 주제' 그림들

위에서 본대로 몬테코르비노가 프란체스코회方濟會 수사의 일원으로 몽골의 대도大都 칸발릭Khanbaliq, 汗八里, 北京에 도착한 것은 1294년이었다. 그 이후 그의 선교는 상당한 정도로 성과를 거둔 것으로 볼 수 있다. 두 번째 편지에 밝힌 바에 따르면, 1299년에(칸발릭에서의) 첫 번째 성당을 건립하였고, 6천 명에게 세례를 베풀었으며, 그들에게 라틴어와 종교의식을 가르쳤다. 뿐만 아니라 세 번째 편지에서는 제2의 성당 건립에 대해 언급하고 있다.[37] 그는 몽골어와 글씨를 익혀 58세의 연로한 나이에 신약성경을 번역하였다. 물론, 그의 포교사업의 업적 속에는 앞에 언급한 'King George'와 그의 아들의 개종사실과 성당 건축을 들지 않을 수 없다.

이러한 성공적인 선교 환경에서 칸발릭에서의 첫 번째 성당이 건립되었고, 거기에 성화聖畵가 부가되었다는 것은 이 글의 핵심 부분에 해당된다. 이 그림에 대해서는 몬테코르비노의 세 번째 서한에서 한두 줄 소개된 바 있다.도 5-4 그런데 그 내용을 소개하기에 앞서 그가 그 그림에 대해 어떤 감정을 가졌었는지 그림 설명 주변의 얘기들을 함께 고찰할 필요가 있다.

"내가 이 편지에 담겨진 사건이나 그것의 내용에 대해 더 이상 말하고 싶지 않은 이유는 내 자신에게 반복시키지 않으려 하기 때문이다. 첫째로는 내가 경험한 네스토리우스로부터의 박해에 관한 것이다. 둘째로는 내가 완성한 교회와 집들에 관한 것이다. 나는 거기에 신구약을 주제로 한

37 Christopher Dawson, 앞의 책, pp.225, 227, 229; 오도릭 (정수일 역주), 앞의 책, p.308. "1298年, 蒙高維諾在大都城裏建立第一所天主教堂幷且招收信徒. 1306年又獲准在皇宮大門旁興建第二座教堂." 줘 푸룽(左芙蓉), 「羅馬天主教與蒙元的關係」, 『內蒙古社會科學』, 第28卷第3期, (2007. 5), p.48. [그는 여기에서 첫 번째 지은 성당을 1298으로 보고 있다.]

도 5-4 **몬테코르비노의 편지**
13세기 말, Paris MS 소장.

여섯 개의 그림들을 집어넣었는데, 그것은 문맹자들의 교시를 위한 것이
었고, 그림에는 라틴어, 투르크어, 페르시아어로 쓴 명문들을 넣어 그들이
읽을 수 있도록 했다.[38] 세 번째로는 내가 산 아이들에 관한 것인데, 그들

38 Christopher Dawson, 앞의 책, p.228~229. 서한의 한 부분: "···I have had six pictures
made of the Old and New Testaments for the instruction of the ignorant, and they have

중 일부는 하나님을 떠나버렸다. 네 번째는 내가 몽골에 있었던 동안에 수
천 명에게 세례를 주었던 사실이다."[39]

　전반적으로 몬테코르비노의 보고사항은 그를 어렵게 만들었던 사안들인데,
왜 그림들마저도 그를 괴롭혔던 부정적인 사건들 속에 포함되어야 했던 것일까.
어쩌면 그림이 완성되기까지의 과정에서 일이 순조롭지 않았을지도 모른다. 그
러나 한편 그가 로마 교황에게 보고드린 중요한 종교적 사안들에 이 그림이 포
함되어 있다는 것은 그만큼 이 그림을 강조하고 싶었던 것으로 보이기도 한다.
　어쨌거나 이 성당의 성화에 대한 언급은 제작 당사자인 몬테코르비노의 서
한 외에는 없는 것 같다. 프란시스코회█의 중국선교를 다룬 문헌에 동일한 내
용이 보이는 것은[40] 몬테코르비노의 서한에서 인용한 것으로 보인다. 성당건축

inscriptions in Latin, Turkish and Persian, so that all tongues may be able to read
them…."

39　Christopher Dawson(ed.) 앞의 책, 몬테코르비노의 서한, pp.228~229.
　　이 인용문의 내용 중에 한두 가지 보충 설명이 필요하다. 1) 몬테코르비노가 첫 번째 이유
　　로 내세운 네스토리우스 교도들로부터의 박해에 관해서는 뤼브룩의 보고가 도움이 된다.
　　다음의 연구서를 참조. Werner Eichhorn, *Die Religion Chinas*, (Stuttgart Verlag W. :
　　Kohlhammer, 1973), p.320: "Von dem Katholiken Wilhelm von Rubruck wird die Moral
　　der Nestorianer recht niedrig eingeschätzt. Er schildert sie als Wucherer, Trinker und
　　Anhänger der Vielweiberei." [원출: Kenneth Scott Latourette, *A history of Christian
　　Missions in China*, (London : 1929), p.65]; "Anderseits aber scheinen auch die
　　Nestorianer den Katholiken nicht gerade mit christlicher Nächstenliebe
　　entgegengekommen zu sein. Es heisst, dass sie deren Missionare aufs Übelste
　　verleumdeten, verfolgten und aus China zu verdrängen versuchten." [원출: A. C. Moule,
　　Christian in China before the year 1550, (London : 1930), pp.172~173, 184, 205]. 2) 몬테
　　코르비노의 서한에는 'painting'으로 표기되어 있으나, 그 그림에 글자들을 'inscription'(다른
　　번역에는 'engraved'라 되어 있음)하였다고 한 것을 보면 벽화일 가능성이 있다.
40　A. van den Wyngaert, Quaracchi ed., *Sinica Franciscana*, (Florence : 1929), vol.I, p.352.
　　, vol.I, p.352. 이 자료는 다음의 논문에서 찾은 것임. Leonardo Olschki, "Manichaeism,
　　Buddhism and Christianity in Marco Polo's China", *Zeitschrift der schweizerischen
　　Gesellschaft für Asienkunde 5*, (1951), pp.17~18. "six pictures illustrating the Old and

과 성화는 13세기 말 몽골시대에서는 일종의 문화적 사건이라고 할 수 있겠는데, 그 내용이『원사元史』에 기록되지 않았다는 사실 또한 이례적이다.[41] 1318년 동방여행을 떠난 오도릭Friar Odoric이 몽골 치하의 중국에 이른 것은 1322년이었으며, 그가 중국에 6년간 머무는 동안 몬테코르비노를 만났을 것임에도[42] 그는 몬테코르비노가 지은 성당에 관해서는 일언반구의 언급도 없다.

몽골시대 연구자인 레오나르도 올쉬키Leonardo Olschki는 그의 논고에서[43] 몬테코르비노 성당의 그림들을 소개하면서 이보다 반세기 앞선 시기의 네스토리우스 교회의 벽화(1245)에 대해 잠시 언급하였는데, 그 교회는 서하西夏(1038~1227)의 서쪽 변방에 위치하였다고 하였다. 그렇다면 이는 서하가 몽골에 의해 멸망된 후에 세워진 것이라 하겠다. 한편 서아시아 종교 전문가인 굴라시Z. Gulácsi는 이 벽화가 '동시리아의 기독교도East-Syrian Christians'에 의해 제작된 것으로 평가하고 있으며, 또한 이 작품이 현존하지 않음으로 인해서 서방으로부터 중앙아시아를 거쳐 동아시아에 이르는 종교화의 계보를 설정하는 데에 어려움이 있다는 것이다.[44]

네스토리우스 교회의 벽화가 가진 이와 같은 문제점들은 몬테코르비노의 성

New Testament for the intruction of the ignorants", provided with "some explanations engraved in Latin, Tarsic and Persian characters."

[41] Herbert Franke, "Sino-Western Contacts under the Mongol Empire", *Journal of the Royal Asiatic Society,* Hong Kong Branch, (1966), p.56.

[42] 오도릭(Odorico Mattiussi), 정수일 역주, 앞의 책, p.41, 오도릭이 大都에 있을 때, 이탈리아의 소형제회파 4인과 함께 길가 나무 밑에 앉아 있었는데, 마침 그곳을 지나는 대칸과 조우했던 이야기를 기록에 남김. 그런데 4인 중의 한사람이 바로 대주교 몬테코르비노였을 것임. 오도릭, 정수일 역주, 앞의 책, p.302 & 주5 참조. 쮀 푸룽(左芙蓉), 앞의 논문, (2007. 5), p.49. [쮀 푸룽(左芙蓉)이 인용한 原出: 사 바이리(沙百里),『中國基督徒史』, (北京 : 社會科學出版社, 1998), p.54].

[43] Leonardo Olschki, 위의 논문, p.17.

[44] Zsuzsanna Gulácsi, "A Manichaean 'Portrait of the Buddha Jesus': Identifying a Twelfth- or Thirteenth-Century Chinese Painting from the Collection of Seiun-ji Zen Temple", *Artibus Asiae,* vol.LXIX, no.I, (2009), p.98.

당 그림들에도 고스란히 적용된다. 우리가 성당 그림에 대해서 궁금한 것은 과연 이탈리아로부터 온 성직자이자 화가인 인물이 — 예컨대 17세기 때 청淸조에서 활약한 주세페 카스틸리오네Giuseppe Castiglione처럼 — 직접 그린 것인지, 아니면 몽골인 장인들을 시켜서 주제는 성경이되, 인물이나 의복은 몽골인들을 끌어들인 것인지, 그림이 남아있지 않기 때문에 알 수가 없다. 만일 후자의 경우라면 그것을 서양화라고 부를 수 있는 것인지, 다만 주변 정황을 분석함으로써 추측할 수 있을 뿐이다.

> "…거기에 종루를 세운 후, 종들을 집어넣고, 신구약 성경의 스토리를 그림으로 그려 (당신이 전도한) 배우지 못한 사람들을 가르칠 수 있도록 한다."[45]

이 구절은 클레멘트Clement 추기경이 몬테코르비노에게 보낸 편지(1307년 등록)에 들어있는 내용이다.[46] 이 성경도해가 종루 벽에 그려진 것인지, 본당 벽에 있는 것인지는 확인할 수 없다.

다만 성당 건축의 연대 즈음에 축조된 묘비명에 새겨진 성화를 또 다른 간접 자료로 삼을 수 있을 것으로 본다.

4. 가톨릭 교도의 무덤 비석

몬테코르비노의 칸발릭 성당의 그림을 연구하기 위한 보조자료의 두 번째 것은 1950년대 초 강소성 양주揚洲에서 발견된 1342년에 작고한 가톨릭 교도의 무덤 비석이다. 그 돌판에는 음각형태로 성모자상과 함께 가톨릭의 이코노그래

45 A. C. Moule, 앞의 책, p.184.
46 위의 책, p.183의 주39, p.184.

피가 묘사되어 있다. 이 작품에 대해 프란시스 룰로Francis Rouleau는 "이것은 단연코 지금까지 중국에서 발견된 로마가톨릭 기념물 중에 가장 오래된 것이다."[47]라고 그 중요성을 평가하였다. 이것은 아마도 이 유적보다도 더 연대가 이른 '로마 성당'(1292)과 몬테코르비노의 칸발릭 대성당(1299)의 두 모뉴먼트가 그 실체를 유존시키지 못한 데에 기인한 결과라고 보겠다.

비문에는 "아멘, 주의 이름으로. 고 Dominic de Viglione 경의 딸, 주후 1352년 6월에 죽은 캐더린 여기에 누었노라."(비석의 장:70cm, 폭:57.5cm)라고 라틴어로 적혀 있다. 이 비문 위에 끌로 판 아기 예수와 마리아, 이 소녀의 대부patrom-saint인 성 개더린의 순교장면 등 기독교 미술을 재현한 이 그림은 서양의 주제를 가지고 중국 테크닉과 중국미술 형식을 인상적으로 배합한 모습을 보여준다.[48]

양주 비석의 그림 구성pictorial texture은 유럽식이며, 중세 성인전의 도해방식을 따른 것으로 보인다. 그러나 용모라든가, 얼굴의 선線 처리는 동양적인 터치임이 분명하다. 성모가 앉아있는 의자와 낮은 의자는 전형적인 중국식이고, 제작방식도 그러하다. 이렇게 된 원인을 누구에게로 돌릴 것인가. 아마도 프란시스칸 선교회의 예술가가 그들의 교회를 장식하거나 새 세례자를 가르치기 위한 신앙적인 그림들을 준비할 때처럼 이미 새로운 환경으로부터 도입한 것일지도 모른다.[49] 대충 이런 내용이 이 비석그림을 분석한 전문가적 견해인 것이다. 여기에서 주목되는 부분은 프란시스칸 선교회의 예술가가 관여했을 것을 인정한다는 점이다.

47 "This is by far the earliest Roman Catholic monument yet found in China." Francis A. Rouleau, "The Yangchow Latin Tombstone as a Landmark of Medieval Christianity in China", *Harvard Journal of Asiatic Studies*, vol.17, no.3/4, (Dec. 1954), p.346.
48 Herbert Franke, 앞의 논문, pp.56~57.
49 위의 논문, pp.355, 359.

IV. 결론

앞에서 논구한 것처럼 몬테코르비노가 세운 칸발릭 성당의 그림이 그려진 13세기 말 이전에 몽골에 들어온 서양미술의 양상은 다음과 같이 요약된다.

① 기욤 부쉐가 카라코룸에서 활동한 13세기 중엽에 이미 프랑스 풍의 공예와 함께 서아시아와 비잔틴 미술이 도입되어 활용되었다.

② 몬테코르비노가 관여한 첫 번째 성당인 활리길사의 '로마 교회'(1294)의 유지(陰山 넘어 몽골고원의 우란차프盟)에서 발굴된 자료에 따르면, 유지의 플란이 서구의 교회건축을 시사하며, 고딕풍의 장식 연와煉瓦라든가, 소상塑像 단편, 고딕 양식의 나뭇잎 장식 등이 출토되었다. 여기에서 주목해 봐야 할 요소는 출토품들이 고딕 양식이라는 점과 식물문양에 치중한 점이다. 후자의 경우, 비잔틴 시대의 벽화에는 대부분 식물문양이 표현되는 점을 연상시키기 때문에 중요하다.

③ 레오나르도 올쉬키가 소개한 12세기 중엽의 네스토리우스 교회 벽화의 화가가 시리아 현지에서 왔을 가능성을 시사한 서아시아 종교 전문가인 굴라시Z. Gulácsi의 평가는 시사하는 바가 크다. 즉 몽골 지역의 교회 벽화에 ― 그것이 네스토리우스 교회라고 할지라도 ― 서아시아 현지 작가가 참여한다는 점은 칸발릭 성당의 경우에도 해당될 여지가 있기에 그러하다.

④ 칸발릭 성당보다 후에 제작된 양주의 가톨릭 묘비의 이코노그래피에 대해서도 역시 연구자들은 서구 현지의 종교인이자 미술가의 참여를 시사하고 있다.

⑤ 몬테코르비노의 편지에 신구약을 주제로 그림을 그리고, 거기에 명문으로 라틴어를 적었다고 한 점이 의미를 더한다. 이것은 성직자로서의 본원本源 추구 정신을 발휘한 것이 아닌지 모르겠다.

도 5-5 **이브의 창조 모자이크**
13세기 중반, 카펠라 팔라티니, 팔레르모

위와 같은 내용을 종합하고, 거기에 성당 건축의 총책임자인 몬테코르비노의 종교성, 오소독스한 것을 추구하는 성향 등을 합치면 아마도 그 그림은 비잔틴 벽화풍으로 그려졌을 것으로 추측할 수 있겠다. 더욱이 몬테코르비노가 이탈리아 출신인 것을 감안하면 12세기 이탈리아 비잔틴 화풍을 반영하지 않았을까 하는 생각이 든다. 예를 들면, 12세기 중엽에 유행한 주제로서 〈이브의 창조〉도 5-5 같은 벽화가 거기에 해당될 것이다.[50]

50 토머스 F. 매튜스(Thomas F. Mathews), 김이순 역, 『비잔틴 미술』, (도서출판 예경, 2006), p.164, 도109. 이 카펠라 팔라티나 벽화가 초기 비잔틴 형식인 신구약 성서의 이야기로 장식되었는데, 이는 동일 시대, 동일 주제의 양피지 필사본과 유사하여 이 주제가 당시 이탈리아의 유행임을 알게 된다.

6장 | 마니교의 이코노그래피, 그 미술 화해和解의 속성

I. 문명의 충돌

문명의 파급에서 나타나는 타 문명과의 교류와 충돌이라는 현상은 마치 동전의 양면과 같다고 해야겠다. 이러한 두 가지 국면은 불가피하게 생기는 문명의 본질적 속성이라는 뜻에서 그러하다. 고대 국가체제에서 국내 세력이 팽창하면 주변국가들을 침입하여 식민화시킨다. 이 과정에서 문명의 충돌이 발생한다. 주지되듯이 서양에서는 그리스, 로마 그리고 페르시아의 경우가 대표적인 사례가 된다. 또한 종교도 전파과정에서 갈등을 야기시킨다. 그런데 이러한 대립적인 상황 속에서도 미술은 여전히 교류한다는 역설적 현상을 우리는 미술사 속에서 자주 발견하게 된다.[1]

이제 이 글에서도 마니교를 대상으로 그 종교가 동방에 전파되면서 겪는 크고 작은 충돌을 주시하고, 나아가 그 속에서 이異 종교의 이질적 도상을 수용하고 어떻게 그것을 적극적으로 이용하는지를 관찰함으로써 필자가 내세우는 대주제를 다시금 확인하고자 한다.[2]

1 이러한 관점에 주목하여 필자는 "문명의 충돌과 미술의 화해"라는 주제로 2004년에 논문을 발표한 바「'文明の衝突'と美術の和解 -日本の初期洋風畵を中心に-」, 제12회 韓日美學會 학술심포지움, (학회보고서 : 2004년 8월 10일, 히로시마(廣島)대학 간행, pp.45~69)] 있다. 이후 이 주제를 더 살려내는 작업을 하였다. 즉「문명의 충돌과 미술의 화해」를 위한 서론」,『문명의 충돌과 미술의 화해 -실크로드 인사이드』, (두성출판, 2011), pp.7~20.
2 〈마니교 도상과 '미술의 화해'〉라는 주제에 대해서는 이 글의 주7에 제시된 Zsuzsanna Gulácsi의 논문을 뼈대로 중앙아시아학회 동계워크샵(2012년 1월 13일, 상주)에서 방향제시를 한 바 있다.

Ⅱ. 마니교 도상의 특성

마니교는 3세기 중엽부터 페르시아에서 발원하여 동서로 퍼져나갔다. 마니교의 특성은 기성의 다른 종교, 예컨대 조라스타교와 예수교, 불교 등의 교리의 장점을 자기의 종교적 본질로 삼은 데에 있다.[3] 또한 잘 알려진 대로 이 종교의 개창자인 마니(216~274)는 유명한 화가였으며, 그가 미술을 종교에 십분 활용했던 사실은 다른 종교와 구별되는 점이다. 어떤 의미에서 마니 자신이 이미 미술 속에 '화해'의 속성이 내재해 있음을 간파하고 있었던 것이 아닌지 하는 생각을 하게 된다.

따라서 마니교 성상iconograghy은 초기부터 여러 종교들의 성상을 복합적으로 구성하는 도상적 특징을 표출하고 있다. 이와 같은 마니교의 도상성이 필자가

3 "마니교도들은 로마, 비잔틴, 이란, 중동, 중국 등지에서 받았던 박해의 10세기 동안, 외부의 어떤 종교에 대해서도 신앙을 고백할 능력을 함양시켰다. 그들은 기독교도들, 조라스타교도들, 불교도들을 설득하여, 이들 종교의 밑바닥을 침식시키려 시도하였다. 다른 종교의 신도들과는 달리 마니교도들은 그들의 종교적 원칙과 관습을 그들이 처한 환경에 맞도록 조정하며 받아들였다. 마니교도들의 생존과 확산을 위한 투쟁에서 나타나는 이러한 모호한 태도는 예수교나 불교에 대해서도 마찬가지였으며, 이 종파의 아시아 집회와 여러 언어로 된 문헌은 붓다가 마니의 영적 선행자였으며, 또한 마니 자신이 붓다의 화신이라는 사실을 인정하는 것으로 되어있다." Leonardo Olschki, "Manichaeism, Buddhism and Christianity in Marco Polo's China," *Zeitschrift der schweizerischen Gesellschaft für Asienkunde* 5, (1951), p.6. 원천적으로 이 Olschki 논문에 인용된 논문들을 소개하면 다음과 같다. Francis Legge, "Western Manichaeism and Turfan Discoveries," in: *Journal of the Royal Asiatic Society*, (1913), p.87; Waldschcmidt and W. Lenz, "Die Stellung Jesu im Manichaeismnus", *Abhandlungen der Preuss. Akad. d. Wissenschaften*, (1926), Philos.-Hist. Klasse, no.4; Ferdinand Chr. Baur, *Das Manichaeische Religionssystem*, (Tübingen : 1931); H. J. Polotsky, "Manichaeismus", *Pauly-Wissowa's Real-Enzyklopädie der klass. Altertumswissenschaft*, Suppl.VI, (1935), col. 240ff; A. V. Williams Jackson, *Researches in Manichaeism*, (New York : 1932), p.7 and Polotsky, *art. cit.*, col.268; Édouard Chavannes et Paul Pelliot, *Un traité Manichéen retrouvé en Chine*, (Extrait du *Journal Asiatique*), (Paris : 1912), offer many examples of this aspect of Oriental Manichaeism.

말하는 미술의 미학적 본질인 '화해'를 통해 역사 속에 일반적으로 나타나는 종교 간의 갈등을 원천적으로 막아내는 역할을 감당하는 것처럼 보이기도 한다.

그럼에도 실제로 마니교의 전파 과정에서 초기부터 많은 문화적 '충돌'이 야기되었음을 보게 된다.[4]

표 마니교의 초기 역사

연도	마니교의 문화적 충돌과정
277~292년	사산 왕조 바흐람 2세(274~291), 마니교와 그리스도교 박해.
297년	디오클레티아누스, 알렉산드리아에 반마니교 칙령 공포.
302~309년	호르미즈드 2세, 마니교와 그리스도교 박해.
364년	시리아 Bostra의 티투스 주교, 마니교 신자들을 반대.
381년	로마 황제 테오도시우스, 칙령을 내려 마니교 신자들의 시민권과 유언권을 박탈.
389년	로마 황제 발렌티니아누스 2세, 칙령을 내려 로마에 거주하는 마니교 신자들에게 유배형을 선고.
428년	테오도시우스 3세, 마니교 신자들의 도시 체류 금지.
492년	교황 젤라시우스 1세, 마니교 책을 불사르고, 그들을 유배형에 처함.
674년	아랍군이 부하라(Bukhara, 사마르칸드 서쪽) 시를 점령.
675년	소그이아어를 사용하던 마니교 신자들은 사마르칸드를 떠나서 중국 쪽 투르키스탄을 지나 황하에 이름.
694년	마니교 신자들이 토하라(Tokhara, 吐火羅)로부터 중국에 들어와 장안과 낙양에서 활동.

4 미쉘 따르디외, 이수민 역, 『마니교』, (분도출판사, 2005), pp.153~161. 이 내용 중에 "364년 이란의 Bostra의 티투스 주교"를 "364년 시리아의 티투스 주교"로 고침. 또한 티투스(Titus)에 관한 자료를 다음과 같이 보완함. Titus의 저서 『破摩尼教論』은 이 분야에서 중요자료에 속한다. 야부키 게이키(矢吹 慶輝), 『マニ教と東洋の諸宗教 -比較宗教學論選-』, (成出版社, 1988), p.20.

이처럼 마니교가 동점하여 7세기 이후에 중앙아시아에 이르는 시기까지에는 대체로 예수교 문화권에 의해 압박을 받았음을 알 수 있다. 그런데 이러한 압박의 시대에 많은 마니교 경서와 성상들이 불태워졌던 관계로 이제 '충돌'과 '화해'의 실상을 직접적으로 파악하기는 어려운 상황이다.

다만 중앙아시아에서 출토된 마니교 자료 가운데에는 서아시아의 마니교 상황을 유추할 수 있는 것들이 눈에 띄어 주목된다. 예컨대 베를린 소장의 쿼초 Khocho 출토 8~9세기 필사본 자료(manuscript, Inv. No.III 4959)는 마니교 문자로 쓰여진 중세 페르시아 텍스트로서 공양자를 위해 축원하고, 마지막에 "아멘"으로 끝마친 것으로 적혀있다.[6] 미술품은 아니지만, 이처럼 예수교의 교리를 직접적으로 반영하는 사례는 시사하는 바가 매우 크다. 또한 마니교 성상들 가운데 비교적 연대가 올라가는 작품은 쿼초 출토의 10세기 견화絹畵, silk paingting 단편斷片으로서 거기에 예수상이 등장한다. 더 중요한 것은 이 단편이 "서아시아 스타일"이라는 점이다.[7]

이러한 작품은 중앙아시아에 마니교가 수용된 당시로부터는 몇 세기를 건너뛴 것에 속하지만, 서아시아의 상황을 직접, 간접으로 드러내주는 경우로 볼 수 있기에 위에 살펴본 바와 같이 교황으로부터 받는 종교적 핍박의 시대에도 여전히 예수교 도상이 표현되고 있었음을 유추할 수 있게 된다.

중앙아시아를 점하고 있었던 위구르의 왕실이 마니교를 받아들인 것은 아이러니컬하게도 중국으로부터이다. 중국에는 마니교가 694년에 초전된 것으로

5　따르디외는 694년의 연대를 제시하지 않고 있지만, 마니교도들이 그 해에 중원의 중심부에 들어와 활동한 사실은 잘 알려진 일이다. 정재훈, 「위구르의 摩尼教 受用과 그 性格」, 『역사학보』 168, (2000), p.159.

6　Mrianne Yaldiz et al., *Magische Götterwelten. Werke aus dem Museum für Indische Kunst Berlin*, (Staatliche Museen zu Berlin, 2000), pp.250~251, pl. 364.

7　Zsuzsanna Gulácsi, "A Manichaean 'Portrait of the Buddha Jesus' : Identifying a Twelfth-or Thirteenth-century Chinese Painting from the Collection of Seiun-ji Zen Temple,"[이하 "Seiun-ji Zen Temple"이라 표기] *Artibus Asiae*, vol.LXIX, no.I, (2009), p.130, fig.11.

알려져 있으며,[8] 또한 중국의 제도권이 마니교의 최고 성직자를 접한 것은 아래에 인용한 바와 같이 719년에 해당된다. 이 당시의 상황에 대해 잠시 마니교 전문가인 모리야스 타카오森安 孝夫의 글을 인용하고자 한다.

"마니교의 한 교구 내에 있는 최고 종교 지도자를 모작Možak; magistri이라고 하였으며, 파미르 동부에는 오직 한 사람의 모작을 두었다. 중국에서는 모작을 무쉬mushe 慕闍, 大摩尼라고 불렀는데, 중국에 첫 번째로 온 무쉬는 토화라 지역에 있는 차가니얀Chaganiyan, 支汗那, Zhihannuo왕에 의해 파송되었으며, 그것은 당 개원開元 7년(719) 때였다. 그는 장안에 거주하였던 것으로 추측된다. 그때 장안에는 모작 다음 서열의 지위에 있었던 후도단fuduodan 拂多誕 = Aftadan, 小摩尼이 개원 19년(731)에 당 황제의 명을 따라 마니교를 소개하기 위한 마니경불교법의략摩尼光佛敎法儀略(*Moni guangfo jiaofa yiliie* i.e. *"Compendium of the Doctrine and Rules of the Teaching of Mani, the Buddha of Light"*)을 중국어로 번역하였다."[9]

중국에서의 마니교 포교가 순조롭지 못했던 와중에 이처럼 구체적으로 당의 황제가 마니교를 후원했던 정황이기는 하였지만,[10] 마니교도들은 포교를 위해

8 마니교 초전에 대한 이와 같은 연대관은 야부키 게이키(矢吹 慶輝)가 『佛組統紀』(南宋, 志磐 1269年 完成)를 인용하며 제시한 것이다. 야부키 게이키(矢吹 慶輝), 앞의 책, pp.41~43. 한편 독일의 종교학자 Eichhorn은 마니교는 景敎와 비슷한 시기에 중국에 들어왔다고 하면서, 『佛組統紀』에 마니교가 최초로 언급된 것은 631년이라고 소개하였다. Werner Eichhorn, *Die Religion Chinas*, (Stuttgart : Verlag W. Kohlhammer, 1973), p.257.

9 Takao Moriyasu, "Introduction à l'histoire des Ouïghours et de leurs relations avec le Manichéisme et le Bouddhisme," Osaka University, The 21st COE Program Interface Humanities Research Activities, *World History Reconsidered through the Silk Road*, (2002 · 2003), p.57.

10 "마니교도들이 서방에서는 기독교도를 가장하였고, 중국에서는 불교도인 체 하였다. 이것이 바로 현종 황제가 732년에 이미 그들에게 낙인을 찍어야만 했던 국면이며, 또한 그때에

호시탐탐 다른 돌파구를 찾지 않을 수 없었던 사정이었다. 8세기 중엽에 당 조정에 일어난 안사安史의 난을 종식시킨 위구르는 당으로부터 세력을 인정받아 국력신장의 기회를 잡고, 거기에 마니교도들의 국제적 교섭력을 이용할 필요에 직면하였을 것으로 보인다. 즉 마니교와 위구르 양자가 상호 '윈윈'의 상황에 처해 있었음을 유추할 수 있게 된다.[11]

즉 위구르는 뵈귀 카간(759~780) 때인 762년에 당唐을 통해 마니교를 도입, 이를 국교화國敎化하기에 이른다. 또한 768년에는 당에 청원하여 장안에 마니교 사원을 세우게 하였으며, 이어서 771년에는 형주荊州, 양주揚州, 소홍紹興, 남창南昌 등 여러 도시에도 마니교 사원을 건립토록 요구하기도 하였다. 여기에서 활동한 사람들은 마니교의 상징인 백의白衣와 백관白冠을 착용하고 있었다. 나아가 퀼뤽 빌게 카간(805~808)도 807년, 하남부河南府와 태원부太原府에 마니사를 세워달라고 요청하였다.[12] 820년 이후 위구르가 당조와의 관계가 밀접해지고, 또한 서방진출과 지배가 본격화됨에 따라 마니교도들은 중국에서도 특필할 정도로 활발하게 활동하였다.[13] 그러나 위구르에서의 마니교 세력은 10세기 후반에 이르러 약화되기 시작하였다.[14]

위구르의 마니교 자료들이 어느 정도 유존된 사실은 그것들이 보존되었던 환경과 연관이 있다. 이 마니교 자료들은 대부분 20세기 초에 유럽 학자들에 의해 발굴된 중앙아시아의 석굴벽화, 또는 석굴내부에서 수습된, 종이에 쓰고, 그린 필사본 자료들이 태반이었던 것이다.

반면에 중국의 경우, 당唐 시대의 작품들이 현재 거의 남아있지 않다. 이에 대

현종은 정치적인 이유로 해서 그들을 대중들의 항의와 불교도들의 비난으로부터 보호를 승인하였던 것이다." Leonardo Olschki, 앞의 논문, pp.5~6.

11 정재훈, 앞의 논문, pp.159~160.

12 위의 논문, pp.156~161, 170; 르네 구르쎄(René Grousset), 김호동·유원수·정재훈 역, 『유라시아 유목제국사』, (사계절, 1998), p.196.

13 정재훈, 앞의 논문, p.186.

14 Mrianne Yaldiz et al. 앞의 저서, p.50.

한 원인 해명이 간단치 않겠지만, 무엇보다도 845년 불교를 탄압한 당 무종武宗의 법란法難 때에 외국 종교도 큰 피해를 입었던 데에 기인한 것으로 보인다.

"843년의 유명한 칙령 후에 중국에서 (활동한) 모든 외국 종교들은 억압을 받아 (이때) 마니교는 공식적으로 인지된 바로는 결코 이 국가에서 회복되지 못하였다. 마니교 사원, 경서, 도상들이 당 무종武宗황제의 명에 의해 파괴되었고, 그 사도들과 신자들이 환속당하고, 추방당한 후, 중국에서 마니교가 공공연히 재생되었다는 아무런 증거도 없는 상태다."[15]

당나라 때의 사정이 이러하기 때문에 그 당시 마니교가 핍박 상황에 처하게 되었고, 따라서 그 도상이 어떤 형태로 유지되어 있었는지는 파악하기가 쉽지 않다.

위구르 시대 마니교 자료가운데 눈에 띠는 것은 마니교와 불교와의 관계이다. 위에서 밝힌 바와 같이 8세기 후반에 위구르는 마니교를 국교로 삼았는데, 이때에 위구르는 불교에 대해 우호적이지 않았다. 당의 불승佛僧 오공悟空이 789년에 인도에서 구해온 경전을 가지고는 위구르를 지나지 못할 것으로 판단, 그것을 한문으로 번역해 귀국했다는 기록이 그 점을 뒷받침해 준다.[16] 또한 8세기 말에 불교 신봉 국가인 토번吐蕃과 위구르와의 대결을 불교와 마니교의 대결구도로 해석하는 견해도 있다.[17]

15 Leonardo Olschki, 앞의 논문, p.5, 18.

16 정재훈, 앞의 논문, p.168.

17 위의 논문, p.184 [原出 : 모리야스 타카오(森安 孝夫), 「ウイグル=マニ教史の研究」, 『大阪大學文學部紀要』 31 · 32 合輯, (1991), p.31]. 반대로 나중에 위구르의 마니교 세력이 약화된 11세기 초에 이르면 마니교 사원이 철폐되고, 그 자리에 불교사원이 들어서는 지경이 되기도 하였다. Takao Moriyasu, "The Decline of Manichaeism and the Rise of Buddhist among the Uighurs with a Discussion on the Origin of Uighur Buddhism," Osaka University, The 21st COE Program Interface Humanities Research Activities 2002/2003,

도 6-1 마니교 성상
12~13세기, 남중국 제작, 일본 세이운지(栖雲寺).
세이운지 제공

이러한 사정을 염두에 두면서 그 당시의 마니교 세밀화miniature를 관찰하면, 미술의 '화해'를 찾아내게 된다. 퀴초 출토의 8~9세기 〈마니교 경전화〉(Berlin, Inv. No.III 4979)에는 마니교 성자가 무장상武將像(신도)과 서로 바른손을 잡는 마니교 의식을 표현하고, 그 과정을 인도의 힌두교 신들이 지켜보는 장면이 묘사되어 있다.[18] 또한 이미 앞에 제시된 8~9세기 자료(Berlin, Inv. No.III 4959)에서도 인도의 신들이 나타나고 있어서 불교를 억압한 그 당시의 세태와는 달리 성화에서는 친화적 관계를 있음을 알게 한다.

10세기 퀴초 출토의 또 다른 두루마리 단편(Berlin, MIK III 4947 & KKK 5d)에는 숫제 석가모니가 등장한다. 그것도 화면 중심에 있는 마니상의 협시挾侍 존재로서 표현되고 있는 것이다.[19]

위구르 최성기인 10~11세기로 와도 사정은 비슷하다. 베제클릭 38굴 벽화(10~11세기) 내벽에는 화면 중앙의 생명수 좌우에 있는 공양자 부부상과 그 주변의 '수호령守護靈들'을[20] 묘사하고 있는데, 이 수호령들 가운데에도 '인도신印度神'(Ganesha, Vishnu, Brahma, Shiva)이 들어있어 우리의 관심을

World History Reconsidered through the Silk Road, (2002 · 2003), p.90.
18 Mrianne Yaldiz et al. 앞의 책, p.248~249, pl.361.
19 Zsuzsanna Gulácsi, 앞의 "Seiun-ji Zen Temple," p.129, fig.10.
20 김남윤, 「베제클릭 38굴 마니교 벽화 연구」, 『중앙아시아 연구』10, 중앙아시아학회, (2005), p.55; Takao Moriyasu, 앞의 책, 도판 16 caption : 'ten guardian deities.'

불러일으킨다.[21]

위에 언급한 바와 같이 9세기 이후 중국에서의 마니교 도상의 진적眞跡은 유존 사례가 희귀한 것으로 알려져 왔던 형편인데, 근년의 연구 성과에 따르면 몇 점의 중국제 마니교 도상들이 학계에 보고 되고 있어 주목의 대상이 되고 있다. 더욱이 어떤 작품은 불화를 방불케하여 이종교異宗敎 혼합도상의 특징을 드러내고 있다. 예를 들면, 마니교 전문연구가인 미국의 쯔잔나 굴라시Zsuzsanna Gulácsi가 제시한 일본 세이운지栖雲寺(棲雲寺) 소장의 12~13세기 남중국의 마니교상도 6-1이 그것이다.[22]

이외에도 일본에 소장된 마니교 도상 작품들은 6점이나 된다. 이것들은 대부분 근년에 마니교 도상으로 새롭게 평가받은 것들로서 중국 강남의 작품으로 특히 영파화寧波畵와의 관련이 상정想定되는 바, 송宋에서부터 명明에 걸친 시대에 속한다.[23]

21 김남윤, 위의 논문, pp.51~56.
22 Zsuzsanna Gulácsi, 앞의 "Seiun-ji Zen Temple," fig. I.
23 요시다 유타카(吉田 豊), 「新出マニ敎繪畵の形而上」, 『大和文華』121號 [マニ敎繪畵特輯], (2010). 3月, p.1.
 특히 이 시대에 속하는 마니교 도상에 관한 문헌자료로서는 원나라 때, 중국을 여행한 마르코 폴로의 여행기가 도움이 된다. 요시다 유타카는 『동방견문록』에 나오는 내용, 즉 마르코 폴로가 福州에서 만난 사람들이 護持한 한 사원에는 세계 각지에 전도하고 돌아온 70인의 사도 중에 3인을 그린 畵像이 있었다는 구절에 대해 마르코 폴로가 만난 사람들이 마니교도였으며, 그 사원의 그림이 마니교 도상이었던 것으로 해석하는 Zsuzsanna Gulácsi의 견해를 인용하고 있다. 위의 논문, pp.19~20. 주83, 84; Zsuzsanna Gulácsi, 「大和文華館藏マニ敎繪畵にみられる中央アジア來源の要素について」, 『大和文華』119 [大和文華藏六道圖特輯], (2009), p.23.
 한편 한국판 『동방견문록』(김호동 역주, 사계절, 2000)에는 "마페오님과 마르코님은 그들이 하는 일에 대해서 물어본 결과 그들이 기독교를 믿고 있다는 사실을 알게 되었다. 그들이 갖고 있는 책들이 있었는데, …그것이 바로 「시편」의 구절임을 깨닫게 되었다. 그래서 그들에게 그 종교와 교리를 어떻게 받아들이게 되었는가 물었더니 '우리 조상으로부터'라고 대답했다. 그들의 어떤 사원에는 세 사람의 모습이 그려져 있는데, 그것은 온 세상으로 전도하러 떠났던 70인의 사도 가운데 세 사도였다. 그들은 바로 이 사도들이 옛날 자기 조상들에게 이 종교를 가르쳐 주었으며 이 신앙은 그들 사이에서 700년 동안 보존되어오고 있

사실상 마니교는 법란 이후에도 명맥을 유지해 오다가 송대에 활기를 띠게되었다. 마니교는 도교와 혼합된 형태로 자기화시키며 '명교明教'라 불리웠는데, 당대唐代에 마니교가 북방에서 유행하였던 것에 비해 송대에서는 남방, 특히 동남의 연해沿海지역에 퍼져있었다.[24] 이와 같은 논설을 반증할 수 있는 실물들이 바로 위의 일본 소장의 작품들인 것이다.

III. 미술의 화해

이제 여기에서 마니교와 도상의 발전상을 잠시 약술할 단계에 직면한다. 마니교가 동쪽으로 확산되면서 그에 따라 생성된 마니교 도상은 대체로 두 그룹으로 대별된다. 8세기 중엽부터 11세기 초에 걸친 서방 기원에 의한 '서아시아양식의 위구르·마니교 예술'과 9세기 중엽부터 17세기 초까지의 동방 기원의 '중국양식의 위구르·마니교 예술'이 그것이다.[25] 이 두 그룹에 속하는 작품들을, 특히 설교장면, 주존상 등을 상호 비교해 보면, 후자는 전자로부터 영향을 입어 도상적, 구성적 측면에서 유사성을 발견하게 된다.[26]

그런데 우리는 두 지역 작품의 외적 유사성에 기초한, 이러한 외래 요소의 수용관계에 대한 고찰의 입장을 넘어설 필요가 있다. 중요한 것은 작품이 생산되는 조건인 미술환경을 분석하고, 작품의 도상 내용과 배치되는 공격적 환경에 처해 있을 경우에도 어떻게 도상이 종교적 항존성을 유지할 수 있는가 하는 미학적 해명에 관한 것이다.

다고 말했다."(pp.403~404)라고 번역되어 있는 것을 보면 여기의 기독교도를 Gulácsi는 마니교도로 해석한 것으로 사료된다.

24 러우 위례(樓 宇烈) 外 主編, 『中外宗教交流史』, (湖南教育出版社, 1998), pp.147~149.

25 Zsuzsanna Gulácsi, 「大和文華館藏マニ教繪畫にみられる中央アジア來源の要素について」, 『大和文華』 119 [大和文華藏六道圖特輯], (2009), pp.19~20.

26 Zsuzsanna Gulácsi, 위의 논문, pp.25~26.

이미 앞에서 관찰한 바와 같이 위구르 시대에 제작된 마니교 성상화에 있어서는 마니교를 국교화한 정부가 불교를 탄압함에도 그 도상에는 여전히 불교적 요소가 건재했던 사실을 목도한다. 그런데 세이운지 작품을 에워싸고 있는 미술환경은 이와 다르다. 그것은 위구르 성상화와는 다른 사회적 배경 속에서 생산된다. 즉 12세기 초부터 16세기까지 남중국에서 만들어진 마니교에 대한 기록자료들은 추방을 암시하는 정부 평가라든가, 마니교 활동을 무시하려는 marginalize 불교도의 비판 등의 형태로 된 논쟁기사가 대부분이다.[27] 그럼에도 불구하고 이 세이운지 작품은 일견 불화라고 착각할 만큼 상의 기본 도상이 불교 양식을 그대로 차용하고 있다. 즉 연화대좌, 결가부좌 자세, 장長의상, 두광과 신광 등의 관점에서 그러하다.[28]

이처럼 중국정부에서 뿐만 아니라, 불교계에서도 마니교에 대해 반대하는 입장을 표명한다는 것은 '문명충돌'의 사례라 하지 않을 수 없는데, 그럼에도 마니교에서 불교도상을 적극적으로 이용한다는 점은 미술에 '끌리는enchant',[29] 미술 본질의 '화해' 작용을 의미하는 것으로 말할 수 있겠다.

이 글의 서두에 말한 바와 같이 마니가 화가였다는 사실에서 우리는 도상 해명에 관한 중요한 힌트를 얻을 수 있다. 이미 그가 미술을 화해의 도구로 사용할 미학적 자세를 가졌던 것으로 판단되기 때문이다. 이 경우 "마니는 자기 종교의 확산을 위해서 미술도 하나의 입증력이 있는 수단인 것으로 인식하였다"[30]라는 평가는 의미심장하다고 하지 않을 수 없다.

27 Zsuzsanna Gulácsi, 앞의 "Seiun-ji Zen Temple," p.101.
28 Zsuzsanna Gulácsi, 앞의 "Seiun-ji Zen Temple," pp.112~113.
29 권영필,『문명의 충돌과 미술의 화해 -실크로드 인사이드』, (두성출판, 2011), p.19.
30 "Mani erkannte, dass zur Verbreitung seiner Religion auch die Kunst ein probantes Mittel war." Mrianne Yaldiz et al., 앞의 책, p.250.

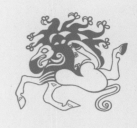



제 3 부

실크로드와 고대한국 미술

소그드인의 편지, 4세기 초

7장 | 범汎이란 미술의 한반도 점입漸入

 범凡이란 미술문화가 고대 한국미술에 끼친 영향에 관한 연구는 초기[1] 이래 지금은 어느 정도 그 성과가 축적된 사정이다. 이제 근 천여 년 동안의 미술을 대상으로 기왕에 발표된 자료들을 모아 새로운 분석을 시도함으로써 한국에 들어온 범이란 미술문화 -미술과 환경- 의 실상을 정리하고, 나아가 그 문화인들 자신이 실제로 내도하였는지 하는 문제에까지 더 다가갈 수 있지 않을까 하는 기대를 해본다. 가령 8세기 중엽에 이웃 일본에 소그드인이 들어간 사실을[2] 생각하면 한국에서도 이런 일이 가능하지 않았을까 하는 여운을 갖게 되기도 하기 때문이다.

 '범이란'이라는 말은 이란과 문화적으로 연결된 인접의 소그드를 함께 부르는 포괄 개념이라고 할 수 있다. 한편 이와 관계해서 '외부 이란Outer Iran; 'Iran extérieur; Ausseriran'이라는 용어를 떠올릴 수 있는데, 이는 고대 이란 문화의 확장지역을

1 권영필, 「신라인의 미의식 -북방미술과의 관계를 중심으로」, 『신라문화재단학술발표회논문집』 제6집, (1985).; 이인숙, 『한국의 고대유리』, (도서출판 창문, 1993).; 이송란, 「고신라 금속공예품 연구」, (홍익대학교 박사논문, 2001).; 민병훈, 「실크로드의 국제상인 소그드인」, 『유역』, 창간 1호, (솔 출판사, 2006).

2 소그드인으로 알려진 如寶에 대해서 일본의 사학계는 다음과 같이 말한다. "如寶(?~815): 奈良·平安 시대 전기의 僧. 胡國人. 律授戒의 師로서 내조한 鑑眞을 따라 754년에 入朝. 입조 후에 東大寺 戒壇院에서 受戒, 鑑眞의 法弟가 되어 律學을 연찬함. 763년 鑑眞이 入滅 후, 師의 위촉으로 鑑眞 창건의 唐招提寺 주지가 됨. 桓武천황의 존숭을 받음".
『國史大辭典』11, 國史大辭典編輯委員會, (東京: 吉川弘文館, 1990), p.265. "出身地에 대해서는 諸說이 있는바, 중앙아시아의 쟈라프샨川 유역 지방에 정주하는 소그드(ソグド)계로도 전한다."[フリー百科事典, 『ウィキペディア(Wikipedia)』(2016/01/17 07:23 UTC 版)]

일컫는 개념으로서 예컨대, 이란 문화의 강한 흡수지역인 소그드를 비롯, 東투르케스탄(중앙아시아) 지역까지를 말한다. 이 개념의 주창자는 르네 그루쎄René Grousset(1885~1952)로 사료된다.[3]

학계에 검증된 이 개념(외부이란)을 통해 범이란 문화가 한반도에 일층 더 가까운 지역에 다가와 있음을 알게 된다. 물론 이 문화가 한반도로 들어오려면 중국, 또는 호족胡族 세력의 북중국을 거치는 통로를 지나야 가능할 것이다. 다시 말하면 외부이란(중앙아시아) → 하서회랑(감숙) → 북중국 → 한반도, 또는 외부이란(중앙아시아) → 알타이 → 몽골(흉노) → 한반도 루트가 상정된다.

이제 고대 한국에 나타난 범이란 계통의 조형을 지역·연대별로 나누어 관찰하고자 한다.

Ⅰ. 낙랑

낙랑 문화의 성격을 한마디로 규정하는 것은 쉬운 일이 아니다. 중국 한의 지배지역이었음에도 선先 고구려 문화인 고조선의 토착 문화를 먼저 고려해야 할

3 '외부 이란' 개념을 사용한 저서들을 꼽아보면 르네 그루쎄의 저서가 가장 앞선다.
René Grousset, *L'empire des Steppes*, (Paris : Payot, 1939), p.146: 'Iran extérieur'; *The Empire of the Steppes,* (New Brunswick : Rutgers Univ. Press, 1970), p.100: 'Outer Iran'; 르네 그루쎄 (ルネ・グルセ, René Grousset), 後藤十三雄 譯, 『アジア遊牧民族史』, (東京 : 山一書房, 1946), p.148: '外廓イラン'; 르네 그루쎄(勒尼·格魯塞, René Grousset), 魏英邦 譯, 『草原帝國』, (西寧 : 青海人民出版社, 1991), p.122: '外伊郞'; 르네 구르쎄(René Grousset), 김호동, 유원수, 정재훈 역, 『유라시아 유목제국사』, (사계절, 1998), p.166: '외곽 이란'; Richard Frye, *Heritage of Persia,* (Cleveland and New York: The World Publishing Company, 1963), pp.124~169: 'Iran extérieur'; Mario Bussagli, *Painting of Central Asia*, (Geneva : Skira, 1963), pp.14, 15, 35, 40, 43: 'Outer Iran'; A. M. Belenizky, *Mittelasien. Kunst der Sogden*, (Leipzig : VEB E. A. Seemann, 1980), p.222: 'Ausseriran'. Kwon, Young-pil , "Cultural Exchange and Influence between Ancient Korea and Persia from an Art History Perspective," *International Seminar on Korea-Iran Cultural Relations Based on KUSHNAMEH*, Embassy of the Republic of Korea to Iran, Teheran, (2013, Oct. 3).

것이다. 그리하여 서역과의 교섭이 가능했던 북방의 유목문화와의 통교 가능성을 염두에 두어야 한다. 예컨대 『한서』가 '고조선을 흉노의 왼팔'이라고 일렀듯이 양자의 관계가 밀접했음을 전제할 때, 한토에서 낙랑 이전, 그리고 이후에도 유목문화적 성격의 유물들이 출토되었던 사실은 이해할 만하다.[4] 특히 낙랑 시기에도 유목문화의 담지력擔持力이 유지될 수 있었던 것은 주목을 요한다. 미학적 견지에서 한漢의 조형문화와 대비되는 북방 조형이 토착세력에 활력소가 될 수 있었다고 보기 때문이다.[5]

물론 지배 세력인 중국인의 유입이 가져온 문화 변동을 부인할 수는 없다. 평양지역 출토(2005)의 낙랑 목간木簡(BC 45)에 의하면 당시 인구는 28만여 명에 이르며, 또한 『한서』(지리지)에는 40여만 명으로 추산되어 증가를 추측하게 된다. 한편 종래의 〈팔조금법八條禁法〉이 낙랑 이후(전한 말)에 60여 조로 늘어난 것은 급격한 한인의 유입이 토착문화와 습속과 마찰을 일으켜 혼란을 야기, 그것에 기인한 것으로 해석된다.[6]

이러한 낙랑의 문화 환경에 대해 구미의 학자들은 다른 방향에서 관찰한다. 르네 비올레는 낙랑 생산물에서의 토착민의 위치를 점검하며 그것이 낙랑 이후의 한반도의 문화 기반에 끼칠 영향까지를 내다본다. "낙랑의 중국 관료들은 모든 것을 자국에서 조달했지만, 동시에 그들은 중국과 한국 장인들로써 공장을 설립했다…. 낙랑을 넘어선 중국 문화의 확산과 멀리까지 뻗어나간 교역은 동시에 지속적으로 강력한 투쟁을 해온, 고유한 문명을 가진 한韓 민족을 강화시

4 오영찬, 『낙랑군 연구』, (사계절, 2006), pp.56~64. [원출 : 『漢書』 卷73 韋賢傳, "東伐朝鮮 起玄菟樂浪 以斷匈奴之左臂."]

5 북방의 조형문화는 한반도 조형에 때로는 활력소로 작용하는 것으로 볼 수 있다. 나는 이러한 북방 조형문화의 현상을 '북방기류'(1996)로 개념화한 바 있다. 후에 나타나는 고구려의 조형이 여기에 포함되며, 때로는 독자성을 가지고 이 기류의 선두 역할을 한다고 보았다.
 이 책의 제2부 4장 부록 「특수 문양 사례 시론」 주22 참조.

6 역사연구회(歷史研究會) 編, 『世界史史料』 3, (東京 : 岩波書店, 2009), p.267 [사료 해설: 李成市].

켰으며, 그들의 자립지향을 촉진시켰다."[7]

또한 평양 태생의 미국 미술사학자인 매큔Evelyn McCune도 유사한 견해를 피력한다.

"전한 때의 세금 등록자는 낙랑의 경우, 62,812 가구였는데, 이러한 대인구가 농업만으로는 번영할 수 없었다. 위대한 한의 평화는 상품들이 페르시아 국경 가까이에 있는 중국의 전초기지로부터 낙랑의 전초기지에까지, 그리고 여기에서부터 남한과 일본에까지 유통될 수 있었음을 의미한다. 중국 기술과 토착 기술, 재료, 취향 등이 점차 뒤섞여 기초를 형성하였고, 그 위에 후대의 모든 한국 미술이 세워졌던 것이다. 400년에 이르는 식민지 활동기간 동안에 한반도에서 생겨난 문화변용은 더뎠지만 궁극적으로 성공적인 과정이었던 것이다."[8]

이러한 평가들은 결국 낙랑의 조형품들에는 한 · 토착 · 북방 외래문화가 혼효되었음을 말해준다.

1. 낙랑 고분 유물의 그리핀

낙랑 고분 유물에 등장한 외래 조형인 그리핀griffin(독수리의 상체와 사자의 하체를 조합한 상상의 동물)에 대해서 관찰하기에 앞서 한두 가지 선제 작업이 필요하다. 먼저 한반도 주변의 고고학적 환경과 그리핀의 동점에 관해 간단히 언급하고자 한다.

7 Renée Violet, *Einführung in die Kunst Koreas*, (Leipzig : Veb E.A.Seemann Verlag, 1987), pp.21~22.
8 Evelyn McCune, *The Arts of Korea*, (Rutland : C. E. Tuttle Com., 1962), pp.38~39.

낙랑 이전의 청동기 시대에도 스키타이의 '동물양식'과 같은 외래조형이 한반도 남부에까지, 예컨대 영천 어은동 출토의 마형·호형대구를 비롯, 대구 비산동 출토의 청동 검파두식에 나타난 대칭구도의 오리형 따위가 발견되고 있음은 이미 그런 조형이 북부지방을 거쳐 내려왔음을 알려준다. 뿐만 아니라 그 조형의 출원지로 믿어지는 알타이 지역으로부터 한국에 이르는 통로가 이미 확보되었음을 의미한다.

다음으로는 이 그리핀의 도상적 시원은 언제, 어디에서 비롯되었으며, 어떻게 동아시아까지로 전이되었는지 간략히 살펴보겠다.[9] 당초에

도 7-1 **그리핀이 새겨진 옥(玉) 원통 인장**
기원전 14세기, 중기 아시리아, 파리 루브르박물관.

이 상상적인 동물의 도상은 메소포타미아 문명의 인근지인 수사Susa에서 기원전 3,500년경에 만들어졌다. 그리핀 문양의 최상위 연대를 대략 기원전 4천년기紀로 잡는다면, 이 시기의 발생지역을 서쪽으로는 메소포타미아까지를, 동쪽은 이란 고원까지를 아우를 수 있겠다. 이 지역 유물의 특징은 옥으로 만든 원통인장圓筒印章의 표면에 그리핀을 음각하는 기법도 7-1이다. 기원전 1천년기에서는 신新 아시리아에서처럼 대형 돌부조로 신전을 장식하여 수호수의 역할을 한다. 기원전 6세기 이란의 아케메네스조의 페르세폴리스에서 돌기둥 머리에 그리핀이 조각되는 것도 비슷한 개념에서 나온 것으로 볼 수 있다. 또한 이 시기의 그리스 암포라도 7-2에도 등장하여 확산의 정도를 짐작케 한다.

특히 2001년에 발굴을 시작한 투바의 아르잔 2호 고분의 스키타이 유물(기원전 7세기 말) 가운데는 금제 그리핀 조형이 선호되었으며, 이런 전통은 북중국으

9 그리핀에 관한 연구는 일찍이 러시아 학자 루덴코(Rudenko)에 의해 시작되었는데, 근자에는 하야시 토시오(林 俊雄)에 의해 연구가 집중되고 있다. 하야시 토시오(林 俊雄), 『グリフィンの飛翔 -聖獸からみた文化交流-』(東京 : 雄山閣, 2006). 이 글에서는 하야시의 저서를 참고하였다.

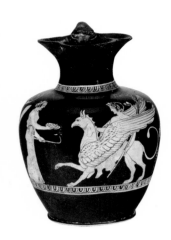
도 7-2 **그리핀을 그린 오이노코에 토기**
기원전 420~400년, 그리스 아티카,
영국 브리티시뮤지엄.

로 이어진다. 근년의 중국고고학의 발굴성과에 따르면 전국 말기(기원전 306~221)의 감숙성 장가천 마가원馬家塬 묘지에서 그리핀 도상의 금제장식도 2-9이 출토됨을 보고하고 있어[10] 큰 의미를 더하고 있다. 뿐만 아니라 천산 북부 신원현 출토의 청동테 장식(기원전 4세기)에서도 그리핀이 표현되어 이 도상이 동아시아로 건너오는 여정의 중요한 징검다리 역할을 하고 있다.

낙랑의 왕광묘王光墓(기원전 1세기~기원후 1세기)에서 출토된 칠기에도 그리핀이 묘사되어 있어 눈길을 끈다. 특히 정수리에 꼬부라진 산양의 뿔을 단 이란 계통의 그리핀을 내보이고 있어 흥미롭다.[11] 검은 색 바탕의 칠기 위에 활달한 필치로 그려낸 붉은 색 짐승이 돋보인다. 다만 뿔 부분의 색채가 부분적으로 떨어져나가 마치 서예의 비백飛白처럼 간헐적인 모습이다. 한반도에 나타난 최초의 범凡이란 조형이다.

이 그리핀은 비슷한 시기의 또 다른 작품과 유사성을 보여 학술적 의미에서 우리에게 강한 긴장감을 준다. 즉 몽골의 노인·울라(현 노용·올) 지역에서 1923년 러시아 고고학자 코즐러브가 발굴한 흉노 군장 묘의 출토물인 이란 제 카펫에 수繡놓아진 그리핀과 좋은 비교가 된다.[12] 이 카펫과 더불어 이 무덤의 공반 유물로는 한의 비단과 칠기 등이 포함된다.

그렇다면 왕광묘의 그리핀의 존재는 무엇을 의미하는 것일까. 또 어떤 길을 통해 들어온 것일까. 페르시아 유형의 그리핀이 한국에까지 도달하는 데에는 두 가지의 통로가 상정될 수 있다.

10 『西戎遺珍. 馬家 戰國墓地出土文物』, 甘肅省文物考古研究所, (北京 : 文物出版社, 2014), p.41.
11 『樂浪王光墓』, 朝鮮古蹟研究會, (1935), p.40, 圖板74~75.
12 권영필, 『문명의 충돌과 미술의 화해 ―실크로드 인사이드』, (두성북스, 2011), 도2-1, 2-6.

첫째는 한漢의 세력이 이란의 파르티아, 또는 소그드와 교섭했을 가능성을 짚어보는 것이 요구된다. 알려진 대로 기원전 139~126년에 장건의 서역행 때에는 소그드 지역에까지 진출하였고, 후한의 감영甘英은 기원후 97년에 파르티아 접경지역에까지 나아갔다. 중국사절의 이러한 활동 이후에 비단 수출은 활성화되었고, 한편 기원후 1세기 때에는 시리아로부터의 수입품도 활기를 띠게 되었다.[13] 이렇게 볼 때, 한대의 페르시아 문화 흡수는 가능한 범위 속에 있는 것으로 볼 수 있다. 또한 한대의 소그드와의 통교는 이미 입증된 사실이거니와[14] 또한 한대에 연주문이 나타날 가능성이 보이기도 하여[15] 이런 역사를 점칠 수 있는 자료가 된다고 하겠다. 따라서 낙랑 지역에 이런 동서의 흐름이 나타날 수 있음은 무리한 일이 아니라고 본다.

둘째는 이미 알타이 파지리크까지 들어온 이란의 카펫(기원전 5세기) 통로가 몽골의 노인 · 울라(노용 · 올) 흉노고분에까지 연장, 연결되었던 것이 다시금 한반도 북방 통로로 이어져 낙랑에 접속된 결과로 생각할 수 있다. 그렇다면 우리는 여기에서 매우 중요한 고고학적 역학구도를 발견하게 된다. 즉 페르시아, 흉노, 한, 토착세력(한반도)의 4요소가 실크로드 상에서 만나고 있는 것이다.

Ⅱ. 고구려

1. 안악 3호분 벽화의 소그드인

안악 3호분(357)은 연대가 확실한 초기 고구려 묘라는 점에서 역사적 가치를

13 Friedrich Hirth, *China and the Roman Orient*, (Shanghai & Hongkong : Kelly & Walsh, 1885), pp.72ff, 228ff; Albert Herrmann, *Die alten Seidenstrassen zwischen China und Syrien, Beiträge zur alten Geographie Asiens*, (Berlin : Weidmannsche Buchhandlung, 1910), p.6.
14 제2부 4장 「실크로드와 문양의 길」 주16 참조.
15 제2부 4장 주17 참조.

가지고 있기도 하지만, 또한 그 벽화에 소그드 무용 장면이 나타나 중요성을 더하고 있다. 후실 동벽에 그려진 코가 크고, 점박이 무늬 모자에, 바지 단에는 종선縱線 문양의 복식을 한 인물이 "다리를 'X'자 형으로 비꼬고 있으며, ···손벽을 치며 춤을 추는 것이 외국 출신의 무용인인 것 같이 인정된다"[16](상점은 필자)고 이 무덤을 발굴한 고고학자 도유호는 말한다. 1949년에 발굴된 이 벽화가 반세기가 훨씬 지난 지금, 발굴 당시보다는 어느 정도 훼손되었겠지만, 2005년에 벽화를 조사한 김진순은 "오른편에는 서역인으로 보이는 남자 무용수가 다리를 'X'자로 교차한 채 손벽을 치며 춤을 추고 있는 모습을 얼추 확인할 수 있었는데, 이런 식으로 추는 춤을 호선무胡旋舞라고 한다"고 실견 소감을 피력한 바 있다.[17]

한편 오카자키 타카시岡崎敬는 "현실 동벽: 오손이 심해서 식별이 곤란하지만, 중앙부에 있는 삼인의 악사가 금琴, 완함阮咸을 타고, 동숙洞肅을 부는 자태를 볼 수 있다. 그 왼편(오른편의 잘못)에 있는 춤추는 남자는 얼굴이 붉고, 코가 높은데, 서역계의 호인은 아니라고 보고자報告者는 쓰고 있다."[18] 오카자키가 참고한 보고서가 어떤 것인지 밝혀져 있지 않지만, 위에 인용한 도유호의 경우는 아닌 것 같다. 왜냐하면 그는 코가 붉다는 얘기는 하지 않았기 때문이다.

이 무용을 호선무로 보기도 하지만, 형식상으로는 소그드 춤의 '호등무胡騰舞'와 비교된다. 서안의 소그드 살보薩保 안가安伽 무덤(579)의 석병石屛에 그려진 호등무 춤꾼의 두 발이 'X'자로 꼬인 모습이 안악3호분의 무인의 모습과 흡사하

16 『안악3호분 발굴보고』, 도유호(都有浩) 편, (과학원출판사, 1957), p.24.
17 동북아역사재단에서 2005년 7월 18~30일까지 고구려고분벽화를 조사하는 과정에서 안악3호분은 28일에 진행했던 것으로 김진순 박사가 필자에게 알려주었다(2015년 12월 23일).
18 오카자키 타카시(岡崎 敬) 著, 春成秀爾 編,『シルクロードと朝鮮半島の考古學』, (東京 : 第一書房, 2002), p.205.

다.[19] 이 호등무 개념이 당시 唐詩에도 나타나는데[20] 중국사서에서는 『송사』에 비로소 등장한다.[21]

> "취한 호등무 대원 홍색 비단저고리를 입고, 허리에 은첩섭 느러뜨리고,
> 털모자를 쓰고 있네."(상점은 필자)

여기에서도 털모자가 호등무 춤꾼 모자의 전형인 것으로 표현되고 있음을 본다. 이것도 안악3호분의 모습을 연상시킨다.

이송란은 이 동수묘 벽화와 관련하여 평남 중화군 출토의 〈동제괴銅製魁〉(4세기 중엽, 현 도쿄국립박물관)를 감숙성 무위武威 생산인 것으로 본 타카하마 슈高浜秀의 견해에 의거, 4세기 고구려 평양지역에서 감숙 지역과도 교류가 있었을 것으로 추정하였다.[22] 낙랑이 축출된 313년, 안악3호분의 제작시기인 고국원왕(331~371) 때, 다시 말하면 4세기 전반의 한반도 안팎의 국제 정세는 매우 복잡한 가운데 고구려가 승기를 잡고 있었던 정황을 이 조형품이 어느 정도 대변하고 있는 것이 아닌가 생각된다.

4세기 중엽은 고구려의 평양 천도 이전이기에 황해도 안악은 다소 외진 곳일 수 있음에도 벽화의 수준과 다양한 표현 방식을 보면 의외라는 느낌이 없지 않다. 이 점에 대해서 오카자키는 "고구려가 평양을 수도로 한 것이 돌연 나타난

19 西安 安伽墓(579년)의 〈一起觀賞胡人跳舞〉. 太原 虞弘墓(592年)의 〈主人宴飮圖〉. 두 자료의 춤추는 모습이 안악3호분의 것과 비교된다. 榮新江은 胡騰舞를 胡人跳舞라 부르기도 하였다. 룽 신장(榮新江), 『中古中國與粟特文明』, (三聯書店, 2014), pp.300~301, 圖5.

20 中唐 시인 李端의 〈胡騰兒〉를 들 수 있다. 모리야스 타카오(森安 孝夫), 『シルクロードと唐帝國』, (東京 : 講談社, 2007), p.201.

21 『宋史』卷142 樂志, "醉胡騰隊, 衣紅錦襦 繫銀鈷鞢 戴氈帽."[상점 필자]

22 이송란, 「신라 계림로 14호분 〈금제감장보검〉의 제작지와 수용경로」, 『미술사학연구』, 258, 한국미술사학회, (2008, 6), pp.90~91[원출: 타카하마 슈(高浜 秀), 「資料紹介, 金銅象嵌魁」 『MUSEUM』第372號, (東京國立博物館, 1982. 3), pp.15~20].

것이 아니고, 이미 4세기에 만들어진 것이 발전한 것으로 해석할 수 있다"는 견해를 편다. 또한 "처음에는 한족을 위해 만들어진 것이 그후에는 고구려인을 위해 한족의 기술자에 의해, 또는 그 기술을 가지고 만들어진 것이라는 점을 고려에 넣어야 한다"[23]고 벽화 생산의 배경의 폭을 넓혔다.

4세기 전반, 서진의 멸망, 고구려의 등장, 선비모용씨의 요동군을 포함한 중국 동북부의 점령은 요동, 낙랑, 대방군의 한족의 운명을 크게 변화시켰다. 지배자로 있던 그들은 점차 큰 격랑의 파도 속에 유랑하는 것이 시작되었다. 요동군의 군치郡治인 양평현襄平縣, 요충지 평곽平郭도 선비의 수중에 떨어져, 이제 선비, 한족, 고구려의 삼파전 속에서 기마전의 전법이 깊이 침투하게 된 것이다.[24]

안악 3호분 총주의 시대적 표상은 개마무사鎧馬武士의 강력한 군사력, 총주 초상과 부인 초상에 표현된 고급한 생활문화 양태, 벽화에 그려진 로만 글라스와 소그드 악무와 같은 외래 문화 향유 등으로 표출된다.

2. 돈황의 4세기 초 소그드인의 편지

고구려의 감숙 지방과의 교류는 곧 그 지역에 취락집단을 형성하였던 소그드인들의 문화를 엿보았을 가능성을 드러내준다. 여기에서 감숙과 소그드인의 관계를 구체적으로 살펴볼 필요가 있다.

일찍이 4세기 초에 이미 소그드 취락이 형성되었음이 돈황 봉화대 근처 출토의 〈소그드인의 편지〉도 7-3에 의해 밝혀진 바 있다. 1907년에 영국의 오렐 스타인이 돈황의 봉화대 근처에서 발견한 소그드인의 편지는 세인을 놀라게 하기에 충분하였다. 기원후 313(또는 314)년으로 편년되는 이 편지들은 전부 8개인데, 버려진 우편행랑 속에서 접혀진 채로 나온 것이다. 고대 소그드어로 작성된 이

23 오카자키 타카시(岡崎 敬) 著, 春成秀爾 編, 앞의 책, p.238.
24 위의 책, p.239.

종이 편지는 지난 세기 동안 전문가들의 힘겨운 해독을 거쳐 대충 내용이 밝혀졌다. 그 중 2개의 편지는 비단봉투에 따로 들어 있었는데, 그 곁에는 '사마르칸드 행'이라고 적혀있기도 했다. 무엇보다도 이것은 상인들에 의한 사조직의 우편체계였다는 점이 중요하다. 편지내용을 통해 소그드의 취락지가 낙양, 장안, 란주, 무위, 주천, 돈황 등의 지역에 있었음이 밝혀졌고, 대개 한 곳에는 50명 정도의 소그드인들이 거주했다는 사실도 알려졌다. 이 편지에 따르면 그들은 조로아스터 사원을 세우고, 소그드인ᄉ 살보薩寶가 종교의식을 주제하고, 동시에 분쟁자들을 조정하는 정치 군장의 역할도 담당하였다.[25] 흙먼지 속에 굴러다니던 이 보따리 속에서 21세기 전반의 우리의 역사인식을 뒤바꾸는, 전대미

도 7-3 소그드인의 편지
313 또는 314년, Stein collection, 영국 브리티시뮤지엄.
2000년대 초에 영국인 니콜라 심스-윌리엄스가 해독해 내었다.

문의 역사자료가 나올 줄이야! 무엇보다도 이것은 안악 3호분(357) 벽화에 소그드인의 춤이 등장할 수 있었던 충분한 배경이 되는 것이다.

25 Valerie Hansen, *Silk Road. A New History*, (Oxford University Press, 2012), pp.112~120.

3. 고구려 벽화의 파르티안 슛

파르티아 왕조는 전대의 아케메네스 왕조와 후대의 사산왕조가 이란적인 색체가 농후한 문화를 창조했음에 비해 헬레니즘 문화를 적극적으로 수용하여 오히려 비非이란적 색체가 강했던 것으로 언급되고 있다. 한편 R. 프라이Frye에 따르면 파르티아 미술의 특성 중에는 부조와 벽화에 나타난 'flying gallop'의 강한 역동성activity이 있다는 것이다.[26]

고구려 벽화의 달리는 기마인의 역동성은 파르티아로부터의 영향일 가능성이 높다고 할 수 있다. 특히 특정한 기마 자세와 힘차게 달리는 역동적 모습의 '파르티안 슛Parthian Shoot'의 패턴은 페르시아에서 유래되었고, 그것이 동아시아로 확산된 것은 고고학이 입증하고 있다. 알려진 대로 '파르티안 슛'은 기마인이 달리는 말의 방향과는 반대쪽을 향한 역 모션으로 뒤쫓는 맹수를 공격하는 기마법이다. '파르티안 슛'이 나타나는 파르티아 시기의 중국자료로는 한대 화상석[27]을 들 수 있으며, 고구려와의 연관에서는 전한 때의 〈금상감수렵문동통金象嵌狩獵紋銅筒〉(전 평양 출토, 도쿄예술대학 소장)[28]을 들 수 있다. 이 후자의 기마인은 흉노로 유추되어, 이 도상은 북방을 통해 받아들였을 것으로 본다.[29] 중앙아시아에서는 돈황(249굴, 6세기 중엽) 벽화에 처음 나타나지만, 고구려의 무용총(5세기 전반) 벽화에 나타난 사례가 이보다 조금 빠른 것도 주목을 요하는 부분이다.[30]

26 Richard Frye, 앞의 책, p.175.

27 陝西省 米脂県 4號墳 前室 上枋 畵像石. Helmut Brinker & Roger Goepper, *Kunstschätze aus China*, (Kunsthaus Zürich, 1980), p.186, pl.127.

28 김원룡, 『한국미술사』, (법문사, 1968), 삽도9.

29 권영필, 「고구려의 대외문화교류」, 『고구려의 문화와 사상』, (동북아역사재단, 2007), pp.260~261.

30 권영필, 앞의 책(2011), p.45.

4. 장천 1호분 벽화의 소그드풍

만주 집안에 있는 장천 1호분(5세기 중반)은 평양 천도 이후에 조성된 묘이긴 해도, 그 벽화에는 고도古都의 문화전통이 여실하게 표현되고 있다. 더욱이 풍속 장면에 나타난 다양한 주제 가운데에 소그드 문화와의 구체적인 접촉을 시사하는 '소그드계 예인과 말몰이꾼'의 모습은 어쩌면 소그드인의 직접적인 내도를 의미하는 것으로 보이기도 한다.[31] 또한 예인이라 함은 고전극의 연기자이니만큼 고구려인들이 외래 고전극을 이해할 정도로 고구려와 소그드와의 긴밀한 관계가 짐작되는 국면이다.

5. 오회분 4호묘 벽화의 소그드풍

집안 오회분 4호묘(6세기 말~7세기 초) 벽화의 〈불의 신〉의 의습褶襲은 소그드 출신 화가 조중달曹仲達의 '조의출수曹衣出水' 양식과 연관성이 있는 것으로 파악된다. 주지하듯이 '조의출수'란 말은 북송 때 화가인 곽약허郭若虛가 쓴 화론인 『도화견문지圖畵見聞誌』에 나오는 개념으로서 북제에 와서 활동했던 소그드 출신 화가 조중달曹仲達의 화법을 일컬음이다. 즉 조중달이 그린 인물그림의 옷주름 표현이 마치 물에 빠진 사람의 옷처럼 강한 주름과 함께 몸에 밀착된 모양을 하고 있는 것이다.

그런데 조중달이 그린 작품의 진본이 남아있지 않기 때문에 다만 문헌의 묘사를 통해 그 실상을 복원해 보는 수밖에 없는 사정이다. 그동안 필자는 이 화법과 일치하는 자료를 다음과 같이 제시한 바 있다.

31 이송란, 앞의 논문, pp.89~92.

① 키질 석굴벽화의 조사 과정에서 175굴(6세기), 163굴(6세기)의 인물묘사의
 의습이 조중달 화법과 유사함을 발견한 바 있다.[32]

② 소그드에서의 '출수出水'식 표현은 우즈베키스탄의 국립고고학 박물관에 전
 시된 옷수아리에 부조로 표현된 신상에서 그 원류를 찾을 수 있다. 이 표현
 은 원천적으로 파르티아 등에 의해 전파된 헬레니즘 양식으로 사료된다.[33]

이제 오회분 4호묘 벽화에 묘사된 〈불의 신〉의 습벽褶襞을 조의출수와 연관지
으며 분석하고자 한다. 이 신상의 왼팔과 바른팔의 동작에 의해 옷이 말려들며
밀착된 모습을 여러 겹의 주름선을 통해 관찰할 수 있다. 아울러 두 다리의 양감
도 두세 개의 타원형 선조를 두어 살려내는 일면, 중심부의 묵색을 약간 엷게 함
으로써 옷이 몸에 긴착緊窄된 것처럼 보이게 하고 있다. 더욱이 이 불의 신 뒤통
수를 돌아 얼굴 왼쪽으로 연장된, 왼팔의 소맷자락을 복覆-U자형으로 연속하는
표현이야말로 지금까지 고구려 벽화에서 볼 수 없었던 전혀 새로운 기법이다.[34]

『삼국사기』에 따르면 고구려는 6세기 중엽~후반 시기에 6차례에 걸쳐 사신
을 파견하였다. 이와 같은 교류를 통해 미술요소가 입수되었을 가능성을 충분
히 고려할 수 있다. 따라서 화법의 전파 루트는 다음과 같이 엮여질 것이다. 소
그드 → 키질석굴 벽화[175호굴] → 북제 → 고구려.

그러나 조양朝陽에서의 소그드인들의 활동을 통해 전파되었을 가능성도 어렵
사리 점쳐볼 수 있을 것 같기도 하다. 알려진 바와 같이 안록산이 조양을 근거
지로 삼기도 했지만, 대체 이곳에서의 소그드인들의 활동은 7~8세기에 들어와
서 이다. 그렇기에 6세기 중엽의 고구려 벽화와의 연관에는 시차가 생긴다. 그

32 권영필, 『렌투스 양식의 미술 -동쪽으로 불어온 실크로드 바람』(하), (사계절, 2002), pp.48~53.

33 권영필, 앞의 책(2011), pp.133~134. [원출: 권영필, 「아프라시압 궁전지 벽화의 '고구려 사
 절'에 관한 연구」, 『중앙아시아 속의 고구려인 발자취』, 권영필, 정수일 외, (동북아역사재단,
 2008), pp.30~32].

34 위의 책(2011), p.135.

렇다면 조양에는 언제부터 소그드인들이 활동하였는가, 그 이른 시기는 언제인가하는 문제가 과제로 남게 된다.[35]

6. 아프라시압 벽화(7세기 중엽)의 고구려 사절

고구려와 소그드와의 관계에서 중요한 이슈 중의 하나는 고구려 사절이 소그드에 건너간 사실이다. 세계 학계에 알려져 있듯이 소그드 사마르칸드 근교의 아프라시압Afrasiab 고도古都에서 발굴된 7세기 중엽의 벽화에 고구려인이 등장한다. 벽화의 발생, 주제, 도상적 내용, 역사적 배경 등의 본질에 대한 전말은 이미 학계에 보고 · 검증된 바 있고,[36] 이 글에서는 고구려 사절이 당의 세력을 분산시키기 위해 소그드로 갔을 때, 어떤 루트로 현장에 갔는가에 대해 간략히 소개하고자 한다.

일반적으로 북중국을 통해 소그드로 가는 루트는 영주營州(현 조양朝陽)가 중요하다. 이곳은 가장 동쪽에 있는 소그드 상인들의 취락지이기도 하거니와 서쪽 사마르칸드로 가는 기점이 되기도 한다. 또한 '동북지구의 인후'라 부를 정도로 교통의 요지이고, 바로 한반도로 진입하는 길목이다. 역사적으로도 거란契丹, 해

35 소그드 전문가인 모리베 유타카(森部 豊) 교수가 중앙아시아 학회에서 발표한 논문인 「安史의 亂의 투르크 · 이란系 軍人」『실크로드 · 투르크 · 종교』, 중앙아시아 학회 국제학술대회 자료집, (2011. 11. 12.)] 이 '조양에서의 소그드인의 활동'과 연관되는 주제이기에 모리베 교수에게 학회가 끝난 후 개인적으로 질의한 바 있다.
　질의 : "安祿山이 근거지로 삼은 朝陽에 관한 것입니다. 알려져 있듯이 朝陽은 동서교류의 주요 지역으로서 또 이곳에서는 7세기 중엽의 소그드 金銀器가 발굴되기도 하였습니다. 이곳에 언제부터 소그드人들이 살기 시작하면서 그들의 문화를 뿌려 놓았는지요. 그 초기에 대해 알고 싶습니다."
　답 : "…다만 소그드 상인이 교역을 위해 영주에 온 것은 더 오래된 것으로 생각합니다만, 그것은 고고학의 지견과 함께 고려하지 않으면 안된다고 생각합니다."
　영주에서의 소그드인의 활동이 7세기 이전으로 올라감은 십분 인정되지만, 확신성은 앞으로의 발굴자료에 의존할 수밖에 없다는 것으로 이해된다. [모리베 유타카 교수께 감사를 표한다.]
36 권영필, 앞의 책(2011), 「아프라시압 별궁벽화와 고구려사절」, pp.123~175.

奚, 실위室韋 등 삼부의 아장衙帳지역으로 통하는 곳이다.[37] 조양에서 7세기 중엽 전후 만들어진 전형적인 소그드 금은기가 출토된 사실은[38] 이 지역이 소그드에 이르는 간선의 중요 지점임을 말해준다.

다시금 소그드에서 조양에 이르는 북중국 루트를 상기할 필요가 있다. 사마르칸드康國에서 출발하여 카슈가르疏勒를 거쳐 천산남로와 서역남로로 이어져 돈황沙州에서 만나는 길 외에, 당초 사마르칸드에서 동북 방향 타슈켄트石國, 토크막托克馬克 또는 쇄엽碎葉(세미레체) 하부, 이시쿨 호湖 서부, 천산북로의 북정北庭, 하미伊州를 거쳐 돈황에 이르는 길이 소그드인들의 길로 개발되었다. 또한 이 길은 하서회랑의 무위武威: 涼州에서 난주蘭州로 내려가 서안에 닿는 길과 무위에서 수평 방향으로 령무靈武(靈州), 태원太原(幷州), 운주雲州, 대동大同, 북경北京(幽州)을 통해 조양朝陽(營州)에 이르는 길로 연장된다.[39] 또한 하서河西 - 포두包頭 - 호화

37 룽 신장(榮新江),「北朝隋唐粟特人之遷徒及其聚落」,『國學研究』第6卷, 北京大學中國傳統文化研究中心, (北京大學出版部, 1999), p.68; Étienne de la Vaissière, trans. James Ward, *Sogdian Traders. A History*, (Leiden : Brill, 2005), p.217: "……, Yingzhou(today Chaoyang), the principal Chinese stronghold on the very troubled Korean frontier……" 한편 E. 샤퍼(E. Schafer)가 사마르칸드에 이르는 실크로드를 언급하면서 그 서두에 만주와 한국의 산물이 북중국의 국경지대에 이르는 길을 제시하고 있는 점은 의미심장하다. Edward Schafer, *The Golden Peaches of Samarkand. A Study of T'ang Exotics*, (Berkely : Univ. of California Press, 1963), pp.13~14. 특히 그가 제1장 주54에서 참고한 다음 문헌들은 유의할 만하다.『唐書』, 卷39, 3724d(KM);『太平寰宇記』卷70, 10b(1846年本); Matsui Shuichi, "Ro-ryu hanchin ko," *Shigaku zasshi*, vol.68, (1959), pp.1397~1432(전략 루트를 다룸); Chao Wen-jui, "T'ang-tai shang-yeh chih t'e-tien," *Ch'ing-hua hsüeh-pao*, vol.3, (1926), pp.951~966. 특히 여기에서 고구려와 관계되는 영주를 거쳐 가는 안동(安東) 루트를 제시했다;『唐書』, 卷43, 賈耽條, 3735d~3736d(KM). 8세기 말을 대상으로 삼음.

38 룽 신장(榮新江), 위의 논문(1999), 같은 곳; 룽 신장(榮新江),「敖漢旗李家營子出土金銀器」,『考古』第2期, (1978); 치 둥팡(齊東方),「李家營子出土的粟特銀器與草原絲綢之路」,『北京大學學報』第2期, (北京大學, 1992), pp.35~41. 치 둥팡(齊東方)은 營州묘에서 출토된 금은기가 소그드 제품일 가능성에 더 무게를 두고 있으며, 이 유물의 연대에 대해서는 7세기 전반, 7세기 후반, 또는 그 이후 등의 설이 있는 것으로 소개하면서 7세기 후반 이후에 초점을 맞추고 있다.

39 룽 신장(榮新江) 外 主編,『從撒馬爾干到長安 -粟特人在中國的文化遺迹』, (北京圖書館出版社, 2004), p.4.

호특呼和浩特 - 대동大同 - 내몽골 적봉赤峰 - 조양에 이르는 길로,[40] 고구려의 소그드행은 이 길들의 역방향이다.

연도	7세기 중엽 고구려와 당과의 관계
642년	고구려의 연개소문, 실권장악, 대당 강경책 견지.
645년	고구려와 당, 전쟁 시작. 연개소문, 설연타(고구려에서 소그드로 가는 길목에 위치)와 연합 구상.
646년	설연타, 당에 의해 멸망.
649년	당 태종 사망.
649~654년	고구려와 당의 상황, 소강상태.
650~655년	당 고종, 소그드 왕 바르후만에게 도독 책봉.
651~657년	서돌궐 왕 아사나하로(後에 沙鉢羅可汗), 당 세력으로부터 독립.
655, 658, 659년	고구려, 당과 전쟁.
661~662년	고구려, 당과 재차 전쟁 돌입.
665년	연개소문 사망.

그런데 고구려는 7세기 중엽에 당과 적대관계에 있었기에_{연표 참조} 고구려의

40 고구려의 서역 교류 가능성에 대해서는 다음의 자료들을 참고할 수 있다. 어넌 하라(鄂嫩哈拉) 外 編, 『中國 北方民族 美術史料』, (上海 : 上海人民美術出版社, 1990), p.89, p.111; Hans W. Haussig, *Archäologie und Kunst der Seidenstrasse*, (Darmstadt : Wissenschaftliche Buchgesellschaft, 1992), 도판 538 해설 참조. 여기에서 Haussig는 무용총 벽화와 관계해서 실크로드의 동북 루트가 만주를 통해 한국으로 연결되는 것으로 추정한다. 여기에서 한국은 고구려로 보는 것이 합당할 것이다; 정 옌(鄭岩), 『魏晉南北朝 壁畵墓 研究』, (北京 : 文物出版社, 2002), pp.174~175; 정 옌(鄭岩)은 주천의 정가갑 5호 벽화와 고구려 덕흥리고분(408년) 벽화의 유사성을 토대로 고구려와 서역의 연결 루트 곧 동북지구 → 황하 하투(河套) 지역 → 하서로 통하는 '문화통도(通道)'를 상정하고, 거기에서 하서의 특수위치를 강조하고 있다.

또한 금공에 연구가인 치 둥팡(齊東方)도 초당 때의 소그드 금은기의 중국 유입과 연관해서 '북방루트'의 중요성을 내세운다. 즉 '하서 → 포두 → 후후터 → 대동 → 하북성 북부 → 내몽고 적봉 → 요녕성 조양에 이르는 '초원 실크로드'가 그것이다. 치 둥팡(齊東方), 「中國 文化におけるソクドとその銀器」, 『ソクド人の美術と言語』, 曾布川寬(소부가와 히로시) 外, (京都 : 臨川書店, 2011), pp.179~180.

소그드행은 당연히 당의 판도를 피해 우회로를 취하지 않을 수 없었던 것이다. 따라서 위에 제시한 고구려-소그드(또는 소그드-고구려) 루트를 640년 경의 당의 판도에 비춰어 검토하면 적봉을 제외한 지역, 즉 동쪽의 조양과 황하의 허투河 套지역이 모두 당의 영역이다. 따라서 이런 상황에서는 돌궐의 서역 루트, 곧 적 봉에서 서북쪽으로 올라가 돌궐 중심부를 통과하는 길을 이용했으리라는 점을 고려할 수 있다. 보통 돌궐은 발흥지인 알타이 남쪽의 준가르 분지에서 서진하 여 발하슈Balkash 호수와 이리伊犁 강 지역의 세미레체Semirechiye를 거쳐 서쪽으로 소그드에 이르는 길을 이용한다.[41]

근년에 이 벽화와 관계된 고구려 사절의 소그드행에 대해 논문이 새롭게 발 표되고, 그 루트가 문헌사학적으로 재점검된 바 있다.[42] 즉 고구려 사절은 고구 려에서 실위室韋, 말갈靺鞨 및 거란契丹의 영역 중의 한 지역을 통과하고, 이어 몽 골리아를 동쪽에서 서쪽으로 가로지르는 '초원로草原路'를 통해서 오르콘강Orkhon river과 셀렝게강Selenge river 유역에 도착한 후, 다시 서쪽으로 나아가서 알타이산 맥Altai range(金山)을 넘어서 준가리아Djungaria와 카자흐스탄의 제티수Zetysu (Semyrechie)를 거쳐서 소그디아나Sogdiana의 사마르칸드Samarkand, 康國까지 간 노선 을 이용한 것으로 보았다.[43]

41 이 루트에 대해서는 다음의 자료를 참고할 수 있다. 모리 마사오(護 雅夫), 『草原とオアシス の人』, (東京 : 三省堂, 1984), p.50; 고구려와 유연, 돌궐과의 관계 및 소그드행의 루트: 권영 필, 앞의 책 (2011), pp.129~130, 135~136.

42 이재성, 「아프라시압 궁전지 벽화의 '조우관사절'에 관한 고찰 -고구려에서 사마르칸드(康 國)까지의 노선에 대하여-」, 『중앙아시아연구』, 18-2, 중앙아시아학회, (2013), pp.1~34. 또 한 이재성은 소그드에 대한 당의 책봉연대를 종래의 학계에 통용되는 650~655년(永徽年 間, 『新唐書』)과 다르게, 658년(顯慶3年, 『唐會要』, 『册府元龜』)년으로 주장하였다. 이는 류 통(劉統)의 견해 『羈縻府州與唐朝疆域的關係』, 『唐代羈縻府州研究』, (西安 : 西北大學出版 社, 1998), p.127에 입각하였음을 밝히고 있다. 이재성, 「아프라시압 宮殿址 壁畵의 '조우관 사절(鳥羽冠使節)'이 사마르칸드(康國)로 간 원인, 과정 및 시기에 대하여」, 『동북아역사논 총』 52호, (동북아역사재단, 2016), pp.129~187.

43 이재성, 위의 글(2013), pp.26~28. 정수일은 영주 - 실위(室韋) - 외몽골의 동부 초원을 지나 서쪽으로 나아가는 길을 제시한다. 정수일, 『문명담론과 문명교류』, (살림, 2009), p.209.

III. 백제

1. 일본 정창원의 유리잔

일본 정창원正倉院, 쇼쇼인에 소장된 〈은제 받침의 감색 환문環紋 유리배〉도 7-4에 대해서 대부분의 일본인 학자들은 서아시아 작품으로 인정하며, 이 받침대 문양을 중국계로 보면서 '용문龍紋', '용당초문龍唐草紋[蟠螭紋]'으로 규정하고 있다. 그런데 근년에 나이토 사카에(内藤 榮)(나라국립박물관) 씨는 수리된 은제 받침의 문양은 미륵사지 서西 석탑 출토 금동사리병(639) 문양과 유사하다는 전제하에 백제계의 "식물과 동물의 하이브리드 문양"으로 추정하고 있다. 아울러 바닥의 '어자문魚子紋'도 한국것과 유사하다고 보았다. 나아가 그는 이 받침대의 문양을 부여 규암면 출토 바닥전塼의 '회전하는 구름' 문양과 연관 짓기도 하였다.[44]

더욱이 정창원 유리배가 송림사 전탑 출토의 〈녹색 환문 유리배〉도 7-5와 비교되는 점을 들어 전자의 유리배가 수리된 은제 받침과 함께 백제로부터 온 것

도 7-4 은제 받침의 감색 환문(環紋) 유리배
5세기, 서아시아, 일본 정창원.

도 7-5 녹색 환문 유리배
8세기, 송림사 전탑 출토, 보물 325호, 국립중앙박물관.

44 나이토 사카에(内藤 榮), 「正倉院의 칠기와 백제문화」, 『고려시대 포류수금문 나전향상 연구. 국제학술심포지움』, AMI(아시아 뮤지엄 연구소), (2013. 11. 29.), pp.21~23; 나이토 사

이라고 단정지었다.[45] 한편, 이인숙은 정창원의 유리배가 "아마도 당시 한국에서 유래한 유물"이 아닌가 보고 있기도 하다.[46] 이러한 관점은 "백제의 왕실에서 유리공방을 운영할 정도로 유리 생산이 활발했었다"[47]는 근년의 연구성과와 맞물려있기도 하다. 한편 유리 전문의 요시미즈 쯔네오는 정창원 유리배와 송림사 유리배 등을 중국 서안 하가촌 출토의 〈고리무늬環紋 바리〉를 방증 자료로 삼아 앞의 두 작품들이 중국을 통해 들어온 사산조 유리제품이라는 견해를 내세운 바 있다.[48]

2. 백제의 연주문

부여 규암면 외리 출토 바닥전塼은 1937년에 발굴되었다.[49] 이 전에는 돋을무늬로 연주문을 시문하고 있는데, 이 문양은 본래 고대 이란에서 기원전부터 유행하기 시작하였으며,[50] 소그드를 통해 동방으로 전파되었다. 이 문양은 소그드 문화와 연관이 깊은 북제(550~577)에 영향을 미쳐, 북제 왕족 무덤인 서현수徐顯秀 묘(571, 산서성 태원) 벽화에 묘사된 인물들의 복식에는 연주문이 등장한다.[51]

카에(內藤 榮),「金工から見た瑠璃」,『第64回〈正倉院展〉目錄』, (奈良國立博物館, 2012), pp.123~126. 아울러 다음의 자료를 참고할 수 있다.『미륵사지 석탑 사리장엄』, 국립문화재 연구소, (2013); 이송란,「미륵사지 금동사리외호의 제작기법과 문양분석」,『신라사학보』 14, 신라사연구회, (2009).

45 위와 같은 곳.

46 이인숙, 앞의 책, pp. 67~71.

47 이송란,「백제 미륵사지 서탑 유리제사리병과 고대 동아시아 유리제작」,『미술자료』80, 국립중앙박물관, (2011), p.39.

48 요시미즈 츠네오(由水 常雄), 오근영 옮김,『로마 문화 왕국. 신라』, (씨앗을 뿌리는 사람, 2002), p.252.

49 『昭和十一年度 古蹟調査報告』, (1937).

50 이란 연주문의 초기 사례로는 테헤란의 국립이란박물관에 전시된 유물을 들 수 있다. 도 4-3 참조.

51 이 글의 주77 참조.

근년에 부여 왕흥사지 목탑지에서 북제의 '상평오주전(553~557)'이 출토되어 백제와 북제 간에 형성된 긴밀한 문화적 유대를 인지케 되고, 이런 계기에 연주문이 전파되었을 것으로 믿어진다.[52] 하여간 백제의 연주문은 통일신라보다 앞서 나타난 사례로서 범이란 문물의 대유행을 예고하는 것이라 하겠다.

3. 백제에서 일본으로 간 페르시아인

『일본서기』 612년 조에는 백제에서 귀화한 이가 얼굴과 몸에 반백斑白이 있었는데, 그는 축산築山하는 기술을 가졌노라고 했다. 왕이 '수미산상須彌山像'과 '오교吳橋'를 어전御前의 남정南庭에 만들도록 명했다. 그는 '로자공路子工'이라 불리웠고, 또한 '지기마려芝耆摩呂'라고도 했다.

페르시아어 전문가 이토 기키요우伊藤 義教에 따르면 백제에서 온 이는 페르시아인이다. 반백은 피부색이 흰 것을 말하고, 로자공은 '도시설계자'로서 페르시아어 "rāškār=도로에 밝은 자"에서 온 음의쌍겸音義雙兼 표시라 보고, 또한 지기마려는 "āškār-āmār=계산 · 설계에 밝은 사람"의 음사音寫라는 것이다.

그는 또한 수미산을 이란의 영봉靈峰 차가데이-다이테Čagād ī Dāitē와 비유하고, 이 영봉의 별칭인 흑산黑山이 중세 페르시아어에서는 샴가르Syām · gar로 발음되어 이 음사가 수미須彌가 되었다는 해석이다.[53]

이와 같은 이토의 해석을 우회적으로 이해하면 7세기 초, 백제에는 이미 페르시아인이 들어와 있었다는 것이 된다. 어쨌건 이 주장이 힘을 받으려면 앞으로 더 직접적인 자료들이 국내외에서 출현되어야 할 것으로 본다.[54]

52 박대남, 「부여 규암면 외리 출토 백제문양전 고찰」, 『신라사학보』 14, 신라사연구회, (2008), pp.229~233.

53 이토 기키요우(伊藤 義教), 「『ペルシア文化渡來考』への書評に答えて. 一雄博士へ」, 『朝日ジャーナル』, 22冊 22號, (1980), pp.26~27, 41~42.

54 그런데 한편 이토의 저서는 출간되자, 일본 중앙아시아 학계의 태두 중에 한 사람인 에노키

IV. 신라 · 가야

1. 페르시아 '형상토기'

고대 페르시아는 대략 기원전 1000년 경부터 '형상토기'라는 동물 형태의 토기를 개발하여 유행시켰다.[55] 굴뚝형 주구부注口部 토기, 두 그릇 연결형 토기, 리톤Rhyton(뿔모양 술잔) 등 그 종류도 다양하다. 그런데 이런 유형들이 상당한 시차를 두고서 '외부 이란outer Iran' 지역으로 확산된다.

고대 한국의 토기가 그 발전과정에서 이웃 중국의 영향을 받았음을 부인할 수는 없지만, 한 가지 분명한 것은 한국만의 독특한 예술성을 늘 발휘해왔다는 사실이다. 특히 가야와 신라의 토기는 도공의 뛰어난 상상력에 놀라지 않을 수 없다. 더욱 흥미있는 사실은 이 가야 토기의 특징적인 면모가 많은 부분에 있어서 페르시아 형상토기와 맥을 같이한다는 점이다. 물론 제작연대를 페르시아 토기와 비교해 보면 대략 800년 이상의 차이가 난다. 페르시아에 있어서도 예컨대 리톤에서 보듯이 새로운 조형이 시작되면 긴 세월 동안 지속적으로 그 조형성이 유지된다는 점을 감안하면 양 지역의 시차는 큰 문제가 될 것 같지 않다.

이러한 형태의 토기 중에 눈에 띄는 것은 동물의 등에 굴뚝처럼 생긴 주구부注口部가 부착되어 있는 형상토기이다. 테헤란 레자 압바시Reza Abbasi박물관에 전

카즈오(榎 一雄)에 의해 강한 비판을 받았던 사실을 여기에 부기할 필요를 느낀다. 에노키 카즈오(榎 一雄), 「歷史の顔をした作り話の横行 -伊藤義教, 『ペルシア文化渡來考』」, 『朝日 ジャーナル』 22冊 18號, (1980), pp.65~67. 이후 이토(伊藤)의 방어가 있었고, [『『ペルシア 文化渡來考』への書評に答えて. 一雄博士へ』, 『朝日ジャーナル』, 22冊 22號, (1980)], 다시 에노키 카즈오가 재반론을 가했다[『ペルシア文化渡來考』への再反論. 『日本書紀』の吐火羅 國と舍衛」, 『朝日ジャーナル』, 22冊 33號, (1980)].

55 후카이 신지(深井 晋司) 外, 『ペルシアの形象土器』, (東京 : 淡交社, 1983), p.217. '페르시아 형상토기'라는 명칭은 이란의 고대 토기에 대해 일본인 학자들이 붙인 이름이다.

시된 〈주구부 마형 페르시아 형상토기〉도 7-6[56]는 한국의 〈기마인물형 토기(주인상)〉도 7-7와 비교된다. 물론 한국의 것이 시대가 훨씬 내려오고, 보다 사실적인 각도에서 제작된 점이 다르다. 이런 유형은 이미 북중국에서도 제작 사례를 보이고 있어 주목된다. 감숙성 주천 발굴의 도기(청동기 시대)는 오리형의 꼬리 부분에 주구부가 부착되어 있으며, 오리는 발 대신 그릇의 밑바닥 형태를 하고 있다. 이런 방식은 이미 페르시아 형상토기에 모델[57]이 존재한다.

물론 한국의 경우에도, 가령 한 쌍의 〈압형토기〉 (국립중앙박물관)에서 보듯 굴뚝형 주구부, 발 대신 투창의 굽다리, 거기다가 목에는 연주문형의 목걸이를 하고 있다. 이 밖에도 〈기마인물형 각배 토기〉도 7-8 등 한국 장인들은 환상적인 조형에 익숙해 있었던 것 같다. 어쨌건 이러한 페르시아 형상토기 유형은 고대 한국에서 한두 세기 동안 지속되었다.

작은 항아리, 또는 바래기류類와 같은 그릇 한 쌍을 나란히 놓은 상태로 그릇과 동일한 재질의 띠로 연결한 형태가 양 지역에서 발견된다. 이란의 아르다비르, 아제르바이잔, 킬란주 등 북부 지방 출토의 작품들[58]도 7-9에서 이런 특징이 표현된다. 한국에서는 가

도 7-6 주구부 마형 페르시아 형상토기
기원전 1000~700년,
테헤란 레자 압바시(Reza Abbasi)박물관.

도 7-7 기마인물형 토기(주인상)
6세기 신라, 금령총 출토, 국보 제91호,
국립중앙박물관.

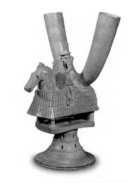

도 7-8 기마인물형 각배 토기
5세기 가야, 김해 덕산리 출토, 국보 제275호,
이양선 기증, 국립경주박물관.

56 테헤란 레자 압바시 박물관의 전시실 라벨에는 다음과 같이 표기 되어 있다: "Rhyton, in shape of a horse, earthenware / North of Iran / 1000~700 BC / Acc No.928"

57 후카이 신지(深井 晉司) 外, 앞의 책, no.83, 85: BC 1,000.

58 위의 책, no.102-7: BC 1,000.

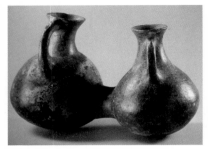

도 7-9 **주구파수부연호(注口把手付連壺)**
기원전 900~800년, 페르시아 기란, 일본 개인 소장.

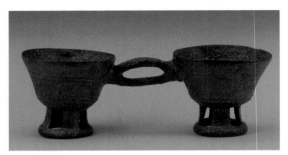

도 7-10 **쌍완 토기**
5세기, 전 현풍 출토, 국립경주박물관.

야 유물 〈쌍완 토기〉[59] 도 7-10가 여기에 대비된다.

리톤 주제로는 그리핀, 동물, 여신 등이 선호되며, 니사 출토의 〈상아제 여신 장식 리톤〉(파르티아期)이 손꼽힌다.[60] 그 밖에 유리, 순금(하마단 출토, 기원전 500~400)[61]으로 만든 것들이 있으며, 페르시아 형상토기에서도 리톤[62]이 제작되었다. 이런 전통은 사산조에까지도 이어진다. 중국 당나라에서는 옥, 도자기 등으로도 만들었으며, 한국 작품은 토기제로서 부산 복천동 출토의 〈말머리 장식 리톤〉이 특징적이다. 길게 찢어진 눈과 대칼로 말머리의 각을 세워 표현한 모양이 매우 소박한 맛을 풍기는 가작이다. 또한 이 작품은 영국 브리티시뮤지엄 소장의 리톤과 좋은 비교가 된다.

59 『국립경주박물관』 도록, 국립경주박물관, (1988), 도판 51.

60 후카이 신지 · 다나베 카츠미(深井 晋司 · 田邊 勝美), 『ペルシア美術史』, (東京 : 吉川弘文館, 1983), p.107.

61 『황금의 제국 페르시아』, 국립중앙박물관, (2008), 도판 128.

62 후카이 신지(深井 晋司) 外, 앞의 책(淡交社), no.128~136. 아르다비르, 아제르바이젠, 길란주, 기원전 500~100.

2. 황남대총 출토의 사산 유리

이란의 블로잉 유리Glassblowing는 로만 시리아의 영향으로 파르티아 시대부터 발달되었지만,[63] '컷 글래스'와 같은 독특한 기법은 사산조에서 출발한다. 이 컷 글래스는 제작기법상 'wheel-cut'이라고도 하는데, 근본적으로 컷 글래스를 제작하는 이유는 6각hexagonal의 귀갑문과 관련이 있는 것으로 알려지고 있다.[64] 이 컷 글래스는 사산을 비롯, 메소포타미아, 동부 지중해와 흑해 연안, 유럽의 라인강 유역에까지 퍼져 있다. 중국과 일본에도 적지 않은 출토 사례를 보이고 있다. 돌출 원형 커트문은 영하 회족자치구, 북경 등지에서 출토되고 있으며, 신라 황남대총 북분의 경우처럼 오목 원형 커트문은 강소성 남경, 신강성 누란 등지에서 사례를 보이고 있는데, 이것들은 3~6세기 작품들이다. 또한 일본의 정창원 소장품과 전傳 안한천황릉安閑天皇陵 출토품은 오목 원형 커트문이며, 후쿠오카福岡의 오키노시마沖ノ島의 것은 돌출 원형 커트문, 교토京都의 상하무신사上賀茂神社(카미가모진자)의 것은 이중원권문二重圓圈文에 속한다.[65] 이로써 신라 사산 유리의 실크로드 상의 위치를 어느 정도 가늠할 수 있을 것으로 본다.

또 다른 사산 유리의 특징으로는 환문環紋 유리기를 들 수 있다. 환문 유리기는 유리기 표면에 가는 유리띠를 동그랗게 구부려 붙여 만든다. 앞에 제시된 〈은제 받침의 감색 환문環紋 유리배〉도 7-4가 백제로부터 일본에 건너간 작품으로 인정된다면, 송림사 전탑 출토 〈녹색 환문 유리배〉도 7-5와 함께 귀중한 사료가 되는 셈이다.

63 후카이 신지 · 다나베 카츠미(深井晋司 · 田邊勝美), 앞의 책, pp.108~109. 한편 로만 시리아에서의 블로잉 유리의 발전상[예컨대 그 상황을 "Like pottery, glass was traded…" 라고 하였다]에 관해서는 다음의 자료를 참조. Kevin Butcher, *Roman Syria and the Near East*, (Los Angeles : Getty Publications, 2003), pp.185, 201~202.
64 후카이 신지 · 다나베 카츠미(深井晋司 · 田邊勝美), 앞의 책, p.157.
65 이인숙, 앞의 책, pp.34~35; 히라야마 이쿠오 실크로드 미술관(平山 郁夫シルクロド美術館) 編, 『シルクロドガラス』, (東京 : 山川出版社, 2007), pp.84~85.

3. 사산조 은기

사산조 은기_{도 7-11}가 내수용이 아니라는 것은 알려진 사실인데, 그렇다고 외국에서 출토된 것이 모두 이란 제작의 정품이라고는 보기 어렵다.[66] 이런 맥락에서 신라 황남대총 출토의 은기_{도 7-12}도 그것이 사산조의 생산품인지, 아니면 외부에서 생산된 것인지 새로운 각도에서 재검토되어야 할 여지가 있는 것으로 본다.[67]

한편 사산조의 금속공예 기법 중에는 은제 기물, 또는 은제 조형물의 주요 부분, 특히 전두리에 금도금으로 강세를 주어 미적 효과를 거두는 공예술이 유행

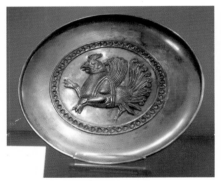

도 7-11 **은제 그리핀 문양 접시**
5~6세기, 사산 왕조, 테헤란 레자 압바시(Reza Abbasi) 박물관.

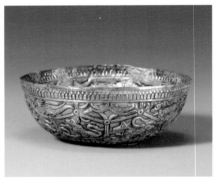

도 7-12 **은제 잔**
4세기 후반~5세기 중엽, 신라, 황남대총 북분 출토,
국립중앙박물관.

66 예컨대 大同 Feng Hetu(封和突)묘(504년) 출토의 사산 은제 접시는 사산 왕실 소속의 장인이 제작하고, 왕실이 작품을 검수하는 정품이라기보다는 변경에서 제작한 작품으로 평가되며[James C. Y. Watt et al., *China. Dawn of a Golden Age, 200~750 AD*, (New York : The Metropolitan Museum of Art, 2004), pp.152~153, pl.62], 또한 Shelby White and Leon Levy 콜렉션의 사산 은접시도 박트리아 산이 아닐까 추정되는 작품이다[James C. Y. Watt, 위의 책, p.51, fig.40].

67 2008년 국제학술대회 「신라문화와 서아시아 문화」(국립 경주박물관 주관)에 참여한 페르시아 금공예 전문 연구가인 Seyed M. Mousavi 교수(이란, Modares 대학)의 직담에 따르면, 박트리아 산일 것으로 추정된다.

하였다.[68] 이런 기법은 당초 기원전 5세기 경부터 흑해 서안西岸의 그리스 문화권에서 발원하여 서아시아로 확산된 것이다.[69] 그런데 이 기법은 신라에까지 전파되어 우리를 놀라게 한다. 황남대총 남분과 북분에서 출토된 여러 점의 은제 합盒[70]에는 뚜껑과 그릇 전두리, 꼭지 장식 등의 부분들이 금으로 도금되어 그 전형을 보여주고 있다.

V. 통일신라

1. 연주문

동아시아에 전파된 연주문의 원조는 고대 이란 지역으로 봐야한다. 테헤란 국립 이란박물관에 전시된 유물은 기원전 1000년기의 아제르바이젠 출토품으로서 최고最古의 연대를 점하고 있다.[71] 그 이후 연주문은 사산조의 고전적 문양으로 치부되고 있으며,[72] 대개 직물과 벽화에 나타나는데, 후자의 경우에도 표현된 인물의 옷에 그 문양이 그려진다. 이러한 예로는 이란의 탁-이-부스탄Taq-i-Bustan, Khusrau II(591~628) 동굴 부조를 들 수 있다. 한편 이 연주문은 '외부이란'으로의 문화전파 차원에서 어쩌면 기원을 전후한 시기부터 이웃 소그드로 전해졌을 가능성이 있다.[73] 소그드는 이를 더 발전시켜 원형 연주문의 연속문양으

68 후카이 신지 · 다나베 카츠미(深井晋司 · 田邊勝美), 앞의 책, p.142.
69 이 도금 기법을 구사한 작품에 대해서는 다음을 참조. Ivan Marazov ed., *Ancient Gold: The Wealth of the Thracians. Treasures from the Republic of Bulgaria*, (Harry N. Abrams, INC., 1997), pl. 177. 이 도금 강조기법의 상황에 관해서는 2장 「실크로드와 황금문화」 III의 3항 참조.
70 『황남대총』 남분[도판], 문화재관리국 문화재연구소, (1985), 도판 25-1.
71 도판 4-3 참조.
72 Roman Ghirshman, *IRAN, Parther und Sasaniden*, (München : Verlag C. H. Beck, 1962), p.228.
73 본서 제2부 4장 「실크로드와 문양의 길」의 주15, 16 참조.

로까지 표현해내고 있다.[74] 대표적인 사례 중에 하나는 아프라시압 벽화(서벽과 남벽)의 인물들이 입고 있는 의복에 잘 나타나 있다.[75] 중국의 이른 시기의 연주문은 한대에서 비롯되었을 가능성이 있으며,[76] 특히 직물 문양으로는 소그드의 영향을 받은 북제(550~577) 때의 서현수徐顯秀묘 벽화의 인물 표현도 7-13에서 나타난다.[77] 또한 일본의 정창원 소장의 직물은 당에서 직조한 것으로서 연속 연주문 형식이다.[78]

소그드 직물에 나타나는 원형 연주문 속에 두 동물이 마주 보고 있는 모티프라든가, 비둘기가 '진주 목걸이를 부리로 물고 있는 모티프' 등은 원천적으로 사산조에 속한다. 바미얀 벽화(5~6세기)를 비롯,[79] 키질 벽화(7세기)에 등장하는 이러한 특징의 비둘기

도 7-13 **연주문 의복의 여인상**
550~577년, 북제,
산서성 태원 서현수(徐顯秀)묘(571년) 벽화.

74 이란 미술의 전문가인 Prudence Oliver Harper는 원형 연주문의 연속문양이 사산조에서는 사례가 없다고 하였으며, 아마도 왕조 멸망 후에 만들어진 것으로 보인다고 하였다. Prudence O. Harper, *The Royal Hunter. Art of the Sasanian Empire*, (New York : An Asia Gallery Publication, 1978), p.132, pl.56 & pp.134~135, pl.59: A, B, 해설. 그러나 그 이후 고고학의 발달로 그 이론은 오류임이 밝혀지고 있다.

75 Guitty Azarpay, *Sogdian Painting. The Pictorial Epic in Oriental Art*, (Berkely : Univ. of California Press, 1981), fig.50~51, pl.21~22. 민병훈, 『실크로드와 경주』, (통천문화사, 2015), 도270.

76 본서 제2부 4장 「실크로드와 문양의 길」의 주17 참조.

77 James C. Y. Watt et al., 앞의 책, fig.73; 민병훈, 앞의 책, 도289-1. 후자는 특히 원형 연주문 의 연속문양의 사례를 보여준다.

78 Ryoichi Hayashi, *The Silk Road and the Shoso-in*, (New York & Tokyo : Weatherhill & Heibonsha, 1975), pl.82.

79 Tamara Talbot Rice, *Ancient Arts of Central Asia*, (London : Thames and Hudson, 1965), p.169, pl.155.

문양은 소그드를 통해 전해졌을 것으로 보인다.

　고대 한국의 연주문은 7~8세기에 와야 유행하기 시작한다. 막새기와 문양으로 크게 활용되었고, 또한 치미鴟尾에도 간간이 나타난다. 이 막새장식 가운데에는 연주문 장식 내부 중앙에 꽃, 또는 나무를 배치하고 그 좌우에 새가 중심을 바라보게 배치하는 형식을 갖춘 것들도 있어서(안압지 출토)도 7-14 진주 목걸이가 되고 있다.[80] 더욱이 이 새들이 푸득거리는 날개짓을 하며 서화瑞花를 물고 있는 모습은 위에 말한 '진주 목걸이를 부리로 물고 있는 모티브'와 연결되는 것으로 볼 수 있다.

도 7-14 **쌍조무늬 수막새 기와**
8세기, 안압지 출토, 국립경주박물관.

　벨레니츠키Belenizki에 따르면 사산조의 이와 같은 새 표현은 전통적인 '샤나메'의 에피소드와 일치한다는 것이다. 즉 부리로 왕관을 물고 날라오는 새에 관한 꿈 이야기가 그것인데, 이 모티브는 여러 가지 버전으로 중앙아시아에 확산되었다는 것이다.[81] 이 신라의 유품이 샤나메와 연관이 있는지는 더 깊은 연구를 요하겠지만, 우선 외관상 그렇게 해석할 여지가 있을 것으로 본다. 거듭 강조하건대, 샤나메 새 모티브에서의 쟁점은 '날개짓을 하는' 새의 형상이다. 날개짓의 새 모티브로는 황룡사지 출토의 〈연주문 쌍조무늬 은장식〉(7세기)을 더할 수 있다.[82] 여기에서는 중앙에 있는 나무에서부터 양쪽의 새가 약간 거리를 두고 있기는 하지만, 나는 모습의 새 형국은 역연하다.

　가장 놀라운 일은 〈연주문 장대석〉(국립경주박물관, 3×0.68m)에 표현된 문양의 양태이다. 3개의 원문을 구획하고, 그중 중앙에 있는 원에는 연주문과 그 내부에 〈수하 쌍조문樹下 雙鳥紋〉을, 우측의 원문에는 〈수하 사자문樹下 獅子紋〉을 양각

80　『신라, 서아시아를 만나다』, 국립경주박물관, (2008), p.125의 도판 中, 下.
81　A. M. Belenizky, 앞의 책, p.204 & p.55의 도판, p.121의 도판, p.205의 도판.
82　『신라, 서아시아를 만나다』, 앞의 책, p.125의 도판 上.

으로 조출하였고, 좌측 원에는 연주
문을 새기다가 중지한 흔적이 보인
다는 점이다. 아마도 건축부재로 쓰
였던 것으로 추정되기도 한다. 이와
함께 기와, 치미 등이 건축자재인 점
을 생각하면 통일신라 시기에 범凡페
르시아적인 문화를 반영하는 건축물
도 7-15이 세워진 것은 아닌지 하는 추
측을 하기에 이른다.

도 7-15 통일신라 소그드 관계 종교 건축물 상상도
권영필 도안, 2013년 10월 3일 테헤란 국제학술대회(Kushnameh) 발표.

특히 이 장대석의 '수하 쌍조문'에
있는 중앙의 나무 하단부에 대해서는 지금까지 어느 누구에게도 관심의 대상이
되지 못하였다. 그런데 거기에 조출된 모티프를 고대 페르시아의 성소(지구라
트) 표현일 것이라는 심도 있는 주장이 최근 발표됨으로써 신라와 페르시아 간
의 교류 가능성에 대해 일층 간격을 좁혔다는 느낌을 갖게 된다. 즉 그 나무를
성수로 보고, 그 밑둥치에 있는 좌우 삼단의 계단 형태가 마치 피라미드 식으로
쌓아져 있어, 그것이 실상 페르시아의 수사 궁전, 페르세폴리스 왕궁, 왕의 무
덤, 왕들의 왕관 등에 성스러운 상징물로서 표현된 것과 유사하다는 것이다. 이
처럼 깊이 있는 페르시아 문화의 표출을 위해서는 현지인의 도래가 전제되어야
했을 것으로 본다는 것이 골자다.[83]

사자 문양은 페르시아 미술에 자주 등장하는 모티브이다. 위에 말한 〈연주문
장대석〉의 사자 문양이 어쩌면 유익 사자로서 페르시아 전통의 그리핀을 보여
주고 있는 것은 아닐까 하는 생각도 해본다. 가까운 중국의 왕릉에 조각된 그리
핀들은 유익 사자상으로서 대개 날개가 아주 작고, 얕은 돌을 새김을 하는 정도

83 김홍남, 「사자공작무늬석과 7-8세기 신라 속의 외래 요소들」, 『Dome-석굴암건축, 심포지움
 준비, 제4차 세미나』, AMI(아시아 뮤지엄 연구소) 주관, (2015. 2. 28.), 유인물.

여서[84] 〈수하 사자문〉에 대해 그리핀의 가능성을 짚어보게끔 되는 것이다. 이처럼 통일신라기에 연주문이 유행했던 것은 조로아스터교의 내세관과 불교문화가 습합된 결과에 기인한 것으로 보기도 한다.[85]

2. 경주 괘릉의 서역인

『삼국유사』에 따르면, 원성왕(재위 785~798) 때, 당사唐使와 '하서국河西國' 2인이 함께 왔다. 하서인은 체류 동안 용을 물고기로 변화시키는 등 도술道術을 부린다.[86] 여기에서 '하서'는 소그드인의 취락이 있었던 감숙甘肅의 하서 지역을 의미하는 것으로 해석된다. 또한 하서인이 도술을 부린다는 점을 주목할 필요가 있다. 소그드인들은 조로아스터교를 신봉하였는데, 중국의 소그드 취락지역의 조로아스터교는 본고장과는 달랐다. 9세기 감숙지역의 자료에 따르면, 조로아스터 신전에 무수한 신상神像을 묘사한다든가, 환술幻術을 부리는 샤머니즘적, 민간종교적 성격이 두드러진다.[87]

또한 『삼국사기』에는 원성왕 6년(790)에 북국北國에 사신을 보낸 사실이 보인다. 여기에서의 북국은 위구르로 봐야 한다는 견해도 있다.[88] 원성왕릉으로 구전되어온 괘릉의 두 문무인석에 대해 필자는 문인석의 모델을 위구르계로, 무인석의 모델을 이란계로 비정한 바 있다.[89] 이런 사례들을 종합해 보건대, 8세기 말

84 중국의 宋 武帝(420~422) 初寧陵(南京), 陣 文帝(559~566) 永寧陵(南京) 등의 유익 사자상 참조. 하야시 토시오(林 俊雄), 앞의 책, p.217~218, 도177, 179.

85 민병훈, 앞의 책, pp.148~160.

86 일연, 이병도 역주, 『삼국유사』, (광조출판사, 1981), pp.64, 250.

87 앞의 『世界史史料』3, pp.350~351. [原出: Stein 문서 「沙州·伊州地志殘卷」].

88 중앙아시아학회 동계워크샵(2014. 2. 15~16, 국립나주박물관)에서 필자는 「凡페르시아 미술의 한반도 漸入」을 발표하였고, 이때에 '北國'을 위구르로 볼 수 있다는 견해가 나왔다.

89 권영필, 『실크로드 미술 -중앙아시아에서 한국까지-』, (열화당, 2004 : 초판 1997), pp.164~180. [원출: 「경주 괘릉 인물석상 재고」, 『미술자료』50호, 국립중앙박물관, (1992)]. 국제학계에서 소그드에 대한 연구가 점차 심화되면서 8세기 당 장안의 '胡風'은 소그드의

원성왕대의 문화환경은 범이란 문화와 연관이 있었을 것으로 유추되기도 한다.

3. 신라인의 두발양식: 전발(剪髮)

신라인들의 두발 양식이 이란의 것과 유사하다면 조금은 의아스럽다고 아니할 수 없다. 복식 전문가들은 신라시대에 "남자는 전발로 머리를 잘라 팔고 흑건을 썼다"는 『당서』의 기록을 여과 없이 받아들이며, 신라와 서역의 전발(단발)은 이란 문화의 영향이라고 보고 있다.[90] 이란 문화의 직접적인 전파 가능성을 시사하는 대목이다.

4. 『삼국사기』, 최치원조(崔致遠條)의 속특인(粟特人)

"통일신라의 중앙아시아 음악으로는 최치원崔致遠(857~?)의 「향악잡영오수鄕樂雜詠五首」가 있다. 최치원의 이 시는 제목이 '향악'이라고 하였지만, 그 내용은 신라가 중앙아시아 음악을 수입한 것에 관한 것이다. 최치원이 당나라에서 돌아온 것은 885년(헌강왕 11년) 3월이다. 그러므로, 향악잡영오수는 헌강왕 11년 이후에 속하는 시詩라고 할 수 있다. 향악잡영오수는 금환金丸·월전月顚·대면大面·속독束毒·산예狻猊이며, 『삼국사기』 악지樂志에 전한다.

「속독束毒」
쑥대머리 남빛 얼굴 못 보던 사람들이,

문화요소들이 주류적 역할을 했던 것으로 주장되고 있다. [모리야스 타카오(森安 孝夫), 앞의 책, (東京 : 講談社, 2007)]. 이런 관점에 필자도 동의하면서 괘릉 무인상을 汎이란계로 설정한 것에 대해서는, 앞으로 더 심화된 연구가 필요한 것으로 사료된다.

90 김용문, 「한국과 중앙아시아의 복식 문화」, 국제한국학회 편, 『실크로드와 한국 문화』, (소나무, 1999), p.196. 『唐書』卷20, 列傳 第145, "男子剪髮鬻 冒黑巾".

떼를 지어 뜰에 와서 난鸞 새 같이 춤을 춘다.

북 소리 둥당둥당 바람 소리 살랑살랑,

남북으로 뛰어다니며 끝없이도 춤을 추네."⁹¹(상점은 필자)

이 시의 제목인 속독은 소그드粟特 사람들을 말하는 것이며, '쑥대머리 남빛 얼굴 못 보던 사람들이'는 최치원이 본 이국인, 즉 소그드인들을 의미한다고 봐야할 것이다.⁹² 한편 이 시의 내용에 대해 최치원이 중국 체류시에 본 것을 주제로 한 것이 아니냐는 의문이 제기될 수 있으나, 그렇다면 거기에 향악이라는 토속 제목을 붙일 이유가 없다는 대안이 나온다.⁹³ 통일신라시대에 소그드인들이 도래했을 가능성을 보여주는 문화요소라 할 수 있다.

5. 『쿠쉬나메(Kushinameh)』

"쿠쉬나메는 11세기에 편찬된 페르시아 서사시의 전형을 이루는 작품으로 이란 역사의 장구한 스토리를 하나의 시적 언어와 문화적 상상력, 동서양을 포괄하는 광대한 지역적 공간을 무대로 펼쳐내었다. 그 가운데 7세기 중엽 통일신라를 전후한 시기를 묘사하고 있는 부분에서 신라 왕 타이후르의 보호 속에 신라에 진출한 왕자 아비틴은 신라 공주 프라랑과 결혼한다."⁹⁴(상점은 필자)

91 전인평, 『새로운 한국음악사』, (현대음악출판사, 2000), pp.103~107.

92 전인평도 같은 의견을 제시했으며[위의 책, 같은 곳], 정수일 역시 소그드인으로 보았다. Jeong Su-il, *The Silk Road Encyclopedia*, (Korea Institute of Civilizational Exchanges, 2016), p.823. [Sokdok dance 項]

93 전인평, 위의 책, p.104.

94 Lee, Hee Soo "Significance of Kushnameh: as the Pivotal Soures for History and Mythology in Korean Studies", International Seminar on *Korea-Iran Cultural Relations Based on KUSHNAMEH*, Embassy of the Republic of Korea to Iran, Teheran, (2013, Oct. 3).

서사시와 역사가 공동의 시공에 존재할 수도 있고, 그렇지않을 수도 있다. 지금까지 살펴본 고대 한국의 다양한 인문 사료들과 미술품들이 팩트fact를 기반으로 하고 있다고 전제할 경우, 거기에서 범이란적 문화 요소들을 어느정도 검출할 수 있었다. 이런 토대에서 보면 쿠쉬나메의 배경에 신라가 개입된 것은 가능한 범위 속의 일로 평가해도 좋지 않을까 생각된다.

VI. 범이란 종교문화 이입의 가능성

이미 앞에서 분석한 것처럼 신라 기와에 나타난 연주문은 신라미술에서 중요한 비중을 차지하는 것으로 간주해도 좋을 것이다. 신라 사회가 와당을 생활문화의 한 지표로 인식하고 있음은 고문헌에도 비쳐지는 일로서,[95] 와당의 다양한 도상성은 신라문화의 다면성을 드러내 준다고 하겠다. 아울러 경주에서 발굴된 기와 가운데에 월성月城을 의미하는 '재성在城'이라는 명문의 기와가 여러 점 출토되고 있는 사정은[96] 기와에 또 다른 가치가 내재해 있음을 인식케 한다. 그런데 더욱 중요한 것은 이 재성명在城銘의 기와에도 연주문이 장식도 7-16되고 있다는 점이다. 결론적으로 신라 왕경의 발굴보고를 보면[97] 출토 기와의 태반에 연주문이 시문되어 있어서 이 연주문이 통일신라 미술문화와 깊은 연관이 있었음을 잘 보여준다.

나아가 통일신라 와당에는 유익有翼 사자상도 7-17이 등장한다.[98] 이것은 서아시아의 그리핀일 가능성이 높으며 연주문과 함께 범이란 문화의 영향으로 여겨

이희수 · 다르유시 아크바르자데, 『쿠쉬나메: 페르시아 왕자와 신라공주의 천년사랑』, (청아출판, 2014), pp.19~43.

95 『삼국사기』(헌강왕 6년, 880년)에 "민간에서는 지붕을 기와로 덮고, 짚을 쓰지 아니하며…" 라고 하여 건축문화의 수준을 드러내고 있음을 본다.

96 『신라와전』, 국립경주박물관, (2000), p.349, 도판 1124.

97 『신라 왕경 -발굴조사보고서-』, 국립경주문화재연구소, (2002).

98 『신라와전』(앞의 책)에 실린 사자문은 20점인데(도947~966), 그 태반이 유익사자문이다.

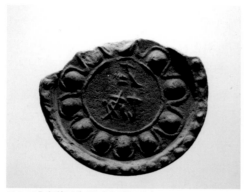

도 7-16 「재성(在城)」 글씨가 있는 기와
통일신라, 경주 출토, 국립경주박물관.

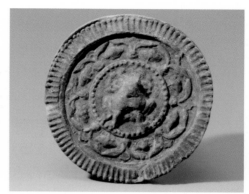

도 7-17 사자 무늬 수막새 기와
통일신라, 유창종 기증, 국립중앙박물관.

진다. 또한 당초문과 포도당초문이 당을 통해 신라 와당에 전이되었지만, 원천적으로는 이것 역시 페르시아 모드에 속한다.[99]

　이와 같은 신라 문화에 끼쳐진 외래적 요소를 바탕으로 외래 문화의 전반적 영향을 더 넓은 각도에서 관찰할 필요가 있다. 경주의 신라 왕경이 장안의 당唐 왕경을 모델로 했음은 기왕의 연구가 말해주고 있다.[100] 8세기 중엽 때의 장안의 구도를 보면, 주작로朱雀路를 중심에 두고 좌우에 동시東市와 서시西市가 배치되어 있다.[101] 여기에서 특히 주목되는 부분은 서시 주변에 페르시아 인을 비롯, 호인胡人들이 거류하고 있었으며, 페르시아 근원의 조로아스터교拜火敎(祆敎)

99　"연주문, 포도당초문 등이 제왕수렵문과 함께 페르시아 모드로서 동서 양쪽의 문화에 전파되었다." 후카이 신지 · 다나베 카츠미(深井 晋司 · 田邊 勝美), 앞의 책, p.167; "쌍조형의 瑞鳥文이나 유익사자문, 포도당초문 등은 인도나 서역과의 문화교류를 짐작케하고…" 김성구, 「신라기와의 성립과 그 변천」, 『신라와전』, 국립경주박물관, (2000), p.438.

100　윤무병, 「경주지방의 고고학적 유적」, 『역사도시 경주』, 김병모 외, (열화당, 1984), p.252; 경주가 당 장안을 모델로 했다는 주장은 일제강점기 때, 일인학자들에 의해 시작되었다. 전덕재, 『신라 왕경의 역사』, (새문사, 2009), p.15.

101　세오 다쓰히코(妹尾 達彦), 「隋唐長安城の皇室庭園」, 橋木義則, 『東アジア都城の比較研究』, (京都大學術出版會, 2011), p.309, 도13. 8世紀前半の長安城.

를 모시는 여러 개의 '현사祆祠'가 배치되어 있었던 사실이다.[102]

당 장안의 도시구도처럼 신라 왕경과 일본의 평성平城에서도 동서에 시장이 배치되어 있음을 확인할 수 있다.[103] 이런 상황을 확대해석하면 경주의 동·서 시 주변에도 장안의 경우처럼, 외국인 취락과 함께 현사祆祠가 존재하지 않았을까 하는 추측을 하게 된다. 이러한 추측의 실마리는 기본적으로 앞에 제시한 통일신라 와당, 치미, 장대석 등의 연주문과 더불어 날개짓의 쌍조문의 샤나메 상징성, 그리핀으로 보이는 유익 사자상 등과 결부된, 통일신라 미술에 녹아있는 페르시아 문화의 실존성에서 비롯된 것이다.

VII. 결론

지금까지 살펴본 바와 같이 범이란 미술의 동점은 직·간접의 루트를 상정할 수 있다. 일찌기 알타이 지역에까지 진출했을 고대 이란의 아케메네스인들을 고려할 수 있고, 이 루트의 연장선상에서 기원을 전후한 시기에는 노용·올(현 몽골의 울란바토르 지역)의 흉노 세력과 접촉했을 이란인들의 행보를 추정할 수 있다. 또한 직접적으로는 기원후 5세기 중엽부터 사산조 사절이 중국을 방문하여 공식적인 문화교류의 문을 연다.[104] 특히 아랍에 의한 사산조 패망 후 야즈가르드Yazdgard III세(632~651)와 왕공귀족의 중국 망명 때(670~673)에는 그들의

102 샹 다(向達), 『唐代長安與西域文明』, (北京 : 三聯書店, 1987), p.37.

103 『신라왕경 -발굴조사보고서-』, 앞의 책, 圖2, 平城京條坊圖 참조; 윤무병, 앞의 논문, 같은 곳.

104 사산조 페르시아의 사절이 중국에 처음 발을 들여 놓은 것은 455년이며, 이후 555년까지 총 12회 방문하였다(『魏書』). 한편 중국 사절은 일찍이 기원후 97년에 파르티아 땅을 밟은 적이 있다(『후한서』). 그러나 중국사절이 페르시아의 왕을 알현한 것은 Khusro I세 때인 567년이고, 그후 616/617년에 또 방문하였다. Prudence O. Harper, *Silver Vessels of the Sasanian Period,* The Metropolitan Museum of Art, (New York : Princeton Univ. Press, 1981), p.22, 주53; Prudence O. Harper, 앞의 책(1978), p.23 연표.

212 실크로드의 에토스 -선하고 신나는 기풍

보물과 이란의 은기를 함께 가져갔을 것으로 평가되기도 한다.[105] 이러한 계기들은 범이란의 미술이 간단없이 동아시아에 직접 전파되는 기회를 제공하였을 것으로 보여진다.

한편 앞서 강조한 대로 'outer Iran' 지역의 역할을 충실히 담당했던 소그드의 상업경영을 통한 동방행로가 중요하다. 일찍이 한대에 시작된 소그드 상인들의 진출은 동아시아에의 초기 근접을 의미한다.[106] 그러나 가장 확실한 소그드인들의 아시아 도래 실태는 4세기 초의 우편 행랑에서 확인된 소그드인들의 중국 내의 취락지 형성에서 밝혀진다. 나아가 소그드의 중국과의 직접적인 외교 접촉은 북위대에 처음 시작하여 9회에 걸쳤으며,[107] 수대의 대업연간大業年間(605~617)에, 그리고 그 후 당 무덕연간武德年間에 수차례(624, 625, 631), 또한 635~658년간에 10차례의 조공이 있었다.[108]

소그드인들의 상업활동과 조공외교가 페르시아 문화를 실어나르는 데에 적지않은 역할을 했던 사실이 고고미술을 통해 잘 알려지고 있다. 한 가지 예를 든다면 서안에서 발굴된 소그드 살보薩寶의 무덤인 안가安伽(579年卒)묘 돌병풍의 한 장면에는 페르시아적인 미술요소가 직접적으로 반영됨을 확인할 수 있다. 사각구획 주연의 연주문과 더불어 그 상부에는 조로아스터교의 상징인 일

105 Prudence O. Harper, 위의 책(1981), p.23, 주58. [원출: Boris I. Marshak, *Sogdiĭskoe Serebro*, (Moscow : 1971), p.152]; 치 둥팡(齊東方), 앞의 논문(2011), pp.146~147.

106 시라토리 구라키치(白鳥 庫吉)는 중국 사서에 소그드가 처음 등장하는 것은『후한서』인데, 거기에 '율익(栗弋)'으로 표기된 것은 '속익(粟弋)'의 오사(誤寫)이며, 이 '속익'은 '속특(粟特, Sugdak)'과 동음(同音)이라고 밝힌 바 있다. 시라토리 구라키치(白鳥 庫吉),『西域史研究』下, (東京 : 岩波書店, 1971)『白鳥庫吉全集』第六卷 所收], pp.64~65. 뿐만 아니라 근년(2011) 김병준의 연구성과에 따르면 소그드인의 한대 활동상은 유물(漢簡)을 통해서도 확인되는 상황이다[본서 제2부 4장「실크로드와 문양의 길」주16 참조].

107 『魏書』에 따르면, 소그드(粟特)는 북위 太延元年(435)~太和三年(479)간에 9회에 걸쳐 조공하였다. 시라토리 구라키치(白鳥 庫吉), 위의 책,『西域史研究』下, pp.116~118.

108 권영필, 앞의 책(2011), p.126. 소그드와 수당 간의 조공연역에 관해서는 다음의 논고에서 세밀한 검토가 행해졌다. 이재성, 앞의 논문(2016), pp.129~187[이 7장의 주42 참조].

월문양이 들어있는데, 이 문양으로 말하면 사산조 제왕의 관식에서 유래된 것이다.[109] 이처럼 소그드는 자신의 문화를 확산시키는 과정에서 자연스럽게 페르시아 문화를 퍼뜨리고 있는 것이다.

한반도에 들어온 페르시아 미술의 양식은 매우 다양하다. 아케메네스조의 그리핀, 파르티아조의 파르티안 숏, 페르시아 형상토기의 굴뚝형 주구부 동물토기, 띠로 엮어진 한 쌍의 토기, 동물장식 리톤 등을 들 수 있다. 사산조에서는 컷 글래스, 환문 유리기, 은기, 연주문 등이 연관된다.

이것들의 입수 경로는 실크로드를 통해 — 육로이건, 해로이건 간에 — 들어오는 루트와 중국을 거처 들어오는 루트의 두 가지를 생각할 수 있다. 후자의 경우가 아마도 한국인이 직접 범이란인과 접촉했을 가능성이 있는 것으로 보여진다. 여기에서 잠시 당나라의 대외문화 관계를 살펴볼 필요가 있다. 당대에 있어서 이국취미의 주류는 이란계·인도계·토카라계를 포함한 서역계의 문화·문물이었던 것으로 평가되고 있다.[110] 국제도시 당 장안에는 여러 이국인들과 함께 페르시아인들도 적지 않았던 것이다.

그러나 8세기 당의 호풍胡風의 주 요소는 이란계, 특히 소그드인들과 연관이 깊은 것으로 학계는 보고 있다.[111] 원성왕릉으로 추정되는 경주 괘릉의 서역인상도 범이란계인을 모델로 했을 것으로 추정된다.[112]

이러한 다원적 국제관계 속에서 8세기의 한국에는 연주문이 크게 유행하였다. 이 경우, 샤나메를 바탕으로 한 〈날개짓의 쌍조문〉 버전 같은 복합적 도상의 표현은 고대 한국인과 사산조인의 직접적인 접촉, 또는 사산조인의 한반도

109 룽 신장(榮新江), 앞의 책(2004), p.70의 도판, p.71의 글 참조.

110 모리야스 타카오(森安 孝夫), 앞의 책, p.191.

111 예를 들면, 통계에 따르면 소그드인은 624~772년간 당 조정에 94회의 조공을 바친 것으로 알려져있다. 치 둥팡(齊 東方), 앞의 논문, (2011), p.179, 이것은 당의 호풍의 주역이 누구였는지를 알게 해주는 자료가 될 것이다.

112 민병훈은 경주의 일련의 서역인상들을 소그드인상으로 보고 있다. 민병훈, 앞의 책, pp.133~135

내도를 전제하지 않고는 어려울 것 같다. 말하자면 연주문, 날개짓의 쌍조문, 무엇을 물고 있는 모습 등의 의미 연관은 범이란 미술문화와의 직접적인 접속의 상황을 드러내기 때문이다.

당 장안의 도성구조와 비교되는 구조를 가진 신라 왕경에도 동서에 시장이 개설되었던 점을 기초로 하여 장안에서 시장 주변에 페르시아인을 비롯한 외국인 거류지가 있었고, 거기에 외국문물이 교류되었으며, 서방종교인 조로아스터교 사원이 건립되었던 역사적 사실을 신라 왕경에 덧입히는 상상적 복원도 7-15을 해본다. 어쨌건 미술의 관점에서 볼 때, 중요한 것은 경주가 범이란 미술문화의 중요한 동방 네트워크에[113] 연결되었다는 점이라고 하겠다.

기왕에 발표된 선행 연구를 주축으로 그동안 가졌던 내 생각의 편린들을 모아 구축함으로써 하나의 형태를 완성하고자 시도한 것이다. 한 가지씩 보면 미미한 것들일지라도, 한데 모으니 제법 힘이 되는 것 같기도 하다.

고대 페르시아와 소그드 미술문화가 기원후 첫 밀레니움의 장구한 세월 동안 때론 가랑비처럼, 때론 소낙비처럼 한반도를 적셔왔던 것이 사실이다. 다만 문화라는 전파의 발신과 수신의 촉발 계기가 상호 충분히 밝혀지지 않는 경우도 있고, 어떤 때는 그 흐름이 어디를 통해 들어왔는지 분명치 않으며, 또한 시대에 따라 일정치 않기도 하다. 학제간의interdisciplinary 연구방식을 통해 그들이

113 "9~10세기에 이르러서도 소그디아나가 여전히 遠隔地 商業의 중심지로 돋보이고 있었던 것이다." 모리야스 타카오(森安 孝夫), 앞의 책, p.206. "이 시대(9세기)에도 소그드인의 활동은 인정되며, 그들의 중앙아시아 · 몽골리아로부터 華北에까지 펼쳐있는 네트워크가 그 시대를 견디며 여전히 생존하고 있음은 충분히 생각할 수 있다." 아라카와 마사하루(荒川 正晴), 『ユーラシアの交通 · 交易と唐帝國』, (名古屋大學出版會, 2010), p.551. "거대 스케일의 소그드 상업의 종말은 더디었다. 영구히 붕괴된 것이 9세기 초에 어느 정도 회복되는 듯했고, 중국과의 마지막 접촉은 930년경으로 확인된다." "가장 넓은 지리적 확장 속에서 소그드 상업은 크리미아에서 한국에 이르는 유라시아 전역을 포괄하고 있다." Étienne de la Vaissière, trans. James Ward, 앞의 책, p.334. 특히 여기에서 저자가 동쪽 끝의 한국을 소그드 상권의 범위 속에 넣었다는 점은 크게 주목할 대목이다.

한반도에 직접 들어왔을 가능성이 더 짙어진 것으로 보인다. 더 연찬하여 뚫어
진 구멍을 메워나가야 할 것이다.

8장 | 신라 천마도의 도상과 해석

한국의 고고미술사학계에서 천마의 개념이 부각된 것은 1973년 경주의 적석목곽분 형태의 대형고분을 발굴하고 그 고분을 천마총(5세기 말~6세기 초)으로 명명한 것에서 비롯된 것으로 볼 수 있다. 물론 천마총의 이름은 고분의 부장품인 말다래에 '천마도'도 8-1가 그려진 것에서 연유된 것이다.

발굴 보고서 서문에는 "제155호분의 대명사처럼 되어 버린 천마도가 그 새로운 명칭과 관련될 수밖에 없어 1974년 9월 23일 문화재위원회 결의로 천마총으로 명명되었다"라고 밝히고 있다.[1] 그러면 천마도가 155호분의 대명사처럼 되어버린 연유는 어디에서부터 시작되었는가 하는 궁금증이 생긴다. 『천마총 발굴조사보고서』 일지(8월 22일자)에는 "오늘 동편 중앙의 '투각금동판식 죽제장니'를 들어내자 그 밑에서 하늘을 나르는 천마가 채색된 백화수피판白樺樹皮板이 나타난 것이다"[2]라고 되어 있다. 말하자면 발굴 당사자인 고고학자들이 그 그림을 천마로 생각한 것이다.

발굴 후 40년이 지난 지금까지 그 명칭이 합당한 것이었느냐에 대한 이견이 없지도 않았지만,[3] 대체로 그 이견이 정론을 바꾸기에 충분할 만큼의 공감대를

1 『천마총 발굴조사보고서』, 문화재관리국, (1974), 서문.
2 위의 책, p.29.
3 천마총 장니에 그려진 서수(瑞獸)를 일부 논자는 천마가 아니라, 서수의 정수리에 솟아 있는 뿔과 또한 몸체에 그려진 반달 모양의 반점을 근거로 고대 중국의 상상적인 동물인 기린(麒麟)으로 판정하였다. 이재중, 「삼국시대 고분미술의 기린상」, 『미술사학연구』, 한국미술사학회, (1994). 그러나 정수리에 솟아 있는 것은 뿔이 아니라, 털갈기였음이 후에 전자사진으로

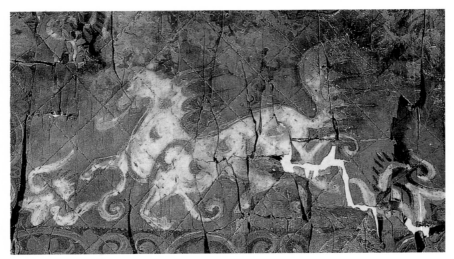

도 8-1 천마총 장니 천마도
6세기 초, 신라시대, 경주 황남동 천마총 출토, 자작나무 껍질, 53.0×73.0cm, 국보 제207호, 국립경주박물관.

형성하지 못했던 것으로 보여진다. 이제 국립경주박물관의 천마도를 주제로 한 특별전(2014) 「천마, 다시 날다」를 계기로 이 문제에 대해 새롭게 접근해 보고 자 한다.

이번 장에서는 정론의 입장에서 왜 그 그림의 도상이 천마도일 수밖에 없는 가를 논증하고, 그것이 갖는 미술문화사적 의미를 밝히고자 한다. 방법적인 면 에서 먼저 논의되어야할 점은 천마 개념을 정의하는 일이다. 즉 도상적 실체의 의미에서 양의 동서를 막론하고 천마가 하늘을 날기 위해서는 날개가 필요하 다. 이처럼 날개 달린 말의 존재는 일찍이 서양에서 먼저 태동된다. 따라서 천 마 논의는 서세동점西勢東漸의 수순으로 나갈 수밖에 없는 점을 전제한다. 아울 러 신라 천마도에 직접, 간접의 영향을 끼쳤을 것으로 생각되는 중국의 천마도 와 고구려 벽화의 천마도를 함께 검토하고자 한다.

감별된 바 있어 그 논의 자체가 유의미를 갖지 못하게 되었다.
4 『천마, 다시 날다』, 국립경주박물관, (2014).

I. 서양에서의 천마 개념의 탄생

인간이 하늘을 날고자하는 것은 환상이자 꿈이다. 우선 유익수有翼獸와 같은 날개 달린 짐승을 상상하고, 그것을 신화에 접목시킴으로써 대리만족을 시도한다. 그리고 그것의 현실적인, 감각적인 실현을 위해서는 미술의 수단을 빌릴 수밖에 없다. 그리하여 회화, 조각을 통해 유익수가 만들어진다. 이런 작품들은 권력의 상징으로 이용되기도 하고, 때로는 왕권 수호에 힘을 발휘하기도 한다.

유익수의 대표적인 사례는 독수리의 상체와 사자의 하체를 결합시킨 상상적인 동물인 그리펀griffin의 존재이다. 기원전 3500년경에 메소포타미아 지역에서 생산된다. 또한 이란의 루리시탄Luristan 유적에서 출토된 제기祭器(기원전 9~8세기)에 유익수가 표현된다.[5] 성경에서도 시편(기원전 15~5세기), 에스겔(기원전 6세기) 등에 '그룹cherubim'이라는 유익수가 등장한다.

그러나 무엇보다도 서양에서의 천마의 탄생은 그리스 신화에 나타나는 페가수스pegasus에서 비롯된다. 그 스토리를 약술하면 이러하다. 지혜와 예술의 여신 아테나는 일방적으로 바다의 신 포세이돈을 사랑한다. 포세이돈은 그것을 피하려 미녀인 메두사를 사랑하는 척하여, 아테나의 질투심을 자극한다. 아테나는 메두사를 저주하여 흉측한 괴물로 만들고, 드디어 살해한다. 이때 포세이돈은 메두사의 흘린 피를 이용하여 그녀를 페가수스로 부활하게 한다. 이처럼 사랑 싸움에서 나타난 것이 서양의 천마이다. 이러한 천마상은 기원전 6세

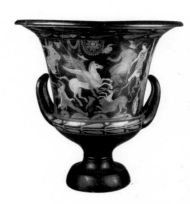

도 8-2 페가수스 문양의 크라테르(Krater)
토기 반(盤)
기원전 4세기 초, 중부 이태리 출토,
아그로 활리스코(Agro Falisco) 고고학박물관.

5 『天馬. シルクロードを翔ける夢の馬』, 나라국립박물관(奈良國立博物館), (奈良 : 2008), 도 7,
 일본 오카야마(岡山) 시립 오리엔트 미술관 소장.

기경부터 그리스 도제병陶製瓶인 암포라, 큐릭스 등에 등장한다.도 8-2

이러한 그리스의 천마 도상은 흑해 연안의 스키타이에게 전파되었고, 실크로드를 타고서 멀리 동아시아에까지 동점한다.

Ⅱ. 실크로드의 천마

말과 관계된 문화적 표현은 유목족들과 밀접한 연관이 있다. 대표적인 유목족인 스키타이는 그들의 일상생활이 거의 말을 타고서 영위되기에, 다른 사람, 예컨대 그리스인들이 보기에는 스키타이와 말의 두 존재는 하나로 붙어있다는 느낌을 갖게 되었던 것이다. 거기에서 '반인반마半人半馬(centaur)'의 신화가 싹튼 것이다.

스키타이가 기원전 7세기 이래 흑해 연안에서 활동할 때, 이웃 그리스와 교역을 하면서 페가수스의 도상을 자연스럽게 흡수한 것으로 볼수 있다. 흑해 동안東岸의 쿠반 지역Uljap 고분 출토의 페가수스형 리톤(기원전 5세기)이라든가, 또한 쿨·오바 고분에서 출토된 금판장식의 페가수스 등은 대표적인 예가 될 것이다.도 8-3 이와 같은 페가수스의 도상은 실크로드를 통해 이식 쿠르간(기원전 5~4세기, 현 카자흐스탄의 알마아타)에 이르면 약간의 변형이 생겨난다. 서양의 전통적인 유익마의 정수리에 두 가닥의 뿔을 단 것이다. 페가수스의 전형에서는 벗어나 있지만, 유익마임에는 틀림없다.[6]

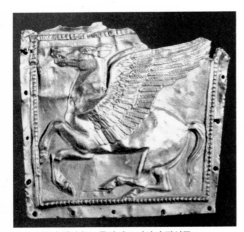

도 8-3 금제 페가수스 문양의 스키타이 장신구
기원전 4세기, 쿨 오바(Kul Oba) 출토, (舊 Tolstoi 소장),
에르미타쥬박물관.

6 『世界美術大全集』東洋篇 第2卷 秦漢, (東京 : 小學館, 1998), 도49.

밑에서 설명하듯이 동물의 머리에, 심지어는 사람의 머리에도 뿔을 부착시키는 조형은 북방 유목족들의 전형적인 하이브리드 수법이다. 예컨대 그리핀의 머리에도 뿔을 달기도 한다.

스키타이는 오리엔트로부터 그리핀 도상을 받아들여 장식미술에 크게 활용한다. 이처럼 스키타이는 그리스 문화와 함께 오리엔트 문화를 흡수, 활용하기도 하지만, 결국은 스키타이 식으로 변화시키는 모습을 보여준다. 즉 스키타이는 여러 동물을 합성하는 데에 명수이며, 동물 주제의 장식에서도 동물 몸에 와권渦卷(소용돌이) 문양을 즐겨 구사하며, 아울러 삼각형, 반달형 등의 형태로 감옥嵌玉(옥을 집어넣는 장식법) 기법을 구사하는 특징을 보인다. 이른바 '동물양식 animal style' 미술을 완성하였던 것이다.

예를 들면, 알타이 지역의 파지리크 5호분에서 출토된 담요에 붙은 아프리케의 인두유각유익사자人頭有角有翼獅子(기원전 5세기) 형태의 그리핀 날개도 끄트머리 4개소를 소용돌이 문양으로 표현하였고, 시베리아 출토로 전하는 〈금제 말을 공격하는 그리핀〉(기원전 5~4세기)도 3-5에서도 그리핀의 날개 끝이 둥글게 오므라든 식으로 조출한 것을 볼 수 있다.

또한 페르시아와 소그드의 경우에도 천마의 날개 끝을 소용돌이식으로 표현한다. 그 지역에서 생산된 비단 문양을 연주문과 페가수스로 장식하는데, 그 천마의 날개 끄트머리를 소용돌이 식으로 처리한다. 이런 방식은 산서성 태원의 소그드인 우홍의 묘虞弘墓(592) 병풍석에도 나타난다.[7] 이런 계통의 또 다른 사례로는 중앙아시아의 욧트칸 출토의 인장(오타니 콜렉션, 도쿄국립박물관)에 새겨진 천마의 날개를 들 수 있다.

실크로드의 길목에 있는 페르가나大宛(현 우즈베키스탄 주변)에서는 실제로 준

7 타이위안시문물고고연구소(太原市文物考古研究所) 編, 『隋代虞弘墓』, (北京 : 文物出版社, 2005), 圖4 槨壁浮彫之二; 장 보친(姜伯勤), 『中國祆教 藝術史硏究』, (北京 : 三聯書店, 2004), p.128, 圖8-4.

마가 생산되어 중국역사에서는 그것을 '천마'라 불렀던 것이다.[8] 서방의 페가수스와 중국의 천마 개념이 중첩되는 지점이 바로 이 페르가나인 것으로 볼 수 있다. 왜냐하면 동쪽으로 향한 페가수스의 고고학적인 행진은 이 지방을 거칠 수밖에 없기 때문이다.

III. 중국의 천마

서방의 천마가 신화에서 비롯되었다면, 중국인들은 매우 현실적인 군사적 목적에서 천마를 필요로 하였다. 중국인에게 천마사상을 불러일으킨 계기가 바로 그들이 폄훼해온 족속인 흉노에게서 비롯되었다는 것은 매우 아니러니하다. 기원전 3세기부터 북중국에서 세력을 얻어 국가로 발전한 흉노는 중국 변방을 지속적으로 침입하며, 한으로부터 조공을 받아내는 정도에까지 이르렀다.[9] 이들은 유목족으로서 기마술에 능해서 정주문화의 중국이 당하기 어려웠다. 드디어 기원전 2세기 전반, 전한의 무제武帝는 특단의 전략을 꾸며 실크로드의 명마를 입수하게 된다. 그 과정이 순탄치만은 않았다.

기원전 139년에 무제는 서역 대월지大月氏(현, 우즈베키스탄)와 협상하여 흉노를 협공하려는 목적으로 부하 장건張騫을 그곳에 보낸다. 천신만고 끝에 대월지에는 도착하였으나 무제의 뜻을 이루지는 못했다. 장건은 13년 동안의 긴 여정을 통해 실크로드에 관한 많은 정보를 입수하여 무제에게 보고하였다. 그는 페르가나大宛에 관해 "그 풍속은 정착생활土著이고 농사를 짓고, 쌀과 보리를 심으며 포도주蒲陶酒가 있습니다. 좋은 말이 많은데, 피땀汗血을 흘리며 그 (말의) 조상

8 주12 참조.

9 한무제 이전 景帝(기원전 157~142 재위) 때에 중국이 흉노에게 바친 조공: "관시를 열어 선우에게 물자를 보내고, 아울러 약속한 대로 옹주도 보냈다 (通關市, 給遺單于, 遺翁主如故約)." [漢書, 中華書局, 1962], pp.3764~3765; 권영필, 『렌투스 양식의 미술 -동쪽으로 불어온 실크로드 바람』(상), (사계절, 2002), p.175.

은 천마天馬의 자식이라고 합니다"[10]라고 아뢰었다.

또 오손烏孫에 관해서도 보고하면서 오손과의 연합이 성립되면 그 서쪽의 대하大夏(Bactria) 등을 모두 끌어들여 속국으로 만들 수 있을 것이라 하였다. 무제는 장건을 오손에 보내 통교에 성공한 후, 다시 대완(페르가나)에 사신을 보내 천마를 얻고자하나 대완은 중국이 멀리 떨어져있어 공격해 올 가능성이 없다고 판단하여 한의 사신을 살해하였다. 이에 한은 대군을 일으켜 기원전 104~101년까지 두 번에 걸쳐 대완을 공격하였으나 첫 번째는 실패하였다. 두 번째 원정에서는 6만여 명의 군사와 10만 마리의 소, 3만여 필의 말 등과 풍부한 식량을 준비하여 공격함으로써 드디어 대원을 굴복시키고 말았다. 그 결과 좋은 말 몇십 필과 중등 이하의 암수 3,000여 필을 고른 다음에 군사를 거두었다.[11] 무제의 천마에 대한 집념을 읽을 수 있는 대목이다.

> "처음에 천자가 역경易經을 펴서 점을 쳐보았더니, 이르기를 '신마가 서북쪽으로부터 오리라'고 하였다. 그 뒤에 오손의 좋은 말을 얻어 '천마'라고 이름하였다. 그런데 이제 대완의 한혈마汗血馬(달릴 때 피땀을 쏟는다는 명마)를 얻고 보니, 더욱 건장하였으므로 오손의 말 이름을 바꾸어 '서극西極'이라 하고, 대원의 말을 '천마'라고 이름하였다." 〈『사기』, 대완전〉[12]

드디어 감격한 무제는 자신이 '천마가天馬歌'를 지어 천마에 대한 지극한 관심을 내보이기도 하였다.

사서는 장건의 서역행을 '착공鑿空'[13]으로 표현함으로써 그것이 실크로드의 개

10 『史記』卷123, 大宛列傳 第63, 大宛條: "多善馬, 馬汗血, 其先天馬子也." [동북아역사재단, 『중국정사외국전』, (2009), p.256].
11 『史記』卷123, 大宛列傳 第63, 大夏條 요약. [동북아역사재단, 위의 책, pp.275~295].
12 『史記』卷123, 大宛列傳 第63, 大夏條.
13 위와 같은 곳.

척을 의미하게 되었으며, 이는 이후 서방의 문물을 직접적으로 받아들이는 계기가 되었다. 기원후 166년에는 로마의 왕 안돈安敦의 사절이 중국에 온 것으로 알려져 있다. 로마제製 유리그릇도 동한 때의 낙양 무덤에서 출토되었으며, 이보다 앞선 기원전의 서한 무덤(橫枝崗, 廣州, 廣東省)에서도 로마 유리그릇 3점이 출토된 바 있다.[14] 이와 같은 동서교류의 배경을 고려하면 날개가 크고 사실적으로 표현된 서방의 페가수스의 존재가 기원 전후의 시기에 전해졌을 것으로 예측할 수 있겠는데, 실제로 기원전 1세기의 작품에서 그것을 발견하게 된다. 〈금은옥 상감 통형금구筒形金具〉(하북성 정주시 출토)에는 비교적 날개 표현이 뚜렷한 천마가 나타난다.[15] 더욱이 이 통형금구에는 '코끼리를 탄 사람', '낙타를 탄 사람', '파르티안 슛' 등의 실크로드 주제가 함께 묘사되어 이 천마가 서방에서 왔을 가능성을 짙게하고 있다. 물론 천마개념 자체는 기원전 수세기 전의 지리자료인 『산해경』에 이미 언급되고 있지만, 관계 도상은 날개 달린 개 그림을 제시하여 우리를 어리둥절하게 만든다.[16]

이제 실제로 고대 중국의 미술자료에서 천마가 어떤 양상으로 나타나고 있는지 주목할 단계에 이른다. 날개 달린 유익마가 중국미술에 많이 표현된 것은 전한기前漢期부터이다. 이른 시기의 작품으로 알려진 것은 서안시(東郊 瀟橋) 출토의 〈도제 유익마〉(기원전 3세기~기원후 1세기, 서안박물관)이다.[17] 특히 이 작품은 날개의 모양이 앞에 설명한 스키타이식의 소용돌이형이어서 주목된다. 몰드형으로 두드러지게 한 3가닥의 날개가 앞발 뿌리에서 시작하여 몸통 내에서 거

14 An Jiayao, "The Art of Glass along the Silk Road," James C. Y. Watt, *China. Dawn of a Golden Age, 200-750 AD*, The Metropolitan Museum of Art, (New York : Yale Univ. Press, 2004), p.58.
15 『世界美術大全集』, 앞의 책, 삽도286;『文物』, (1973, 6期) 참조.
16 정재서 역주,『山海經』, (민음사, 1985), p.120, 천마도. 산해경에 '천마'라는 이름으로 묘사된 그림은 머리와 발이 개처럼 그려져 '狛犬'을 방불케 한다.
17 『天馬. シルクロ-ドを翔ける夢の馬』, 앞의 책, 도89.

의 수평으로 뻗어있고 끄트머리가 둥글게 말려있다. 더 특이한 것은 3가닥 중에 한 가닥이 거의 뒷발의 뿌리 부분에까지 뻗어 있는 점이다. 어쨌거나 이런 유형의 날개는 천마총의 천마도와 연관이 있어 보인다는 점이 흥미롭다.

이러한 유익마는 한대 화상석과 화상전에 다수 묘사된다. 사천성에서 출토된 한 두 작품에는 매우 중요한 자료가 담겨있다. 사천 성도 금당四川成都金堂 출토의 화상전에는 달리는 기마인물상을 주제로 하여 말의 가슴에서 몇 가닥의 근筋이 뻗어나온 양태가 보이고,[18] 인물의 등에는 대여섯 개의 털 가닥이 달리는 말과 같은 방향으로 뻗쳐있다. 특히 이 화상전에 부조된 '원마元馬'라는 명문을 천마의 의미로 보고, 또한 기마인의 모습은 우인羽人으로 해석하여 전체적으로 이 도상을 한대漢代 도교와 연관짓는다. 결국 우인과 천마는 승선升仙사상을 보여준다는 견해가 성립된다.[19] 이런 류의 도상은 산동성山東省 가상현嘉祥縣 무택산武宅山의 무씨사당의 화상석(후한)도 8-4에도 나타난다. 또한 낙양의 한대 화상전畵像塼에서도 천마와 천조天鳥 등이 새겨진 벽돌이 출토되었는데, 여기에서는 천마의 날개 모양이 소용돌이 식으로 되어 외래조형을 연상케 한다. 어쨌건

도 8-4 천마가 부각된 화상석
기원전 206~기원후 24년, 전한, 산동성 가상현 무택산 무씨사당.
마차를 끌고 가는 말 등에 삼각형으로 솟아있는 날개가 보인다.

18 이처럼 가슴에서 뻗쳐나온 몇 가닥의 근(筋)을 날개로 인정하는 견해가 있어 주목 받고 있다. 사천성 성도 신진현(新津縣)에 있는 화상석관(기원후 60년)의 양각 문양에도 매우 유사한 도상이 보이는데, 이것을 날개로 보고 있다. 『天馬. シルクロードを翔ける夢の馬』, 위의 책, p.211, 도판 81 해설.

19 쑨 옌(孫彦), 「天馬圖像考」, 『文物世界』, (2007. 03), pp.23~26.

천마, 또는 천마와 우인羽人의 등장은 한대漢代의 승선사상과 같은 민속신앙을 바탕으로 한 장례문화가 유행했던 데서 비롯된 것이다.[20]

천마가 공중에 떠 있는 것으로 믿게 하는 시각적 확신성의 자료들은 몇 가지 있다. 우선 천마 자신이 펴진 날개를 하늘로 치켜올리고 있어야 한다. 또한 날개가 없는 천마의 경우라도 구름 또는 산악 위에 떠 있거나 공중에 나는 새 위에 얹혀져 있는 형국을 통해 천마의 보증을 얻는다. 서한 때의 작품으로 추정되는 〈옥분마玉奔馬〉는 우인羽人 기마형식인데, 선각으로 작은 날개를 표현하고 있지만 덧붙여 이 조각 작품 받침을 구름으로 표현한 특징을 보이고 있다.[21]

동한 말기와 위진魏晉으로 접어든 3세기 후반부터는 도가적 현학玄學 사조가 발흥하고, 천마의 표현도 변화된다. 대표적인 사례는 무위武威 뇌대雷臺 고분 출토의 청동제 〈마답비연馬踏飛燕〉이다. 동한 말 때의 작품으로 질주하는 말이 공중을 나는 제비를 딛고 함께 나는 형세를 취한다. 이로부터 점차 날개 없는 천마상들이 등장한다. 감숙성 주천酒泉 정가갑 5호묘(16국 시대, 4세기 말~5세기 중엽) 벽화의 천마도 8-5인데, 산 위에 떠서 구름 사이를 질주하는 모습을 묘사한 것이다.[22] 이 무덤의 천정 벽화는 네 면에 모두 각각 다른 주제가 묘사된다. 북벽의 천마 외에 서왕모(서벽)와 동왕공(동벽), 주작(남벽) 등이 모셔져 있어 중

도 8-5 **무덤 벽화 신마(神馬)**
4세기 말~5세기 중엽, 16국 시대, 감숙성 주천 정가갑 5호묘.

20 위와 같은 곳, 또한 아즈마 우시오(東 潮)는 동아시아 세계의 벽화에서 前漢代부터 16國시대까지의 기본적인 모티프는 葬送儀禮와 昇仙思想인 것으로 밝히고 있다. 아즈마 우시오(東 潮),『高句麗壁畵と東アジア』,(東京 : 學生社, 2011), p.118.

21 셴양시박물관(咸陽市博物館),「咸陽市近年發現的一批秦漢遺物」,『考古』3期, (1973), p.169.

22 『酒泉十六國墓壁畵』,(北京 : 文物出版社, 1989), 北頂 壁畵, 神馬.

국전통의 민간사상이 유존돼 있음을 알게 된다. 정수리에 솟아있는 깃털, 입에서 뿜어내는 화기 등 천마총 천마도와 도상적으로 유사한 점을 보이고 있어 주목되는 작품이다.

그러면 기원을 전후한 시기에 왜 천마 개념이 생겨났을까. 앞에 제시된 자료를 바탕으로 보면, 첫째, 오손, 대원 등의 서역은 매우 먼 천변에 있다(西域遠在天邊)는 언급에서 그곳의 준마를 천마로 불렀다. 둘째, 『사기』(대원전)에 대원의 한혈마를 '천마의 새끼'라고 한 전설에 의해 한 무제가 한혈마의 이름을 미화하여 '천마'라고 부른 것은 자연스런 일이다. 셋째, 흉노 등 초원민족과 작전시 기병의 강약이 승패의 결정적 요인이 되기에 말을 사랑하고, 숭상하는 것이 신격화되다시피 되었고, 국태민안의 상징처럼 되어 '천天'으로써 말의 이름을 붙이게 되었다라는 것이다.[23] 결국, 중국의 경우 천마가 승선사상과 관련되고, 신수神獸로서 진묘수의 역할을 하는 것으로 보인다.

IV. 북중국의 천마사상

중국 학자의 천마도상 논의에서는 서양의 페기수스, 즉 천마와의 관계가 언급되고 있지 않다. 만일 서양의 천마개념이 동아시아에 들어왔다면, 그것은 도상적 관점과 연결된 작품을 통해 입증되어야 할 것이다. 먼저 북중국에서 활동한 흉노 고분 출토품을 관찰할 필요가 있다. 알려진 대로 1924년 러시아의 고고학팀은 기원 전후의 노용 · 올(노인 · 울라)고분에서 당시 동서교류를 가늠할 수 있는 획기적인 유물들을 발굴해내었다. 출토된 페르시아 카펫에는 그리핀이 표현되어 이목을 집중시킨 바 있다. 그런데 2006년에 러시아는 그 지역을 재발굴하여 로만 글라스(2세기, 골모드 II, 1호분)와 함께, 그리스 신화를 주제로 한 작

23 쑨 옌(孫彦), 앞의 논문, p.23.

도 8-6 은제 일각수 천마문 원형식 패
1세기, 몽골 골모드 20호분 출토,
몽골 학술원 고고학연구소.

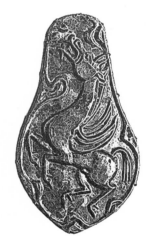

도 8-7 은제 유익 천마문 행엽
기원전 1세기~기원후 1세기, 전한,
모사도, 메트로폴리탄박물관.

품을 건져 올렸다. 남녀상을 사실적 기법으로 표현한 〈은제원형장식판〉(기원후 1세기, 노용 올 20호분)이 그것이다.[24] 또한 동물 주제의 은제행엽이 다수 출토되었는데, 그 양식은 스키타이의 이형접합의 전형을 보여주고 있다. 예컨대 말의 몸과 머리를 가진 일각수 행엽(아르항가이 골모드 20호분)을 들 수 있다. 그런데 더 중요한 사실은 〈은제 일각수 천마문 원형식 패〉도 8-6가 다수 출토된 점이다.[25]

이와같은 흉노 고분 출토품의 전반적 성격을 감안하면, 비록 뿔이 달린 이형異形 천마이긴 하지만 서방의 페가수스를 바탕으로 했을 것이라는 심증이 간다. 왜냐하면 흉노 유물에 있어서 한漢 문화적 요소를 배제할 수는 없지만, 또한 흉노 자체에서 때때로 강한 서방 지향적인 경향을 읽어낼 수 있기 때문에 그러하다. 천마의 양식적 관점에서 새롭게 조명되어야 할 유물은 전한말前漢末 때의 〈은제 유익 천마문 행엽〉도 8-7이다.[26] 이 메트로폴리탄 유물은 도약하는 천마의 기상이 돋보이고, 부릅뜬 눈과 크게 벌린 입, 양쪽의 날개 모양도 깃을 세워 두드러지게 표현한 가작으로서 마치 페가수스가 환생한 느낌을 준다. 그런데 정수리에는 두 가닥의 작은 뿔이 솟아 있다. 이것은 스키타이의 이형접합의 산물로 보인다.

24 G. Eregzen ed., *Treasures of the Xiongnu*, (Ulaanbaatar : Institute of Archaeology, Monglian Academy of Science, 2011), pl.162; N. V. Polosmak et al., *The Twentieth Noin-Ula Tumulu*, (ИНФОЛИО : 2011), pl.4.42.

25 G. Eregzen ed. 위의 책, pl.302.

26 『天馬. シルクロードを翔ける夢の馬』, 앞의 책, 圖85.

이 유물의 출자에 대해서는 정확한 자료가 확보되어 있지 않지만, 학계는 이것을 선비 작품으로 추정하며, 아울러 내몽골의 호륜패이呼倫貝爾에서 발굴된 선비의 〈금동 천마문 대구〉(東漢시기)[27]를 비교자료로 내세우고 있다. 뿐만 아니라 선비의 신화 중에 천마를 숭상했던 기록이 남아 있는 점을 주목하고 있다. 3세기 초 선비의 헌제獻帝가 후사後嗣인 힐분詰汾에게 남쪽

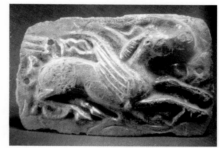

도 8-8 **청동 유익수 대구**
1세기, 서한말~동한초, 길림성 노하심 중층 출토.

이주를 명했을 때, 길이 험난하여 곤란에 처한 일행을 천마가 나타나 길을 인도했던 것으로 사료는 적고 있다.[28] 선비의 천마 선호의 또 다른 정황은 선비의 활동지역이었던 길림성 노하심老河深 중층中層 출토의 〈청동 유익수 대구〉[29] 도 8-8에서도 반영된다. 이것은 앞서의 호륜패이 천마에 비하면 표현력이 뒤지나 기본 도상은 흡사한 양식이라고 할 수 있다.

그런데 선비가 숭상한 천마는 중국의 천마가 승선과 진묘의 관념에 의해 화상석, 화상전, 또는 벽화에 담겨진 것과는 달리 실용구에 표현되었다. 선비가 개발한 대구(버클)인 '선비鮮卑'에 천마도상을 넣거나, 마구장식인 행엽에 넣어 천마의 상징성을 표출한 것이다.

27 Adam T. Kessler, *Empires Beyond the Great Wall. The Heritage of Ginghis Khan*, (Natural History Museum of Los Angeles County, 1993), p.75, fig.46.
28 『魏書』序記, "圣武皇帝讳诘汾. 献帝命南移, 山谷高深, 九难八阻, 于是欲止.有神兽, 其形似马, 其声类牛, 先行导引, 历年乃出." 선비의 남천 지도와 유적지에 대해서는 다음의 자료가 참고가 된다. 쑤 바이(宿白), 「東北, 內蒙古地區的鮮卑遺迹」, 『文物』 5期, (北京 : 1977), p.43, 圖一.
29 지린성문물고고연구소(吉林省文物考古研究所) 編, 『楡樹老河深』, (北京 : 文物出版社, 1987), p.63. "神獸形象近似飛馬, 吻部有一彎角上翹."

V. 고대 한국의 천마

　연대상으로 보면 고대 한국에서의 유익마는 고구려 벽화에 먼저 등장한다. 초기의 것은 안악 1호분(4세기 중엽~5세기 초) 벽화의 유익마인데, 날개를 펴서 날고 있는 모습으로서 좀 이상한 것은 뒷발이 없고 그냥 자루처럼 생긴, 일종의 사미蛇尾형이라고 할수 있겠다. 그런데 6세기 후반의 소그드 무덤 화상석에는 천마의 뒷다리 부분이 나선형으로 말려있는 자태가 표현되어 전자의 해석에 참고가 된다. 다만 양자간에 연대상의 차이가 있지만, 이 화상석의 도상이 조로아스타교의 교리와 연관됨을 고려하면,[30] 어쩌면 이 도상은 더 이른 시기부터 유포되었을 가능성이 충분하다.

　고구려 벽화 중에 가장 직접적으로 천마의 의미에 적합한 작품은 평양권 고분인 덕흥리 벽화(408년)도 8-9에서 발견된다. 이 고분의 천정 북벽에는 날개를 활짝 편 천마와 함께 '천마지상天馬之象'이라는 한자가 적혀있다. 또한 유익수로

도 8-9 **천마도 벽화**
408년, 고구려, 덕흥리 고분, 평양.

서 사슴형 천수天獸가 더 그려져 있기도 하다. 덕흥리 고분 벽화의 하늘 세계에는 많은 천인들이 날라다니는데, 그 중에 주목되는 존재는 우인羽人이다. 이것은 천마와 함께 승선사상을 의미하는 요소로 해석된다. 아마도 중국의 한대 이래 유포되었던 장례습속의 영향으로 보인다.

　그 밖에 무용총 벽화(5세기 중엽)에도 미약한 날개의 천마도상과 더불

30　장 보친(姜伯勤), 『中國祆敎 藝術史硏究』, (北京 : 三聯書店, 2004), p.127.

어 사슴뿔이 달린 천마가 표현되어 있고, 또한 천조天鳥, 우인 등이 일가를 이룬다. 삼실총 벽화(5세기 후반)에도 천마도가 그려져 5세기 벽화들의 특징을 이루는데, 이런 현상은 연대가 조금 후대인 통구 사신총(6세기 전반)까지 이어진다.

1. 신라의 천마

한반도 남쪽에서의 말문화와 관계된 역사자료로는 일찍이 『삼국지』(동이전, 삼한조)의 기록을 들 수 있다. 즉 삼한지역은 모두 우마牛馬가 있으며, 진한에서는 말을 탄다는 것이다.[31] 또한 신라는 건국 신화부터 말과 연관이 깊다. 『삼국유사』에 따르면 하늘에서 내려온 백마가 붉은 알을 가리켜 사람들에게 알리고, 다시 하늘로 올라갔다고 한다.

고고 유물로는 초기철기시대의 마형대구(영천 어은동 출토)를 먼저 들 수 있다. 이러한 대구帶鉤 형식은 스키타이 동물 모티브를 원류로 하는 흉노와 선비 대구의 영향인 것으로 해석된다. 이는 고고학에서 복천동 출토의 동복銅鍑이 오르도스보다는 선비의 그것과 연결되는 쪽으로 보는 설[32]이 설득력을 갖고 있는 점과 무관치 않은 것으로 생각된다. 이런 관점에서는 앞에 예시한 선비의 행엽과 대구(버클) 조형에 담겨진 천마사상이 함께 남하했을 것으로 추찰된다.

신라의 그림자료 가운데는 말을 모티프로 한 것들이 많다. 알려진 대로 다양한 말 모습이 새겨진 신라토기가 다수 출토되었다. 그러나 천마도와 관계된 자

31 『삼국지』 동이전, 삼한조.
32 신경철, 「김해 예안리 160호분에 대하여 -고분의 발생과 관련하여」, 『가야고고학논총』 1, (1992), p.157. 이와 함께 신경철에 따르면, 김해 예안리 150호 출토의 蒙古鉢形胄가 楡樹老河深 중층 출토의 것과 극사하고, 아울러 대성동 II류와 복천동 II류 출토의 鑣轡이 기본적으로 鮮卑系의 轡이며, 이것의 祖形이 楡樹老河深 중층에서 출토된다는 것이다 [pp.158~159]. 이런 점들은 신라 천마도의 성격을 구명하는 데에 중요한 기본 자료가 되는 것이다.

료는 천마총에서 출토된 것 외에는 없는 사정이다. 따라서 고구려 고분벽화를 포함한 동아시아의 천마자료와 실크로드의 '동물양식'을 비교자료로 삼을 수 있다. 『천마총 발굴조사보고서』에는 연대를 5세기 말~6세기 초로 비정하고 있다. 이런 연대관을 참고하면서 천마총 천마도의 도상을 복합적 관점에서 분석하고자 한다.

2. 천마총 천마의 형태와 날개

중국의 한 학자[孫彦]는 천마의 기본적 형태에 관해 다음과 같이 정의하였다. "천마의 형상은 일반적으로 큰 입을 벌려 울고, 발굽은 도약형태를 취하고, 나르는 듯이 달리는 모습에 깃털은 수직으로 서있다."[33] 신라의 천마도는 대략 이 형식에 부합한다. 그런데 정수리 위로 솟은 깃털이 특이할 뿐이다. 이런 형태는 중국 주천 정가갑 5호묘의 천마도와 매우 유사하다. 또한 가깝게는 무용총 천마도와도 조형적 친연성을 가지고 있다.

왼쪽 앞발의 뿌리에서 솟아나 어깨 쪽으로 올라간 굵은 한 가닥의 날개는 그 끝 부분이 약간 둥글게 말려 있고, 중간에도 끝부분과는 반대 방향으로 둥글게 말린 돌기가 솟아있다. 이 날개의 형태는 매우 특이하다. 이런 유형은 신강성 호탄 출토 유익마(4~5세기)도 8-10에 보이며, 멀리는 날개끝 부분을 둥글게 오므린 스키타이 동물날개 표현(기원전 4~2세기)과 연관성을 갖고 있다.

도 8-10 **동제 유익마 인장**
4~5세기, 신강성 호탄 출토, 도쿄국립박물관.

33 쑨 옌(孫彦), 앞의 글, p.24. "天馬的形象, 一般爲張口嘶鳴, 或抬踏跳躍, 或奔馳如飛, 鬃毛竪立."

3. 천마와 구름

사지 윗부분에서 생겨나 아래로 늘어지고, 끝은 둥글게 말려 있는 4개의 가닥은 운문의 형태이다. 천마가 구름을 가랑이 사이에 타고 있는 모습이다. 천마를 구름 위에 얹어놓은 것은 서한의 〈옥분마玉奔馬〉에서 볼 수 있지만, 이처럼 구름 사이를 유영하듯 한 표현은 매우 이례적이다.

4. 반달형 반점

몸 내부의 반달형 반점이 5개 그려져 있다. 이것은 스키타이의 〈금제 말을 공격하는 사자형 그리핀〉도 3-5에서 옥을 감장하여 장식하는 기법을 그림으로 그려 넣은 것이다. 이러한 감옥법은 스키타이 금속공예의 전형을 보여주는 것으로서 — 특히 동물주제에 활용된다 — 황남대총의 경우, 금제 팔지에도 나타나고 있다. 천마총의 경우, 이러한 장식은 피장자의 위세를 표현하려는 화가의 적극적 의지의 소산으로 이해된다. 또한 말 엉덩이 윗 공간에 나타난 용수철 모양의 나선 표현은 무용총 벽화의 수박도의 인물 사이에 그려진 그것을 연상시킨다. 즉 말의 강한 동작에서 솟아난 영기문으로 보인다.

5. 천마 주변 장식

장니의 천마를 둘러싸고 있는 사각공간 주연에는 양식화된 화판당초문대花瓣唐草文帶가 둘러져 있다.[34] 이런 문양은 불교 석굴 벽화와 무덤 벽화의 천정장식

34 이토 아키오(伊藤 秋男)는 천마총 천마도 주연에 장식된 문양에 대해 長廣敏雄이 말한 '連弧狀唐草文'에 해당한다고 하며 문양의 연원에만 관심을 모으고, 정작 천마도에 있어서의 매우 중요한 그 문양의 기능과 역할에 대해서는 언급이 없다. 이토 아키오(伊藤 秋男), 「慶

도 8-12 **화판 당초문대 벽화**
6세기 후반, 고구려, 통구 사신총 사신도 상부, 길림성 집안.

도 8-11 **인동당초문 벽화**
408년, 고구려, 덕흥리 고분, 평양.

도 8-13 **말각조정 주변의 당초문 벽화**
534년 전후, 북위~서위, 돈황석굴 431호 천정.

으로 활용되었다. 고구려 벽화에서는 5세기에 들어서면서 무덤내부의 벽과 천정이 만나는 부분에 인동당초문대가 둘러지는데, 이것은 무덤 주인공의 현실세계와 하늘세계를 구분하는 경계의 표현이다. 덕흥리 벽화의 인동당초문대도 8-11라든가, 무용총의 연속 연화문의 나열 등의 예를 들 수 있는데, 천마도의 화판 당초문대와 유사한 자료는 사신총(6세기 후반)의 사신도 상부 벽화도 8-12에서 발견된다.

　돈황벽화의 경우에도 북위대, 서위대의 석굴에서 천정의 하늘세계의 구분도

州天馬塚出土の障泥にみられる天馬圖と唐草文」, 『考古學叢考』 上卷, (東京 : 吉川弘文館, 1988), pp.528~532.

8-13으로 이런 표현을 쓴다. 한편 천마총 천마도 사각공간의 사우에는 약화된 팔메트 문양이 들어가 있는데, 이것 역시 고구려 벽화나 돈황벽화에 동일하게 나타난다. 결국 천마총 장니의 천마도가 있는 자리는 천계를 상징하는 공간으로 이해된다.

6. 서조문과 기마우인(騎馬羽人)

이와 관련하여 주목되는 유물은 〈백화수피제 서조문 채화판〉이다. 부채 형태의 얇은 백화수피 판을 8개 연결하여 원형을 완성하였는데, 8개의 각면에 서조를 그렸다. 가는 먹선으로 윤곽과 세부를 그리고, 그 내부를 분홍색으로 칠하여 입체법을 시도하였다. 그 모양이 무용총 벽화의 서조를 방불케한다. 또한 각 서조의 상부, 즉 채화판의 작은 원둘레에는 연판을 연속으로 꿴 연좌蓮座가 보이는데, 이것은 사신총 남벽의 '주작연좌朱雀蓮座'와 매우 흡사하다.

한편 같은 방식으로 제작된 〈백화수피제 기마인물문 채화판〉도 8-14에는 8개의 구획에 각각 기마인물들이 묘사되었다. 말과 인물의 상의는 백색으로, 인물의 하반신, 말의 네 다리와 꼬리는 흑색으로 처리하였다. 질주하는 기마인물들의 모습이 하늘의 천마와 우인羽人을 방불케 한다. 이 인물들의 등에 검은 윤곽선으로 그려진 것이 날개(?) 모양이 아닌가 싶다.

만일 그렇다면 이러한 기마우인과 서조들은 장니의 천마도와 함께 일괄하여 승선사상을 반영하는 귀중한 자료가 된다. 주지하듯이 신라에는 벽화가 없기 때문에 하늘세계를 이런 방식으로 표현할 수밖에 없었을 것으로 사료된다.

도 8-14 백화수피제 기마인물문 채화판
6세기 초, 신라, 경주 천마총 출토, 국립경주박물관.

7. 천마총 안교(鞍橋)와 선비 안교

공반유물로서 마구의 주요 부분인 안교鞍橋장식을 살펴볼 필요가 있다. 천마총 안교의 선형先形은 모용선비 작품인 것으로 알려져 있다. 천마총 안교는 1997년 요녕성 조양에서 출토된 전연前燕(337~370)의 안교와[35] 조형적인 디자인 관점에서 뿐만 아니라, 세부 장식도 유사하다. 귀갑문의 구획 속에 투각기법으로 이형의 동물상을 조출하고, 그 배경을 괴운문(또는 넝쿨무늬)으로 장식한 것이다. 거기에 영락을 붙여 최고 권위의 호사를 표현하였다. 이와 같은 선비 안교의 전형은 436년에 북연北燕(407~436)을 무너뜨린 북위로 들어갔고, 아마 이즈음에 신라로 전파된 것으로 평가되고 있다.[36]

한 가지 흥미있는 자료는 투각된 넝쿨문양에 표현된 사람의 안면인데, 이것까지도 천마총도 8-15과 조양 출토의 것도 8-16이 흡사하다는 점이다.[37] 이와 같은 조형사료는 지역 간의 문화 흐름을 파악할 수 있는 귀중한 단서가 된다. 전술한 바, 선비의 천마사상이 신라로 전이되었을 가능성을 높여주는 자료로 추찰된다. 뿐만 아니라 앞에서 이미 검토한 바 있는 천마도 주변의 화판당초문대도 역시 조양 출토의 식물문양과 연결된다는 연구성과는[38] 이러한 가능성에 대한 단서에 힘을 더 보태는 것이 된다고 할 수 있다.

35 James C. Y. Watt et al., *China. Dawn of a Golden Age, 200~750 AD*, (New York : The Metropolitan Museum of Art, 2004), p.125, pl.25a의 세부.

36 James C. Y. Watt et al., 앞의 도록, pp.124~125.

37 조양 출토 안교의 문양에 들어있는 人面에 대해 발굴보고서는 "人首鳳身(羽人?)"이라고 쓰고 있다. 랴오닝성문물고고연구소(遼寧省文物考古研究所), 「朝陽十二臺鄕 廠88M1出土 木芯銅 金包片鞍橋」, 『文物』 11期, (1997), p.23.

38 이송란은 朝陽十二臺묘지에서 출토된 화살통 부속구에 투각기법으로 새겨진 식물문양과 천마도의 것이 연관된다고 보았으며, 이러한 선비의 식물문양이 고구려를 통해 신라로 전해진 것으로 주장하고 있다. 이송란, 「신라의 말신앙과 마구장식」, 『미술사논단』 15, (한국미술연구소, 2002), p.96.

도 8-15 **금동 인물문 안교**
6세기 초, 신라, 경주 천마총 출토, 국립경주박물관.

도 8-16 **금동 인물문 안교**
337~370년, 전연, 16국, 요녕성 조양 출토, 요녕 고고학연구소.

8. 신라 천마 탄생의 시대 배경과 전파 흐름

신라가 적석목곽분의 대형고분을 축조하고 로만 글라스를 포함한 실크로드 문물을 적극적으로 받아들인 5세기의 대외정세는 어떠했을까. 알려진 바와 같이 고구려 광개토대왕(391~413)의 유물이 경주 고분에서 발견될 만큼 양국의 교류가 진행되었었고, 이어서 고구려 장수왕(413~491)의 강역 확장이 죽령 이남에까지 뻗어 있었던 점을 고려하면 고구려 문화는 경주 금성의 문 앞에까지 와 있었음을 알게 된다. 아울러 후기 청동기 시대 이래 한반도에 영향을 끼친 스키

토-시베리아 문화는 북중국을 거쳐 일면 선비, 부여, 동해안 루트를 통해 신라에 이르고, 타면 북중국의 흉노, 낙랑, 고구려를 거쳐 신라에 이르는 길이 상정된다.

결론적으로 천마총의 천마도는 사상적으로는 선비의 천마신화의 상징성과 함께 고구려를 통해 들어온 중원의 승선사상을 받아들인 것으로 보이며, 조형적으로는 중국의 16국 시대(4세기 초~5세기 초)의 역강한 분마奔馬 유형이 고구려에 영향을 미치고, 다시 그 분마도상이 신라에 영향을 주었을 것으로 판단된다. 천마의 세부 표현인 천마의 날개 유형과 감옥은 스키토-슝누Scyto-Xiongnu 동물양식의 영향으로 보인다. 이런 요소들은 이 천마도의 캔버스인 자작나무가 멀리 중앙아시아 원산인 점과 함께 신라의 실크로드 문화와의 친연성을 직설적으로 대변한다고 하겠다.

그리스 신화의 페가수스(천마)가 동점하여 한 가닥은 흉노에까지 들어간 것으로 점쳐지고, 다른 가닥은 중앙아시아, 하서회랑을 거쳐 중원으로 들어갔을 것으로 짐작된다.

제 4 부

미적 이니시에이터로서의
실크로드

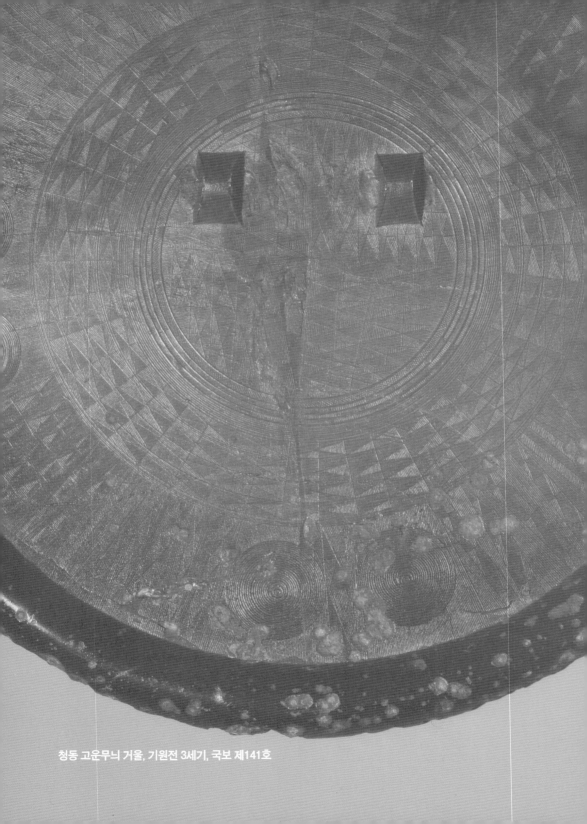

청동 고운무늬 거울, 기원전 3세기, 국보 제141호

9장 | 한국의 고전미와 소박미, 전통으로의 영원한 회귀
- 실크로드 감성을 바탕으로 -

I. 한국미론의 새로운 모색

한국미에 대한 연찬은 1930년대에 고유섭高裕燮(1905~1944)의 「무기교의 기교」[1] 이래 간단없이 이어져 왔다. 이제 한국미에 대한 그간의 선행 연구를 발판으로 새로운 각도에서 접근하는 것이 필요한 시점에 와 있는 것으로 판단된다.[2]

1 고유섭, 「조선 고대미술의 특색과 그 전승문제」, 『우현 고유섭 전집 1, 조선미술사 상』, (열화당, 2007), p.85.
2 한국미론의 개발을 위한 그동안의 선행작업은 몇 가지 관점으로 나뉘어진다.
 가) 미적 범주론 및 방법론:
 조요한, 『한국미의 조명』, (열화당, 1999); 「한국미의 근원」, 『월간미술』, (2000. 08); 권영필 외, 『韓國의 美를 다시 읽는다』, (돌베개, 2005); 권영필, 「우에노 나오테루의 『미학개론』과 고유섭의 미술사학 -미학과 미술사학의 행복한 동행-」, 『미학개론 -이 땅 최초의 미학강좌』, 우에노 나오테루(上野 直昭) 저, 김문환 편역, (서울대학교 출판문화원, 2013); 민주식, 「한국미론의 관점에서 본 '멋'의 의의」 / 김광명, 「한국미와 미적 이성의 문제 - 관조와 무심, 공감과 소통을 중심으로」, 겸재정선미술관 개관5주년기념 학술심포지엄 〈한국미 조명을 위한 인문학적 담론〉, (2014년 4월 25일); Dietrich Seckel, "Some Characteristics of Korean Art" I, *Oriental Art*, vol.XXIII no.1, (1977 Spring) / vol.XXV, no.1, (1979 Spring); Kwon, Young-pil, "'The Aesthetic' in Traditional Korean Art and its Influence on Modern Life," *Korea Journal*, vol.47 no.3, Korean National Commission for UNESCO, (2007, Autumn).
 나) 작품의 선별기준에 역점:
 교수신문사, 『우리시대의 미를 논한다』(성균관대학교, 2006); 안휘준, 『청출어람의 한국미술』, (사회평론, 2010); 유홍준, 『명작순례』, (눌와, 2013); 『금은보화』, 리움(Leeum), (2013); Soyoung Lee and Denise Patry Leidy, *Silla. Korea's Golden Kingdom*, Metropolitan Museum of Art, (New York: 2013).
 다) 정체성론 지양과 메타비평 지향:
 홍선표, 「한국미술 정체성 담론과 허상」, 『미술사논단』, 43, (한국미술연구소, 2016).

한국미가 실질적으로 발현되는 대상은 미술이다. 그러나 미술이 생성되는 과정에는 다양한 인문학적 요인들이 작용하여 미의 내용을 더 풍부하게 한다. 따라서 미술 자체에 치중하면서 인문 역사 요소를 함께 검토하는 작업이 요청된다고 하겠다.

필자는 두 가지 관점에서 선행연구와 맥을 달리하고자 한다.

첫째, 한국미에 간섭 · 생성작용을 한 원인遠因을 역사적으로 먼 실크로드 미술의 시대로까지 거슬러 올라가 거기에서 찾고자 하는 관점이다. 이 경우, 당시의 역사적 맥락과 미술의 미학적 관점을 함께 고찰하는 것이 필요하게 된다. 결론부터 말한다면 고대 실크로드 조형물들이 고대 한국에 끼친 영향과 또한 실크로드의 조형사상, 예컨대 샤머니즘의 조형성이 해명의 대상이 된다. 따라서 이러한 미술관美術觀에 서게 되면 한국미와 미의식이 옛날부터 시간적으로 영속성을 갖는다는 통시적 사관이 전제되어야 한다.

둘째, 방법론적으로 한국미의 다양한 특성가운데 상호 대립적으로 존립하는 개념들을 인정한다는 점이다. 가령 한국미의 특성이 논자에 따라서 자연미, 해학미, 소박미, 고전미, 기교미 등등으로 구명될 때, 이 중에 대립항對立項적 성격을 갖는 것은 '소박미와 고전미'라고 볼수 있다. 이 두 개념은 서로 뿌리가 다른 것으로 보기 때문에 흔히 양자택일의 입장에 서게 된다. 그러나 필자는 소박미와 고전미라는 한국미의 이원성을 용인하고 그 이유를 밝히고자 한다.

II. 실크로드를 통한 외래 조형과 그 조형원리의 전파

한반도에 실크로드 미술문화가 도래한 것은 청동기시대로부터 비롯된다. 무기류(대구 비산동 출토 〈오리형 청동칼자루〉)와 방울의기(강원도, 전라도 등지의 〈팔주령〉), '동물양식'의 양식(영천 어은동 출토, 〈마형 · 호형대구〉, 김해 양동리 출토 〈마형검파부〉) 등에서 실크로드 조형이 검출된다. 역사시대에는 신라토기, 가야토기 등에 보이는 〈리톤(속칭 각배角杯)〉, 〈'굴뚝형' 기마인물 토기〉, 〈금관〉, 〈로만 글

라스〉 등을 대표적인 사례로 꼽을 수 있다. 뿐만 아니라 기원을 전후한 시기에
는 북방의 흉노를 통해 페르시아에서 유행했던 그리핀griffin(독수리의 상체와 사자
의 하체인 상상적 동물) 패턴이 평양의 낙랑고분 출토의 칠기에 묘사된 사례를 찾
아낼 수 있다.[3]

　이러한 외래 조형 패턴과 더불어 조형원리가 들어옴으로써 고유한 조형미학
에 간섭현상을 일으킨다. 남부 시베리아와 북아시아의 유목족에서 발생한 샤머
니즘에 의한 조형사상이 그것이다. 샤머니즘 연구가 C. B. 채트윈C. B. Chatwin은
도시 문명의 미술과 구별하면서 스키타이를 비롯한 북아시아 '동물양식'의 조형
물들을 분석하여 그것들의 특징을 구명한 바 있다.

> "초원미술은 어느 정도 운반이 용이하고, 비대칭적이고, 부조화하며, 들
> 떠있고, 실체가 없는 영적인 성격이고incorporeal, 직관적이다. 동물들을 자연
> 주의적으로 재현할 경우에도 때때로 사나운 동작으로 반드시 장식적인 경
> 향과 결합되어 있다. … 채색은 강렬하고, 양감보다는 실루엣을 선호하고,
> 투각 기법의 나선형 문양, 격자格子 문양, 기하학적 그물무늬 등을 선호한
> 다. 동물들은 양쪽 면이 동시에 묘사되고, 또한 얼굴을 정면으로 묘사하기
> 위해 머리는 (몸체와) 구분된다. 소위 엑스레이 양식은 공통적이고, 동물의
> 해골을 도식적으로 보여주기도 한다. 이것이 바로 '전체를 대신한 부분pars
> pro toto'의 관습이다. 특히 동물의 사지를 바짝 줄이는 식이고, 환상적인 동
> 물을 만들기 위해 부분들을 결합시키는 것이다. (샤먼의) 환각적 경험과 초
> 원미술의 유사성이 순전히 우연이라고 발뺌하듯이 변명될 수만은 없다."[4]

3　권영필, 『문명의 충돌과 미술의 화해 -실크로드 인사이드』, (두성북스, 2011), pp.61~62.
4　위의 책, pp.288~289. [원출: Emma C. Bunker & C. Bruce Chatwin, *'Animal Style' Art from
East to West*, (An Asia House Gallery Publication, 1970), p.183]

이러한 내용들이 한국미술의 미의식과 전적으로 일치한다고는 할 수 없지만, 어느 정도 공감되는 부분이 있음을 부인할 수 없다. 가령 채트윈의 콘텍스트에 들어있는 비대칭성, 직관성, 환상성 등은 한국의 정통미술에 나타나는 미적 특징, 환언하면 소박주의 미학과 상통하는 바이지만, 특히 조선조 후기 이래에 나타난 민화에서도 그 적절한 예시를 발견하게 된다.

한편 문헌을 통해 보더라도 고대로부터 중세사회까지도 무속이 사회의 저변에서 불가결의 역할을 했음을 알게 된다.[5] 그러한 정서는 현대에까지도 신앙적 차원으로 작용할 뿐만 아니라,[6] 어쩌면 그것이 한국인의 심성에 녹아내려 있다고 말해도 좋을 것 같다. 한국 사회의 이러한 무속적 정서의 존재는 한국미 발현의 여러 촉매작용 중에 한 가닥을 차지하고 있는 셈이다.

일찍이 코르넬리우스 오스굿Cornelius Osgood(1905~1985)도 유사한 견해를 표명한 바 있다. 한국 민족은 북방 삼림지대에서 남하한 민족으로 한국의 무교는 북방의 삼림에서 유래하였고, 한국인의 인품에 그대로 스며들었다고 하였다.[7] 그리하여 조요한은 "우리 일상어에 '신난다'라는 말은 무교적 용어이며, 신나면 규칙을 무시하는 것이 우리 사고의 하나의 특징이다"라고 규정하고, 한국예술 전반에 이러한 기조가 흘러든 것으로 보았다. 나아가 "남성적 유교의 엄격성과 여성적 무교의 황홀함이 잘 조화를 이룬 것이 한국미의 특징"이라고 매듭짓기도

5 고대 한국의 샤먼 관계는 본서 9장 주27~31에 나오는 문헌자료에서 산견된다. 나아가 고려시대에서도 李奎報의 문집을 통해 무속풍속이 확인되고 있다. 李奎報,『東國李相國集』, 卷二, 老巫篇.

6 한편 金仁會는 이규보의 문집(주5)을 규찰하면서 "이규보가 서술한 당시의 무속의 양태나 무당의 성격은 오늘날의 무속과 놀라울 만치 닮았다. 이규보의 자료를 근거로 할 때에 우리는 오늘날 우리가 무속이라고 부르는 종교현상이 적어도 12세기경부터는 그 내용과 형태가 정착되어 있었다는 확신을 가질수 있다"고 하였다. 김인회,『한국 巫俗思想 연구』, (집문당, 1993), p.151.

7 조요한,「한국인의 미의식」,『虛遠先生 怡耕先生 華甲紀念論文集』, (1987), p.65. [원출: Cornelius Osgood, *The Koreans and Their Culture*, (New York : Ronald Press, 1951), pp. 330~332].

하였다.[8]

III. 소박미와 고전미 이론의 국제성

한 왕조 또는 몇 세기 동안의 시기가 드러내는 소위 '시대미'를 소박미와 고전미[9]의 이원적 각도에서 관찰할 수 있다. 마치 양날의 검劍처럼 어느 문명의 미술에도 이 두 요소는 늘 공존한다. 다만 각 시대에 따라 둘 중에 어느 것이 더 두드러지느냐의 차이가 있을 뿐이다.

한국미의 특성을 소박미와 고전미로 아우른 이는 안드레 에카르트Andre Eckardt(1884~1971)이다. 이 개념 설정은 그가 1929년에 저술한 『조선미술사 Geschichte der koreanischen Kunst』에서 비롯된다. 이 기념비적인 저서의 중요성은 저자의 미술사에 관한 학적 배경과 직결된다. 그의 주저를 검토해 보면 그 당시 유럽 문화권에서 이룩한 동양 미술이론을 주의 깊게 섭렵하였음을 알게 된다. 뿐만 아니라 20세기 초의 독일의 중앙아시아 발굴자료(실크로드 자료)들도 그의 미술사관 정립에 큰 비중을 차지한다. 한마디로 그는 한국 미술을 세계 미술의 관점에서 보려했던 최초의 학자였다. 이런 바탕 속에서 한국미술의 미적 특징이 무엇인가를 독자적으로 캐내어 정의하고 있다. 한국미의 고전성을 인정하고, 더욱이 '소박미'와 '간소미'가 내재함을 주장하기에 이른다.[10]

8 조요한, 위의 글, pp.68~69, 91.

9 우선 '고전미'의 사전적 정의를 검토할 필요가 있다. "시대를 대표하는 것으로서, 후세 사람들의 모범이 될 만한 가치를 지닌 작품(A classic is an outstanding example of a particular style, something of lasting worth or with a timeless quality)." 미술사에서도 어느 시대에서나 지속적으로 전범성(典範性)을 인정받는 것이 고전미술에 속한다고 말할 수 있다. 즉 고전은 완성도가 높고, 특수한 것보다는 보편적인 가치를 담지하고 있다고 볼 수 있다.

10 권영필, 「안드레아스 에카르트의 美術觀」, 『미적 상상력과 미술사학』, (문예출판사, 2000), pp.71~113; 권영필, 「한국미술을 세계미술로 본 최초의 저술」, 『에카르트의 조선미술사 -조선미술의 의미를 밝혀 알린 최초의 통사-』, 안드레 에카르트, 권영필 역, (열화당, 2003), pp.5~8.

그런데 사실상 미술사에서 처음으로 소박미를 고전미의 대응 요소로 내세운 이는 20세기 초의 하인리히 뵐플린Heinrich Wölfflin(1864~1945)이다. 16세기 르네상스 고전미술의 특징을 밝혀낸 뵐플린이 '나이베태트Naivetät'(소박미)를 고전미에 앞선 가치로 논구한다는 것은 의외의 일이다.[11] 그에게는 오히려 '고전적'이라는 말이 차가운 느낌을 줄 뿐 아니라, 따뜻한 붉은 피를 가진 인간이 아닌, 그림자가 사는 생기 없는 진공 같은 공간을 느끼게 되며, '고전 미술'은 '영원히 죽은 것'처럼, '영원히 낡은 것'처럼 보인다는 것이다. 그것은 아카데미의 결실이며, 삶이 아닌 이론의 산물일 뿐이며, 결국 우리가 무한한 갈증을 느끼는 대상은 생명적인 것이며, 또한 현실적인 것이며, 파악가능한 것이라고 하면서 현대인이 추구하는 것은 흙냄새 나는 예술이라는 것이다. 그리하여 그가 생각하는 총아는 고전기의 친퀘첸토cinquecento(16세기)가 아니라, 콰트로첸토quattrocento(15세기)임을 강조한다. 현실적인 것의 결정적인 의미는 시각과 감각의 소박성이라고 정의한다.[12] (상점은 필자)

뵐플린의 문맥을 따라 콰트로첸토의 특징을 더 보도록 하자. "초기 르네상스

11 Wölfflin이 르네상스와 바로크의 양식적 특성을 밝힌, 그의 주저 『미술사의 기초개념』(*Kunstgeschichtliche Grundbegriffe*, 1915)을 저술하기 전부터 이미 두 양식에 대한 연구를 시행하여, 그 주제를 1888년 교수자격논문(「르네상스와 바로크 -이태리 바로크 양식의 본질과 성립에 관한 연구」)으로 제출했고[The Getty Center for the History and the Humanities, *Empathy, Form, and Space. Problem in German Aesthetics 1873-1893*, (The Getty Center Publication Programs, 1994), p.310], 바로크를 '회화적 양식', '공간감', '막대한 우수성' 등의 관점에서 특징화 시킴으로써 [Joseph Gantner herg., *Heirich Wölfflin. Autobiographie, Tagebücher und Briefe*, (Basel : Schwabe & Co. Verlag, 1982), pp.52, 55] 이미 르네상스의 상대개념으로 부각시켰던 것이다. 다른 관점에서 보면 르네상스의 고전성을 약화시키는 작업으로 보이기도 한다. 그 후 10년이 지난 1898년에 그는 『고전미술 -이태리 르네상스 입문-』(*Die klassische Kunst. Eine Einführung in die italienische Renaissance*)을 출간하며 그 서문(Einleitung)에서 다시금 르네상스 양식을 공격하며, 'Naivetät'의 의미를 강조한다.

12 Heinrich Wölfflin, *Die klassische Kunst. Eine Einführung in die italienische Renaissance*, (München : Verlagsanstalt F. Bruckmann A.G., 1901), p.1.

는 젊음의 모든 신선한 힘, 모든 밝은 것, 원기 왕성한 것, 자연스러운 것, 다양한 것이라고 부를 수 있다. 의심스럽고 불쾌하게도 우리는 이 원기왕성하고, 색깔이 있는 세계를 넘어 고전미술이라는 높고 한적한 방으로 들어간다. 무엇이 인간을 위한 것인가. 고전미술의 거동이 갑자기 우리에게 낯설게 느껴진다. 거기에서 우리는 진심의 것, 무의식적인 소박함Naiv-Unbewusste이 없어진 것을 아쉽게 생각한다. 우리는 시원적인 단순함die primitiven Simplizität을 즐긴다. 거칠고, 아이들의 손질되지않은 문장구조, 잘게 썰어진 숨 가쁜 양식을 우리는 향유한다."[13] 그는 또한 "고전 양식은 본질적인 것을 고려하느라 현실적인 것을 희생시켰다"[14]라고도 하였다. 그리하여 르네상스의 고전양식은 위에 열거된 내용들을 갖고 있지 않다는 것으로 이해된다.

거꾸로 고전양식의 본질을 통해 콰트로첸토의 특성이 두드러지게 되기도 한다. "퀸틴 마사스Quentin Massys의 1511년 작作〈피에타〉(앤트워프)는 주요 등장인물 모두가 정확한 평면적 배열을 이루며 등장한다는 점에서 가히 '고전적'이라고 할 수 있다…. 누누이 강조했거니와 평면적 성향은 결코 덜 발달한 원시적 형식이 아니다."[15] 또한 "고전미술은 수직과 수평의 기본방향에, 또한 순수한 정면관正面觀과 측면관(프로필)의 시원적 시각에 의지한다. 콰트로첸토(15세기)에는 이러한 '가장 단일한 것das Einfachste'이 전혀 없었기 때문에 이 고전미술에서 완전히 새로운 효과를 찾아낼 수 있었다"는 것이다.[16]

여기에서 잠시 뵐플린이 당초에 관심을 두었던 르네상스(고전양식)와 바로크 양식의 관계를 살펴볼 필요가 있다. 역설적으로 말하면 뵐플린에 있어서 고전양식은 바로크 양식을 들어올리는 지렛대와 같은 존재라고나 할까.

13 위의 책, p.2.
14 위의 책, p.103.
15 하인리히 뵐플린(Heinrich Wölfflin), 박지형 역, 『미술사의 기초개념』, (시공사, 1994), pp.133~134.
16 Heinrich Wölfflin, 앞의 책(1901), p.237.

"친퀘첸토(16세기, 고전적) 미술과 세이첸토Seicento(17세기, 바로크)의 미술은 가치라는 측면에서 동등하다고 할 수 있다. … 바로크는 고전적인 것의 몰락도 아니고, 고양도 아닌, 전반적으로 아예 다른 미술이다."[17]

　　또한 이 두 양식은 순차적으로 나타나는 것일 뿐 아니라, 동시대에 발생하기도 한다는 점이 중요하다. "뒤러Albrecht Dürer(1471~1528) 같은 작가도 일련의 초기 〈피에타Pietà〉에서는 그리스도의 모습을 명백히 평면적으로 묘사한 반면, 때때로 단축 묘사를 시도하여 브레멘에 소재한 대규모 소묘와 같은 걸작을 남기기도 하였다."[18] 즉 두 양식의 혼재현상이 일어남을 의미하는 것이다.

　　이런 두 양식의 상호해명 관계라는 관점은 콰트로첸토(소박미)와 친퀘첸토(고전미)에 있어서도 적용될 것으로 본다. 더 강하게 말하면, 뵐플린이 정의한 콰트로첸토의 미적 특징, 즉 자연성과 더불어 소박성은 고전미술과 대등한 관계에 있는 것으로 된다.

　　고전성과 소박성의 두 본질이 하나의 미술문화 속에 공존하는 원리는 일본의 경우에서도 볼 수 있다. 일본인의 특징적인 미의식은 주로 공예미술에서 두드러진다. 대표적인 일본미술 연구자인 영국의 로버트 페인Robert T. Paint은 일본미의 요체를 다음과 같이 요약하고 있다.

　　"미술에 대한 일본인의 감성은 장식 디자인에서 집약된다. 이 부문에서 이룩한 일본인의 천재성은 극동에서 단연 으뜸이다. 문양은 기본적으로 형식적이고formal, 비지성적이다. 그네들이 직접적인 시각성과 과다한 장식

17　하인리히 뵐플린(Heinrich Wölfflin), 박지형 역, 앞의 책, p.31.
18　Heinrich Wölfflin, 앞의 책, (1901), p.135. 여기에서의 短縮的 표현은 바로크 양식을 말한다. A. 뒤러의 〈피에타〉 소묘는 다음을 참조. Heinrich Wölfflin, *Die Kunst Albrecht Dürers*, (München : Bruckmann, 1984), S.255의 도판(1522년작, 416×293㎝).

성에 만족함은 감정의 사치에 기인한다. 그러나 대상의 구체적인 점에서 기쁨을 가지고 시종 이룩해내는 이 형식미가 절제될 경우, 미적 발현 aesthetic menifestation의 위대한 방법 중에 하나가 될 것이다. 일본의 장식미술가들은 자연의 가치보다는 자연의 세부를 취한듯한 이러한 직접적인 시각성, 표현성statement의 매력, 형식의 단순성simplification을 보여주고 있다. 그리하여 중국미술이 보다 지적 전통에 의지한다고 하면, 일본미술은 감정 활동에 치우치고 있다."[19]

한편 페인에 따르면 일본미술에서의 고전성은 감정의 절제와 장식성의 제한을 전제로 한다. 일본의 고대와 중세의 사원 건축과 정원을 살펴보면 강한 균제미를 엿볼 수 있다. 예컨대 7~8세기의 호류지法隆寺, 도다이지東大寺를 비롯, 14세기의 킨카쿠지金閣寺(鹿苑寺) 등의 단일 전각이나 가람 배치에서 그런 미의식을 보게 된다.[20]

그러나 일본미술의 미의식에는 또 다른 정서가 숨어있다. 근대의 "미의 일본성日本性(ジャポニスム/자포니즘)"의 특질에 대해, 유럽의 근대미적 특징을 대칭(시메트리)이라고 한다면 일본은 '비대칭'으로 정의된다는 것이다.[21] 그런데 이런 개념을 역사적으로 더 소급하면 소위 '와비佗び(소박한 정취)'라고 하는 전통미와 만나게 된다. 그것의 출발은 리큐利休(1522~1591)라고 하는 '다성茶聖'에서 비롯된다. 그는 선생 다케노 조오武野 紹鴎로부터 배운 차도를 더 심화시켜 차 끓이는 문화를 완성하였다. 그는 서원書院의 과시적인 화려한 것과 대조가 되는, '초후의 소좌부小座敷', 즉 '초암草庵'이라고 하는 단순한 양식의 풀집에서 차를 끓이는 것을

19 Robert T. Paine and Alexander Soper, *The Art and Architecture of Japan*, (Middlesex : Penguin Books, 1974), pp.2~4.
20 Robert T. Paine, 위의 책, pp.172~193, 259~260.
21 미쓰이 히데키(三井 秀樹), 『美のジャポニスム』, (東京: 文藝春秋, 1999), pp.72~78, 156~176.

기본으로 하였다. 서원의 차의 췌택贅澤한 낭비를 부정하고, 차를 선禪과 깊이 결부시켜 정신화, 내면화함으로써 '와비'는 차 끓이는 것의 보편적인 이념이 된 것이다. 그리하여 차 도구, 찻잔 등이 소박미를 드러낸 것이다.[22]

"차를 끓이는 것湯에는 완성, 완결이 없다. 이런 것을 오카쿠라 텐신岡倉天心 (1863~1913)은 그의 『차의 책茶の本』에서 '그것(차를 끓이는 것)은 본질적으로 불완전한 것의 숭배不完全なものの崇拜'라고 하였다."[23] 이처럼 다양한 미적 감정들이 일본인의 미의식 속에 항존하고 있다는 사실은 그것이 미학적 정서 체계가 가진 어느 정도의 보편석 특성임을 담보한다.

우리의 경우 소박성과 고전성을 '한국미'라는 대문의 두 기둥처럼, 좌우를 지탱하는 근간이 되는 구조를 이룬다. 여기에서 이 두 요소는 상호 '다름'이지, '차이'가 아니라는 인식이 중요하다.

IV. 한국미의 표출

1. 청동기 시대

한국의 청동기 문화는 대략 기원전 10세기경부터 개시된 것으로 고고학은

22 야마모토 마사오(山本 正男) 監修, 『藝術と民族』, (玉川大學出版部, 1984), pp.101~105. 'wabi'의 개념은 茶道에서 하나의 '양식'으로 표현되기에 이른다. "Erlesene Speisen passen nicht zum Geist des Teeraums in wabi-Stil."(정선된 재료들은 '와비' 양식의 차 공간의 정신에는 적합지 않다." Toshihiko und Toyo Izutsu, *Die Theorie des Schönen in Japan. Beiträge zur kalssischen japanischen Ästhetik*, (Köln : Dumont Buchverlag, 1988), p.190.

23 모리카와 케이쇼(森川 惠昭), 「不完全なものの崇拜 -茶の湯論」, 간바야시 쯔네미치(神林恒道) 編, 『日本の藝術論 -傳統と近代-』, (東京 : ミネルヴァ書房, 2000), pp.69~70. 유홍준은 이 'Wabi'를 'imperfection'(불완전성), 'humility'(겸손), 'incompletion for completion'(완전성을 위한 불완전성)의 뜻으로 인용하고 있다. 유홍준, 「궁궐건축에 나타난 '비대칭의 대칭」, 『미술사와 시각문화』 7, 미술사와 시각문화학회, (2008), p.251. [원출: Andrew Juniper, *Wabi Sabi, The Japanese Art of Impermanence*, (Boston : Tuttle Publishing, 2003)].

말한다. 남아있는 유물의 종류와 수가 많지 않기에 그러한 제한성 속에서 당시의 미의식, 미감을 논하기는 쉽지 않으나 그 유물들이 그 시대를 대표하는 것이라고 한다면, 그를 통해 한국미의 초기 특징을 가름할만하다.

　　"청동기는 원료를 구하기 힘들고 거푸집의 제작을 비롯한 주조과정에서
　　의 복잡한 기술적인 문제들 때문에 몇몇 지배자의 무기, 장신구 또는 의기
　　에 한정되어 만들어졌다."[24]

이처럼 지배자의 주문에 의해 만들어졌다면 그 유물들은 당시 최고의 장인들에 의해 만들어졌음에 틀림없다.

이러한 유물 가운데 첫 번째로 꼽을 수 있는 작품은 〈청동 고운무늬 거울精紋鏡〉도 9-1이다. 세선細線의 기하학 문양을 거울 전면에 처리한 수법이 "정교무비精巧無比"라[25] 극찬을 받기도 했다. 이 작품은 샤먼의 의기로 추정되고 있는데,[26] 본

도 9-1a 청동 고운무늬 거울
기원전 3세기, 국보 제141호,
숭실대학교 한국기독교박물관 소장

도 9-1b 청동 고운무늬 거울 세부

24　이건무 · 조현종, 『선사유물과 유적』, (솔 출판사, 2003), p.33.
25　일본의 고고학자 아리미쓰 교이치(有光 敎一)는 이 동경에 대해 찬사를 아끼지 않는다. 아리미쓰 교이치(有光 敎一), 「金と石と土の藝術」, 『韓國 端正なる美』, (東京 : 新潮社, 1980), p.82.
26　이건무 · 조현종, 앞의 책(2003), p178.

시 샤먼은 대장장이였다는 이론과[27] 부합되는 사례라고 하겠다. 샤머니즘의 한국 전파는 실크로드를 통한 북방 문화의 유입에서 비롯된 것이다. 청동기 시대에 유행했던 팔주령을 비롯, 각종 방울 유물들은 샤먼의 기능 수행을 위한 기물로 보인다.[28] 화순 대곡리 출토의 팔주령 또한 유연한 곡선과 비례감이 뛰어나다.

2. 삼국 · 가야 시대

한국 고대 사회에서의 샤먼의 역할이 유물을 통해서 파악될 수 있을 뿐 아니라, 문헌에서도 가령 『삼국유사』에 신라의 제2대 남해왕이 샤먼이라든가,[29] 중국의 기록인 『삼국지』(魏書, 東夷, 韓)에 삼한의 샤먼 풍습이 전해지는 등 샤머니즘의 신봉세가 간취되고 있음은 의미심장하다고 하지 않을 수 없다.[30] 이런 맥락에서 보면, 화랑을 '소도제단蘇塗祭壇의 무사'로 보거나,[31] 무격巫覡처럼 여장한 남성으로 해석하거나,[32] 또한 6세기 중엽에 신라의 국세를 대외적으로 크게 신

27 권영필, 앞의 책(2011), p.289. [원출: Emma C. Bunker & C. Bruce Chatwin, *'Animal Style' Art from East to West*, (An Asia House Gallery Publication, 1970), p183].

28 다음의 논문에서 방울의 기능(샤먼의 儀禮), 방울과 竿頭飾과의 관계가 해명되고 있다. 이건무 · 조현종, 앞의 책, p.183; 타카하마 슈(高浜 秀), 「オルドス靑銅竿頭飾につ いて」, 『MUSEUM』 第513號, (東京國立博物館, 1993), p.16.

29 一然, 『三國遺事』, 卷1, 南海王條.

30 간두령의 존재는 蘇塗와 연관된다. 일찍이 중국 역사서 『삼국지(三國志)』(魏書, 東夷, 韓傳)에는 장대에 방울을 매달아 제사지내는 풍습을 말하고 있다. "……名之爲蘇塗, 立大木, 懸鈴鼓, 事鬼神, 諸亡逃至其中, 皆不還之, 好作賊, 其立蘇塗之義, 有似浮屠, 而所行善惡有異." 같은 내용이 『晉書』 馬韓傳에도 들어 있는데 다만 "有似西域浮屠也"라는 부분이 다르다. 이렇게 보면 마한의 소도 신앙이 西域의 浮屠, 즉 불교와 비유될 정도로 강했음을 짐작할 수 있다.

31 신채호(申采浩), 『丹齋申采浩全集』 중권, (형설출판사, 1972), p.104.

32 미시나 아키히데(三品 彰英), 『新羅花郎の硏究』, 朝鮮古代硏究, 第1部, (東京 : 三省堂, 1943), pp.125~135.

장시킨 진흥왕에 있어서처럼 신선 곧 무교巫教가 숭배의 대상이었다는 견해는[33] 이해할 만하다. 여기에 덧보태 매우 흥미로운 자료로서는 고구려 고분벽화에 대장장이 모습이 등장한다는 점이다. 그 인물이 샤먼일 가능성 여부는 논증이 쉽지 않겠지만, 샤먼에서 비롯된 대장장이의 중요성이 개념화되어 벽화에 나타난 것으로 해석할 수 있을 것 같다.

그렇다면 샤머니즘과 조형은 어떤 관계가 있는가.[34] 채트윈이 유라시아 초원미술의 특징으로 내세운 "직관적이고, 부조화하며" 더욱이 "환상적인 동물을 만들기 위한 부분들의 결합" 등의 표현조건이 아직 한국의 청동기 미술에서 구체적으로 드러난 사례는 없다. 그러나 우리가 이미 앞의「Ⅱ. 실크로드를 통한 외래 조형과 그 조형원리의 전파」에서 본 바와 같은, 채트윈의 콘텍스트에 들어있는 비대칭성, 직관성, 환상성 등과 같은 초원미술의 미학이 샤머니즘과 어떤 연관이 있다는 그의 궁극적 결론은 유효하다고 하겠다.[35] 그의 결론을 연장하면 고신라·가야 토기의 '이형접합'과 같은 엉뚱한 발상의 조형은 무속적인 성향과 연관된다고 추측할 수 있다. 토기에 나타나는 이질적인 사물의 접합체, 예를 들면〈차륜식 토기車輪飾土器〉(보물 637호)는 고배의 다리 받침을 기초로 그 위에 좌우로 수레바퀴를 얹어놓고, 다시 두 바퀴 사이에 각배를 안치하였다. 더욱이 각배 위에는 고사리형의 돌기를 마치 식물의 싹이 올라오듯 꽂아놓았다. 고배받침, 바퀴, 각배, 고사리형 돌기 등 이 4가지 요소들이 전혀 연관성이 없는 이질적 사물들이다. 조형적 짜임세는 갖추고 있으나 우리에게 환상성을 불러일으키기에 족한 구성이다. 한편 고유섭은 일찍이 이러한 짜임을 "기억의 재생과 가구

33　一然,『三國遺事』, 진흥왕조, "天性風味 多崇神仙". 여기서 신선은 무교인 것으로 보는 것이 일반적 견해인 것 같다. 김인회, 앞의 책, p.140.

34　권영필은 고대사회와 샤머니즘, 조형과 샤머니즘에 대해 포괄적으로 다루었다. 권영필, 앞의 책(2011), pp.299~301.

35　채트윈은 초원미술의 특징을 정주민족의 미술과는 달리, 비대칭적(asymmetric), 부조화적(discordant), 들떠있으며(restless), 비실체적인 영적인 느낌이고(incorporeal), 직관적(intuitive)이라고 했다. 주4 참조.

架構의 환상적 흥취가 서로 결합된 것"으로 정의하고, 결국 "삼국기의 미의식은 국가의 경로經路와는 달리 퇴폐頹廢된 것이 아니라 고양된 것임을 느낄 수 있다"고[36] 하였다.

1921년의 금관총 발굴을 필두로 신라금관이 세상에 알려지게 되었다. 〈신라의 금관〉의 주 형식은 녹각과 수목을 디자인화한 조형이다. 이 기본요소가 샤머니즘의 우주관을 표현하고 있다는 해석은 다소 이견이 있기는 하나 이제 정론으로 인정되고 있는 형편이다.[37] 물론 이 사실은 금관을 이용했던 이들이 모

36 고유섭, 「고대인의 미의식 -특히 삼국시대에 관하여」, 『한국미술문화사논총』, (통문관, 1966), pp.106~108.

37 권영필, 앞의 책(2011), pp.301~304.
특히 쟁점부분을 소개하면 다음과 같다. 김원룡, 「新羅金冠의 系統」, 『曉城趙明基博士華甲記念 佛教史學論叢』, (1965), p.292. 김원룡은 지속적으로 이런 관점을 유지하고 있다. 참고 : 김원룡 · 안휘준, 『신판 한국미술사』, (서울대출판부, 1993), p.123. 또한 프리츠 포스(Frits Vos)도 신라금관이 샤먼 관과 관계가 있는 것으로 보았으며, "신라왕들이 샤먼관을 썼다 (Die Könige trugen denn auch Schamanenkronen)"고 단언하였다. 포스는 자기 주장에 대한 전거로서 몇 가지 자료들을 제시하였다. "이 관에 대한 설명은 다음을 참조할 것 : Evelyn McCune, *The Arts of Korea*, (Rutland : C. E. Tuttle Com., 1962), pp.82~83, 124~125; Makino Koichi, *Shiberia sho-minzoku no shaman-kzo*, p.108. 샤먼들의 머리 덮개의 의미에 대해서는 다음을 참조 : Paulson, Hultkrantz, Jettmar, *Die Religionen nordeurasiens und der amerikanischen Arktis*, pp.132~133; Prokofyeva, *The costume of an Enets Shaman*, pp.140~143." Frits Vos, *Die Religionen Koreas*, (Stuttgart : Velag W. Rohlhammer, 1977), p.66. 또한 르네 비올레(Renée Violet)도 신라금관과 샤먼의 사슴뿔을 연관짓고 있다. Renée Violet, *Einführung in die Kunst Koreas*, (Leipzig : Veb E.A.Seemann Verlag, 1987), pp.59~61. 한편 런던대학교의 朴英淑 교수는 신라금관과 샤먼 관의 연관을 처음으로 주장했던 K. 헨체(Hentze)의 글을 인용하면서도 틸리야-테페 출토 금관에 대한 빅토르 사리아니디(Viktor Sarianidi)의 글을 통해 헨체의 입장을 대비시키고 있다. 즉 "그(사리아니디)는 이 금관이 '재생과 부활'의 우주적 상징성을 반영하며, 이런 관들은 스키타이의 왕이나 여왕의 '제의용 관식'이었을 것으로 단언하였다. 한국의 금관과 이 틸리야-테페의 관들이 그 모티프와 기법에서 서로 유사한 점으로 미루어 한국의 금관들이 동일한 기능을 가졌을 수도 있다고 말하고 싶다. 이러한 연관에서 전에 헨체가 해석했던 바와 같은[Karl Hentze, "Schamanenkronen zur Han-Zeit in Korea," Ostasiatische Zeitschrift, Jg., (1933), p.156과 V. Sarianidi, *Die Kunst des Alten Afghanistan*, (Leipzig : 1986), pp.308, 321 참조] 샤먼관에 대해서는 아무런 언급도 없다는 점은 주목되어야 한다." Young-sook Pak, "The Origins of Silla Metalwork," *Orientations*, vol.19, no.9 (1988 September), pp.44, 46. 다른 한편 민속

두 샤먼이었다는 것을 직접적으로 의미하고 있지는 않지만, 다만 이를 통해 신라 사회가 북방 샤머니즘의 영향 속에서 문화를 형성해 나갔음을 알게 된다. 디아뎀diadem이라고 하는 머리에 씌워지는 둥근 테를 기초로 그 위에 '出'자형과 녹각 형태를 각각 얇은 금판을 오려서 세우고 디아뎀에는 이식耳飾과 유사한 둥근 알맹이를 좌우로 늘어뜨려 장식한다. 금판에는 작은 구멍을 뚫어 금사를 꼬아 만든 끈으로 심엽형 영락瓔珞과 곡옥을 부착하여 동세動勢에 따라 하늘거리게 만든다. 휘청거리는 얇은 금판의 기본형은 소박한 격식을 드러내고, 수식 부분은 비교적 정교하게 처리되어 두 요소가 조화를 이루지 못하고 있다. "무기교의 기교"라고나 할까. '소박적' 요소와 '고전적' 요소가 한 작품에 구현된 사례로 해석할 수 있겠다.

신라 · 가야인들은 흙을 빚어 토기를 만드는 일에 남다른 재능을 가지고 있다. 특히 1924년에 발굴된 금령총의 〈기마인물형 토기(주인상)〉도 7-7 한 쌍은 토우 중에 압권이다. 이웃 어느 나라에서도 이런 작품은 찾아낼 수 없다. 말과 말 장식, 인물의 복식과 얼굴 표정, 어느 것 하나 부족한 것이 없다. 매우 사실적이고, 충실한 표현을 해내었다. 말의 다리 부분이 약간 둔중한 느낌이 있으나 이 것은 아마도 장인의 기량 부족이라기보다는 장인 자신이 가지고 있는 말의 육

학자 조흥윤은 금관의 조형성과 샤먼의 종교성이 일치하는 것으로 해석, 그 양자의 관계는 밀접한 것으로 보고 있다. 조흥윤, 『무. 한국무의 역사와 현상』, (민족사, 1997). pp.284~287. 한편 이한상은 근년의 고고학 자료를 바탕으로 신라금관과 수목 그리고 샤먼과의 관계를 확인하고 있다. 즉 러시아 Altai Krai의 Novoobintsevo에서 발굴된 Kultai 문화기(기원전 3세기)의 청동 인체조각상의 수목관(樹木冠)과 중국 운남성 Jinning의 Shizhaishan 출토의 한대 전족(滇族)의 금동조각상(수목관을 쓴 샤먼들)을 전거로 제시하고 있다. Lee, Hansang, "The Gold Culture and the Gold Crowns of Silla," *Gold Crown of Silla*, Lee Hansang ed., (Seoul : Korea Foundation, 2010), p.113 [원출: Choi Byung-Hyun, "Hwangnamdaechong-ui gujo" 121, and Viacheslav Ivanovich Molodin, Tran. by Gang In-uk, *Gogohak jaryoro bon godae Siberia ui yesul segye* (Seoul : Juryu-seong, 2003), pp.177~178; Shen Gongwen, *Zongguo gudai fushi yanjiu* (Shanghai : Shanghai shudian chubanshe, 1997), pp.114~115].

중한 건강미에 대한 강한 인상을 드러낸 것이 아닌가 하는 생각이 든다.

5세기 마립간 시대에 접어든 신라는 실크로드를 통한 해외 문물 입수에 치중한다. 그중에서도 고분 출토품인 로만 글라스 <봉수형 유리병>도 9-2의 존재는 신라인의 미적 감성을 가늠할 수 있는 지표가 된다. 5개의 왕릉급 고분과 기타 3개의 고분 등에서 출토된 서방 유리그릇들은 완형이 24개에 달한다. 이웃 중국이나 일본에 비해 기물의 종류가 다양하고, 국력 대비로 본다면 수집된 양이 월등히 많은 편이다. 이것은 신라인들의 고급한 미의식을 반영한 것으로 보아도 좋을 것이다. 특히 당시 신라사회에서는 유리가 금보다 더 가치 있는 귀한 물건으로 취급되었었다. 황남대총 남분 출토의 <봉수형 유리병>은 손잡이를 금사로 수리하여 여러 겹으로 두른 것이 지금까지 그대로 남

도 9-2 봉수형 유리병
2~3세기, 로만 글라스, 황남대총 남분 출토,
국보 제193호, 국립중앙박물관.

아있는 정도이다. 실제로 문헌에 마한의 풍습을 일러 "구슬을 재보로 삼았는데, 혹은 목에 걸어 목걸이로 삼았다. 금은金銀 비단을 보배로 여기지 않았다"[38]라고 하여 유리에 대한 높은 평가를 드러내고 있다.

삼국기의 금속공예 기술 중에 중요한 것은 '누금법granulation'이다. 서아시아에서 개발된 이 기법이 실크로드를 타고서 한국에까지 전파된 것이다. 목걸이, 귀걸이, 팔찌 등 금제 장신구에 다양하게 응용되었는데, 특히 경주 보문동 합장분 출토의 <금제 태환 이식>도 9-3은 최고의 기술을 보여주고 있다. 상부의 태환과

38 이인숙, 「한국 고대유리의 고고학적 연구」, 한양대학교 박사논문, (1990), p.93 [원출: 『三國志』(魏書 韓傳)].

하부에 매달린 여러 개의 심엽형 수식이 대소 크기의 대비로 파격을 연출하면서 우리의 감성을 자극한다. 동시에 표면 전체를 누금법의 작은 금 알갱이로 장식하여 화려하면서도 단아한 고전미를 풍긴다. 매우 완성도가 높은 작품이다.

1972년에 발굴된 천마총에서 자작나무 껍질을 바탕으로 한 말다래가 출토되었는데, 거기에 '천마도' 도 8-1가 그려져 세인을 놀라게 하였다. 이것은 드물게 남아있는 신라의 회화자료를 메꾸는 역할도 했지만, '천마'라는 주제가 말하듯 실크로드 미

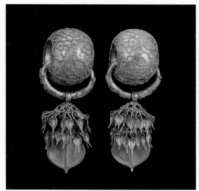

도 9-3 **금제 태환 이식**
6세기, 신라, 경주 부부총 출토, 국보 제90호,
국립중앙박물관.

술의 전형을 드러내 매우 주목되는 작품이다. 2014년에 특별전 「천마, 다시 날다」를 통해 알려진 바로는 죽제 말다래에서 천마문 금동장식이 새롭게 발견되었다는 것이다.[39] 이로써 보면 신라인들의 천마에 대한 애착은 남다르다고 하지 않을 수 없다.

당초 발굴 때 알려진 '천마도'는 자작나무 껍질이라는 매체의 특성을 고려한다고 해도 질주하는 말의 사지 표현이 어눌한 편이다. 그러나 한편 말갈기와 공중으로 치켜올려진 꼬리의 털이 강한 바람에 날린 모양새는 이 천마의 질주하는 속도감을 잘 드러내준다. 말의 몸체 내부에는 반달형의 장식이 보이는데, 이는 스키타이의 금속공예에서 시작된 감옥기법을 회화적으로 표현한 것이다.[40] 물론 오소독스한 의미의 회화작품으로 보기에는 한계가 있지만, 그 나름대로 소박성을 드러내는 특징이 있다.

39 『천마, 다시 날다』, 국립경주박물관, (2014), p.114.
40 권영필, 『실크로드 미술 -중앙아시아에서 한국까지-』, (열화당, 2004 : 초판 1997), pp.186~190.

〈금동 반가사유상〉[41]도 9-4은 인체조각의 이상적 형태를 구현한 한국 불교조각의 최고 걸작이다. 적절한 양감의 모델링과 균형잡힌 비례, 거기에 유연한 곡선미가 어우러져 고전미를 탄생시켰다. 바른쪽 무릎이 약간 들어 올려진 모습은 조각가가 '휴먼 아나토미'를 숙지한 듯이 자연스러움을 보이고, 손가락 하나하나의 정교한 표현은 살아 움직이는 듯한 사실감을 느끼게 해준다. 이 조각에서의 압권은 도티라고 하는 인도식 하의의 주름표현이다. 양 넓적다리와 무릎에 밀착된 이 옷이 아래로 내려가 생동감 있는 주름을 만들면서 '사유하는' 정적인 분위기의 조각상 전체에 힘을 불어넣어 준다. 이 특징적인 주름법에 대해 중국 북제北齊에 들어온 소그드 미술도 9-5과 연관이 있을 것으로 보는 견해가 대두되고 있다.[42] 이 밀착 기법을 실크로드를 통해 들어온 소그드인 화가 조중달曹仲達의 이른바 '조의출수曹衣出水'의 표현으로 평가한 것은 십분 합당하다.[43] 이 신

41 반가사유상의 사유자세, 바른쪽 다리를 오른쪽 무릎에 얹은 모습 등의 도상 기원은 마투라 근처에서 발견된 초기 인도 불상(2~3세기)에서 찾을 수 있다. 그것이 4세기 말~6세기 초의 중앙아시아와 중국미술에 나타난다. Soyoung Lee and Denise Patry Leidy, *Silla. Korea's Golden Kingdom*, Metropolitan Museum of Art, (New York : 2013), p.147, 주10, 11[원출: Junghee Lee, "The Origins and Development of the Pensive Bodhisattva Images of Asia," *Artibus Asiae* vol.53, nos 3~4, (1993), fig.8, pp.311~357; Denise Patry Leidy, "The Ssu-Wei Figure in Sixth-Century A.D. Chinese Buddhist Sculpture," *Archives of Asian Art* no.43, (1990), pp.21~37].

42 Soyoung Lee와 Denise Patry Leidy는 국보83호의 〈반가사유상〉의 특징적 도상이 太原시 발굴(1979-81)의 북제 婁叡墓 벽화의 양식과 연관된 것으로 보고 있다. 이들은 중국 학자들이 이 누예묘 벽화에서 요철, 명암, 원근표현 등과 함께 특히 소그드 화가 曹仲達의 '曹衣出水' 화법이 두드러진다고 지적한 점을 용인하고 있다. Soyoung Lee and Denise Patry Leidy, 위의 책, p.147. [원출: 『文物』10期, (1983), pp.24~39].
한편 Angela F. Howard는 국보83 반가상의 옷주름과 대비되는 경우로 산동성 靑州 출토의 북제 반가상을 들고 있다. James C. Y. Watt et al., *China. Dawn of a Golden Age, 200~750 AD*, (New York : The Metropolitan Museum of Art, 2004), p.262, pl.163의 설명.

43 '조의출수'는 물에 빠진 사람의 옷처럼 옷주름이 몸에 밀착된 부분과 함께 강한 주름이 접힌 표현을 두고 한 말인데, 이 표현기법은 6세기 때 소그드로부터 중앙아시아를 거쳐 중국 북제에 들어와 활동한 조중달이 그의 회화와 조각, 즉 불상 등에 활용한 것을 말한다. 권영필, 앞의 책(2011), p.49, pp.133~135. [원출: 郭若虛, 『圖畫見聞志』, 曹仲達 條]

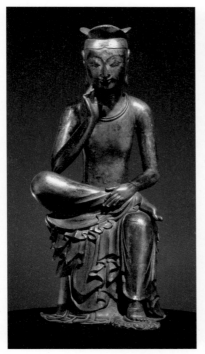
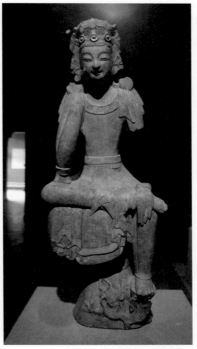

도 9-4 **금동 반가사유상**
7세기 전반, 신라, 국보 제83호, 국립중앙박물관.

도 9-5 **석제 반가사유상**
북제(550~577년), 석제, 중국 산동성 박흥(博興) 박물관.

라의 〈반가사유상〉이 외래기법을 차용한 것은 사실이라고 하더라도 이 〈반가사유상〉이 뿜어내는 미적 충일도充溢度는 전혀 별개의 것이다. 왜냐하면 북제 불상의 어느 것과 비교해도 신라 〈반가사유상〉의 박진감 넘치는 그 표현을 덮을 것이 없기 때문이다. 바꾸어 말하면 이것은 순전한 신라인의 재창조라고 말하지 않을 수 없다.

1993년 부여 능산리에서 출토된 〈백제 금동 대향로〉도 9-6는 용트림 형상의 받침, 본체, 최상부에 비상하는 봉황을 가진 뚜껑 등의 세 부분이 안정된 비례감을 주는 기형이다. 무령왕릉 출토품을 계기로 백제 미술의 위상이 높아진 것은 사실인데, 거기에 더해 이 향로의 출현은 그 수준을 더 높였다고 할 수 있겠다. 박산로 유형의 향로는 원래 중국 한대에 시작된 것인데, 백제의 이 향로만

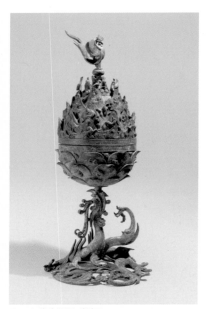

도 9-6 **백제 금동 대향로**
6세기, 백제, 부여 능산리 출토, 국보 제287호,
국립부여박물관.

큼 세부표현이 다양하고, 정교한 작품도 드물다. 거기에 자연과 인간, 불교와 신선경神仙境의 세계가 조화롭게 합일하는 경지를 보여준다. 특히 뚜껑에는 삼각형의 산형을 하나의 셀cell로 삼고, 각 셀 속에 자유롭게 뛰어노는 많은 동물들, 각종 악기를 연주하는 악인들을 묘사했다. 그 속에는 실크로드 계통의 주제인 코끼리를 타고 가는 인물, 역모션으로 활을 쏘는 '파르티안 숏'[44](고구려의 경우 408년의 덕흥리 고분 벽화에 나타남)의 기마인물이 눈에 띄어 이채롭다. "하늘에 올리는 염원"이라고 이 향로에 수식어가 붙고 있는데,[45] 그러한 상징성이 이 향로의 조형에 유감없이 발휘되고 있는 고전미의 전형을 드러낸 가작이다.

석탑의 미감은 동양에서 한국을 넘는 곳이 없다. 유럽의 미술사학자 뵐플린은 "작가의 형식감각은 이미 그가 택한 재료에서 표현되고 있다"고 재료의 중요성을 언급한 바 있다. 목조 건축물에서 기본 도상을 따온 석탑은 한국의 화강석과 어울려 장중한 아름다움을 표출한다. 특히 처마끝이 약간 올라간 — 올라간 듯 만듯한 — 표현은 한국인의 심성을 잘 드러낸다.[46]

44 권영필, 앞의 책(2011), p.45, 73, 76.

45 『하늘에 올리는 염원. 백제금동대향로』, 국립부여박물관, (2013).

46 고유섭은 이 처마끝 처리에 대해 다음과 같이 말한다. "이 옥개석은 낙수면의 경사가 가장 완만하여 처마 끝이 수평으로 뻗어 있고 거의 전체 길이 십분의 일이 되는 곳에서 근소한 반전을 나타내어 강력한 장력(張力)을 보이고 있다. … 다만 애석한 것은 제오층의 탑신이 전체의 수축도의 관계로 약간 지나치게 수축되어 섬약해 보인다. 무릇 백제말기의 政情을 상징하고 있다고나 할까. 그러나 세련된 아름답고도 힘찬 탑이다." 고유섭, 『조선 탑파의 연구』하, (열화당, 2010), p.46.

이런 유형의 시원으로는 부여 〈정림사지 오층석탑〉도 9-7을 꼽을 수 있다. 고전미의 전형이 아닌가 싶다. 정림사지 석탑은 같은 백제탑인 익산 미륵사지 석탑에 비해 아담한 규모이고, 알맞은 체감률遞減率, 길게 날개를 편듯한 넓은 옥개석 등이 돋보인다. 특히 '엔타시스법'(그리스 건축에서 유래된, 기둥의 중간 부위를 약간 불룩하게 만들어 시각적으로 튼튼하게 보이게 하는 건축기법)으로 처리된 탑신의 두 기둥이 실크로드를 타고 들어온 먼 서양의 건축기법을 상기시켜준다. 석재를 다루는 솜씨, 처마 끝 처리 등이 단아하나, 고유섭의 지적대로 오층 탑신의 처리는 무감각하다.

도 9-7 **정림사지 오층석탑**
6세기, 백제, 부여 동남리, 국보 제9호.

고구려 고분벽화는 4세기 중엽부터 고구려 말기까지 근 300년간 계속적으로 생산되었다. 알려져 있다시피 생활풍속도와 사신도가 주류를 이루고 있다. 풍속도 가운데 수산리 고분(5세기 후반) 벽화에 표현된 〈미인도〉도 9-8는 고구려인의 미의식을 엿볼 수 있는 귀중한 자료가 된다. 지체 높은 무덤 주인공의 부인이라는 실제하는 인물을 대상으로한 초상화의 성격일 수도 있겠으나, 5세기 고구려 미인의 전형을 그린 것으로 봐야할 것 같다. 조선조 신윤복의 미인도(간송박물관 소장)에 비할 수는 없겠지만, 용모, 표정, 복식 등 시대미적時代美的 요소가 표출되는 특징을 보인다. 무엇보다도 얼굴에 붉은 색의 입술화장, 뺨의 연지(엽脂臙脂), 역시 붉은 색의 미간 장식 등의 고전적 화장법이 돋보인다.

이 화장법이 비교적 이른 시기에 나타나는 사례로서는 중앙아시아 투르판의

도 9-8 미인도
부분도, 5세기 후반, 고구려, 평안남도 강서군 수산리 고분.

아스타나 고분에서 출토된 여인 목용(木俑, 4세기 후반)[47]을 들 수 있다. 이 밖에 병령사 169굴 11호 벽화(西秦, 385~431)에는 두 여자 공양자의 뺨과 이마에 담청색으로 점을 찍듯이 표현하기도 한다.[48] 다른 한편 감숙 지역의 벽화, 예컨대 병령사 169굴 벽화의 공양인 행렬도는 고구려 벽화의 행렬도와 연관이 있다는 지적[49]도 있다. 두 지역의 교류상을 명시한 것이다. 실크로드에 위치한 아스타나와 병령사, 이 지역의 여인 화장법이 고구려에 전해진 것으로 유추된다.

〈연가7년명 금동여래입상〉은 그 기본 도상이 북위 불상에서 유래된 것이지만, 그쪽과는 조형감이 전혀 다르다. 명문까지 넣어 기념성을 강조한 이 작품의 제작 의도를 고려하면 일급의 장인이 관여했을 것으로 보인다. 그런데 작품의 전체적 인상은 비밀스러움의 베일에 감싸인 자태이다. 맺고 끊듯이 또렷하지 않으면 견디지 못

47 『西域美術』 3, 로더릭 위트필드(ロデリツク ウィツトフィールド, Roderick Whitfield) 編, (東京 : 講談社, 1982), 圖87.
　그런데 이 여인의 치마에는 연주문이 연속문양으로 표현되어 있어 이 작품이 소그드 계통임을 알게 된다. 안면을 이런 식으로 화장한 여인상들 가운데 소그드 계통의 것들은 대부분 아스타나에서 출토되고 있다. 1973년에 아스타나 206호묘에서 발굴된 〈女人俑〉의 경우에도 半臂에 연주문이 시문되고 있어 묘주가 소그드 문화에 대해 친연성을 가진 인물로 판단된다. 이 묘는 부부합장묘인데 남편인 張雄은 고창국(449~640) 말기에 벼슬을 지낸 이로서 688년에 사거하였다. 아스타나 출토의 소그드系 작품은 스타인 콜렉션에도 몇 점 들어 있고, 국립중앙박물관의 舊 오타니 수집품에도 있다.

48 둥 위양(董玉樣) 主編, 『中國美術全集 繪畵編 麥積山等石窟壁畵 西秦』, (北京 : 人民美術出版社, 2006), p.2 圖五 解說. 서진은 선비족의 정권인데, 이들 여인들의 복식은 한식(漢式)이며, 높은 상투(高)를 틀고 있다. 하서지역의 지방색을 표출한 것으로 간주되고 있다.

49 김진순, 「5세기 고구려 고분벽화의 불교적 요소와 그 연원」, 『미술사학연구』 258, (한국미술사학회, 2008. 6), p.62.

하는 중국 장인을 비웃기라도 하듯 조형법에는 다양한 가능성이 있음을 제시한다. 즉 이 조각을 회화에 비유하면 윤곽선이 뚜렷하지 않은 초상화와도 같다. 광배에 씌여진 명문(천불 유포의 의지와 함께, 이 작품은 29번째 작품)을 보면 중요한 작품임이 분명한데, 표현법은 약간 고졸한 멋을 풍긴다.

3. 통일신라시대

〈석굴암〉의 중심체는 중앙의 본존불이다. 이 불상은 당나라 8세기 조각의 영향으로 다소 풍만한 체형을 드러내고 있지만, 인체 각부의 균형잡힌 모델링과 특히 안면에 나타나는 '숭고한' 아름다움은 고전미의 전형이라 치부할 수 있겠다. 그러나 사실상 석굴암을 미의 세계에서 높은 반열에 놓이게 만든 것은 석굴암의 '전체성' 때문이다. 이는 석굴암이라는 공간 속에 있는 각 존재들, 본존불을 비롯한 주위의 보살상, 천부상, 나한상 등 모두 38구에 이르는 권속들의 배치와 궁륭형 천정을 비롯한 건축구조와의 조화가 일체성을 이룬다는 뜻이다.[50] 고전미학에서 말하는 '다양성의 통일'이라는 준칙이 완벽하다시피 구현된 사례라고 하겠다.

연주문은 이란의 사산왕조 이전부터 유행한 연속구슬 문양으로 건축, 복식, 금은 공예품 등에 장식으로 이용되었다. 동양으로는 한대 이후에 소그드인 등에 의해 전파되었고, 한반도에서는 삼국시대 백제에서 첫 선을 보였으며, 통일신라에 이르면 특히 막새기와 문양으로 크게 활용되었다. 국립경주박물관 뜰에는 길이 3m에 달하는 장대석에 연주문을 부조로 새겨넣은 〈연주문 장대석〉 작

50 강우방, 『법공과 장엄』, (열화당, 2000), pp.184~252.
특별히 석굴암 천정의 건축구조에 대해서 에카르트는 "중국에도, 일본의 석굴에도 이와같은 구조를 하고 있는 것은 없다. 여기에서는 인도의 크리슈나기리-카네리(Krischnagiri-Kanheri)의 차이티야(caitya)굴 양식에 그 원형을 두었다는 것이 무난할 것이다." 안드레 에카르트, 앞의 책(2003), p.100.

품이 전시되어 눈길을 끌고 있다. 이 작품을 분석해 보면 몇 가지 신라인들만의 특징이 발견된다. 첫째, 이 문양의 발원지인 이란을 비롯해서 그 어느 곳에도 큰 돌에 문양으로 이용한 예가 없다. 그만큼 신라인들은 이 문양에 집착했기에 건축부재로 추정되는 화강석 돌에 새겨넣은 것이다.[51] 둘째, 문양은 3개의 연주문으로 구성되어 있는데, 세 번째 것은 미완성 상태이다. 셋째, 이 미완성 작품이 왜 지금까지 남아 있을 수 있었는가 등이다. 종합적으로 말하면, 선조들은 화강석 질감에 거친 끌맛을 남겨 — 동시대의 석굴암 불상들과 대조를 이루며 — 소박미를 표출할 뿐 아니라, 한편 미완성 작품을 만든 이는 신라인들이지만, 그 작품에 공감하여 그것을 오래오래 간직한 그 후예들의 미감 또한 기억해야 할 부분이 아닌가 하는 생각이 든다.

4. 고려시대

고려불화 가운데 으뜸은 〈수월관음도〉도 9-9a이다. 대체로 지금 남아있는 작품들은 14세기 전후한 때의 것들이다. 바위 위에 걸터앉은 관음상의 배경에 둥근 달을 그려넣고, 관음의 좌측에는 총죽叢竹을 배치하고, 우측에는 양류를 꽂은 정병이 있는 것이 기본 도상이다. 이런 유형 중에 시대가 올라가는 것은 영국의 스타인A. Stein이 돈황에서 가져온 10세기 경의 〈수월관음도〉[52]도 9-9b다. 고려의 수월관음도의 유작들은 대부분 일본에 남아 있는 것들인데, 이것들은 관음상의

51 나는 이 돌을 기초석으로 하고, 지붕을 연주문 기와로, 맨 꼭대기에는 연주문 치미로 마금한 건물이 신라시대 왕경의 서시에 있었을 것으로 상상하였다. 도7-15 참조. 7장 Ⅵ.「범이란 종교문화 이입의 가능성」참조.
52 『西域美術』2, 로더릭 위트필드(ロデリック ウィットフィールド, Roderick Whitfield) 編, (東京 : 講談社, 1982), 圖52. 한편 파리의 기메 박물관에도 Paul Pelliot 수집의 〈수월관음도〉(943년)가 한 점 있어서 편년에 도움이 되고 있다.

도 9-9a **수월 관음도**
14세기, 고려, 비단채색, 보물 제926호, 삼성미술관 리움.

도 9-9b **수월 관음도**
10세기, 돈황 석굴, Stein Collections, 영국 브리티시뮤지엄.

인체로서의 균형잡힌 몸매, 정교한 세선細線의 터치, 담채, 니금泥金처리 등의 제
반 요소들이 어우러져 화려하면서도 단아한 미를 창출해 내고 있다. 고려의 수
월관음도의 미적 특징은 그 어느 문화권의 작품보다도 상위에 있는 것으로 평

가 받고 있다.

1123년 고려의 수도 개성에 중국사신으로 와서 석달간 머물다 간 서긍徐兢은 그의 여행기 『선화봉사고려도경宣和奉使高麗圖經』에서 고려청자에 대해 극찬을 아끼지 않았다.[53] 이 칭송은 각별한 의미가 있다고 할 것이다. 왜냐하면 그가 청자의 본고장인 북송에서 온 이 사신이었기에 그러하다. 실제로 인종 장릉 출토의 청자들은 색택이 곱고, 기형이 매우 안정적이다. 13세기에 들어와 상감기법을 구사한 〈청자상감운학문매병〉(국보 68호, 간송박물관) 같은 것은 신기에 가까운 제작수법을 보인다. 특히 어깨에서부터 허리로 내려오는 곡선의 흐름은 자연미를 차용한 인공미의 절정이다.

당나라 때 발전한 중국 나전螺鈿 기법이 북송에 이르면 그 찬란한 예술성을 계승치 못한다. 이에 반해 〈고려 나전〉은 중국의 나전 기법을 배워 새롭게 재창조함으로써 동아시아에서 나전 생산의 중심 역할을 하였다. 말하자면 예술 센터(중심)의 이동 현상이 일어난 것이다.[54] 서긍은 고려나전에 관해서도 찬사를 아끼지 않았다. "나전의 제작이 세밀하고, 귀하다…. 기병소의 말안장이 나전으로 장식되었는데, 극히 정교하다."[55] 미술심리학에서 말하는 '공간공포horror vacuii'의 구현이라고나 할까, 꽃잎을 소재로 한 정교한 문양을 기형 전체에 꽉 들어차게 시문하는 방식이 특이하다. 고려 나전의 대표작들은 대부분 일본에 소장되어 있는 형편인데, 이들은 그 당시 동아시아 최고 걸작들이다.

〈고려팔만대장경〉은 고려 고종 23년(1236년)부터 고종 38년(1251년)까지 16년간에 걸쳐 완성한 불경三藏의 판각으로서 현재 합천 해인사에 보존되어 있다.

53　徐兢, 『宣和奉使高麗圖經』 卷32, "陶器色之青者, 麗人謂之翡色, 近年以來制作工巧, 色澤尤佳, …諸器惟此物最精絶."(도자는 푸른색인데, 고려인들은 이를 비색이라 일컫는다. 근년 이래 제작법이 뛰어나고, 색깔이 더욱 아름답다…. 여러 기물 중 청자가 최고로 정교하다).

54　권영필, 「동아시아 미술사의 새지평 -〈고려나전묘금향상〉을 재조명 하며-」, 『고려나전향상과 동아시아 칠기』, AMI(아시아 뮤지엄 연구소, 2014), pp.14~20.

55　徐兢, 앞의 책, 卷23, 雜俗2, 土産 項, "而螺鈿之工, 細密可貴."; 卷15, 車馬, 騎兵馬 項, "騎兵所乘鞍韀極精巧, 鈿爲鞍."

한편 한국의 대장경은 돈황문서와의 비교자료로서도 높은 가치를 인정받고 있다. 이 양자의 대비를 통해 상대적으로 고려 대장경이 담지하고 있는 교리내용의 정확성과 판각의 우수성을 밝혀낼 수 있게 되기 때문이다. 대장경은 해서楷書의 구양순歐陽詢체로서 서체가 일정하며, 글자가 '아름답다'는 것이 그것의 중요한 가치 중 하나이다. 추사 김정희는 팔만대장경의 글씨체를 보고 난 다음 "이는 사람이 쓴 것이 아니라 마치 신선이 내려와서 쓴 것 같다(非肉身之筆 乃仙人之筆)"라고 감탄하였다.

5. 조선왕조 시대

이정李霆(1554~1626)은 종실 집안 출신의 문인화가다. 그는 일생을 '대竹 그림 치기[墨戱]'에 바친 사람이다. 간송박물관 소장의 그의 〈풍죽風竹〉은 한중일 삼국을 통틀어 단연 압권이다. 언젠가 1970년대 말로 기억되는데, 대만 고궁박물관 주관으로 「중국대표묵죽전」이 개최되었는데, 거기에 난데없이 이정의 묵죽이 한점 등장했던 사실을 기억한다. 이정은 그 만큼 중국화단에서도 빼놓을 수 없는 '일품" 화가로 인정받고 있는 것이다.

북송의 문풍文風을 흠모했던 고려 문인들은 소동파 일문의 대그림墨竹을 즐겨 받아들였다. 그뿐 아니라 그것을 자신들의 것으로 만들었다. 대그림의 철학과 회화양식 모두에서! 그것이 조선조 이정李霆(1541~?)에 와서 절정에 이른 것이다. 이 작품에서는 문인화의 회화미학을 칭하는 언표인 서권기書卷氣와 문자향文字香이 우러난다. 바람에 흩날려 대잎이 꼬인 모양새와 더불어 한쪽으로 쏠린 대잎들은 '긴장감'을 자아낸다. 담묵으로 그림자처럼 또 다른 대그림을 등장시켜 화면을 현실적 공간으로 연출한다.

도 9-10 **분청사기 항아리**
16세기 전반, 계룡산, 개인소장.

청자가 고전의 전형이라면, '분청사기'_{도9-10}는 소박의 대명사이다. 퇴락한 고려청자를 조선왕조 초부터 환골탈태식으로 바꾸어 새로운 '분장' 청자를 임란까지 근 200년 동안 생산한 것이 분청사기이다. 거칠게 다루어진 표면처리, 귀얄문, '덤벙문' 등 활달한 문양이 주는, 얽메임이 없는 자유의 감정을 느끼게 됨이 이 분청을 즐길 때의 경지인 것이다. 또한 인화문印花文이 그릇 전체를 덮는 방식은 단순미의 표본이라고 할 수 있다. 납작하게 생긴 편병 표면에 활달하고 자유분방한 선線문양을 연출함은 마치 현대의 추상화를 방불케 한다.

큰 백자 항아리, 일명 〈달항아리〉는 그 크기에 있어(대개 높이 50~60㎝) 앞서간다는 특징도 있겠지만, 백자로서의 색택과 조형이 다른 나라에 유례遺例가 없는 작품이다. 달처럼 둥근 형태가 단순하면서도 절제된 미의식을 나타낸다. "넉넉한 볼륨과 둥글면서도 둥글지만은 않은 부정不定의 형태는 편안함과 더불어 무한한 상상력을 일깨운다."⁵⁶ 18세기에 왕실용으로 제작된 달항아리들은 고급문화의 상징으로 평가할 수 있다.

정선(1676~1759)은 한국의 산수화를 일신한 천재 기량의 화가이다. 북송 문인인

도 9-11 **청풍계도 세부**
18세기 전반, 겸재 정선, 고려대학교 박물관.

56 장남원, 「순백의 항아리 -기술과 조형으로 왕조의 이상을 구현하다」, 『백자대호 I』, (호림박물관, 2014), p.123.

미불米芾의 화법을 배웠으나 거기에 얽메이지 않고, 한국산천의 진경을 자유롭게 표현해 내었다. 그의 말년인 1751년(76세)에 그린 〈인왕제색도〉는 그가 어려서부터 늘 보아왔던 익숙한 인왕산의 모습을 박진감 있게 그려낸 그의 대표작이다. 대개의 그의 작품은 구도가 안정되어 있고, 붓질의 가늘고, 굵은 표현이 조화를 이루며, 그가 개발한 준법峻法인 '빗발준'(金元龍 命名)은 한국 산천의 장골미壯骨美를 유감없이 드러낸다. 인왕산, 북악산의 서울 경관과 무엇보다도 금강산의 표현으로는 이 준법이 제격이다.도 9-11

〈종묘와 박석〉도 9-12은 두 객체가 모인 한 작품이다. 종묘 정전은 1608년에 중건되었다. 건물의 특징은 "화려하지 않고 지극히 단순하고 절제되어 있다."[57] 단아한 고전성을 나타내기에 부족함이 없다. 그런데 정전의 앞마당의

도 9-12 **종묘와 박석**
1608년, 서울 종로구.

포장재鋪裝材로는 표면을 우툴두툴하게 처리한 화강석의 판석, 즉 '박석薄石'을 덮어 소박한 맛을 돋우게 한다.[58] 이처럼 단일 건축공간에 고전적 분위기와 소박적 요소를 대비시키는 발상은 한국미의 또 다른 특징이다. 외국 건축가 중에도 이러한 조원造園 방식에 깊은 이해를 가진 이가 있다는 것은 전혀 이상한 일이 아닐 것이다.[59] 미적 감각의 소유자라면 이러한 대비의 멋을 쉽게 알아차릴 것

57 이상해, 『궁궐 · 유교건축』, (솔 출판사, 2004), p.132.

58 박석의 미적 효과에 처음으로 주목한 이는 유홍준이다. 그의 조사에 따르면 궁궐건축 마당에 이러한 박석이 채용된 사례가 『세종실록』(1454년 완성) 지리지에 보인다. 그렇다면 이런 전통이 적어도 500년 이상 유지되었음을 알게 된다. 유홍준, 「궁궐건축에 나타난 '비대칭의 대칭'」, 『미술사와 시각문화』 7, 미술사와 시각문화학회, (2008), pp.228~232.

59 가령 미국의 프랭크 게리(Frank Gehry) 같은 현대 건축가는 종묘와 박석마당의 조화에 대해 남다른 감정을 가지고 있음을 본다. "10년 전 종묘를 처음 봤을 때, 숨이 탁 막혔다. 문을 들어서면 바닥의 울퉁불퉁한 포석(鋪石), 그리고 그 뒤편 사당의 처마 …그들이 한데 어울러진 풍경이 마치 조각 같았다." 라고 술회하였다. 〈조선일보〉 2012년 9월 6일자.

이기 때문이다.

추사 김정희金正喜(1786~1856)는 19세기 조선 화단을 대표하는 문인화가이다. 〈세한도〉, 〈부작난〉 등 격조 있는 문인화를 남겼는데, 한편 글씨에 있어서는 매우 개성적인 파격의 정조情調를 표출하였다. 그의 이러한 파격은 그가 문인 정신과 절제된 회화미로써 쌓아올린 최고경지가 반대급부적 보상작용을 하기에 가능한 것이다. 소위 '추사체'라는 변형서체가 우리로 하여금 미를 느끼게 하고, 또한 비정형적인 서예공간이 우리를 소박미의 카테고리로 안내한다. 그의 〈계산무진谿山無盡〉에서는 글자체의 조형미를 위해 '谿'를 변형시키고, '山'을 위로 띄우고, '無盡'은 종서로 쓴다. 결국 "전서와 고예 및 팔분서법을 두루 혼용하고 해서와 행서, 초서의 필법으로 자법과 장법을 창신해내어 추사체의 완결처를 과시한다."[60] 이러한 '신나는' 자유로움은 추사에게만 가능한 일이다.

조선왕조 후기부터 민화가 유행하기 시작하였다. 그것은 알려진 대로 '재야 화가'(문인화가도 아니고, 화원도 아니라는 뜻에서)의 손에 의해 그려진 작품들이다. 따라서 거기에는 주제 선택과 표현기법이 고정관념에 얽매이거나 구애됨이 없이 자유롭게 시행되는 특징이 있게 마련이다. 개중에 어떤 것은 고전미 수준의 표현력을 가진 것도 없지 않으나, 거의 모든 작품들은 소박미의 범주에 들어간다고 해야겠다.

도 9-13 까치와 호랑이 그림
19세기, 지본채색, 삼성미술관 리움.

도 9-14 스키타이 '동물양식' 문신
기원전 5~4세기, 파지리크 2호분 출토,
에르미타쥬박물관.
스키타이 화가의 환각적 상태가
근세 프랑스 시인 보들레르(Beaudelaire)의
창작세계와 비유되기도 한다.

60　최완수, 「계산무진」, 『澗松文華』 87, 간송미술문화재단, (2014), p.237.

〈까치와 호랑이 그림〉도 9-13은 조선조 심사정의 〈호랑이〉와는 전혀 다르다. 이 민화의 호랑이는 도식적인 도안 스타일로 표현되어 있는 것이 특이하다. 좀 과장하여 말하면 먼 옛날의 스키타이풍의 동물그림을 연상시키기도 한다. 2000여 년이라는 이 세월의 틈을 무엇이 메꿀 것인가. 아마도 이 양자, 스키타이의 '동물양식animal style'도 9-14과 민화의 호랑이는 샤머니즘적 표현[61]이라는 테크닉이 연결고리를 형성해줄 수 있을 것 같기도 하다. 이미 앞에서 살펴본 바와 같은 채트윈의 분석에 따른, 샤머니즘적 발상의 직관성과 환상성을 민화에 대입할 수 있기에 그러하다.

6. 근현대

이중섭(1916~1956)의 대표작 〈황소〉는 6 · 25전쟁의 혼란기에 가난과 함께, 헤어진 가족에 대한 그리움이 뒤엉킨 감정 속에서 탄생된 것이다. 황소라는 주제 선택과 더불어 그에게 자기 극복을 위한 강렬한, 터프한 붓질이 요구되었을 것은 그 당시 현실의 한계상황과 잘 맞아떨어지는 것이라고 할 수 있겠다. 만일 이중섭이 그의 다른 그림에서처럼, 예컨대 은박지 그림처럼 예리한 필선 스케치로 황소를 그려냈다고 하면 어떻게 되었을까. 아마도 호소력이 떨어졌을 것이 틀림없다. 당시 현실이 화가의 탁월한 능력에 의해 매우 적절하게 표현된 것이다. 바꾸어 말하면 고전적 스타일로 그린 황소보다는 오히려 거친, 소박한 방식의 붓질에 의한 황소에 더 호감을 갖게 되는 것이다.

어쩌면 저 멀리 시베리아에서 연유된 우리의 태고로부터의 정서 속에 녹아 있는 일탈에 가까운 무속적 엑스터시의 경지가 일순에 화면을 지배한 것처럼 느껴진다. 이중섭의 이와 같은 표현력이 우리에게 감정이입의 효과를 발휘한

61 강우방은 이 〈까치와 호랑이〉에서 그의 '靈氣'를 느낀다고 분석하고 있다. 강우방, 「호랑이의 장엄한 靈化가 새해를 영화시킨다」, 『월간미술』 351, (2014), pp.170~175.

것일까. 오늘날 많은 대다수의 한국인들에게 한국의 현대작가의 작품 중에 대표작을 골라내라고 할 경우, 주저없이 〈황소〉를 꼽는 사실이 그 점을 말해준다.[62] 현대인에게도 소박미, 일탈미는 여전히 중요한 정서로 자리잡고 있다는 증좌이기도 하다.

박수근의 화강암질의 바탕화면. 박수근(1914~1965)이 개발한 회화매체는 매우 독특하다. 그의 그림의 표면 텍스쳐(질감)는 남과 다른 고유한 방식이다. 화면 전체를 우툴두툴한 느낌의 터치로 처리하고, 담갈색으로 덮음으로써 화강암 바위 표면의 질감을 방불케 한다. 마치 '구들장' 위에 그린 그림이라는 느낌이다. 〈노점의 아낙네〉, 〈아이 업은 소녀〉, 〈빨래하는 여인들〉, 〈나목裸木〉 등 1950년대의 암울한 삶의 현장을 단순화된 표현으로 화면에 끌어들이고, 거기에 소박한 느낌의 매질로 화면을 마무리 짓는다. 그가 어떻게 해서 이런 개성적인 테크닉을 이끌어낼 수 있었는지 궁금하다.[63] 그것이 바로 그의 작가로서의 탁월성이요, 더 근원적으로 말하면 '한국성'인 것이다.

박수근의 소박한 화법 못지않게 중요한 것은 그 독창적 발상을 이해한 비평가와 관자들의 미감이라고 할 수 있다. 왜냐하면 오늘날 그의 작품은 한국화가 중 최고라는 평가를 받고 있기 때문이다.

〈어디서 무엇이 되어 다시 만나랴〉(1970)는 수화 김환기(1913~1974)가 뉴욕 시절에 고향을 그리워하며 제작한 대표작이다. 그가 가슴에 묻은 고향 친지들의 형상을 깨알처럼 화면에 덮어 마치 분청사기의 인화문처럼 소박한 멋을 풍긴다. 그러나 그림의 제목을 김광섭의 시 「저녁에」에서 차용한 것을 보면 화가는 그 당시 꿈의 세계, 아니 매우 높은 경지의 이지理智의 세계를 넘나든 것으로

62 〈조선일보〉 주관의 "한국 근현대 회화 100선 전"(2013~2014)에 출품되어 많은 사람들로부터 최고작으로 선택된 바 있다. 〈조선일보〉 2013년 11월 20일자.

63 윤범모는 박수근의 이러한 개성이 독학에서 비롯된 것이라고 분석하면서 그것을 "야생의 바람"이라고 말했다. 윤범모, 「박수근. 궁핍한 시대의 풍경을 그리다」, 『박수근. 탄생100주년 기념전』, 가나아트, (2014).

보인다.

> "저렇게 많은 별 중에서 별하나가 나를 내려다 본다. 이렇게 많은 사람
> 중에서 그 별 하나를 쳐다본다. …이렇게 정다운 너 하나 나 하나는 어디
> 서 무엇이 되어 다시 만나랴."

폴 고갱(1848~1903)은 김환기보다 120여 년 전인 1897년에 〈Where do we Come from? What are we? Where are we Going?(우리는 어디서 오는가? 우리는 누구인가? 우리는 어디로 가고 있나?)〉를 발표, 지금까지도 세인의 주목을 받고 있다. 두 화가는 모두 인생의 천리天理를 화폭에 담고 있다. 그런데 고갱의 작품이 매우 구상적인 반면, 김환기의 것은 추상성을 표출하고 있다. 여기에서 미술양식의 시대적 추이를 고려해야 되겠지만, 한국인의 미의식의 일면을 새롭게 발견하게 된다.

V. 결론

사람이 가진 미의식, 미감은 어디에서 나오는 것일까. 본 바탕으로부터의 생래적生來的인 존재일 것이다. 그렇더라도 외래적인 자극이나 영향이 미감 질량에 변화를 초래할 것이 분명하다. 역사적으로 보면 실크로드로부터 전해진 외래적 문물이 이 변화에 적지 않은 영향을 끼쳤던 것이다.

동아시아의 고대문화는 실크로드를 통해 서방문물을 활발하게 흡수하였다. 이때에 실크로드가 미감 개발을 촉진시키는 자료를 제공한 셈이다. 기원후 10세기까지는 한·중·일의 문화계는 그리스 로마를 비롯, 서아시아 문물의 자극권刺戟圈 속에 있었다. 그런데 중국과 일본이 그로부터 16~18세기에까지도 지속적으로 서구와의 교류의 끈을 유지하고 있었던 것에 반해, 중세 이래의 한국은 고립 상태에 있었다고 할 수 있다. 조선시대로 오면서 세계와의 접촉이 없이 중

국에만 의존함으로 해서 신선한 자극이 두절되다시피 된 것이다. 따라서 미감이 폐쇄적으로 되고, 다양성이 줄어든 것이다. 그런 가운데에서도 '신나면 규칙을 무시하는' 샤머니즘적 미감 표출의 특징은 여전하다고 하겠다.

어쨌거나 한국인이 가지고 있는 미감의 고전성과 소박성은 전통미술에서 발현되었듯이 현대에도 그 회귀적回歸的 속성은 지속되고 있는 것으로 판단된다. 끝으로 작품의 선정 기준을 말하면, 외국의 동종同種 · 동류同類의 작품들과 비교했을 때 우수한 작품들, 또는 외국의 전문가들로부터 적극적인 평가를 받은 작품들을 선택하였다. 그러나 무엇보다도 청동기시대 이래로 실크로드 미감과 직 · 간접적으로 연결된 작품에 포인트를 두었다.

표 한국미 발현의 대표적 작품들과 그 속성

시 대	명 칭	실크로드영향 (직접/간접)	고전미	소박미	고전미 · 소박미
청동기	고운무늬 거울		○		
삼국 · 가야	차륜식 토기	직(조형)		○	
	신라금관	직(조형)			○
	'굴뚝'형기마인물토기	직(조형)	○		
	로만 글라스	직	○		
	신라 태환이식	직(기술)	○		
	천마도	직		○	
	반가사유상(국83호)	직(조형)	○		
	금동용봉향로	간	○		
	정림사지 오층석탑	직(조형)			○
	수산리벽화 미인도	직	○		
	연가7년명 불상			○	
통일신라	석굴암	직	○		
	연주문 장대석	직(조형)		○	
고려	수월관음도	직(조형)	○		
	고려 청자		○		
	고려 나전칠기		○		
	고려 팔만대장경	간	○		
조선	이정, 풍죽		○		
	분청사기			○	
	백자 달항아리				○
	정선, 인왕제색도		○		
	종묘 박석				○
	추사체	간			○
	민화, 까치와 호랑이	간		○	
근현대	이중섭, 황소	간		○	
	박수근, 노점 아낙네			○	
	김환기, 어디서……				○

10장 | 일본의 서양 미적 이니시에이터
- 실크로드 감성을 바탕으로 -

I. 실크로드의 의미

'실크로드'의 문자 그대로의 의미는 동서 무역교류의 통로를 말하는 것이다. 사실상 실크로드의 명명자인 리히트호펜 자신이 인문교류의 중요성을 처음부터 강조했던 점을 우리는 알지 못했던 것이다.[1] 실크로드의 역할이 점차 커지면서 그 개념은 '새로운 것', '신기한 것'의 대명사로 전의화轉意化되기 시작하였고, 더 진화되어 문화 기폭제initiator, 나아가 미학적 자극을 주는 내재적 가치를 지닌 존재로까지 해석되기에 이른다.

역사상 이런 개념을 담고 있는 실크로드의 유물들은 양의 동서에서 각각 발견된다. 대표적인 예를 든다면, 서쪽으로 들어간 중국 비단에 대한 서구인들의 느낌이나, 동쪽에까지 전달된 로만 글라스에 대한 동아시아인들의 감정은 단순한 이국정취를 넘어선 고급한 미적 단계였음에 틀림없다. 예컨대 고대 한국에서는 유리를 금보다 더 귀중한 보물로 여겼던 것이다. 또한 돈황 벽화에 가해진 동서의 미적 충격은 별종의 미적 범주를 형성케 하였다.[2] 또한 일본 정창원正倉院에 소장된 실크로드 유물들은 고대 일본인의 미감을 확장시키는 데에 중요한 기능을 했을 것으로 보아도 좋을 것이다.[3]

1 우리가 이 책의 서장(序章)을 리히트호펜으로 시작한 것도 실크로드의 참 의미를 복권시키고자 한 점에 한 가지 이유가 있다.

2 敦煌의 美學理念은 다음의 5개로 설명되고 있다: "和諧, 傳神, 氣韻, 意境, 崇高." 이 춘궈(易存國), 『敦煌 藝術美學 -以壁畵藝術爲中心』, (上海 : 上海人民出版社, 2005), pp.400~406.

3 오늘날 일본인들은 8세기 당시에 실크로드를 통해 들어온 유물들이 저장된 正倉院을 박물관

이러한 실크로드 문물의 사례들 중에 인문적 관점에 치중해 본다면 동양에 들어온 서양미술과 미학은 매우 흥미있는 주제가 아닐 수 없다.

Ⅱ. 일본의 서양화

16세기 중엽에 해양 실크로드를 통해 일본에 들어온 예수교Jesuit는 서양 성상화를 동반하였고,[4] 그것의 현지 생산을 위해 세미나리오Seminario 교회학교를 개설하였는데, 일본에서의 그 역할은 매우 효과적이었던 것으로 평가할 만하다. 결론부터 먼저 말한다고 하면, 이 세미나리오는 일본 화단에 서양화(양풍화)를 유행케하는 기폭제가 되었고, 한편 일본 전통화에 양화 기법을 혼합시키는 하이브리드적 효과를 낳게 하였다.

일본 세미나리오에서 배출된 화가들의 정확한 수와 면면에 대해서는 확인되지 않는다고 하더라도,[5] 예컨대 레오나르도 기무라木村와 시오즈카塩塚(1577~

으로 인식하고 있으며 그 외래유물들과 그 자극에 의한 일본의 생산품을 비교하여 미학적 평가를 내리고 있다. "동대사(東大寺)의 주 저장고인 정창원(正倉院)은 헌납된 품목들과 그 외에 다른 작품들을 천 년 이상 동안 탁월한 컨디션으로 보존하였다. 그리고 오늘날에도 정창원은 중국 당나라로부터, 또한 한때 융성하였던 상업로(실크로드)로부터 온 귀중한 유물들을 간직한 실제의 박물관으로서의 역할을 다하고 있다. 일본의 방제품들인 이 보물들은 일반적으로 중국미술을 특징짓는 강도와 엄격성을 결하고 있으며, 가볍고, 더 유동적인 감성을 드러낸다. 물론 모방에는 한계가 있게 마련이고, 한 문화가 자신의 취향에 따른 여러 요소들을 적응시키는 경향이 있다고 하면, 이 차이는 조금도 놀랍지 않다. 더군다나 일본 장인에 의해 만들어진 작품들은 자신의 권리로서 일정한 매력을 발산한다. … 우리는 당나라 조정에서 유행했던 미술품들을 탐익했던 템표 시대의 일본인들이 자신들의 손으로 만들어 유행시키면서 가졌던 큰 기쁨을 느끼게 된다." Ryoichi Hayashi, *The Silk Road and the Shoso-in*, (New York & Tokyo : Weatherhill & Heibonsha, 1975), pp.10, 33.

4　일본에 들어온 초기 예수교(Jesuit) 선교사들은 대부분 선교용의 성상화를 유럽으로부터 직접 가져왔다. 예컨대 1549년 스페인 예수교 소속 St. Francis Xavier(1506~1552)도 〈수태고지〉와 〈성모와 아기예수〉 그림을 가지고 카고시마(鹿兒島)에 도착한 바 있다.

5　예컨대 1593년 예수회에서 배운 판화가의 수는 하치라오(八良尾) 21명, 시키(志岐) 23명, 1601년에는 시키에 14명 등으로 알려져 있다. 이들 중 몇몇에 대해서는 개인 정보가 밝혀진

1616) 등은 두드러진 활동을 보였다.[6] 한편 이들 학생들은 특히 유럽에서 미술 교육을 받은 선교사 조반니 니콜라오Giovanni Nicolao(1560~1626)와 같은 유능한 교사[7]에게 배울 수 있어 어느 면 유럽 화풍을 직접적으로 습득할 수 있었다는 이점이 있었을 것이다.[8] 니콜라오는 1583년에 일본에 왔으며, 그가 키운 제자들의 활동상은 일본을 방문한 사교司敎들이 본국에 보내는 보고를 통해 상세히 알려져 있다.[9]

이를 계기로 16세기 말의 일본 화단은 '서양화 플러스 일본화'라는 독특한 장르인 '남만화南蠻畵'를 개발하였고, 나아가 일본화日本化한 '양풍화洋風畵'를 정착시켰다. 그런데 여기에서 앞에서 잠시 언급한 것처럼, 또 다른 중요한 미술현상이 발생한다. 당초 일본에 들어온 유럽 성상화 배경이 금색으로 처리되어 있었으

것도 있다. 『國立歷史民俗博物館硏究報告』第75集, 南蠻美術總目錄 洋風畵篇, (東京 : 1997), pp.24~28.

6 기무라의 작품이 1595년 로마로 보내졌을 가능성이 있을 정도이다. Michael Sullivan, *The Meeting of Eastern and Western Art*, (London : Thames & Hudson Ltd., 1973), p.16.

7 "슈르함마 師(G. Schurhammer, S. J.)에 따르면, '그(니콜라오)는 병든 몸을 무릅쓰고 일본에서 철학, 신학 연구에 종사하였지만, 그 방면에서는 그의 繪筆이라든가, 팔레트만큼 재능을 보이지 못했다. 그의 능력은 繪技와 회화를 指導하는 데 있었다." 앞의 『國立歷史民俗博物館硏究報告』第75集, p.17.

8 이 점은 양풍화 제2기의 작가 시바 코간(司馬江漢)이 書籍과 畵本에 의해 서양화를 습득했던 사실과 대조를 이룬다. 강덕희, 『日本의 西洋畵法 受容의 발자취』, (一志社, 2004), p.55.

9 오카모토 요시토모(岡本 良知), 『キリシタンの時代 -その文化と貿易』, (東京 : 1987), pp.62~66 요약 : "프로이즈(Frois)의 『日本史』에 따르면 1593년 하치라오 세미나리오에서 그림을 배우는 학생(畵學生)들은 네 명의 일본 公子가 로마에서 가져온 몇 점의 훌륭한 畵像을 모델로 하여 着色과 陰影, 相似를 비상한 솜씨로 원화와 흡사하게 잘하여 그것들이 로마에서 가져온 원본과 식별하기 힘들 정도였다는 것이다. 더욱이 1594년 프란시스코 팟쇼의 서한에 나타난 바로는 하라치오 세미나리오에는 100인 가까운 학생들이 그림과 동판화를 배우고 있었다고 한다. 한편 1596년의 보고에 따르면 有家(아리에) 세미나리오의 회화 수준은 일본에 도착한 司敎(주교) 페트로 마르틴스가 본 대로 경탄할 만한 정도였다. 또한 점차 기술이 진보하고, 전문화되면서 자유로운 제작을 시험하였을 것으로 짐작할 수 있다. 이러한 세미나리오는 1603년까지 나가사키에 존속했다." 한편 설리번도 이러한 내용을 소개하고 있다. Michael Sullivan, 앞의 책, pp.15~16.

도 10-1 성모상
17세기, 지본유채, 작자미상, 일본 이십육성인(26聖人) 기념관.

며, 그 기법이 일본의 세미나리오 작가들에게 답습되었고,[10]도 10-1 나아가 이러한 이국정취가 일본 화단을 자극한 것으로 이해된다. 이른바 일본의 전통화에 서양식 요소가 가미되는 습합작용이 나타난 것이다. 전통화단의 카노파狩野派(수아파) 양식과 예수교 성상화의 금지金地 템페라 기법을 융합시켜, 교토京都의 경관을 주제로 한 〈낙중낙외도洛中洛外圖〉도13-1를 탄생시킨다.[11] 실제로 최고 지배계층인 아시카가 막부足利幕府(1336~1573)의 어용화사 역할을 했던 카노파의 화가들 가운데 재능이 출중한 카노 에이토쿠狩野 榮德(1543~1590)는 아시카가 요시테루足利 義輝의 주문에 따라 〈낙중낙외도 병풍洛中洛外

10 도 10-1의 〈성모상〉은 매채가 'oil & colour on paper'로서 금지 배경인데, 유럽 원화를 모델로 하여 세미나리오 출신의 화가가 나가사키에서 그린 작품으로 알려져 있다. Anna Jackson & Amin Jaffer ed., *Encounters. The Meeting of Asia and Europe 1500-1800*, (V&A Publications, 2004), pp.113~114, pl.8.12.

11 사사키 죠헤이 · 사사키 마사코(佐々木 丞平 · 佐々木 正子),「金箔畵技法のルーツを追って-キリスト敎繪畵からの影響」,『MUSEUM』第613號, (東京國立博物館, 2008. 4), p.8.
그런데 狩野派 회화의 전문연구가인 다케다 쓰네오(武田 恒夫)의 저서를 보면『狩野派繪畵史』, (東京 : 吉川弘文館, 2001), pp.107~122] 이 金地 또는 금박의 사용 사실과 그것의 효과에 관해서만 언급하고 있지, 그 기법의 출처, 근원(ルーツ)에 대해서는 언급이 없다.
성상화와 〈낙중낙외도〉의 金地기법에 관한 문제는 본서 5부 13장「미술사상 에세이」에서 심도있게 다룰 것임.

圖屛風〉(1565)을 제작한다. 이때 에이토 쿠의 나이는 23세였다.[12] 이후 금지 배경은 카노파 양식에서 유행처럼 번진다. 에이토쿠의 친제인 카노 쇼수狩野 宗秀가 그린 교회 〈남만사南蠻寺〉도 10-2 의 배경에도 금칠이 가해졌다.

절대 권력자가 금을 선호하는 것은 양의 동서를 막론하고 그네들의 본원적 속성에 속하는 일인데, 게다가 일본의 쇼군들은 서양에서 온 외래 문물을 좋아하여 예수교 성상화의 금색에 매료되었을 것으로 보여진다.

도 10-2 **남만사(南蠻寺) 선면화(扇面畵) 부분**
1576년, 카노 쇼수(狩野 宗秀), 일본 고베시립박물관.

Ⅲ. '란가쿠'와 근대 서양화

1720년에 이르면 정부 당국에서도 서양문물 도입에 주력하여, 네덜란드 문화에 깊은 관심을 보였다. 소위 '란가쿠蘭學(난학)'[네덜란드 문물연구학] 개발이 그것이다. 한편 란가쿠 연구자이자 화가인 히라가 겐나이平賀 源內(1728 ~1779)를 비롯, 시바 코간司馬 江漢(1747~1818)은 실학의 사실정신을 미술에 구현하여, 원근법과 명암법 표현에 힘을 기울였다. 특히 후자는 1799년 회화이론서인 『서양화담西洋畵談(Seiyoga Dan)』을 저술하여 일본 최초로 서양화이론을 개진하였다.[13] 그는 일련의 주제들, 예컨대 〈인간의 직업〉이라는 주

12 사사키 죠헤이 · 사사키 마사코(佐々木 丞平 · 佐々木 正子), 위의 글, pp.10~12.
13 이 책에서 그는 단적으로 서양화의 사실성과 실용성을 주장하였다. 『司馬江漢 百科事展』, 고베시립미술관(神戸市立美術館), (東京 : 便利堂, 1996), p.101.

도 10-3 이국풍경인물도
18세기 말, 시바 코간(司馬 江漢, 1747~1818),
견본유채, 일본 고베시립박물관.

제에 집중하면서 네덜란드 복제원화를 바탕으로 사실미를 과시했다.도 10-3

이러한 사회구조, 즉 정부가 주도하여 서양문물 흡수의 기구를 만들고, 그 속에서 미술을 개발하는 문화 경향은 막부 말기幕末까지도 이어진다. 1855년에 양학洋學의 연구와 교육을 위한 번서조소蕃書調所(반쇼시라베쇼, 初名 洋學所)를 설치하고, 거기에 화학국畵學局을 두어 (1861) 서양화를 연구개발하였다.[14]

예를 들면 가와카미 토카이川上 冬崖 (1827~1881)는 란가쿠 학자로서 25세 때에 네덜란드어를 배워, 1857년부터는 번서조소蕃書調所에서 양화를 연구하며『서화지남西畵指南』을 저술하였고, 아울러『채색화결彩色畵訣』등 번역서를 출간하였다.[15] 또한 일본 근대기에 서양화가로 유명한 다카하시 유이치高橋 由一 (1828~1894)도 시바 코간의『서양화담』에서 많은 영향을 입었으며, 그 자신도 1862년에는 화학국에 들어가 가와카미 토카이의 지도를 받기도 하였다.[16]

14 아오키 시게루(靑木 茂) 外,『日本近代思想大系 17. 美術』, (東京 : 岩波書店, 1989), p.446.

15 위의 책, p.447. 또 이 책에는『西畵指南』이 번역서로 되어 있으나(p.451), 다음의 책에서는 저서로 표기되어 있다. 시즈오카현립미술관(靜岡縣立美術館) 編,『東アジア繪畵の近代 -油畵の誕生とその展開』, (靜岡縣立美術館, 1999), p.180.

16 아오키 시게루(靑木 茂) 外, 위의 책, p.448.

IV. 서양 미학의 도입[17]

이러한 전통을 들여다보면, 일본이 19세기 후반에 서양미학을 받아들인 것은 전혀 우연한 일이 아님을 알게 된다. 당초 일본은 해양 실크로드를 통해 네덜란드(오란다)와 교류하게 되었고, 그 여세로 18세기 중엽에는 네덜란드를 배우는 란가쿠 문화기류를 형성하여 유럽으로 뻗은 지향성을 충족시켰다. 19세기 중엽, 에도江戸 말기에 일본 정부는 젊은 학자를 네덜란드에 파견하여 국가 중흥을 위한 실학國家學을 배우도록 장려하였다. 여기에 선발된 이가 바로 니시 아마네西周(1829~1897)다. 그는 라이텐 대학에 유학(1862~1867)하여 서양의 인문학을 배우고 돌아와[18] 일본에 미학을 소개한 최초의 인물로 인정받기에 이르렀다.[19] 그가 'aesthetics'를 '선미학善美學(1867)'이라 명명하여 동양의 사상과 연관지음으로써 당초부터 비교미학적 관점을 보인 것은 시사하는 바가 매우 크다.[20]

이후 토야마 마사카즈外山 正一(1881, 도쿄東京대학에서 심미학審美學 강의), 나카에 쇼민中江 兆民(1883, 『유씨미학維氏美學』 번역), 오쓰카 야스지大塚 保治(1892, 東京專門學校 미학강의 출강) 등 일련의 학자들이 적극적으로 연찬하여[21] 이 외래 학문을 동양식으로 정착시키는 데에 큰 역할을 하게 된다. 한편 서구 문화와의 접촉 이래 지속적으로 서양미술 실기 쪽에도 남다른 관심을 보여온 일본 당국은 드디어 유럽의 아카데미 급의 미술학교 설립을 실현하였다. 1876년에 공부工部미술학

17 '서양 미학의 도입'은 필자의 다음의 논고를 참고. 권영필, 「우에노 나오테루의 『미학개론』과 고유섭의 미술사학 -미학과 미술사학의 행복한 동행-」, 『미학개론 -이 땅 최초의 미학강좌』, 우에노 나오테루(上野 直昭), 김문환 편역, (서울대학교 출판문화원, 2013), pp.10~13.

18 사토 타츠야(佐藤 達哉), 「西周における 'psychology'と'心理學'の間」, 島根縣立大學西周研究會 編, 『西周と日本の近代』, (2005), pp.221~222.

19 하마시타 마사히로(濱下 昌宏), 「西周における西洋美學受容 -その成果と限界」, 島根縣立大學西周研究會 編, 『西周と日本の近代』, (東京 : 株式 社ぺりかん社, 2005), p.252.

20 위의 논문, pp.257~267.

21 위의 논문, pp.255~256.

교를 개교하면서 이탈리아 화가 안토니오 폰타네시Antonio Fontanesi(1818~1882), 조각가 빈센초 라구사Vincenzo Ragusa 등을 초청하여 서양미술을 지도케 하였음은 이미 잘 알려진 사실이다.

이런 경로를 거쳐 드디어 1892년 '선미학' 대신에 '미학'이란 용어가 쓰이기 시작하고, 1893년 도쿄대학에 미학강좌가 개설되었다. 이어 1899년에는 세계 최초의 미학과가 생겨난다. 거기에 담당 교수로 오쓰카 야스지大塚 保治 (1868~1931)가 부임한다(1903).[22] 이때는 그가 이미 3년간(1896~1899) 유럽에 유학하여 본고장의 미학을 섭렵한 후였다.[23] 한참 후인 1927년에 우에노 나오테루上野 直昭(1880~1975)는 경성제국대학에 미학을 도입한다.

미학연구와 더불어 20세기 초부터는 일본미술사에 대한 필요성이 대두되었다. 일본은 1900년 파리 만국박람회에 참여를 준비하면서 서둘러 프랑스어로 최초의 일본미술사Histoire de l'art du Japon를 출간하였다. 이처럼 일본의 국격을 높이기 위해 미술사가 이용되었다는 것은 매우 흥미있는 일이다. 이어서 1903년에는 후지오카 사쿠타로藤岡 作太郎의 『근세회화사近世繪畫史』가 출간되어 바야흐로 미술사의 중요성이 부각되기 시작한다.

야마모토 마사오山本 正男가 정의한 미학 수입의 '반성기'에 속하는 학자로는 오쓰카가 대표격이다. 그는 '아카데믹한' 학풍의 구현자로 알려져 있고, 비유컨대 그는 유럽의 '위로부터 · 아래로부터의 미학(Fechner)', '내방 · 외방의 미학(Desowoir)', 그 어느것도 아닌, '중도적인 미학'을 구사하여, 그의 제자 가운데는 '미학 · 예술학 · 미술사 · 문예사' 분야의 학자들이 많이 배출된 것으로 정리되고 있다.[24]

22 위의 논문, p.256.
23 김문환, 「한국근대미학의 전사」, 『미학개론 -이 땅 최초의 미학강좌』, 우에노 나오테루(上野 直昭), 김문환 편역 · 해제, (서울대학교 출판문화원, 2013), p.275.
24 다키 이치로(瀧 一郎), 「比較と類型 -大塚 保治の美學-」, 佐々木 健一 編, 『日本の近代美學(明 治 大正期)』, (2004) pp.146, 153.

오쓰카 문하의 오니시 요시노리大西 克禮는 자국의 전통미관에 눈을 돌려 '아와레哀れ(비애)', 유현幽玄, 풍아風雅 등의 개념을 논구하여 종래의 서양의 '미적 범주'를 확장시키며 일본 미학 개발에 힘을 쏟았다.[25] 이런 관점은 우에노 나오테루에서도 다르지 않다. 특히 우에노는 미학을 바탕으로 한 미술사에 더 관심을 두었다. 특히 그의 『미학개론』(1927~1931)에서 그가 색채론을 피력하며, 일본미에 치중한 것은 눈여겨 봐야 할 대목이다.

이와 같은 미학연구의 흐름 속에서도 우에노가 재료미학을 개발한 것을 보면, 방법론적 관점에서 세계 조류를 의식한 것이 아닌가 여겨지기도 한다. 말하자면 유럽의 실용미학 이론을 섭렵하였을 가능성, 예컨대 '유물론적' 방법론으로 평가되고 있는 곳프리드 젬퍼Gottfried Semper(1803~1879)의 양식론, 즉 사용목적, 재료, 기술의 세 요소에 의해 양식이 형성된다고 보는 이론을[26] 연상시키는 면이 있기에 그러하다.

V. 근세 실크로드

한편 20세기 초에는 또 다른 각도에서 실크로드 문화가 부각되었다. 영국, 프

25 오니시는 1939년에 『幽玄と哀れ』, 『風雅論 : さびの研究』 등 일본미학 관계 저서를 두 권 발간한다. 김문환, 앞의 논문, pp.290~291.

26 Gottfried Semper, *Wissenschaft, Industrie und Kunst und andere Schriften über Architektur, Kunsthandwerk und Kunstunterricht,* (trans.) by Nicholas Walker, Hans M. Wingler (ed.), (Frankfurt : Folorian Kupterberg Verlag, 1966), pp.27~28, 31~32, 33, 34~38, 40, 41~42. [*Wissenschaft, Industrie und Kunst: Vorschläge zur Anregung nationalen Kunstgefühles,* (Braunschweig : 1852)], in: Charles Harrison, Paul Wood and Jason Gaiger (Edified), *Art in Theory 1815~1900. An Anthology of Changing Ideas,* (Blackwell Publishing, 1998), pp.333~335. 여기에서 Semper는 양식원리의 첫째 요소를 기본적인 주제(動因, the fundamental motifs), 둘째 요소를 재료(the raw material itself), 셋째 요소를 기술(the technical doctrine)로 보았다. 그리고 이 세 번째 원리가 미술작품과 미적 특성을 포괄하고 있다고 하면서 거기에 중점을 두었다. 이는 그의 이론을 단순히 유물론자로 평가해왔던 저간의 사정을 일소하는 귀중한 국면이라 하지 않을 수 없다.

랑스, 독일, 스웨덴, 러시아 등 여러 나라의 고고학 팀들이 각각 미지의 땅Terra Incognita, 즉 중앙아시아를 발굴하여 실크로드 문화 개발의 불을 지폈는데, 일본도 이 대열에 독자적으로 참여하여 실크로드 문화재의 독특한 미적 범주를 체험하게 되었다. 오타니 고즈이大谷 光瑞(1876~1948)가 이끄는 탐험대가 수집한 많은 유물들은 일본의 미학 기반 위에 새로운 연구과제로 등장하였다. 특히 우에노 아키上野 アキ같은 연구자의 실크로드 유물에 대한 해석의 관점이 돋보인다.[27]

일본은 실크로드로부터 4차례에 걸쳐 귀중한 미적 경험을 축적하게 되었다. 8세기 1차 충격에서는 유리기와 같은 실크로드 유물이 정창원正倉院에 소장되어 그를 통해 미의 차별성을 인식하는 계기를 갖게 되었다. 다시 16세기 해양 실크로드의 2차 충격에서는 서양화의 진입과 함께 일본 회화를 세계미와 결합시키는 실험주의를 진작시켜 성과를 거두었으며, 17~18세기에는 서양미의 모방단계를 거쳐, 19세기 말~20세기 초에는 3차 충격으로서 유럽의 미학을 수용하는 결정적인 단계에 접어든다. 나아가 미학이론을 바탕으로 일본미를 구축하는 작업이 전개된다. 실크로드의 4차 충격은 열강들이 중앙아시아 유물을 수집한 20세기 초에 발생하는데, 일본은 여기에서 중앙아시아의 미가 '동서교류'의 어떤 영향에 의해 형성되었는가 하는 확대된 미적 인식의 중요성을 인지하기에 이른다.[28]

27 우에노 아키(上野 アキ)는 미학자 우에노 나오테루(上野 直昭)의 영애인데, 서역벽화 전문가로서 유물 해석에 뛰어난 점이 있다. 『美術硏究』 230호(1963), 249호(1967), 269호(1970), 286호(1973), 308호(1978), 312호(1980), 313호(1980) 등에 실린 그의 논고가 참고가 된다.

28 20세기 초 이래 일본 동양사학계에서는 실크로드 활동과 연관지워 '동서교류', '동서교섭' 개념에 치중하여 연구하는 전통을 확립하였다. 하네다 도오루(羽田 亨, 1882~1955)[마노 에이지(間野 英二), 「羽田 亨」, 江上波夫 編, 『東洋學の系譜』, (東京 : 大修館書店, 1992), p.230: "하네다의 주요 연구영역은 동서교섭사"를 비롯, 마쓰다 히사오(松田 壽男, 1903~1982)도 자신이 교류사 저서를 냈을 뿐 아니라, 교류의 3루트를 구명하였다[마쓰다 히사오(松田 壽男), 『東西文化の交流』, (東京 : 至文堂, 1962), pp.3~4: "여기에서 주목되는 것은 第1道의 존재이다. 아시아의 간선교섭로로서 스텝루트를 발견한 것은 일본 학계의 공적이었다. … 1956년 유네스코 일본국내 위원회에 의해 발간된 'Research in Japan in History of Eastern

물론 미술 도상학, 미술에서의 중심이동 현상[29]의 요인, 지속성, 사회적 영향 등등의 실크로드를 통해 발생된 미학적 과제의 의미를 일본에서만의 문제로 국한시킬 수 없음은 자명하다.

결론적으로 일본이 실크로드의 충격을 시종 긍정적인 각도에서 자기화시킨 특징을 보여준 사실을 중요한 점으로 지적할 수 있을 것이다. 겸해서 일본에서의 미학 개발이 동양에 적지 않은 영향을 끼친 점을 언급하지 않을 수 없다. 그런데 원류지인 독일의 'Ästhetik'이 '미학美學'으로 번역되어 지금까지도 동양 삼국에서 학술용어로 통용되고 있음은 사실이나, 이 번역의 적절성 여부는 재고의 여지가 있다 할 것이다.

and Western cultural Contacts: Its Development and present Situation'은 처음으로 Steppe route, Oasis route and Sea route 라는 三道에 의한 분류를 한 기념비적인 서적이다"]. 나가사와 카즈토시(長澤 和俊) 또한 그의 저서『新실크로드論. 東西文化의 交流』, 민병훈 역, (민족문화사, 1991 : 原著 : 1979)를 통해 교류사의 중요성을 강조하였다.

그런데 역사학계는 중앙아시아에서 발굴한 오타니(大谷 光瑞) 콜렉션보다는 문헌사학에 더 무게를 두었던 듯하다. 오타니 유물에 대한 적극적인 해석은 미술사가인 구마가이 노부오(熊谷 宣夫)에 의해 이루어졌다. 주로 불교유물에 해당하는 이 콜렉션을 통해서 그는 "기원 후 5세기 전에는 그레코 · 로망의 미술의 영향이 농후하여 그 길에 임한 간다라 불교관계, 실크로드에 의한 통상관계가 큰 역할을 하였고, 5세기 이후에는 불교미술로서의 인도 · 아프간파, 혹은 이란식 불교라고 할 수 있는 경향이 강했지만, 이때 쿠챠에 서역적인 특징이 나타난다"[구마가이 노부오(熊谷 宣夫), 「西域의 美術」,『西域文化研究 5, 中央アジア佛敎美術』, 西域文化研究會 編, (東京 : 法藏館, 1962), p.170]고 보았다. 바로 이런 점들이 실크로드 미술에 의해 개발된 일본의 불교미술의 양상이라고 할 수 있다.

29 미술양식이 원류지에서 다른 곳으로 이동할 때, 원류지의 양식은 쇠퇴하고, 이동된 곳이 양식의 새로운 중심지가 되는 현상을 말함. 가까운 예를 들면, 중국 송나라 나전이 쇠퇴하였을 때, 고려는 나전 중심의 이동지로서의 역할을 떠맡게 된 것이다. 높은 감식안의 소유자인 송의 문인 서긍이 고려나전에 대해 "세밀가귀(細密可貴)"라 평한 것은 우연한 일이 아니다. 그러나 이와 같은 미학적 특징은 실크로드를 통해 더 쉽게 확대되어 나감을 알게 된다. 권영필, 「동아시아 미술사의 새지평 -〈고려나전묘금향상〉을 재조명 하며-」,『고려나전향상과 동아시아 칠기』, AMI(아시아 뮤지엄 연구소, 2014), pp.16~19.

Silkroad's Ethos

제 5 부

한국의 실크로드 미술 연구사

〈낙중낙외도〉, 17세기 전반

11장 | 한국의 실크로드 미술 연구 40년

I. 서론

한국의 실크로드 연구의 출발은 자못 20세기 4분의 1기로까지 올라가는 것이 사실이나, 그 연구 실상과 환경을 고찰하면 학적 포괄성이 매우 빈약하여 그당시 학문으로서의 기반층을 형성하지 못했던 실정이었다. 왜냐하면 독일 유학생이었던 김중세金重世(1882~1946)에 의해 실크로드에 관한 단 한편의 논문이 1925년에 유럽 학술지에 발표되었고,[1] 그 이후 일제 강점기 동안에는 국내에서 발표된 논문이 없었기 때문이다.

해방 이후 역사학을 주축으로 하는 실크로드 연구사는 김호동에 의해 정리되었고,[2] 그에 따르면, 국내 최초의 중앙아시아사 논문은 고병익(1924~2004)의 「원대사회와 이슬람교도」(1949)였다. 이는 석사논문이었지만, 해외의 학자들도 참고하는 정도의 수준이었던 것으로 평가되고 있다.[3] 이어서 1959년 고병익의 혜초론[4]에서 시작하여 1970년 박시인의 알타이 연구[5]에 이르면서 그 연구의 깊

1 Chung Se Kimm, "Ein chinesisches Fragment des Prātimokṣa aus Turfan" *Asia Major*, vol.2, (Leipzig: 1925). 본서 1장-III-1-2) 김중세 항 참조.
2 김호동, 「한국 內陸아시아史 연구의 어제와 오늘」, 『중앙아시아연구회 회보』, (1993), p.4; Kim Hodong, "The Study of Inner Asian History in Korea: From 1945 to the Present," *Asian Research Trends: A Humanities and Social Science Review,* no.8, The Centre for East Asian Cultural Studes for Unesco, (Tokyo : The Toyo Bunko, 1998), p.3.
3 위의 같은 곳.
4 고병익, 「혜초왕오천축국전연구사략」, 『백성욱박사송수기념 불교학논문집』, (1959).
5 박시인, 『알타이 문화사 연구』, (탐구당, 1970).

이가 일층 구체화 되는 정도였다. 그 이후 70~80년대부터 연구 인력이 조금씩 늘어나고, 체계화[6]된다.

위에서 본 것처럼 한국의 실크로드 일반연구사에 관해서는 한두 차례 정리할 기회가 있었으나, 실크로드 미술 분야를 따로 떼어서 연구사를 고찰한 것은 지금까지 그다지 적극적이지 못하였다.[7] 따라서 이제 그에 대한 새로운 관찰과 미래에 대한 조망이 요구되는 시점에 와 있다고 말할 수 있다. 특히 이 소론에서는 구분해놓은 각 시대에 필요한 문헌들을 모두 망라하여 제시하는 것보다는[8] 획기적인 자료, 예컨대 최초의 논문, 최초의 저서, 활동 등을 중심으로 소개하고자 한다.

새로운 관찰은 3가지 관점에서 이루어진다. 연구여건, 연구방식, 연구결과물로서의 생산성 등이 그것이다.

II. 새로운 관점

1. 연구여건

미술 연구에 있어서는 그 대상이 무엇이든 연구여건이 중요하다. 예를 들면 역사학에 있어서는 1차 사료가 문헌이고, 물질자료는 부차적인 것이 된다. 그

6 이때부터는 한국의 대학에서 실크로드를 전공하는 연구자가 생겨나기 시작한다.
7 권영필, 「한국의 중앙아시아 고고학·미술사 연구 -그 출발에서 현재까지-」, 『렌투스 양식의 미술』(사계절, 2002), pp.291~318 [원출: 『중앙아시아연구』 6, 중앙아시아학회, (2001), pp.9~29. 이것은 『중앙아시아연구회 회보』(중앙아시아연구회, 2호, 1994)를 저본으로 하여 1994~2001년 사이의 자료를 보완한 것임] 그 이후 2010년까지의 연구사는 다음을 참조할 수 있다. 권영필, 「한국의 중앙아시아연구의 과거와 현재」, 『문명의 충돌과 미술의 화해 -실크로드 인사이드』, (두성북스, 2011), pp.337~357. 또한 한국의 돈황연구사에 관해서는 다음의 것이 참고가 된다. 권영필, 「돈황과 한국 -나의 체험적 돈황미술기」, 위의 책(2011), pp.221~239.
8 총체적인 서지 내용은 주7에 제시된 자료를 참고할 수 있음.

러나 미술사에 있어서는 물질, 즉 작품이 일의적이고, 오히려 문헌이 부차적이다. 따라서 연구방식은 유물, 현지답사, 문헌의 3코드가 원활히 연결되어야 하며, 그래야 만족스런 결과물을 도출할 수 있다.

한편 중앙아시아 지역에서 출토된 유물들도 대부분 20세기 초 구미 열강들의 충분히 준비되지 않은 탐험대들에 의해 수습된 것으로서 본질적인 문제점을 안고 있는 형편이다.

1) 한국의 70년대, 절름발이식 연구

이 시기 동안에는 3코드가 모두 충분치 못했다. 더욱이 실크로드의 꽃이라고 해야 할 중앙아시아(중국의 新疆, 구소련의 남부) 지역은 그 당시의 한국의 외교 여건으로는 현지답사가 불가능하였다.

국내에서 접근 가능한 실크로드 문헌자료는 주로 일제강점기 때의 것으로서, 예컨대 국립중앙박물관의 자료실의 경우, 그륀베델A. Grünwedel의 *Altbuddhistische Kultstätten in Chinesisch-Turkistan*(1912), 펠리오P. Pelliot의 『돈황벽화도록』(1920~1924), 오타니 고즈이大谷光瑞의 발굴보고서인 『新西域記』上 · 下(1937), 마쓰모토 에이지松本 榮—의 『敦煌畵の研究』上 · 下(1937), 우메하라 스에지梅原末治의 『蒙古ノイン · ウラ發見の遺物』(1960) 정도이다. 물론 몇몇 연구자들이 외국 유학을 통해 일본과 구미의 연구자료를 섭렵할 수 있었던 것은 그나마 다행이었던 것으로 말할 수 있겠다.

중앙아시아를 주제로 쓰여진 최초의 논문은[9] 1976년, 김원룡의 「사마르칸드의 아프라시압 궁전벽화의 사절단」(『고고미술』 129-130, 한국미술사학회)이다.[10] 권

9 1972년에 발표된 변영섭의 「掛陵考」(이화여대 대학원 사학과 석사논문)는 괘릉의 무인석상의 서역과의 연관을 다룬 논문이다. 이 논문을 미술사 논문으로 치부한다면 한국 최초의 중앙아시아 논문이 될 것인데, 조형분석보다는 교류 쪽에 더 무게를 두고 있어 역사논문의 성격을 보이고 있다.

10 아프라시압 벽화에 관한 자료도 실은 김원룡 교수가 일본의 중앙아시아 연구자인 아나자와

영필은 파리 유학[11] 후인 1977년에 「중앙아시아 벽화고 -국립중앙박물관소장 벽화와 관련하여」(『미술자료』 20, 국립중앙박물관)를 발표함으로써 매우 부족한 논문이나마 한국의 실크로드 미술연구의 초기 논문의 자리를 점하였다. 또한 권영필은 1978에는 로마대학 교수인 마리오 부살리Mario Bussagli의 『중앙아시아 회화』(일지사, 영문본: 1963)를 번역하여 실크로드 미술에 대한 관심의 지평을 넓혀가는 데 일말의 기여를 하였다.

무엇보다도 1976년 2학기에는 홍익대학교 대학원 미학미술사학과의 안휘준 교수의 발의로 〈중앙아시아 미술〉 강좌가 개설되어 권영필이 첫 강의를 맡음으로써 이 분야가 학문적으로 발전하는 기틀이 마련되었음을 지적하지 않을 수 없다.

2) 한국의 80년대, 어려움 속에서도

80년대에는 한국의 중앙아시아 미술 연구 여건에서 여러 가지 긍정적인 변화가 일어난다. 무엇보다도 1986년에는 국립중앙박물관에 중앙아시아 전시실이 따로 마련되어 〈구舊 오타니 콜렉션〉을 전시함으로써 그동안 베일에 가려졌던 귀중 유물들을 공개하여 학계에 공헌하게 되었다. 뿐만 아니라 한국 고대의 서역 유물, 즉 신라고분 출토의 유리 공예(로만 글라스), 금속공예품 등을 다수 망라하여 함께 전시함으로써 한국 고대 미술문화의 서역성西域性이 부각되는 계기가 되었다. 이 기회에 국립중앙박물관은 한국 최초의 중앙아시아 미술 도록을 제작하였고, 여기에 권영필은 도록의 편집과 「중앙아시아 미술 개설」을 집필하였다.

와코(穴澤咊光)로부터 받은 것이다. 이처럼 그때까지만 해도 구 소련의 자료는 직접 한국에서 받을 수 없는 상황이었다.

11 필자는 1975~1976년에 파리 Ⅲ대학 동양학과(INLCO)에서 중앙아시아 미술을 연구한 초기연구자에 속한다.

70년대에 현장 탐사가 완전히 막혀 있었던 것과는 달리, 매우 이례적으로 1989년에 문명대 교수가 이끄는 동국대학교 탐사팀이 한국 최초로 하서 회랑을 거쳐 돈황, 키질, 우루무치까지 조사하였고, 후에 조사보고서를 출간하여[12] 불교미술 발전에 기여할 수 있었던 점은 특기해야 할 사안이었다. 그런데 이보다 앞선 1988년에 이미 개인적인 답사가 이루어져 어쨌건 돈황으로의 소통의 문이 점차 열리고 있었음을 알게 한다.[13]

한편 이 80년대에는 국내 학계에서 점차 전문 논문들이 집필되기 시작하였다. 돈황벽화를 기초자료로 삼아 연구한 논문들이 나오고, 또한 한국미술과 비교한 관점도 있다.[14] 한국 고대미술과 실크로드 미술을 연결시키는 작업은 대부분 고신라 쪽에 기울어져 있는데,[15] 고구려와의 연관성을 제시하여 눈길을 끌기도 한다.[16]

1989년에는 순수 실크로드를 주제로 한 석사논문이 탄생하여[17] 바야흐로 한국의 실크로드 연구는 체계를 잡아가고 있음을 실감케 한다.

80년대에 이르면 영문으로 발표된 논문이 시작된다. 이는 한국의 실크로드 미술 연구자들의 학술적 위상을 객관적으로 검증 받는 좋은 기회가 되었을 것

12 동국대학교,『중국대륙의 문화: 1. 고도 장안』,『2. 서역 · 천산남로』,『3. 하서회랑 · 돈황』,『4. 난주 · 천수』, (한국언론자료간행회, 1990).

13 미술평론가 윤범모는 1988년 여름에 돈황을 방문하였다고 자술하고 있어 이것이 아마도 개인적인 답사로서는 한국 최초의 사례가 아닐까 생각된다. 윤범모,「서울의 돈황바람」,『중국 돈황대벽화』, (동아갤러리, 1994. 7. 12~8. 10), p.13.

14 권영필,「동양산수화론의 구미역본(歐美譯本)과 저술 -돈황 산수요소 서설」,『미술자료』28, (국립중앙박물관, 1981).; 권영필,「한국불화에 나타난 산수요소의 원류와 그 발달」상 · 하,『미술자료』35~36, (국립중앙박물관, 1984~1985).

15 권영필,「신라인의 미의식 -북방미술과의 관계를 중심으로」,『신라문화재단학술발표회논문집』제6집, (1985).

16 박남희,「고대 이집트의 연화문과 고구려고분벽화에 나타난 한국연화문의 비교연구」,『동양문화연구』11집, (1984).

17 안병찬,「베제클릭(Bezeklik) 석굴 벽화의 연구 -제4호굴 서원화의 복원을 중심으로」, 동국대학교 대학원 미술사학과 석사논문, (1989).

으로 판단된다.[18]

3) 한국의 90년대, 유물 · 현지답사 · 문헌의 3자 조응

1990년 5월, 카자흐스탄 아카데미 고고학연구소 칼 바이파코프 교수를 초빙하여 한국 최초로 현지학자의 강연을 가짐으로써 고고학, 미술사 분야에서 현장의 중요성을 다시금 실감케 되었다.

이 시기에 가장 획기적인 변화는 중국의 신장과 남러시아를 답사할 수 있게된 사실이다. 1980년대 중반부터 파리의 유네스코 본부가 기획하여 세계 각국의 실크로드 연구자들이 실크로드 현장을 공동탐사할 수 있는 기회를 갖을 수 있도록 준비해 왔으며, 1990년 여름에 이 학술사업이 실현되었다. 이를 계기로 한국의 학자들이 아직 중국과는 수교가 되지 않은 상태였지만, 유네스코가 주선하여 중국 땅에 발을 들여놓는 역사적 현실이 가능케 된 것이다. 이 사업은 3회에 걸쳐 수행되었고, 거기에 각 전공자들이 참여하였다.[19]

— 1990년 여름 (2개월간), 사막루트 :
 중국 신강 [북경 → 서안 → 난주 → 하서회랑 → 아스타나 → 돈황(돈황석굴) → 하미 → 투르판(베제클릭 석굴) → 쿠챠(키질석굴) → 카슈가르 → 우르무치 → 북경]을 답사, 권영필(미술사), 김호동(역사학) 2인 참여.
— 1990년 가을 (2개월간), 스텝루트 :
 이인숙(미술사), 전인평(음악사) 등 참여.

18 Kwon Young-pil, "The Otani Collection," *Orientations*, vol.20, no.3, (Hong Kong : 1988); Yi In-sook, "Ancient Glass in Korea -Including recent discoveries of glass beads from the prehistoric sites," *Annals of the 11th Congress of International Association for the History of Glass*, (Basel : 1988).

19 그것이 한국 학계에 미친 구체적인 내용은 [유네스코, 중앙아시아 국제학술탐사](1990~1991)의 세부사항과 이 책의 부록 3「중앙아시아학회 창립 20주년 기념사」참조.

— 1991년 여름 (2개월간), 해양루트 :

　　김병모(고고학), 권오성(음악사), 이희수(인류학), 이병원(하와이대학교, 음악
　　사) 등 참여.

　　이 탐사는 국내 중앙아시아학계에 커다란 변혁을 가져다 주었다. 세계 학계
의 전공자들을 한꺼번에 만날 수 있었던 것은 개인적이든, 학회 차원이든 이후
학문연구에 커다란 도움이 되었음이 사실이다. 우선 미술사에 관해 말한다면,
중국의 키질벽화 최고 전문가인 쑤 바이宿白(고고학 · 미술사)교수를 비롯, 왕빙화
王炳華(고고학), 안쟈야오安家瑤(미술사: 특히 유리전문), 일본의 이란 전문가인 수기
무라 도杉村棟(미술사), 프랑스의 자크 지에스Jacque Giés(미술사) 등등을 만날 수 있
었고, 이후 지속적인 학술교류를 할 수 있게 되었다.

　　이 유네스코 탐사가 국내 학계에 끼친 영향 중에 가장 큰 부분은 아마도 중앙
아시아연구회(1993~1996) 결성[20]과 그것을 발전적으로 승계한 중앙아시아학회
(1996년 창립)의 탄생이라고 봐야할 것이다. 학제적 연구를 통해 미술사 연구도
한층 심도를 깊게 할 수 있게 되었다.

　　중앙아시아연구회는 중국 사회과학연구원 소속의 고대유리 전문가인 안쟈
야오 교수를 3개월간 초빙하여(국제교류재단, 1993년) 학술발표의 기회를 가졌
다. 또한 중앙아시아학회는 우루무치의 신강성고고학연구소와 결연을 맺고,
지금까지도 연구의 상호발표, 자료의 교환을 도모하고 있다. 전 소장 왕빙화
교수는 1997년 학회로부터 3개월간 초청받아(국제교류재단) 20여 차례에 걸친
학술강연과 특히, 국립중앙박물관의 구舊 오타니 콜레션의 자료검증을 실시한

20　중앙아시아연구회 창립멤버: 권영필[미술사], 김호동[역사], 김선호, 남상긍, 민병훈[역사 ·
　　미술사], 박원길, 송향근[언어], 유원수[언어], 이개석[역사], 이인숙[미술사], 이재성, 이희수,
　　임영애[미술사], 전인평[음악사], 정수일[문명사], 최한우[언어] 외.

바 있다.[21]

1990년 초에 중국, 소련과의 국교가 열리면서 실크로드학의 연구여건이 정상 궤도에 오르게 되었다. 한국의 학자들은 중앙아시아를 자유롭게 여행하면서 현지 박물관의 유물을 조사하는 일면, 현지 발행의 미술사 도록과 문헌을 입수할 수 있었기 때문이다. 또한 해외 유학의 기회에 그곳 자료와 한국 것을 비교하는 것도 가능한 방법 중에 하나가 되었을 것이다.[22]

중앙아시아학회가 결성되고 학회지(『중앙아시아연구』)가 매년 정기적으로 발간(2016년, 21-2호 출간)됨으로 해서 미술사 논문에 대한 상황 체크는 학회지를 참고하는 방식으로 가능할 것이다.

한편 90년대의 학적 특징 중에 하나는 실크로드 미술사에 관한 연구서(단행본)가 간행되기 시작한다는 점이다. 무함마드 깐수(정수일)의 『신라 · 서역교류사』(단국대학교 출판부, 1992년),[23] 임영애의 『서역불교조각사』(일지사, 1996) 등이 그것인데, 이 책들은 이 연구자들의 박사학위 논문을 정리한 것이어서 학계의 연구추이를 짐작케 한다. 한편 권영필의 『실크로드 미술 -중앙아시아에서 한국까지』(열화당, 1997)도 초기 저작물들의 한 가닥을 이루고 있다.

무엇보다도 1991년에 국립중앙박물관에서 개최된 두 건의 실크로드 유물 국제전시는 미술사학도들에게 막중한 기회를 제공한 것이 된다. 안방에 앉아 러시아 에르미타쥬 박물관과 독일 베를린의 인도미술관과 같은 세계적인 실크로

21 알려진 대로 오타니 탐사대는 승려들 중심이었기에 고고학적 식견과 발굴의 경험이 전무하여 그들에 의해 수습된 유물들의 출토지, 동반유물 등에 대한 기초자료가 불확실한 것들이 많았다. 국립중앙박물관의 자료검증 작업에는 1997년 4월 16~24일간 王炳華(新疆省 考古研 所長), 權寧弼(고려대), 閔丙勳(국립중앙박물관 학예관), 金宣浩(통역) 등이 참여하였다.
22 유마리는 파리 기메 동양박물관 개원연구원으로 유학 중, 그곳에서 조사한 소장자료를 기초로 다음의 논문을 발표한 바 있다. 유마리, 「중국 돈황 막고굴(17굴) 발견의 관경변상도(파리 기메 동양박물관 소장)와 한국 관경변상도(일본 서복관 소장)의 비교고찰 -관경변상도의 연구(I)」, 『강좌미술사』 4호, (1992).
23 이 책의 내용은 교류사, 역사를 주로 하나, 부분적으로 미술사적 접근이 보인다.

드의 대 콜렉션을 육안으로 감상할 수 있음에서이라! 더욱이 도록에 씌여진 외국 큐레이터들의 유물해석과 새로운 연대관은 자료로서의 가치가 매우 높다.

4) 한국의 2000년대 이후, 국제교류의 장

중앙아시아학회를 비롯, 중앙유라시아 연구소(서울대, 2008년 창립), 한국문명교류연구소(2008년 창립) 등에서 개최한 국제학술대회의 기회에 세계적인 미술사학자들이 초빙되어 토론의 장이 마련된 것은 국내 학술발전에 기여하는 바가 적지 않다. 예컨대 IDP London의 수잔 위트필드Susan Whitfield(고고학 · 미술사 전공, 중앙아시아학회 초청, 2007), 파리 기메 박물관 관장 자크 지에스Jacques Giès(불교미술 전공, 중앙아시아학회 초청, 2007), 아프라시압 벽화 해석의 권위자인 프란츠 그르네Frantz Grenet(중앙유라시아연구소 초청, 2010), 마니교 미술의 권위자인 주잔나 굴라치Zsuzsanna Gulacsi(중앙아시아학회 초청, 2011) 같은 학자들과 함께 토론의 기회를 갖었던 것이다. 그 밖에도 2009년에는 홍익대의 미술사연구회가 주관하여 〈미술의 동서교류〉 주제로 국제학술대회를 마련하기도 하였다.

한편 중앙아시아학회는 2004년부터 2014년까지 격년으로 내몽골, 이란, 서아시아(이집트, 시리아, 요르단), 인도, 몽골, 티벳 등지에 대한 학술답사를 실시하여 큰 성과를 거두었다. 답사지에서 개인적으로 접하기 어려운 유적 · 유물 · 현지전문가들을 만날 수 있음은 금상첨화의 효과라고 하겠다.

2000년 초의 미술전문서로는 다음의 몇 권을 들 수 있다.

정수일, 『실크로드학學』, (창작과 비평사, 2001). [미술관계 자료의 교류사
　　　적 관점].
권영필, 『렌투스 양식의 미술 -동쪽으로 불어온 실크로드 바람』, (사계절, 2002).
이주형, 『간다라 미술』, (사계절, 2003).
민병훈, 『초원과 오아시스의 문화. 중앙아시아』, (국립중앙박물관, 2005).

5) 한국의 돈황미술 연구[24]

한국에서 돈황학회가 결성된 것은 1987년이지만, 이 학회는 미술사보다는 주로 역사와 문학 쪽에 비중을 두고 연구하였다. 권영필은 파리대학의 〈돈황강의〉[25]에서부터 돈황벽화에 관심을 가졌으나, 실제로 이에 관한 글을 쓴 것은 「돈황 산수요소 서설」(1981),[26] 「돈황벽화연구방법시탐」(『미술사학』 IV, 미술사학연구회, 1992)과 1995년의 번역서 『명사산의 돈황』(R. Whitfield 원저) 정도이다. 그러나 한국에서의 본격적인 돈황연구자는 김혜원으로서 2001년에 이것을 박사논문의 주제로 삼았고[27], (후술하는 바와 같이) 이 이후 2002년부터 돈황 관계 논문을 줄곧 발표한 바 있다.[28] 한편 비슷한 시기에 발표된 박성혜의 논문도 돈황벽화연구의 지평을 넓힌 것으로 평가할 수 있겠다.[29]

한편 2010년에 고려대학교가 IDP International Dun-huang Project, London에 가입함으로써 그것의 국제적인 네트워크를 이용, 한국의 돈황학은 물론이고 나아가 실크로드학 연구의 심화가 용이하게 되었으며, 또한 연구의 국제교류가 일층 원활하게 된 상황이다.

돈황벽화는 인문학자에게뿐만 아니라 화가에게도 귀중한 사료가 되고 있다. 화가 김식은 1986년부터 돈황벽화를 직모하기 시작하였고,[30] 서용은 1997년부

24 한국의 돈황미술 연구의 세부적인 내용은 본서 제5부 12장 참조.

25 이 글의 주7 「돈황과 한국 -나의 체험적 돈황미술기」 참조.

26 이 글의 주14 참조.

27 Kim Haewon, "'Unnatural Mountains': Meaning of Buddhist Landscape in the Precious Rain Bianxiang in Mogao Cave 321", Dissertation: Ph. D. (The University of Pennsylvania, 2001).

28 김혜원, 「돈황 막고굴 제321굴 〈보우경변(寶雨經變)〉에 보이는 산악 표현의 정치적 의미와 작용」, 『미술사와 시각문화』 1, (2002); 김혜원, 「돈황의 지역적 맥락에서 본 초당기 음가굴(陰家窟)의 정치적 성격」, 『미술사학연구』 252, (2006).

29 박성혜, 「돈황막고굴 불교벽화에 나타난 당대 회화의 영향 -서안지구 당 묘실벽화를 중심으로」, 『중앙아시아연구』 7, (중앙아시아학회, 2002).

30 김식(金植)은 홍익대 미대, 도쿄예대 미술대학원 졸업후 돈황벽화 주제에 몰두, 1990년 5월 첫 작품전을 가졌다. 『기억의 여행』, 김식, 샘터화랑, (1990. 5. 25~6. 3).

터 돈황에 여러 해 동안 체류하면서 돈황벽화를 창작의 근원으로 삼아 작품의 완성도를 높였다.[31]

2. 연구방식

1) 양식론

알려져 있듯이 양식론은 미술연구에서 중요한 기본 메토돌로지méthodologie 중의 하나이다. 실크로드 미술의 경우도 예외는 아니다. 앞에 예시한 임영애의 저서에서도 서역남도의 불상들을 양식적으로 풀이하고 있다. 그런데 권영필은 이미 앞의 다른 장의 글에서도 지적하였듯이 조형분석에 근거한 양식개념을 바탕으로 하면서 그 위에 시간성을 조명하는 방식을 개발하였다. 예컨대 스키타이에서 비롯된 '동물양식'이 9세기 시원부터 수세기 동안 그 원형이 별로 변화하지 않는 특성을 주시하고, 이것을 공간개념으로서의 조형양식과 다른, 시간개념으로서의 양식으로 해석하였다. 즉 '천천히 변하는' 양식, 즉 'lentement(F.)'의 어원인 'lentus(L.)' + '양식'으로 보았다. 결국 스키타이 미술의 특징을 〈렌투스 양식〉[32]으로 명명한 것이다.

더욱이 70년대에 발굴된 남러시아 투바(Tuva)의 아르잔 고분 지역이 스키타이의 발원지로 비정되고, 또한 거기에서 출토된 〈동물양식의 장식구〉가 종래보다 약 1세기 가량 앞선 기원전 9세기 말~8세기 초로 편년되었다. 이 연대를 출발로 하여 그와 유사한 조형으로 비교되는 흑해연안 출토의 기원전 5세기를 거쳐, 초기 동물양식의 틀에서 약간 변형된 카테고리까지 고려하면 북중국 출토의 작품은 심지어 중국 명나라(1368~1644) 시기로 편년되어 무려 동일 양식이

31 서용(徐勇)은 서울미대 동양화과, 북경 중앙미술학원 벽화과 석사, 蘭州대학 돈황학 박사를 마치고, 1994년 첫 개인전을 가졌다. 서용, 『영원한 사막의 꽃. 돈황』, (서울: 여유당, 2004).
32 본서 제1부 3장 「길고 긴 렌투스 양식」 참조.

22세기 이상 연장됨을 볼 수 있다.[33]

2) 기술사(技術史)

실크로드 미술에서는 작품이 직접 전달되기도 하고, 또는 작품의 양식과 문양이 전이되기도 한다. 그러나 한편 이와 함께 작품 제작의 기술, 테크닉이 A지역에서 B지역으로 전이되기도 한다. 예컨대 서아시아 근원의 그라눌레이션granulation(낱알기법, 鏤金法) 테크닉이 고신라 금속공예에 큰 영향을 끼친 사례를 우리는 잘 알고 있다. 1997년에 이영희는 이 기법의 발생과 한국에로의 전이과정을 논문 주제로 삼아 발표하였다.[34]

3) 도상해석학

1930년대의 파노포스키E. Panofsky 이래 '도상해석학'은 미술사 해석의 주요 방법론으로 등장하였는데, 한마디로 특정 조형과 그것을 잉태한 역사배경을 분석하여 꿰맞추고, 조형의 동기와 전개의 필연성을 찾아내는 작업이 주목적이다. 이송란은 그의 초기 논문에서부터[35] 이 방법을 원용, 직용하여 그의 글이 심도 있는 결론에 이르게 하는 데에 어느 정도 성과를 거두었다고 말할 수 있다.[36]

4) 미술사회학

2000년대에 들어오면서 한국에서 돈황벽화 연구는 새로운 국면으로 접어든다. 양식에 치중하였던 종래의 방법론을 지양, 예술 사회학적 관점이 부각된다.

33 앞과 같은 곳 참조.

34 이영희, 「고신라 누금세공기법 연구」, (이화여자대학교 대학원 박사논문, 1998).

35 이송란, 「신라고분 출토 미술품에 보이는 외래적 요소 -식리총 금동식리를 중심으로」, 『미술사학연구』 203호, 한국미술사학회, (1994).

36 이송란, 「오르도스 '새머리 장식 사슴뿔' 모티프의 동점으로 본 평양 석암리 219호 〈은제 타출마노감장괴수문행엽〉의 제작지」, 『미술자료』 제78호, (국립중앙박물관, 2009).

김혜원은 돈황 321굴(7세기 말) 벽화의 산악묘사에 초점을 맞춰, 그 표현적 특징이 무측천武則天의 정치적 의도와 일치한다고 해석하고, 그러한 방법이 시각적 재현의 세계를 확장했다고 보고 있다.[37]

이런 관점의 연장선상에서 또 다른 논문이 발표되어[38] 주목을 받고 있다. 요컨대 돈황의 재지在地 세력과 중원과의 관계가 벽화 도상에 미치는 영향을 작품 해석의 매우 중요한 요소로 보는 입장이다.[39]

Ⅲ. 종합과 전망

1. 종합

앞에 소개한 양식론, 도상해석학, 기술론, 미술사회학 등의 방법에 의해 평가를 받은 유물들, 또는 미술현상들을 종합하는 해석이 필요하다. 각각의 실크로드 미술품들은 문헌이 침묵하는 부분에 대한 '대체문헌'으로서의 역할을 감당한다.[40] 잘 알려진 사례로서는 신라 출토의 로만 글라스이다. 신라에 관한 문헌의 어디에도 로만 글라스에 대한 언급은 찾아볼 수 없다. 그러나 이 유물을 통해 신라의 대외 교류의 실상이 확장됨을 인식하게 된다. 고구려의 경우도 대표적인 미술품인 벽화의 세부를 분석하면, 새로운 외래적인 접촉의 흔적을 읽어낼 수 있게 된다. 가령 오회분 4호묘 벽화의 인물상의 옷주름이 '조의출수曹衣出水'식이라면, 그 전시대와 차별화 될 뿐 아니라, 외래 기법과도 연결되는 점을 발

37　김혜원, 앞의 글(2002) 참조.
38　김혜원, 앞의 글(2006), pp.299~324.
39　권영필, 「'실크로드'의 성찰적 조명」, 『실크로드 특강. 실크로드의 대여행자들』, 중앙아시아학회, 파주 북소리, (2011), p.4.
40　'대체문헌'론에 대해서는 다음을 참조. 권영필, 『렌투스 양식의 미술 -동쪽으로 불어온 실크로드 바람』상, (사계절, 2002), pp.155~180.

견하게 된다. 이것은 북제에서 활동한 소그드의 조중달 기법과 상통하여 고구려의 새로운 대외관을 파악하게 된다.[41]

이처럼 작품 평가를 종합하여 대체문헌적 기능을 작동케 함으로써 대외교류사의 확장 상황을 밝혀내게 됨은 실크로드 미술의 의미있는 작용 중의 하나라고 하겠다.

2. 전망

1) 진화하는 실크로드

실크로드를 통해 동서의 미술이 오간 것은 대략 3천 년가량 된다. 코반문화(코카서스 지역)의 청동기 조형(기원전 2000년기~1000년기)[42]의 아시아 전파에서부터 기원후 15~16세기의 대항해 시대의 일본에 들어온 서양화 전래까지를 잡으면 대략 그러하다. 실크로드 스토리가 역사적 대상임은 분명하지만, 그렇다고 그것이 한낱 '옛얘기'만은 아니다. 실크로드 개념은 지금도 계속 진화하고 있기 때문이다. 근년에 프랑스의 문명비평가인 자끄 아탈리는 현대문명의 본질을 실크로드 체계로 보고, 특히 '노마드遊牧'를 이동과 여행 개념으로 해석, 문명의 생성 패러다임으로 제시한 바 있다.

미술사에 있어서도 진화는 여전하다. 필자는 근년에 미술이 인류역사에서 '화해자和解者'로서 충실한 역할을 담당해 왔음을 주목하면서 실크로드 미술을 다시 관찰하기에 이르렀다. 실크로드 역사상 문명은 상호간에 국소적으로, 또는 대대적으로 충돌한다. 그럼에도 그 와중에서 미술은 화해와 교류를 멈추지 않는다. 로마와 이란이 서로 그랬고, 이슬람과 대립적 존재가 그런 양상이었다. 나아가 16세기 일본과 서양 예수회 세력 간에도 동일한 현상이 빚어졌다. 필자

41 권영필, 앞의 책(2011), pp.49~52 참조.
42 『소련 국립에르미타주 박물관 소장 스키타이 황금』, 국립중앙박물관, (1991), p.44.

는 이 진화 개념을 '문명의 충돌과 미술의 화해'라는 화두로 설명한다.[43]

2) 실크로드 미학

실크로드 미술의 백미는 돈황벽화라고 아니할 수 없다. 돈황벽화에서 창조의 원리를 제고하고, 그것이 우리에게 타산지석이 됨을 인식할 필요가 있다. 다음의 글은 필자의 「돈황과 한국 -나의 체험적 돈황 미술기」에서 전재함을 밝힌다.[44]

돈황미술이 멀게는 인도, 이란, 간다라 등의 영향을 받으며, 가깝게는 물리치기 어려운 여건인 중국의 문화 세력의 입김 속에서 발전했음을 우리는 잘 알고 있다. 그럼에도 돈황은 늘 자신의 고유한 미적 특성을 뿜어낸다.

돈황미술에 끼친 정치적 요인을 분석하는 것은 도상을 밝히는 데 도움을 준다. 그러나 아직 돈황을 '돈황답게' 만드는 요소들이 무엇인지 충분히 논진되고 있지 못한 사정이다. 1980년대 이후 중국의 돈황학 연구자들은 돈황벽화 역사 자료의 토대 위에 미학을 구축함으로써 새로운 해석의 실마리를 잡아내고자 시도하고 있다.[45] 한편 사회미학적 관점에서 돈황 사회와 벽화를 제작하는 작가들의 창작 여건을 고찰함으로써 벽화 연구의 새로운 방향을 제시하고 있음을 본

43 권영필, 앞의 책(2011), 참조.
44 권영필, 앞의 책(2011), p.234.
45 근년 이 춘궈(易存國)의 돈황미학 연구는 방법론에서도 총체적이고, 진일보했다고 평가할 수 있다. 이 춘궈(易存國),『敦煌 藝術美學 -以壁畵藝術爲中心』, (上海 : 上海人民出版社, 2005). 이 춘궈의 저서에 제시된 1980년대 이후의 미학 논저를 참고하면 다음과 같다. 천 샤오(陳驍),「敦煌美學談」(1~3),『陽關』, (1983年, 第2,4,5期~1984 第5期); 스 웨이샹(史葦湘),「產生敦煌佛敎藝術審美的社會因素」,『敦煌硏究』第2期, (1988); 홍 이란(洪毅然),「敦煌石窟藝術中有待探討的美學藝術學的 問題」,『敦煌硏究』第2期, (1988); 천 윈지(陳允吉),「敦煌壁畵飛天及其審美意識之歷史變遷」,『旦大學學報』第1期, (1990); 후 퉁칭(胡同慶),「初探敦煌壁畵中美的規定性」,『敦煌硏究』第2期, (1992); 팡 젠룽(方健榮),「敦煌石窟藝術的美學特徵」,『絲綢之路』, (1997年 第6期). 한편 '돈황예술미학'의 구체적인 분석 개념으로는 예컨대 '운동', '공간'개념을 활용하고 있는 것을 볼 수 있다. 셰 청수이(謝成水),「敦煌藝術美學巡禮」,『敦煌硏究』第2期, (1991).

다. 이런 관점에서 근년의 미국 학계의 연구 작업은 시사하는 바가 적지 않다.[46]

3) 실크로드 고전어 이해의 필요성

미술작품과 미술현상 해석의 궁극 차원은 작품의 본래적 요소, 즉 '처음 목소리'를 밝혀내는 것이라고 할 수 있다. 주변의 비본래적인 군더더기를 제하고 본래적인 존재에로 접근하려면 그 당시의 문자와 언어의 도움이 절대적이다. 이미 외국의 미술사학계는 자가 해독, 또는 최소한 자국의 언어학자와 공조하면서 연구하는 수준에 와 있음을 우리가 알고 있다. 외국의 이런 사례들은 우리에게 시사하는 바가 매우 크다.

4) 새로운 이슈들

① 고구려 화승 담징과 호류지 벽화

담징曇徵이 일본에 건너간 것은 610년이라고 『일본서기』는 전한다. 담징이 호류지 벽화에 구사했을 화법은 돈황 벽화에 뿌리를 둔 것이었을 것으로 유추된다. 호류지 벽화의 화풍에 대해서 일본 학계에서는 인도화법으로 보기도 한다.

[46] 예컨대 사원경제와 사원구조와의 관계, 나아가 불교 미술에 미치는 영향 등이 1980년대 이후의 돈황학의 연구경향임을 지적하고 있다. Saarah Elizabeth Fraser, (2004), pp.6~9.
*Saarah Elizabeth Fraser, "The Artist's Practice in Tang Dynasty China (8th-10th Centuries)," Berkeley Univ. Diss., (1996); Saarah Elizabeth Fraser, "Régimes of Production: The Use of Pounces in Temple Construction," *Orientations, 27*, (1996), pp.60~69; *Ning Qiang, "Art, Religion and Politics: Dunhuang Cave 220," Harvard Univ. Diss., (1997); Saarah Elizabeth Fraser, "A Reconsideration of Archaeological Finds from the Turfan Region," *Research on Dunhuang Turpan*, vol.4, (1999), pp.375~418; Saarah Elizabeth Fraser, "Formulas of Creativity: Artist's Sketches and Techniques of Copying at Dunhuang," *Artibus Asiae*, vol.59, no. 3/4, (2000), pp.189~224; Saarah Elizabeth Fraser, "An Introduction to the Material Culture of Dunhuang Buddhism: Putting the Object in Its Place", *Asia Major*, vol.17, part 1, (2004), p.1013.
한편 한국의 돈황학회는 근년 학회지에서 〈학술정보〉로서 위의 *표한 Fraser와 Ning의 논문을 소개한 바 있다. 『東西文化交流研究』제4집, 韓國敦煌學會, (2002, 5), pp.487~498.

이것은 돈황화법의 원천을 일컫고 있음을 시사한다. 돈황벽화와 담징, 그리고 호류지 벽화의 삼자는 돈황벽화를 연결고리로 한다. 그런데 현금의 일본학계에서는 호류지 벽화의 본질 구명이라는 관점에서 아예 담징을 괄호 밖으로 내놓으려는 경향이 강하다. 이렇게 된 이유가 일본에 있다기보다는 오히려 우리에게 있다는 점을 직시하는 것이 필요하다.[47]

② 김재원 박사의 시베리아 여행

근세 한국인으로 만주, 시베리아 철도를 이용, 서유럽에 도착한 이들은 몇 사람 손꼽을 수 있다. 우선 일정 초기 1907년에 헤이그 밀사로 갔던 이준(1857~1907) 열사를 비롯, 1929년 육로로 독일 유학의 길을 떠난 김재원 박사(1909~1990, 초대 국립박물관장), 그리고 1936년 베를린 올림픽에 선수로 출정차 독일에 간 손기정(1912~2002) 선수 등은 근세 최초의 시베리아 실크로드 기행을 한 인물들이다. 이들은 기차로 붕정만리를 답파해낸 것이다.

기차 여행은 비행기와는 다르게 중간 기착지의 풍물들을 감성적으로 느낄 수 있는 특징이 있다. 그런데 위의 세 사람 중에서 김재원 박사만이 여행기를 남겨 이런 관점에서 참고가 된다. 그의 『여당수필집藜堂隨筆集』을 보면, 광막한 대초원을 지나 차가 설 때에 "그때만 해도 아직 정거장에서 농촌부녀자들로부터 닭, 계란, 우유, 소세지, 빵 같은 것을 살 수 있었다. 산촌은 물론 단조롭고, 연선沿線은 소위 동서를 치구馳驅하던 고대 유목족의 통행로이던 초원지대이므로 큰 산림도 볼 수 없었다."[48]

짧은 시간이지만, 행상들로부터 다양한 문화측면을 순식간에 느낄 수 있다. 그 고장의 식료품, 낙농업의 상태, 혹은 부녀자들의 의복, 피부, 건강상태, 친절, 청결개념 등 단순한 생활감정의 표면층을 파악할 수 있을 것이다. 물론 중간에

47 권영필, 앞의 책(2011), pp.82~90.
48 김재원, 『여당수필집』, (탐구당, 1973), pp.9~10.

며칠씩 체류가 가능하다면, 더 고급한 정신문화에까지 연장하여 소위 문화 심층에까지 접근할 수 있을 것이다. 김재원 박사는 창밖의 풍경을 통해 유목민족의 역사를 재구성하고 있었다.

만일 이 기차 루트를 통해 '한류'를 실어 나른다고 하면 어느 정도 효과적일 것인가. 시간과 공간, 지역 여건에 따라 한류 파급의 문화적 층구조가 충분히 형성될 것으로 보인다.

12장 | 한국의 돈황미술 연구
- 세계 속의 한국, 어제와 오늘 -

I. 들어가며

　한국의 돈황미술 연구의 역사는 국제 학계의 상황에 비춰보면 매우 일천하다. 그동안 〈중앙아시아미술 연구〉 차원에서 국내 학계의 성과를 짚는 계기를 [2001][1] 통해 돈황미술 부문의 연구 추이가 얼추 드러나기도 했지만, 사실상 돈황미술에 집중한 연구인력을 비롯, 발표된 논저의 수가 영성하여 따로 분가해서 살펴볼 여건이 되지 못했던 형편이었다. 그 후 필자의 개인적인 소회를 담은 글(21)[2007]에서 초보적 내용이긴 하지만, 겨우 독립적 양상을 정리할 수 있게끔 되었다. 또한 2011년에 「한국의 실크로드 미술 연구 40년」[2]을 발표하는 기회에서 돈황미술 연구가 약간의 진척을 보인 것이 파악되었다.

　따라서 이 글의 방향은 2011년까지 발표된 논고와 필자의 코멘트가 바탕을 이루면서 그 이후에 쓰여진 논고들이 총체적 관점에서 검토되는 쪽이 될 것이다. 또한 이에 앞서 동아시아의 돈황미술 연구상황을 살펴봄으로써 우리의 좌

*　본문과 주에 괄호()를 씌운 논문은 12장 맨 뒷 페이지의 부록[한국의 돈황화 논저 총목록 (1980~2014)] 좌측에 표시된 숫자를 지시함.

1　권영필, 「한국의 중앙아시아 연구의 과거와 현재」, 『중앙아시아 연구』, 제6호, 중앙아시아학회, (2001), pp.9~29; 권영필, 『문명의 충돌과 미술의 화해 -실크로드 인사이드』, (두성북스, 2011), pp.337~357.

2　이 책의 제5부 11장 「한국의 실크로드 미술 연구 40년」 참조. [원출 : 권영필, 「한국의 실크로드 미술 연구 40년의 회고와 전망」, 〈한국에서 문명교류 연구의 회고와 전망〉 공동 학술심포지엄, (사)한국문명교류연구소/한국돈황학회/고려대학교 IDP SEOUL, (2011. 12), pp.131~140].

표 설정에 디딤돌로 삼고자 한다.

Ⅱ. 돈황을 보는 눈: 세계 속의 한국

돈황미술은 돈황석굴의 건축, 벽화, 조각을 대상으로 하며, 이 세 요소가 긴밀하게 결합된 입체적 구조의 특징을 보인다. 알려진 대로 366년에 첫 굴이 개착된 이래, 근 1천 년 동안 굴이 조영되어 모두 6~700여 개를 헤아리는데, 그 가운데 벽화가 갖춰진 석굴만 해도 492개소에 달한다. 거기에 그려진 벽화의 연 면적은 4만 5천여 제곱미터이다. 또한 각 석굴에 묘사된 각종 불상의 수효도 1만2천2백8구軀에 이른다.[3] 이밖에도 장경동 출토의 편화들과[4] 유림굴 벽화를 더하면 그 규모는 더 늘어난다.

돈황석굴이 20세기 전후한 시기에 새롭게 조명되면서, 그 이후 이 방대한 체계의 미술 작품은 자연 세계 학계의 주목의 대상으로 떠오르게 되었다. 특히 1908년에 돈황석굴을 면밀히 조사한 펠리오의 『돈황벽화도록』(1920~1924)은[5] 석굴에의 접근이 용이치 않았던 시절에 전문학자들을 위한 필휴必携의 미술자료로 각광을 받았다. 비록 흑백도판이었지만 펠리오 도록의 이런 역할은 1980년에 일본과 중국이 제작한 천연색 도록이 출간[6]될 때까지 지속되었다.

돈황미술의 본령은 말할 것도 없이 불교미술이다. 그러나 여기에 곁들여 부대적인 주제들이 등장한다. 돈황연구원의 돤 원제段文傑는 돈황벽화의 내용을 불상화, 고사화故事畵, 전통신화제재題材, 경변화, 불교사적화, 공양인화상, 장식

3 돤 원제(段文杰), 『敦煌石窟藝術論集』, (甘肅人民出版社, 1988), pp.50~51.
4 돈황석굴 장경동(17호굴)에 보관되었던 유서는 대략 5만여 점에 달하는데, 프랑스, 영국, 일본, 러시아 등 국가가 가져간 것이 약 4만여 점에 달하고, 나머지는 중국이 소장하고 있다. 이것들은 문서가 대종을 이루지만, 그 속에 회화류도 다량 포함되어 있다. 부록 (16), p.51, 283.
5 Mission Pelliot, *Les Grottes de Touen-Houang, Tome I-VI*, (Paris : Librairie Paul Geuthner, 1920~1924).
6 『中國石窟 敦煌莫高窟』第一卷, 敦煌文物研究所, (北京 : 文物出版社, 1982, 1984).

도안화 등 7가지를 꼽았다.[7] 이런 본질들은 이웃 한국과 일본에 상당한 영향을 끼쳤다. 여기에서 미술의 동서교류사적 관점뿐만 아니라, 종교 교리적, 도상학적, 미학적 관점의 과제가 등장한다.

연구사적 측면에서 볼 때, 돈황문화의 당사국인 중국을 제치고, 일본은 돈황미술 연구에서 단연 앞서 갔다.

표 일본의 초기 돈황미술 연구성과(1912~1956)

번호	연도	논문명
ⓐ	1912	오무라 세이가이(大村 西崖), 「敦煌發掘の繪畵」, 『書畵骨董雜誌』, pp.12~18.
ⓑ	1918	기노시타 모쿠타로(木下 杢太郎), 「敦煌千佛堂の裝飾藝術」, 『美術新報』 17:3~4, pp.44~45, 1~9.
ⓒ	1923	다나카 이치마쓰(田中一松), 「敦煌出樹下說法圖に就いて -主として法隆寺壁畵との比較」, 『國華』 33:7(392), pp.216~223.
ⓓ	1924	마쓰모토 에이이치(松本 榮一), 「敦煌千佛洞に於ける北魏式壁畵 (1)-(2)」, 『國華』 34:3, 5 (400, 402), pp.76~89, 130~141.
ⓔ	1931, 1932	마쓰모토 에이이치(松本 榮一), 「特殊なる敦煌畵 -景敎人物畵 (1)-(2)」, 『國華』 41:12, 42:3(493, 496), pp.364~370, 72~83.
ⓕ	1937	마쓰모토 에이이치(松本 榮一), 『敦煌畵の硏究, 圖像篇』, (東京 : 東方文化學院東京硏究所).
ⓖ	1956	아키야마 테루카쓰(秋山 光和), 「敦煌藝術硏究50年-敦煌の再發見」, 『藝術新潮』 7:9. pp.64~67(+47~58).

위의 자료는 돈황의 재발견 이래, 일본 학계가 반세기 동안 이룩해낸 연구성과를 거점적으로 짚어본 것이다. 1920년대에는 돈황화를 일본화와 비교하는 관점이고, 점차 1930년대에 이르면 돈황화의 본질로 접어든 국면임을 읽을 수 있다. 마쓰모토 에이이치松本 榮一(1877~1961)의 연구서(1937, ⓕ)는 당대에 뿐만 아니라,[8]

7 돤 원제(段文杰), 앞의 책, 같은 곳.

8 예를 들면, 우에노 테루오(上野 照夫)는 그의 서평에서 "돈황화의 동양회화사에서의 중요성에 대해 다시금 깊은 반성을 가한 것으로 사료된다"고 하였다. 우에노 테루오(上野 照夫), 「松本 榮一 氏著『敦煌畵の硏究』圖像篇」, 『佛敎硏究』 2:1 〈新刊批評〉, (1938), p.142. 또한 미즈노 세이이치(水野 淸一)도 "그간 착실한 논고를 『國華』 등에 발표해 왔지만, 이번에 도상편

현금에도 불교미술의 신국면을 개척한 기념비적인 저술로 평가되고 있다.[9]

그런데 마쓰모토의 이 저서의 배경에서 우리는 그가 일찍부터 돈황화에 치중했던 학적 경향성을 파악하게 된다. 1920년대부터 스타인A. Stein, 펠리오P. Pelliot 등의 돈황자료를[10] 섭렵하였고, 돈황화를 주제로『국화國華』에 등단하게끔되었다(1924, ⓓ). 또한 1928~1929년에는 구주歐洲에 유학하여, 기메 박물관, 대영박물관, 에르미타쥬 박물관 등에 소장된 돈황벽화편, 번화幡畵 등을 실견할 기회를 가졌다.

그는 돈황화를 양식상으로 분석하여 "중인도 양식을 계승한 것, 그것이 중국화中國化의 과도에 있는 것, 완전히 중국화되어 중국 특유의 취향에 융합된 것, 또한 약간의 취향이 다른 호탄과 쿠챠 등의 동 투르케스탄 화법을 배운 것, 사산 그림의 풍취를 전한 것, 또는 서장화(티벳)와 극히 긴밀한 관계를 가진 것 등"(ⓕ, p.序說 五)으로 나누었다. 더욱이 그가 돈황 285호 벽화와 단단윌릭 출토 목판의 삼두육비三頭六臂 존상을 마혜수라천摩醯首羅天으로 비정한 것(ⓕ, pp.732~736)은 탁견이라고 말하지 않을 수 없다.

한편 돈황미술 연구가인 아키야마 테루카쓰秋山 光和는 1956년「돈황예술연구 50년」(⑧)이란 글에서 돈황석굴 발견 이래 반세기 동안의 돈황예술의 연구추이를 3시기로 나누어 설명하고 있다.

제1기에는, 발견의 시기라고도 일컬어지는 바, 1879년 헝가리 지리학자 로체 Lajos Lóczy(1849~1920)에 의해 천불동의 소개가 시작되었고, 이어서 1907년 영국의 스타인, 1908년 프랑스의 펠리오에 의해 조사되었다. 또한 1911년 일본의 요시카와 코이치로吉川 小一郞도 간단한 조사를 실시하였다. 무엇보다도 제1기의

의 출간을 완료한 것은 학계를 위한 경하할 일"이라고 하였다. 미즈노 세이이치(水野 淸一),
「松本 榮一 著『敦煌畵の硏究』圖像篇 二冊」,『佛敎史學』 1:4,〈新刊紹介〉, (1937), p.134.
9 김혜원,「돈황 막고굴 제220굴〈서방정토변〉의 해석에 대한 재검토」,『미술사와 시각문화』 9,
(2010), p.30.
10 Mission Pelliot, 앞의 책 참조.

위업은 석굴 미술의 실견實見과 장경동의 '돈황유서' 발견과 조사라고 하겠다.

제2기는 1912년부터 1940년경까지. 이 동안에는 앞서 제1기에 돈황에서 수집한 많은 유물들에 대한 카탈로그들이 생산되어[11] 학자들의 연구를 진작시키는 결정적인 역할을 하였다. 대표적인 사례는 앞에 소개한 마쓰모토 에이이치의 저서, 『돈황화의 연구』(f)이다. 한편 유럽 쪽에서는 1931년에 박호퍼Ludiwig Bachhofer가 쓴 논문이 돈황벽화의 편년을 제시한 것으로 알려지고 있다.[12]

그밖에 미국의 랭돈 워너Langdon Warner가 1924~1925년에 돈황을 조사하고, 벽화를 일부 절취해간 사실은 잘 알려진 일이다. 또한 워너의 2차 조사시에 북경대학의 천 완리陳萬里가 동행하여도 12-1 『서행일기西行日記』[13]를 남겼는데, 그 내용중에 들어있는 「敦煌千佛洞三日間 所得之印象」은 천불동 벽화의 명문들을 기록한 귀중한 자료가 된다. 미술과 직접 연관된 것은 아니지만, 1927~1935년에 스웨덴의 헤딘과 중국의 황 웬비黃文弼가 공동으로 〈서북과학고사단西北科學考查團〉

11 예컨대 스타인의 세린디아(Serindia)라든가, 펠리오가 돈황석굴에서 찍은 사진으로 만든 『돈황벽화도록』(전6권)을 들 수 있다. 이 글의 주5 참조.

12 [필자 주] 박호퍼는 돈황벽화에 표현된 공간개념을 통해 편년을 시도하였다. 부록 (1), pp.69~70; 原出: Ludiwig Bachhofer, "Die Raumdarstellung in der chinesischen Malerei des ersten Jahrhunderts nach Christus," *Münchener Jahrbuch* VIII 3, (München : 1931), pp.193~242.

13 [필자 주] 1925(民國 14년)에 돈황에 들어간 천 완리(陳萬里)의 『西行日記』(北京 : 樸社, 1926)에 따르면, 스타인과 펠리오가 돈황에 들어가 조사하기 전에 헝가리인 洛克濟(Lajos Lóczy) 교수와 백작 斯起尼(Béla Széchenyi)가 먼저 들어간 사실을 밝히고 있다[p.135]. 또한 陳萬里는 고고학자로서 편년에 관심을 두고 펠리오 편호에 맞추어 연대를 측정하였는데, 다소 착오도 있었던 듯하다. 즉 범례: P = Pelloit, TH = 돈황연구소. P103(TH251), P111(TH259), P110(TH257), P120n(TH285), P121(TH290) 등을 모두 북위 굴로 보았는데[p.136], 이 중에 P120n은 西魏 굴이고, P121은 隋代 굴이다. (그는 또한 이번 조사에서는 일정이 짧아) 차후 전문가들에게 다음과 같은 지침을 기대한다고 했다: (一) 각동의 벽화 연대를 위한 畵材의 역사적 고증과 색채의 화학적 분석 등. (二) 벽화의 실질상의 연구: 1. 畵像과 佛敎敎理上의, 美術上의 모든 畵材의 변화에 관계된 것. 2. 건축, 복식, 기구, 군비, 풍속사항과 같은 각 시대의 일체 배경의 정황을 고증하여 畵材의 보조로 삼을 것. (三) 塑像과 石像의 비교. (四) 각종 題記에 대한 충분한 기록과 정리. (五) 流沙로 인해 소멸된 동굴 유무를 상세히 탐색.

도 12-1 **돈황으로 가는 천 완리**

을 조직, 이 계기에 돈황을 조사한 사실을 부기한다.

제3기는 1941년에 시작된다. 이 시기는 중국인 자신의 손에 의한 현지조사와 보존공작의 시대에 속한다. 1941년 중경重慶정부 중앙연구원에서 파견된 예술문물 고찰단이 돈황을 조사하고 천불동의 가치를 인식함과 더불어, 더욱이 파손이 진행됨에 유의하여 중경정부에 주의를 촉구하였다. 저명한 고고학자 샹 타向達도 1942년 10월부터 9개월 동안 천불동에 체재하며 조사하여 석굴의 연대 연구 등 귀중한 성과를 거두었다(『西征小記』, 1950). 또한 화가 장 따첸張大千은 1942~1943년에 제자들과 함께 돈황천불동을 비롯, 서천불동, 안서만불협安西萬佛峽: 楡林窟 등에 있는 귀중한 벽화를 복원 모사하였다. 선명한 색과 원촌대原寸大로 모사, 중경에서 전시하여 돈황에 대한 일반의 관심을 고조시켰다. 이와 같은 기운 속에서 1943년 국립돈황예술연구소가 개설되었다. 그리하여 펠리오 이래의 석굴번호를 바꿔 새로운 편호를 정하였다. 모사 작업은 계속되어 1947년에도 남경과 상해에서 전시하였다. 한편 미국의 빈센트I. V. Vincent는 천불동을 조사하고, 기행문『신성한 오아시스The Sacred Oasis』(1953)를 출간하여 컬러 사진으로 현지의 상황을 전하였다.

1951년 돈황예술연구소가 중앙인민정부 문화부 소관으로 넘어가 돈황문물연구소로 개칭되었고, 1952년 북경에서 대규모 돈황문물전람회를 개최하였다. 민족의 고대예술의 보고로서의 돈황의 중요성을 널리 인식하게 되었다. 이에 즈음하여『문물참고자료』가 1952년 4~5월호에 돈황특집을 꾸려 여러 전문가의 논문을 게재하였다. 장 따첸과 동행했던 셰 즈류謝稚柳는 각굴을 조사한 노트

『돈황예술서록敦煌藝術敍錄』(1955)[14]을 간행하였다.

한편 석굴 내부의 조각들에 대한 조사와 사진이 발표되었다. 전체로 2278체, 완전한 원형을 갖춘 것이 1414체(魏代 236, 隋代 242, 唐代 235 등…)로 보고되었다. 중국고대조각의 일대 보고寶庫인 것이다.

아키야마의 이와 같은 개황 소개에 한두 가지 덧붙일 것은 '돈황학'의 개념이 처음 명명된 사실에 관한 것이다. 즉 '돈황학'이라는 명칭은 1930년 중국의 천인커陳寅恪(1890~1969)가 그의 『돈황겁여록서敦煌劫余錄序』에서 그 당시 세계학문의 신조류라 전제하면서 그 개념을 제창하여 생겨났다. 또 한 가지는 돈황연구원장을 지낸 돤 원제段文傑가 당초에 돈황에 관심을 갖게 된 것은 1944년 중경에서의 장 따첸 모사 전시를 보고 돈황화의 창조력과 상상력에 매료되어 돈황에 들어가 '고인학습古人學習'하기로 결심했다는 것이다.[15]

일본의 돈황에 관한 관심은 매우 지속적이다. 1980년에 출간한 『강좌돈황講座敦煌』시리즈(大東出版社) 전9권은 일본의 돈황연구의 실상을 여실히 보여주는 큰 업적이었다.

이 시리즈에 미술편은 들어 있지 않으나 시리즈의 각권에는 미술과 깊은 연관이 있는 역사, 사회, 문헌 등등의 자료들이 포함되어 돈황연구의 전반적인 저력을 감지케 한다. 뿐만 아니라 앞에서 소개한 대로 1980년에는 대망의 천연색 『돈황벽화집』이 출간되었다. 일본의 헤이본샤平凡社와 중국의 문물출판사 공동으로 『중국석굴시리즈』 기획물을 제작하고, 그 가운데 돈황석굴 벽화집을 간행한 것이다. 이러한 기초자료를 이용하여 한국의 학계에서도 80년대에 접어들면서 돈황연구는 서서히 불을 지피기 시작하였다.

14 세 즈류(謝稚柳)는 그의 책에서 서위벽화의 제일은 83굴(張大千 編號; 오늘의 285호굴)벽화라 하고, 북위와 서위를 대비하여 "北魏粗獷, 西魏清勁. 北魏有草創之意, 西魏入矯誕之境"이라 비교한 것에서 그의 돈황화 평가의 관점이 드러난다. [p.六]
15 돤 원제(段文杰), 앞의 책, 自序 p.2.

한편 중국의 경우, 1990년대부터『돈황학도론총간敦煌學導論叢刊』(전14권),『돈황총간이집敦煌叢刊二集』(전17권) 같은 돈황전집류를 간행하였는데, 여기에는 예술(또는 미술) 분야는 따로 없는 사정이다. 반면에 2002년부터 간행된『돈황학연구총서』(전10권)에서는『돈황역사여막고굴예술연구敦煌歷史與莫高窟藝術研究』(史葦湘),『인도도중국신강적불교예술印度到中國新疆的佛敎藝術』(賈應逸 外) 등 미술분야를 찾아볼 수 있다.

III. 한국의 돈황미술 연구

1. 연구 여건의 변화

한국에서 80년대부터 돈황미술에 관심이 싹트기 시작한 이유는 무엇일까. 먼 원인은 70년대 해외유학의 기회에 돈황벽화 강의를 수강할 수 있었던 개인적인 학적 경험[16]이 한국학계에 고스란히 환원되는 경우를 우선 생각해 볼 수 있겠다. 무엇보다도 70년대부터 몇 대학에 미술사학 전공학과가 생겨나기 시작하였고, 구체적으로는 1976년에 홍익대학교 대학원에 중앙아시아미술 강좌가 처음으로 개설되었던 점을 들 수 있다.

80년대에 접어들면서 시각문화 속에서도 실크로드 미술을 섭렵할 기회가 주어졌고,[17] 국립중앙박물관에 최초로 중앙아시아실이 개설되어 중앙아시아 벽

16 필자는 1975~1976년, 파리 III대학에 유학시 폴 펠리오의 제자인 Nicole Vandier-Nicolas 교수의 〈돈황벽화 연강〉을 몇 학기 수강할 기회를 가졌었다. 1908년 펠리오가 돈황석굴에 가서 메모한 연구노트(carnet)를 돈황벽화 영상을 보면서 검토하는 내용이었다. 이 강의는 몇 년 후 책으로 출간되었다. Paul Pelliot, *Grottes de Touen-Houang : Carnet de notes de Paul Pelliot, inscriptions et peintures murales*, avant-propos de Nicole Vandier-Nicolas, notes préliminaire de Monique Maillard. Collège de France, Instituts d'Asie, Centre de recherche sur l'Asie centrale et la Haute Asie, (Paris : 1981). 권영필, 앞의 책(2011), p.223.

17 日 NHK 〈실크로드〉 영상물을 1980년대에 KBS가 방영함.

화와 돈황 유물을 전시한 것이 어느 정도 촉매의 역할을 했었을 것으로 보인다. 또한 1987년에 돈황학회가 발족되어 '돈황유서'와 벽화에 대한 중요성이 부각되기에 이르렀던 것이다. 또한 앞에 언급한 것처럼 해외유학의 기회에 돈황미술을 적극적으로 연찬할 수 있었던 점(1)을 내세울 수 있다.[18]

그러나 무엇보다도 연구여건에 결정적 변화를 가져다 준 것은 앞에서 여러 차례 언급한 천연색 돈황벽화집의 출간(1980, 일어판)이다. 돈황벽화의 실견이 정치적 이유로 불가능했던 시절에는 대체물로서 도록이 큰 역할을 했던 것이다. 이러던 차에 1989년에 문명대 교수가 이끈 동국대학교의 실크로드 조사팀이 한국인 최초로 돈황석굴 현지를 방문할 기회를 가져 한국의 학계는 새로운 경지로 돌입(4)하게 되었다.[19]

2. 연구내용의 변화

1) 1990~2010년대

90년대에는 연구편수가 얼마되지 않는다. 돈황벽화에 대한 연구방법론이 거론(5)되는 기초학의 단계로부터 시작하여 비교미술학적 관점(6)과 본격적인 돈황 주제들이 서서히 등장(7), (8), (9)한다. 또한 돈황벽화에 대한 두 편의 번역서(10), (12)와 함께 중국의 돈황당국이 준비한 벽화모사도가 서울에서 전시되고, 도록이 제작됨으로써(8) 돈황미술학의 지평을 넓힌다.

그러나 무엇보다도 이 시기가 한국에서 "유물 · 현지답사 · 문헌의 3자 조응"[20]의 시대로 일컬어지듯이, 1990년에 파리 유네스코가 주관한 세계 최초의

18 필자의 논문[부록(1)]은 대부분 독일 쾰른 동아시아박물관과 쾰른대학 도서관에서 찾은 자료들을 기초로 삼았다.
19 이 책에는 돈황석굴 방문을 소개하는 정도의 글이 실려있다.
20 이 책의 11장 「한국의 실크로드 미술 연구 40년」 참조.

〈국제실크로드 대탐사〉가 실행되어 한국에서는 권영필과 김호동 교수가 참여하여 돈황벽화와 불상조각들을 실견할 수 있었다. 또한 이 거사가 계기가 되어 1993년에는 중앙아시아연구회가, 1996년에는 중앙아시아학회가 창립되었다.[21]

후반, 즉 2000~2010년에는 획기적인 변화가 일어난다. 미국을 비롯한 해외 학파의 역할로 외국의 연구 경향이 적극적으로 도입되어 돈황미술 연구는 신 국면을 맞는다. 여기에서 미술사회학적 접근 방법이 활용(13)된다.[22]

어떤 작품에서 '관습적 주제'를 벗겨내어 특수성을 찾아내고, 궁극적으로 상징적 가치를 밝히는 소위 '이코놀로지적 해석'을 가하는 데에 합당한 사례로 돈황벽화만큼 유리한 것이 없다고 하겠다. 그러나 돈황벽화에서 이러한 방법을 이용하여 의미를 밝히는 작업이 쉬운 것은 전혀 아니다.(14), (19) 한편 벽화의 유마경변 주제(5), (9)에 대해서도 비판적인 견해를 표명하여(18) 돈황화 해석에 대한 발전적 입장이 표출되었다.[23]

2003년 출간한 『돈황학이란 무엇인가』(16)는 미술사가를 위한 책이기도 하지만, 그 범위를 넘어 한국의 지식인 사회에 새로운 인문정신을 일깨우는 중요한 역할을 해냈을 것으로 판단된다. 또한 이 시기에는 일본의 돈황전문가인 나가사와 카즈토시(29)와 돈황 주제에 집중하였던 화가인 서용(17), 두 사람의 책이 출간되었다. 전자의 학문적 명성은 일본에서 인지되어 있는 바이고, 후자는 돈황에 십수 년 유학하여 돈황석굴을 이론적으로, 시각·체험적으로 숙지하고 있

21 이 학회를 통해 돈황화 연구는 일층 심화의 기회를 맞는다. 예컨대, 2007년에는 〈세계의 돈황학〉 주제의 국제학술대회를 개최하기도 하였다. [참고 : 부록(22)~(26)].

22 부록(13) 김혜원은 둔황 321굴(7세기 말) 벽화의 산악묘사에 초점을 맞춰, 그 표현적 특징이 무측천(武則天)의 정치적 의도와 일치한다고 해석하고, 그러한 방법이 시각적 재현의 세계를 확장했다고 보고 있다.

23 이 문제에서 돈황이라는 지역적인 시각을 고려해야 한다는 김혜원의 주장은 수용하나, 그렇더라도 왜 청중이 하필 유마힐 도상 하부에 그려져야 하는지에 대해서는 필자의 견해, 즉 불교적 코스몰로지에 근거한 것이라는 해석은 유효한 것으로 사료된다. [부록(5), pp.98~99]

는 한국 화가이다.

나아가 2007년에는 중앙아시아학회 주관으로 돈황석굴 보존에 관한 국제 심포지움이 개최되어 영국, 프랑스, 러시아 등 유관 국가의 전문가들이 발표(22)~(26)하였다. 이런 사례들을 통해 한국의 돈황석굴 콘텐츠가 그만큼 확장되었다고 말해도 좋을 것이다.

2) 2011~현재

돈황벽화에 표현된 조우관을 쓴 고대 한국인에 관한 연구(37)~(39)는 지속적으로 나타난다. 이들 논문들은 선행연구를 총체적으로 검토하며, 사신의 방문을 바탕으로 사절도가 제작되고, 그것이 모본이 되어 돈황벽화 등에 이용되었다는 주장(38)을 펴는가 하면, 중국 사서에 고구려의 경우에만 '삽이조우插二鳥羽'라 하여 분명한 조우관을 명시하므로 중국인의 관념 속에는 이 관식이 한국의 조우관을 대표하는 것으로 해석하여 돈황220굴 벽화에 분명한 형태의 조우관이 보이므로 그것은 고구려인이라고 추정(39)하기도 하였다. 한편 한국인이 표현된 돈황벽화를 세밀히 실사하여 그 사례를 확장시킨 연구가 주목(33), (37)되기도 한다. 어쨌건 조우관이 표현된 지역을 고대 한국인이 실제로 방문하였는지 하는 문제는 풀어야 할 과제로 남아있다.

2014년 한국미술연구소가 기획한 돈황미술 특집은 이 분야 연구를 한 단계 높이는 보다 넓은 시야와 밀도가 드러난다는 점에서 괄목할 성과라 하겠다.

마혜수라천摩醯首羅天(Maheśhvara)이 돈황285호굴에서 제 이름을 얻기까지의 과정은 매우 흥미롭기까지 하다. 당초 285호 벽화에서의 그 도상과 유사한 것이 스타인 콜렉션에 들어있었다. 스타인은 호탄의 단단윌릭에서 출토된, 목판에 그려진 〈소를 타고 있는 삼두사비三頭四臂상〉의 존명을 알지 못하였다.24 그런데

24　스타인의 보고서[Stein, *Ancient Khotan*, vol.I, (1907)]의 유물 설명문 [p.279, pl.LX].

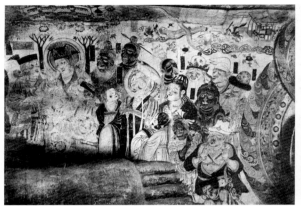
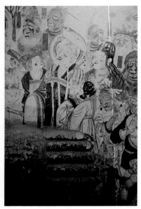

도 12-2a **열반에 든 석가모니 발치에서 애도하는 각국 왕자들**
781-848년, 중당(中唐), 돈황석굴 158호 벽화, 티벳왕 [왼편에서 두 번째,
원형두광이 있는 인물], 돈황 19bis(펠리오 편호, 지금의 158굴),
Pelliot 도록 1권, Pl. XLIV.

도 12-2b **비교 자료**
『中國石窟, 敦煌莫高窟』(二), 도판 65.

불교학자 요안나 윌리암스Joanna Williams가 1973년 한 논고에서 호탄의 경전에는
시바가 마혜수라천의 이름으로 나타남을 논증하였다. 이어서 그는 돈황석굴
285호 벽화와 운강석굴 8호의 그 존상들도 마찬가지임을 언급하였다.[25]

시바와 마혜수라천과의 관계가 학설로서 기정사실화 되어있다고 치더라도
285호 벽화의 마혜수라천상을 주제로 삼는다면(42), 그 존상이 인도에서 돈황
까지 오는 전파과정을 살피기 위해서라도 윌리엄스의 논지는 필요했을 것으로
본다.

돈황불상과 한국불상을 직접 연결짓는 시도(44), (46)는 중요한데, 한두 가지 부대
조건이 곁들여 져야한다. 즉 전파 경로가 제시되어야 할 것으로 본다. 다른 한편
158굴의 경우, 편년 설정의 단서로 왕들의 애도 장면을 들고, 티벳왕 '보드히 붓찬

25 Roderick Whitfield, *The Art of Central Asia. The Stein Collection at the British Museum*,
 vol.3 Textiles and Other Arts, (Tokyo : Kodansha, 1985), p.316. [원출: Joanna Williams,
 "The Iconography of the Khotanese Painting," *East and West* (I.S.M.E.O.) 23, (1973),
 pp.142~145].

포bod-hi btsan-po'상이 맨 앞에 위치함을 근거로 티벳 침략시기(781~848)를 석굴 조성기[(46), p.157]로 보았다. 합당한 논리로 수긍이 간다. 그런데 문제는 158굴에서 티벳왕이 있는 장면은 이미 훼손되어 현재는 보이지 않는다. 다만 1908년에 찍은 펠리오 도록[(10), p.324]에 남아있을 뿐도 12-2이다. 그러나 논문에는 그에 대한 언급이 전혀 없으며, 유사한 조건인 159굴의 사례를 들어 편년 단서로 잡고 있다. 펠리오 도록의 중요성이 다시 한번 과시되는 대목이라고 할 수 있겠다.

불가의 권속이 무장형으로 표현되는 도상성에 관해서는 국내외 학자들의 관심거리가 되어왔다.[26] 그런데 "〈유마경변〉에 등장하는 사천왕과 팔부중은 사실은 유마경에 등장하는 마왕 파피야스와 그의 마군을 묘사했을 가능성"[48]이 제기되어 돈황벽화가 갖는 종교미술 주제로서의 무진장한 특성을 다시금 실감케 된다.

IV. 전망

1. 돈황화의 미학

돈황화를 미학적 관점에서 풀이한다는 것은 쉬운 일이 아니다. 여기에 동서 미학의 개념적 접점을 찾아내는 것이 중요하다.

이 춘궈易存國는 돈황화의 미학을 다음과 같이 정리하였다.[27]

　— 정체유기성(整體有機性)

　— 내용호함성(內容互含性)

26　예컨대 임영애[『무장형 사천왕상의 연원 재고』, 『강좌미술사』 11, (1998)], 다나베 카츠미(田辺勝美)[『毘沙門天像の誕生. シルクロードの東西文化交流』, (東京 : 吉川弘文館, 1999)] 등의 학자들이 그러하다.

27　이 춘궈(易存國), 『敦煌 藝術美學 -以壁畵藝術爲中心』, (上海 : 上海人民出版社, 2005), p.412.

— 문화정합성(文化整合性)
— 불가대체성(不可代替性)
— 가치다중성(價値多重性)
— 종합원융성(綜合圓融性)

2. 돈황화의 문양

창 사나(常沙娜), 『敦煌歷代服飾圖案』, 萬里書店有限公司, 1986.
관 유후이(關友惠), 『敦煌裝飾圖案』, 華東師範大學出版部, 2010.

3. 돈황화와 고구려 고분벽화

돈황벽화에 나타난 특정 표현, 예컨대 '지그재그식式' 원근 표현은 돈황석굴 420호(隋)과 고구려 고분 삼실총 벽화(5세기 후반)에 각각 드러나고 있는데, 일찍이 미국의 동양미술사학자 M. 설리반은 고구려가 원조임을 역설한 바 있다.[28] 뿐만 아니라 일찍부터 알려진 것처럼 무용총 벽화(5세기 말~6세기 초)의 사냥장면은 돈황벽화 249호(서위)의 유사장면보다 빠르다. 한편 돈황석굴 288호의 '부채접이식' 코르니스 표현(서위 535~556)은 고구려의 진파리 4호분 벽화(6세기 전반)의 그것과 유사하여 주목이 되고 있다.

이처럼 고구려 벽화가 돈황벽화의 일정 묘사법과 유관하다는 사실은 앞으로 양자의 관계를 더 면밀히 분석해야 할 필요성을 시사한다고 하겠다. 한편 고구려 수산리 고분벽화(5세기 후반)를 비롯한 그 외의 '격자格子 문양대'가 북위대 돈황벽화(439~534)의 말각조정 천정문양과 유관하다는 점이 추론되고

28 권영필, 앞의 책(2011), p.80; 원출: Michael Sullivan, *The Birth of Landscape Painting in China*, (Berkeley : Univ. of California Press, 1962), p.144.

있기도 하다.[29]

4. 돈황화와 담징

고구려의 담징曇徵이 610년에 도일한 사실은『일본서기日本書記』에 나와 있다. 또한 알려진 대로 그는 일본에 채색, 지묵, 연애碾磑를 전했으며, 한편으로는 법륭사 금당 벽화를 그린 장본인으로 평가되기도 하였다. 그런데 근년의 일본학계는 담징의 중요성을 치지도외시하는 경향으로 나가고 있다.[30] 금당 벽화를 통해 담징화법을 유추한다면 그것은 돈황벽화의 수법과 연관될 수밖에 없다는 점을 인지하게 된다.

V. 결어

돈황미술은 그 자체의 본질을 분석하는 소위 '돈황화를 돈황화답게' 만드는 것이 무엇인지 밝혀내는 작업이 중요하다. 그럼에도 돈황미술은 그 지정학적 위치가 그렇듯 외래화법과의 연관이 복잡하고, 거기서 분출되는 다양한 요소가 주변에 강한 영향을 끼치기에 일종의 용광로와 같은 역할을 한다고 할 수 있다.

일본의 돈황미술 연구는 1930년대의 마쓰모토 에이이치松本 榮一에서 출발하여 1950년대의 아키야마 테루카쓰秋山 光和를 거쳐, 80년대에 와서『강좌돈황』을 완성한다. 중국의 경우는 1920년대의 천 완리陳萬里에서 싹을 보이고, 1950년대의 셰 즈류謝稚柳에서 어느 정도 비평적인 관점이 드러나며, 그리고 1980년대의 돤 원제段文杰에 와서 정리된다. 중국의 이러한 연구 속성은 국제성과는 무관한

29 권영필은 고구려 벽화의 특정 문양과 돈황벽화의 유사 문양이 상호 연관성이 있다는 이론을 시론적으로 제시한 바 있다. 이 책의 제2부 4장「실크로드와 문양의 길」부록 참조.
30 권영필, 앞의 책(2011), pp.83~89.

별개의 노선으로 보인다.

　한국에서의 돈황미술 연구는 1980년대에 돈황화의 초기화 과정을 거쳐, 2000년에 들어와서야 다소간 연구의 국제성을 띠며, 이런 경향은 2010년대에 들어와 더욱 활성화된다. 그 점은 주제 선정과 참고문헌에서 두드러진다. 전반적으로 회화에 비해 조각 부문은 열세라고 해야겠다. 한편 돈황석굴 건축과 돈황화에 표현된 건축적 요소를 한국 건축과 비교하는 관점이 새롭게 시작되는 것은 괄목상대할 부분이라 아니할 수 없다.

부록 : 한국의 돈황화 논저 총목록 (1980~2014)

번호	연도	논문명
(1)	1981	권영필, 「동양산수화론의 구미역본(歐美譯本)과 저술 -돈황 산수요소 서설」, 『미술자료』 28, 국립중앙박물관; 권영필, 『실크로드 미술 -중앙아시아에서 한국까지-』, 열화당, 1997, pp.65~84 所收.
(2)	1984	권영필, 「한국불화에 나타난 산수요소의 원류와 그 발달-돈황벽화와 관련하여」(Ⅰ), 『미술자료』 35, 국립중앙박물관; 권영필, 『실크로드 미술 -중앙아시아에서 한국까지-』, 열화당, 1997, pp.105~140 所收.
(3)	1985	권영필, 「한국불화에 나타난 산수요소의 원류와 그 발달-돈황벽화와 관련하여」(Ⅱ), 『미술자료』 36, 국립중앙박물관; 권영필, 『실크로드 미술 -중앙아시아에서 한국까지-』, 열화당, 1997, pp.105~140 所收.
(4)	1990	문명대 감수, 『중국대륙의 문화』 3 (河西回廊·敦煌), 동국대학교 편, 한언.
(5)	1992	권영필, 「돈황벽화 연구방법 시탐」 『미술사학』 4, 미술사학연구회; 권영필, 『실크로드 미술 -중앙아시아에서 한국까지-』, 열화당, 1997 所收.
(6)		유마리, 「중국 돈황 막고굴(17굴) 발견의 관경변상도(파리 기메동양박물관 소장)와 한국 관경변상도(일본 서복사 소장)의 비교 고찰 -관경변상도의 연구(I)」 『강좌미술사』 4, 한국미술사연구소.
(7)	1994	김리나, 「당 미술에 보이는 조우관식의 고구려인 -돈황벽화와 서안출토 은합을 중심으로-」 『이기백선생고희기념 한국사학논총(상)』, 한국미술사연구소.
(8)		동아갤러리, 『중국 돈황 대벽화』.
(9)		박은화, 「수·당대 돈황 막고굴의 유마힐경변상화」 『고고미술사론』 4.
(10)	1995	로더릭 위트필드(Roderick Whitfield), 권영필 역, 『돈황』, 예경출판사.
(11)	1997	마시창(馬世長), 「돈황막고굴의 굴전실건축유지 연구」 『강좌미술사』 9, 한국미술사연구소.
(12)	1999	다가와 준조(田川 純三), 박도화 역, 『돈황석굴』, 개마고원.
(13)	2002	김혜원, 「돈황 막고굴 제321굴 〈보우경변(寶雨經變)〉에 보이는 산악 표현의 정치적 의미와 작용」 『미술사와 시각문화』 1.
(14)		박성혜, 「돈황막고굴 불교벽화에 나타난 당대 회화의 영향-서안지구 당묘실벽화를 중심으로」 『중앙아시아연구』 7, 중앙아시아학회.

번호	연도	논문명
(15)	2003	박아림, 「고구려 벽화와 감숙성 위진시기(돈황 포함) 벽화 비교 연구」, 『고구려발해연구』 16, 고구려발해학회.
(16)		류진바오(劉進寶), 전인초 역, 『돈황학이란 무엇인가』, 아카넷.
(17)	2004	서용, 『영원한 사막의 꽃. 돈황』, 여유당
(18)	2005	김혜원, 「돈황 막고굴 당대 〈유마경변〉에 보이는 세속인 청중의 도상과 의미」, 『미술사의 정립과 확산』 2권.
(19)	2006	김혜원, 「돈황의 지역적 맥락에서 본 초당기 음가굴(陰家窟)의 정치적 성격」, 『미술사학연구』 252.
(20)		박현영, 「돈황석굴 벽화의 식물문양에 드러난 문화적 수용」, 『현대미술연구소 논문집』 9.
(21)	2007	권영필, 「돈황과 한국 -나의 체험적 돈황미술기(美術記)를 바탕으로-」, 〈세계의 돈황학〉 중앙아시아학회 2007년도 국제학술대회 Proceedings; 권영필, 『문명의 충돌과 미술의 화해 -실크로드 인사이드』, 두성출판, 2011 所收.
(22)		오카다 켄(岡田 健), 「동서문화 교류의 증거, 돈황벽화의 보존」, 〈세계의 돈황학〉 중앙아시아학회 2007년도 국제학술대회 Proceedings.
(23)		서용, 「돈황벽화의 모사기법 연구」, 〈세계의 돈황학〉 중앙아시아학회 2007년도 국제학술대회 Proceedings.
(24)		키라 사모슉(Kira Samosyuk), 「막고굴 전래 올덴부르크 컬렉션」, 〈세계의 돈황학〉 중앙아시아학회 2007년도 국제학술대회 Proceedings.
(25)		자크 지에스(Jacques Giès), 「기메박물관 소장 화엄경 십지품 변상도」, 〈세계의 돈황학〉 중앙아시아학회 2007년도 국제학술대회 Proceedings.
(26)		수잔 위트필드(Susan Whitfield), 「국제돈황프로젝트와 영국의 중앙아시아 유물」, 〈세계의 돈황학〉 중앙아시아학회 2007년도 국제학술대회 Proceedings.
(27)	2008	김혜원, 「차안과 피안의 만남 : 돈황 막고굴의 〈서방정토변〉에 보이는 건축 표현에 대한일고」, 『미술사연구』 22.
(28)	2010	김혜원, 「둔황 막고굴 제220굴 〈서방정토변〉의 해석에 대한 재검토」, 『미술사와 시각문화』 9.
(29)		나가사와 카즈토시 (민병훈 역), 『돈황의 역사와 문화』, 사계절.
(30)		오지연, 「돈황 寫本 『묘법연화경』 異本에 관한 고찰」, 『불교학연구』 제25권.
(31)		장희정, 「돈황(敦煌) 막고(莫高) 제196굴 〈노도차투성변상도(勞度差鬪聖變相圖)〉의 검토」, 『선문화연구』 9.
(32)		진명(陈明) · 임효례(任晓礼), 「돈황 막고굴 송씨부인출행도에 관한 연구 : 당대의 명부(命婦)와 노부제도를 겸하여」, 『아시아민족조형학보』 8-1.
(33)	2011	리신(李新), 전영란 역, 「돈황석굴에서 발견된 고대 한반도 자료에 관한 연구:막고굴 제61굴 《오대산도(五臺山圖)》를 중심으로」, 『동아인문학』 20.
(34)	2012	박진재 · 이상해, 「둔황 막고굴 벽화와 고구려고분군 벽화에 나타난 성곽도 연구」, 『대한건축학회 논문집』 28-2.
(35)	2013	박근칠, 「돈황막고굴 "유마힐경변(維摩詰經變)" 도상의 시기적 변화와 그 의미」, 『한성사학』 28.
(36)		왕후이민(王惠民), 「西方净土变形式的形成过程与完成时间」, 『동양미술사학』 2.
(37)		리신(李新), 「돈황고대조선반도도상(朝鮮半島圖像)조사연구」(제2회 경주 실크로드 국제학술회의 발표요지문) / 敦煌和絲綢之路國際學術硏討會(蘭州).

번호	연도	논문명
(38)	2013	정호섭, 「조우관(鳥羽冠)을 쓴 인물도의 유형과 성격 -외국자료에 나타난 古代 한국인의 모습을 중심으로-」, 『영남학』 24.
(39)		조윤재, 「고대 한국의 조우관과 실크로드-연구사 검토를 중심으로-」, 『선사와 고대』 39.
(40)		조정식 · 김버들 · 조재현 · 김보람, 「돈황 막고굴 벽화내 다보탑의 주처(住處)공간적 의미와 그 변화 연구」, 『건축역사연구』 22-6.
(41)	2014	권영우, 「돈황 막고굴 제285굴의 형제(形制)와 장엄(莊嚴)의 의미와 기능」, 서울대학교 고고미술사학과 석사학위논문.
(42)		김성훈, 「돈황 막고굴 제285굴의 마혜수라천 연구」, 『강좌미술사』 42, 한국미술사연구소.
(43)		김현정, 「돈황 332굴 석가설법도 고찰」, 『강좌미술사』 42.
(44)		문명대, 「돈황 410굴 수대 미륵삼존불의상(倚像)과 삼화령미륵삼존불의상의 연구 -돈황석굴 불상의 특징과 그 교류」, 『강좌미술사』 42.
(45)		유경희, 「돈황석굴 보문품변상(普門品變相)의 전개와 구마라십(鳩摩羅什) (344~413)譯 묘법연화경(妙法蓮華經)의 영향」, 『강좌미술사』 42.
(46)		유근자, 「돈황 막고굴 158굴 열반도상의 연구」, 『강좌미술사』 42.
(47)		전호련, 「돈황 막고굴의 화엄경변상도에 대한 고찰」, 『한국불교학』 69, 한국불교학회.
(48)		주수완, 「막고굴 335굴 유마경변의 도상분석을 통한 사천왕 도상연구」, 『강좌미술사』 42.
(49)		최선아, 「돈황(敦煌) 막고굴(莫高窟) 제61굴과 오대산(五臺山) 문수진용(文殊眞容)」, 『민족문화연구』 64.
(50)		현승욱, 「돈황 막고굴 벽화에 나타난 불교사원 종·경루의 건축형태 및 배치에 관한 연구」, 『대한건축학회 논문집: 계획계』 30-4.

13장 | 미술사상(美術思想) 에세이
- 화정박물관 발표의 여운 -

Ⅰ. 들어가며

나에게도 미술사상이란 것이 있었던가. 아마도 나에게는 사상이라기보다는 '관심사'가 있었던 게 아닌가 싶다. 이 장에서 논하는 글은 나의 관심사의 핵심을 내용으로 하는 에세이이다. 나는 대학에서 미학을 전공한 것이 그 후의 나의 사고를 줄곧 지배했다고 생각한다. 한편 박물관에 근무한 이래 실크로드 주제를 연구하게 된 것 또한 나의 관심의 주된 향방으로 작용했다. 2011년 가을 제4회 〈화정미술사강연〉에서 나는 3주에 걸쳐 특강을 했다. 이 강연의 주관자인 화정박물관은 원로로 하여금 일생의 작업 중 강조하고 싶은 부분을 발표하게 하고, 그 기회에 학자 자신만의 생각과 그에 대한 자료를 정리할 기회를 갖도록 하는 기획의도를 가졌던 것이 아닌가 하는 자의적 해석도 해본다.

거기에서 나는 위에 말한 대로 미학적 방향과 함께 실크로드에 치중하여 발표를 하였다. 대표적인 두 사례를 여기에 소개한다. 첫째 주제는 근세 독일의 미학자 젬퍼G. Semper(1803~1897)에 관한 것인데, 그의 존재는 흥미롭게도 대립각을 세운 이론적 공격자의 비판을 통해 더 알려지게 되었다. 20세기 초의 양식론자 중에 한 사람인 알로이스 리글Alois Riegel(1858~1906)은 양식발전이 시각과 촉각의 변화에 의해 이루어지며, 그 내재적 동인動因으로서 예술의욕藝術意欲, Kunstwollen이 작용한다고 보았다.[1] 그런데 동시대의 학자로서 젬퍼는 예술기능

1 '예술의욕'은 리글의 중심개념이다. 여기에 대해서 리글 연구자인 Margaret Olin은 다음과 같이 말하고 있다. "시각적이고, 촉각적인 평면성에 대한 관심 배후에 인간이 가진 세계와의 연

Kunstkönnen을 중시하여 양식은 사용목적·재료·기술에 의해 지배된다고 판단하여,[2] 이러한 유물론적 사관이 리글과 대립되어 공격의 대상이 되었던 것이다. 흥미롭게도 후대에 젬퍼는 리글의 명성에 힘입어 오히려 빛을 본 모양이 되었다.

어쨌든 위에 쓴 것처럼 나도 리글을 통해 젬퍼를 알게 되었지만, 지금의 나의 입장은 젬퍼의 이론이 미술사의 어떤 국면을 해석하는 데에 더 도움이 된다고 믿는 편이다. 나아가 젬퍼의 새로운 관점을 찾아내고, 그를 재해석하고자 하는 것이다.

둘째 주제는 실크로드 미술문화가 동아시아에 어느 정도 직접적인 영향을 주었느냐 하는 문제이다. 이미 앞에서 간략하게 다루었지만(10장「일본의 서양 미적 이니시에이터」), 특히 일본 16세기 전통회화에 나타난 금지金地 배경의 근원이 무엇인가 하는 점이다. 예수교 성상화의 영향이라는 관점, 또는 전통회화와의 연관 속에서, 즉 전통회화의 연장선상에서 그러한 기법이 유행되었다는 관점,

관(relation)의 유형과 정도에 대한 관심이 존재한다. 예술가가 일정한 방식으로 볼 수 있는 세계를 창조하는 데에 숙달되기를 추구하는 것이 바로 이 (세계와의) 연관이다. '인간의 모든 욕망은 인간과 세계, 즉 가장 포괄적인 의미에서 인간의 내부와 외부에 있는 세계와의 관계를 만족스럽게 형상화하는 방향으로 향해있다. 이 조형적인 예술의욕(Kunstwollen)은 인간과 감성적으로 지각할 수 있는 사물의 현상(외양)과의 관계를 조정한다.'[SK, p.401] 달리 말하면, 인간은 여러 형태들을 인간사(세상)에서 보기를 좋아하는 형태들과 평행 관계 속에 놓이게 한다." Margaret Olin, *Forms of Representation in Alois Riegl's Theory of Art*, (Pennsylvania : Pennsylvania State University Press, 1992), pp.151~152; Alois Riegl, *Spätrömische Kunstindustrie*, (Darmstadt : Wissenschaftliche Buchgesellschaft, 1973), p.401 [Original Text: Wien, 1927].

2 Wilhelm Waetzoldt, *Deutsche Kunsthisstoriker*, Bd.2, (Berlin : Wissenschaftsverlag Volker Spiess, 1986), p.132, "젬퍼의 자연과학적 실증주의는 사용목적(Gebrauchszweck), 재료(Werkstoff), 생산도구 -기술- (Werkzeug und Verstellungsverfahren)의 연관성에서 우리로 하여금 순수한 실증주의적 양식론을 추론케 한다."『美學事典』增補版, 다케우치 토시오(竹內 敏雄) 編修, (東京 : 弘文堂, 1983), p.81. Udo Kultermann, *Geschichte der Kunstgeschichte*, (Frankfurt/M : Ulstein, 1981), p.288.
이 책의 제4부 10장 주26 참조.

아니면 전통 불화 등에 활용되었던 금박, 금지, 또는 '키리카네切金' 기법이 16세기 중엽에 들어온 유럽 성상화의 충격에 의해 되살아남으로써 전통 회화에 영향을 주었다는 관점 등을 생각해 볼 수 있을 것이다. 이러한 제반 관점들을 여기에서 다루고자 한다.

II. 사용목적 · 질료 · 기술

1. 젬퍼의 이론

19세기의 유럽은 정신적으로 헤겔(1770~1831) 철학의 심연에서 벗어나려는 제반 경향들이 대두되었다.[3] 미학에 있어서도 관념론적 사유를 바탕에 두는 반면, 점차 감성의 중요성을 인정하는 쪽으로 방향을 잡는다. 또한 이 과정에서 자연과학의 중요성을 인식하기 시작한다.

그리하여 19세기 중엽에는 다윈의 진화론을 비롯, 자연과학적 실증주의가 대두되면서 젬퍼는 건축에 기초한 그의 양식이론을 실증적 입장에서 전개하였다. "테오도르 핏셔Friedrich Theodor Vischer(1807~1897)와 젬퍼의 머리 위에서 뷰흐너Louis II Büchner(1824~1899)와 다윈(1809~1882)이 함께 헤겔파에 대립하여 정신적 투쟁을 벌렸다."[4] 핏셔는 본래 헤겔 학파였으나 19세기 후반으로 가면서 관념론에서 벗어나는 경향을 보였고, 젬파와 친분을 맺기도 하였다.[5] 여기에서 특

3 "헤겔의 미학은 事實性方向(Faktenorientiertheit)의 길에 큰 걸림돌로 남겨져야만 했다." Stephan Nachtsheim, *Kunstphilosophie und empirische Kunstforschung 1870-1920*, (Berlin : Gebr. Mann Verlag, 1984), p.64.

4 Wilhelm Waetzoldt, 앞의 책, p.131. Büchner는 19세기 과학적 유물론자 중의 한 사람이다.

5 '전환기 독일미학' 전문가인 Stephan Nachtsheim도 "이미 F. Th. 핏셔는 방대한 그의 미학저서에서 헤겔 이론의 중심 테제와 결별하였다"고 평하고 있다. Stephan Nachtsheim, 앞의 책, p.79; 또 다른 자료에서는 다음과 같은 사실을 찾을 수 있다. "1857년에 Vischer는 그의 저서 *Ästhetik oder Wissenschaft des Schönen* (6 Bde.)을 완성하였고, 다음과 같은 여러 사람들과

히 젬퍼가 다윈과 동류로 구분된다는 점이 주목된다.

젬퍼의 입장은 리글과 비교함으로써 더 두드러진다.

"젬퍼의 이론은 예컨대 로코코 양식의 뼈대로서의 구축적인konstruktive 양식들이 해체되는 바와 같은 일정한 기술적 전제technische Prämissen를 본래 기정사실로 인정한다. 리글의 생각은 시각적인 공간표상이 구조적인 tektonisch 공간표상에 따른다는 확고한 심리학적 전제에 근거한다. 젬퍼와 리글은 다 같이 예술적 발전의 사례들을 파악할 수 없는 가상적 전제에서 벗어나게 한다. 이들은 과학적 정확성의 이상을 추구한다. 그러나 젬퍼에 있어서는 사료편찬적-미학적인 이상이 수공업적 경험들과 연관되어 있고, 반면 리글에 있어서는 비평-문헌학적 학문의 훈련성이 실험적인 자연과학의 사유필연성과 연관되어 있다."[6]

한마디로 젬퍼는 건축연구가로서 수공업의 중요성을 인정한다. 나아가 젬퍼의 이론은 테오도르 핏셔의 아들, 로버트 핏셔를 통해 보증된다.

"가장 충만한 정신적 상태에 있었던 로버트 핏셔는 물질이 가지고 있는 양식형성의 자연력에 관한 젬퍼의 이론으로부터, 또 다른 한편으로는 시각적 형식감정의 심리학으로부터 위대한 예술가가 가지고 있는 '물질감각 Stoffsinnigkeit', 즉 예술적 환상의 '물질적 변형'에 관한 자기 이론을 구축하였다. 선호하는 질료들은 예술적 시각·표상방식을 자기식으로 침투시킨다.

친교를 맺었다. Gottfried Keller, Jacob Burckhardt, Gottfried Semper, Mathilde Wesendonck und Richard Wagner 등." [https://en.wikipedia.org/wiki/Friedrich_Theodor_Vischer (2016.08.29)].

6　Wilhelm Waetzoldt, 앞의 책, p.134.

창조자의 정신은 물질의 본성 — 거기에서 작품을 만들어내는 —을 어느
일정한 정도까지 따른다."[7]

여기에서도 젬퍼의 물질성은 단순한 물질이 아니라, 작가의 힘이 가해질 때,
순응하여 양식을 형성하는, 물과 자아(정신)의 상호선택적 우월성이 내재된 물
질인 것이다. 나아가 이런 이론이 로버트 핏서에까지 영향을 미쳤다는 것은 젬
퍼가 단순한 유물론자의 범주를 넘어서고 있음을 시사한다.

사실상 질료와 기술에 무게를 둔 젬퍼의 양식 이론가로서의 진면목은 질료
와 기술의 배후에서 인문적인, 정신적인 요소들이 동시에 작용한다는 작품생산
의 구조에서 잘 드러난다. 젬퍼에 있어서 "예술과 예술생산은 이질적 요소들로
서 나타난다. 미술작품은 다음과 같은 여러 요소들에 의해 기술적·합목적적인
과정의 산물로 규정된다. 즉 사용된 물질의 물리적인 특성에 의해, 생산 기술
(자연법칙의 제약 하에서)에 의해, 자기의 사용목적에 의해, 일정한 지리적, 역사
적, 개인적인 제약에 의해, 그리고 종국에는 부수적인 목적들(종교적, 사회적, 상
징적인 제반 요소들)에 의해 규정된다"[8](상점은 필자)는 것이다.

이러한 젬퍼의 양식론에서 표출되는 심층적 구조는 프랑스의 비평가 제르멩
바장Germain Bazin의 해석에 의해 더욱 극명해진다. 바장은 젬퍼를 '예술 환경론'
을 주창한 떼느H. Taine(1828~1893)와 비교하는 등 한층 격을 높여 평가하고 있다.
즉 "일반적으로 사람들은 젬퍼의 물질주의에 대해 엄격하였다. 특히 그에 대해
리글은 비판적이었다. 그런데 만일 누가 젬퍼의 저서를 통독하였다면, 의심할
바 없이 그에 대해 보다 공정한 평가를 내릴 수 있었을 것이다. 사실상 젬퍼는
그의 주저 제1부에서는 물질과 테크닉에 관한 것만 논하였고, 제2부에서 지리
적인, 민속적인, 기후적인, 종교적인 영향에 손을 대었는데, 이것은 요컨대 떼느

7 위의 책, p.137.
8 Stephan Nachtsheim, 앞의 책, p.79.

Taine가 '땅le terrain'에 대해 언급한 그것과 같다. 마지막으로 제3부에서는 예술가 자신과 파트롱에서 나온 개인 유형의 영향을 연구하였다. 건축가인 유젠느 비올레-르-뒤Eugène Viollet-le-Duc(1814~1879)의 이론은 그와 동시대인인 젬퍼의 이론이 독일에서 얻은 큰 반향과 마찬가지의 성과를 거두었다"[9]고 바장은 젬퍼를 에둘러 옹호하였다.

이러한 맥락에서 보면 "젬퍼에 있어서 양식은 '예술현상의 예술론적 성립사와의 일치로, 또한 예술론 생성의 모든 예정조건과 환경들과의 일치'로 간주된다"[10]고 하는 평가라든가, "작품의 질료, 작품의 도구, 양식의 문제와 테크닉의 문제 등은 예술가의 활동을 지배하는 힘이다. 그리고 예술가는 이 힘에 의존해서 예술의 본질과 발전을 생각한다"[11]는 젬퍼의 해석은 강한 설득력을 갖는다.

젬퍼 자신도 자기의 주저에서 양식문제와 테크닉과 질료의 연관성을 강조한다. "양식의 첫 번째 원칙은 본질적인 미술 테크닉에서 확립된다는 점은 의심의 여지가 없다" 또한 양식론의 본질에 대해 정의한다. "형식미의 모든 미학적인 특성은 조화, 율동, 비례, 대칭 등과 같은 집합적인 성격이다. 그에 반해 양식론은 총체적인 것으로서가 아닌, 생산과 결과로서의 미를 단일적einheitlich으로 파악한다. 양식론은 형식 자체가 아닌, 형식의 구성분자들, 즉 이념, 힘, 질료와 수단 등을 추구한다"고 결론짓는다.[12]

결국 젬퍼는 자기 이론의 큰길로 통하는 대문을 타자, 즉 리글의 명성에 의해

9 Germain Bazin, *Histoire de l'histoire de l'art de Vasari à nos jours*, (Paris : Albin Michel, 1986), p.136. 여기서 말하는 젬퍼의 주저는 p.136의 주37에 나온 Der Stil in technischen und tektonischen Künsten, (1861~1863)을 말하는 것으로 보인다.

10 Stephan Nachtsheim, 앞의 책, p.79.

11 Wilhelm Waetzoldt, 앞의 책, p.130.

12 Gottfried Semper, *Der Stil in den technischen und tektonischen Künsten oder praktische Ästhetik: ein Handbuch für Techniker, Künstler und Kunstfreunde (Band 1): Die textile Kunst für sich betrachtet und in Beziehung zur Baukunst*, (Frankfurt a. M. : Verlag für Kunst und Wissenschaft, 1860~1863), p.VII [이 Text를 제공한 민주식 교수에게 감사를 표한다].

서가 아닌, 자력에 의해 스스로 열어젖힌 것이라 해야겠다. 그를 평가하는 이러한 명제는 적어도 그에 있어서 '사용 목적'은 '이념과 힘'을 내포한다는 전제하에서 성립된다. 리글과 무관한 젬퍼 이론의 자족적 존립성을 찾아낸 것은 젬퍼의 재발견이라고 해야겠다.

2. 질료로서의 금

당초 화정 발표에서는 옛 간다라의 초기 불상조각의 재료가 조각성에 미치는 영향에 관해 언급했던 것이다. 여기에서 간단히 리뷰를 해보자. 간다라 불상의 재료인 편암片巖은 그 고장에서 나는 돌이다. 따라서 돌의 성질을 잘 파악하고 있는 사람은 그 고장의 사람들과 장인들이다. 그런데 작품의 외양은 그리스 · 로마 풍이다. 이렇게 되면 질료와 기술 사이에 마찰계수가 형성된다. 불상을 만든 장인이 그 지방 사람이라면, 그리스 로마식의 외래 기술을 익혀야 할 것이고, 반대로 장인이 외래인이라면, 고유한 간다라 돌의 속성을 파악해야 할 것이다.

불상의 질료에 대해 관찰하자면 무엇보다도 선先 간다라 조각, 즉 불상이 만들어지기 이전의 간다라 돌로 만들어진 조각물들을 관찰해야 할 것이다. 돌의 성질과 돌이 얼마만큼 기술을 용인하는지 살펴야 할 것이다. 이점에 대해 젬퍼는 다음과 같이 언급하였다. "각각의 물질과 각각의 기술은 동시에 자기에게 적합한(가장 쉽게 실행할수 있기 때문에) 형상들을 찾아낸다."[13] 이 양자의 상관관계를 파악한 후에 다시 간다라 불상으로 돌아간다면, 불상의 기술적 속성을 일층 용이하게 인지하게 될 것이다.

나아가 양식 변천에 있어서도 젬퍼의 언급에 귀 기울일 필요가 있다. 즉 "항상 양식변천은 물질, 기술, 목적의 결정자에 가역적可逆的으로 속박된다."[14] 말하

13 Stephan Nachtsheim, 앞의 책, p.79.
14 위와 같은 곳.

자면 이 세 요소들이 양식변천의 동기를 부여한다는 것이다. 특히 사용목적의 경우에는 이들 이외의 부수적인 요소, "종교적, 사회적, 상징적인 제반 요소들"이 작용한다. 예를 들면 양식변천의 의미에서 바미얀 대불 같은 대형불상은 기본적인 3요소들의 제한을 받는다. 대불에 있어서는 순전히 통돌로 만들거나, 전체를 금속으로 주조하는 것이 가능하지 않다. 이것은 질료의 제약이다. 또한 기술적인 면에서도 제약이 따른다. 그러나 서방에서 개발된 스투코 기법이 간다라인들에게 전해지고, 숙달됨으로써 대불의 길이 열린 것이다. 본질적으로는 대불에 대한 종교적 욕구와 상징성이 전제되면서 '사용 목적'을 충족시켰던 것으로 봐야 할 것이다.

여기에서 한가지 흥미 있는 상상을 하게 된다. 만일 바미얀의 53m나 되는 대불을 철불로 만든다면 어떻게 될까. 말할 것도 없이 5세기 전후의 그 당대에는 불가능이다. 그러나 만일 19세기 말에 만든다면 가능할 것인가. 에펠탑은 1889년에 만든 234m의 철탑이다. 이런 제작 실력이면 아마도 가능할 것 같기도 하다. 그렇더라도 통주조 기법은 어려울 것이다. 그러면 여기에서 다시금 젬퍼의 생산조건으로 돌아가 보면, '역사적'이란 언급을 발견하게 된다. 따라서 역사는 시간을 의미하기에 사용목적, 질료, 기술의 3 조건이 시간의 절대적 제약을 받는다는 사실을 알게 된다.

이제 방향을 바꾸어 질료로서의 금에 대해 관찰해 보자. 인류의 금문화는 최고 지배계층의 위세품으로 출발하였다. 그것은 금이 가진 상징언어인 '빛', '권위', '최고'라는 표상이 금관을 비롯한 장신구들을 제작하게 하였다. 남아있는 가장 오래된 금장신구들은 흑해연안의 바르나Varna 지역 출토의 기원전 제5밀레니엄기에 속한다. 한편 기원전 7세기 말의 스키타이의 한 고분(아르잔 2 쿠르간의 5호분)에서는 9,300점의 출토 유물 중에 무려 5,600점의 금유물들이 쏟아져 나

와 놀라운 금 선호 사상을 엿보게 하였다.[15]

그러나 누금 테크닉 등의 기법을 활용하여 미적 감각을 살린 유물들은 기원전 5~4세기 그리스 고전기와 페르시아의 아케메네스조의 유물들이 대표적이다. 이어서 알렉산더 대왕의 동점과 그 이후 헬레니즘기(기원전 330~30) 동안 그리스 금공과 오리엔트의 금공이 융합되면서 누금 테크닉과 보석 감입의 양식이 보편화되었고, 이것이 스키타이 등 유목문화에 영향을 끼친다. 이러한 금공예 양식은 실크로드를 타고서 동점하여 북중국과 중원에까지 세력을 뻗는다. 기원후 5세기 전후한 시기에 이르면 한반도에까지 전파된다.[16]

인류 역사상 금 만큼 유용한 금속도 없다 할 것이다. 금은 시초부터 젬퍼의 3요소, 즉 사용목적(상징성), 재료, 기술의 조건을 충족시킨 존재이다.

Ⅲ. 일본 카노파 그림의 금색 배경과 예수교 교단의 성상화

1. 런던의 〈일본 미술 특별전〉(1981년)

1981년에 영국의 왕립 아카데미 주관으로 개최된 〈에도시대(1600~1868) 미술전〉에는 일본 미술의 대표급 작품들이 초치되어 대성황을 이루었다. 그중에 나의 관심을 집중시킨 작품은 카노 에이토쿠狩野 永德(1543~1590)의 금지착색金地着色의 그림(국립도쿄예대 소장)과 역시 금지착색의 남만南蠻 주제의 병풍화(일본황실 소장)였다. 이들 작품에 대해 전시도록에는 다음과 같이 해설되어 있다. "특히 대형 작품을 위한 탁월한 장식적 고안을 한 것은 카노파였다. 배경에 금지를 처음 사용한 이는 카노 에이토쿠인 것으로 전해진다. 에이토쿠가 이 아이디어를 창안해 내었는지, 또는 새로 수입된 스페인과 포르투갈의 성화에서 그것을

15 이 책의 제1부 2장 「실크로드와 황금문화」 참조.
16 위와 같음.

받아들였는지는 확실치 않다. 그렇지만 이 아이디어는 매우 효과적이었고, 당대 다이묘들의 장대한 취향에는 안성맞춤이었다"라고.[17] 이 내용은 도록 편집자인 W. 왓슨이 쓴 것으로 보인다.

여기에서 금지金地가 서양 성상화의 영향일지도 모른다는 점이 나의 학적 호기심을 자극하였다.[18] 한편 일본미술 연구가인 페인Robert T. Paine은 이 주제에 대해 일본의 불화의 전통기법인 '키리카네切金'와 무관치 않다는 입장을 펴면서 견제구를 던지고 있어[19] 이 문제가 심상치 않은 복잡성을 가지고 있을 것이라는 예견을 가지게 되었다. 어쨌건 1980년대에 이 문제를 더 개진시켜 나가기에는 나에게 더 급한 일들이 많았다. 그러다가 2003년에 16세기 일본 회화에 나타난 「문명의 충돌과 미술의 화해」라는 논문을 준비하면서 다시금 이 주제가 새롭게 나를 지배하였다.[20]

그러나 이 주제를 진전시키는 일은 쉽지 않았다. 그것을 해결하기 위해서는 보다 광범위한 차원의 일본미술에 대한 식견이 요구되었고, 또한 한국에 일본미술 연구자료가 거의 없다시피한 사정은 더 결정적이었다. 이렇게 중요한 주제를 오랫동안 묵혀두었던 이유이다.

17 William Watson ed., *The Great Japan Exhibition. Art of the Edo Period 1600-1868*, (London : Weidenfeld and Nicolson, 1981), p.38.
18 여기에서의 서양 성상화는 〈해양 실크로드〉를 통해 1549년 일본에 도착한 프란시스 하비에르(St. Francis Xavier, 1506~1552)가 선교용으로 가져온 그림을 말한다.
19 Robert T. Paine and Alexander Soper, *The Art and Architecture of Japan*, (Middlesex : Penguin Books, 1974), pp.50~51, 93. 페인은 초기 절금기법이 東大寺 法華堂의 梵天像(8세기 전반)에 가해진 것으로 말하고, 회화에 나타난 예로는 高野山 龍光院 소장의 〈絹本着色傳船中湧現觀音島〉(平安[794~1185] 후기)를 들고 있다. 그리고 그 관음도의 절금법이 후대 장벽화의 장식미를 높이는 데 사용된 기법의 선례가 되는 것으로 보고 있다. 그 밖에 유사례로는 京都 東寺 소장의 〈제석천도〉[도44A]를 꼽고 있다.
20 제12회 韓日(日韓)美學會 학술심포지움에서 "文明の衝突と美術の和解 -日本の初期洋畵を中心に-"라는 제목으로 발표(2004. 8. 10, 廣島大學 學士會館)하였다.

2. 새로운 계기

근년에 동아시아 불화 연구자로서, 특히 일본학에 밝은 정우택 교수를 통해 새로운 정보를 접하게 되었다. 정 교수의 지인인 나미키 세이시並木誠士(국립교토 공예섬유대학) 교수의 내한 때에 그에게 카노파 회화에 끼친 서양 성상화의 영향에 대해 물을 기회가 있었다. 그것에 대해 나미키 교수는 카노파의 금지金地 작품은 외래 영향이라기보다는 전통화에 사용되어 오던 기법의 연장선상의 사례라는 요지의 견해를 개진하였다.[21] 더욱이 나미키 교수로 말하면 카노 에이토쿠가 금지 표현을 구사한 작품인 〈낙중낙외도洛中洛外圖〉 연구의 권위자로 알려져 있는 터였기에 서양 쪽에 무게를 두었던 나는 의기소침하지 않을 수 없게 되었다.

〈낙중낙외도洛中洛外圖〉는 낙중·낙외, 즉 교토京都와 그 교외의 경관을 묘사한 회화다. 특히 전국시대(1467~1573)에 출현한 낙중낙외도 병풍은 도시 곳곳의 풍경을 세밀하게 묘사하고, 한눈으로 교토의 내·외를 묘사하여, 거기서 생활하는 귀천 상하의 자태를 생생하게 그려내고 있다. 현존하는 낙중낙외도 병풍은 알려진 것만해도 70점은 넘는다. 이러한 낙중낙외도 병풍 가운데 전국시대

21 그때 그 물음에 대해 나미키 세이시(並木 誠士) 교수는 서양 영향설을 부인한다고 간단히 대답하였고, 후에 일본으로부터 정우택 교수에게 다음과 같은 내용을 보내왔다.
"저는 조금 다른 견해입니다. 서양 회화 접촉보다도 앞선, 15세기 말부터 16세기 초에 金地를 회화표현에 사용하기 시작했다고 생각합니다. 카노 모토노부(狩野 元信)의 중국 수출용 병풍도 16세기 전반에는 제작되어 있었으며, 토사파(土佐派)의 〈松圖병풍〉 등도 그때라고 생각합니다. 초창기의 〈柳橋圖〉 등도 원시적이지만 금박을 사용하고 있습니다. 문헌적으로도 15~16세기에 걸친 선승의 시문 등에 금병풍의 존재를 생각하게 하는 것이 있습니다. 서양 회화와 접촉한 것은 큰 사건이라고 생각합니다만, 금사용에 관해서는, 그것과 별도로 해석을 하는 것이 좋을 것 같습니다" [고견을 주신 나미키 세이시 교수께 감사를 표한다.]
이 내용들은 나미키 세이시의 저서 『繪畵の變 -日本美術の絢爛たる』, (東京 : 中公新書, 1987) pp.64~65, 93, 95]에도 잘 나타나 있다. 여기에서의 '금지'는 화면을 금박으로 덮어 배경을 마무리하는 기법을 말한다[내 연구에 적극 관심을 표명, 귀한 자료를 알려준 정우택 교수께 감사를 표한다].

(1467~)부터 아즈치 모모야마安土桃山시대(~1615)까지 제작된 것은 특히 〈초기 낙중낙외도 병풍〉이라 불리며, 그 시대 사료로서의 가치가 매우 높다.[22]

지금까지 이 〈낙중낙외도 병풍〉 주제를 연구한 논문의 수는 적지 않다. 도쿄대학 자료편찬소가 조사한 바에 따르면 1960년대 이후로부터 현재까지 근 400편에 달한다.[23] 그런데 실제로 여기에서 금지金地와 관계된 논문은 별로 없는 형편이다.[24] 이 사실은 무엇을 의미하는가. 일본의 연구자들은 〈낙중낙외도〉 병풍과 서양 성상화는 상호 별 관계가 없는 것으로 치지도외한 입장에 서 있는 것이 아닌가 하는 생각이 들게 한다. 이제 다시금 문제를 원점으로 돌려 새롭게 점검할 필요를 느끼게 된다.

초기 작품으로는 4점이 언급되는데, 오래된 순서로 배열하면 다음과 같다.

① 마치다본(町田本) 낙중낙외도 병풍, 일본 국립역사민속박물관國立歷史民俗博物館 보관, '역박갑본歷博甲本'(일본 국립역사박물관 소장 중 갑본), 중요문화재, 지본착색.

② 낙중낙외도 병풍 모본, 일본 도쿄국립박물관東京國立博物館 보관, 전 카노 에

22 구로다 히데오(黒田 日出男), 『謎解き 洛中洛外圖』, 岩波新書 435, (東京 : 岩波書店, 1996, p.3. 이 내용 중 나미키 세이시는 현존하는 낙중낙외도(洛中洛外圖)를 100점이 넘는다고 하여 차이가 난다[나미키 세이시(並木 誠士), 앞의 책, p.190]. 더 나아가 나미키 세이시는 본질적으로 이 그림의 성격을 풍속묘사에 주안을 두어 묘사한 것이 아니고, 교토(京都)의 거리를 이상적인 '미코미(=희망)'로 표현한다는 의도를 가지고 제작한 것이라고 하였다[나미키 세이시(並木 誠士), 앞의 책, p.191].

23 도쿄대학(東京大學) 사료편찬소에서 제작한 낙중낙외도 관련 연구문헌 목록 사이트는 다음과 같다. https://www.hi.u-tokyo.ac.jp/personal/fujiwara/bib.rakutyu-rakugai.html [이 자료를 일본에서 보내준 와세다대학의 한보경 학인에게 감사를 표한다]. 한편 구로다 히데오가 조사한 바에 따르면 〈낙중낙외도 병풍〉 연구는 1915년부터인 것으로 되어 있다. 구로다 히데오(黒田 日出男), 앞의 책, p.39.

24 다케다 쓰네오(武田 恒夫), 「屛風絵と金」, 『国華』1383, (東京 : 2011); 사사키 죠헤이 · 사사키 마사코(佐々木丞平 · 佐々木正子), 「金碧画技法のルーツを追って - キリスト教絵画からの影響 - 」, 『MUSEUM』 第613號, (東京 : 2008) 정도가 눈에 띈다.

이토쿠 필, 지본담채.

③ 우에스기본(上杉本) 낙중낙외도 병풍, 일본 요네자와시립우에스기박물관 米澤市立上杉博物館 보관, 카노 에이토쿠 필, 국보, 지본금지紙本金地착색.

④ 타카하시본(高橋本) 낙중낙외도 병풍, 일본 국립역사민속박물관國立歷史民俗博物館 보관, '역박을본歷博乙本', 중요문화재, 지본금지착색.[25]

여기에서 우리가 생각해야 될 것은 금지金地기법을 활용하지 않은 작품과 그 것을 활용한 것과의 차이가 무엇인가 하는 점이다. 무엇보다도 가장 오래된 작 품인 〈마치다본町田本 낙중낙외도 병풍〉에는 금지기법이 시행되지 않았다는 사 실이 중요하다. 이 작품에 대해 나미키 세이시는 그 연대를 1520년대로 보았고, 또한 이 작품의 제작에는 카노 모토노부狩野 元信(1476~1559)가 관계되었을 가능 성이 높다고 하였다. 더욱이 카노 모토노부는 공방의 중심에서 주도적 위치에 군림 하면서 카노파의 기반을 확립하는 역할을 했다는 견해를 피력한다.[26] 이 대목들은 매우 뜻깊은 역사성을 간직하고 있다. 왜냐하면 1520년대라면 아직 서양의 금지기법을 일본에 전한 예수교 성상화가 일본에 들어오기 이전이었고, 또한 카노파의 거두가 이 작품(마치다본)에 관여했음에도 후대 카노파, 예컨대 에이토쿠 같은 화가가 중요하게 여겼던 금지기법을 활용하지 않았기 때문이다. 바꾸어 말하면 적어도 〈낙중낙외도〉에 있어서는 금지기법의 활용이 서양 성상 화 전래와 연관되었을 것이라는 강한 시사가 거기에서 묻어난다고 할수 있다.

왜 카노 모토노부는 〈낙중낙외도 병풍〉에 금지 기법을 이용하지 않았을까. 그가 그 당시 수출용 병풍에 금지착색을 즐겨 시문했음에도 불구하고! 나중에 그의 후계자인 에이토쿠에 이르러 갑자기 금지기법을 활용한 것은 적정한 계기 가 주어졌기 때문으로 해석할 수 있는 여지가 생긴다.

25 구로다 히데오(黑田 日出男), 앞의 책, pp.3~4, 23.
26 나미키 세이시(並木 誠士), 앞의 책, pp.96~97, 191, 194.

사정이 이러하다면, 우리는 이 시점에서 젬퍼의 예술론을 다시금 참고하는 것이 유익할 것으로 판단된다. 말하자면 사건의 단초지점으로 거슬러 올라가 초기 낙중낙외도 병풍의 출발점에서부터 작품의 질료적 구성이 어떻게 되었던 것인지, 그리고 그러한 질료를 쓰게된 사용목적, 즉 상징성에 대해서 고찰해야 할 것이다.

그런데 마침 구로다 히데오黒田 日出男는 근년(2011)에 초기 낙중낙외도와 그것을 기증받은 인물에 대한 글을 발표하였다.[27] 거기에서의 나의 주목의 방향은 실제로 초기 작품에서부터 장군에게 바치기 위해 그린 것인지 하는 '사용목적'과 또한 그것을 그린 작가가 토사파인지, 카노파인지 하는 유파로 향해 있었다. 구로다는 카노파 연구의 전문가인 다케다 쓰네오武田 恒夫가 마치다본町田本(歷博甲本)의 작가를 필법의 특징뿐만 아니라, 작품의 제작연대인 1520년대에는 카노파가 화단의 중심에서 토사파를 압도하였기에 거두인 모토노부 주변의 카노파 화가로 보았던 견해를 부인하고, 오히려 토사 미쓰노부土佐 光信를 작가로 내세웠다.[28] 또한 사토 야스히로佐藤 康宏도 작가를 토사 미쓰노부라고 하였으며, 작품의 주문주가 산조니시 사네타카三條 西實隆일 가능성이 있다고 하였는데, 이는 이 양자가 친밀한 관계에 있었던 것에 근거한 것이다.[29] 산조니시로 말하면 명문가 출신으로 무로마치 막부 장군 아시카가 요시마사足利 義政(무로마치 막부 8대 쇼군)와 친분이 있었던 인물이다. 즉 작가 – 주문자(기증자) – 작품을 받은 사람의 연결고리가 형성된다. 그렇다면 여기에서 젬퍼의 '사용목적'이 어슴프레 비쳐지기도 한다. 이 〈낙중낙외도〉를 주문한 의도가 어느 정도 밝혀지기 때문이다.

여기에서 한두 가지 요점을 추려낼 수 있겠다. 첫째로, 작품이 최고 지배계층

27 구로다 히데오(黑田 日出男), 「初期洛中洛外図屏風の伝来論 - 将軍に献上された土佐筆と 狩野 元信筆の洛中図屏風 - 」,『立正大学文学部研究紀要』27, (2011).

28 위의 글, pp.6~12.

29 위의 글, pp.17~18; 사토 야스히로(佐藤 康宏), 「最古の洛中洛外圖」,『UP』466號 (東京大學 出版會, 2009, 12), pp.20~21.

과 연관되었더라도 금지기법이 활용되지 않았다는 점이 확인된다. 한편 작가가 카노파라고 하더라도 주요 쟁점은 역시 부각된다. 즉 마치다본이 에이토쿠永德의 할아버지 모토노부元信 주변의 화가에 의해 제작되었다는 지론은 타케다뿐만 아니라, 야마모토 히데오山本 英男에 의해서도 지지를 받고 있는데,[30] 왜 모토노부 시기의 카노파가 사용하지 않은 금지기법이 손자인 같은 유파의 에이토쿠永德에 의해 두드러진 것인지 하는 질료의 문제가 발생한다. 이것이 두 번째 요점이다.

그리하여 여기에서 젬퍼가 중시하는 재료, 기법의 주제로 접어들게 된다. 앞에 제시된 초기 낙중낙외도 4점 중에 쟁점이 되는 금지 바탕의 작품은 우에스기본上杉本과 타카하시본高橋本의 2점이다. 특히 전자는 문제의 카노 에이토쿠의 작품으로 인정되고 있다. 이 우에스기본은 16세기 중엽경에 완성된 것으로 알려지고 있는데,[31] 당초 오다 노부나가織田 信長(1534~1582)가 그 당시 실력자인 우에스기 겐신上杉 謙信에게 증정한 작품이라는 것이다. 그리하여 이 〈낙중낙외도병풍〉은 그 당시 최고 지배계층에 녹아있는 권력의 상징성을 담지하고 있었던 것으로 인정되기도 한다.[32] 그렇기에 이 작품에 금지기법이 활용된 것이 결코 우연이 아니라는 것이다.

30 구로다 히데오(黑田 日出男), 앞의 글, p.14;『室町時代の狩野派 -壇制覇への道-』1996 特別展, 야마모토 히데오(山本 英男), 교토국립박물관(京都立博物館), (京都 : 1999), p.281["元信工房の作"]; 야마모토 히데오(山本 英男) 解說,『初期狩野派 -正信・元信』, 日本の美術 485號, (東京 : 至文堂, 2006), p.74 ["…장면을 분절한 雲形도 금박(箔押)이 아니고, 금니(金泥引)이기에 전체적으로 수수한 인상을 지울 수 없다."]
31 나미키 세이시(並木 誠士), 앞의 책, p.86. 한편 나미키는 장군 아시카가 요시테루(足利 義輝)의 명에 의해 제작된 이 작품이 1565년에 완성된 것으로 보기도 한다. 위의 책, p.195.
32 위의 책, pp.194~195.

3. 바다의 실크로드와 일본미술

그러는 한편 다시 최근에 정 교수로부터 외래 영향설에 관한 더 직접적인 자료를 입수하게 되었다. 즉 일본의 금지화를 시작한 카노파, 특히 카노 에이토쿠는 16세기 후반 예수교 선교사가 가지고 온 〈금지 성상화〉로부터 절대적 영향을 입었다는 논지의 논문을 소개받은 것이다. 그 필자는 쿄토 박물관장인 사사키 죠헤이佐々木丞平이다.[33] 나로서는 천군만마를 얻은 느낌이다.

사사키 논문의 첫 번째 문제 제기는 선교사 프란시스코 하비에르Francisco Javier(1506~1552)가 금빛 찬란한 서양 성상화를 일본에 가져오기(1549) 이전에는 일본 전통화, 특히 무사武士 사회와 결속된 카노파의 양상이 어떠했던가 하는 점에서 시작된다. 그것은 정신성이 높은 수묵화였다고 본 것이다. 바꿔 말하면 금지기법이 활용되지 않았다는 것에 초점을 맞춘 것이다. 16세기 전반의 일본 수묵화는 중국의 영향에 의한 것이었고, 따라서 중국에서도 그 당시 금지기법을 찾아보기 어렵다는 것이다.[34]

사사키 관장은 서양 성상화에 이용된 기법을 '금지 템페라'라 부르고, 그것이 16세기 중엽 쇼군의 화사 역할을 했던 카노파 화가의 작품, 예컨대 카노 에이토쿠의 〈낙중낙외도 병풍〉(三杉本)에서 갑자기 나타났다고 보는 입장이다. 따라서 그는 이 기법이 그 이전 일본화단의 금 기법과는 다른 것으로 인식하였던 것으로 판단된다. 그리하여 이 외래기법이 무엇엔가 급격하게 발전할 소지가 있었던 것은 아닐까라는 물음을 던지고, 그것을 쇼군들이 그 당시의 외래문물에 큰 관심을 가졌던 점과 연결시킨 것이다.

금과 연관된 사사키의 지론을 보도록 하자. 그는 "금박을 사용했다고 하면,

33 사사키 죠헤이 · 사사키 마사코(佐々木丞平 · 佐々木正子), 앞의 글.
34 위의 글, pp.7~9. 특히 여기에서 사사키는 명말 이후에 나타나는 바, 청록산수에 금니를 가한 '금필(金筆)'과 금지(金地)는 다르다고 구분하였다.

일본화의 기법 중에서도 어려운 '금박金箔을 발라 붙이는箔押し' 등의 기술을 요하는 금벽화金碧畵가 도중의 연결단계가 없이 16세기 중반에 왜 갑자기 완성형태로 등장하는가"라는 물음에서 출발한다.[35] "금박을 화면의 배경에 빈틈없이 바른貼 화법도 그 이전의 일본회화에서는 볼 수 없었던 것이다. 이것은 서양에서 들어온 금지金地 템페라에 의한 성상화의 화재畵材, 기술을 받아들인 것이라고 생각한다."[36] 여기서 그가 말하는 금벽화는 '총금지總金地의 금벽화'라고도 표현되는 바, 그림의 배경 전체가 금빛으로 물든 것을 말한다.[37]

그렇다면 어용화사였던 카노 에이토쿠는 어떤 기회에 서양의 금지템페라 성상화를 볼 수 있었던 것일까. 에이토쿠에게 〈낙중낙외도 병풍〉을 주문했던 장군 아시카가 요시테루足利 義輝는 서양 문물에 경도되어 있었기에 그리스도교에 깊은 관심을 보였고, 1560년 비레라ビレラ 신부의 알현 요청을 허락하였다. 에이토쿠가 작품을 완성한 것이 1565년이었기에 그보다 몇 년 전에는 그가 아시카가를 통해 비레라가 휴대했던 금지金地 템페라 성상화를 보았을 가능성을 고려할 수 있다고 사사키는 보고 있다.[38]

그 밖에도 사사키의 지론에서 주목되는 부분은 다음과 같다. 성상화의 광윤光輪의 주연을 금박의 하지下地에 석고로 연속 점형点形을 릴리프relief로 만들고, 그 위에 금박을 입히는 방식이 이용되는데, 이 기법이 〈낙중낙외도〉(17세기 전반, 일본 국립역사민속박물관 D본本)도13-1의 금운 외연에도 고스란히 이용된다는 것이다.[39] 요컨대 사사키는 서양 성상화가 16세기 중반 이래의 일본 〈낙중낙외도〉에 끼친 영향의 절대성을 강조하며, 최고 지배자의 금벽화 선호의 경향은[40]

35 위의 글, p.7.
36 위의 글, p.16
37 위의 글, p.8.
38 위의 글, pp.11~12.
39 위의 글, p.19, 도7.
40 최고 지배자가 가졌던 기호가 작가(어용 繪師)의 작화 방향에 영향을 끼쳤을 것으로 전제하는 사사키의 견해는 구로다(黒田 日出男)에게도 발견된다. 다만 구로다는 외래 영향의 내

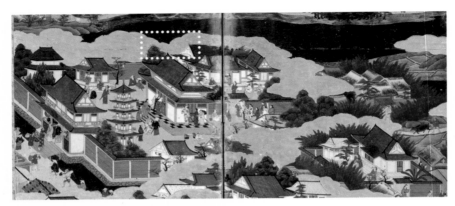

도 13-1(상·하) **낙중낙외도(洛中洛外圖) 세부**
17세기 전반, 일본 국립역사민속박물관 D본.
금 구름(金雲) 가장자리에 있는 점형 릴리프들이 예수교 성상화의 기법과 유사한 것으로 평가된다.

그들의 거처를 금빛으로 장식한 장벽화로까지 발전해 나갔던 계기가 되었던 것
으로 결론지었다. 사사키의 이와 같은 결론도 사실상 금박, 금지라는 재료와 기
법의 속성에 의존한 연구성과[41]라고 평가할 수 있겠다.

　　사사키의 금장식 분석(2008)과는 달리, 사사키 이후에 발표한(2011) 다케다는

용으로서 인문적 요건(역사자료로서의)을 언급할 뿐, 색채라든가, 금색과 같은 미술적 요소
에 대해서는 아직(1996) 언급하지 않았다. 구로다 히데오(黑田 日出男), 앞의 책, pp.98~99.
41　사사키는 에이토쿠의 〈낙중낙외도 병풍〉 이전의 금을 이용한 전통적인 제반 개념, 즉 금벽
화(금박을 화면에 빽빽하게 화면에 부착한 것), 절금(切金: 불화, 불상에서의 금박을 잘게
썰어 부친 것), 금지(金地: 금박, 금니를 발라 펼친 것), 장금화(裝金畵: 金砂子, 금박을 가늘
게 한 切箔으로 장식한 것) 등이 전문적으로 정리가 안 되었다고 전제한 후, 가장 오래된
〈낙중낙외도〉(町田本)에 표현된 금운(金雲)이 금박보다도 앞선 금니에 의한 것이었다고 구
명하였다. 사사키 죠헤이·사사키 마사코(佐々木丞平·佐々木正子), 앞의 글, pp.19~20.

344　실크로드의 에토스 -선하고 신나는 기풍

전통회화에서의 금 활용이 훨씬 광범위하게 활용되었음을 밝히고 있다.[42] 이 내용에 입각하여 사사키가 말하는 '금지 템페라' 기법에서의 금지와 전통회화에서의 금지는 어떤 차이가 있는 것인가 구분짓는 작업이 선행되어야 할 것이다.

일본화에 나타난 금지는 그 역사가 오래다. 그러나 앞에서 나미키 세이시의 주장에 따라 보았듯이 16세기 전반에 이미 금지 기법이 일본 화단에 나타나고 있었다고 하였으며,[43] 최소한도 카노 모토노부狩野 元信의 〈사계화조도 병풍〉(白鶴미술관, 1549)에서부터 나타나는 것으로 평가되고 있다.[44] 그렇다면 사사키의 설명에 따르면 '금지'란 무엇인가. 요컨대 사사키는 금지를 "배경을 금박으로 묻어버리는 것"이라 하였다.[45]

다케다武田는 사사키의 발표 이후에 금지, 금니, 금박 등의 금장식 회화에 대해 본격적인 재료분석에 돌입하였다. 타케다의 이 작업은 젬퍼의 이론적 테두리에서 말하면 사용목적, 재료, 기술의 3요소 중 후자의 두 요소를 아우르는 것으로서 큰 의미를 지닌다. 더욱이 그는 이 금 기술 작업을 '긴미가키쓰케金磨付け'라고 불렀으며, 그것은 니금泥金, 찰금撒金, 첩금貼金으로 분류되며, 그것의 분석을 위해 전문가와 협업적 작업을 하였다.[46] 한편 이 기법을 이즈미 마리泉 萬里는

42 다케다 쓰네오(武田 恒夫)에 따르면 1374년에 '塗金粧彩屛風'라는 용어가 『大明會典』에 나타나고, 1446년에는 『조선왕조실록』에 '金磨疊扇'이란 기재가 보인다는 것이다. 또한 15세기 이후 무로마치(室町) 막부로부터 조선왕조에 수출된 병풍『조선왕조실록』에는 〈금니 병풍〉으로 되어 있고, 문명기(文明期, 1469~1480) 이후에는 〈첩금 병풍〉으로 바뀌었다는 것이다. 그는 이러한 16세기 전반 이전의 전통화에서 선용된 다양한 금 소재를 '金磨付け'(きんみがきつけ)라는 기법으로 풀이하였으며, 이에 대한 호례로서 영정기(永正期, 1504~1520)에 카노 모토노부가 그린 〈淸凉寺緣起繪卷〉을 내세웠다. 다케다 쓰네오(武田 恒夫), 앞의 글, pp.7~8.

43 앞의 주 21 참조.

44 『狩野派の繪畵』特別展, 도쿄국립박물관(東京國立博物館), (東京 : 1981), 이 전시도록에는 狩野 元信의 〈사계화조도 병풍〉를 金地濃彩로 규정하였다.

45 사사키 죠헤이 · 사사키 마사코(佐々木丞平 · 佐々木正子), 앞의 글, p.17.

46 다케다 쓰네오(武田 恒夫), 앞의 글, p.11, p.16의 주27. 여기에서 '金磨付け'의 수법이 니금, 찰금, 첩금으로 각 특색이 발휘되는데, 이것에 관한 과학적 실험을 谷井俊英(二條城模寫室)

다음과 같이 말하고 있다.

> "긴미가키쓰케'라는 것은 금박, 은박의 작은 박편을 병풍화면에 빈틈없
> 이 깐 다음, 단단하고 매끈매끈하도록 마뇌나 동물 뿔로 만든 도구로 문질
> 러 끝내는 기법을 가리키는 말로 추측된다."[47]

나아가 다케다는 '총금惣金' 개념을 금지와 금운 구성을 의미하는 것으로 보았
으며, 그에 대한 실례를 카노 모토노부의 〈사계화조도〉(일본 시라쓰루미술관白鶴美
術館)로 들었다.[48] 그는 금지와 금운의 구성이 다양한 유형을 성립시킨 것으로 분
석하였다.

① 금지의 금운화金雲化 : 에이토쿠 그림의 〈당사자도唐獅子圖〉 병풍.
② 금운의 금지화金地化 : 에이토쿠 그림의 〈회도檜圖〉 병풍.
③ 금운을 동반하지 않은 '총금지'화한 방식.

결국 그는 에이토쿠의 〈낙중낙외도〉 병풍을 금지와 금운 구성의 '총금' 범주
에 든다고 하였으며, 특히 기법적으로도 금박지에 금니를 발라磨付け 금박 특유
의 자극적인 빛남을 억제하며 온아한 빛을 갖게 하는 특징이 있다고 지적하였
다.[49] 또한 그는 현재 미술사에서는 '총금'이 금지착색金地着色의 대화면을 총칭하
고, 후세에 조어된 '금벽金碧'이라는 말로 통용된다고 하였다. 이 금박 개념에서
는 사사키와 일치하고 있다.[50]

에게 의뢰했음을 밝히고 있다.

47 이즈미 마리(泉 萬里),『光をまとう中世繪畵』, (東京 : 角川書店, 2007), p.192.
48 다케다 쓰네오(武田 恒夫), 앞의 글, p.13.
49 위의 글, pp.13~16.
50 사사키 죠헤이 · 사사키 마사코(佐々木丞平 · 佐々木正子), 앞의 글, p.16.

일본 회화에서 금운 표현은 일찍부터 등장한다. 사사키는 금운이 최고最古의 〈낙중낙외도〉(町田本)에 이미 등장하지만, 그 기법은 금박이 아닌, 금니에 의한 것이라고 보았다.[51] 한편 이런 관점은 야마모토 히데오에 의해서도 지지되고 있다.[52]

구로다 역시 '마치다본町田本'과 '우에스기본上杉本'의 재료, 기법에 관심을 표명하였다. "가장 오래된 낙중낙외도(町田本)는 금을 느끼게 하지 않는다. 금운은 야마토 회화의 방법 중 하나이다"라고 지적함으로써 이 '마치다본'에 금운이 표현되고 있음을 암암리에 시사하는 것 같다. 또한 "금지, 금운을 사용한 낙중낙외도로서는 '우에스기본'이 가장 오래된 것으로 전체가 금빛의 세계가 되었지만, 구름과 땅의 접점은 호분을 붉게 하여 북돋워 미묘하게 변하고 있다. 2007년 12월의 일본학술진흥회 주관의 「중·근세 고화질 디지털 이미징과 회화사료학적 연구」 프로그램의 정밀 촬영 결과를 보고서 "금박 특유의 네모진 특질을 찾지 못했다. 이 금이 금박이 아니라면, 금니가 아닌가 추측한다. 금운 표현은 15세기 후반부터 매우 섬세하고, 장식적인 사용법을 이용한 그림들이 많이 만들어졌다"[53]고 한 이 언급이 '우에스기본上杉本'의 금표현에 관한 것으로 전제한다면, 쿠로다는 사사키와는 다른 지견을 가진 것 같다. 왜냐하면 사사키는 이 작품이 금박으로 마무리된 것으로 보고 있기 때문이다. 하여간 이와 같은 재료 논쟁은 '금지 템페라'의 실상을 밝혀내는 데 매우 유익하다고 하지 않을 수 없

51 위의 글, p.20.
52 주30 참조.
53 아트 플래너인 카게야마 고이치(影山 幸一)는 〈낙중낙외도〉 병풍(上杉本)에 대해 「금운에 빛나는 명화의 수수께끼 보기」라는 글을 쓴 구로다 히데오(黒田 日出男)를 인터뷰하고서 그 그림에 대한 평을 썼다.『아트 아카이브 탐구』(2009. 7. 15.)] 그 내용 중에 11항목에 '金色'을 다루었다. 이처럼 구로다가 인터뷰에서 금색에 관심을 보인 사실은 앞의 주22에서 보았듯이 그가 1996년의 저서에서 단지 〈낙중낙외도〉 병풍(上杉本)에 대해 인문, 역사적 관점에 치중했던 것과는 큰 변화라고 하겠다. 이 변화가 혹시 2008년에 사사키의 글이 발표되었던 것과 관련이 있지 않은가 싶기도 하다.

다. 뿐만 아니라 이처럼 역사학자, 미술사학자 등이 재료에 관해 심도 있는 견해표명을 한다는 것은 결과적으로 젬퍼 이론의 방법론을 적절히 활용한 사례라고 치부할 수 있겠다.

지금까지 전개된 〈낙중낙외도〉 병풍에서의 '금지', '금운' 관계 논의를 정리해 보면 다음과 같다.

① 금운은 가장 오래된 〈낙중낙외도 병풍〉(町田本, 1520년)에도 나타난다[야마모토 1999, 사사키 2008, 구로다, 2009].

② 금지는 15세기 말~16세기 초에 이미 나타나고 있으며 [나미키], 카노파로서는 카노 모토노부의 중국 수출용 병풍에서부터 이용되었다[나미키]. 또한 모토노부의 〈사계화조도〉(1549)에도 보인다[도쿄국립박물관, 1981].

③ 배경 전체의 금지를 '총금지', 또는 '금벽화'라 하며 16세기 중엽에 갑자기 나타난다. 이것을 서양 영향에 의한 '금지 템페라'라 부른다[사사키, 2008].

④ 금지, 금운의 구성을 '총금지'라 하고, 모토노부의 〈사계화조도〉를 예로 들수 있으며, 이 총금지는 '금벽화'로 칭해지며, 카노 에이토쿠의 〈낙중낙외도 병풍〉(上杉本)이 여기에 속한다. 특히 금박에 금니를 덧발라 온아한 빛을 내게 하였다[다케다, 2011].

④ 결국 사사키의 '금지 템페라'는 넓게는 전통적인 '총금지' 범주에 속하며, 에이토쿠의 〈낙중낙외도〉 시대에 이르러서는 '금벽화'와 일치하는 개념이라고 말할 수 있겠다. 그렇다면 왜 16세기 중엽에 '금벽화'가 나타나게 되었는가. 서양의 성상화가 일본의 전통적인 금 장식 문화에 새로운 미적 충격을 가한 결과라고 하겠다.

IV. 결론

질료로서의 금은 인류 역사에서 언제나 최고의 존재로 군림한다. 그것의 번

쩍이는 광휘는 정치적, 종교적 지배자에게 최고 권위의 '상징성'을 부여한다. 그것에 문양과 디자인적 요소가 가해지면 문화 가치를 획득하고, 지역을 초월한 이동의 대상이 된다. 그때 실크로드가 절대적 역할을 한다.

실크로드 문화의 운반자와 수용자의 문제는 사회학적, 미학적 이슈를 수반한다. 많은 경우 운반자는 상인, 종교인, 군인(때로는 전쟁포로) 등이며,[54] 수용자는 지배계층과 거기에 부속된 직인들이라고 할 수 있겠다. 이 직인들 가운데에는 전문 장인(미술인)이 포함된다. 그리하여 이 장인에 의해 외래 기술의 습득과 전이가 가능해지며, 이를 통해 자기식의 재창조가 이루어진다. 이때 기술과 미적 감성이 서로 융합되면서 그 작용이 첨예화된다. 이것이 실크로드 미술문화 유통의 기본적인 구조이다.

여기에서 젬퍼의 예술론을 다시금 복습할 필요가 생긴다. 그에 의하면 "미술작품은 사용된 물질의 물리적인 특성에 의해, 생산 기술(자연법칙의 제약 하에서)에 의해, 자기의 사용목적에 의해, 일정한 지리적, 역사적, 개인적인 조건에 의해, 그리고 종국에는 부수적인 목적들(종교적, 사회적, 상징적인 제반 요소들)에 의해 규정된다"는 것이다.[55]

실크로드의 산물과 미술문화는 지배계층의 에그조티즘exoticism을 자극하여 받아들이게 하고, 나아가 이니시에이터(촉매자)로서 로컬 미술의 재창조를 돕는다. 바다의 실크로드를 통해 16세기 중엽, 일본에 들어온 서양 성상화의 금빛은 정치 지배자의 '사용목적'에 봉사한다. 일본 미술이 창안한 〈낙중낙외도〉의 전통 위에 서양의 금빛을 더 부가시켜 강조하는 이 '질료의 물리적 특성'이 권력자의 시선을 사로잡는다. 미술의 질료와 기법이 '일정한 지역적, 역사적, 개인적인

54 '전쟁포로'의 예로서는 잘 알려진대로 751년 중앙아시아의 탈라스 전투에서 아랍군의 포로가 되었던 杜環이 귀환하여 쓴 『經行記』에 중국군 포로 중에 있었던 장인들이 중국미술을 서아시아에 전하게 된 사실을 들 수 있다. 杜佑, 『通典』下, (長沙 : 岳麓書社, 1995), p.2756. 卷193: "杜環, 經行記 云… 綾絹機抒, 金銀匠, 畵匠, 漢匠…"

55 주8 참조.

조건에 의해' 작품의 본질 구성에 결정적인 작용을 한다는 미학적 특질은 매우 중요하다. 거기에 유물론을 초월하는 단서가 내재해 있기 때문이다. 이러한 개발적 원리가 바로 젬퍼 미술론의 핵심 부분에 해당된다.

부 록

실크로드 미술 여적(餘滴)

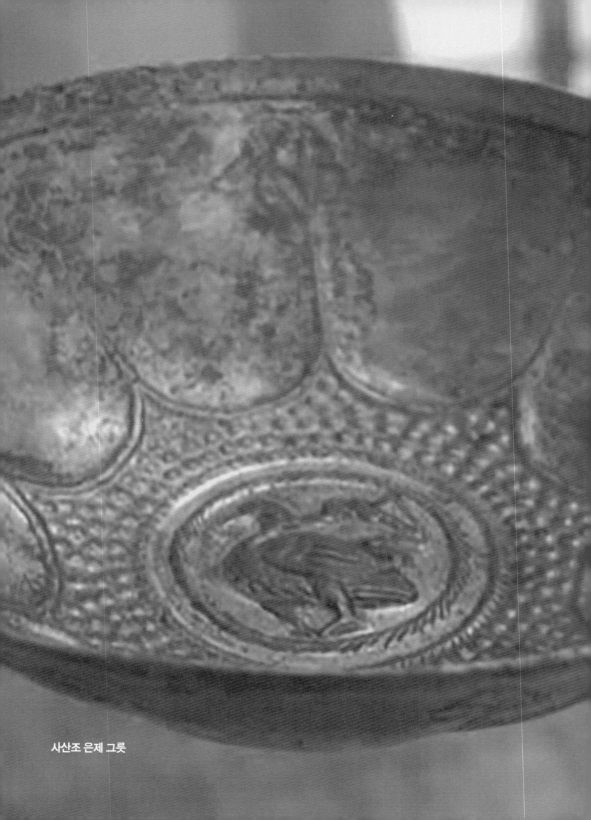

사산조 은제 그릇

부록 1
테헤란 박물관의 금속기(金屬器)
- 테헤란 국립 이란박물관의 은제 그릇 -

2013년 10월에 이희수李熙秀 교수의 연구 프로젝트인 「쿠쉬나메의 신라 공주」를 주제로 테헤란에서 개최한 국제학술대회에 참여하였다. 대회가 끝난 후, 이 교수와 함께 테헤란 국립 이란박물관을 관람할 기회를 가졌다. 나에게는 이번이 두 번째 방문인 셈이다. 내가 창립회원으로 줄곧 관여해온 중앙아시아학회가 격년으로 해외학술답사를 진행하는데 2006년(7월)은 이란 전역을 대상으로 2주 동안 답사하였다. 그때 처음으로 테헤란 국립 이란박물관 유물들을 비교적 자세히 조사할 수 있었다.

이 박물관은 소장 유물의 수, 전시규모, 수준, 유물의 중요도 등의 관점에서 세계 굴지의 박물관으로 꼽힌다. 소장유물이 30만 점에 달하며, 전시 면적은 2만 제곱미터로, 이 수치를 한국의 국립중앙박물관과 비교(소장유물 31만 점, 면적 29만 제곱미터)하면 건물은 작아도 소장품에 있어서는 대단한 규모라는 것을 짐작할 수 있을 것 같다. 선사시대의 형상토기에서부터 루리시탄 청동기, 페르세폴리스 유적의 발굴품, 사산 왕조(224~651) 초기의 모자이크 벽화, 유리그릇, 은제 그릇 등 찬란했던 이란의 역사를 한 눈에 파악할 수 있는 자료들로 꽉 차 있었다. 그뿐만 아니라 이러한 유물들의 태반이 실크로드를 통해 동방으로 전파된 것들이어서 실크로드 미술사의 관점에서도 막중한 의의와 가치를 지닌 것들이다.

여기에 소개하려는 작품은 전시관람 도중 새롭게 내 눈을 끈 유물로 이전에는 보지 못했던 것이라 이 발견에 내가 흥분하지 않을 수 없었던 것을 기억한다. 그

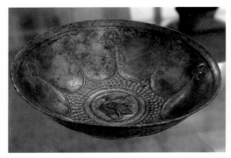

도 부록1-1 테헤란 국립 이란박물관에 전시된 사산조 은제 그릇과 그 옆의 전시라벨

것은 사발 형태의 사산조 〈은제 그릇〉도 부록1-1인데, 마무리 방식이 좀 특이하여, 이 교수와 함께 진열장 앞에 서서 그 그릇을 들여다보며 오랫동안 토론을 했다. 나중에 부대자료를 첨가하여 한 편의 논문을 쓰려고 아껴두고 있던 자료인데, 얼마 전 이 교수로 부터 그때 그 작품을 왜 아직까지 소개를 하지 않느냐는 힐문을 받게 되자 부족하나마 우선 간단한 소개글이라도 쓰기로 마음먹었다.

알려져 있듯이 사산조의 은기들은 대부분이 외수용으로 제작된 것들로 중국의 당대 황실에서도 귀히 여길 정도로 정교한 제작 솜씨를 보이고 있다. 특히 '제왕사냥도'를 표현한 은제 접시들이 유명한데, 그릇의 외면은 타출법으로 시문하고, 내면에는 편편㨾한 은판을 덧대어 전두리에서 깔끔하게 외면과 내면을 접합시키는 방법을 쓴다. 그렇게 함으로써 그릇 내면의 기능성이 완벽하게 살아나는 것이다.

이러한 사산조 은제 그릇과 관련하여 신라의 황남대총 출토의 〈은제 잔〉도 7-12이 주목된다. 이 신라 은제 잔의 경우도 타출법을 이용하여 귀갑문 구획을 짓고, 그 내부를 페르시아의 풍요의 여신 아나히타Anahita인 듯한 인물과 짐승들로 채워 넣었다. 기본적으로는 사산조의 은기 제작기법을 따른 것으로 보이지만, 그릇 내면을 '겉대기기법'으로 처리하지 않은 것이 중요한 특징이다.

여기에 관해서 금속공예사 연구가인 이난영 선생은 "(불교) 사리구에서 볼 수 있는 각종의 사리합들은 타출기법을 이용하여 기형을 다듬고 외면을 시문 처리

하는 경우가 많이 보인다. 그러나 그중에서 특기할 것은 겹대기기법二枚張リ技法 (타출한 기벽의 안쪽이 울퉁불퉁한 것을 정돈하기 위하여 별도의 금속판을 붙여서 다듬는 기법)이 보이지 않는다는 점이다"라고 한국 고대 금속공예의 특징을 한 심포지 움에서 지적한 바 있다. 이난영 선생은 이 〈은제 잔〉의 국적과 관계해서 겹대기 기법이 보이지 않는 점을 근거로 신라산일 가능성을 제시했다.[1] 물론 나 자신도 이 지론에 동조하여 이 신라출토 잔이 신라 제품일 것으로 보기도 하였다. 거기 에 덧붙여 귀갑문 속의 인물 모티프는 페르시아의 아나히타상과 연관시킬 수 있지만 표현 방식의 '소박함'을 들어 신라제품일 가능성을 주장하기도 하였다.[2]

위에서 살펴본 대로 나를 비롯해 대부분의 학자들은 타출법을 구사한 페르 시아 은기의 특징을 '겹대기기법'에 두어 왔었다. 그렇다면 이제 다시 테헤란 박 물관의 유물로 돌아와 〈은제 그릇〉의 형태를 살펴보는 것이 필요한 순서가 될 것이다. 매우 흥미롭게도 우리 앞에 놓여 있는 작품은 겹대기기법이 활용되지 않은 홑겹의 작품이다. 옆의 라벨은 이것이 사산조 때의 작품이라고 분명히 말 해 준다. 그리고 엄연히 타출기법만이 보인다. 그릇 바닥의 원형구획 속에는 목 에 리본을 펄럭이는 전형적인 사산조 서조가 한 마리 앉아있고, 기벽 상부에는 꽃봉오리를 가진 10개의 가쟁이로 화판형 구획을 만들었다. 하부의 원형구획과 이 화판형 구획 사이에는 점처럼 찍은 어자문이 조출되었다. 이 놀라운 발견에 가슴이 두근거렸다.

우리 앞에 어엿이 놓여있는 이 은제 그릇이 우리의 관념, 즉 사산조 은기에는 '겹대기기법'이 없는 작품이 없다는 통념을 깨고 만 것이다. 그 순간을 되돌아보 면 여러 가지 감회가 오간다. 나의 이 경험은 미술사학도에게 박물관이 왜 중요

1 이난영, 「신라, 고려의 金屬工藝」, 『한국미술사의 現況 심포지움』, 한림대학교 한림과학원, (예경출판, 1992), p.194.
2 권영필, 『실크로드 미술 -중앙아시아에서 한국까지-』, (열화당, 2004 : 초판 1997), p.274, 주52.

한가를 다시 한 번 일깨워 준다. 박물관은 많은 작품을 실견하게 하고 그 경험들이 새로운 '해석'의 가능성을 열게 해준다. 또한 미술사학도가 늘 명심해야 할 점은 각 작품이 다수에 의해 지배되는 포괄적 존재가 아니라, 독립적 존재임을 인식하는 것이다. 요컨대 작품 하나하나의 의미를 중시할 필요가 있다.

　황남대총의 〈은제 잔〉에 대해서 2008년에 국립경주박물관에서 개최한 「신라 문화와 서아시아문화」 국제학술대회에서 만난 어떤 외국학자는 박트리아 등지에서 사산조 작품을 모델로 하여 유사품이 제작되었고, 이 황남대총 잔도 그러한 것 중의 하나일 것으로 평가하기도 하였다.[3] 어쨌거나 '겉대기기법'을 작품 평가의 절대치로 상정했던 것이, 택할 수 있었던 해석의 한 방법에 불과한 것임을 새삼 느끼게 된다.

3　본서 제3부 7장 「범(汎)이란 미술의 한반도 점입(漸入)」, 주67 참조.

부록 2
한국 최초의 실크로드 국제학술대회

녹촌 고병익 선생님의 강연을 처음 들은 것은 내가 실크로드 미술을 공부하고 유럽에서 돌아온 후인 1977년 9월이었다. 그때 한국의 학술원에서는 국제학술대회를 개최하여 '동서 문화교류'라는 대주제를 내걸었는데, 내용인즉 바로 실크로드에 관한 것이었다. 나의 관심을 자극하기에 충분한 것이었다. 아마도 이 대회가 한국 초유의 실크로드 국제학술대회가 아닌가 싶다. 나는 엊그제 서가에서 그 대회장에서 얻은 35년 전의 브로슈어를 찾아냈다. 거기에서 발표자들의 사진이 실려있는 가운데, 50대 초반의 서울대 교수, 고병익 선생님의 사진을 볼 수 있었다. 인쇄 망점이 듬성듬성한, 마치 리히텐슈타인의 만화그림 같은 인상이었다.

도 부록 2-1 **고병익(1924~2004) 교수**
53세 당시.
『고대의 동서문화 교류』 학술원 제5회
국제학술강연회, (1977. 9. 5-9), 게재 사진.

전부 4인이 발표했는데, 발표자와 제목을 소개하면 다음과 같다.[1]

— 고병익, 「한국과 서역 -근세 이전의 역사적 관계」.
— 히구치 타카야스(樋口 隆康), 「고고학으로 본 Oasis 통로」.
— 요아힘 베르너(Joachim Werner), 「南 러시아와 中部 유럽에 있어서의

1 학술원, 『고대의 동서문화 교류』, 제5회 국제학술강연회, (1977. 9. 5~9), pp.1~36.

匈奴族의 고고학적 유물」.

— 란윈화(冉雲華), 「無相禪師와 無念의 哲學」.

도 부록 2-2 히구치 타카야스
(樋口隆康, 1919~2015) 교수
『고대의 동서문화 교류』, 학술원 제5회
국제학술강연회, (1977. 9. 5~9), 게재사진

네 번째 논문을 제외하고는 세 논문이 중앙아시아(실크로드)학의 핵심을 찌르는 주제임을 제목만 보아도 알 수 있다. 히구치는 당시 58세의 교토대학 교수로서 일본 중앙아시아학의 중심에서 활동하는 대표적인 학자였다. 또한 베르너 교수는 당시 68세로서 유럽 중세 고고학의 원로 교수이자, 바이에른 학술원 부원장이었다. 이들의 발표 내용은 그 당시 한국 학계에서는 거의 거론되지 않는, 전공자가 없는 분야였기에 상당한 지적 충격을 가해주었을 것으로 짐작된다. 이러한 성과는 녹촌의 중앙아시아학에 대한 이해의 심도와 학문적 기획력의 소산으로 판단된다. 특히 고 선생님의 발표를 통해 일본과 독일의 학자들은 한국의 실크로드학에 대한 인식을 새롭게 했을 것이 분명하다.

어쨌건 고 선생님과 나와의 인연은 '실크로드'에서부터 맺어진 것이 틀림없다. 물론 그 전 60년대에 문리대 교정에서도 뵈었겠지만, 강의를 수강할 기회는 갖지 못했다. 나는 대학에서 미학을 전공했던 관계로 주로 철학, 문학, 특히 독문학 쪽의 강의를 청강(또는 도강)하느라 역사학 분야는 등한했기에 그러하다. 그러나 사실, 나와 고 선생님과의 관계는 이렇게 저렇게 연관이 깊다. 독일 유학 시절, 나의 박사과정 지도교수(거기에선 '독토르 파터'라고 부름)이신 쾰른대학의 로저 궤퍼와 고 선생님이 뮌헨대학 동양사학과 동기라는 사실 때문이다. 그래서 지도교수로부터도 고 선생님에 대해 들을 기회가 가끔씩 있었던 것이다.

고 선생님께서는 실크로드에 관한 논문을 주로 동양사의 관점에서 쓰셨고, 특히 한국의 실크로드 관계 학술사업에는 상당한 업적을 남기셨다. 파리의 유

네스코 본부는 1980년대 중반부터 세계 각국의 실크로드 전공의 학자들로 하여금 전통적인 '실크로드'의 메인 루트를 탐사할 수 있도록 구체적인 계획을 강구하기 시작했다. 이러한 학술사업에서 가장 큰 걸림돌은 정치적인 현안들이었다. 이 루트의 중심지역은 공산권의 중국(그 당시는 '중공'이라 불렀음)과 소련이었다. 이들 국가가 자유 진영의 지식인들이 쉽게 자국의 영토 내에서 탐사할 수 있도록 하지 않을 것이었기 때문이다.

이 국제적인 학술행사를 위해 파리 유네스코는 본부 문화교류부 부장인 두두 디엔Doudou Diene을 행정 담당 총책으로, 그리고 학술 대표로는 런던대학에서 고고학을 전공한 파키스탄의 원로학자 아하마드 하산 다니Ahamad Hasan Dani 박사를 단장으로 하고, 각국 유네스코에는 '실크로드 탐사 조정위원회'를 설치하고, 그 대표를 국제위원으로 두어 일 년에 몇 번씩 파리에서 국제회의를 하며 이 사업을 점검해 나갔다. 여기에 고병익 선생님께서 한국 대표로 참여하여 이 사업의 중요성과 한국의 입장을 역설하신 것으로 국내 조정위원회 회의에서 보고하시곤 했다.

다행히 공산 진영의 두 나라가 굳게 얼어붙은 경직된 공산주의를 수정하여 스스로 해빙의 분위기로 접어들면서 외교적인 국면이 완화되기 시작하여 80년대 말로 가면서 이 꿈만 같았던 국제탐사가 현실로 다가오기 시작했다. 이렇게 되면서 고 선생님의 역할은 더 커졌고, 더 바쁘시게 됐다. 국내의 '실크로드 탐사 조정위원회'는 자주 회의를 열었다. 국내에서는 고 선생님을 대표로 모시고, 유네스코 한국위원회 사무총장, 국립박물관장, 문화재관리국장 등은 당연직으로, 유네스코의 백승길 문화부장이 실무책임으로, 그리고 실크로드 전공자로 나(미술사)와 김병모(고고학) 교수가 참여했다.

정치·외교적인 문제가 타결되어 가면서 이 사업을 뒷받침할 재정문제가 더 큰 어려움으로 부각됐다. 이 국면에 처하여 한국은 자신이 실크로드 관련국이라는 역사적 당위성과 어느 정도 경제력을 가지고 있다는 현실적 사명감의 양 측면에서 주도적 역할을 할 수밖에 없었던 것 같다. 그렇기에 우리는 이 사업

이 꼭 성사되어야 할 입장이었다. 말하자면 중국과 소련은 진작부터 실크로드 지리와 학문의 종주국임을 자타가 공인하는 터였으니(그렇기에 그네들은 이 일이 잘 안 된다고 해서 미칠 것도, 억울할 것도 없는 형편이었는데), 우리는 한국의 고대사와 고고학에 대해서는 다른 나라가 잘 모르기에 이때가 고대 한국이 '실크로드 문화의 당사국'임을 세계 학계에 천명할 적기라고 판단했던 것이다. 여기에 고 선생님의 학문과 실천력과 추진력이 필요했고, 또 기대했던 대로 해내셨던 것이다.

결국 재정 타결은 한국이 책임지다시피 하면서 이루어졌다. 후문에 의하면 한국의 MBC가 3억여 원(지금으로 치면 약 30억 원 정도), 일본의 아사히TV가 1억여 원을 각각 출자하여 총 기금으로 활용했다는 것이다.

드디어 1990년 여름에 사막루트(7월 20~8월 21일), 1990년 가을에는 해양루트(90년 10월 13~91년 3월 9일), 1991년 봄에 초원루트(4월 19~6월 17일)를 각각 탐사할 수 있었다. 실크로드와 관계되는 국가의 연구자를 각 루트마다 선발하여 탐사단을 구성했는데, 한국은 재정후원을 많이 하여 각 루트에 다 참여할 수 있었다. 나는 그 당시 영남대학교에 재직 중이었는데, 나와 서울대 동양사학과의 김호동 교수가 한국 대표로 사막루트를 탐사했다. 물론 인선작업은 앞에 말한 조정위원회에서 했는데, 고 선생님께서 회의를 주재하시고, 유네스코 한국위원회 위원장, 박물관장, 문화재관리국장 등이 참여해 결정했다.

사막루트는 중국의 서안에서 출발하여 신강성 일대의 중앙아시아를 탐사하는 것으로서 사실상 실크로드의 꽃에 해당되는 부분이다. 90년 여름 7월, 8월 한 달가량 사막의 열기를 무릅쓰고 일본, 프랑스, 독일, 미국, 소련, 태국, 터키, 이란, 파키스탄, 덴마크, 이집트, 인도, 이라크, 멕시코, 몽골, 네덜란드, 영국 등에서 온 25명과 주최국인 중국학자, 행정요원 등 30여 명을 합하여 총 50여 명이 서너 대의 버스에 분승하여 대장정에 올랐다. 그 밖에 의료진이 탄 차, 식량을 실은 차, 경비 차량까지 긴 행렬이 실크로드를 누볐다.

아마도 기원전 139년에 한 무제武帝의 명을 받들어 장건張騫이 장안을 떠나

오늘의 우즈베키스탄에까지 갈 때의 그 행차에 비유할 수 있다고나 할까. 그러나 사실 1990년의 대장정은 오히려 더 큰 의미가 있다고 하겠다. 그 전에 수없이 많은 사람들이 저마다의 목적으로 실크로드를 오갔으나, 이번처럼 여러 나라 사람들이 단체로 단일팀을 구성하여 연구, 탐사에 임했던 적은 없었던 것이다. 이 행사의 의미가 크면 클수록 고 선생님의 업적은 더욱 더 빛난다고 할 수 있다.

사막 루트의 탐사를 끝내고, 우루무치에서 국제학술대회를 갖음으로써 대단원의 막을 내렸다. 이 대회에서 고 선생님은 「7-8世紀絲路上的朝鮮人」를 주제로 발표하셨다. 그때만 해도 대형 에어컨이 없었던 시절이라 대강당 천정에 있는 선풍기를 가지고는 8월의 사막기후를 감당치 못했다.

고 선생님은 흰 와이셔츠의 팔을 걷어붙이고, 유창한 영어로 청중을 사로잡으셨다. 그 날 저녁에 고 선생님의 호텔 방으로 한국대원인 나와 김호동 교수가 찾아뵈었는데, 우리와 함께 마시려고 공항에서 사 왔다고 하시면서, 작은 양주병을 하나 꺼내셨다. 아마도 우리가 서먹해 할 분위기를 미리 예견하신 배려로 생각됐다. 나와 김 교수는 다음날 발표 차례여서 많이 마시지는 못했다.

다음 해인 1990년 가을에 시작된 해양루트 탐사는 베니스에서 출발하여 넉 달 후 부산항에 도착했고(91년 2월 22일), 경주에서 국제학술대회를 개최했다. 한국 학자들도 다수 참여했다. 기억에 남는 분들은 김원용 교수, 이기문 교수, 이난영 당시 경주박물관장, 김리나 교수, 한상복 연구관, 이희수 박사, 송방송 교수, 장경호 소장 등이었다. 이 학술대회의 좌장은 고 선생님이셨다. 그런데 어느 외국 분의 발표에 대한 토론에서 매우 심각한 논쟁이 벌어진 나머지 분위기가 매우 냉랭해졌는데, 고 선생님께서 명쾌하게 정리하여 이 국면을 진압하셨던 일이 두고두고 생각난다.

한편 이 탐사 루트 설정에서 한가지 매우 중요한 것은 위의 세 루트 외에, 고 선생님이 제안하신 '알타이 루트'였다. 알타이에서 시작하여 남행(南行), 만주와 북한을 지나 한국에 이르는 고고학적 라인이었다. 한반도 고대 문화 구명에 절

대적인 요소일 뿐 아니라, 소위 '남북 실크로드' 개념을 구현하는 이론이었다. 외국학자들도 공감하여 탐사 루트로 확정됐는데, 한두 가지 문제로 실현되지 못했던 점이 못내 안타까웠다. 북한이 학문 외적 이유로 고집을 부렸고, 재정적으로도 새로운 후원자를 찾는 것이 쉽지 않았던 것이다.

이 유네스코 실크로드 탐사는 한국의 이 분야 학계 발전에 결정적 계기를 마련해 주었다. 탐사에 참가했던 교수들이 국내에 학회를 만들어야 한다는 생각을 하기 시작했고, 한국 유네스코 측에서도 적극적인 후원을 아끼지 않았다. 1993년에 '중앙아시아연구회'를 만들었고, 1996년에 학회를 결성하여 '중앙아시아학회'를 탄생시켰다. 나는 초대 회장의 일을 하면서, 고 선생님을 고문으로 모시어 대소사에 자문을 구했고, 또한 기꺼이 응대하여 주시어 늘 감사드리는 마음이었다. 더 자주 뵙게 됐고, 또한 고 선생님의 따뜻하신 인품을 직접 느끼게 됐다. 대범하신 일면 자상하시고, 때론 유머러스하신 면도 있으심을 알게 됐다.

언젠가 정초 인사를 드리러 김호동 교수와 한양 아파트로 찾아뵈었을 때, 중앙아시아학회의 '뿔 달린 호랑이' 로고가 마음에 든다고 하시며 그 연원을 물으셨다. 그것은 러시아 고고학자가 1947년에 알타이에서 발굴한 말안장 장식을 바탕으로 내가 디자인한 것이었다. 호랑이 머리 위에 도식화된 사슴뿔을 부착한 하이브리드 형상인데, 그 도형을 그냥 이용하고, 다만 그 밑에 '1996 KACAS Korean Association for the Central Asian Studies'라고 부기한 것이었다. 또 어느 해의 정초 때엔 그 여름에 서울대학교병원에서 받으신 진찰 결과가 매우 좋게 나왔다고 하시면서 세배 간 제자·후학들과 함께 포도주를 즐기시기도 하셨다.

또 한 번은 다음과 같은 일화를 전해주시기도 해 후학들이 감명을 받기도 했다.

독일 유학을 하신 지 몇십 년 후에 다시 독일 여행을 하실 기회에 현지에서 자동차를 렌트하여 운전하셨는데, 독일 경찰의 검문 시 옛날 유학 시절의 독일 면허증을 내보이셨다는 것이었다. 우리는 몇 가지 점에서 감탄했다. 그 오래된 면허증을 그대로 간직하신 것, 더욱이 독일 여행 시 그것을 잊지 않으시고 챙기

신 점, 또한 그 낡은 면허증을 액면 그대로 인정한 독일 경찰 등. 선생님이 얘기를 마치시자, 흥미로워하던 우리에게, "그 면허증 저기 있어!" 하시며 책꽂이에서 꺼내 보여주시던 것이 엊그제 같다.

부록 3
중앙아시아학회 창립 20주년 기념사

2016년은 중앙아시아학회 창립 20주년에 해당하는 해입니다. 창립멤버의 한 사람으로서 참으로 감개무량함을 금치 못하는 심경입니다. 주지하듯이 중앙아시아는 고대 실크로드의 중심지역입니다. 또한 이 지역은 고대한국의 문화와도 매우 밀접한 연관이 있기에 우리로서는 이 지역에 대한 연구가 마치 자국의 역사를 천착하는 것과 다르지 않다는 느낌마저 듭니다.

한국인의 중앙아시아 연구 시작은 외국에 비하면 매우 일천한 것이 사실입니다. 그러나 우리 역사의 편린들을 모아보면 우리의 선학들이 이 분야에 대해 그렇게 무심하지는 않았다는 생각입니다. 잠시 창립 시점인 1996년까지의 약사略史를 뒤돌아보고, 그것을 통해 앞으로의 전망을 가늠하는 것도 필요하다는 판단입니다.

연도	내 용
1908	스웨덴의 헤딘(S. Hedin)이 서울 YMCA 강당에서 한국인 다수가 참여한 가운데 중앙아시아 강연.
1916	오타니(大谷) 발굴의 중앙아시아 유물이 총독부 박물관에 기증되어 경복궁 자경전에 전시.
1925	베를린 대학 박사과정의 김중세(金重世)가 중앙아시아 투르판 출토 불교사료 역주(譯註) 논문을 발표. 한국의 중앙아시아학 연구의 효시.
1933	북경에서 활동한 김구경(金九經, 1895~1950?)이 돈황출토 선종 사본 『능가사자기(楞伽師資記)』교감 출간하는 성과를 보임.
1945 ~1947	조선족 화가 한낙연(韓樂然, 1898~1947)이 신강의 민속주제를 그림. 돈황벽화, 키질벽화를 모사. 키질 10호굴 발굴, '특1호'로 편호(編號).
1949	도쿄제국대학에서 수학한 고병익이 「원대사회와 이슬람교도」 석사논문 발표.
1952	도쿄제국대학 출신의 조좌호가 그의 『문화사』 책에 한국 최초로 '실크로드' 개념 구사.

연도	내 용
1958, 1963	고병익, 〈동서교섭사〉 강의 시작. (1958년 연세대학교 / 1963년 서울대학교 문리과대학)
1974 ~1975	권영필, 파리 III대학 박사과정에서 펠리오(P. Pelliot)의 제자 니콜라-방디예(N. Nicolas-Vandier) 교수로부터 중앙아시아 · 돈황 강좌 수강.
1976	학술원 주관으로 고병익이 한국 최초의 〈실크로드 국제학술대회〉 개최. 히구치 타카야스(樋口 隆康, 중앙아시아 고고학), 요아힘 베르너(Joachim Werner) 등 발표.
	홍익대학교에 〈중앙아시아 미술〉 강좌 개설.
1985	민병훈, 실크로드 연구의 태두 나가사와 카즈토시(長澤和俊) 문하에서 수학.
1986	국립중앙박물관 중앙아시아실 운영 및 『중앙아시아미술 도록』 발간.
	김호동, 내륙아시아 · 알타이학으로 하버드 대학에서 한국의 중앙아시아학 분야 최초로 박사 학위 취득.
1987	한국 돈황학회 창립.
	이종선, 유목 고고학의 거봉, 독일 하이델베르크 대학의 예트마(Karl Jettmar) 교수 문하에서 수학.
1988	이희수, 중동역사 · 이슬람문화로 국립 이스탄불 대학에서 박사 취득.
1989	문명대, 동국대학교 불교문화유적 학술조사단을 이끌고 중국 신강성 중앙아시아 탐사.
1990	정수일(무하마드 깐수), 신라와 서역교류사 연구로 단국대학교에서 박사 취득.
	이인숙, 고대 로만 글라스 연구로 한양대 박사 취득.
1990 ~1991	파리 유네스코 주관의 〈국제 실크로드 학술탐사〉 실시. 한국학자 참여.
1991	조선일보 주관 〈한민족 뿌리찾기. 실크로드 대탐사〉 실시. 권영필, 김병모 외 참여.
	국립중앙박물관, 러시아 에르미타쥬 박물관의 스키타이 유물 · 독일 베를린 인도미술박물관의 중앙아시아 유물 전시.
	유원수, 미국 인디아나 대학에서 몽골어 연구로 박사 취득.
1993	김소연, 호복(胡服) 연구로 이화여대에서 박사학위 취득.
1993 ~1996	〈중앙아시아연구회〉 결성, 활동.
1994	임영애, 서역소조상 연구로 이화여대에서 박사학위 취득.
1996	이평래, 몽골과학아카데미 역사연구소에서 1911년 몽골민족 독립운동 주제로 박사 취득.
	이재성, 동국대에서 4~7세기 동몽고사 연구로 박사취득.
	〈중앙아시아힉회〉 창립.

이와 같은 빈약한 역사이지만 이것들이 학회 창립의 밑거름이 되었다고 말

해도 좋을 것입니다. 그러나 무엇보다도 이 시기(1990)에 가장 획기적인 중대한 변화는 정치적으로 '금지된 땅'인 중국의 신강과 남러시아를 답사할 수 있게 된 사실입니다. 1980년대 중반부터 파리의 유네스코 본부가 기획하여 세계 각국의 실크로드 연구자들이 실크로드 현장을 공동탐사할 수 있는 기회를 마련하는 준비를 해 왔습니다. 이에 한국 유네스코는 〈실크로드연구조정위원회〉를 설치하고, 고병익 박사를 위원장으로, 위원으로는 유네스코사무총장, 국립중앙박물관장, 문화재관리국장 등을 당연직으로, 관계학자로는 김병모와 권영필이 참여하였습니다.

1990년 여름에 유네스코의 이 학술사업이 구체적으로 실현됨으로써 사상초유로 국제팀을 형성하여 사막루트, 스텝루트, 해양루트의 명실상부한 실크로드 전역을 답파하였습니다. 한국 탐사단의 활동을 중심으로 소개하면 다음과 같습니다.

기간	루트	지역	참여자
1990년 7~8월 (2개월간)	사막루트	서안, 난주, 하서회랑, 아스타나, 돈황(돈황석굴), 하미, 투르판(베제클릭 석굴), 쿠차(키질석굴), 카슈가르, 우르무치	권영필(미술사) 김호동(역사학)
1990년 10 ~1991년 3월 (5개월간)	해양루트	베니스, 홍해, 인도양, 남중국해, 부산, 경주, 오사카, 나라	김병모(고고학) 권오성(음악사) 이희수(인류학) 이병원(하와이 대학교, 음악사) 등 참여
1991년 4~6월 (2개월간)	스텝루트	아시카바드(투르크메니스탄), 우즈베키스탄, 타지키스탄, 카르키즈스탄, 알마티(카자흐스탄)	이인숙(고고학) 전인평(음악사) 등 참여

이 유네스코 탐사가 국내 학계에 끼친 영향 중에 가장 큰 부분은 중앙아시아 학회 결성의 필요성이 적극적으로 대두되었다는 점입니다. 이때, 한국유네스코의 고 백승길 문화부장의 역할이 지대하였음은 이 분야 역사에서 빼놓을 수 없는 한 부분이라 생각합니다. 그리하여 우선 중앙아시아학회 준비 차원에서 〈중

앙아시아연구회〉를 1993년에 결성, 1996년까지 운영하였습니다.

중앙아시아연구회 창립회원 :

권영필(미술사), 김선호(사회사), 김호동(역사), 남상긍(역사), 박원길(역사), 민병훈(역사 · 미술사), 송향근, 유원수(언어), 이개석(역사), 이인숙(고고학), 이재성(역사), 이희수(문명사), 임영애(미술사), 전인평(음악사), 정수일(문명사), 최한우(언어), 권현주(복식), 김봉완, 김영종(출판인), 김용문(복식), 김효정(언어학), 박춘순(복식), 송경근(역사), 송방송(음악사), 안병찬(미술사), 오철환(음악사), 오춘자(복식), 우덕찬(역사).

이 3년 동안 발간된 「연구회보」(전5권)를 토대로 지역학 연구의 중요성, 학제적 연구의 방법론과 시행의 문제, 외국 학회와의 공동연구의 구체성 등이 점검되었으며, 이런 제반 문제에 대한 어느 정도의 실현 가능성을 긍정적으로 평가하기에 이르렀습니다. 이에 학회를 결성할 시점으로 중론이 결집되었습니다.

〈중앙아시아연구회〉의 모든 회원을 창립멤버로, 축적자산을 승계함으로써 1996년 10월 12일 서울대에서 〈중앙아시아학회〉가 창립되었습니다.

지난 20년 동안 학회가 생산해낸 성과와 업적을 짚어보면 우선, 학회지를 들지 않을 수 없습니다. 〈중앙아시아연구〉를 한해도 거름이 없이, 특히 1997년에 시작된 IMF의 경제 난국을 극복하며 출간하였고, 2012년부터는 1년에 2권씩 출간하는 기염을 통해 지금 통권으로 치면 25권을 마크하고 있습니다.

또한 초창기부터 외국학자들을 초청하거나, 정기적으로 국제학술대회를 개최하여 세계학계의 경향을 직접 체험하며, 함께 토론하는 성과를 얻었습니다.

기간	참여 학자
1996	- 아흐마드 하산 다니(Ahmad Hasan Dani), 파키스탄 중앙아시아 학계 연구동향. - 마시창(馬世長, 북경대학), 중국의 석굴벽화.
1997	- 데 체벤도르지(D. Tseveendorj, 몽골 과학아카데미 역사연구소장), 몽골고고학 - 우메무라 히로시(梅村 坦, 일본 중앙대학), 일본의 위구르 문서 연구. - 왕빙화(王炳華, 신강 문물고고연구소), 신강 니야 지구의 고고학적 신성과.
1998	- 야굽 마흐무도프(Yagub Mahmudov, 바쿠 국립대학), 아제르바이젠의 중앙아시아 연구 동향.
1999	- 타히르 사히드(Tahir Saheed, 파키스탄 고고박물관국), 간다라 지방 탁실라의 제유적. - 스타판 로젠(Staffan Rosén, 스톡홀름 대학), 스웨덴의 중앙아시아 연구. - 하칸 발키스트(Hakan Wahlquist, 국립민속박물관), 스웨덴의 중아 콜렉션. - 카네코 타미오(金子 民雄, 중앙아시아 역사 연구가), 헤딘의 서부과학고사단 및 居延漢簡에 대한 일고찰.
2000	- 바이빠코프, 중앙아시아 고고학 현황.
2001	- 지아 잉이(賈應逸, 신강박물관), 신강미술 - 아라카와 마사하루(荒川 正晴, 오사카 대학), 투르판 고고학
2002	- 스기야마 마사아키(杉山 正明, 교토 대학), 몽골은 이슬람에 무엇을 했는가. - 소마 히데히로(上馬 秀廣, 나라 여자대학), Corona 위성사진으로 본 서역 유적.
2004	- 베 친바트, 몽골 유목민의 이동과 목초지 이용. - 퉁신린(董新林, 중국 사회과학원 고고연), 요묘 벽화에 나타난 요대의 사회생활. - 허시린(賀西林, 북경 중앙미술학원), 중국 신발견 소그드 조로아스터교 미술.
2005	- 발레리 핸슨(Valeries Hansen, 예일 대학), 투르판 자료 해석. - 모리야스 타카오(森安 孝夫, 오사카 대학) 호(胡) 연구. - 야마베 노부요시(山部 雄宣, 도쿄 농대), 중앙아시아 불교의 관불수행. - 유치용(于志勇, 신강문물고고연), 누란과 니야 출토, 한진시대 명의(冥衣).
2007	- 수잔 윗트필드(Susan Whitfield, IDP London), 돈황 프로젝트. - 자크 지에스(Jacques Giés, 기메 박물관장), 불교 미술. - 이 쭈아숑(李最雄, 중국 돈황연구원), 돈황막고굴 현황과 보존문제. - 오카다 켄(岡田 健, 도쿄문화재연구소), 돈황 벽화의 보존. - 키라 사모슉(Kira Samosyuk), 올덴부르크 콜렉션의 막고굴 유물.
2008	- G. 에렉젠(G. Eregzen, 몽골 국립박물관), 흉노 고고학. - 비비귤(카자흐스탄, 알-파라비 대학), 카자흐스탄, 중앙아시아의 진주.
2009	- 토마스 바필드(Thomas Barfield, 보스턴 대학), 문명의 십자로, 아프가니스탄, 과거와 미래. - 이나바 미노루(교토 대학), 북부 하자라트 지역의 역사지리. - 사이드 아스카르 무사비(Sayed Askar Mousavi, 옥스포드대학), 하자라 부족에 관하여.

기간	참여 학자
2010	- G. 에렉젠(몽골 과학 아카데미), 흉노 귀족계층 무덤 연구. - 니콜라이 크라딘(Nikolay Kradin, 러시아 과학 아카데미, 블라디보스톡), 흉노제국의 정착민, 이볼가 성지 유적의 예. - 세르게이 미냐에프(Sergey Minyaev, 러시아 과학 아카데미, 상트 페테르브루크), 차람계곡의 흉노 귀족. - 왕립신(길림 대학교), 진 통일 이전의 내몽골 중남부지역의 문화다원화. - 바이르 다쉬발로프(Bair Dashibalov, 러시아 과학 아카데미, 울란우데), 자바이칼 지역의 최근 흉노 연구. - 우스키 이사오(삿포로 학원 대학), 일본에서의 흉노 고고학 연구.
2011	- 추잔나 굴라치(Zsuzsanna Gulácsi), 마니교 미술. - 야오승(姚勝, 베이징 외대), 토로판國師 巴剌麻苔失里의 종교신분. - 체렝도르지(Tserendorj, Tsegmed, 몽골 과학 아카데미 역사연구소), 몽골의 인구증가 추이 -13세기 초~20세기 전반. - 오드바타르(T. Odbaatar, 몽골 국립역사박물관), 홀힌-암 흉노무덤 연구결과. - 모리베 유타카(森部 豊, 칸사이 대학), 안사의 난의 투르크·이란계 군인. - 리수후이(신강 사회과학연구원), 마니교 찬미시집의 필사연대 및 관련연대 연구. - 메흐메드 윌메즈(Mehmet Ölmez, 이을드스 테크닉 대학), 쿠타드구 빌릭의 언어. - 뉴루지(Niu Ruji, 신강대학), 중앙아시아 세미레치에 지역 튀르크어 사용 부족의 네스토리우스교 신앙과 시리아어 묘지명 연구.
2012	- 쉬머넥(沈安築, 인디아나 대학, 중앙유라시아학과), 북위 한어음운론적 특징에서 살펴본 타그바치 어휘와 선비·몽골어 재구성. - D. 얼지바트(단국대학), 한국어와 몽골어의 相에 대한 대조연구. - J. 게렐바드라흐(몽골 국립교육대학), 중세 시기 몽골인의 별명.
2013	- 카게야마 에츠코(影山 悅子, 간사이 대학), 우스트루사나 칼라 이 카호카하 I지구 출토 벽화. - 찰스 멜빌(Charles Melville, 케임브리지 대학), 페르도시의 샤흐나마에 담긴 동방 접촉의 흔적에 대한 고찰. - 레오나르도 르이손(Leonard Lewisohn, 엑세터 대학), 페르시아 수피즘 전통에서의 행위와 명상에 관한 종교적 기사도 윤리. - 호창 츠하비(보스턴 대학), 이란 무슬림 공화국과 무슬림세계.

한편으로는 외국학자를 장기초빙하여 한국학계의 미진한 부분을 보완하는 작업도 하였습니다. 국립신강고고학연구소 소장 왕병화 교수를 3개월간 초빙 (1997), 국내 여러 대학에서 무려 20여 회에 달하는 신강고고학특강을 하도록 기회를 마련하기도 하였습니다. 더욱이 국립중앙박물관 소장의 오타니 유물을 검토, 출토지와 연대 비정을 새롭게 할 수 있었던 작업은 매우 귀중한 학술적 소득이라고 할 수 있겠습니다.

뿐만 아니라 해외답사 프로젝트를 개발, 지금까지 외국의 주요 유적지를 여러군데 답사하였습니다. 카자흐스탄, 내몽골, 이란, 인도, 이집트, 시리아, 요르

도 부록 3-1 **중앙아시아학회 창립20주년 기념 행사**
2016년 10월 22일 행사, 중앙아시아학회 사진 제공.

단, 몽골, 티벳 등 답사지에서 개인적으로 접하기 어려운 유적·유물뿐만 아니라, 현지전문가들을 직접 만날 수 있음은 금상첨화의 효과라고 하겠습니다.

무엇보다도 중요한 성과 중 하나는 학제간의 연구가 성공적이었다는 점을 들 수 있습니다. 특히 중앙아시아 복식 파트가 다른 분야, 예컨대 역사, 고고학 미술사 쪽에 끼친 영향은 전자가 후자로부터 얻은 것보다 더 크다고 할 수 있겠습니다. 기본적으로는 상호 '윈윈'하는 입장임을 부인할 수 없겠습니다. 학제적 연구를 통해 각 분야의 연구가 한층 심도를 깊게 할 수 있게 되었다는 점을 지적하지 않을 수 없습니다.

나아가 20년 동안의 학회의 발전상을 지역의 관점에서 보건대, 아마도 몽골 부문이 가장 앞서 나가지 않았나 생각됩니다. 그것은 발표된 논문의 내용과 연구인력의 관점에서 그렇게 볼 수 있을 것 같습니다.

이와 같은 학회의 내실의 상황과는 다르게 미흡했던 측면도 없지 않았다고 봅니다. 예를 들면, 산학차원의 사업이라든가, 국가 유관기관에의 자문 등은 근년에 와서야 조금 살아나는 것 같습니다. 특히 전문가와 대중을 위한 성격의 사

전 편찬 사업 같은 것은 학회와 같은 공동 작업이 가능한 기구에 적격인데, 아직도 그 분야가 활동적이지 못했다고 생각됩니다.

한편 중앙아시아 연구자들은 프랑스 문명사가文明史家 자크 아탈리Jacques Attali의 현대판 '노마디즘' 해석 같은 작업을 위해 신선한 원사료를 충분히 공급할 책무가 있는 것은 아닌지 사료되기도 합니다.

지난 20년간 생산된 일들의 명암을 주마간산 격으로 살펴봤습니다. 학회가 이만큼 성장하여 오늘에 이르게 된 것은 오로지 늘 학회에 애정을 가지고 관심과 후원을 아끼지 않으시는 회원 여러분의 덕분으로 생각합니다. 아울러 그간 수고하신 전임 회장님들의 노고도 잊을 수 없는 역사의 한 페이지가 되겠지요.

무엇보다도 그간 외부의 후원이 컸음은 큰 축복이었습니다. 초창기부터 학회를 적극적으로 도우신 고등교육재단의 김재열 박사님, 그리고 사계절 출판사의 강맑실 사장님, 관악사의 신재일 사장님께 창립멤버의 한 사람으로서 심심한 감사의 말씀을 드립니다.

끝으로 이 창립 20주년의 성대한 국제학술대회를 공동주최해 주신 국립문화재연구소와 국립중앙박물관에 깊은 감사의 말씀을 드리며, 또한 옥고를 발표해 주시는 국내외 학자 여러분께 고마움을 표합니다. 이 행사를 준비한 현임 정재훈 회장과 이사분들께도 감사를 전합니다.

이 모든 분에게 저는 다시 한번 창립멤버 모두를 대신하여 깊은 감사를 올립니다.

2016년 10월 22일

권영필(중앙아시아학회 초대회장)

인용 문헌 목록

Ⅰ. 일차 사료

Ezekiel (xvi 10, 13; xxvii 16)

『詩經』

『漢書』

『史記』

『後漢書』

『山海經』

『三國志』(魏書 韓傳)

『唐書』

『通典』[杜佑]

『宋史』

『太平寰宇記』[樂史]

『圖畫見聞志』[郭若虛]

『宣和奉使高麗圖經』[徐兢]

『三國史記』

『三國遺事』

『東國李相國集』[李奎報]

Ⅱ. 국문

- 저서

강덕희,『日本의 西洋畵法 受容의 발자취』, (一志社, 2004).

강우방,『법공과 장엄』, (열화당, 2000).

_____,『한국미술의 탄생. 세계미술사의 정립을 위한 서장』, (솔, 2007).

고구려연구회 편,『고구려 고분벽화』, 고구려연구 제4호, (학연문화사, 1997)

고마츠 히사오(小松 久男), 이평래 옮김,『중앙유라시아의 역사』, (소나무, 2005).

고유섭,『우현 고유섭 전집 1, 조선미술사 상』, (열화당, 2007)

고유섭,『조선 탑파의 연구』하, (열화당, 2010).

교수신문사,『우리시대의 미를 논한다』(성균관대학교, 2006)

권영필,『실크로드 미술 -중앙아시아에서 한국까지-』, (열화당, 2004 : 초판 1997)

_____,『미적 상상력과 미술사학』, (문예출판사, 2000)

_____,『렌투스 양식의 미술 -동쪽으로 불어온 실크로드 바람』(상 · 하), (사계절, 2002)

_____,『문명의 충돌과 미술의 화해 -실크로드 인사이드』, (두성북스, 2011)

권영필 · 김호동 편,『권영필교수정년퇴임기념논총 上. 중앙아시아의 역사와 문화』, (솔 출
 판사, 2007)

권영필 외,『韓國의 美를 다시 읽는다』, (돌베개, 2005)

권용우 · 안영진,『지리학사』, (한울, 2010)

김리나 편저,『세계문화유산. 고구려고분벽화』, ICOMOS-Korea, (예맥출판사, 2005)

김병모,『금관의 비밀』, (푸른역사, 1998)

김성근 외(감수),『세계문화사』Ⅲ, (학원사, 1966)

김원룡 · 안휘준,『신판 한국미술사』, (서울대출판부, 1993)

김원룡,『한국미술사』, (법문사, 1968)

김인회,『한국 巫俗思想 연구』, (집문당, 1993)

김재원,『여당수필집』, (탐구당, 1973)

김호동,『동방기독교와 동서문명』, (까치, 2002)

_____,『몽골제국과 세계사의 탄생』, (돌베개, 2010)

나가사와 카즈토시, 민병훈 역,『新실크로드論. 東西文化의 交流』, (민족문화사, 1991 : 原
　　著 : 1979)

나가사와 카즈토시(長澤 和俊), 민병훈 역,『돈황의 역사와 문화』, (사계절, 2010)

다가와 준조(田川 純三), 박도화 역,『돈황석굴』, (개마고원, 1999)

동북아역사재단 편,『사기 외국전 역주』, (2009)

_____,『중국정사외국전』, (2009)

로더릭 위트필드(Roderick Whitfield), 권영필 역,『돈황』, (예경출판사, 1995)

류진바오(劉進寶), 전인초 역,『돈황학이란 무엇인가』, (아카넷, 2003)

르네 구르쎄(René Grousset), 김호동 · 유원수 · 정재훈 역,『유라시아 유목제국사』, (사계
　　절, 1998)

마르코 폴로(Marco Polo), 김호동 역주,『동방견문록』, (사계절, 2000)

마리오 부살리(Mario Bussagli), 권영필 역,『중앙아시아 회화』, (일지사, 1990)

무함마드 깐수,『신라 · 서역교류사』, (단국대학교 출판부, 1992)

문명대 감수,『중국대륙의 문화』 3 (河西回廊 · 敦煌), 동국대학교 편, (한언, 1990)

미쉘 따르디외, 이수민 역,『마니교』, (분도출판사, 2005)

민병훈,『초원과 오아시스의 문화. 중앙아시아』, (국립중앙박물관, 2005)

_____,『실크로드와 경주』, (통천문화사, 2015)

박시인,『알타이 문화사 연구』, (탐구당, 1970)

박아림,『고구려 고분벽화 유라시아를 품다』, (학연문화사, 2016)

배제호,『세계의 석굴』, (사회평론, 2015)

빼레보드치꼬바, E. V., 정석배 역,『스키타이 동물양식』, (학연문화사, 1999)

사리아니디(Sarianidi, V. I.), 민병훈 역,『박트리아의 황금 비보』, (통천문화사, 2016)

서용,『영원한 사막의 꽃. 돈황』, (여유당, 2004)

성은구 역주,『일본서기』, (정음사, 1987)

스벤 헤딘(Sven Hedin), 조좌호 역,『실크 로우드』, (삼진사, 1980)

신채호(申采浩),『丹齋申采浩全集』중권, (형설출판사, 1972)

안드레 에카르트(Andre Eckardt), 권영필 역,『에카르트의 조선미술사 ―조선미술의 의미
　　　　를 밝혀 알린 최초의 통사-』, (열화당, 2003)

안휘준,『청출어람의 한국미술』, (사회평론, 2010)

오도릭(Odorico Mattiussi), 정수일 역주,『오도릭의 동방기행』, (문학동네, 2012)

오영찬,『낙랑군 연구』, (사계절, 2006)

요시미즈 츠네오(由水 常雄), 오근영 옮김,『로마 문화 왕국. 신라』, (씨앗을 뿌리는 사람,
　　　　2002)

유홍준,『명작순례』, (눌와, 2013)

이건무 · 조현종,『선사유물과 유적』, (솔 출판사, 2003)

이븐 바투타(Ibn Battuta), 정수일 역주,『이븐 바투타 여행기』1, (창작과 비평사, 2001)

이상해,『궁궐 · 유교건축』, (솔 출판사, 2004)

이송란,『신라 금속공예 연구』, (일지사, 2004)

이인숙,『한국의 고대유리』, (도서출판 창문, 1993)

이주형,『간다라 미술』, (사계절, 2003)

이한상,『황금의 나라 신라』, (김영사, 2004)

이희수 · 다르유시 아크바르자데,『쿠쉬나메: 페르시아 왕자와 신라공주의 천년사랑』, (청
　　　　아출판, 2014)

전덕재,『신라 왕경의 역사』, (새문사, 2009)

전인평,『새로운 한국음악사』, (현대음악출판사, 2000)

정수일,『문명담론과 문명교류』, (살림, 2009)

정재서 역주,『山海經』, (민음사, 1985)

조요한,『한국미의 조명』, (열화당, 1999)

조좌호,『세계문화사』, (제일문화사, 1952)

조흥윤,『무. 한국무의 역사와 현상』, (민족사, 1997)

천득염,『인도불탑의 의미와 형식』, (도서출판 심미안, 2013)

최병현,『신라고분연구』, (일지사, 1992)

토머스 F. 매튜스(Thomas F. Mathews), 김이순 역,『비잔틴 미술』, (도서출판 예경, 2006)

하인리히 뵐플린(Heinrich Wölfflin), 박지형 역,『미술사의 기초개념』, (시공사, 1994)

헤로도투스(Herodotus), 천병희 역,『역사』, (도서출판 숲, 2009)

헨리 율 · 앙리 꼬르디에(Henry Yule & Henri Cordier), 정수일 역주,『중국으로 가는 길』,
　　　(사계절, 2002)

- 논문

강우방,「호랑이의 장엄한 靈化가 새해를 영화시킨다」,『월간미술』351, (2014)

강인욱,「스키토-시베리아 문화의 기원과 러시아 투바의 아르잔 1호 고분」,『중앙아시아연
　　　구』, 20-1, 중앙아시아학회, (2015)

고병익,「혜초왕오천축국전연구사략」,『백성욱박사송수기념 불교학논문집』, (1959)

고유섭,「고대인의 미의식 -특히 삼국시대에 관하여」,『한국미술문화사논총』, (통문관,
　　　1966)

권영우,「돈황 막고굴 제285굴의 형제(形制)와 장엄(莊嚴)의 의미와 기능」, 서울대학교 고
　　　고미술사학과 석사학위논문, (2014)

권영필,「중앙아시아 벽화고 -국립중앙박물관소장 벽화와 관련하여」,『미술자료』20, (국
　　　립중앙박물관, 1977)

＿＿＿,「동양산수화론의 구미역본(歐美譯本)과 저술 -돈황 산수요소 서설」,『미술자료』
　　　28, (국립중앙박물관, 1981)

＿＿＿,「한국불화에 나타난 산수요소의 원류와 그 발달」상 · 하,『미술자료』35~36, (국
　　　립중앙박물관, 1984~1985)

＿＿＿,「신라인의 미의식 -북방미술과의 관계를 중심으로」,『신라문화재단학술발표회논
　　　문집』제6집, (1985)

＿＿＿,「경주 괘릉 인물석상 재고」,『미술자료』50호, 국립중앙박물관, (1992)

_____, 「돈황벽화 연구방법 시탐」『미술사학』4, (미술사 학연구회, 1992)

_____, 「고구려 회화에 나타난 대외교섭」, 『고구려 미술의 대외교섭』, 한국미술사학회, (예경, 1996)

_____, 「안드레아스 에카르트의 美術觀」, 『미적 상상력과 미술사학』, (문예출판사, 2000)

_____, 「한국의 중앙아시아 연구의 과거와 현재」, 『중앙아시아 연구』, 제6호, 중앙아시아 학회, (2001)

_____, 「한국의 중앙아시아 고고학 · 미술사 연구 -그 출발에서 현재까지-」, 『렌투스 양식 의 미술』(사계절, 2002)

_____, 「한국미술을 세계미술로 본 최초의 저술」, 『에카르트의 조선미술사 -조선미술의 의미를 밝혀 알린 최초의 통사-』, 안드레 에카르트, 권영필 역, (열화당, 2003)

_____, 「고구려의 대외문화교류」, 『고구려의 문화와 사상』, (동북아역사재단, 2007)

_____, 「돈황과 한국 -나의 체험적 돈황미술기(美術記)를 바탕으로」, 《세계의 돈황학》 중 앙아시아학회 2007년도 국제학술대회 Proceedings, (2007)

_____, 「아프라시압 궁전지 벽화의 '고구려 사절'에 관한 연구」, 『중앙아시아 속의 고구려 인 발자취』, 권영필, 정수일 외, (동북아역사재단, 2008)

_____, 「'실크로드'의 성찰적 조명」, 『실크로드 특강. 실크로드의 대여행자들』, 중앙아시아 학회, 파주 북소리, (2011)

_____, 「한국의 실크로드 미술 연구 40년의 회고와 전망」, 〈한국에서 문명교류 연구의 회 고와 전망〉 공동 학술심포지엄, (사)한국문명교류연구소/한국돈황학회/고려대학 교 IDP SEOUL, (2011. 12)

_____, 「우에노 나오테루의 『미학개론』과 고유섭의 미술사학 -미학과 미술사학의 행복한 동행-」, 『미학개론 -이 땅 최초의 미학강좌』, 우에노 나오테루(上野 直昭) 저, 김문 환 편역, (서울대학교 출판문화원, 2013)

_____, 「동아시아 미술사의 새지평 -〈고려나전묘금향상〉을 재조명 하며-」, 『고려나전향 상과 동아시아 칠기』, AMI(아시아 뮤지엄 연구소, 2014)

_____, 「한국 실크로드학의 선구」, 『거목의 그늘. 녹촌 고병익 선생 추모문집』, 고병익추

모문집간행위원회, (지식산업사, 2014)

김광명, 「한국미와 미적 이성의 문제 - 관조와 무심, 공감과 소통을 중심으로」, 겸재정선미술관 개관5주년기념 학술심포지엄 〈한국미 조명을 위한 인문학적 담론〉, (2014년 4월 25일)

김남윤, 「베제클릭 38굴 마니교 벽화 연구」, 『중앙아시아 연구』 10, 중앙아시아학회, (2005)

김리나, 「당 미술에 보이는 조우관식의 고구려인 -돈황벽화와 서안출토 은합을 중심으로-」, 『이기백선생고희기념 한국사학논총(상)』, (한국미술사연구소, 1994)

김문환, 「한국근대미학의 전사」, 『미학개론. 이 땅 최초의 미학강좌』, 우에노 나오테루 지음, 김문환 편역·해제, (서울대학교출판문화원, 2013)

김병준, 「敦煌 縣泉置漢簡에 보이는 漢代 변경무역 -삼한과 낙랑군의 교역과 관련하여-」, 『한국 출토 유물: 초기철기 삼국시대』, 권오영 등, (2011. 11)

김성구, 「신라기와의 성립과 그 변천」, 『신라와전』, 국립경주박물관, (2000)

김성훈, 「돈황 막고굴 제285굴의 마혜수라천 연구」, 『강좌미술사』 42, 한국미술사연구소, (2014)

김용문, 「한국과 중앙아시아의 복식 문화」, 국제한국학회 편, 『실크로드와 한국 문화』, (소나무, 1999)

김원룡, 「新羅金冠의 系統」, 『曉城趙明基博士華甲記念 佛敎史學論叢』, (1965)

_____, 「사마르칸드의 아프라시압 궁전벽화의 사절단」, 『고고미술』 129-130, 한국미술사학회(1976)

김재완, 「푸른 눈의 독일 지리학자에 비친 한국과 한국인」, 『문화역사지리』 16-3, 통권 24호, (2004. 12)

김진순, 「5세기 고구려 고분벽화의 불교적 요소와 그 연원」, 『미술사학연구』 258, (한국미술사학회, 2008. 6)

김현정, 「돈황 332굴 석가설법도 고찰」, 『강좌미술사』 42, (2014)

김혜원, 「돈황 막고굴 제321굴 〈보우경변(寶雨經變)〉에 보이는 산악 표현의 정치적 의미

와 작용」, 『미술사와 시각문화』 1, (2002)

_____, 「돈황 막고굴 당대 〈유마경변〉에 보이는 세속인 청중의 도상과 의미」, 『미술사의 정립과 확산』 2권, (2005)

_____, 「돈황의 지역적 맥락에서 본 초당기 음가굴(陰家窟)의 정치적 성격」, 『미술사학연구』 252, (2006)

_____, 「차안과 피안의 만남 : 돈황 막고굴의 〈서방정토변〉에 보이는 건축 표현에 대한 일고」, 『미술사연구』 22, (2008)

_____, 「돈황 막고굴 제220굴 〈서방정토변〉의 해석에 대한 재검토」, 『미술사와 시각문화』 9, (2010)

김호동, 「한국 內陸아시아史 연구의 어제와 오늘」, 『중앙아시아연구회 회보』, (1993)

_____, 「元帝國期 한 色目人 官吏의 초상 -이사 켈레메치의 생애와 활동-」, 『중앙아시아연구』 11, (2006)

김홍남, 「사자공작무늬석과 7-8세기 신라 속의 외래 요소들」, 『Dome-석굴암건축, 심포지움 준비, 제4차 세미나』, AMI(아시아 뮤지엄 연구소) 주관, (2015. 2. 28)

나이토 사카에(內藤 榮), 「正倉院의 칠기와 백제문화」, 『고려시대 포류수금문 나전향상 연구. 국제학술심포지움』, AMI(아시아 뮤지엄 연구소), (2013. 11. 29.)

리신(李新), 전영란 역, 「돈황석굴에서 발견된 고대 한반도 자료에 관한 연구: 막고굴 제61굴 《오대산도(五臺山圖)》를 중심으로」, 『동아인문학』 20, (2011)

_____, 「돈황고대조선반도도상(朝鮮半島圖像) 조사연구」, 제2회 경주 실크로드 국제학술회의 발표요지문, (경주 : 2013)

마시창(馬世長), 「돈황막고굴의 굴전실건축유지 연구」, 『강좌미술사』 9, (한국미술사연구소, 1997)

모리베 유타카(森部 豊), 「安史의 亂의 투르크 · 이란系 軍人」, 『실크로드 · 투르크 · 종교』, 중앙아시아 학회 국제학술대회 자료집, (2011. 11. 12.)

문명대, 「돈황 410굴 수대 미륵삼존불의상(倚像)과 삼화령미륵삼존불의상의 연구 -돈황석굴 불상의 특징과 그 교류」, 『강좌미술사』 42, (2014)

민병훈, 「실크로드의 국제상인 소그드인」, 『유역』, 창간 1호, (솔출판사, 2006)

민주식, 「한국미론의 관점에서 본 '멋'의 의의」, 겸재정선미술관 개관5주년기념 학술심포지엄 〈한국미 조명을 위한 인문학적 담론〉, (2014년 4월 25일)

박근칠, 「돈황막고굴 "유마힐경변(維摩詰經變)" 도상의 시기적 변화와 그 의미」, 『한성사학』 28, (2013)

박남희, 「고대 이집트의 연화문과 고구려고분벽화에 나타난 한국연화문의 비교연구」, 『동양문화연구』 11집, (1984)

박대남, 「부여 규암면 외리 출토 백제문양전 고찰」, 『신라사학보』 14, 신라사연구회, (2008)

박성혜, 「돈황막고굴 불교벽화에 나타난 당대 회화의 영향 -서안지구 당 묘실벽화를 중심으로」, 『중앙아시아연구』 7, (중앙아시아학회, 2002)

박아림, 「고구려 벽화와 감숙성 위진시기(돈황 포함) 벽화 비교 연구」, 『고구려발해연구』 16, (고구려발해학회, 2003)

박은화, 「수·당대 돈황 막고굴의 유마힐경변상화」, 『고고미술사론』 4, (1994)

박진재·이상해, 「둔황 막고굴 벽화와 고구려고분군 벽화에 나타난 성곽도 연구」, 『대한건축학회 논문집』 28-2, (2012)

박현영, 「돈황석굴 벽화의 식물문양에 드러난 문화적 수용」, 『현대미술연구소 논문집』 9, (2006)

변영섭, 「쾌릉고」, 이화여자대학교 석사논문, (1972)

서용, 「돈황벽화의 모사기법 연구」, 〈세계의 돈황학〉 중앙아시아학회 2007년도 국제학술대회 Proceedings, (2007)

수잔 위트필드(Susan Whitfield), 「국제돈황프로젝트와 영국의 중앙아시아 유물」, 〈세계의 돈황학〉 중앙아시아학회 2007년도 국제학술대회 Proceedings, (2007)

신경철, 「김해 예안리 160호분에 대하여 -고분의 발생과 관련하여」, 『가야고고학논총』 1, (1992)

안병찬, 「베제클릭(Bezeklik) 석굴 벽화의 연구 —제4호굴 서원화의 복원을 중심으로」, (동

국대학교 대학원 미술사학과 석사논문, 1989)

오지연, 「돈황 寫本『묘법연화경』異本에 관한 고찰」,『불교학연구』제25권, (2010)

오카다 켄(岡田 健), 「동서문화 교류의 증거, 돈황벽화의 보존」,〈세계의 돈황학〉중앙아시
　　　　아학회 2007년도 국제학술대회 Proceedings, (2007)

왕후이민(王惠民), 「西方净土变形式的形成过程与完成时间」,『동양미술사학』2, (2013)

유경희, 「돈황석굴 보문품변상(普門品變相)의 전개와 구마라십(鳩摩羅什) (344~413)譯
　　　　묘법연화경(妙法蓮華經)의 영향」,『강좌미술사』42, (2014)

유근자, 「돈황 막고굴 158굴 열반도상의 연구」,『강좌미술사』42, (2014)

유마리, 「중국 돈황 막고굴(17굴) 발견의 관경변상도(파리 기메 동양박물관 소장)와 한국
　　　　관경변상도(일본 서복관 소장)의 비교고찰 -관경변상도의 연구(I)」,『강좌미술사』
　　　　4, (1992)

유홍준, 「궁궐건축에 나타난 '비대칭의 대칭'」,『미술사와 시각문화』7, 미술사와 시각문화
　　　　학회, (2008)

윤무병, 「경주지방의 고고학적 유적」,『역사도시 경주』, 김병모 외, (열화당, 1984)

윤범모, 「서울의 돈황바람」,『중국 돈황대벽화』, (동아갤러리, 1994.7.12~8.10)

_____, 「박수근. 궁핍한 시대의 풍경을 그리다」,『박수근. 탄생100주년 기념전』, (가나아
　　　　트, 2014)

윤상덕, 「경주 계림로 보검으로 본 고대 문물교류의 단면」,『신라의 황금문화와 불교미술』,
　　　　(국립경주박물관, 2015)

이난영, 「신라, 고려의 金屬工藝」,『한국미술사의 現況 심포지움』, 한림대학교 한림과학원,
　　　　(예경출판, 1992)

이송란, 「신라고분 출토 미술품에 보이는 외래적 요소 -식리총 금동식리를 중심으로」,『미
　　　　술사학연구』203호, (한국미술사학회, 1994)

_____, 「고신라 금속공예품 연구」, (홍익대학교 박사논문, 2001)

_____, 「신라의 말신앙과 마구장식」,『미술사논단』15, (한국미술연구소, 2002)

_____, 「신라 계림로 14호분 〈금제감장보검〉의 제작지와 수용경로」,『미술사학연구』,

258, (한국미술사학회, 2008, 6)

_____, 「미륵사지 금동사리외호의 제작기법과 문양분석」, 『신라사학보』 14, (신라사연구
회, 2009)

_____, 「오르도스 '새머리 장식 사슴뿔' 모티프의 동점으로 본 평양 석암리 219호 〈은제
타출마노감장괴수문행엽〉의 제작지」, 『미술자료』 제78호, (국립중앙박물관,
2009)

_____, 「백제 미륵사지 서탑 유리제사리병과 고대 동아시아 유리제작」, 『미술자료』 80,
(국립중앙박물관, 2011)

이영희, 「고대 金工의 鏤金細工기법에 관한 연구」, 『미술사학』 7, (1995)

_____, 「고신라 누금세공기법 연구」, (이화여자대학교 대학원 박사논문, 1998)

이인숙, 「한국 고대유리의 고고학적 연구」, 한양대학교 박사논문, (1990)

_____, 「금과 유리: 4-5세기 고대한국과 실크로드의 遺寶」, 『중앙아시아연구』, (중앙아시
아학회, 1997)

이재성, 「아프라시압 궁전지 벽화의 '조우관사절'에 관한 고찰 -고구려에서 사마르칸드(康
國)까지의 노선에 대하여-」, 『중앙아시아연구』, 18-2, (중앙아시아학회, 2013)

_____, 「아프라시압 宮殿址 壁畵의 '조우관사절(鳥羽冠使節)'이 사마르칸드(康國)로 간
원인, 과정 및 시기에 대하여」, 『동북아역사논총』 52호, (동북아역사재단, 2016)

이재중, 「삼국시대 고분미술의 기린상」, 『미술사학연구』, (한국미술사학회, 1994)

이태진, 「고병익 선생님 따라 歐美 나들이」, 『거목의 그늘. 녹촌 고병익 선생 추모문집』, 고
병익추모문집간행위원회, (지식산업사, 2014)

임영애, 「무장형 사천왕상의 연원 재고」, 『강좌미술사』 11, (1998)

자크 지에스(Jacques Giès), 「기메박물관 소장 화엄경 십지품 변상도」, 〈세계의 돈황학〉
중앙아시아학회 2007년도 국제학술대회 Proceedings, (2007)

장남원, 「순백의 항아리 -기술과 조형으로 왕조의 이상을 구현하다」, 『백자대호 I』, (호림박
물관, 2014)

장희정, 「돈황(敦煌) 막고(莫高) 제196굴 〈노도차투성변상도(勞度差鬪聖變相圖)〉의 검

　　토」,『선문화연구』9, (2010)

전호련, 「돈황 막고굴의 화엄경변상도에 대한 고찰」,『한국불교학』69, (한국불교학회, 2014)

정광훈, 「1930-40년대 한국 초창기 돈황학 연구 -김구경, 한낙연, 이상백을 중심으로-」,
　　『중앙아시아연구』21-1, (중앙아시아학회, 2016)

정재훈, 「위구르의 摩尼敎 受用과 그 性格」,『역사학보』168, (2000)

정호섭, 「조우관(鳥羽冠)을 쓴 인물도의 유형과 성격 -외국자료에 나타난 古代 한국인의
　　모습을 중심으로-」,『영남학』24, (2013)

조요한, 「한국인의 미의식」,『虛遠先生 怡耕先生 華甲紀念論文集』, (1987)

_____, 「한국미의 근원」,『월간미술』, (2000. 08)

조윤재, 「고대 한국의 조우관과 실크로드-연구사 검토를 중심으로-」,『선사와 고대』39,
　　(2013)

조정식 · 김버들 · 조재현 · 김보람, 「돈황 막고굴 벽화내 다보탑의 주처(住處)공간적 의미
　　와 그 변화 연구」,『건축역사연구』22-6, (2013)

주경미, 「아프가니스탄 틸리야-테페 출토 금제 장신구 연구」,『중앙아시아 연구』19-2, 중
　　앙아시아학회, (2014)

_____, 「아프가니스탄 출토 고대 금제공예품의 특징과 의미」,『아프가니스탄의 황금문
　　화』, (국립중앙박물관, 2016)

주수완, 「막고굴 335굴 유마경변의 도상분석을 통한 사천왕 도상연구」,『강좌미술사』42,
　　(2014)

진명(陳明) · 임효례(任晓礼), 「돈황 막고굴 송씨부인출행도에 관한 연구 : 당대의 명부(命
　　婦)와 노부제도를 겸하여」,『아시아민족조형학보』8-1, (2010)

최병현, 「황남대총의 구조와 신라 적석목곽분의 변천 · 기원」,『황남대총의 諸조명』, 제1회
　　국립경주문화재연구소 국제학술대회 논집, (2000)

최선아, 「돈황(敦煌) 막고굴(莫高窟) 제61굴과 오대산(五臺山) 문수진용(文殊眞容)」,『민
　　족문화연구』64, (2014)

최완수, 「계산무진」,『澗松文華』87, 간송미술문화재단, (2014)

콘스탄틴 추구노브(Konstantin Chugunov), 「투바 · 아르잔 2호 고분의 발굴성과」, 「중앙 아시아 연구의 최신성과와 전망」, 중앙아시아학회 창립 20주년 기념 국제학술대 회(2016.12.3)

_____, 「투바 아르잔 2호 고분의 발굴 성과」, 『중앙아시아연구』, 21-2, 중앙아시아학회, (2016)

키라 사모슉(Kira Samosyuk), 「막고굴 전래 올덴부르크 컬렉션」, 〈세계의 돈황학〉 중앙아 시아학회 2007년도 국제학술대회 Proceedings, (2007)

표정훈, 「동양학자 김중세 연구」, 성균관대학교 석사논문, (2014)

함순섭, 「신라의 황금문화와 마립간」, 『신라의 황금문화와 불교미술』, (국립경주박물관, 2015)

현승욱, 「돈황 막고굴 벽화에 나타난 불교사원 종 · 경루의 건축형태 및 배치에 관한 연 구」, 『대한건축학회 논문집: 계획계』 30-4, (2014)

홍선표, 「한국미술 정체성 담론과 허상」, 『미술사논단』, 43, (한국미술연구소, 2016)

- 사전 · 도록 · 보고서

『敦煌學大辭典』, 季羨林 主編, 譯本: 고려대 민족문화연구원, (2016)

『樂浪王光墓』, 朝鮮古蹟硏究會, (1935)

『昭和十一年度 古蹟調査報告』, (1937)

『안악3호분 발굴보고』, 도유호(都有浩) 편, (과학원출판사, 1957)

『천마총 발굴조사보고서』, 문화재관리국, (1974)

『황남대총』 남분[도판], 문화재관리국 문화재연구소, (1985)

『국립경주박물관』 도록, 국립경주박물관, (1988)

『소련 국립에르미타주 박물관 소장 스키타이 황금』, 국립중앙박물관, (1991)

『신라와전』, 국립경주박물관, (2000)

『신라 왕경 -발굴조사보고서-』, 국립경주문화재연구소, (2002)

『신라, 서아시아를 만나다』, 국립경주박물관, (2008)

『황금의 제국 페르시아』, 국립중앙박물관, (2008)

『동서문명의 십자로. 우즈베키스탄의 고대문화』, 국립중앙박물관, (2009)

『스키타이 황금』 전시도록, 강인욱, (2011)

『금은보화』, 리움(Leeum), (2013)

『미륵사지 석탑 사리장엄』, 국립문화재연구소, (2013)

『하늘에 올리는 염원. 백제금동대향로』, 국립부여박물관, (2013)

『천마, 다시 날다』, 국립경주박물관, (2014)

『중국 고대도성 문물전』, 한성백제박물관, (2015)

『한국의 목가구』 전시도록, 호림박물관, (2015년 3월)

《고대의 동서문화 교류》, 제5회 대한민국 학술원 국제학술강연회, (1977. 9. 5~9)

『기억의 여행』, 김식, 샘터화랑, (1990. 5. 25~6. 3)

『중국 돈황 대벽화』, 동아갤러리, (1994)

『東西文化交流硏究』 제4집, 韓國敦煌學會, (2002, 5)

- 신문

〈조선일보〉 2009년 9월 14일자

〈조선일보〉 2012년 9월 6일자

〈조선일보〉 2013년 11월 20일자

III. 중문

- 저서

관 유후이(關友惠), 『敦煌裝飾圖案』, (華東師範大學出版部, 2010)

구 웨이민(顧衛民), 『基督敎與近代中國社會』, (上海 : 1996)

_____, 『基督宗教藝術在華發展史』, (上海 : 上海書店出版社, 2005)

돤 원제(段文杰), 『敦煌石窟藝術論集』, (甘肅人民出版社, 1988)

둥 위양(董玉樣) 主編, 『中國美術全集 繪畵編 麥積山等石窟壁畵 西秦』, (北京 : 人民美術出版社, 2006)

러우 위례(樓宇烈) 外 主編, 『中外宗教交流史』, (湖南教育出版社, 1998)

룽 신장(榮新江), 『中古中國與粟特文明』, (三聯書店, 2014)

룽 신장(榮新江) 外 主編, 『從撒馬爾干到長安 -粟特人在中國的文化遺迹』, (北京圖書館出版社, 2004)

뤄 펑(羅豊), 『胡漢之間 -'絲綢之路'與西北歷史考古』, (北京 : 文物出版社, 2004)

르네 그루쎄(勒尼 · 格魯塞, René Grousset), 魏英邦 譯, 『草原帝國』, (西寧 : 靑海人民出版社, 1991)

사 바이리(沙百里), 『中國基督徒史』, (北京 : 社會科學出版社, 1998)

샹 다(向達), 『唐代長安與西域文明』, (北京 : 三聯書店, 1987)

셰 즈류(謝稚柳), 『敦煌藝術敍錄』, (1955)

쑤 바이(宿白), 『中國石窟寺硏究』, (北京 : 文物出版社, 1996)

어넌 하라(鄂嫩哈拉) 外 編, 『中國 北方民族 美術史料』, (上海 : 上海人民美術出版社, 1990)

이 춘귀(易存國), 『敦煌 藝術美學 -以壁畵藝術爲中心』, (上海 : 上海人民出版社, 2005)

자오 펑(趙豊), 『中國絲綢藝術史』, (北京 : 文物出版社, 2005)

장 보친(姜伯勤), 『中國祆敎 藝術史硏究』, (北京 : 三聯書店, 2004)

정 옌(鄭岩), 『魏晉南北朝 壁畵墓 硏究』, (北京 : 文物出版社, 2002)

지린성문물고고연구소(吉林省文物考古硏究所) 編, 『楡樹老河深』, (北京 : 文物出版社, 1987)

창 사나(常沙娜), 『敦煌歷代服飾圖案』, 萬里書店有限公司, 1986.

천 완리(陳萬里), 『西行日記』, (北京 : 樸社, 1926)

타이위안시문물고고연구소(太原市文物考古硏究所) 編, 『隋代虞弘墓』, (北京 : 文物出版社, 2005)

판 진스 · 류 융쩡(樊錦詩 · 劉永增), 『燉煌鑑賞』, (南京 : 江蘇美術出版社, 2006)

황 밍란(黃明蘭) 編著,『洛陽漢墓壁』, (文物出版社, 1996)

- 논문

라오닝성문물고고연구소(遼寧省文物考古研究所),「朝陽十二臺鄕磚廠88M1出土 木芯銅
　　金包片鞍橋」,『文物』11期, (1997)

룽 신장(榮新江),「敖漢旗李家營子出土金銀器」,『考古』第2期, (1978)

_____,「李家營子出土的粟特銀器與草原絲綢之路」,『北京大學學報』第2期, (北京大學,
　　1992)

_____,「北朝隋唐粟特人之遷徙及其聚落」,『國學研究』第6卷, 北京大學中國傳統文化研究
　　中心, (北京大學出版部, 1999)

_____,「從撒馬爾干到長安 -中古時期粟特人的遷徙與入居」,『粟特人在中國 -歷史, 考古,
　　語言的新探索』, (北京 : 中華書局, 2005)

류 퉁(劉統),「羈縻府州與唐朝疆域的關係」,『唐代羈府州研究』, (西安 : 西北大學出版社,
　　1998)

리 신(李新),「敦煌古代朝鮮半島圖像調査研究」, 敦煌和絲綢之路國際學術研討會, (蘭州 :
　　2013)

서북과학고사단,「西北科學考査團之工作及其重要發現 1 貝勒廟北之古城」,『燕京學報』第
　　八期, (1930)

셰 청수이(謝成水),「敦煌藝術美學巡禮」,『敦煌研究』第2期, (1991)

셴양시박물관(咸陽市博物館),「咸陽市近年發現的一批秦漢遺物」,『考古』3期, (1973)

스 웨이샹(史葦湘),「産生敦煌佛敎藝術審美的社會因素」,『敦煌研究』第2期, (1988)

쑤 바이(宿白),「東北, 內蒙古地區的鮮卑遺迹」,『文物』5期, (北京 : 1977)

쑨 옌(孫彦),「天馬圖像考」,『文物世界』, (2007. 03)

오카자키 타카시(岡崎敬),「四, 五世紀的絲綢之路與燉煌莫高窟」,『中國石窟 · 燉煌莫高窟』,
　　第一卷, (北京 : 文物出版社, 1999)

왕 후이(王輝),「甘肅 發現的 兩周時期的 "胡人"形象」,『考古與文物』第6期, (2013)

쥐 푸룽(左芙蓉), 「羅馬天主教與蒙元的關係」, 『內蒙古社會科學』, 第28卷 第3期, (2007. 5)

천 샤오(陳曉), 「敦煌美學談」(1~3), 『陽關』, (1983年, 第2,4,5期~1984 第5期)

천 윈지(陳允吉), 「敦煌壁畫飛天及其審美意識之歷史變遷」, 『夏旦大學學報』 第1期, (1990)

치 둥팡(齊東方), 「李家營子出土的粟特銀器與草原絲綢之路」, 『北京大學學報』 第2期, (北京
　　　大學, 1992)

_____, 「輸入 模倣 改造 創新 -粟特器物與中國文化」, 『從撒馬爾干到長安』, 榮新江 主編,
　　　(北京: 北京圖書館出版社, 2004)

판 진스(樊錦詩) 外, 「敦煌莫高窟北朝洞窟的分期」, 『中國石窟. 敦煌莫高窟』 一, 敦煌文物研
　　　究所, (北京 : 文物出版社, 1982)

팡 젠룽(方健榮), 「敦煌石窟藝術的美學特徵」, 『絲綢之路』, (1997年 第6期)

후 퉁칭(胡同慶), 「初探敦煌壁畫中美的規定性」, 『敦煌研究』 第2期, (1992)

훙 이란(洪毅然), 「敦煌石窟藝術中有待探討的美學藝術學的几个問題」, 『敦煌研究』 第2期,
　　　(1988)

- 도록·보고서

『中國石窟 敦煌莫高窟』 第一卷, 第二卷, 敦煌文物研究所, (北京 : 文物出版社, 1982, 1984)

『酒泉十六國墓壁畫』, (北京 : 文物出版社, 1989)

『中國靑銅器全集. 北方民族』 15, (北京 : 文物出版社, 1995)

『西戎遺珍. 馬家 戰國墓地出土文物』, 甘肅省文物考古研究所, (北京 : 文物出版社, 2014)

Ⅳ. 일문

- 저서

구로다 히데오(黑田 日出男), 『謎解き 洛中洛外圖』, 岩波新書 435, (東京 : 岩波書店, 1996)

구지 쓰토무(久慈 力), 『シルロード渡來人が建國した日本』, (東京 : 現代書館, 2005)

나가사와 카즈토시(長澤 和俊),『シルクロード ハンドブック』, (東京 : 雄山閣, 1984)

_____,『張騫とシルクロード』, (東京 : 淸水書院, 1984)

나미키 세이시(並木 誠士),『繪畵の變 -日本美術の絢爛たる』, (東京 : 中公新書, 1987)

다나베 카즈미(田辺 勝美),『毘沙門天像の誕生. シルクロードの東西文化交流』, (東京 : 吉
川弘文館, 1999)

다케다 쓰네오(武田 恒夫),『狩野派繪畵史』, (東京 : 吉川弘文館, 2001)

류세트 불르누아(リュセット ブルノア, Lucette Boulnois), 長澤和俊 外 譯,『シルクロー
ド』, (東京 : 河出書房新社, 1980)

르네 그루쎄(ルネ・グルセ, René Grousset), 後藤十三雄 譯,『アジア遊牧民族史』, (東京 :
山一書房, 1946)

리히트호펜(リヒトホーフェン, Richthofen), 望月勝海 外 譯,『支那 (I) -支那と中央アジア
-』, (東京 : 岩波書店, 1942)

마쓰다 히사오(松田 壽男),『東西文化の交流』, (東京 : 至文堂, 1962)

마쓰다 히사오 박사 고희 기념 출판위원회(松本壽男博士古稀記念出版委員會) 編,『東西
文化交流史』, (東京 : 雄山閣出版, 1973)

마쓰모토 에이이치(松本 榮一),『敦煌畵の硏究, 圖像篇』, (東京 : 東方文化學院東京硏究所,
1937)

모리 마사오(護 雅夫) 編,『漢とローマ』, (東京 : 平凡社, 1980)

_____,『草原とオアシスの人々』, (東京 : 三省堂, 1984)

모리야스 타카오(森安 孝夫),『シルクロードと唐帝國』, (東京 : 講談社, 2007)

미쓰이 히데키(三井 秀樹),『美のジャポニスム』, (東京: 文藝春秋, 1999)

미시나 아키히데(三品 彰英),『新羅花郎の研究』, 朝鮮古代研究, 第1部, (東京 : 三省堂, 1943)

미카미 쓰기오(三上 次男),『陶磁の道 -東西文明の接點をたずねて-』, (東京 : 中央公論美術
出版, 2000)

사사키 켄이치(佐々木 健一) 編,『日本の近代美学 (明治 大政期)』, (2004)

세키노 타다시(關野 貞),『朝鮮の建築と藝術』, (東京 : 岩波書店, 1941)

소후카와 히로시·요시다 유타카(曾布川 寬·吉田 豊),『ソグド人の美術と言語』, (京都：臨川書店, 2011)

스벤 헤딘(ヘディン, S., Sven Hedin), 高山洋吉 譯,『リヒトホ-フェン傳』, Reminiscences of F. v. Richthofen, (東京：慶應書房, 1941)

시라토리 구라키치(白鳥 庫吉),『西域史研究』上·下, (東京：岩波書店, 1970/1971)

시즈오카현립미술관(靜岡縣立美術館) 編,『東アジア繪畵の近代 -油畵の誕生とその展開』, (靜岡縣立美術館, 1999)

아라카와 마사하루(荒川 正晴),『ユーラシアの交通·交易と唐帝國』, (名古屋大學出版會, 2010)

아오키 시게루(青木 茂) 外,『日本近代思想大系 17. 美術』, (東京：岩波書店, 1989)

아즈마 우시오(東 潮),『高句麗壁畵と東アジア』, (東京：學生社, 2011)

야마모토 마사오(山本 正男) 監修,『藝術と民族』, (玉川大學出版部, 1984)

야마모토 히데오(山本 英男),『初期狩野派 -正信·元信』, 日本の美術 485號, (東京：至文堂, 2006)

야부키 게이키(矢吹 慶輝),『マニ教と東洋の諸宗教 -比較宗教學論選-』, (成出版社, 1988)

역사연구회(歷史硏究會) 編,『世界史史料』3, (東京：岩波書店, 2009)

에가미 나미오(江上 波夫),『江上波夫 文化史論集 5. 遊牧文化と東西交涉史』, (東京：山川出版社, 2000)

_____,『騎馬民族國家』, (東京：中央公論社, 1991 [初版 1967])

오카모토 요시토모(岡本 良知),『キリシタンの時代 -その文化と貿易』, (東京：1987)

오카자키 타카시(岡崎 敬),『東西交涉の考古學』, (東京：平凡社, 1973)

_____, 春成秀爾 編,『シルクロードと朝鮮半島の考古學』, (東京：第一書房, 2002)

오타니 나카오(小谷 仲男),『ガンダーラ美術とクシャン王朝』, (京都: 同朋舍出版, 1996)

우메무라 히로시(梅村 坦),「特集關係文獻解說」, 松本 壽男 編集協力,『シルクロードと日本』, (東京: 雄山閣, 1981)

우메하라 스에지(梅原 末治),『蒙古ノイン·ウラ發見の遺物』, (京都：便利堂, 1960)

우메하라 스에지 · 후지타 료사쿠(梅原 末治 · 藤田 亮策) 編,『朝鮮古文化綜鑑』第三卷, (奈良：養德社, 1959)

유키시마 고우이치(雪嶋 宏一),『スキタイ. 騎馬遊牧國家の歴史と考古』, (東京: 雄山閣, 2008)

이즈미 마리(泉 萬里),『光をまとう中世繪畵』, (東京：角川書店, 2007)

이케우치 히로시(池内 宏) · 우메하라 스에지(梅原 末治),『通溝』券下 (東京：日滿文化協會, 1913)

이토 기키요우(伊藤 義教),『ペルシア文化渡來考』, (東京：岩波書店, 1980)

지그프리드 파싸르게(ジーグフリード · パツサルゲ, Siegfried Passarge), 高山洋吉 譯,『大東亞地理民族學』, (東京：地平社, 1942) 하야시 토시오(林 俊雄),『グリフィンの飛翔 -聖獸からみた文化交流-』, (東京：雄山閣, 2006)

_____,『スキタイと匈奴. 遊牧の文明』, (東京：講談社, 2007)

후카이 신지(深井 晋司) 外,『ペルシアの形象土器』, (東京：淡交社, 1983)

후카이 신지 · 다나베 카츠미(深井 晋司 · 田邊 勝美),『ペルシア美術史』, (東京：吉川弘文館, 1983)

히라스 조신(白須 淨眞),『大谷 光瑞とスヴェン · ヘディン -內陸アジア探險と國際政治社會』, (東京: 勉誠出版, 2014)

히라야마 이쿠오 실크로드 미술관(平山 郁夫シルクロード美術館) 編,『シルクロードガラス』, (東京：山川出版社, 2007)

- 논문

가토 규조(加藤 九祚),「スキト · シベリア文化の原郷について」,『江上波夫敎授古稀記念論集 考古·美術篇』, (東京：山川出版社, 1976)

구로다 히데오(黒田 日出男),「初期洛中洛外図屛風の伝来論 - 将将軍に傳來献上された土佐筆と狩野 元信筆の洛中図屛風 - 」,『立正大 文学部研究紀要』27, (2011)

구마가이 노부오(熊谷 宣夫),「西域の美術」,『西域文化研究 5, 中央アジア佛敎美術』, 西域

文化研究會 編, (東京 : 法藏館, 1962)

국화 편집자(國華 編輯者), 「リヒトホ-フェン氏逝く」, 『國華』 第16編, 第186號, (1905)

권영필(權寧弼), 「'文明の衝突'と美術の和解 -日本の初期洋風畵を中心に-」, 『第12回 日韓
　　美學硏究會 報告書』, (廣島 : 日韓美學硏究會, 2004)

기노시타 모쿠타로(木下 杢太郎), 「敦煌千佛堂の裝飾藝術」, 『美術新報』 17:3-4, (1918)

나이토 사카에(內藤 榮), 「金工から見た瑠璃」, 『第64回〈正倉院展〉目錄』, (奈良國立博物
　　館, 2012)

다나카 이치마쓰(田中 一松), 「敦煌出樹下說法圖に就いて -主として法隆寺壁畵との比
　　較」, 『國華』 33:7(392), (1923)

다케다 쓰네오(武田 恒夫), 「屛風繪と金」, 『国華』 1383, (東京 : 2011)

다키 이치로(瀧 一郎), 「比較と類型 -大塚 保治の美學-」, 사사키 켄이치(佐々木 健一) 編,
　　『日本の近代美學(明治 大正期)』, (2004)

렐리오 파가니(レリオ・パガーニ, Lelio Pagani), 竹內啓一 譯, 「クラウディオス·プトレマ
　　イオスの宇宙誌」, L. パガーニ 解說, 『プトレマイオス世界圖』, (東京 : 岩波書店,
　　1978)

마노 에이지(間野 英二), 「羽田 亨」, 江上波夫 編, 『東洋學の系譜』, (東京 : 大修館書店,
　　1992)

마쓰모토 에이이치(松本 榮一), 「敦煌千佛洞に於ける北魏式壁畵 (1)-(2)」, 『國華』 34:3,
　　(1924)

＿＿＿＿, 「敦煌千佛洞に於ける北魏式壁畵 (1)-(2)」, 『國華』 34:5 (402), (1924)

＿＿＿＿, 「特殊なる敦煌畵 -景敎人物畵 (1)-(2)」, 『國華』 41:12, 42:3(493, 496), (1931, 1932)

마쓰무라 준(松村 潤), 「白鳥庫吉(1865~1942)」, 江上波夫 編, 『東洋學の系譜』, (東京 : 大修
　　館書店, 1992)

모리야스 타카오(森安 孝夫), 「ウイグル=マニ敎史の硏究」, 『大阪大學文學部紀要』 31・32
　　合輯, (1991)

모리카와 케이쇼(森川 惠昭), 「不完全なものの崇拜 -茶の湯論」, 간바야시 쓰네미치(神林

恒道) 編, 『日本の藝術論 -傳統と近代-』, (東京 : ミネルヴァ書房, 2000)

미사키 요시아키(三崎 良章), 「北魏の對外政策と高句麗」, 『朝鮮學報』102, (東京 : 朝鮮學會, 1982)

미즈노 세이이치(水野 清一), 「松本 榮一 著 『敦煌畵の硏究』圖像篇 二冊」, 『佛教史學』1:4, 〈新刊紹介〉, (1937),

사사키 죠헤이 · 사사키 마사코(佐々木 丞平 · 佐々木 正子), 「金箔畵技法のルーツを追って -キリスト教繪畵からの影響」, 『Museum』第613號, (東京國立博物館, 2008. 4)

사토 야스히로(佐藤 康宏), 「最古の洛中洛外圖」, 『UP』466號 (東京大學出版會, 2009, 12)

사토 타츠야(佐藤 達哉), 「西周における 'psychology'と'心理學'の間」, 島根縣立大學西周硏究會 編, 『西周と日本の近代』, (2005)

세오 다쓰히코(妹尾 達彦), 「隋唐長安城の皇室庭園」, 橋木義則, 『東アジア都城の比較硏究』, (京都大學學術出版會, 2011)

스기무라 토(杉村 棟), 「東西アジアの交流」, 『世界美術大全集』, 東洋編 第17巻, イスラーム, 責任編集 杉村 棟, (東京 : 小學館, 1999)

스벤 헤딘(ヘディン, Hedin), 「中亞探險談」, 『世界』55, 京華日報社, (1908. 12)

시라토리 구라키치(白鳥 庫吉), 「烏孫に就いての考」, 『史學雜誌』, 第14編 2號, (1900)

아다 타케오(織田 武雄) 外, 「プトレマイオスの世界圖の解說」, L. パガーニ(Lelio Pagani) 解說, 『プトレマイオス世界圖』, (東京 : 岩波書店, 1978)

아다치 키로쿠(足立 喜六), 「シルクロードに就いて」, Über die altchinesische "Seidenstrasse", 『歷史學研究』9:9, (1939. 10. 1)

아리미쓰 교이치(有光 敎一), 「金と石と土の藝術」, 『韓國 端正なる美』, (東京 : 新潮社, 1980)

아키야마 테루카쓰(秋山 光和), 「敦煌藝術研究50年-敦煌の再發見」, 『藝術新潮』7:9 (1956)

에가미 나미오(江上 波夫), 「內蒙古で發見された東アジア最古のカトリック教會址」, 『江上波夫文化史論集5. 遊牧文化と東西交涉史』, (東京 : 山川出版社, 2000)

에노키 카즈오(榎 一雄), 「歷史の顔をした作り話の横行 -伊藤義敎, 『ペルシア文化渡來考』-」, 『朝日ジャーナル』22冊 18號, (1980)

_____, 「『ペルシア文化渡來考』への再反論.『日本書紀』の吐火羅國と舍衛」,『朝日ジャーナル』, 22冊 33號, (1980)

오무라 세이가이(大村 西崖), 「敦煌發掘の繪畫」,『書畫骨董雜誌』, (1912)

요시다 유타카(吉田 豊), 「新出マニ敎繪畫の形而上」,『大和文華』121號 [マニ敎繪畫特輯], (2010)

우메무라 히로시(梅村 坦), 「特集關係文獻解說」, 松本 壽男 編集協力,『シルクロードと日本』, (東京: 雄山閣, 1981)

_____, 〈シルクロード〉項,『歷史學事典』, 第13卷, (東京 : 弘文堂, 2006)

우에노 아키(上野 アキ),『美術研究』230 · 249 · 269 · 286 · 308 · 312 · 313호, (1963 · 1967 · 1970 · 1973 · 1978 · 1980)

우에노 테루오(上野 照夫), 「松本 榮一 氏著『敦煌畫の研究』圖像篇」,『佛敎研究』2:1 〈新刊批評〉, (1938)

이토 기키요우(伊藤 義敎), 「『ペルシア文化渡來考』への書評に答えて. 一雄博士へ」,『朝日ジャーナル』, 22冊 22號, (1980)

이토 아키오(伊藤 秋男), 「慶州天馬塚出土の障泥にみられる天馬圖と唐草文」,『考古學叢考』上卷, (東京 : 吉川弘文館, 1988)

쭈잔나 굴라시(Zsuzsanna Gulácsi), 「大和文華館藏マニ敎繪畫にみられる中央アジア來源の要素について」,『大和文華』119 [大和文華藏六道圖特輯], (2009)

치 둥팡(齊 東方), 「中國文化におけるソクドとその銀器」,『ソクド人の美術と言語』, 曾布川寬(소부가와 히로시) 外, (京都 : 臨川書店, 2011)

타카하마 슈(高浜 秀), 「資料紹介, 金銅象嵌魁」『MUSEUM』第372號, (東京國立博物館, 1982, 3)

_____, 「オルドス靑銅竿頭飾について」,『MUSEUM』第513號, (東京國立博物館, 1993)

하마시타 마사히로(濱下 昌宏), 「西周における西洋美學受容 -その成果と限界」, 島根縣立大學西周研究會 編,『西周と日本の近代』, (東京 : 株式 社ぺりかん社, 2005)

- 사전 · 전시도록 · 보고서

『望月佛教大辭典』, 즈카모토 젠류(塚本 善隆) 編, (東京 : 世界聖典刊行協會, 1973)

『美學事典』增補版, 다케우치 토시오(竹內 敏雄) 編修, (東京 : 弘文堂, 1983)

『國史大辭典』11, 國史大辭典編輯委員會, (東京 : 吉川弘文館, 1990)

『司馬江漢 百科事展』, 고베시립미술관(神戸市立美術館), (東京 : 便利堂, 1996)

『世界美術大全集』東洋篇 第2卷 秦漢, (東京 : 小學館, 1998)

『世界美術大全集』東洋編 第15卷 中央アジア, 타나베 카쓰미(田辺 勝美) 編, (東京 : 小學
 館, 2001)

『西域美術』2 · 3, 로더릭 위트필드(ロデリック ウィットフィールド, Roderick Whitfield)
 編, (東京 : 講談社, 1982)

『シルクロードと日本』, 歷史公論ブックス 7, (東京 : 雄山閣出版, 1981)

『狩野派の繪畵』特別展, 도쿄국립박물관(東京國立博物館), (東京 : 1981)

『大草原の騎馬民族 -中國北方の靑銅器-』, 도쿄국립박물관(東京國立博物館), (東京 : 1997)

『室町時代の狩野派 -壇制覇への道-』1996 特別展, 야마모토 히데오(山本 英男), 교토국립
 박물관(京都国立博物館), (京都 : 1999)

『シルクロード. 絹と黃金の道』, 도쿄국립박물관(東京國立博物館), (東京 : 2002)

『天馬. シルクロ-ドを翔ける夢の馬』, 나라국립박물관(奈良國立博物館), (奈良 : 2008)

『オクサスのほとりより』, (Miho Museum, 2009)

『昭和十一年度古蹟調査報告』, 오바 쓰네키치(小場 恒吉), (京城 : 朝鮮古蹟硏究會, 1937)

『國立歷史民俗博物館硏究報告』第75集, 南蠻美術總目錄 洋風畵篇, (東京 : 1997)

히구치 타카야스(樋口 隆康), 『パキスタン·ガンダーラ美術展』, (國立國際美術館, 1984)

- 인터넷

https://www.hi.u-tokyo.ac.jp/personal/fujiwara/bib.rakutyu-rakugai.html

フリー百科事典『ウィキペディア(Wikipedia)

V. 구미어

- 저서

A. C. Moule, *Christian in China before the year 1550*, (London, New York and Toronto : Soeiety for the Promotion of Christian Knowledge, 1930)

A. M. Belenizky, *Mittelasien. Kunst der Sogden*, (Leipzig : VEB E. A. Seemann, 1980)

A. V. Williams Jackson, *Researches in Manichaeism*, (New York : 1932)

Abu'l Qāsim Moḥammad Ibn Ḥauqal, *al-Masālik Wa'l Mamālik* (Ed. Brill E.J.), (Leiden : 1968)

Adam T. Kessler, *Empires Beyond the Great Wall. The Heritage of Ginghis Khan*, (Natural History Museum of Los Angeles County, 1993)

Albert Herrmann, *Die alten Seidenstrassen zwischen China und Syrien, Beiträge zur alten Geographie Asiens*, (Berlin : Weidmannsche Buchhandlung, 1910)

Alexander von Humboldt, Mahlmann trans., *Central-Asien*, (Berlin : 1844)

Alma Hedin, *Mein Bruder Sven, Nach Briefen und Erinnerungen*, (Leipzig : FAB, 1925)

Alois Riegl, *Spätrömische Kunstindustrie*, (Darmstadt : Wissenschaftliche Buchgesellschaft, 1973)

_____, *Stilfragen. Grundlegungen zu einer Geschichte der Ornamentik*, (München: Mäander Verlag GmbH, 1975)

Amiran Kakhidze et al., *Batumi Archaeological Museum Treasure*, Ministry of Education, culture and sport of Ajara, (Tbilisi, 2015)

Andreas Eckardt, *Geschichte der koreanischen Kunst*, (Leipzig: Verlag Karl W. Hiersemann, 1929)

Andrew Juniper, *Wabi Sabi, The Japanese Art of Impermanence*, (Boston : Tuttle Publishing, 2003)

Anna Jackson & Amin Jaffer ed., *Encounters. The Meeting of Asia and Europe 1500-*

1800, (V&A Publications, 2004)

A. van den Wyngaert, Quaracchi ed., *Sinica Franciscana*, (Florence : 1929)

Basil Gray, *Buddhist Cave Paintings at Tun-huang*, (London : Faber and Faber Linited, 1959)

Benjamin Rowland, *The Art and Architecture of India. Buddhist · Hindu · Jain*, (New York : Penguin Books, 1974)

Boris I. Marshak, *Sogdiĭskoe Serebro*, (Moscow : 1971)

Bruno Jacobs, "Saken und Skythen aus persischer Sicht," W. Menghin, H. Parzinger et al. hrsg., *Im Zeichen des Goldenen Greifen. Königsgräber der Skythen*, (München : Prestel, 2008)

Charles Harrison, Paul Wood and Jason Gaiger (Edified), *Art in Theory 1815~1900. An Anthology of Changing Ideas*, (Blackwell Publishing, 1998)

Christopher Dawson ed., *The Mongol Mission. Narratives and Letters of the Franciscan Missionaries in Mongolia and China in the Thirteenth and Fourteenth Centuries*, (New York : Sheed and Ward, 1955)

Cornelius Osgood, *The Koreans and Their Culture*, (New York : Ronald Press, 1951)

D. Botting, *Alexander von Humboldt. Biographie eines grossen Forschungsreisenden*, (München : Prestel Verlag, 1976)

Die Sven Hedin Stiftung, *Die Werke Sven Hedins, Sven Hedin -Life and Letters I*, (Stockholm : 1962)

Dyfri Williams and Jack Ogden, *Greek Gold. Jewelry of the Classical World*, (New York : The Metropolitan Museum of Art, 1994)

Edith Dittrich, *Das Motiv des Tierkampfes in der altchinesischen Kunst*, (Wiesbaden : Otto Harrassowitz, 1963)

Edward Schafer, *The Golden Peaches of Samarkand. A Study of T'ang Exotics*, (Berkely : Univ. of California Press, 1963)

Ellis Hovell Minns, *Scythians and Greeks*, (Cambridge : The University Press, 1913)

Emma C. Bunker & C. Bruce Chatwin, *'Animal Style' Art from East to West*, (An Asia House Gallery Publication, 1970)

Emma C. Bunker, *Ancient Bronzes of the Eastern Eurasian Steppes from the Arthur M. Sackler Collections,* The A. M. Sackler Foundation, (New York : Harry N. Abrams, Inc., Publishers, 1997)

_____, *Nomadic Art of the Eastern Eurasian Steppe*s, (New York : The Metropolitan Museum of Art, 2002)

Étienne de la Vaissière, trans. James Ward, *Sogdian Traders. A History*, (Leiden : Brill, 2005)

Evelyn McCune, *The Arts of Korea*, (Rutland : C. E. Tuttle Com., 1962)

Ewald Banse, *Grosse Forschungsreisende. Ein Buch von Abenteurern, Entdeckern und Gelehrten*, (München : 1933)

Ferdinand Chr. Baur, *Das Manichaeische Religionssystem*, (Tübingen : 1931)

Ferdinand von Richthofen, *China. Ergebnisse eigener Reisen und Darauf Gegründeter Studien,* Erster Band, (Berlin: Verlag von Dietrich Reimer, 1877)

Fernand Grenard et al., *Mission scientifique dans la Haut Asie 1890-95, II*, (Paris : 1898)

Frederic Charles Cook ed., *The Holy Bible, According to the Authorized Version, A.D. 1611*, vol.6, (London : 1876)

Friedrich Hirth, *China and the Roman Orient*, (Shanghai & Hongkong : Kelly & Walsh, 1885)

Frits Vos, *Die Religionen Koreas*, (Stuttgart : Velag W. Rohlhammer, 1977)

G. Charrière, *Von Sibirien bis zum Schwarzen Meer. Die Kunst der Skythen*, (Schauberg : Verlag M. DuMont, 1974)

G. Eregzen ed., *Treasures of the Xiongnu*, (Ulaanbaatar : Institute of Archaeology, Monglian Academy of Science, 2011)

Germain Bazin, *Histoire de l'histoire de l'art de Vasari à nos jours*, (Paris : Albin Michel, 1986)

Gottfried Semper, *Der Stil in den technischen und tektonischen Künsten oder praktische Ästhetik: ein Handbuch für Techniker, Künstler und Kunstfreunde (Band 1): Die textile Kunst für sich betrachtet und in Beziehung zur Baukunst*, (Frankfurt a. M. : Verlag für Kunst und Wissenschaft, 1860~1863)

_____, *Wissenschaft, Industrie und Kunst: Vorschläge zur Anregung nationalen Kunstgefühles*, (Braunschweig : 1852)

_____, *Wissenschaft, Industrie und Kunst und andere Schriften über Architektur, Kunsthandwerk und Kunstunterricht*, (trans.) by Nicholas Walker, Hans M. Wingler (ed.), (Frankfurt : Folorian Kupterberg Verlag, 1966)

Guitty Azarpay, *Sogdian Painting. The Pictorial Epic in Oriental Art*, (Berkely : Univ. of California Press, 1981)

Hans W. Haussig, *Archäologie und Kunst der Seidenstrasse*, (Darmstadt : Wissenschaftliche Buchgesellschaft, 1992)

Heinrich Wölfflin, *Die klassische Kunst. Eine Einführung in die italienische Renaissance*, (München : Verlagsanstalt F. Bruckmann A.G., 1901)

_____, *Die Kunst Albrecht Dürers*, (München : Bruckmann, 1984)

Helmut Brinker & Roger Goepper, *Kunstschätze aus China*, (Kunsthaus Zürich, 1980)

Henry Yule, *Cathay and the Way Thither*, vol.1, (1866)

Hermann Parzinger, *Die Skythen*, (München : Verlag C. H. Beck, 2007)

Ivan Marazov ed., *Ancient Gold: The Wealth of the Thracians. Treasures from the Republic of Bulgaria*, (Harry N. Abrams, INC., 1997)

James C. Y. Watt et al., *China. Dawn of a Golden Age, 200~750 AD*, (New York : The Metropolitan Museum of Art, 2004)

James Legge, *The Chinese Classics, with a translation, critical and esegetical notes,*

prolegomena and copious indexes, 7 vols.: Shu-king, 3. vol., (Hong kong : 1865)

Jenny F. So and Emma C. Bunker, *Traders and Raiders on China's Northern Frontier*, (Seattle : University of Washington Press, 1995)

John H. Zammito, *Kant, Herder, and the Birth of Anthropology*, (Chicago and London : The Univ. of Chicago Press, 2002)

Joseph Gantner herg., *Heirich Wölfflin. Autobiographie, Tagebücher und Briefe*, (Basel : Schwabe & Co. Verlag, 1982)

Karl Jettmar, *Art of the Steppes*, (New York : Crown Publishers, INC., 1967)

Kevin Butcher, *Roman Syria and the Near East*, (Los Angeles : Getty Publications, 2003), pp.185, 201~202.

Kwon, Young-pil, *Silk Road Inside. The Clash of Civilizations and Reconciling Energy of Art*, (Seoul: Dusong Books, 2011)

Kenneth Scott Latourette, *A history of Christian Missions in China*, (London : 1929)

Konstantin v. Čugunov, Hermann Parzinger, Anatoli Nagler, *Der Goldschatz von Aržan*, (Mosel : Schirmer, 2006)

Kunst und Ausstellungshalle der Bundesrepublik Deutschland Gmbh, *Dschingis Khan und Seine Erbe, Das Weltreichen der Mongolen*, (München : Hirmer Verlag, 2005)

Leonardo Olschki, *Guillaume Boucher. A French Artist at the Court of The Khans*, (Baltimore : The Johns Hopkins Press, 1946)

Lucette Boulnois, *La Route de la Soie*, (Paris : Arthhaud, 1963)

Margaret Olin, *Forms of Representation in Alois Riegl's Theory of Art*, (Pennsylvania : Pennsylvania State University Press, 1992)

Mario Bussagli, *Painting of Central Asia*, (Geneva : Skira, 1963)

Maurice Paléolgue, *L'art chinois*, (Paris : 1887)

Michael I. Rostovtzeff, *The Animal Style in South Russia and China*, (Princeton : 1929)

Michael Sullivan, *The Birth of Landscape Painting in China*, (Berkeley : Univ. of California Press, 1962)

_____, *The Meeting of Eastern and Western Art*, (London : Thames & Hudson Ltd., 1973)

Michail Petroviê Grjaznov, *Der Grosskurgan von Arzan in Tuva, Südsibirien*, (München : Verlag C. H. Beck, 1984)

Mission Pelliot, *Les Grottes de Touen-Houang*, Tome I-VI, (Paris : Librairie Paul Geuthner, 1920~1924)

Mrianne Yaldiz et al., *Magische Götterwelten. Werke aus dem Museum für Indische Kunst Berlin*, (Staatliche Museen zu Berlin, 2000)

Museum für Kunst und Gewerbe, *Das Gold von Tarent. Hellenistischer Schmuck aus Gräbern Süditaliens*, (Hamburg : 1989)

N. V. Polosmak et al., *The Twentieth Noin-Ula Tumulu*, (ИНФОЛИО : 2011)

Н. В. Полосьмак et al., *ДВА ДЦАТЫЙ НОИН-УЛИНСКИЙ КУРГАН, The Twenteith Noin-Ula Tumulu*, (Новосчбчрск: ИНФОЛИО, 2011)

Paul Pelliot, *Grottes de Touen-Houang : Carnet de notes de Paul Pelliot, inscriptions et peintures murales*, avant-propos de Nicole Vandier-Nicolas, notes préliminaire de Monique Maillard. Collège de France, Instituts d'Asie, Centre de recherche sur l'Asie centrale et la Haute Asie, (Paris : 1981)

Paulson, Hultkrantz, Jettmar, eds., *Die Religionen nordeurasiens und der amerikanischen Arktis*, (Stuttgart : 1962)

Prudence O. Harper, *Silver Vessels of the Sasanian Period,* The Metropolitan Museum of Art, (New York : Princeton Univ. Press, 1981)

_____, *The Royal Hunter. Art of the Sasanian Empire*, (New York: An Asia Gallery Publication, 1978)

René Grousset, *L'empire des Steppes*, (Paris : Payot, 1939)

_____, *The Empire of the Steppes*, (New Brunswick : Rutgers Univ. Press, 1970)

Renée Violet, *Einführung in die Kunst Koreas*, (Leipzig : Veb E.A.Seemann Verlag, 1987)

Richard Frye, *Heritage of Persia*, (Cleveland and New York: The World Publishing Company, 1963)

Robert T. Paine and Alexander Soper, *The Art and Architecture of Japan*, (Middlesex : Penguin Books, 1974)

Roman Ghirshman, *IRAN, Parther und Sasaniden,* (München : Verlag C. H. Beck, 1962)

Russudan Mepisaschwili et al., übersetzt aus dem Russischen von Barbara Donadt, *Die Kunst des alten Georgien*, (Edition Leipzig, 1977)

Ryoichi Hayashi, *The Silk Road and the Shoso-in*, (New York & Tokyo : Weatherhill & Heibonsha, 1975)

Seiichi Mizuno and Takayasu Higuchi (ed.), *Thareli, Buddhist site in Pakistan surveyed in 1963-1967*, (Kyoto University Scientific Mission to Irnian Plateau and Hindukush, 1978)

Sergei I. Rudenko, *Frozen Tombs of Siberia: the Pazryk Burials of Iron Age Horsemen*, (Berkeley and Los Angeles : University of California Press, 1970)

Shen Gongwen, *Zongguo gudai fushi yanjiu*, (Shanghai : Shanghai shudian chubanshe, 1997)

Sigfrid Passarge, *Geographische Volkerkunde*, (1938)

Soyoung Lee and Denise Patry Leidy, *Silla. Korea's Golden Kingdom*, Metropolitan Museum of Art, (New York: 2013)

Stephan Nachtsheim, *Kunstphilosophie und empirische Kunstforschung 1870-1920*, (Berlin : Gebr. Mann Verlag, 1984)

Stephen W. Bushell, *Chinese Art*, vol.I, (London : Wyman and Sons, 1904)

Susan La Niece, *Gold*, (London : The British Museum Press, 2009)

Susan Whitfield ed., *The Silk Road. Trade, Travel, War and Faith*, (Chicago : Serindia
 Publication, 2004)

Tamara Talbot Rice, *Ancient Arts of Central Asia*, (London : Thames and Hudson, 1965)

Terrien de Lacouperie, *Western Origin of the Early Chinese Civilization from 2,300 B.C.
 to 200 A.D.*, (copy, 1966)

The Getty Center for the History and the Humanities, *Empathy, Form, and Space.
 Problem in German Aesthetics 1873-1893*, (The Getty Center Publication
 Programs, 1994)

The Metropolitan Museum of Art, *From the Lands of Scythians*, (1975)

Toshihiko und Toyo Izutsu, *Die Theorie des Schönen in Japan. Beiträge zur kalssischen
 japanischen Ästhetik*, (Köln : Dumont Buchverlag, 1988)

Udo Kultermann, *Geschichte der Kunstgeschichte*, (Frankfurt/M : Ulstein, 1981)

Valerie Hansen, *The Silk Road. A New History*, (Oxford University Press, 2012)

Victor Sarianidi, *Die Kunst des Alten Afghanistan*, (Leipzig : 1986)

W. Zwalf, *A Catalogue of the Gandhara Sculpture in the British Museum*, vol.I: Text,
 (London : British Museum Press, 1996)

Werner Eichhorn, *Die Religion Chinas*, (Stuttgart : Verlag W. Kohlhammer, 1973)

Wilhelm Waetzoldt, *Deutsche Kunsthisstoriker*, Bd.2, (Berlin : Wissenschaftsverlag
 Volker Spiess, 1986)

- 논문

An Jiayao, "The Art of Glass along the Silk Road," James C. Y. Watt, *China. Dawn of a
 Golden Age*, 200-750 AD, The Metropolitan Museum of Art, (New York : Yale
 Univ. Press, 2004)

Albert Herrmann, "Die alten Seidenstrassen zwischen China und Syrien," Inaugural-Dissertation, (Göttingen Univ., 1910)

Brosset, "Relation du pays de Tauwan," traduit du Chinois. *Nouv. Journ. Asiatique* II, (1828)

Bruno Jacobs, "Saken und Skythen aus persischer Sicht," W. Menghin, H. Parzinger et al. hrsg., *Im Zeichen des Goldenen Greifen. Königsgräber der Skythen*, (München : Prestel, 2008)

Chao Wen-jui, "T'ang-tai shang-yeh chih t'e-tien," *Ch'ing-hua hsüeh-pao*, vol.3, (1926)

Choi Byung-Hyun, "Hwangnamdaechong-ui gujo" 121, and Viacheslav Ivanovich Molodin, Tran. by Gang In-uk, *Gogohak jaryoro bon godae Siberia ui yesul segye* (Seoul : Juryu-seong, 2003)

Chung Se Kimm, "Ein chinesisches Fragment des Prātimokṣa aus Turfan," *Asia Major*, vol.2, (Leipzig : 1925)

Daniel C. Waugh, "Richthofen's 'Silk Roads': Toward the Archaeology of a Concept," 《The Silk Road》, vol.5, no.1, (Summer 2007)

De Guignes, "Idée du Commerce des Chinois et nations occidentales," *Mém. de l'Acad. des Inscr. et B. L.*, vol.XLVI, (1793)

Denise Patry Leidy, "The Ssu-Wei Figure in Sixth-Century A.D. Chinese Buddhist Sculpture," *Archives of Asian Art* vol.43, (1990)

Dietrich Seckel, "Some Characteristics of Korean Art" I, *Oriental Art*, vol.XXIII no.1, (1977 Spring)

_____, "Some Characteristics of Korean Art" II, *Oriental Art*, vol.XXV, no.1, (1979 Spring)

Édouard Chavannes et Paul Pelliot, "Un traité Manichéen retrouvé en Chine," (Extrait du *Journal Asiatique*), (Paris : 1912)

Elena F. Korol'kova, "Die Anfänge der Forschung. Die sibirische Sammlung Peters des

Grossen," W. Menghin, H. Parzinger et al. (Hrsg.), *Im Zeichen des Goldenen Greifen. Königsgräber der Skythen*, (München : Prestel, 2008)

Erich Haenisch, "Die Kulturpolitik des Mongolischen Weltreiches," *Preuss. Akad. der Wissenschaften, Vorträge und Schriften*, no.17, (Berlin : 1943)

Francis A. Rouleau, "The Yangchow Latin Tombstone as a Landmark of Medieval Christianity in China", *Harvard Journal of Asiatic Studies*, vol.17, no.3/4 (Dec. 1954)

Francis Legge, "Western Manichaeism and Turfan Discoveries," *Journal of the Royal Asiatic Society*, (1913)

Gościwit Malinowski, "Alexandria, Roma, Palmyra, Tanais and other Western gateways of the Silk Road in antiquity," International Symposium on "Ancient Capitals on the Silk Road", World Capital Culture Research Foundation, (2015. Sep. 18)

H. J. Polotsky, "Manichaeismus", *Pauly-Wissowa's Real-Enzyklopädie der klass. Altertumswissenschaft,* Suppl. VI, (1935)

Herbert Franke, "Sino-Western Contacts under the Mongol Empire", *Journal of the Royal Asiatic Society*, Hong Kong Branch, (1966)

James D. Ryan, "Christian Wives of Mongol Khans: Tartar Queens and Missionary Expectations in Asia", *Journal of the Royal Asiatic Society*, vol.8, no.3, (1998)

Joanna Williams, "The Iconography of the Khotanese Painting," *East and West (I. S.M.E.O.)* 23, (1973)

Junghee Lee, "The Origins and Development of the Pensive Bodhisattva Images of Asia," *Artibus Asiae*, vol.53, nos 3~4, (1993)

Karl Hentze, "Schamanenkronen zur Han-Zeit in Korea," *Ostasiatische Zeitschrift, Jg.,* (1933)

Kim Haewon, "'Unnatural Mountains': Meaning of Buddhist Landscape in the Precious Rain Bianxiang in Mogao Cave 321", Dissertation: Ph. D. (The University of

Pennsylvania, 2001)

Kim Hodong, "The Study of Inner Asian History in Korea: From 1945 to the Present," *Asian Research Trends: A Humanities and Social Science Review*, no.8, The Centre for East Asian Cultural Studes for Unesco, (Tokyo : The Toyo Bunko, 1998)

Konstantin Čugunov, H. Parzinger, A. Nagler, "Der skythische Fürstengrabhügel von Arzhan 2 in Tuva. Vorbericht der russisch-deutschen Ausgrabungen 2000-2002," *Eurasia Antiqua* 9, (2003)

Kunstmann, "Die Chronik des Minoriten Johann aus Winterthur," *Archiv f. Schweiz. Geschichte*, (Zürich : 1856)

_____, "Die Mission in China," *Historisch-politische Blätter*, Bd.37, (1856)

_____, "Die Mission in Indien und China," *Historisch-politische Blätter*, Bd.38, (1856)

_____, "Die Mission in China[Nachtrag 追補]", *Historisch-politische Blätter*, Bd.43, (1859)

Kwon Young-pil, "The Otani Collection," *Orientations*, vol.20, no.3, (Hong Kong : 1988)

_____, "'The Aesthetic' in Traditional Korean Art and its Influence on Modern Life," *Korea Journal*, vol.47 no.3, Korean National Commission for UNESCO, (2007, Autumn)

_____, "West Asia and ancient Korean Culture: Revisiting the Silk Road from an Art History Perspective," *The International Journal of Korean Art and Archaeology*, (Seoul : National Museum of Korea, 2009)

_____, "Cultural Exchange and Influence between Ancient Korea and Persia from an Art History Perspective," *International Seminar on Korea-Iran Cultural Relations Based on KUSHNAMEH*, Embassy of the Republic of Korea to Iran, Teheran, (2013, Oct. 3)

Lee, Hansang, "The Gold Culture and the Gold Crowns of Silla," *Gold Crown of Silla*, Lee Hansang ed., (Seoul : Korea Foundation, 2010)

Lee, Hee Soo "Significance of Kushnameh: as the Pivotal Soures for History and Mythology in Korean Studies", *International Seminar on Korea-Iran Cultural Relations Based on KUSHNAMEH*, Embassy of the Republic of Korea to Iran, Teheran, (2013, Oct. 3)

Leonardo Olschki, "Manichaeism, Buddhism and Christianity in Marco Polo's China," *Zeitschrift der schweizerischen Gesellschaft für Asienkunde* 5, (1951)

Ludiwig Bachhofer, "Die Raumdarstellung in der chinesischen Malerei des ersten Jahrhunderts nach Christus," *Münchener Jahrbuch* VIII 3, (München : 1931)

Matsui Shuichi, "Ro-ryu hanchin ko," *Shigaku zasshi*, vol.68, (1959)

Namio Egami, "Olon-sume et la découverte de l'église catholique romaine de Jean de Montecorvino," *Journal Asiatique*, Tome CCXL-2, (Paris : Librairie Orientaliste Paul Geuthner, 1952)

Naoji Kimura(Tokyo, Sophia University), "Alexander von Humboldts geographisches Interesse an Ostasien," *Internationales Symposium: 'Kulturelle Übersetzung' Annäherungen in Theorie und Praxis an eine neue, vielfältig rezipierte Konzeption*, Institut für Übersetzungsforschung zur deutschen und koreanischen Literatur, (2014. 11. 01)

Ning Qiang, "Art, Religion and Politics: Dunhuang Cave 220," Harvard Univ. Diss., (1997)

Pardessus, "Mém. sur le commerce de soie chez les anciens," *Mém. de l'Acad. des Inscript. et Belles Lettres*, vol.XV, (1842)

Paul Pelliot, "Chrétiens d'Asie Centrale et d'Extrême-Orient", *T'oung Pao Series*, vol.15, no.5, (1914)

Pierre Cambon, "Tillia tepe," *Afghanistan. les trésors retrouvés*, Musée national des Arts asiatiques-Guimet, (Paris : 2006)

Pierre Schneider, "The Figure in the Carpet. Matisse und das Dekorative', *Henri Matisse*, (Kunsthaus Zürich, 1982)

Saarah Elizabeth Fraser, "Régimes of Production: The Use of Pounces in Temple Construction," *Orientations*, 27, (1996)

_____, "The Artist's Practice in Tang Dynasty China (8th-10th Centuries)," Berkeley Univ. Diss., (1996)

_____, "A Reconsideration of Archaeological Finds from the Turfan Region," *Research on Dunhuang Turpan*, vol.4, (1999)

_____, "Formulas of Creativity: Artist's Sketches and Techniques of Copying at Dunhuang," *Artibus Asiae*, vol.59, no. 3/4, (2000)

_____, "An Introduction to the Material Culture of Dunhuang Buddhism: Putting the Object in Its Place", *Asia Major*, vol.17, part 1, (2004)

Sven Hedin, "Rediscovering the Silk Road," *The Rotarian*, vol.LII, no.2, (New York, Feb. 1938)

T. Yoshida, "Entwicklung des Seidenhandels und der Seideninsustrie vom Altertums bis zum Ausgang des Mittelalters," *Dissertation*, (Heidelberg Univ., 1894)

Takao Moriyasu, "Introduction à l'histoire des Ouïghours et de leurs relations avec le Manichéisme et le Bouddhisme," Osaka University, The 21st COE Program Interface Humanities Research Activities 2002/2003, *World History Reconsidered through the Silk Road,* (2002 · 2003)

_____, "The Decline of Manichaeism and the Rise of Buddhist among the Uighurs with a Discussion on the Origin of Uighur Buddhism," Osaka University, The 21st COE Program Interface Humanities Research Activities 2002/2003, *World History Reconsidered through the Silk Road*, (2002 · 2003)

Valerie Hansen, "Using the Materials from Turfan to Assess the Impact of the Silk Road Trade," in: Life and Religion on the Silk Road, International Conference 2005

Proceedings, Korean Association for Central Asian Studies(KACAS)

Véronique Schiltz, "Cataloque des oeuvres exposées," *Afghanistan. les trésors retrouvés*, Musée national des Arts asiatiques-Guimet, (Paris : 2006)

Victor I. Sarianidi, "The Treasure of Golden Hill," *American Journal of Archaeology*, vol.84, no.2, (Apr., 1980)

Waldschcmidt and W. Lenz, "Die Stellung Jesu im Manichaeismnus", *Abhandlungen der Preuss. Akad. d. Wissenschaften*, (1926)

Yi In-sook, "Ancient Glass in Korea -Including recent discoveries of glass beads from the prehistoric sites," *Annals of the 11th Congress of International Association for the History of Glass*, (Basel : 1988)

Young-sook Pak, "The Origins of Silla Metalwork," *Orientations*, vol.19, no.9 (1988 September)

Zhao Feng, "The Evolution of Textiles Along the Silk Road", *China. Dawn of a Golden Age, 200-750 AD*, J. C. Y. Watt, (New York : The Metropolitan Museum of Art, 2004)

Zsuzsanna Gulácsi, "A Manichaean 'Portrait of the Buddha Jesus': Identifying a Twelfth- or Thirteenth-Century Chinese Painting from the Collection of Seiun-ji Zen Temple", *Artibus Asiae*, vol.LXIX, no.I, (2009)

- 사전 · 전시도록 · 보고서

Félix Gaffiot, *Dictionnaire Abrégé LATIN-FRANÇAIS Illustré*, (Paris : Librairie Hachette, 1936)

Jeong Su-il, *The Silk Road Encyclopedia*, (Korea Institute of Civilizational Exchanges, 2016)

Aurel Stein, *Ancient Khotan*, vol.I, (London : 1907)

Georgian National Museum, *Archaeological Treasury*, (2011)

Metropolitan Museum of Art, *The Golden Deer of Eurasia*, (Yale University Press, 2000).

National Museum of Iran, *Decorative Architectural Stucco from the Partian & Sassanid Eras*, (unknown datum).

William Watson ed., *The Great Japan Exhibition. Art of the Edo Period 1600-1868*, (London : Weidenfeld and Nicolson, 1981)

Roderick Whitfield, *The Art of Central Asia. The Stein Collection at the British Museum*, vol.3 Textiles and Other Arts, (Tokyo : Kodansha, 1985)

- 인터넷

https://en.wikipedia.org/wiki/Friedrich_Theodor_Vischer (2016.08.29)

Wikipedia. Die freie Enzyklopädie

초출 문헌 목록

1장 | 리히트호펜의 인문정신

「Ferdinand von Richthofen의 東洋觀」, 중앙아시아학회 동계워크샵 발표유인물,
(2013년 1월 25일, 전주).

2장 | 실크로드와 황금문화

《Golden City 신라와 실크로드의 관계사 조명》, 신라학국제학술대회 기조강연, 신
라문화유산연구원, (2015년 10월 7일, 경주).

3장 | 길고 긴 렌투스lenthus 양식

「나의 실크로드미술 연구의 몇 가지 문제」, 중앙아시아학회 동계워크샵 발표유인
물, (2012년 1월 13일, 상주).

4장 | 실크로드와 문양의 길

《문양의 길 연구》, 아시아문화개발원, 2014년 문화창조원 콘텐츠구축사업 보고서,
pp.54~77, 218~281.

5장 | 징기스칸 시대 칸발릭의 서양화 - 몬테코르비노 성당 벽화를 중심으로 -

정수일 선생께 드리는 글(팔순 축하).

6장 | 마니교의 이코노그래피, 그 미술 화해和解의 속성

『笑軒 鄭良謨 先生 八旬記念 論叢』, 東垣學術論文集 第14輯, 국립중앙박물관,
(2013), pp.482~490.

7장 | 범(汎)이란 미술의 한반도 점입漸入

「범(凡) 페르시아 미술의 한반도 漸入」, 중앙아시아학회 동계워크샵 발표유인물,
(2014년 2월 15일, 국립나주박물관).

8장 | 신라 천마도의 도상과 해석

「천마도의 도상과 해석」, 신라능묘 특별전 3 천마총. 연계특강 자료집, 국립경주박
물관, (2014년 6월 12일), pp.17~26.

9장 | 한국의 고전미와 소박미, 전통으로의 영원한 회귀 - 실크로드 감성을 바탕으로 -

《한국의 미》, 겸재기념관 개관 5주년기념 학술심포지엄, (2014년 4월 23일).

10장 | 일본의 서양 미적 이니시에이터 - 실크로드 감성을 바탕으로 -

「우에노 나오테루의 『미학개론』과 고유섭의 미술사학 —미학과 미술사학의 행복한 동행—」, 『미학개론 —이 땅 최초의 미학강좌—』 [김문환 편역·해제], (서울대학교출판 문화원, 2013), pp.7~18.

11장 | 한국의 실크로드 미술 연구 40년

《한국에서 문명교류 연구의 회고와 전망》, 한국문명교류연구소/한국돈황학회/고려 대학교 IDP SEOUl 주최 공동학술심포지엄, (2011년 12월 17일), pp.129~140.

12장 | 한국의 돈황미술 연구 - 세계 속의 한국, 어제와 오늘 -

「한국의 돈황미술 연구, 세계 속의 한국, 어제와 오늘」, 《한국 돈황학의 어제와 오 늘, 그리고 내일》, 한국돈황학 학술회의, 고려대학교 민족문화연구원 돈황학센터, (2015년 5월 22일, 고려대학교), pp.4~11.

13장 | 미술사상美術思想 에세이 - 화정박물관 발표의 여운 -

《실크로드 미술 재조명》, 제5회 화정미술사강연, (2011년 10월 10/17/24일, 화정박 물관).

부록 | 실크로드 미술 여적餘滴

1 테헤란 박물관의 금속기金屬器

AMI(Asia Museum Institute), web-site 게재, 2014년 봄.

2 한국 최초의 실크로드 국제학술대회

「한국 실크로드학의 선구」, 『거목의 그늘 —녹촌 고병익 선생 추모문집—』, 고병익추 모문집간행위원회, (2014), pp.399~406.

3 중앙아시아학회 창립 20주년 기념사

《중앙아시아학회 창립 20주년 기념사》, 중앙아시아학회 창립20주년 기념 행사 유 인물, (2016년 10월 22일, 국립중앙박물관).

인용 도판 목록

도 1-5 서울에서의 스벤 헤딘(중앙)

　　출처 : 金子民雄, 『ヘディン交遊錄』, (東京: 中央公論新社, 2002), 수록사진.

도 1-6 김중세

　　출처 : 표정훈, 「동양학자 김중세 연구」, (성균관대학교 유학대학원 석사논문, 2014), p.151.

도 1-7 한국 최초의 '실크로드' 표현

　　출처 : 조좌호, 『세계문화사』, (제일문화사, 1952) p.71.

도 2-1 금제 동물형상 장신구

　　기원전 제5 밀레니움기 말, 불가리아 바르나 출토, 바르나 고고학박물관.

　　출처 : Ivan Marazov ed., *Ancient Gold, The Wealth of the Thracians, Treasures from the Republic of Bulgaria,* (New York: Harry N. Abrams, INC., 1997), pl.156.

도 2-2 금제 돋을무늬 사자형 장신구

　　기원전 3천년기 후반, 조지아 츠노리(Tsnori) 출토, 조지아 국립박물관.

　　출처 : 권영필 촬영.

도 2-3 헤라클레스 매듭의 금관(diadem) 세부

　　기원전 300~200년, 영국 브리티시뮤지엄.

　　출처 : Dyfri Williams and Jack Ogden, *Greek Gold. Jewelry of the Classical World,* (New York : The Metropolitan Museum of Art, 1994), pl.18.

도 2-4 은제 그리스 신상 원반형 장식

　　기원후 1세기, 노용··올 출토, 몽골 학술원 고고학연구소.

　　출처 : G. Eregzen ed., *Treasures of the Xiongnu,* (Ulaanbaator, 2011), pl.162.

도 2-5 금제 전투형상 빗

　　기원전 5세기 말~4세기 초, 솔로하 고분 출토, 러시아 에르미타쥬박물관.

　　출처 : 국립중앙박물관, 『스키타이 황금』, (조선일보사, 1991), 도판 54.

도 2-6 금제 환상(環狀) 표범형 장신구

　　기원전 6~5세기, 러시아 에르미타쥬박물관.

출처 : 국립중앙박물관,『스키타이 황금』, (조선일보사, 1991), 도판 96.

도 2-7 금관, 국립중앙박물관 전시장, 2016년

기원후 1세기, 틸리야테페 출토, 카불 국립아프가니스탄박물관.

출처 : 주수완 교수 촬영.

도 2-8 금제 그리핀 장신구

기원전 7세기 중엽, 투바 아르잔 2호 발굴, 에르미타쥬박물관.

출처 : Konstantin v. Čugunov, Hermann Parzinger, Anatoli Nagler, *Der Goldschatz von Arzan*, (Mosel : Schirmer, 2006), pl.44.

도 2-9 금제 그리핀과 뱀의 투쟁 요대식(腰帶飾)

기원전 4세기 중엽, 중국 감숙성 장가천 마가원 출토, 북경대박물관.

출처 : 甘肅省文物考古研究所,『西戎遺珍. 馬家 嶺戰國墓地出土文物』(北京: 文物出版社, 2014), p.041, M16.

도 2-10 금제 귀걸이

기원전 4세기 중엽, 중국 감숙성 장가천 마가원 출토, 북경대박물관.

출처 : 甘肅省文物考古研究所,『西戎遺珍. 馬家 嶺戰國墓地出土文物』(北京: 文物出版社, 2014), p.066, M14:7.

도 2-11 맘금철(鋄金鐵) 말재갈

기원전 4세기 중엽, 중국 감숙성 장가천 마가원 출토, 북경대박물관.

출처 : 甘肅省文物考古研究所,『西戎遺珍. 馬家 嶺戰國墓地出土文物』(北京: 文物出版社, 2014), pp.208~209, M1:94.

도 2-12 금상감 철화살촉

기원전 7세기 중엽, 투바 아르잔 2호 발굴, 에르미타쥬박물관.

출처 : W. Menghin, H. Parzinger et al. (Hrsg.), *Im Zeichen des Goldenen Greifen. Königsgräber der Skythen* (München : Prestel, 2008), pl.6.

도 2-13 금제 누금장식 반지

기원후 4세기 후반~5세기 중엽, 황남대총 남분 출토, 국립경주박물관.

출처 : 국립경주박물관.

도 2-14 금제 누금장식 편

기원후 1세기, 몽골 골모드 20호분 출토, 몽골 학술원 고고학연구소.

출처 : G. Eregzen ed., *Treasures of the Xiongnu*, (Ulaanbaator, 2011), pl.113.

도 2-15 금제 감옥장식 보검

기원후 5~6세기, 경주 계림로 14호분 출토, 국립중앙박물관.

출처 : 국립중앙박물관.

도 3-1 청동제 환상(環狀) 표범형 장식

기원전 9세기, 투바 아르잔 1호 발굴, 에르미타쥬박물관.

출처 : R. Rolle, *Die Welt der Skythen*, (Luzern : Verlag C. J. Bucher, 1980), p.42
의 도판.

도 3-2 청동제 환상(環狀) 동물형 장식

기원전 6~5세기, 동주 시대, 뉴욕 개인 소장.

출처 : Emma C. Bunker & C. Bruce Chatwin, *'Animal Style' Art from East to
West*, (An Asia House Gallery Publication, 1970), pl.67.

도 3-3 청동제 동물양식 장식

명(1368~1644) 또는 더 후대, 북중국 출토.

출처 : Emma C. Bunker, *Ancient Bronzes of the Eastern Eurasian Steppes from
the Arthur M. Sackler Collections*, The A. M. Sackler Foundation, (New York:
Harry N. Abrams, Inc., Publishers, 1997), pl.276.

도 3-4 금제 가슴장식

기원전 4세기 중엽, 톨스타자 모길라 출토, 키에브 역사박물관.

출처 : W. Menghin, H. Parzinger et al. (Hrsg.), *Im Zeichen des Goldenen Greifen.
Königsgräber der Skythen* (München : Prestel, 2008), p.295의 도판 2.

도 3-5 금제 말을 공격하는 사자형 그리핀

기원전 5~4세기, 시베리아 출토, 에르미타쥬박물관.

출처 : 국립중앙박물관, 『스키타이 황금』, (조선일보사, 1991), 도판 97.

도 3-6 금제 뱀과 싸우는 늑대형 대구(帶具)

기원전 7~5세기, 시베리아 출토, 에르미타쥬박물관.

출처 : 국립중앙박물관, 『스키타이 황금』, (조선일보사, 1991), 도판 98.

도 3-7 청동제 그리핀 장식, '네오-스키타이' 양식

아바르스(558~805) 후기, 아바르스 영역, 비엔나 괴블(Göbl) 콜렉션.

출처 : Karl Jettmar, *Art of the Steppes*, (New York : Crown Publishers Inc., 1967), pl.41.

도 3-8 목제 마주 보는 그리핀 장식

16세기 이전, 참나무, 최장 41㎝, 네덜란드 제작 추정, 런던 개인 소장.

출처 : 권영필 촬영.

도 3-9 목제 그리핀 장식 장롱문짝

19세기, 호림박물관.

출처 : 호림박물관.

도 4-1 옛 문양의 비단

전한(기원전 206~기원후 24), 팔미라 출토, 국립팔미라박물관.

출처 : 권영필 촬영.

도 4-2 옛 문양의 비단

기원후 1세기, 노용 · 올 출토, 에르미타쥬박물관.

출처 : 梅原末治, 『蒙古ノイ · ンウラ發見の遺物』, (京都 : 便利堂, 1960), 圖板 44.

도 4-3 청동 연주문 장식 원형판

기원전 1천년기, 아제르바이젠 출토, 테헤란 국립 이란박물관.

출처 : 권영필 촬영.

도 4-4a 식물 기관

12세기.

출처 : Leonardo Olschki, *Guillaume Boucher. A French Artist at the Court of The Khans*, (Baltimore: The Johns Hopkins Press, 1946), pl.5.

도 4-4b 비야르 드 온느꾸르의 사자

　　13세기, 온느꾸르의 화첩.

　　출처 : Leonardo Olschki, *Guillaume Boucher. A French Artist at the Court of The Khans*, (Baltimore: The Johns Hopkins Press, 1946), pl.8.

도 4-5 편암 '스라바스티의 기적' 불상

　　기원후 3~4세기, 아프가니스탄 카피사 출토, 파리 기메박물관.

　　출처 : 소현숙 교수 촬영.

도 4-시1a 산치 대탑의 상부 하르미카(harmika) 부분

　　기원후 1세기, 인도 산치.

　　출처 : 주수완 교수 촬영.

도 4-시2a 편암 간다라 탑

　　기원후 3~4세기, 스와트 출토, 스와트 박물관.

　　출처 : Takayasu Higuchi, *The Exhibition of Gandhara art of Pakistan*, (Tokyo : Nihon Hoso Kyokai, 1984), pl.III-1.

도 4-시2b 편암 간다라 탑의 하르미카-베디카 파편

　　기원후 2~3세기, 간다라 출토, 영국 브리티시뮤지엄.

　　출처 : W. Zwalf, *A Catalogue of the Gandhara Sculpture in the British Museum*, vol.1: Text, (British Museum Press, 1996), pl.470.

도 4-시2c 편암 간다라 탑 상부

　　기원후 2~3 세기, 스와트 붓카라 사원지 출토, 스와트 박물관.

　　출처 : 주수완 교수 촬영.

도 4-시3 편암 시비(Shibi)왕 전생설화 부조

　　기원후 2~3세기, 간다라 출토, 영국 브리티시뮤지엄.

　　출처 : 권영필 촬영.

도 4-시4 시비왕 전생설화 벽화

　　5세기 전반, 북량, 돈황석굴 275호.

출처 : Dunhuang Academy.

도 4-시5 모줄임천정의 사격자문 벽화

534년 전후, 북위~서위, 돈황석굴 435호 천정.

출처 : 敦煌文物研究所 編, 『中國石窟 敦煌莫高窟』一, (北京: 文物出版社, 1999), 圖 74.

도 4-시6 금강보좌탑 하부의 간다라식 격자문 벽화

556~581년, 북주, 돈황석굴 428호 서벽중층.

출처 : 敦煌文物研究所 編, 『中國石窟 敦煌莫高窟』一, (北京: 文物出版社, 1999), 圖 165.

도 4-시7 사신도와 격자문 벽화

6세기 전반, 평양 고산리 1호분.

출처 : 『昭和十一年度古蹟調査報告』, 오바 쓰네키치(小場 恒吉), (京城 : 朝鮮古蹟研究會, 1937), 圖版 第三二 (二).

도 4-시8 부부상(좌)과 그 밑의 격자문 벽화(우)

5세기 후반, 평남 남포시 쌍영총.

출처 : 김리나 편저, 『세계문화유산. 고구려고분벽화』, ICOMOS-Korea, (예맥출판사, 2005), p.38.

도 4-시9 행렬도와 격자문 벽화

5세기 말~6세기 초, 황해도 안악 2호분.

출처 : 김리나 편저, 『세계문화유산. 고구려고분벽화』, ICOMOS-Korea, (예맥출판사, 2005), p.47.

도 5-1 징기스칸의 초상

14세기, 원대 화원, 면본채색, 타이페이 고궁박물원.

출처 : Kunst und Ausstellungshalle der Bundesrepublik Deutschland GmbH, *Dschingis Khan und seine Erben*, (München: Hirmer Verlag GmbH, 2005), pl.340.

도 5-2 채색 식물문양의 벽화 단편

13세기 말. 몽골 오론즈무 출토.

출처 : 江上波夫, 『江上波夫 文化史論集 5. 游牧文化と東西交涉史』, (東京: 山川出

版社, 2000), p.447, 圖版 17.

도 5-3 고딕 양식의 나뭇잎 장식 전

13세기 말. 몽골 오론즈무 출토.

출처 : Namio Egami, "Olon-sume et la découverte de l'église catholique romaine de Jean de Montecorvino," *Journal Asiatique*, Tome CCXL-2 (Paris: Librairie Orientaliste Paul Geuthner, 1952), la Société Asiatique, p.164, pl.III.

도 5-4 몬테코르비노의 편지

13세기 말. Paris MS소장.

출처 : A. C. Moule, *Christians in China before the Year 1550*, (London, 1930), p.174, 도판.

도 5-5 이브의 창조 모자이크

13세기 중반, 카펠라 팔라티니, 팔레르모.

출처 : https://www.flickr.com/photos/dalbera/7026707189 (촬영자: Jean-Pierre Dalbéra)

도 6-1 마니교 성상

12~13세기, 남중국 제작, 일본 세이운지(栖雲寺).

출처 : 山梨県 天目山 栖雲寺.

도 7-1 그리핀이 새겨진 옥(玉) 원통 인장

기원전 14세기, 중기 아시리아, 파리 루브르박물관.

출처 : 권영필 촬영.

도 7-2 그리핀을 그린 오이노코에 토기

기원전 420~400년, 그리스 아티카, 영국 브리티시뮤지엄.

출처 : 영국 브리티시뮤지엄.

도 7-3 소그드인의 편지

313 또는 314년, Stein collection, 영국 브리티시뮤지엄.

출처 : Valerie Hansen, *Silk Road. A New History*, (Oxford Univ. Press, 2012),

p.112 도판.

도 7-4 은제 받침의 감색 환문(環紋) 유리배

5세기, 서아시아, 일본 정창원.

출처 :『정창원전(正倉院展)』(나라국립박물관, 1994), 도68.

도 7-5 녹색 환문 유리배

8세기, 송림사 전탑 출토, 보물 325호.

출처 : 국립중앙박물관.

도 7-6 주구부 마형 페르시아 형상토기

기원전 1000~700년, 테헤란 레자 압바시(Reza Abassi) 박물관.

출처 : 권영필 촬영.

도 7-7 기마인물형 토기(주인상)

6세기 신라, 금령총 출토, 국보 제91호.

출처 : 국립중앙박물관.

도 7-8 기마인물형 각배 토기

5세기 가야, 김해 덕산리 출토, 국보 제275호, 이양선 기증.

출처 : 국립경주박물관.

도 7-9 주구파수부연호(注口把手付連壺)

기원전 900~800년, 페르시아 기란, 일본 개인 소장.

深井晋司 外,『ペルシアの形象土器』,(東京: 淡交社, 1983), 圖版 106.

도 7-10 쌍완 토기

5세기, 전 현풍 출토, 국립경주박물관.

출처 : 국립경주박물관.

도 7-11 은제 그리핀 문양 접시

5~6세기, 사산 왕조, 테헤란 레자 압바시(Reza Abbasi) 박물관.

출처 : 권영필 촬영.

도 7-12 은제 잔

　　4세기 후반~5세기 중엽, 신라, 황남대총 북분 출토.

　　출처 : 국립중앙박물관.

도 7-13 연주문 의복의 여인상

　　550~577년, 북제, 산서성 태원 서현수(徐顯秀)묘(571년) 벽화.

　　출처 : 소현숙 교수 촬영.

도 7-14 쌍조무늬 수막새 기와

　　8세기, 안압지 출토.

　　출처 : 국립경주박물관.

도 7-15 통일신라 소그드 관계 종교 건축물 상상도

　　권영필 도안, 2013년 10월 3일 테헤란 국제학술대회 "Korea-Iran Cultural Relation

　　Based on Kushnameh" 발표.

도 7-16 「在城(재성)」 글씨가 있는 기와

　　통일신라, 경주 출토.

　　출처 : 국립경주박물관.

도 7-17 사자 무늬 수막새 기와

　　통일신라, 유창종 기증.

　　출처 : 국립중앙박물관.

도 8-1 천마총 장니 천마도

　　6세기 초, 신라시대, 경주 황남동 천마총 출토, 자작나무 껍질, 53×73㎝, 국보 제207호.

　　출처 : 국립경주박물관.

도 8-2 페가수스 문양의 크라테르(Krater) 토기 반(盤)

　　기원전 4세기 초, 중부 이태리 출토, 아그로 활리스코(Agro Falisco) 고고학박물관.

　　출처 : 奈良國立博物館, 『天馬. シルクロードを翔ける夢の馬』, (奈良, 2008), 圖 14.

도 8-3 금제 페가수스 문양의 스키타이 장신구

　　기원전 4세기, 쿨 오바(Kul Oba) 출토, (舊 Tolstoi 소장), 에르미타쥬박물관.

출처 : G. Charrière, *Von Sibirien bis zum Schwarzen Meer. Die Kunst der Skythen*, (Schauberg: Verlag M. DuMont, 1974), pl.98.

도 8-4 천마가 부각된 화상석

기원전 206~기원후 24년, 전한, 산동성 가상현 무택산 무씨사당.

출처 : 中國畵像石全集編輯委員會, 『中國美術分類全集. 中國畵像石全集』1, (山東美術出版社, 2000), 圖87, 武氏祠左石室頂前坡東段畵像.

도 8-5 무덤 벽화 신마(神馬)

4세기 말~5세기 중엽, 16국 시대, 감숙성 주천 정가갑 5호묘.

출처 : 甘肅星文物考古硏究所 編, 『酒泉十六國墓壁畵』, (北京: 文物硏究所, 1989), 北頂 神馬圖.

도 8-6 은제 일각수 천마문 원형식 패

1세기, 몽골 골모드 20호분 출토, 몽골 학술원 고고학연구소.

출처 : G. Eregzen ed., *Treasures of the Xiongnu*, (Ulaanbaator, 2011), pl.305.

도 8-7 은제 유익 천마문 행엽

기원전 1세기~기원후 1세기, 전한, 모사도, 메트로폴리탄박물관.

도 8-8 청동 유익수 대구

1세기, 서한말~동한초, 길림성 노하심 중층 출토.

출처 : 吉林省文物考古硏究所 編, 楡樹老河深, (北京: 文物出版社, 1987), pl.彩版一.

도 8-9 천마도 벽화

408년, 고구려, 덕흥리 고분, 평양.

출처 : 김리나 편저, 『세계문화유산. 고구려고분벽화』, ICOMOS-Korea, (예맥출판사, 2005), p.25.

도 8-10 동제 유익마 인장

4~5세기, 신강성 호탄 출토, 도쿄국립박물관.

출처 : 奈良國立博物館, 『天馬. シルクロ-ドを翔ける夢の馬』, (奈良, 2008), 圖 57.

도 8-11 인동당초문 벽화

408년, 고구려, 덕흥리 고분, 평양.

출처 : 고구려연구회 편, 『고구려 고분벽화』, 고구려연구 제4호, (학연문화사, 1997), p.32.

도 8-12 화판 당초문대 벽화

6세기 후반, 고구려, 통구 사신총 사신도 상부, 길림성 집안.

출처 : 이케우치 히로시(池内 宏)·우메하라 스에지(梅原 末治), 『通溝』券下 (東京 : 日滿文化協會, 1913), 圖板 75.

도 8-13 말각조정 주변의 당초문 벽화

534년 전후, 북위~서위, 돈황석굴 431호 천정.

출처 : 敦煌文物研究所 編, 『中國石窟 敦煌莫高窟』一, (北京 : 文物出版社, 1999), 圖 78.

도 8-14 백화수피제 기마인물문 채화판

6세기 초, 신라, 경주 천마총 출토.

출처 : 국립경주박물관.

도 8-15 금동 인물문 안교

6세기 초, 신라, 경주 천마총 출토.

출처 : 국립경주박물관.

도 8-16 금동 인물문 안교

337~370년, 전연, 16국, 요녕성 조양 출토, 요녕 고고학연구소.

『文物』, 1997, 11期, 圖25, 銅鎏金鏤空馬鞍.

출처 : J. C. Watt et al., *China. Dawn of a Golden Age, 200-750*, (New York: The Metropolitan of Art, 2004), p.125, pl.25a의 세부. 스케치.

도 9-1a·b 청동 고운무늬 거울

기원전 3세기, 국보 제141호.

출처 : 숭실대학교 한국기독교박물관.

도 9-2 봉수형 유리병

　　2~3세기, 로만 글라스, 황남대총 남분 출토, 국보 제193호.

　　출처 : 국립중앙박물관 제공.

도 9-3 금제 태환 이식

　　6세기, 신라, 경주 부부총 출토, 국보 제90호.

　　출처 : 국립중앙박물관.

도 9-4 금동 반가사유상

　　7세기 전반, 신라, 국보 제83호.

　　출처 : 국립중앙박물관.

도 9-5 석제 반가사유상

　　북제(550~577년), 석제, 중국 산동성 박흥(博興)박물관.

　　출처 : 소현숙 교수 촬영.

도 9-6 백제 금동 대향로

　　6세기, 백제, 부여 능산리 출토, 국보 제287호.

　　출처 : 국립부여박물관.

도 9-7 정림사지 오층석탑

　　6세기, 백제, 부여 동남리, 국보 제9호.

　　출처 : 박경식, 『한국 석탑의 양식기원 -미륵사지석탑과 분황사모전석탑』, (학연문
화사, 2016), p.262.

도 9-8 미인도

　　부분도, 5세기 후반, 고구려, 평안남도 강서군 수산리 고분.

　　출처 : 전호태 교수 제공.

도 9-9a 수월 관음도

　　14세기, 고려, 비단채색, 보물 제926호, 삼성미술관 리움.

　　출처 : 문화재청 문화재검색.

도 9-9b 수월 관음도

10세기, 돈황 석굴, Stein Collections, 영국 브리티시뮤지엄.

출처 : R. Whitfield 編,『西域美術』2, (東京: 講談社, 1982), 圖52.

도 9-10 분청사기 항아리

16세기 전반, 계룡산, 개인소장.

도 9-11 청풍계도 세부

18세기 전반, 겸재 정선,

출처 : 고려대학교 박물관.

도 9-12 종묘와 박석

1608년, 서울 종로구.

출처 : 권영필 촬영.

도 9-13 까치와 호랑이 그림

19세기, 지본채색, 삼성미술관 리움.

출처 : 정병모 기획,『한국의 채색화. 화조화』02, (다할미디어, 2015), 도 018.

도 9-14 스키타이 '동물양식' 문신

기원전 5~4세기, 파지리크 2호분 출토, 에르미타쥬박물관.

출처 : G. Charrière, *Von Sibirien bis zum Schwarzen Meer. Die Kunst der Skythen*,

(Schauberg : Verlag M. DuMont, 1974), pl.138~160.

도 10-1 성모상

17세기, 지본유채, 작자미상, 일본 이십육성인(26聖人)기념관.

출처 : Twenty-Six Martyrs Museum.

도 10-2 남만사(南蠻寺) 선면화(扇面畵) 부분

1576년, 카노 쇼수(狩野 宗秀), 일본 고베시립박물관.

출처 : Kobe City Museum / DNPartcom.

도 10-3 이국풍경인물도

18세기 말, 시바 코간(司馬 江漢, 1747~1818), 견본유채, 일본 고베시립박물관.

출처 : Kobe City Museum / DNPartcom.

도 12-1 돈황으로 가는 천 완리(陳萬里)

1925년, 사진.

출처 : 陳萬里, 『西行日記』, (北京: 樸社, 1926), 게재 사진.

도 12-2a 열반에 든 석가모니 발치에서 애도하는 각국 왕자들

781~848년, 중당(中唐), 돈황석굴 158호 벽화.

출처 : Pelliot 도록 1권, Pl. XLIV.

도 12-2b 비교 자료

출처 :『中國石窟, 敦煌莫高窟』(二), 도판 65.

도 13-1(상 · 하) 낙중낙외도(洛中洛外圖) 세부

17세기 전반, 역사민속박물관 D본.

출처 : 日本 国立歷史民俗博物館.

도 부록1-1 국립이란박물관에 전시된 사산조 은제 그릇과 그 옆의 전시라벨

221~651년, 사산왕조, 테헤란 국립 이란박물관.

출처 : 권영필 촬영.

도 부록2-1 고병익(1924~2004) 교수

출처 :『고대의 동서문화 교류』, 학술원 제5회 국제학술강연회, (1977. 9. 5~9), 게재 사진.

도 부록2-2 히구치 타카야스(樋口隆康, 1919~2015) 교수

출처 :『고대의 동서문화 교류』, 학술원 제5회 국제학술강연회, (1977. 9. 5~9), 게재 사진.

도 부록3-1 중앙아시아학회 창립20주년 기념 행사

출처 : 중앙아시아학회 사진 제공.

The Silk Road's Ethos :
Good-hearted and Exciting Tide

contents

Introduction for
The Silk Road's Ethos : Good-hearted and Exciting Tide

It was not only materials that moved along the Silk Road. Elements of ethos in various fields such as visual art, the spirit of humanity, religion, and folklore were also exchanged. These elements occupy their own values on the coordinate of the X-axis of time and the Y-axis of space. Art moves in company with the diffusion and transfer of religions, but art keeps its own value. Good examples can be found in Japan from the 16th and 17th centuries. This is a principle of exchange between civilizations.

In this essay, I wish to emphasize several points of view among the many arguments in this book.

The first is that I found a new meaning of F. von Richthofen's(1833~1905) Silk Road. I did not know that the original copy of Richthofen's Silk Road research book, *China*, was in the Seoul National University Library. As is generally known, the first volume of this book was published in 1877 and the famous concept of "Die Seidenstrasse," which means the "Silk Road" in German, first appeared on page 499. However the English term "Silk Road" became generalized in global academia in 1938 which is more than a half century later. I wonder how this strange thing happened. To find the answer, the only way was to read the book.

Richthofen's book in the Seoul National University is classified under valuable books, so it cannot be loaned out. I got a copy instead from

Amazon.com and slowly, over several years, read the 700-page book. Richthofen died in 1905. It seems that there were obstacles that prevented the German geographer's theory entering the English-speaking world. In the voluminous book, connections to English reference are not easy to find. However, this book made me draw many implications. Most of all, it made me understand the necessity of evaluating Richthofen's achievement from a new perspective. Furthermore it should be noted that the eminent German geographer and naturalist Alexander von Humboldt (1769~1859) was in Richthofen's academic background. Humboldt explored part of Central Asia earlier and in 1843 published an elaborate work about Central Asia.

To broaden the knowledge of Chinese geography, Richthofen not only explored mainland China by himself but also read and analyzed Chinese classics. He understood ancient Chinese geography from "Tribute of Yü"(Yü-kung, 禹貢) which is a section of *the Book of Documents*(Shujing, 書經). Richthofen's method was like primordial methodology which means that Chinese things should be observed by Chinese methods. This methodology was not used by anyone else in the late 19th century in German schools of geography. He also learned how much silk drove the Chinese economy from "Tribute of Yü." His explanation of "Tribute of Yu" is about 100 pages of the 700 page book. Based on this we can see how focused he was on this subject. In other words, his book about geography became an active tool in the development of the humanities.

In his book, aside from the part concerning "Tribute of Yü," 270 pages are about geology; 150 pages are about Chinese history and the China-related section of world geography of Greek geographers Ptolemy and Marinus; and a further 200 pages contain humanistic historical records including the

importation of Buddhism into China and its history, as well as the diffusion of Western religions in Asia.

The content of the book is a very important factor in understanding Richthofen's "Silk Road," because up to now Richthofen was known as a mere geologist focusing on the passage of silk, along the Silk Road. From the start, Richthofen was interested in the humanities: raising questions of why Confucius was not known in the West during the Han dynasty. His fundamental goal for the research was to prove that there were cultural exchanges between the East and the West along the Silk Road.

"The most expensive as well as most light to carry" silk became a commodity and was shipped to the West. This was a very obvious logic of market forces. Tracing the distribution channels of silk is crucially important. This is because culture was transferred with silk along these channels. Richthofen's silk route to the West was limited to Yuèzhī, current Uzbekistan. The German archaeologist A. Herrmann(1886~1945) claimed that Richthofen's silk route to the West was limited to Yuèzhī, current Uzbekistan. However, Richthofen suggested, in his book, that although it was a gradual movement, people moved toward the West more than Yuèzhī. Richthofen thought that the Late Han Chinese ambassador Gan Ying's final destination was the east coast of the Caspian Sea and he expressed his view that Chinese silk was delivered in particular to the Aorsi tribe to the north of the Caspian Sea. With this, he proposed a greater diversity to the silk route. By this we can suppose that he was aware of the existence of the steppe route as well.

Moreover Richthofen comprehended the path of the silk to the West by developing Humanities Methodology. The Chinese word silk "si(絲)" was spread to many countries and became "sir" in Korean, "sirkek" in Mongolian,

and "ser" in Greek. This shows the range of the spread of silk. He found that silk was mentioned in the Bible and used this fact to give evidence for his assertion. For example, he pointed that the word "sherikoth" in the Book of Isaiah meant silk and the trade with Tyre in the Book of Ezekiel included silk.

Along the Silk Road, the movement of people, especially religious people, is more important than the movement of objects. This is because they could convey culture more directly. For this reason, Richthofen focused on the Buddhist pilgrims to India and activities of European missionaries in Asia. He paid attention to the activities of J. V. Montecorvino(1247~1328) in Mongolia, F. Javier(1506~1552) in Japan, and M. Ricci (1552~1610) in China. In particular he focused more on the spread of Christianity in China. In regard to this, the bibliographic information from F. Kunstmann (1811~1867) presented in the middle of the nineteenth century and cited by Richthofen is remarkable.

Most of all, the great achievement of Richthofen is that he completed his Silk Road concept by doing the hard work of proving its existence with historical Chinese content based on Ptolemy and Marinus' *Serica*, which means Silk City. Owing to Richthofen's efforts, the part of the history of world culture which stands at the coordinates of the Silk Road, is placed on the connected structure that can be seen from a universal perspective.

As the majesty of high mountains cannot be seen from beneath and can only be viewed from a distance, the greatness of Richthofen's study is acknowledged from a distance of time and space.

My second argument is that as the delivering agent of culture, the role of the Silk Road was already active in the Bronze Age, so it transported Siberian

culture to the south and brought it to the Korean peninsula. For example, the diffusion of shamanism and Scythian "animal style" gives evidence of movement of culture. A former professor of Anthropology at Yale University, C. Osgood(1905~1985) wrote about ancient Korean shamanism: Koreans migrated to the Korean peninsula from northeast Asia, the geographic center for shamanism. Therefore Korean shamanism originated from the northen forests. It seems that shamanistic elements disappeared after Buddhism came to Korea in the 4th century but they had permeated the Korean personality. This makes us think that this characteristic of ethos was born in ancient times, thrived in the late Joseon Dynasty, and continued to the present.

The Korean word "신난다(*sin-nan-da*),"(in English "ecstatic and excited") which we usually use now, is understood to mean a shaman's state of being possessed by a spirit. It might be a similar concept with the heightened state of ecstasy in western aesthetics. This phenomenon in visual art shows the characteristics of a simple naive beauty which is dynamic, intuitive, aberrant, and sometimes "smelling of soil;" so it is the opposite of classic symmetrical beauty.

It is thought that this characteristic is still a potential feature of the Korean personality. It is quite common to find hybrid works among Shilla and Gaya earthenware from ancient Korea. This "fantastic" ["Verträumtheit," Eckardt, 1929, p.171] aesthetic tradition was expressed in folk paintings in the late Joseon Dynasty. This is also consistent with our time, as we can see in the painting *Ox* by Lee Jung-seop(1916~1956). "Animal style" in Scythia presents representative examples that reflect this mentality. Without religious perspective in the pure aesthetic and metaphorical sense, if we try to find another examples of direct characteristic artwork in Western visual art, *The*

Birth of Venus by S. Botticelli(1444~1510) will be a good example.

Likewise, in the case of ancient Korea, although the shamanistic tendency is dominant, it does not mean that the Korean bronze age works had only the "smell of soil." *Fine Pattern Bronze Mirror*Plate 9-2, and various *Bronze Bells* give this impression. These bells are assumed to have been used for shamanistic rituals, but it can be assumed that in their production, the innate and natural aesthetic consciousness of folkways were in play. It is believed that this aesthetic consciousness played its role also in the discernment of choice in the importation of Roman glass along the Silk Road. This is because the aesthetic elements of shape, color, and pattern of this Roman glass imported by Silla are more characteristic of its types compared to the Roman glass imported by other countries around Silla at that time.

The trend of the good-hearted ethos, which was created in religion, spread along the Silk Road. However at some times dysfunctional phenomena appeared as well. From the "Turfan historical document" we learn that there was also slave trade in the 7th century [V. Hansen, 2005]. In the middle of the 8th century, the golden age of the Tang Dynasty, the so-called "barbarian tribes style(胡風)" i.e. Pan-Iranian culture dominated the capital; while in the city, the custom of being served in bars by blue-eyed foreign women permeated the city. The great poet Li Po(李白) cited this tendency in his poems. [森安 孝夫, 2007, pp.191~193] This tendency was counter to good-hearted morals but did not last long.

Originally, the Silk Road's ethos embodied positive essentials of human beings and spread positive aspects of culture. After the arrival of shamanism, in the Later (Eastern) Han dynasty, Buddhism arrived. Then Christianity came into China in the early Tang Dynasty. Also Zoroastrianism of ancient Iran

and Manichaeism were brought into East Asia. From a purely artistic perspective, the roundel-of-pearls motif, which is a Pan-Iranian pattern, became popular in China from the time of the Northen Wei dynasty and in Korea as well. In the 16th century, western ideologies of the humanities traveled to China with Matteo Ricci and sentimental elements of western art, which came to China at that time, awoke the aesthetic sense of the Chinese imperial family. In this way, as an initiator, the Silk Road stimulated each local art and culture.

The third argument is that the Silk Road must have played a strong role as an initiator even in Japanese arts and humanities. In 7th century Japanese Buddhist art, traces of Indian art can be seen. The murals that are in the main building of Horyu-ji temple, and which are known to have been initiated by the Goguryeo Buddhist monk, Dam-jing who moved to Japan in 610 C.E., shows this well. This is because it seems that the Buddhist art in Goguryeo was influenced by Tunhuang cave murals, which are an aesthetic melting pot of Buddhist art throughout India and Central Asia. [Kwon Youngpil, 2011, pp.83~90] Also recent studies suggest that the Roman glass in the collection of Shosoin(正倉院) in Japan came from Baekje. Many artifact from Western Asia came through the Tang Dynasty. It has been found that re-creations in Japanese style, based on Western Asian artifact, were successful. It can be assumed that the Silk Road artifacts in Shosoin played an important role in the expansion of innate aesthetic sense of ancient Japan.

In particular, in the 16th century in Japan, Christian icon paintings from the Maritime Silk Road provided new aesthetic assignments to the Japanese.

Japanese artistic groups experienced a change of aesthetic recognition while developing "Western style paintings(洋風畵)" Also the gold background in the icon paintings stimulated the tastes of shoguns and engendered the golden clouds in the Painting *Scenes In and Around Kyoto*(1565, Kano Eitoku 狩野 榮德). It can be understood to be a result of the harmony between Japanese traditional gold technique and Western stimulation.

In the 18th century, a new perspective of seeing the West through the Netherlands, Rangaku(蘭學, Dutch Study), was systemized. Siba Cogan(司馬江 漢, 1747~1818) Plate 10-3 is a representative artist of the period who focused on Western painting and left significant achievements as a Rangaku researcher.

Japanese artists exerted their talents by absorbing Western cultural products from the Silk Road and "Japanizing" them. Rangaku, as a path toward modernization, was still valid even in the 19th century. One Japanese intellectual was sent by the government to the Netherlands from 1862 to 1867 to study utilitarianism. While there he also learned German aesthetics and he did his duty well as a pioneer in the formation of the roots of Japanese aesthetics. He is Nishi Amane(西周, 1829~1897), a philosopher in the Meiji period of Japan. At first, he called Ästhetik "good aesthetics(善美學)" (1867) but later Japanese academics changed it to "aesthetics(美學)" (1892), finally this term was acknowledged as an academic term in Asia and is still in use. Also Japanese academia assigned the word "deep and delicate refinement(幽玄)," which is a Japanese traditional emotion, to an aesthetic category. It seems that this is the Silk Road's ethos, a good-hearted tide.

In the same way that a Roman woman waited for silk; Shilla royal families were pleased with Roman glass; or as Richthopen learned in 1877 of the

existence of "Silk City" from messages from second-century Macedonian merchants; as Paul Pelliot proved in 1909 the existence of *The Memoir of the Pilgrimage to the Five Kingdoms of India*(往五天竺國傳); or as Nicolas Sims-Williams recently interpreted fourth-century letters of Sogdian, which were found by Aurel Stein in 1908 in the desert near Tunhuang; so the Silk Road has always worked for the "ecstatic and exciting" ethos.

Reference

Andreas Eckardt, *Geschichte der koreanischen Kunst*, (Leipzig: Verlag Karl W. Hiersemann, 1929).

Valerie Hansen, "Using the Materials from Turfan to Assess the Impact of the Silk Road Trade," in: *Life and Religion on the Silk Road*, International Conference 2005 Proceedings, Korean Association for Central Asian Studies(KACAS).

森安 孝夫,『シルクロードと唐帝國』, 興亡の世界史 05, (東京: 講談社, 2007).

Kwon, Young-pil, *Silk Road Inside. The Clash of Civilizations and Reconciling Energy of Art*, (Seoul: Dusong Books, 2011).

为《丝绸之路的精神气质 ： 纯洁善良、兴致勃勃的风气》一书所写的序论

丝绸之路不仅是一条东西方之间的物质交流通道，更促进了美术、人文精神、宗教、民俗等多方面精神因素的交流。这些因素在由x轴（时间）和y轴（空间）构成的丝绸之路这个坐标上有独特的存在价值。虽然美术是随着宗教的扩散和转移得以传播，但美术依然有自己的艺术价值。这从16、17世纪日本可以得到证明，也可以说是文化交流的原理。

本书中作者的主要观点如下。

第一，寻求李希霍芬(F. von Richthofen, 1833~1905)的'丝绸之路'的意义所在。我没想到首尔大学图书馆竟然收藏着李希霍芬的著作《中国 *China*》的原本。众所周知，此书第一卷于1877年出版，'丝绸之路(Seidenstrasse)'这个概念在此(499)首次被提出。然而直到半世纪后，1938年，英语'Silk Road'才在学界中普遍使用。直到读完《中国》这本书后才得以知晓其中的原委。

因为收藏于首尔大学的《中国》原本被分类为贵重书籍，所以我只能通过亚马逊购买复印件。经过几年的时间我精读了多达700多页的此书。李希霍芬于1905年逝世。德国的地理学派进入英文学界也似乎受到了阻碍。因此这本著作中很难找到与英文文献的连接点。但是，此书不仅给我了许多启示，而且让我认识到要以新的角度来评价李希霍芬的成就的必要性。

李希霍芬为了了解中国地理，对中国大陆进行了直接的勘察，同时阅读并分析了中国的古典文献。通过《书经》中的<禹贡>篇章来掌握中国

古代地理的实际情况。他采用'以中国方式来观察中国的东西'这种本源主意的方法论，这在19世纪后期德国地理学派中是独一无二的。同时他通过<禹贡>了解到丝绸在古代中国经济中所占的比重。《中国》共700多页，其中<禹贡>多达100多页。由此可见他对这个主题的关注。换句话来说，他把地理学当作研究人文学的一种工具。

除了<禹贡>以外，此书还包含270多页的地质关系，150多页的中国历史和与此相关的希腊地理学者托勒密(Ptolemaios)和马利纳斯(Marineu)的世界地理，以及200多页我们最为关注的中国佛教流入的历史和西方宗教的传播等人文学资料。

这些内容是理解李希霍芬的'丝绸之路'的关键所在。因为至今为止李希霍芬一直被看作一位研究'丝绸通路'的 地理学家。他曾提出中国的孔子为何在汉代没能扬名西方这种疑问，从这一点可以看出， 他的最终目的是为了证明丝绸之路实现了东西方之间的文化交流。

'最贵又輕，且最易运输'的丝绸商品化后运输到西方是自古以来的市场法则。此外追溯丝绸的流通途径也非常重要，因为文化也会通过此通道得到交流。赫尔曼(A. Hermann, 1886~1945)指出李希霍芬的丝绸路线的终点到月氏(乌兹别克斯坦)。可是李希霍芬的地理学中提出即使是短暂的行进，丝绸之路的终点应该在更西边。李希霍芬认为后汉时期中国使节甘英曾西行至里海东岸。另外，他表明中国丝绸曾传达到里海北部种族(Aorsi)。这更显示出路线的多元性。由此可断定他曾意识到草原路线的存在。

另外，他开创人文学方法论来研究丝绸的西行轨迹。汉语丝绸的丝'si'流传至各国，通过韩文的'sir'，蒙古语的'sirkek'，希腊语的'ser'的发音可以了解到丝绸的传播范围。另外采取通过查找圣经中涉及到丝绸的叙述进行考证的方式。例如，以赛亚书（公元前6世纪后期）中'sherikoth'是丝绸的意思，以西结书中的推罗(Tyrus)的贸易中包含丝绸等。

丝绸之路比物流更重要的是人流（特别是宗教人），因为随着人流文化才得以传播。这正是李希霍芬关注前往印度求法的僧人和来东方传教的欧洲传教士的原因。他不仅对蒙古的孟高维诺(J .v. Montecorvino, 1247~1328)，日本的沙勿略(F. Xavier, 1506~1552)，中国利玛窦(M. Ricci, 1552~1610)进行了考察，而且深入研究了中国传教的普及情况。因此他提出的19世纪中期发表的弗雷德里希·孔斯特曼(F. Kunstmann, 1811~1867)文献令人刮目相看。

李希霍芬最大的成就莫过于在托勒密和马里纳斯设定的'丝绸城市'（Serica）基础上增加并验证了中国历史内容，完成了丝绸之路的概念。他的努力使绘于丝绸之路坐标上的世界文化史能置于 连接结构之中，在统一的观点下进行观察。

正如高山威容，可远观而不可近瞻。李希霍芬的学问经过岁月的淘洗愈发绽放光芒。

第二，作为文化的传播途径，丝绸之路早在青铜器时期发挥着它的作用，将西伯利亚的文化传播到南方，逐渐扩展到朝鲜半岛。例如斯基台的'動物樣式'和萨满教的扩散。特别是关于古代韩国的萨满教，人类学教授奥斯古德(C. Osgood, 1905~1985)提出韩国民族是由北方林区南下的民族，韩国的巫教源于山林，4世纪佛教流入后，巫教渐渐消失，但巫教已完全渗入韩国人的品行之中。这种精神特征一直持续到朝鲜后期甚至现在。

我们经常使用的韩语单词'신난다'本是用来比喻萨满迎神的境界，和西洋美学中所说的忘我的狂热状态一脉相通。正如美术中，和以均齐美为标榜的静态古代美所对立的，正是活跃的、直观的、偏离的，甚至是'带有泥土栖息的'、真实的素朴美。

这种特征一直潜藏在韩国人的性格之中。在韩国古代社会新罗伽耶异

形结合的土器很常见。这种'迷幻'('Verträumtheit', Eckardt, 1929, p.171) 美的传统在朝鲜后期的民画作品中也有可以看到。甚至近代李仲燮(1916~1956)作品《黄牛》也是一脉相通。从根本上来说,斯基泰的'动物样式'是反应这种心理状态的代表例子。不考虑宗教观点,只是从单纯的美学和比喻观点上来看,在西洋艺术中文艺复兴时代,波提切利(S. Botticelli, 1444~ 1510)的《维纳斯的诞生》与此有直观性的联系。

虽说古代韩国的萨满倾向占主导地位,但韩国的青铜器作品并非都是散发着'泥土气息'。《青铜多纽细文镜》,《青铜铃铛》等文物体现出了高水准美感。这些作品虽然被推测为萨满仪器所使用,但它们的制造过程中蕴含着土俗天生的审美意识。这种审美意识也运用于挑选通过丝绸之路输入的罗马玻璃。因此这些舶来品的形状,颜色,纹样比周围他国輸入的更为特征。

这种由宗教产生的精神通过丝绸之路得到传播。可是有时也会出现不良风气。依据'吐鲁番文件'可知在7世纪已出现了贩奴,而且8世纪中期（盛唐时期）胡风传入长安,伊朗文物大量流入,酒楼中蓝眼睛外国女人充当招待员,大诗人李白也在诗中描写过这种景象。[森安 孝夫, 2007, pp.191~193] 但是,这些非善风气并没有持续多久。

原本丝绸之路的精神是保持人类善良的本质,传播优秀的传统文化。继萨满,后汉时期佛教流入。唐代初期,基督教,伊朗的琐罗亚斯德教,摩尼教等进入东亚地区。只从美术角度来看,北魏以来凡伊朗纹样的连珠纹在中国和韩国流行起来,16世纪利玛窦介绍的西洋人文思想和西洋美术的感性因素启发了中国皇室的美感。如此丝绸之路作为激发点对各地区艺术文化产生了不小的影响。

第三,丝绸之路也是以激发点对日本美术和人文学强烈的作用。7世纪日本的佛教美术中留有印度美术的痕迹。被高句丽僧人昙徵绘制而所传

说下来的法隆寺金堂壁画很好地体现了这一点。因为当时高句丽的佛教美术受到了将印度和中亚佛教美术融为一体的敦煌壁画的影响。［權寧弼, 2011, pp.83~90］另外，近几年研究表明，正仓院中收藏的罗马玻璃是从百济流入的。西亚地区的各种文物多由唐流入，在 此基础上日本式的再创造才得以成功完成。收藏于正仓院的丝绸之路文物在日本人的固有美感的扩大发展中起到了重要的作用。

特别是16世纪通过海上丝绸之路传入日本的基督教圣像图给日本人提出了新的美学课题。日本画坛开创了'洋风画'，固有美感产生了变化。另外，圣像画的金色背景受到了将军的喜爱，《洛中洛外图》(1565年, 狩野 榮德)中出现了独特的金云。这可以说日本传统的金技法和西洋特色完美结合的实例。

18世纪从通过荷兰观察西洋这个新视角，对'兰学'进行了系统化。司马江汉(1747~1818)是那个时期热衷西洋画的代表作家，在'兰学'研究中也取得很大成就。

日本人擅长于恰当地吸收丝绸之路带来的西方文化并将之'日本化'。为实现现代化，兰学通路在19世纪仍然盛行。为学习实学由日本政府奖学金资助派来到荷兰，兼着涉猎德国美学曾留学，扎根于日本美学的先驱者西周(1829~1897)，最先将'Asthetik'命名为'善美学'。日后，日本学界称之为'美学'，如今成为东方学术界的专门用语。此外，日本学界将属于日本传统情感体系中的'幽玄'归类为美学范畴。丝绸之路的精神就是传播优良的人文风气。

如同罗马女人等待丝绸，新罗王族对罗马玻璃的狂热一样，李希霍芬通过马其顿商人得知'丝绸城市'的存在，伯希和(P. Pelliot)考证〈往五天竺國傳〉, 辛姆斯·威廉姆斯(Nicolas Sims-Williams)解读了1908年奥莱尔·斯坦因(Aurel Stein)在敦煌沙漠中找到的粟特人的信笺（4世纪），丝绸之

路永远是贡献于快乐的精神。

参照

Andreas Eckardt, *Geschichte der koreanischen Kunst*, (Leipzig: Verlag Karl W. Hiersemann,
　　1929).

Valerie Hansen, "Using the Materials from Turfan to Assess the Impact of the Silk Road
　　Trade," in: *Life and Religion on the Silk Road*, International Conference 2005
　　Proceedings, Korean Association for Central Asian Studies(KACAS).

森安 孝夫,『シルクロードと唐帝國』, 興亡の世界史 05, (東京: 講談社, 2007).

Kwon, Young-pil, *Silk Road Inside. The Clash of Civilizations and Reconciling Energy of Art*,
　　(Seoul: Dusong Books, 2011).

「シルクロードのエートス：
善良な気風、歓びの気風」のための序論

　シルクロードを通じて東西を往来したのは物品だけではない。　美術、人文的精神、宗教、民俗など、様々な分野のエートス(ethos)的要素が交流していた。これらの要素はシルクロードというX軸(時間)とy軸(空間)の座標の上で、独自の値(あたい)を記している。美術は宗教の拡散と伝播に伴って移動する一方、美術自体の価値を維持している。その例を16~17世紀の日本で見出すことができるが、これは文明交流の原理だと言えよう。

　この本に込めた私の主張のうち、いくつかの観点を提示しておきたい。

　一つ目はリヒトホーフェン(F. von Richthofen, 1833~1905)の提唱した「シルクロード」という言葉の意味を再発見したことだ。私は、リヒトホーフェンのシルクロード地理書である『シナ*China*』の原本がソウル大学図書館に所蔵されているとは夢にも思っていなかった。よく知られている通り、この本は1877年に第1巻が刊行され、499ページにかの有名な「ザイデンシュトラーセ(Seidenstrasse、シルクロードのドイツ語)」という概念が初めて登場する。ただし、英語の「Silk Road」が世界の学界で普遍化され始めるのは、半世紀を経た1938年になってからだ。私はこの不可解な事実のいきさつが非常に気になった。だが、誰もその答えを教えてくれる者はいなかった。そこで自ら本を読破する以外に方法はなかった。

　ソウル大学所蔵のその本は貸出不可の貴重図書に分類されていたので、私はアマゾンで複製本を購入し、何年かかけて700ページに及ぶ本

を少しずつ読み進めた。リヒトホーフェンは1905年に亡くなっていて、どうやらドイツの地理学派が英語圏に足を踏み入れるのはハードルが高かったようだ。ともかくこの大著から英語文献との関係をすぐに見つけることはできなかった。一方でこの大著は私に多くのヒントを投げかけもした。何よりも、リヒトホーフェンの業績を新たな角度から評価する必要があることを認識させてくれた。同時にリヒトホーフェンの学問的背景にはドイツの経験地理学の巨匠フンボルト（A. von Humboldt, 1769~1859）の存在があったことにも注目すべきだ。後者は早くから中央アジア周辺を探査し、1843年には中央アジアに関する労作を発表している。

　リヒトホーフェンは中国の地理についての識見を広げるため、自ら大陸を探査した。それだけではなく、古典文学を読んで分析する作業を並行し、『書経』の一部である「禹貢（Yü-kung）」から古代中国の地理の実情を理解した。恐らく19世紀後半のドイツ地理学派の誰もが考えつかなかっただろう本源主義的方法論、すなわち「中国のことを中国式に」観察するという方法に立脚したのだ。彼が古代中国の経済においてシルクが占める比重を知ることができたのも「禹貢」を通してだった。『シナ』全700ページのうち、「禹貢」は100ページ余りを占める。彼がどれほどこのテーマを重視していたのかがうかがい知れる。言い方を変えるなら、彼の地理学は人文学を構築するための積極的な道具となったのである。

　「禹貢」以外の部分を区分すると、地質に関する記載が270ページ余り、中国の歴史及びこれに関連するギリシャの地理学者プトレマイオス（Ptolemaios）、マリヌス（Marinus）らの世界地理についての記載が150ページ余り、そして特に私たちの関心を引く、中国が仏教を取り入れる過程や西洋宗教の東洋伝播など、人文学的な史料が200ページ余りを占め

ている。

　これらはリヒトホーフェンの「シルクロード」を理解するにあたって非常に重要な内容だ。なぜなら、これまでリヒトホーフェンは「絹の道」そのものだけを重視した、ただの地理学者にすぎないと見なされてきたからだ。彼は当初から、孔子が漢の時代に西洋に知られていなかったのはなぜなのかと疑問を呈するほど人文学に関心を示していたし、最終的にはシルクロードを通じて東西に文化交流があったことを立証するのが彼の基本的な目標だったのだ。

　「最も高価で、かつ軽くて運びやすい」シルクが商品化され遠く西方に伝わったのは当然の市場原理といえるだろう。シルクの流通経路を追跡するのも非常に重要だ。その道を通じて文化も移動するからだ。ヘルマン（A. Herrmann, 1886~1945）の主張によれば、リヒトホーフェンの言う絹の西行ルートはに月氏（現在のウズベキスタン）までに限られていたとされる。だが、実際にはたとえ漸進的な歩みであったとしても、シルクが月氏よりさらに西の方まで伝わっていたことを、リヒトホーフェンの地理学は示している。彼は、後漢時代に最も西まで到達した中国の使節・甘英の終着地はカスピ海東岸だったと推測している。また、中国のシルクがカスピ海北部の種族(Aorsi)にまで伝わっていたことを明らかにすることで、ルートの多元性を示しもした。

　これは彼がステップルート(草原の道)の存在を認識していたと判断される根拠でもある。

　さらに彼は、シルク西行の軌跡を、人文学的方法論を構築することで説明している。シルクの中国語「絲(si)」が各国へと広まり、韓国の「糸(sir)」、モンゴル語の「sirkek」、ギリシャ語の「ser」になったという事実から、シルクが波及した範囲を知ることができる。また、聖書の中でシルクについて言及されている箇所を探して考証するという

方法も取っている。例えば、「イザヤ書（紀元前6世紀後半）」の「sherikoth」がシルクを意味するとか、「エゼキエル書」に出てくるティルス(Tyrus)の交易でシルクが扱われている点などを指摘している。

　シルクロードにおいて物の移動よりさらに重要なのは、人の移動だ。特に宗教人の移動は、文化がより直接的に伝達されるがゆえに重視される。リヒトホーフェンがインドへ向かう求法僧や宣教師の東方活動に注目するのはそれゆえだ。彼はモンゴルのモンテコルヴィーノ(J. v. Montecorvino, 1247-1328)を筆頭に、日本のザビエル(F. Xavier, 1506-1552)、中国のリッチ(M. Ricci, 1552~1610)らの足跡に関心を寄せるだけでなく、特に中国におけるキリスト教の普及状況を重視した。このような観点から彼が提示した19世紀半ばのクンストマン(F. Kunstmann, 1811~1867)の文献情報は、刮目に値するといえる。

　何よりリヒトホーフェンの業績は、プトレマイオスとマリヌスが定めた「シルク都市(Serica)」上に中国の歴史を重ねて検証するという骨の折れる作業をやり遂げることで、自身が提唱するシルクロードの概念を完成させた点にある。彼の努力によって世界文化史はシルクロードという座標の上に描かれ、統一的観点で見つめることが可能な連結構造の中に置かれることになった。

　高い山の偉容がふもとからではなく遠くから眺望されるように、リヒトホーフェンという学者は時を経てこそ、その学問の偉大さが理解される、そんな存在だといえる。

　二つ目に、文化の伝播者としてのシルクロードの役割は青銅器の時代からすでに活発化しており、シベリアの文化をはるか南の朝鮮半島にまで伝えていた。スキタイの「動物意匠」とシャーマニズムの拡散がその例だ。特に古代朝鮮のシャーマニズムについて、人類学の教授であるオスグッド(C. Osgood, 1905~1985)は、朝鮮民族は北方の森林地帯か

ら南下した民族であり、巫教もまた北方の森林が起源だと語った。また、4世紀に仏教が流入してからはこの巫教的な要素が消えてしまうかと思いきや、韓国人の人格にそのまま浸透して残ったと言った。このようなエートス的特徴は、遠い昔に始まり、朝鮮王朝後期を経て、今日まで続いていると考えられる。

　私たちがふだん使っている「シンナンダ(興に乗る)」という単語は、元来シャーマンにおける接神状態の境地を表す言葉だったと解されている。西洋美学における「エクスタシス、高揚した状態」と相通じる概念だろう。美術への表れ方としては、均整美が謳う「落ち着きがあって静的」な古典美に対し、非常に「躍動的・直感的・逸脱的」で、時に「土くさくナイーブな」素朴美を表すという特徴を示している。

　このような特徴は、韓国人の性格に潜在的に内在していると考えられる。朝鮮の古代社会、新羅と伽耶の土器にも、いわゆる異形接合の作品は少なくない。このような「幻想的な(「Verträumtheit」, Eckardt, 1929, p.171)」性格の美の伝統は、朝鮮王朝後期の民画にも現れており、さらには現代になっても 李仲燮(イ・ジュンソプ、1916~1956)の「雄牛」に見るように、その命脈は保たれているようだ。これらの原点となるスキタイの「動物意匠」は、こうした心理状態を反映した代表的事例となるだろう。西洋美術のなかで、宗教を離れて美学的・比喩的観点だけで直観的性格の作品を探すとするなら、ルネッサンス時代のボッティチェリ(S. Botticelli, 1444~1510)による「ヴィーナス誕生」が当てはまるだろう。

　一方、古代朝鮮社会においてシャーマニズム的性向が支配的だったからといって韓国の青銅美術が全て「土くさい」わけではなく、むしろ高水準の美的感覚を表現している。「青銅鏡(チョンドンコウンムニコウル/綺麗な模様の青銅鏡)」図9-2をはじめとする様々な「青銅鈴」の遺物を見

ていてしばしばそう感じる。これらの作品はシャーマンの儀器として使われたと推定されるが、製作にあたって生来的な土俗の美意識が作用したと評価することができる。このような美意識は、のちにシルクロードを通じて流入するローマガラスの輸入過程で取捨選択の基準としての役割を果たしたと思われる。なぜなら、これら外来品(新羅が収集したローマガラス)の形、色、模様などの美的要素が、近隣諸国から輸入したローマガラスに比べて相対的に非常に特徴的であるためだ。

宗教から生まれたエートス(善良な気風)的なトレンドはシルクロードに乗って広がっていくが、しばしば悪影響が見られることもあった。「トルファン文書」によると、7世紀には奴隷売買があったことが分かる[V. Hansen, 2005]。また、唐の最盛期である8世紀半ばにはいわゆる「胡風」が吹き、イラン系の文物が流行し長安を支配する一方で、都市の飲み屋で青い目の女性がサービスをするというような風潮が浸透し、大詩人李白がこのような世情を詩に詠むほどだった[森安 孝夫, 2007, pp.191-193]。これは善のモラルとは矛盾する風潮であり、実際、長続きはしなかった。

本来シルクロードのエートスは、人類の善良な本質を盛り込み、文化の肯定的な側面を広めるのに尽力した。シャーマニズムに続いて後漢の時代には早くも仏教が伝播し、唐の初期に流入したキリスト教と共に、イランのゾロアスター教、マニ教などが東アジアに伝わった。美術だけを見ると、北魏以来「連珠文(イランの模様)」が中国と韓国で流行し、16世紀にはマテオ・リッチを通じて西洋の人文思想が普及した。同時に流入した西洋美術の感性的要素は中国皇室の美感を呼び覚ました。このようにシルクロードは、各地で美術文化の起爆剤として少なからぬ影響を残したのだった。

三つ目に、シルクロードは日本の美術と人文学にも大きな刺激を与

えたといえる。7世紀の日本の仏教美術からはインド美術の痕跡を読み取ることができるが、高句麗の僧侶・曇徴(610年に渡日)の流れをくむともいわれる法隆寺の金堂壁画はそのことをよく物語っている。高句麗の仏教美術は、インド、中央アジアを経て、仏教美術のるつぼである敦煌壁画から影響を受けたとされているからだ[権寧弼, 2011, pp.83-90]。また、近年の研究によって、正倉院が所蔵するローマガラスは百済から渡ってきたものと評されている。このように、西アジアの様々な遺物のほとんどが唐を通じて取り入れられているが、それらを基にして「日本式再創造」が成功したことが見受けられる。正倉院が所蔵するシルクロードの遺物は、古代日本人の固有の美感を増幅させるのに重要な働きをしたと見てもよいだろう。

特に16世紀に海上シルクロードを通じて日本に伝播したキリスト教の聖像画は、日本人に新たな美的課題を提供した。日本画壇は「洋風画」を発展させ、美的認識の変化を経験した。例えば、聖像画の金色の背景が将軍の趣向を刺激し、「洛中洛外図(1565年、狩野栄徳)」に独特の金雲が描かれることになった。これは日本の伝統的な金技法が西洋からの刺激と調和した結果と評価できる。

18世紀には、オランダを通じて西洋を見つめる「蘭学」という新たな視覚が学問として体系化された。司馬江漢 (1747~1818) 図10-3は西洋画に没頭したこの時代の代表的な画家であり、同時に蘭学の研究者として多くの業績を残した。

日本人はシルクロードがもたらした西欧の文物を適切に吸収し、それらを「日本化」させるのに大いなる才能を発揮した。19世紀になっても、蘭学の方法論は近代化のために有効活用された。実学を学ぶため、政府の留学生としてオランダに派遣 (1862~1867) された西周

(1829~1897) という知識人はそのついでに「ドイツ美学」を学び、日本美学を根付かせる先駆者としての役目を全うした。彼は「Ästhetik」を「善美学(1867)」と命名し、日本の学界はのちにこれを「美学」と称するようになった(1892)。今日では東洋での学術用語として認められるに至っている。それだけでなく、日本の学界は、伝統的な情緒体系に属する「幽玄」を「美」の範疇に帰属させもした。シルクロードのエートス、すなわち「善良な気風」の影響を受けた現象と言えよう。

　ローマの女性がシルクを待ち焦がれたように、新羅の王族がローマガラスとの出会いを喜んだように、リヒトホーフェンがマケドニア商人の伝言(2世紀)を通じて「シルク都市」の存在を知った(1877)ように、ポール・ペリオ(Paul Pelliot)が『往五天竺国伝』を考証した(1909)ように、1907年にオーレル・スタイン(Aurel Stein)によって敦煌付近の砂漠で発掘されたソグド人の手紙(4世紀)をニコラ・シムズ・ウィリアムス(Nicolas Sims-Williams)が近年になって解読したように、シルクロードはいつも「歓びの」エートスに貢献してきた。

参照

Andreas Eckardt, *Geschichte der koreanischen Kunst*, (Leipzig: Verlag Karl W. Hiersemann, 1929).

Valerie Hansen, "Using the Materials from Turfan to Assess the Impact of the Silk Road Trade," in: *Life and Religion on the Silk Road*, International Conference 2005 Proceedings, Korean Association for Central Asian Studies(KACAS).

森安 孝夫,『シルクロードと唐帝國』, 興亡の世界史 05, (東京: 講談社, 2007).

Kwon, Young-pil, *Silk Road Inside. The Clash of Civilizations and Reconciling Energy of Art*, (Seoul: Dusong Books, 2011).

찾아보기

권 영 필 權寧弼 KWON, Young-pil

1941년 서울 생.
朴義鉉·金正祿·曹街京·崔淳雨·Nicole Vandier-Nicolas·Roger Goepper 선생 문하에서 배움.

서울대 미학과, 동 대학원 졸업.
국립중앙박물관 수학.
파리 III대학 미술사 수학.
독일 쾰른대학 미술사학과 졸업(철학박사).
영남대·고려대·한예종 교수 역임, 상지대 초빙교수 역임.
중앙아시아학회 초대회장.
현 AMI(아시아뮤지엄연구소) 대표.

저서 및 역서
『문명의 충돌과 미술의 화해 -실크로드 인사이드』(두성북스, 2011: 우현학술상 수상, 문체부 우
　　수학술도서 선정)
『중앙아시아의 역사와 문화』공동 편저 (솔, 2007)
『왕십리 바람이 실크로드로 분다』(시월출판사, 2006)
『한국의 미를 다시 읽는다』공저(돌베개, 2005)
『렌투스 양식의 미술 -동쪽으로 불어온 실크로드 바람』(사계절, 2002)
『미적 상상력과 미술사학』(문예출판사, 2000: 월간미술 대상 수상)
『실크로드미술 -중앙아시아에서 한국까지-』(열화당, 1997: 고려대 학술상 수상)
『한국미학시론』공저 (고려대 한국학연구소, 1995)
『에카르트의 조선미술사』[A. 에카르트 원저] 역 (열화당, 2003: 구텐베르크 박물관 기증, 한국의
　　아름다운책 100선 선정)
『돈황』[R. 위트필드 원저] 역 (예경출판사, 1994)
『예술에 있어서 정신적인 것에 대하여』[W. 칸딘스키 원저] 역 (열화당, 1979)
『중앙아시아 회화』[마리오 부살리 원저] 역(일지사, 1978)